한국근대미술 비평사

한국근대미술 비평사

韓國美術批評 1800-1945

최열

열화당

일러두기

1. 인용문은 최대한 원문 표기에 충실하려 했으나, 원의(原意)를 훼손하지 않는 범위 내에서 외래어 표기 등의 맞춤법과 띄어쓰기를 현행 표기법에 맞게 바꾸었다.
2. 외국 인명과 지명은 현행 외래어 표기법에 맞게 표기했지만, 일본의 지명·학교명 등은 한자음 그대로 표기했다.
3. 원문의 인쇄상태가 좋지 않아 정확하게 읽을 수 없는 경우에는 그 글자 수만큼 ○으로 표기했으며, 검열로 삭제된 부분은 ×로 표기했다. 인용문 중 저자의 보충설명이 필요한 경우에는 *표로 구별하여 설명을 달았다.
4. 19세기 화단활동과 관련된 부분에는 사진자료적 성격으로서 그 당시의 모습을 보여주는 그림을 실었다.
5. 이 책에 실린 인용문을 재인용하고자 하는 경우에는 해당 원문을 찾아 대조해 보기를 권한다. 혹시 잘못 읽었거나 다르게 해석했을 수도 있기 때문이다.
6. 이 책에 나오는 인물의 생몰년은 모두 책 말미의 '찾아보기' 해당 항목에 표기했고, 생몰년 미상인 경우에는 대략적인 활동시기만을 밝혀 주었다.

재판 서문
비평의 소멸과 복권

지천명(知天命)의 오십대를 그저 그렇게 보내 버린 채 이순(耳順)에 이르렀건만 여전히 입지(立志)와 불혹(不惑)의 경계를 오가는 요즘, 글쓰기가 갈수록 어려워만 가는데 문득 장자(莊子)와 신위(申緯) 선생께서 꿈에 나오셔서 가르침을 주셨다.

　장자께서는 「우언(寓言)」에서 공자(孔子)가 "사람은 천지의 근본에서 재질을 받았으니(夫受才乎大本) 그 신령스러운 본성으로 돌아가 살 때에는(復靈以生) 소리를 내면 음률에 맞고(鳴而當律), 말을 하면 법에 맞는다(言而當法)"고 말했다고 쓰셨다. 근본과 본성의 회복을 지적한 것이다. 이어서 말씀하시기를 "그런데 이익과 의리 따위를 앞에 늘어놓고서(利義陳乎前) 좋고 나쁨, 옳고 그름을 말하는 것은(好惡是非) 다만 남의 입만 이기는 것일 뿐이지만(直服人口而已矣), 공자는 그렇게 하지 않고서도 사람들을 마음으로 따르게 하여(使人乃以心腹) 천하를 평정했다(定天下之定)"고 덧붙이셨다. 이익과 의리를 버려야 한다는 것이다. 하지만 나는 지난 육십 년 세월 내내 천지의 근본을 모른 채 평론가임을 내세우며 시비만 따지고 살았으니 말로는 이겼을지 몰라도 마음으로 따르게 하진 못했다. 또 장자께서 말씀하시길 공자는 나이 예순이 되기까지 육십 번이나 변화한(六十化) 사람이라며 그러니 예순 살인 지금 옳다고 생각하는 것도 지나간 오십구 년 동안에는 틀렸다고 생각했는지도 모를 일이라고 하셨다. 그렇다. 이익의 의리가 아니라 근본과 본성을 향한 끝없는 변화만이 천하를 평정하는 말과 글을 가능케 할 것이다.

　19세기 전반을 지배한 예술비평가이자 예원의 종장으로서 방대한 문집 『경수당전고(警修堂全藁)』를 남기신 자하(紫霞) 신위(申緯) 선생은 19세기 예원의 혁신풍 가운데 한 갈래를 이룩한 김정희(金正喜)와 19세기 색채시대의 큰 줄기를 개화시킨 신명연(申命衍)을 길러낸 위대한 스승이다. 선생께서 어느 날엔가 서이순(徐彝淳)이란 사람에게 시편 「서유호이순(徐攸好彝淳)」을 써 주었다.

앞선 이들의 좋은 문장은 뒤에 오는 학자들의 법이 되고　　　前輩金針度後來
뿌리로 돌아가는 낙엽은 낮은 데를 그리워해서라네　　　歸根落葉戀底回
시인의 성격은 만 가지로 나뉘는 것인데　　　詩人性格分殊萬
끝내 덩달아 남을 따르는 건 재주를 헛되이 쓰는 게지　　　畢竟雷同是枉才

　귀근(歸根). 다시 말해 선배를 법으로 삼되 뿌리로 돌아가야 한다는 것이다. 또 남과 달리해야 하며 결코 남을 따라서는 안 된다. 이같은 선생의 가르침이 있은 이래 고전풍과 혁신풍이 조화를 이루는 가운데 수묵과 담채, 진채를 아우르는 현란한 색채시대를 비로소 화려하게 꽃피울 수 있었던 것이다.

　뿌리를 찾는 끝없는 변화를 가능케 했던 배경에는 매 시기마다 창작과 이론을 겸비했던 예원의 지도자가 존재했었다. 18세기 윤두서(尹斗緒)와 강세황(姜世晃), 19세기 신위와 김정희, 조희룡(趙熙龍), 20세기 김복진(金復鎭)과 이경성(李慶成)이 바로 그분들이다. 이분들의 비평은 오늘날까지도 울림이 있을 만큼 힘에 넘치는 것이었다. 하지만 그처럼 눈부신 비평전통에도 불구하고 21세기에 이르러 비평은 눈녹듯 사라지고 말았다. 비평의 소멸 원인은 세 가지다. 첫째, 국가와 지방 정부가 직접 나서서 창작지원이란 미명 아래 작가들에게 돈을 뿌리

기 시작하면서부터이고, 둘째, 자본력의 유입으로 미술시장이 급격히 팽창하면서 미술이 자본의 지배 아래 복속당하면서부터다. 심지어 국가와 자본의 지배로부터 이탈을 표방하는 대안공간, 독립기획자마저 자본과 국가의 지원에 의존하고 있음을 생각해 보라. 셋째, 비평에 있어서 이상 두 가지는 조건일 뿐이다. 가장 심각한 것은 비평가 스스로의 퇴행이다. 이상과 이념을 버린 20세기말 비평가들이 권력과 금력, 이익의 의리를 따르면서 비평의 근본과 비평가의 본성을 버리기 시작했던 순간이야말로 소멸의 기원이다. 민주시대의 관점으로 왕조시대를 미성숙 사회로 판단하고 있지만, 그 시절 윤두서, 강세황, 신위, 김정희, 조희룡과 같은 이들의 풍부하고 심오하기 그지없는 비평정신을 생각해 보고, 또한 식민지시대와 전쟁, 분단과 독재시대에도 김복진, 이경성과 같은 이들의 비평이 위력을 발휘하였음을 생각해 보면, 민주시대라고 우쭐대는 지금, 권력과 자본의 위력에 굴복해 버린 비평의 좌절이 놀랍기만 하다.

이 책을 세상에 처음 내놓은 지도 어언 십오 년이 흘렀다. 이 책을 찾는 사람들이 꾸준히 있어 재판을 내자는 열화당의 연락을 받고서 기쁨보다는 어쩐지 쓸쓸한 기분을 느껴야 했다. 기획자가 비평의 권능을 훔쳐간 지 오래인 오늘날에도 비평의 역사를 서술한 책이 필요한 것일까. 비평가라는 낱말을 아무런 성찰없이 편하게 쓰고 있는 이 시대에도 지난날 비평가의 생애를 알고 싶은 것일까.

사마천(司馬遷) 선생은 『사기(史記)』의 집필을 끝낸 뒤 「임안에게 주는 편지(報任安書)」에서 자신이 글을 쓰는 까닭은 "지난 일을 서술하여(述往事) 후세 사람들이 생각할 수 있게 한 것(思來者)"이라고 밝혀 두셨다. 또 선생께서는 "하늘과 인간 관계를 탐구하고(究天人之際) 과거와 현재의 변화를 꿰뚫어(通古今之變) 일가의 문장을 이루고자 함입니다(成一家之言)"라고 하셨다. 그렇다. 내 글이 그랬으면 좋겠다. 물론 내 글쓰기는 턱없이 부족하여 일가의 문장은 감히 엄두조차 낼 수 없는 일이되, 그렇다고 해도 이 책 『한국근대미술 비평사』와 『한국현대미술 비평사』가 비평의 복권을 꿈꾸는 젊은이들에게 생각하게 할 수 있는 책이기를 희망한다.

초판 서문에서 선행 연구자들이 근대시기 미술비평을 미개한 것으로 평가절하하고 있다는 사실을 지적했었는데, 이 책이 나온 이후로 그같은 관점은 사라졌다. 오히려 근대시기의 비평이야말로 치열한 문제의식으로 날선 비평의 전성기라며 부러워하는 분위기가 생길 정도였다. 나는 그같은 분위기에 힘을 내서 비평의 복권을 희망하는 두 가지 사업을 수행했다. 하나는 2009년부터 김준기, 정준모, 조은정, 최태만 네 분과 함께 20세기 미술비평의 스승이신 김복진 선생을 기리는 이론상을 만들어 올해까지 윤범모, 김현숙, 김종길, 김인혜, 구로다 라이지, 목수현, 키다 에미코 일곱 분에게 시상했으며, 2015년에는 목수현 님이 운영위원으로 가담했다.

또 하나는 이경성 선생을 기리는 이론상이다. 이 책이 2001년 열화당에서 나오자 이경성 선생께서는 등을 토닥토닥 쓰다듬어 주시며 행복해하셨다. 이때부터 비평의 복권을 명분으로 당신의 아호를 붙인 석남이경성미술이론상 제정을 청했고 못내 허락해 주셨다. 2006년부터 2008년까지 김영나, 이선영, 윤난지, 김준기, 강수미 다섯 분에게 그 상을 주었다. 그리고 2009년 별세하신 뒤 유족 이은다 님의 허락을 얻어 후학 김경연, 김미라, 김인혜, 김종길, 신은영, 그리고 모란미술관 이연수 관장, 화가 정직성과 함께 '석남을 기리는 미술이론가상'을 만들어 2013년부터 조은정, 최은주 두 분에게 시상했다. 선생의 비평정신이 그렇게 영원하기를 빌면서 그 마음을 담아 이 책을 이경성 선생의 영전에 올린다.

2015년 11월 27일
여섯번째 기일을 맞는 이경성 선생을 추모하며
최열

초판 서문

근대미술의 사상을 발견하는 즐거움

―――――――――

근대미술사를 공부하면서 마주친 가장 커다란 벽은, 근대화가 곧 서구화라는 미술사학계의 통설이었다. 근대화와 서구화가 같은 것이라는 관점은 오늘날 우리 삶을 지배하고 있는 자본주의 체제를 근거로 삼고 있는 것인데, 거기에는 언제나 서구우월주의가 도사리고 있었다. 서구우월주의는 거꾸로 동아시아 열등의식을 뿌리 깊게 감추고 있는 것으로, 20세기 후반 우리 미술사에서 완강히 관철되고 있는 사상, 의식이라 하겠다. 그같은 서구화와 근대화를 동일한 것으로 헤아리는 관점은 다음과 같은 결과물을 낳았다.

첫째, 20세기초 서구미술과 미학사상 이식으로 말미암아 한국미술이 비로소 근대미술사의 궤도에 진입하기 시작했다는 견해를 통설의 지위에 올려 놓았고, 둘째, 19세기 이전의 우리나라 미술과 미학사상을 봉건성 짙은 예술과 미학에 근거한 낡은 것으로 내쳐 버렸으며, 셋째, 미술사에서 19세기와 20세기를 단절시켜 놓았다.

그같은 견해들은 모두 역사를 단순화 도식화하는 것임에도 불구하고, 자라나는 미술사학도들 사이에서조차 선행 연구에 대한 비판이나 새로운 연구 없이 관철되고 있는 중이다. 20세기초 우리나라 미술을 서술하면서 흔히 계몽주의 시대라 이르고 있는데, 이것은 서구의 문명을 계몽했던 행위를 견강부회한 역사왜곡일 뿐이다. 시대 전반을 계몽이 필요한 미개의 시대, 봉건의 시대로 확정해 왔던 것이다. 균형잡힌 관점은 19세기 이래 고유한 우리 미술과 미학의 성격과 양식에 관한 탐구와 더불어 서구에서 이식되기 시작한 미술과 미학을 함께 탐구하는 것일 게다.

이를테면 오늘날 미술사학계에서 18세기 미술과 미학사상이 앞선 시대의 그것과 어떻게 다른가를 탐구하고, 또 동시대에서 다양한 갈래와 가지의 미학과 양식을 구분함으로써 봉건시대 미술의 변화를 아로새겨 나가고 있음을 떠올릴 필요가 있다. 게다가 19세기 이래 우리나라 미술과 미학이 봉건성과 근대성, 식민성과 민족성의 갈등으로 내연(內燃)해 왔음을 염두에 둔다면, 서구와 조선 사이의 우열 따위를 전제하는 관점이 얼마나 어이없는 태도인지 또렷해질 것이다.

나도 그같이 어이없는 관점에 사로잡혀 왔었다. 그같은 관점을 극복하기 위해 나는 서구미술이식론에서 주장하는, 미술사 변화의 동력을 외부에서 구한다는 이른바 외부충격론을 미술사 방법론의 중심에서 주변으로 밀어야 했다. 선행 연구과정에서는 우리 미술이 서구의 충격으로 말미암아 근대화의 길을 걸었다고 주장해 왔다. 나는 그 서구 또는 외부충격론을 부차화시키는 가운데 내부 동인을 찾아 중심에 두는 쪽에 눈길을 주었다.

하지만 그같은 방법을 적용하고자 했을 때 마주친 장애는 사실과 실증의 부실함이었다. 20세기 전반기 미술사 사료는 선행 연구자들의 노력에도 불구하고 매우 제한되어 있었다. 따라서 방법론 적용에 따른 해석이나 서술은커녕 자료 조사가 우선이었다. 공부하는 시간의 대부분을 사실과 실증에 투여했고, 그 결과물이 『한국근대미술의 역사』(열화당, 1988)였다. 어떤 사람들은 그 결과물이 '자료집'이라며 제 모습을 갖춘 역사서가 아니라고 말하기도 한다. 그런 폄하는 조희룡의 『호산외사』, 유재건의 『이향견문록』, 오세창의 『근역서화징』, 김용준의 『조선미술대요』, 윤희순의 『조선미술사 연구』를 두고 자료집이라거나 비전문 저술 따위로 내치는 태도와 관점을 떠올리게 한다. 서구 미술사학을 공부한 이들은 제 나라에서 자라난 미술사학의 열매를 폄하하는 습관을 지니고 있는데, 이를테면 경성제국대학에서 서구 미술사학을 교육받은 고유섭을 미술사학의 비조(鼻祖)로 치거나 또는 서구 유학을 떠나 교육받은 이들이야말로 본격 미술사학자라고 말하는 태도와 관점이 그렇다. 그러한

생각의 바닥에 서구우월주의가 숨어 있음을 헤아리고 나면 비판하고 싶은 생각보다는 엉뚱하게도 싱겁다는 생각이 든다.

물론 문헌인용류의 편찬 방식은 직접 해석 따위의 가치판단을 내리는 서술 방식과 다른 것이며, 가학(家學) 또는 독학의 길을 통해 성취한 사학의 체계가 고유섭처럼 서구 학문을 수업한 사학자의 논리체계와 다를 것임은 두말할 나위가 없다. 그러나 그 수업과정이나 논리·체계 따위가 미술사학의 방법과 체계의 우열이나 가치의 우열을 결정해 주는 것은 아니다. 문제는 방법과 관점 그리고 그에 따른 성취에 있는 것이겠다. 아무튼 나는 그 과정에서 자연스럽게 20세기 전반기 미술비평 문헌과 마주쳤고, 여기서 새로운 발견을 하기에 이르렀다. 특히 김복진이 남기고 간 문헌들은 20세기 전반기 미술가들의 생각에 다가서는 관문이었다. 그 뒤 김용준·윤희순과 같은 비평가들의 삶과 생각을 탐구하기에 이르렀다.

흔히 공부는 재미가 있어야 제대로 할 수 있다고들 한다. 나도 그랬다. 내가 글쓰는 일을 하는 사람이니 20세기 전반기에 글쓰기를 하며 살아간 이들의 생각이 무엇인지 늘 궁금했다. 그들이 남긴 글을 하나하나 읽어 가며 커다란 재미를 느꼈다. 나는 먼저 그들을 비평가 또는 사학자라고 규정하고 그들의 글쓰기 행위가 어떻게 이뤄졌는가를 풀어 나갔으며, 다음 그들의 생각을 재구성해 나갔다. 다시 말해 이론가의 삶과 그들의 글쓰기에 담긴 사상을 발견하는 즐거움을 누렸던 것이다.

선행 연구자들이 20세기 전반기 미술비평 행위를 원시시대 또는 유아기쯤으로 평가절하했으므로 나도 그같은 선입견을 갖고 시작했지만, 첫째, 당시 이론가들의 생각이 그렇게 무시당할 만큼 형편없지도 않았고, 둘째, 식민지 시대를 헤쳐 나가면서 지닌 문제의식의 높이가 무척 대단했었음을 깨우치는 데는 그리 오래 걸리지 않았다. 게다가 당시 이론가들이 서구 미학사상을 이식 모방하는 수준이었다는 오해를 벗겨내야 했는데, 창작에서도 그러했듯이 그들은 서구 미술이론을 배웠으되 곧장 식민지 민족의 현실 속으로 습합(褶合)시켜 자기 미술의 문제의식의 틀을 갖춰냄으로써 간단없는 자기화를 성취했음을 깨우치는 일도 어렵지 않았다.

그러나 20세기 전반기에 이론가로 활동한 이들이 대부분 일본을 통한 서구의 미술이론체계를 배워 성장한 이들이라는 사실에서 발생하는 문제는, 그 시대 이론의 토대를 이루는 것이라는 점에서 근본문제임을 부정할 수 없었다. 이들은 자신들 이전의 고유한 미술이론체계와 거리를 두고 있었던 것이다. 하지만 1930년대에 접어들면서 김용준·윤희순이 우리나라 미술사에 관심을 기울이는 가운데 이론의 자기화를 이룩해 나갔던 것이다.

그럼에도 19세기와 20세기를 잇는 미술이론의 흐름이 매끄럽지 않을 뿐만 아니라 아예 단절되었다는 지적을 극복하는 일은 여전히 계속되고 있는 우리의 과제이다. 나는 그 단절론이 서구의 충격에 따른 것이라는 주장을 부정하지 않지만, 그 이식과 충격만을 강조하는 방법론에는 동의하지 않는다. 따라서 필연적으로 19세기 우리 미술이론체계를 연구하는 일이 중대한 과제로 떠오르는 것이겠다. 지금껏 우리는 19세기 우리 미술이론에 관한 제대로 된 조사조차 없이 그 흐름을 20세기와 단절시켜 왔음은 잘 알려진 바와 같다. 외부충격론을 성찰 없이 강조해 나간 결과 서구화의 우상에 빠져든 것이다. 정말 연속성 없이 단절되었다면 어떻게 단절되었는지를 밝혀야 할 터인데, 그 앞뒤조차 모르는 터에 무엇이 어떻게 단절되었단 말인가.

나는 먼저 19세기 우리 미술이론 관련 문헌자료의 조사와 해석이 이뤄져야 한다고 생각한다. 특히 19세기말 미술 관련 문헌을 제대로 접하지 못한 나로서는, 그 시기 문헌자료의 탐구가 매우 시급한 과제라고 믿고 있다. 지금은, 19세기 우리 미술의 성격이 봉건성과 근대성의 갈등 및 긴장으로부터 20세기 미술의 식민성과 민족성의 갈등 및 긴장으로 이행되었음을 염두에 두고, 그 연속과 단절의 과정을 헤아리는 수준에 머물러 있다. 나는 일단 20세기초 일부 문헌을 대상으로 식민성과 민족성의 갈등을 헤아려 보았다. 그러나 여전히 풀지 못한 과제들이 너무도 많다.

내가 보기에 봉건성의 극복과 근대성의 획득이라는 과제야말로 19세기라는 시대의 것이었고, 특히 19세기 중엽을 휩쓴 신감각파 양식과 운동은 우리 근대미술 기획의 산불이었다. 마찬가지로 19세기말 20세기초 고전형식파 양식과 운동 또한 우리 근대미술의 터전이었다.

나는 바로 그같은 미술사의 흐름을 안으로 받치고 있는 것이 미술사상사라고 생각한다. 비록 짧은 세월이었지만 그 동안 우리 근대미술이론과 비평문헌을 대상 삼아 재구성해 온 목적은 근대시기 우리 미술사상사의 체계를 세우고자 했던 것인데, 궁극의 지향은 내재변화론을 살찌우고자 했던 데 있었다. 그러나 내 능력의 한계로 말미암아 내재변화론을 살찌우는 멋진 해석은커녕 사실 관계의 재구성조차 얇고 가벼워 보이니 서글픔이 앞설 뿐이다. 특히 19세기 비평을 대상으로 삼는 공부는 엉성하기 그지없다. 이 대목에서 의욕만 앞설 뿐 능력이 안 된다는 말이 떠오른다.

나는 이 책이 『한국근대미술의 역사』에 이은 연작이라고 생각한다. 19세기부터 20세기 전반기까지 우리 근대시기 미술의 흐름과 미학사상의 줄거리를 담고 있는 짝이라고 여긴다면 좋겠다. 엉성함에도 불구하고 비로소 근대시기 우리 미술이론과 비평의 흐름을 한눈에 볼 수 있는 책을 가진다고 생각하니 기쁘기 그지없다. 물론 이 책은 통사체계를 갖추고 있지 않은 데다가, 첫째, 김용준·윤희순을 다룬 글에서 보듯 한 사람의 비평 전체를 다루지 못하고 있고, 둘째, 미술사학 분야는 거의 다루지 않고 있으며, 셋째, 19세기는 빈약하기 짝이 없는 상태이다. 학문이란 늘 발전하는 법이다. 앞으로 우리 미술이론체계를 세우고 풍성하게 해 나가는 일을 기대하거니와, 그게 내가 아니어도 좋다고 생각한다.

이 책을 쓰기까지 나는 많은 이들에게 따스함을 느끼곤 했다. 내가 해 나가는 이 어설픈 공부를 질책하면서도 용기를 북돋아 주신 근대미술사 연구자 윤범모 교수, 또한 앞서 나온 『한국근대미술의 역사』가 한국근대미술저작상을 수상하도록 애정 넘치는 손길을 주신 이경성 관장, 문헌자료를 구함에 직접 도움을 주신 근대연극사 연구자인 박영정 박사와 동료 연구자 김복기, 언제나 함께 토론하길 즐기는 국립현대미술관 정준모 실장, 서울산업대 최태만 교수, 동료 연구자 김현숙, 조은정과 가나미술연구소 김달진 실장, 중앙대학교 김영호 교수의 따스함을 잊을 수 없다. 1999년 11월 간암으로 세상을 떠난 국립현대미술관 김희대 학예관은 언제나 나를 칭찬하는 말로 용기를 북돋아 준 후배였다. 『한국근대미술의 역사』가 세상에 나왔을 때 김희대 학예관이 몇 권을 제 돈 들여 사서 후배들에게 나눠 주는 장면을 목격했다. 뜨거운 우정을 그렇게 표현한 김희대 학예관은 한국근대미술사학회 구상과 발기·창립은 물론 발전과정에서 대들보 구실을 했으니, 그가 없었다면 나는 어쩌면 그 학회 창립의 꿈을 꾸지도 못했을 터이다. 더구나 국립현대미술관에서 펼친 '근대를 보는 눈' 연작 전시는 김희대 연구관의 야심에 찬 기획이었거니와, 그의 부름을 받아 나는 그 전시 진행과정에 참가할 수 있었다. 그래서 나는 이 책을 하늘에 있으며 나를 지켜보고 있는 김희대에게 올려 주려 한다.

올해는 스승 김복진 선생 탄신 백 주년이다. 나는 여전히 스승의 삶과 사상에서 자양분을 얻고 있다. 한 번도 뵌 적 없는 그 분의 삶과 사상이 조금이라도 내 삶과 내 글쓰기에 스며들어 있다면 더할 나위 없는 행복일 터인데, 근래 19세기 묵장의 영수 조희룡에 심취해 있다 보니 문득 삶과 생각이 다른 세상을 누리는 게 아닌가 적이 염려스럽다. 그러나 후기 김복진 선생이 사상과 미학의 폭을 넓혀 나갔음을 떠올린다면, 내가 심미주의자 조희룡의 예술과 사상에 빠진다 한들 스승에게 누가 된다기보다는 중심을 지키되 주변의 확장을 꾀하고 있노라시며 너그러이 헤아려 주실 줄 믿는다.

열화당 이기웅 사장은 또다시 내게 기쁜 기회를 주었다. 더할 나위 없는 고마운 마음을 드리거니와 편집부의 조윤형·홍진 씨, 편집 디자인을 맡아 책을 멋지게 꾸며 준 기영내·공미경 씨에게도 따스한 마음을 보낸다.

2001년 봄날
불암산 자락 마을에서
최열

차례

한국근대미술 비평사

1. 19세기 미술이론 및 비평

머리말

19세기 사회는 도시문명과 도시 생활양식이 번창하고 있었다. 18세기에 난만한 문예부흥의 성과가 꽃피워 나갔던 것이다. 경제의 발달, 상업도시화는 물론, 중인계층의 부상과 농민들의 항쟁과 같은 계급갈등의 표출이 강하게 전개된 19세기 전 기간의 변화양상과 더불어 외세의 침입에 따른 식민지로의 전락과정은 19세기 미술의 배경이었다.

19세기 미술활동은 김정희(金正喜) 신위(申緯) 남공철(南公轍)과 같은 사대부 출신 지식인들의 활약을 끝으로 중엽에 이르러 중인 출신 지식인들의 손으로 넘어갔다. 게다가 19세기 중엽 신감각파의 화려함과 경쾌함, 세련됨과 발랄함 따위의 특색은, 신명연(申命衍) 남계우(南啓宇) 홍세섭(洪世燮)과 같은 사대부 출신은 물론 조희룡(趙熙龍) 김수철(金秀哲) 전기(田琦)와 같은 중인 출신에게 일관되게 드러날 정도였다. 특히 19세기에는 중인 출신 지식인들이 전문가로서 사회를 움직이는 자리를 장악해 나갔으며, 더불어 문예의 주도권을 장악해 나갔다. 18세기부터 시사(詩社)를 조직해 거대한 영향력을 행사하기 시작한 것이다. 이 시대 문예운동의 영수는 조희룡이었다.[1] 조희룡의 영향권 안에 있으면서 이미 사회의 중심부에 자리잡기 시작한 중인 화가들의 지위와 역할은 문예계에서 움직일 수 없을 정도로 튼실해졌다. 중인 지식인들은 19세기 사회에서 근대사회 구상을 실현시키는 주체로 활약했으며, 개화파를 형성, 사회개혁운동을 펼쳤고, 20세기초에 이르러 자강론(自强論)으로 무장, 식민지 지식인 활동을 주도해 나갔다. 마찬가지로 중인 출신 화가들이 화단의 중심을 장악, 20세기 화단으로 뻗어 나갔다.[2]

19세기는 봉건사회에서 근대사회로 넘어가는 이행기이다. 이 시기 미술의 근대성 획득을 부정하는 견해와 19세기와 20세기 단절론, 고유미술과 서구이식미술 사이에 놓인 단절론 따위의 한계를 고스란히 안고 있는 지금, 19세기 미술이론과 비평을 살펴보는 일은 매우 중요한 과제라 하겠다. 이 글은 그같은 과제에 다가서기 위한 문제제기 또는 시론이다.

이 글에서는 19세기 미술이론과 비평을 살펴보도록 하겠다. 19세기 중엽까지 활동했던 사대부 출신 김정희, 신위와 중인 출신 조희룡, 19세기 후반까지 활동했던 나기(羅岐)와 박규수(朴珪壽) 그리고 20세기초까지 활동했던 김석준(金奭準)의 미술이론과 비평을 대상으로 그들의 미학과 이론·창작방법론을 다루어 봄으로써, 각각의 봉건성과 근대성 그리고 그것의 일반성과 특수성을 헤아릴 수 있는 기초를 다지는 데 일차 목표를 둔다. 그에 앞서 19세기 중인들의 미학과 이론을 다룬 선행 연구를 염두에 두면서 관점을 어떻게 세울 것인가를 탐색하도록 하겠다. 유홍준(俞弘濬)은 조선 후기 문인들의 서화비평을 시·서문·발문·만록·전기·서찰 형식으로 나누고, 또 비평 유형을 감상적 비평, 인상 비평, 작가에 대한 증언 등 주관적 서술과 함께 역사적 비평, 분석적 작가론 및 작품론 등 객관적 서술로 분류했다.[3] 이같은 비평문들 가운데 그림 자체에 쓴 시(詩)를 제외하고는 오늘날의 비평 형식과 크게 다르지 않다. 산문의 여러 형식을 활용하는 비평·이론이 그러하다.

또한 화제시라는 것이 지닌 은유 감각과 직설 표현의 확장된 기능은 미술비평의 가능성을 확대하는 것이었다. 따라서 20세기 미술비평과 이전의 비평을 빗대 우열을 가리는 것은 무의미한 일이다. 20세기 이전의 미술비평을 대

할 때 이같은 관점으로 다가섬으로써 보다 충실한 연구 열매를 거둘 수 있을 것이다.

19세기 미술론 연구 비판

문제는 20세기 비평과 19세기 비평을 가르면서 근대성과 봉건성을 기계처럼 대입하는 역사 단순화 태도이다. 먼저 그같은 문제에 관해 살펴보기로 하자.

17세기 이전의 미학·예술론이 거의 자연동화를 꿈꾸는 이상주의였다면, 18세기 실경풍속 정신은 미학·예술론에서 이상주의와 사실주의의 분리와 통합이라는 갈등구조를 형성했고, 19세기 도시발달 현상을 반영하는 도시감각은 자연회귀의 이상주의와 심미의식을 크게 발달시켜 나갔으며, 20세기에 이르러서는 도시·산업의 발달, 서구미술의 영향을 배경으로 심미의식과 사실주의가 아울러 발달해 나갔다. 이같은 가설을 전제한다면, 봉건성과 근대성을 가름하는 문제는 매우 복잡하고 풍요로운 것이다.

연구자들 가운데 일부는 동양의 주관적 사의(寫意)와 서구의 주관주의·개인주의를 대비시킴으로써 동아시아의 중세와 서구의 근대를 가름하기도 했다.[4] 하지만 동양의 주관적 사의가 봉건성의 특징이고 서구의 주관주의·개인주의가 근대성의 특징이라는 규정은 서구 근대를 기준으로 헤아린 결과이다. 동아시아 미술의 봉건성과 근대성의 기준, 서구미술의 봉건성과 근대성의 기준이 서로 다른 것이겠다. 세계사의 관점에서 보더라도 동양과 서양 나름대로 일반성과 특수성을 지니고 있을 터이다.

먼저, 동아시아 예술의 보편성과 특수성 그리고 시대와 지역에 따른 일반성과 개별성 따위를 검토해야 할 것이다. 문화·예술의 봉건성과 중세의 특성을 가려냄에 있어서 동아시아 예술의 봉건성과 근대성이 무엇이며, 봉건성이건 근대성이건 관계없이 보편적으로 관철되고 있는 미학·예술론이 무엇인가를 헤아려야 한다는 뜻이다.

그같은 보편성이 정말 있는지 의문스럽지만, 17세기에서 19세기에 이르는 각 시대의 지식인 화가들이 지닌 의식세계를 비교 연구함으로써, 또는 비슷한 시기에 중국·조선의 지식인 화가들이 지닌 의식세계를 비교 연구함으

로써, 그같은 보편성과 개별성 또는 일반성과 특수성의 유동을 밝힐 수 있을 터이다. 19세기만 하더라도 조희룡이건 김정희건 당대 지식인들이 펼쳤던 미학·예술론, 창작활동이 그같은 일반성과 특수성에 어떻게 이어져 있는지, 또한 20세기에도 지속된 화가들의 창작활동이 지닌 봉건성과 근대성, 일반성과 특수성을 아울러 검토해야 할 것이다. 이를테면, 18세기 사실주의 미학·예술론이 그같은 봉건성을 벗어난 것인지, 19세기 신감각파의 미학·예술론이 근대성을 거부하는 것인지, 아니면 사실주의든 신감각파든 모두에게 동아시아 미학·미술론의 오랜 전통이라고 할 고전적인 일반성이 근본부터 무너진 것인지를 헤아려 볼 일이다.

다음, 계급간 상호 문화교류 현상과 함께 계급구조의 변화상황에 대한 검토가 필요하다. 연구자들은 중인 지식인들의 '가치관과 취향'에 대해 '양반 사대부층과 거의 동일한 의식세계를 지녔던 것'으로 헤아렸다. 또한 중인 지식인들이 '속성상 상층 지향적 성향'을 갖고 있었으며 따라서 "지배상층인 사대부의 사인적(士人的) 기능을 통해 자기 존재를 부각시켜 왔기 때문에 양반 사대부층의 '사(士)'로서의 이념적 가치와 취향 등의 의식세계를 기본적으로 계승 답습할 수밖에 없었던 것"이라고 규정했다. 나아가 중인 지식인들의 의식세계를 '지배층의 이념과 가치'를 따르면서 '양반사대부들의 학예적 취향과 관념을 확대 강화하는 결과'에 이르렀다고 구명했다.[5] 그같은 견해는, 중인 출신 지식인들이 양반 사대부 문화에 흡수당해 버려 19세기 중인문화가 독자성을 이룩해내지 못했다고 보는 것이다.

연구자의 그같은 판단은 신흥계층의 고급문화 편입 현상에 주목한 결과이다. 고급문화의 저변화 현상이란 문화의 하향화를 뜻하는 것인데, 거꾸로 상향화도 이루어진다는 점에서 계급간 문화교류 현상의 한 측면이기도 하다. 지배계급의 문화가 피지배계급에게 전파 확대되는 현상은 문화의 일반 현상 가운데 하나이며, 그 과정에서 성격이나 형식이 변모하기도 한다. 19세기 지배층에 편입되어 가던 중인들이 형성해낸 문화가 이전의 지배문화와 연속선상에 있었던 것은 뚜렷한 사실이다. 하지만 새 계층이 과거 지배층 문화를 모두 모방 반복하여 과거 지배문화를

강화하는 구실만 했다고 보는 것은, 복고주의 관점에 선 것이거나 역사 후퇴론 또는 정체론(停滯論)에 근거하는 것이며 역사를 화석화시키는 것이다.

새로이 부상하는 계급은 지배계급을 지향하면서 계급 상승을 추구한다. 이들의 계급상승 욕구는 자연스러운 역사과정일 뿐만 아니라, 앞선 사대부 지식인 문화를 수용하여 자기화하는 과정은 일반적인 것에 지나지 않는다.[6] 이를테면, 풍속화의 연원이 지배계급의 필요에서 발생해 저변화 하층화해 나갔다는 연구라든지 불교회화의 저변화 과정을 통해 무신도 따위가 다양성과 풍요로움을 갖추었다든지 하는 따위가 모두 계급간 문화교류 현상의 한 측면이라는 점, 그리고 새로운 계급이 지배계급으로 자라나면서 앞선 지배계급의 문화를 자기화하는 점을 주목해야 한다는 것이다.

계급구조가 변동하는 과정 또는 생산양식의 변화과정을 통해 문화의 변화가 크게 일어나는 것은 자연스런 일이다. 17세기 이래 성장을 거듭하면서 19세기에 지식인 문화 담당층으로 급격히 부상하여 지배계급에 편입한 중인 계급은, 20세기에 식민지와 전쟁으로 굴절을 겪었으되 변화된 사회의 지배계급으로 완전히 자리를 잡아 나갔다. 이같은 계급구조 변화과정에서 문화의 계승과 혁신은 필연적인 운동일 수밖에 없다. 여기서 19세기 지식인들의 미술론을 살펴봄으로써 시대적으로나 계급적으로 같고 다름을 헤아릴 터전을 마련하고자 한다.

김정희의 문자향서권기론

김정희(金正喜)는 난초를 치는 데는 "반드시 옛 사람의 좋은 작품을 많이 보아야 한다"[7]고 지적했다. 김정희는 스스로 옛 사람들의 작품을 새기고 익히기를 게을리하지 않았거니와, 그처럼 많이 보는 가운데 작가마다의 개성을 헤아렸다.

"원나라 사람들은 그림을 그리는 데 고묵(枯墨)으로써 손을 대어 점차 먹을 덧칠하여 나갔다. 아직 다 끝내지 않은 듯한 나무나 못생긴 산은 모두 타고난 기틀로부터 얻은 것이니 황공망(黃公望)은 황공망의 준법이 있고, 예찬(倪瓚)은 예찬의 준법이 있어서 사람의 힘으로 본뜰 수 있는 것이 아니다."[8]

김정희는 그같은 개성을 타고난 기틀로부터 얻을 수 있는 것이라 하여 본뜰 수 있는 것이 아니라고 했다. 이를테면 난초를 잘 쳤던 중국 사람 정섭(鄭燮)의 경우 "인품이 고고특절(孤高特絶)하였기 때문에 화품 역시 그와 같았으며, 그같은 점은 범인은 따라잡을 수 없다"[9]고 주장했던 것이다. 하지만 영영 따라잡을 수 없는 것만은 아니다. 먼저 김정희는 뛰어난 스승을 만나 가르침을 받음으로써 가능하다고 보았다. "사람의 재주는 각기 천분(天分)이 있고 당초에는 남·북의 한계가 없는데, 특히 눈 밝은 사람의 개발·인도가 없었던 것이지요"[10]라고 썼던 것이다. 다음으로 김정희는 그 길을 '소양(素養)'을 길러야 한다고 보았다.

"서화는 가슴속에 깊은 소양을 배양하고 난 후에 집중하여 낙필(落筆)하면 문자향(文字香)과 서권기(書卷氣)가 피어나, 유가(儒家)에서 사물의 이치를 연구하여 깨달음을 얻는 것과 다름없는 세계에 이를 수 있다."[11]

김정희는, 작가가 학문의 세계에 깊이 들어가 연구를 거듭하여 사물의 이치를 깨달음으로써 가슴속에 소양을 키워야 함을 그 전제 조건으로 제시했다. 이것은 김정희가 창작의 핵심을 '솜씨'가 아니라 '뜻'에 두고 있음을[12] 말하는 것이다. 하지만 김정희는 숱하게 많이 그려야 한

김정희가 제주도 유배시절 머물렀던 초가집.

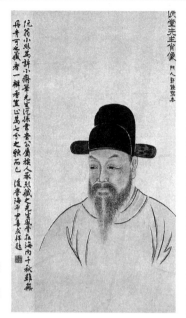

依黨先生肖像
阮翁小像為許小癡筆公沅孫業者公庶族今來烈藏公先生墨骨在海內千秋雖無
丹青可比藏者一瓣香堂以為千古之顏石已
後學海平 中華朱球題

허련(許鍊)〈김정희 초상〉
18세기. 개인 소장.
인간 정신의 매개로서 예술을
헤아린 김정희는, 예술에서
인간의 천성과 학문의 수련을
그 기반이라고 생각했다.

다고[13] 주장했다. 솜씨를 기르기 위한 고단한 수련이 필요하다는 것이다. 하지만 그 고단한 수련은 단순히 '모양을 비슷하게 하거나, 그리는 법식에 따르는 식'[14]의 '화공들의 화법'[15]이어서는 안 된다. 이것은 어떤 규정을 되풀이하는 고전주의, 또는 닮게만 그리는 자연주의 비판이다.

김정희는 자신이 추구하는 세계를 '신기(神氣)'[16] 또는 유가에서 말하는 사물의 이치로부터 얻는 '깨달음',[17] 선가의 '선지(禪旨)의 오묘한 것'[18] 따위로 내세웠다. 그것을 김정희는 '그 나머지 일분(一分)'이라고 표현했다.

"비록 구천구백구십구 분에까지 이를 수 있다 하여도 그 나머지 일 분은 가장 원만하게 이루기 힘드니, 구천구백구십구 분은 거의 모두 가능하나 이 일 분은 사람의 힘으로 가능한 것이 아니며, 역시 사람의 힘 밖에서 나오는 것도 아니다."[19]

그와 관련해 김정희는 대원군 이하응(李昰應)의 난 그림에 대해 "이하응은 난을 치는 것에 깊이 들어가 있는데, 대개 그 타고난 기틀이 맑고 신묘(神妙)하여 그 묘처에 가까이 가 있는 바가 있기 때문이다. 그래서 진보할 수 있는 것은 오직 이 일 분의 공력일 뿐이다"[20]라고 썼다. 결국 김정희는 회화가 개인의 인격을 표현하는 것으로, 작가가 지닌 학문·사상의 그릇이라고 본 것이며, 신묘의 세계에

이르는 길은 학문의 도야, 기법의 수련을 거쳐 '그 나머지 일 분'을 깨우침으로써 가능한 것으로 보았던 것이다. 엄격한 형식을 지키는 고전주의와 대상을 묘사하는 자연주의 및 사실주의를 반대한 김정희의 창작방법론은, 체험과 타고난 천성에 기반하는 성령론(性靈論)과 학업 및 수련에 기반하는 격조론(格調論)을 펼침으로써 대상에 묶임 없는 경지를 추구하는 것이었다.

창작방법론에서 김정희는 난초 그림이 가장 어렵다고 주장하는 가운데 "산수·매죽(梅竹)·화훼(花卉)·금어(禽魚)는 옛날부터 잘하는 사람이 많았다"[21]고 썼다. 그리고 중국 사람 주학년(朱鶴年)의 그림을 예로 들어 「산 그리는 것을 위하여」란 시를 썼다.

"반두(礬頭) 혼점(輥點)이라 몇 첩의 산 그려내니
누각 앞 팔목 밑이 푸르러 아롱아롱,
운연(雲烟)의 공양(供養)이라 무량수를 누리리니
만리 밖의 사람을 청안(靑眼)으로 바라보리."[22]

자연에 대한 인간의 정신, 감정의 감응을 표현해야 함을 노래한 것이다. 김정희는 인간정신의 이상적인 경지에 도달하는 매개로서 그림을 본 것이다. 김정희는 누군가의 매화 그림에 대해 다음처럼 썼다.

"꽃 보려면 그림으로 그려서 보아야 해.
그림은 오래가도 꽃은 수이 시들거든.
더더구나 매화는 본바탕이 경박하여,
바람과 눈 어울리면 아울러 휘날리네.
이 그림은 수명이 오백 세가 갈 만하니,
이 매화 보노라면 응당 다시 신선되리.
그대는 못 보았나, 시 속의 향이 바로 그림 속의 향일진대,
꽃 그려도 향 그리기 어렵다 말을 마소."[23]

자연의 등가물로 예술을 헤아렸던 김정희는 그림에 향기를 담아야 한다고 주장했으니 그림으로 그 향기를 모두 표현하기는 어렵고, 따라서 그림에 시를 써 넣어 보완, 그 향기를 담으려 했던 것으로 제시의 기능과 가치를 논했

던 것이다.

나아가 김정희는 구체적인 기법론을 펼쳤다. 먼저 김정희는 먹과 색채를 나누어 놓되 일방적인 편견을 지니지 않았다. 품격의 높낮이를 논하면서 '그 뜻'만 안다면, "비록 청록이나 니금 어느 색채를 쓴다 해도 좋다"[24]고 설파했던 것이다. 또한 난초 그림 기법에 이르러 '삼전(三轉)의 묘법'을 주장했다.

"난을 치는 데는 반드시 세 번 궁글리는 것으로 묘법을 삼아야 하는데, 이제 네가 그린 것을 보니 붓을 한 번 쭉 뽑고 끝내 버렸구나. 꼭 삼전하는 것을 힘써 익혔으면 좋겠다."[25]

그리고 강이오(姜彝五)의 매화 그림을 논하면서 어떻게 그리는 것인가를 밝혀 두었다.

"…여과아천(女戈牙川) 글자 각 모양 제대로 나타나, 굳세고 부드럽고, 묽고 진한 것이 어찌 그리도 알맞으냐.
가지 하나가 담을 넘어온 것이 가장 재미스러워, 솔 언니 대 동생 찾을 것이 무어냐.…"[26]

신위의 문심혜업론

형식 규범을 버리고 작가 스스로 깨우친 '묘한 법'을 자연스레 펼쳐 나가는 과정을 창작방법의 핵심으로 여긴 신위(申緯)는 사대부 문인 김유근(金逌根)의 〈소송단학도(疎松短壑圖)〉를 보고 다음처럼 썼다.

"연기 구름이 천 가지 만 가지로 변하는 모습은 모두가 먹의 진수로 만들어낸 것이다.
그런데 예전 법을 고대로 따온 것은 하나도 없으니 시인의 교묘한 생각으로 짜낸 것이다.
시원한 열 손가락 사이에서 천연적으로 서늘한 바람이 불어 오는 듯하다.
황산(黃山, * 김유근)의 영특한 그 재주는 시와 그림이 한가지 이치로 통했구나.

먹칠하여 늘어 놓으면 그림이 되고 글자로 모아 놓으면 시가 된다.
참 정신은 감추고 보여주지 않으니 그 묘한 법은 당신만이 알고 있구려.…"[27]

신위는 시와 그림을 한가지 이치로 통일시켜야 한다고 여겼다. 예전의 법과 시인의 교묘한 생각을 대립시켜 감춘 참정신과 생각·재주를 '천연'스레 풀어내는 신위의 창작방법론은 천기론(天機論)의 맥락에 닿아 있는 것이다. 나아가 신위는 '시 속에 그림이 있음'을 논하는 가운데 그것을 '선리(禪理)'에 빗대었다. 또 신위는 "시의 생각과 선의 마음에는 본래 경계가 없다"고 썼다.[28] 신위는 '세속의 법'을 반대했으니 형식 전범을 따르는 고전주의자가 아니었다. 그는 쉰네 살 때 자신의 대나무 그림에 대해 쓰기를 "세속의 법이 어찌 구속하리오"[29]라고 읊조렸던 것이다. 신위는 1819년, 〈채하동(彩霞洞)〉에 다음처럼 썼다.

"겹봉우리 다 넘어가면 초가 한 채가 있고, 물수풀은 가을의 처량을 더하여 주는구나. 화본 따라서 모법(摹法)을 정하고자 하면, 미불(米黻)이면서 미불이 아니고, 황공망(黃公望)이면서 황공망이 아니로다."[30]

자신의 법을 최고의 것으로 여겼던 신위였지만 항상 옛사람의 작품을 가까이했다. '화본의 모법(摹法)'을 결정한 작가에게 중요한 것은 그 모법 자체가 아니라 자기의 법과 모법을 넘나드는 자신의 '마음의 세계'이다. 1838년, 신위는 자신이 그린 〈방대도(訪載圖)〉 제발에 쓰기를 "무심코 먹 찍어 황공망의 법과 미불의 법을 좇으니, 마음의 세계에서 그리던 〈방대도〉가 갑자기 이루어졌다"[31]고 했거니와, 주관정신이야말로 알맹이라고 여겼던 것이다. 또 자신의 산수화에 다음처럼 구체적인 창작방법을 서술해 놓았다.

"산수의 그림에서 나무 그리기가 가장 어려우니 나무 하나만 잘못되면 온 산을 망친다네.
언덕 위 묵은 바위에 두어 그루 고목 그 나머지는 붓만 조금 대면 가을 산 모양이 나는 법.

이인문(李寅文)〈누각아집도(樓閣雅集圖)〉부분. 1820. 국립중앙박물관.
19세기 예술가들의 모임. 누각 안 왼쪽에서 첫번째가 이인문, 두번째 그림을 들고 있는
이가 임희지(林熙之), 세번째가 신위, 네번째 난간에 기대 앉은 이가 김영면(金永冕).

쌀쌀한 모양 마음속으로 다 정했으니
어찌 반드시 모든 골짜기에 등성마루와 봉우리를 다 그
려야만 하겠는가. …"[32]

'마음속'의 구상 단계를 설명한 이 글에서 신위는 대상
을 과감히 생략할 것을 주장한다. 하지만 신위는 인물화
에서는 닮게 그리는 대상 묘사의 충실성 또한 강조하고 있
으니,[33] 작품 종류마다의 특색을 헤아렸던 것이다. 그리
고 신위는 도구와 안료에 관해서 다음처럼 썼다.

"(사생법에 있어) 가장 중요한 것은 붓이고 그 다음은
먹을 쓰는 법이고 색을 칠하는 것은 맨 끝이다. 그 색칠
하는 묘법은 또 간략하고 담박하고 아득하게 표현하는 데
에 전적으로 달려 있고, 오색(五色)의 먹을 쓰는 데 있어
서는 그 묘법이 형상(形象) 밖을 초월한 경지를 그리는 데

있으니…."[34]

이어 신위는 쓰기를 "문심(文心)과 혜업(慧業)의 뜻을
갖춘 자가 아니면 쉽게 그 비결을 알려 줄 수가 없다"[35]고
했다. 어떤 도구든 학문과 슬기로움 없인 이룰 수 없다는
뜻이겠다. 또 신위는 사대부 문인들의 미술에 대한 관념을
비판하고 있거니와, 시서화 일치론을 피력하는 가운데 사
대부들이 "시서화의 근본이 동일한 법으로부터 나오는 것
임을 알지 못하고, 그림 그리는 일은 화원들에게 맡기고
그것을 말하기 부끄러워하고 있다"[36]고 꼬집었다. 신위는
화원과 문인의 그림을 또렷이 나누어 보고 있었던 것이다.

조희룡의 화리진경론

조희룡(趙熙龍)은 자연과 미술의 근원을 논하는 가운데
그것이 어떻게 다른가를 논증했다. 조희룡은 언어·문
자·그림이 모두 '실제로 있지 않은 것을 실제답게 만드는
것'이라고 썼다.

"언어와 문자도 또한 그림 속에서 온 것이고 실제로 있
는 것이 아니다. 실제로 있지 않은 것을 실제답게 만든다
는 것이 마치 그림이 실제가 아닌데 실제로 만든 것과 같
다. 그러나 실제의 산, 실제의 물은 어느 사람이나 모두
알고 있으나, 그림으로 된 산과 물은 그림을 아는 사람이
아니면 알지 못하리라. 그림이 참이 아닌데 필묵과 기운

이인문〈유불선도
(儒佛禪道)〉부분.
19세기초.
국립중앙박물관.
유불선이 하나임을
상징하는 그림.
당시 지식인들의 사상과
예술을 볼 수 있는
장면이다.

(氣韻)에는 여러 가지 이치가 있으므로 아는 사람이 드문 것이다."[37]

그림이란 필묵과 기운에 담긴 여러 이치를 갖고 있으므로 누구나 알 수 있는 것은 아니라는 주장이다. 그 '화리(畵理)'를 조희룡은 『일석산방소고(一石山房小稿)』에서 다음처럼 빗대 표현했다.

"우연히 옛 거울을 집어 구름을 비추니, 그림의 이치가 이 속에 있으나 설명하기 어렵다. 문득 옛날 아이 적 장난치던 때가 생각난다. 머리를 바지 가랑이 아래로 하고 산천을 보던 일."[38]

뒤집어 세상을 봄에 늘 보던 풍경이 달리 보였던 체험을 빗댄 것은, 자연과 회화의 관계를 선어식(禪語式)으로 표현한 것이겠다.

화리에 관해 조희룡은 먼저 인품의 높낮이를 논했다. "나는 말한다, 인품이 높으면 필의도 역시 높다고."[39] 그리고 조희룡은 속된 것을 경계했는데 "시문서화가 괴멸되는 것은 속기(俗氣) 두 자에 이르러서이다"[40]라고 썼다. 속됨이란 시문과 서화·인품 모두에 걸쳐 퍼져 있는 것으로, 속된 것으로 그림이 잘못되는 것이요, 인품이 속되다면 무엇으로도 치료조차 할 길이 없다고 빗대어 보이기까지 했다.[41] 조희룡은 김영면(金永冕)을 논하는 가운데 다음처럼 썼다.

"시와 글씨의 정신이 한데 어울려 거문고와 그림에 들어갔으니, 거문고와 그림은 티끌 세상을 초월하고 세상의 속된 것을 끊어 버리는 것이다."[42]

속된 것을 끊고자 했던 조희룡이 희망한 이상 세계란 무엇일까. 그것을 조희룡은 '선(禪)의 세계'에 빗댔다. 이를테면, 허련(許鍊)의 작품세계를 논하는 가운데 조희룡은 허련이 그림을 통해 시로 들어갔고, 시를 통해 선에 이르렀다고 썼다.[43] 또한 그림으로 시작하여 시의 세계로 들어간 예로 전기(田琦)를 들었다.[44] 조희룡은 화가들이 어떻게 시인의 세계와 같은지를 전기와 허련의 사례로 보여주

전기〈매화초옥〉부분. 19세기 중엽. 국립중앙박물관.
19세기 지식인들은 자신의 거처를 매화로 둘러 쌓았다. 이 작품은 전기가 그려 오경석에게 준 그림이다.

고자 했던 것이다. 하지만 그 초월의 세계란 또 다른 어떤 세계가 아닌 바로 그림 안의 세계였다. 조희룡은 『수경재해외적독(壽鏡齋海外赤牘)』에 있는 전기의 편지에 대한 답장 편지에서 "목을 길게 빼고 오래 기다리니, 원컨대 전기의 그림 속의 사람이 되고 싶다. 이에 시 한 수를 보내니, 이 시의(詩意)를 그림으로 그려서 보여주면 큰 근심에 위로가 될 듯하니 어떠한가"[45]라고 썼다. 조희룡은 김수철의 〈북산화병(北山畵屏)〉에 다음처럼 썼다.

"참 산처럼 산을 그려내니 참 산이 그린 산과 같네. 남들은 참 산을 사랑하지만 나는 그린 산을 사랑하네."[46]

조희룡은 시인과 화가의 이치가 같다고 여겼다. 조희룡은 조중묵(趙重默)의 작품 〈추림독조도(秋林獨釣圖)〉를 보고 시인과 화가의 그 이치가 변치 않을 것이라고 쓰고는 "…백 년 동안 구슬 같은 시가 쌓이고 쌓여 / 그 근원이 그림으로 스며들었구나…"[47]라고 썼던 것이다. 조희룡은 『한와헌제화잡존(漢瓦軒題畵雜存)』에서 '시는 청화(淸華)의 부(府)이며, 중묘(衆妙)의 문(門)'이라 빗대면서 "매화를 그리는 것도 역시 같다"고 썼다.[48] 다시 말해 조희룡은 "마음속의 시가 열 손가락으로 튀어나와 매화 그림이 되고 난초 그림이 되고 대 그림이 되었다. 시가 연달아 그림으로 화(化)하니 작은 집에 그림이 가득 차게 되었다"[49]는 것이다. 조희룡은 자부심 넘치는 표현으로 시화일치론을 압축해 표현했다.

"시를 날실로 하고 난초를 씨실로 삼는 것은 나로부터 시작되었다."[50]

또 창작방법을 논하는 가운데 먼저 조희룡은, 자신의 창작에 있어 본래의 법 따위는 없다고 했다. 조희룡은 전범으로 내려오는 형식 규범을 반대했다. 조희룡은 '난을 그림에 있어 옛법을 따르지 않는 것이야말로 마음을 즐겁게 하는 일'[51]이라고까지 했던 것이다. 조희룡은 〈고목죽석도(古木竹石圖)〉 화제에 다음처럼 써 넣었다.

"내 그림은 본래 법이 없고, 애써서 가슴속의 매명(梅銘)을 그린다. 화제(畵題)의 말은 남들에게 미치지 못하고, 다만 내 스스로를 일깨울 뿐이다. 원컨대 모든 깨달음 밑의 같은 삶들은 하나 되게 해 달라."[52]

조희룡은 '물 그리는 자가 천하의 물 이치를 알지 못하면 그릴 수 없을 것'[53]이라고 썼다. 이는 묘사 대상의 이치를 헤아려야 한다는 견해로 〈황산냉운도(荒山冷雲圖)〉에 다음 같은 화제가 있다.

"지금 외로운 섬에 떨어져 살며 눈에 보이는 것이란, 거친 산, 고목, 기분 나쁜 안개, 차가운 공기뿐이다. 그래서 눈에 보이는 것을 필묵에 담아 종횡으로 휘둘러 울적한 마음을 쏟아 놓으니, 화가의 육법(六法)이라는 것이 어찌 우리를 위해 생긴 것이랴."[54]

마음을 쏟아 놓는 것을 그림이라 일렀으니, 화가란 '육법'이란 것조차 쓸모없을 만큼 거리낌 없는 창작 태도를 취해야 함을 강조한 것이다. 이렇게 보자면, 조희룡은 자신을 둘러싼 객관 환경과 자신의 주관 처지에서 비롯되는 것들을 모두 아울러 창작에 임할 것을 주장하는 것이겠다. 나아가 조희룡은 그같은 주·객관 상황에서 생긴 마음을 '거리낌 없는 붓을 휘둘러 먹이 빗발처럼 튀게' 그려야 한다고 썼다.

"사납고 적막한 바닷가, 거친 산 고목 사이의 달팽이 같은 작은 움막에서 추위에 떨며 비탄에 빠지면서도, 오히려 한묵(翰墨)을 일 삼아 어지러이 널린 돌 사이의 한 무리 난초를 보고 쇠약하고 거리낌 없는 붓을 휘둘러 먹이 빗발처럼 튀게 하여, 돌은 흐트러진 구름처럼, 난초는 엎어진 풀처럼 그려내니, 매우 기기(奇氣)가 넘치나 아무도 증명할 사람이 없어 나 홀로 좋아할 뿐이다."[55]

조희룡은 나아가 작품 창작에 관한 방법론을 제시했다. 조희룡은 대상 묘사에 관해 쓰기를 "모양을 본뜨지 않고 그렸는데 그 형(形)과 너무도 닮아서 마치 전신사조(傳神寫照)한 것 같으니, 이른바 비슷하지 않으면서 비슷하다는 것이다"[56]라고 했다. 객관 사물에 대한 충실성을 전제하고서야 다음 단계로 나갈 수 있다는 뜻이겠다. 대상의 관찰을 통해 형상을 새기고, 또한 앞서 논한 대로 그 사물의 이치를 깨우쳐야 한다는 것이다. 그런 다음, 조희룡은 품(品)을 논하면서 "한 병풍의 열두 폭에는 화품(畵品) 문품(文品) 서품(書品)이 모두 갖추어 그 지극함을 다하여 한 기운이 혼연히 이루어진 연후에야 볼 만하다. 하나라도 떨어진즉 (병풍은) 망쳐 버린다"[57]고 썼다. 지극함을 다해 그 기운이 혼연해야 한다는 것이다. 대나무 그림을 그리는 태도를 밝힌 글을 보면 그와 같은 견해가 압축되어 있다.

"나는 대를 그리는 데 초서 쓰듯 하여, 셋도 모으고 다섯도 모아 모름지기 구애받음이 없다. 겨우 아득히 달빛 어린 창가에 대 그림자를 얻어 보았는데, 다시 바람과 비에 모호해졌다. 이는 나의 묵죽시이다. 스스로 사죽어(寫竹語)로 여기고 있다."[58]

조희룡은 난초 그림에 관해서 대나무 그리기와 달리 그 엄격함을 말하고 있는데, 그것을 '정국(定局)'이라고 쓰고 있다. "무릇 난을 그리는 것은, 여러 필이 있다고 한 필을 더해도 안 되고, 백 필이 있다고 한 필을 감해서도 안 된다. 한 난에는 정국(定局)이 있다"[59]고 썼던 것이다. 하지만 대나무 그림에서도 나름의 엄격함은 있다. 조희룡은 그것을 "한 그루일 때는 파리하게 그리고, 두 그루일 때는 모아서 그리고, 세 그루일 때는 서로 다투게 그리고, 네 그루일 때는 서로 어우러져서 서로 돕는 형상으로

그린 것이 대 그리는 제일의이다"[60]라고 쓰고 있다.

매화 그림에 관해서는 줄기 하나 그리는 것이 용이나 범을 잡는 것같이 그려야 하고, 거기에 하나하나 꽃송이를 그리니 마치 구천원녀(九天元女) 같아야 하며, 가득히 고인 연지(硯池)가 큰 바다같이 보여야 한다고 썼다.[61]

조희룡은 또한 산수와 인물 기법에 관해서도 설파하고 있는데, 산수의 경우 네 계절과 바다의 산, 육지의 산 따위를 헤아려야 한다고 썼다. 조희룡이 관찰한 산은 다음과 같다.

"봄날의 산은 몽롱하기가 연운(烟雲)과 같고, 여름 산은 침울하여 쌓인 것 같고, 가을 산은 잡다히 끌기를 흐르는 것 같고, 겨울 산은 연단(硏鍛)되어 쇠와 같으니, 이 뜻을 가히 바다의 산을 보지 못하면 이를 알지 못할 것이며, 보아도 그 뜻을 알지 못하면 능히 할 수 없으리라."[62]

보고 알고 뜻을 알아야 능히 할 수 있으리라는 조희룡의 창작방법론은, 매우 분방한 듯하면서도 엄격한 내적 질서와 긴장을 품고 있음을 여기서 헤아릴 수 있을 것이다. 조희룡의 인물 기법은 매우 자상하기 짝이 없는데 그 핵심은 인물의 '기모(氣貌)'[63]이다. 이것은 단순한 생김새만을 뜻하는 게 아니라 '인물의 풍력과 기운'을 말하는 것이다. 계급·계층 및 직업에 따른 성격의 표현을 말하는 것이니, 조희룡은 귀하고 천함에 따라 전형성을 새긴다는 기모론을 펼치고 있는 것이다.

조희룡은 먹놀림에 관한 견해도 밝히고 있거니와 농묵과 담묵, 윤곽과 준법의 관계 따위를 논하면서 "그러나 먹을 쓰는 데 영활(靈活)해야 하니 그렇지 않은즉, 한 점의 먹일 뿐이다"[64]라고 새겼다. 조희룡은 이같은 정신의 활발함은 물론 육체의 수련 또한 소중하게 여겼다. 조희룡은 기예론(技藝論)을 펼쳐 나갔는데, 충실한 수련이 없이는 그 모든 것을 표현하지 못한다고 설파했다. 조희룡은 글씨든 그림이든 모두 수예(手藝)에 속한다고 가늠했고, 그같은 수예가 없으면 그저 배운다고 될 일이 아니라고 파악했다. 그 수예란 가슴속에 있는 게 아니라 손끝에 있기 때문이다.[65] 그래서 조희룡은 작가의 재주를 세 가지로 나누었다. 첫째는 천재요 둘째는 선재(仙才)요 셋째는 귀재

인데, 옛날의 대작가는 각기 한 가지 재주씩을 갖고 태어나 대성하기에 이르렀다는 것이다.[66]

그리고 조희룡은 작품감상론도 펼치고 있는데 "누가 말하는가, 산 보기를 그림 읽듯 하라고. 나는 말한다, 그림 읽기를 산 보듯 하라고"[67]라 했다. 이것은 실재하는 산이 먼저 있고, 다음에 그림이 있음을 설파하는 것이다. 또 조희룡은 작품 감상의 허심탄회함을 다음과 같이 썼다.

"옛날의 서화를 볼 때에는 먼저 그 조예가 어떠한지를 보아야 한다. 어찌 반드시 진짜와 가짜를 논하려 하느냐. 진짜와 가짜를 따지는 것은 사람의 안목을 떨어뜨린다. 그래서 나는 그것을 피하니 허심탄회한 마음으로 한다."[68]

작품을 대함에 있어 역사가치 또는 상품가치를 따지고자 엄격해야 한다는 점은 분명하지만, 더욱 앞서야 할 것은 그 작품의 '조예(造詣)'를 헤아릴 일이다. 조희룡은 그 조예를 헤아림에 있어 '허심탄회한 마음'으로 한다고 썼다.

또한 인간과 미술의 관계를 논하고 있는데, 조희룡은 먼저 옛날부터 문인들은 모두 서화를 좋아했다고 쓰고, 그것은 '평생 동안 작용하는 한 도구'라고 헤아렸다. 그러므로 "그것이 어찌 '종이 사이에 있는 구구한 모양'에 지나지 않겠는가"라고 되묻고, "그 뜻을 기탁(寄託)하는 바 크다"고 하면서도, 조희룡은 『석우망년록(石友忘年錄)』에서 다음처럼 썼다.

"옛 사람이 세상을 경계하는 도구가 어찌 한정될 수 있으리요마는, 선악은 나면서 얻는 것이지 문자화도(文字畫圖)로 교화할 수 있는 것은 아니다. 오도자(吳道子)의 지옥변상도(地獄變相圖)는 단지 묵을 희롱하는 것에 족할 뿐이다."[69]

즐기고 성정(性情)을 기탁하는 정신 산물임을 인정하는 우의론(寓意論)의 입장에 서되 미술의 교화론(敎化論)은 부정하는 견해라 하겠다. 다시 말해, 조희룡은 유숙(劉淑)의 〈소림청장도(疏林晴嶂圖)〉를 보고,

"한 언덕 한 구렁텅이의 정(情)이

이 티끌 세상에 시달려 다 무너지려 하는구나.

어떻게 하면 그림 속의 한가함을 얻어서

오래도록 그림을 볼 수 있을꺼나."[70]

라고 썼던 것이다. 또한 조희룡은 전기의 그림을 논하는 가운데 "그림 속에서 웃음을 찾아보려는 데까지 나갈 필요가 없다"고 썼다. '소리를 들으려 하지 말고 다만 입을 벌리고 눈썹이 치켜진 모습과 국화꽃이 바람을 안고 부앙(俯仰)하는 듯한 모습을 보면 될 것'[71]이라고 썼는데, 이는 그림이 조형예술임을 분명히 한 것이다.

그리고 조희룡은 귀양 가 있던 중 유최진(柳最鎭)에게 작품을 보내며 쓴 편지에 "요즈음 전기의 화리(畵理)의 나아감(進景)이 과연 어떠한가"라고 묻고 있다. 감식과 비평에 관심을 지닌 비평가 조희룡의 면모를 보여주는 이 질문에서, 조희룡이 비평의 관심 잣대로 '화리진경(畵理進景)'을 내세우고 있음을 엿볼 수 있다. 조희룡의 비평하는 태도는 다음과 같은 진지함에서 비롯하는 것이다.

"(허련이) 바다를 건너 서울에 와서 일석산방(一石山房)으로 나를 찾아와 하룻밤을 자며 얘기했다. 화파(畵派)를 토론하는데 당·송·원·명의 제가(諸家)로부터 근래 사람에 이르기까지 상하 천 년 동안 글씨와 그림이 천 가지 만 가지로 변화해 온 현상이 이런저런 얘기하는 가운데 다 쏟아져 나왔으니, 십 년 동안 그림을 논해 오면서 오늘 밤같이 성대했던 적은 없었다."[72]

나기, 비평언어의 아름다움

나기(羅岐)는 19세기 중엽에 활동한 중인 지식인으로, 재력이 튼튼했던 그는 예원(藝苑)의 후원자이기도 했다. 나기는 유최진(柳最鎭)의 제자로 1847년께 결성된 '벽오사(碧梧社)'란 시사(詩社) 집단에 어린 나이로 참가하기도 했다. 스스로 시인임을 자처하며 평생 관직에 나가지 않았던[73] 나기는 그림을 매우 중요시하는 관점을 지니고 있었다.

"애오라지 화경(畵景)을 알아야 시경(詩景)이 보이는 것이니…."[74]

앞선 시대에 조희룡은 거의가 시로부터 시작해 그림으로 들어간다고 쓰는 가운데 간혹 그림으로부터 시작해 시로 들어가는 사례를 들어 보여주었으나, 나기는 아예 그림을 앞세웠던 것이다. 그와 같이 보았던 나기는 그림과 시를 거의 나누지 않았던 듯 유숙(劉淑)을 논하는 가운데 "…여러 날 누워서 퍼런 산빛을 보고 있노라니 / 시 가운데 사람이 그림 속의 집에 있구나"[75]라고 썼다. 이어 "또한 요즈음 사람들이 옛 사람을 보는 것을 느낄 수 있다"[76]고 쓰고 있는데, 이는 법고창신(法古創新)의 방법론을 뜻하는 것이겠다.

나기는 벽오사에 참가하면서 우러러 사귀던 조희룡의 매화 그림을 보고, 솜씨가 '신의 경지'에 이르렀다고 썼다.

"…자세히 그림을 살펴보니 묘한 솜씨 신의 경지에 들어가

빨갛고 하얀 꽃술이 종이에 가득 피었구나.

묘하게 돌아간 붓 끝 나양봉(羅兩峯, 羅聘)을 배우지 않았고

반짝이는 먹빛은 전탁석(錢籜石, 錢載)보다도 더 낫구나.

구불구불 꺼먼 가지 칠 분쯤 꼭 닮았는데

빈 방 늙은 용의 등골에서 환한 기운이 뻗쳐 난다.

한 가지는 꼿꼿하게 올라왔고 한 가지는 가로 뻗쳐

드문드문 핀 꽃 여기저기서 반짝반짝하는구나.

그 가운데 늙은 돌은 사람이 우뚝 선 듯,

억센 기세 공중에 아지랑이가 자욱하구나.…"[77]

나기는 나양봉과 전탁석 등 중국 사람들을 내세워 그들로부터 조희룡이 배우지도 않았을 뿐만 아니라, 더욱 낫다고 평가할 정도로 조희룡을 높이 추켜세웠다. 나기의 비평시어들은 남달리 뛰어났거니와, 위의 글에서 '묘하게 돌아간 붓 끝'이라든지 '반짝이는 먹빛' 따위의 표현, 그리고 백은배(白殷培)를 비평한 시어의 아름다움이 돋보인

다.[78] 또한 난초 그림을 비평하는 가운데 그 창작기법론을 새겨 놓았다. 평양 기생 죽향(竹香)의 난초 그림에 대해 쓰기를

"한 폭의 난초 그림은 글씨 쓰는 것과도 같아
 채색붓은 눈썹 그리던 나머지에서 나왔구나.
 꽃다운 마음 가을 바람 일찍 부는 게 너무 괴롭구나.
 잎사귀 밑에 쇠잔한 꽃 너무 엉성해 차마 볼 수가 없구나"[79]

라고 했는데, 스승이 제자를 지도하듯 매섭고 날카로운 비판을 담고 있음을 헤아릴 수 있다. 나기는 허련의 산수를 대상 삼아 "…채색을 쓰지 않고 먹물로 그렸으니 / 가난한 선비 집에 부귀한 자태를 갖췄구나…"[80]라고 써 채색과 먹물을 빗대 그림에서 재료의 성격을 논하기도 했다.

또 나기는 전기(田琦)에 대해 재주는 봄꽃처럼 빼어나고 성품은 가을 국화처럼 맑았다고 묘사하면서 "…글씨 쓰고 시 짓고 노는 마당에 / 아첨(牙籤)과 옥축(玉軸)이 사이사이 섞였구나. / 삼매경 속에 붓을 뽑아 드니 / 연기와 구름이 그 참모양을 옮겨 왔다…"[81]고 높이 평가했다. 특히 나기는 전기와 조희룡을 빗대어 평가하는 작가 비교를 짧게 압축해 놓았는데, 그 날카로운 눈길이 돋보인다.

"노련하고 장건한 조희룡은 두루미가 가을 구름가를 번득이는 듯하고, 깨끗하고 청신한 전기는 느티나무가 저녁 바람에 교교히 일렁이는 듯하다."[82]

박규수의 절충론과 독창성

개화파의 비조였던 박규수(朴珪壽)는, 1873년 우의정에 오른 관료였다. 그는 박지원(朴趾源)의 손자로서 그 사상을 발전시켜 나갔으며, 위정척사파에 맞서 개항을 주장하여, 1876년 일본과 불평등한 수호조약을 맺었던 일에 주역으로 나섰다. 박규수는 명가들의 글씨와 그림을 제법 소장하고 있었다. 또한 그의 서화 감식안은 당대 명가로 명성이 높았다.[83] 박규수는 「녹정림일지록논화발(綠亭林日知錄論畵跋)」[84]에서 옛날 중국의 화가 고정림(顧亭林)의 다음과 같은 주장을 소개했다. 사람들이 배우기를 소홀히 하는 것은 사의(寫意) 화법이 일어나고, 사물의 형상 그리기를 폐한 탓이라는 것이다. 이런 생각을 이어 박규수는 다음처럼 썼다.

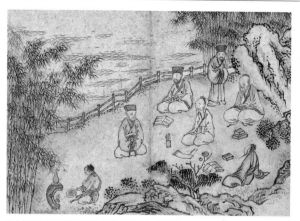

유숙(劉淑) 〈벽오사(碧梧社)〉 1861. 서울대학교박물관.
벽오사 소모임 장면. 중앙에 난초를 그리는 조희룡을 중심으로 유최진, 이기복(李其福)
등이 모임을 갖고 있는 모습을 벽오사 맹원이자 화가인 유숙이 기록했다.

"모두가 진경실사(眞境實事)하여 마침내는 실용(實用)에 귀속된 연후에야 비로소 화학(畵學)이라고 할 것이다. 무릇 배운다는 것은 실사(實事)이니, 천하에 실(實)이 없고서야 어찌 학(學)이라 하겠는가."[85]

박규수는 진경실사와 실용을 높이 치고 있으면서도 문인의 사의화 또한 긍정적으로 평가했다. 박규수는 이인상(李麟祥)의 작품을 논하면서 이인상이야말로 맑은 지조와 높은 청절로 이름난 명유(名儒)라고 추켜세우면서, 그 작품이 거의 남아 있지 않은 것은 다만 여기(餘技)의 일로 가끔 만필(漫筆)했으며 여기에 큰 뜻을 두지 않았기 때문이라고 짚었다. 그러니까 사대부 문인화가의 전형을 묘사한 것이다.

"그러나 이러한 그림에서도 신운(神韻)의 요체를 상상할 수 있게 하며 나아가고자 하는 바를 대략 이해할 수 있다. 능호처사(凌壺處士, * 이인상)는 평소에 단양(丹陽)의 산수를 좋아하여 한번 노닐고 또 놀며, 거기에 집을 짓고 늙도록 살 뜻을 가졌다. 그래서 깎아지른 듯한 바위와 기이한 돌, 기이하게 굽은 고목, 흐르는 물과 고인 물의 소슬한 정경을 많이 그렸고, 도회지의 번잡스러움은 그리지 않았다. 이제 이 그림을 보아하니 역시 처사의 마음이 단지 화필의 고아론(古雅論)에만 머문 것이 아님을 알 수 있다."[86]

박규수는 김정희의 글씨에 대해, 김정희가 제주도 귀향

살이에서 돌아온 뒤부터 "다시는 묶이지 않고 여러 사람들의 장점을 모아 자성일법(自成一法)하니, 신(神)과 기(氣)가 오고 파도가 이는 듯했다"[87]고 평가했다. 그런데 사람들은 이것을 제대로 모른 채 제멋대로 방자하다고 생각했는데, 박규수가 보기에 그것은 '근엄지극(謹嚴之極)'이었다. 이처럼 박규수는 연암(燕巖) 집단의 사상을 그대로 이으면서 균형잡힌 비평을 펼치고 있었다. 박규수의 그같은 생각을 가장 잘 보여주는 글은 다음과 같은 것이다. 박규수는 이름을 알 수 없는 이의 그림 〈죽석송월(竹石松月)〉에 화제를 썼다. 화제는 다음과 같다.

"직업화가의 세계(畵苑)에는 비슷하게 그려내면 잘 그린다고 하고, 문인(士人) 화가의 세계에서는 신운(神韻)이 있어야 뛰어난 것으로 친다. 형태를 잘 그리려는 사람들은 화법에 얽매이는 폐단이 있고, 신운을 주장하는 사람들은 흐트러지기 쉽다. 이 두 가지를 잘 절충해야만 하는 데 어려움이 있으니, 이른바 독창성을 개척하고, 필법과 묵법을 새로이 창조해야 기꺼이 즐길 만한 것이 된다. 이 그림에는 그린 이의 이름이 없으나, 그 공교로움이 빽빽한 이파리를 그림에 있어 일일이 그 근원을 찾을 수 있을 정도이니, 왕유(王維)가 그린 대나무만이 그런 것은 아닌 모양이다."[88]

박규수의 이같은 절충론은, 이미 신위가 전문 직업화가 김홍도(金弘道)의 그림 세계를 일러 신필(神筆)이라 평가한 바 있는 역사적 전통을 떠올려 준다. 세월이 흐르면서 19세기 중엽의 많은 이들이 그림을 전문 직업으로 취해 나가고 있었다. 도화서 화원만이 전문 화가였던 시절이 지나가고 있던 터에, 누구든 '비슷하게 그려냄'과 '신운이 담김' 모두가 그림 평가의 잣대로 세워져야 했던 것이겠다.

스스로 그림 그리기에도 힘썼던 박규수는 절충의 어려움을 말하면서 그림의 독창성과 기법의 창조를 힘주어 말하고 있으니, 자신이 살던 시대의 특성을 고스란히 비추고 있다 하겠다. 이같은 독창성과 개성은 당대 화단의 일반 경향이었고, 또 누구나 그랬다.

김석준의 낙락욕왕교교불군론

김석준(金奭準)은 역관(譯官)으로 중인계층에 속한 19세기 후반의 인물이었다. 스스로는 오경석(吳慶錫)과 더불어 중국문물 수입에 힘을 기울였으며, 일본도 드나들었던 1877년에 결성한 육교시사(六橋詩社)에 참가했다. 육교시사는 개화의 주역 집단이었다. 김석준은 자신의 저서 『홍약루회인시록(紅藥樓懷人詩錄)』『홍약루속회인시록(紅藥樓續懷人詩錄)』에서 많은 인물들을 다루었고, 그 밖에 일본의 풍물이나 서구문물을 읊조린 시들을 담았으며, 특히 다른 글에서는 러시아 문학을 다루기까지 하는 등 관심 영역을 해외문화로 넓혀 나간 이였다.

김석준은 19세기말에 가장 활발한 활동을 펼친 비평가였다. 김석준은 "내가 지금 그림 구걸하기를 밥 구걸하듯 하는데, / 그림으로는 내 허기를 면할 수가 없구나. / 종이가 있어도 먹지 못해…"[89]라고 쓸 정도였다. 방성중(方聖中)의 작품 〈임수독서도(臨水讀書圖)〉를 본 김석준은 매우 자상한 비평문을 남겼다.

"…지난 번에 추령(秋舲)의 매화 집에
자네의 그림이 걸려 있기에 내가 자세히 보곤 했지.
그 폭포수 소리를 듣자 깨끗하게 목욕하고 싶고
푸른 산기운을 들여 마셔서 허기를 면하고 싶었다.
집과 나무와 다리가 모두 알맞게 배치되었으니
나는 새, 뛰는 고기, 자는 놈, 떠드는 놈 신기하지 않은 것은 하나도 없다.
석전(石田, 沈周)과 운림(雲林, 倪瓚)이 참으로 옛 법을 골고루 갖추어서
푸르고 붉은 채색이 모두 알맞게 그려졌다.
나는 한가한 근심에 잠겼는데 그대가 아는가 모르는가.
…"[90]

김석준은 작품을 '자세히 관찰'하는 가운데 목욕하고 싶다거나 기운을 들여 마시고 싶을 정도로 그림이 살아 있음을 강조하면서, 배치의 적절함과 채색의 적절함, 새와 고기 따위의 움직임이 뛰어나다는 사실을 밝히고 있다. 또 옛 법을 잘 갖추고 있음을 지적한 대목은, 19세기

중엽 '자신의 법'을 자랑스레 내세웠던, 전통과 다른 김석준의 평가 기준을 짐작케 한다.

김석준은 오경석의 산수도를 평가하면서 그림을 꿈속과 등치시켰다. "티끌 세상의 온갖 복잡한 생각 다 쓸어 버린다"고 쓰고 있거니와, 그 꿈속 세상은 다름이 아니라 이상으로서의 산수였다. 그 글은 다음과 같다.

"물과 산 좋아하는 생각이 결국 실현되었으니
꿈속의 사람이 꼭 그림 속의 사람이로구나.
티끌 세상의 온갖 복잡한 생각 다 쓸어 버리니
마름 바람 담쟁이 달이 예전의 사람을 반기는구나."[91]

이어 김석준은 이한철(李漢喆)이 그린 초상화를 '입신의 경지'에 이르렀다고 쓰는 가운데 실재 인물과 꿈속 인물을 등치시켜 평가했다. "세상에 둘도 없는 이한철의 채필, 그려낸 초상마다 입신의 경지에 이르렀네. 만약 다시 전설에 나오는 암거(嚴居)하는 은사를 그려낸다면, 어느 쪽이 꿈속의 인물인지 알아볼 수 없겠네."[92] 김석준은 자연과 인간·예술을 일치시키고 있었던 것이다.

김석준은 정교함을 강조하는 창작방법론을 내놓았는데, 다음은 1893년 무렵에 쓴 것으로 철저한 연구와 생각을 앞세우는 화법을 강조하고 있다.

"대저 화법이란 미묘한 것까지 잘 연구하고 생각하여, 사물을 묘사할 때는 오로지 낙락욕왕(落落欲往)하고 교교불군(矯矯不群)해야 한다."[93]

또 김석준은 유숙의 그림에 대해 '붓을 대기에 앞서 그림 그릴 계획을 구상하고 그린 것'[94]이라고 지적했다. 그로 인해 유숙이 '산은 산대로 물은 물대로 자연으로 옮길 수' 있었던 것인데, 이처럼 김석준은 철저한 연구와 생각, 구상의 치밀함을 먼저 꾀해야 한다는 창작방법론을 갖고 있었던 것이다.

그리고 김석준은 동시대의 여러 작가들에 관한 화제를 쓰는 가운데 비평을 수행해 나갔다. 전기의 재능을 시서화 삼절에 빗대거나,[95] 유숙의 그림법에 대해 '창고하고 경건하다'거나 유영표의 그림에 대해 '날카롭고 기발하

다'는 평을 가했으며,[96] 또한 조선 화가들이 중국 사람의 방법을 모방하는 예를 들고 있거니와, 백은배(白殷培)를 논하는 가운데 '왕유의 갈구리를 깎아낸(鉤斫) 법을 변화시켰다'[97]는 사실을 밝히기도 했다. 특히 낙화(烙畵)를 다룬 비평은 소재의 희귀함만으로도 돋보이는 것이다.

"불로 지지니 붓과 먹은 필요 없고
쇠를 달구어 그 모양 그대로 그려낸다.
섬세하고도 치밀한 그 솜씨 어찌 그리도 지극한가.
낙관까지도 더욱 묘하고 새롭구나.
나무 부처가 불을 건너왔으니,
비로소 도를 깨달은 사람을 보겠구나."[98]

맺음말

지금껏 19세기 몇몇 이론과 비평을 살펴보았다. 김정희는 인품과 소양을 강조하면서 재주란 하늘의 것이라고 쓸 정도로 예술이란 신비로운 것임을 주장했다. 학문과 사상의 그릇으로서 예술이되 그것을 신묘의 세계로 여겼던 것이다. 김정희는 규격화한 고전주의와 대상 정밀묘사의 자연주의 또는 사실주의를 반대하는 창작방법론을 갖고 있었다. 이상의 경지에 도달하는 매개로서 그림을 헤아리고 있었으므로, 그것은 학업의 수련과 타고난 천성으로 가능한 미지의 세계임을 주장하는 것이었다.

신위 또한 규범을 반대하는 입장에 서 있었다. 세속의 법, 예전의 법을 반대하여 그에 대립된 시인의 참정신과 생각·재주를 자연스레 풀어 나가야 한다고 여겼던 신위의 창작방법론은 '자신의 법'을 최고의 것으로 내세웠다. 그것은 주관정신을 중심에 두는 창작방법론이었다. 또한 신위는 종류에 따라 그에 알맞은 창작방법론을 주장했는데, 이를테면 인물화는 대상묘사의 충실성이 중요하다는 식이었다.

조희룡은 그림자론을 펼쳤는데, 실재하는 대상의 그림자야말로 그림이라고 여겼다. 그 그림자는 작가의 이상세계를 표현한 것이다. 하지만 조희룡은 물을 그리고자 한다면 물의 이치를 알아야 한다는 견해를 갖고 있었으니, 대상묘사의 이치와 주관처지를 조화시켜야 한다는 주객

통일의 창작방법론을 갖고 있었다. 조희룡은 또한 본래의 법을 반대하는 가운데 스스로 깨우친 법만이 있음을 설파하면서 충실한 수련이 필요하다는 기예론을 전개했다. 그에 따라 조희룡은 구체화된 기법론도 펼치고 있었다.

조희룡을 높이 평가했던 나기는 매우 뛰어난 비평언어의 아름다움을 추구했으며, 중인 출신 화가들의 구체적인 작품평에 주력했다. 박규수는 진경실사론(眞境實事論)을 펼치면서, 사의화(寫意化)의 신운(神韻) 또한 높이 평가하는 가운데 사의와 형사(形寫)를 절충해야 한다는 견해를 펼쳤다. 하지만 절충론에 그치지 않고 필법과 묵법의 새로운 창조와 더불어 나름의 독창성을 개척할 것을 주장했다. 김석준은 대상에 대한 치밀한 관찰과 연구, 그리고 깊은 생각까지 아울러 계획과 구상을 정교히 해야 한다는 창작과정론을 제기했다.

여기서 이상의 견해를 단순화하긴 어렵지만 거의가 동북아시아 예술 일반론을 바탕에 깔고서 각자 나름의 특수한 측면을 강조해 나갔음을 헤아릴 수 있다. 김정희의 이상주의와 신위의 주관정신, 조희룡의 주객통일론 및 기예론, 박규수의 절충론, 김석준의 정교한 창작과정론이 모두 앞선 연구자의 견해처럼 봉건적인 미학·예술론을 되풀이하고 있다거나, 변화하는 시대와 무관하게 이들보다 앞선 시대와 19세기의 그것이 모두 '중세시대의 그것'과 동일한 것이라고 주장하는 것은 변화를 인정하지 않는 비역사적인 태도이다. 나아가 그것은 일반성과 특수성을 구분하지 않는 근본주의 또는 일반화의 태도라 하겠다.

이 글에서는 19세기 논객들의 미학·예술론을 포괄해 살펴보았거니와, 과제는 그것이 어떻게 시대를 반영하면서 봉건성과 근대성을 담고 있는지를 보다 섬세하게 헤아리는 일이겠다.

2. 20세기초 미술이론 및 비평

머리말

근대미술비평사 연구는 근대 시기 미술 분야의 지적 유산을 탐구하는 일이다. 그같은 지적 유산을 헤아리는 것은 근대 시기 미술의 미학과 예술론·미의식을 밝혀 줄 것인데, 그로 말미암아 근대 시기 미술의 근거가 드러날 수 있을 것이다. 그러나 현상은 매우 비관스럽다. 19세기는 물론, 20세기 미술비평의 역사에 대해서도 제대로 된 연구가 없을 뿐만 아니라, 있다고 해도 매우 왜곡된 견해와 관점으로 재단되어 있기 때문이다. 이 글은 그러한 왜곡과 재단을 바로잡고자 하는 문제의식을 드러내려는 목적에서 쓴 것이다.

이 글에서는 먼저 20세기 전반기를 대상으로 삼은 비평사 연구자들의 견해를 비판하면서, 다음 동아시아 회화의 일반성을 헤아려 보고, 19세기와 20세기 미술비평의 같고 다름을 살펴보겠다. 나아가 20세기초 서구미술의 이식 과정에서 형성된 고유성과 이식성의 공존과 대립구조를 헤아리고, 이어서 고유미학과 이식미학의 공존과 대립, 또는 이식미학 내부의 대립 사례로서 심미주의와 민중미술론의 대립을 살펴볼 것이다. 덧붙여 1921년에 제출된 미술비평에 대한 견해들을 다루어 봄으로써 20세기초 근대시기 지적 유산의 면모[1]를 그리는 한편, 비평사 연구의 과제들을 보여주도록 하겠다.

20세기 미술비평사 연구 비판

20세기 미술비평사 연구가 이뤄지기 시작한 것은 1975년 이경성(李慶成)의 「미술평론」[2]에서부터이다. 이경성은 이 글에서 20세기 전반기 미술비평을 '인상비평' 수준이라고 평가했다. 이경성은, 나아가 그 시기 미술비평문들은 기껏 전람회 평이나 '동양화·서양화·조각'을 대상으로 하는 계몽적 논문들이며, 그조차도 '감상의 토대가 없이 글쓴이의 지극히 주관적이고 객관적인, 예술의 논리적 바탕을 잃어버린 일종의 수상(隨想)' 같은 것이라고 평가하면서 다음과 같이 썼다.

"세계미술의 방향감각은 고사하고, 한국 근대미술의 시대적 성격이나 방향조차 모르고 그저 글재주에 따라서 자기 멋대로 이야기를 전개시키고 있는 것이 대부분…."[3]

물론 이경성은 그 가운데 '논리적 사고와 문제의식'을 바탕으로 문제를 제기하고 나름대로 해답을 제시한 '우수한 선각적 평론가'도 있다고 지적하기를 잊지 않았다. 하지만 이경성은 20세기 전반기는 우리 미술비평사에서 '비평의 원시시대'라고 규정했다.

몇 년 뒤 이구열(李龜烈)은 「근대 한국미술과 평론의 대두」[4]라는 글에서 20세기 전반기 미술비평 활동에 대해 세부검토를 꾀했다. 이구열은 1920년 이전의 미술관계 문헌들에 대해 '계몽주의적 성격'을 지닌 '저널리즘'적인 것으로 파악했다. 이 시기에는 '표현형식이나 미술사고(美術思考) 또는 의식에 대한 구체적 분석적 논평'으로서 미술비평이란 존재하지 않았다는 것이다. 그리고 이구열은 1920년에 변영로(卞榮魯)가 발표한 「동양화론」을 '근대 미술비평의 효시'라고 지목했다. 이구열은 그 이유를 다음과 같이 썼다.

"서양의 근대 미술사조에 관한 상당한 지식을 바탕으로 쓰여진 그 글은, 대단히 예리한 분석과 설득력으로 새로

운 시대정신과 현실의 표현 및 신화법, 개척의 절실성을 역설하고 있다."[5]

그리고 이구열은 1920년대를 '문재(文才) 겸전의 패기 있는 미술가'가 등장해서 관전 평이나 시론적 수준에 머무르는 글이 발표되었던 미술비평사의 '초기 단계'라고 규정했다. 이구열은 윤희순(尹喜淳) 김용준(金瑢俊) 등 전문적 미술이론가가 지속적 활약을 벌이는 시기인 1930년대에 이르러서야 비로소 '우리 근대미술비평사 형성의 참다운 실마리'가 풀리기 시작했다고 규정했다.[6]

이같은 관점은 먼저 비평이란 무엇인가에 관련되어 있다. 비평에 대해 이경성은 '객관성' '논리성' 그리고 '문제의식'을 갖추어야 한다고 했고, 이구열은 작품의 형식이나 작가의 이념 따위를 대상으로 '구체적 분석적 논평'을 꾀하는 것을 미술비평이라고 했다. 이경성과 이구열의 비평론이 합리적이고 올바른 것이라 하더라도 20세기 전반기에 이루어진 미술비평이 객관성을 결여했다거나, 논리를 결여했다거나, 작품 또는 작가에 대한 구체적 분석적 논평을 결여했다는 견해는 올바른 것이 아니다. 이를테면, 이경성은 당시 비평에 대해 '전람회 평이나 계몽적 논문 또는 수필'이라고 했고, 이구열은 '계몽주의적인 언론 매체의 기사'라고 보았던 것이다.

당시 비평은 미학과 예술론을 바탕으로 한 문제의식을 담고 있었을 뿐만 아니라, 앞선 시대에 전개되어 온 여러 형식의 미술비평 문헌들 또한 그같은 미학·예술론과 진지한 문제의식이 담겨져 있었다.

또한 이경성·이구열의 관점과 견해는, 우리나라 미술비평의 역사가 1920년대 유아기를 지나 1930년대에 들어서야 비로소 '형성'되었다는 가설을 낳았다. 20세기 전반기 미술비평을 '원시시대의 수필 또는 인상비평'이라거나 미술비평사의 '초기 단계'라고 하는 규정은 앞선 시대의 미술비평 행위를 고려하지 않은 관점이다.

이러한 연구 열매는 먼저 미술비평의 역사가 19세기에서 20세기로 이어지지 않고 끊겼다는 '역사 단절론', 그리고 앞선 시대에 비평 및 이론이 없다고 여기는 '역사 부정론' 및 비평이란 서구 근대 시기에 보여주는 형식을 갖추고 있어야 한다는 '서구중심주의'에 바탕을 둔 것이다. 물론 이같은 역사단절론이나 부정론을 극복하기 위해서는 조희룡·김정희 이후 19세기의 미술비평·이론에 관한 연구가 선행되어야 가능할 터이다.

동아시아 회화의 일반성과 특수성

우리나라 회화의 오랜 성격은 조선·중국·일본으로 구성된 동아시아 회화의 일반성격과 조선미술의 특수성격을 아울러 갖추고 있다. 기록화 및 장식화·초상화·종교화와 같은 다양한 회화 종류는 물론, 사대부 계급의 이념과 미의식을 반영하는 이른바 문인화는 동아시아 성리학 사상과 미학을 근거 삼아 발전되었다. 동아시아 문인회화의 오랜 전통은 탈정치성을 견지하는 것이었다. 또한 스스로 즐기는 심미의식을 지키는 것이었다. 이러한 성격은 동아시아 회화의 일반성이다. 이같은 일반성은 사대부 계층이건 19세기에 급부상한 지배계급 내 중인들에게서건 완강히 관철되었다. 이를테면 사대부 지식인 김정희와 중인 지식인 조희룡의 미학·예술론이 그러하다.[7]

조선회화의 특수성은, 그같은 일반성을 바탕 삼은 위에 시대마다 집단마다 개인마다 나름의 내용과 형식으로 꽃피웠다. 이를테면 조선 성리학은 성리학이라는 동아시아 철학의 일반성을 바탕에 삼고 있는 것이며, 정선(鄭敾)의 진경산수가 또한 그같은 조선성리학을 바탕삼고 있는 것이다. 하지만 18세기에 꽃피웠던 백악사단(白岳詞壇) 중심의 조선중화주의가 19세기로 넘어가면서 쇠퇴 또는 변화를 보였고,[8] 특히 조희룡을 영수로 하는 중인 화가들이 꽃피워 나갔던 신감각주의 화풍 또한 동아시아 회화의 일반성을 바탕으로 하여 나름의 집단적이고 시대적인 미학과 미의식을 아로새기면서 근대미술의 서장(序章)을 열어 나갔던 것이다.

이처럼 일반성과 특수성이란 잣대는 20세기초 서구 근대회화의 이식과 고유회화의 지속이란 조건에도 고스란히 적용된다. 20세기초 상당수 지식인들은 동아시아 일반성은 물론, 조선 특수성을 폐기하는 가운데 서구 근대를 일반성으로 환치시켰다. 이를테면, '서화'와 '미술'을 '봉건'과 '근대'로 대립시키는 태도가 그러하다. '서화'란 낱말이 여전했던 19세기 중엽, 신감각파가 일궈냈던 도시감

각의 근대성에 관해 연구를 하지도 않은 채 덮어놓고 봉건시대의 유물로 무시하는 것은 결코 바른 관점이 아니다.[9] '미술'이란 낱말이 '근대'의 표상이라고 여기는 태도와 관점은 오늘날까지도 여전히 관철되고 있지만, 그것은 '역사단절론'에 입각한 왜곡일 뿐이다. 마찬가지로 1880년대 언론에 회화·조각 따위 분류 그리고 공예와 미술에 관한 분류를 언급한 기사[10]를 가리켜 미술 종류체계에 관한 근대적 인식으로 헤아리는 태도도 그와 다르지 않다.

19세기와 20세기 비평행위

19세기 일백 년 동안 김정희·신위·조희룡·나기·박규수·김석준을 비롯한 뛰어난 이론가이자 비평가들이 활약했고, 관찬문헌 및 개인문집들은 물론, 화제나 제발(題跋)의 형태로 존재하는 미학·미술론이 숨쉬고 있었다. 20세기초의 미술비평 및 이론체계를 담고 있는 그릇은 관찬문헌 및 개인문집·신문·잡지인데, 여기서 신문과 잡지는 대중 배포용이란 점에서 새로운 매체이다. 이 그릇엔 짧은 비평과 사실기록 그리고 보도기사·비평·사설·단체취지서 따위가 실려 있다. 이러한 모든 문헌들은 오늘날과 같은 논문 형식을 갖추고 있진 않으나, 그 속엔 일정한 사상, 미학 견해와 쟁점들이 자리잡고 있다.

글의 길이와 수필적 서술 방식, 익명의 기사 형식이라는 이유로 그 안에 담긴 관점과 견해조차 가볍게 여기는 것은 역사가의 자세가 아닐 터이다. 그 안에 자리잡고 있는 미학·미술론을 연구하고 또한 비평의식을 연구함으로써 19세기 미술비평의 넓이와 깊이·폭을 헤아릴 수 있을 것이다. 19세기 전반기와 20세기 후반기 비평이 어떻게 다르고 또 그같은 전통이 어떻게 20세기로 지속되는가를 연구함으로써 19세기에서 20세기로 이어지는 비평사를 엮을 수 있을 것이다.

19세기와 20세기 미술이론 및 비평활동의 차이는 다음과 같다. 언어매체 측면에서 19세기에는 한자·한문만을 사용했고, 20세기에는 한글과 한자를 병용했으며, 또 전달매체 측면에서 19세기에는 관찬문헌과 개인문집 또는 화제나 제발로 제한되었으나, 20세기에 이르러 신문·잡지가 주류를 이루었다.

김수철(金秀哲) 〈송계한담(松溪閑談)〉 19세기 중엽. 간송미술관.
예술가들의 모임. 19세기 일백 년 동안 대단히 많은 미술가들이 이론과 창작 분야에서 활동했고, 또한 두터운 성과를 일궈냈다.

또한 19세기까지는 거의가 이상주의 및 심미론·기예론 중심의 미학·미술론이 그 내용의 주류를 이루었고, 20세기에 이르러서는 고유의 이상주의 및 심미론은 물론 서구 미학·미술론을 흡수한 예술지상주의와 민중미술론·사실주의와 같은 두 갈래로 나타났다. 여기서 필요한 것은 지속과 변화의 관점이다. 무엇이 지속되었고 무엇이 변화했는가를 헤아리는 것이야말로 역사를 다루는 태도일 터이니 말이다.

1920년대 이후 비평문헌들 또한 앞선 연구자들의 분석과 평가처럼 유아기의 저급한 수준이 아니라는 사실도 중요하다. 완강한 자기관점과 입장을 확보하고 그 바탕 위에서 독자성과 경향성을 뚜렷하게 드러내고 있는 것이다. 완결된 이론체계라는 것은 딱히 어떤 완결된 구조를 갖는 논문의 형식에서만 드러나는 것이 아니라, 보다 다양한 서술 형식을 통해서도 충분히 드러나는 것이다. 이처럼 이념과 미학·이론을 헤아리는 데 유연하고 탄력적인 연구방법이 요청되는 것이 비평사 연구의 요체라 하겠다. 따라서 당시 여러 문헌들이 표명하고 있는 관점과 입장에 눈길을 주어 그 내용을 분석하고 평가하며 그것을 이론체계로 재구성하는 자세가 필요한 것이다.

고유성과 이식성의 공존과 대립

19세기말에서 20세기초에 이르는 기간 내내 고유미술은 화단의 중심을 장악하고 있었다. 당시 서구화지상주의

자들은 그 시기 고유미술에 대해 격렬한 비판을 가하는 가운데 서구미술을 이식하고자 하는 강력한 열망에 휩싸여 갔다. 이러한 갈등은 고유미술의 존속과 이식미술의 침투에 따른 것이었고, 비평과 이론 분야에서도 그같은 공존과 대립의 구조가 형성되었던 것이다.

고유한 것과 이식한 것 가운데 무엇이 가치있는 것인지는 시대와 역사과정을 겪어 나가면서 결정지어진다. 20세기 내내 숱한 지식인들, 특히 20세기초 서구미술이식론에 빠진 지식인들이 고유한 것에 관하여 거칠게 비난했는데, 이는 왜곡된 가치 판단의 결과에 지나지 않는다. 이를테면 변영로(卞榮魯)의 「동양화론」에 담긴 내용은 고유한 것에 대해 무차별 비판을 퍼부은 예이다.[11] 그것은 동아시아 또는 조선회화에 대한 일반성과 특수성 및 시대와 역사에 따른 변화를 무시하면서 꾀한 단순논리를 바탕에 깔고 있다는 점에서 왜곡일 뿐만 아니라, 일도양단(一刀兩斷式)의 역사 훼손이다. 또한 전통단절론자이자 친일논객인 이광수(李光洙)는, 1915년 김관호(金觀鎬)가 일본 문부성 미술전람회에 응모, 특선한 사실을 가리켜 "조선인을 대표하여 조선인의 미술적 천재를 세계에 표하였다"고 표현했다.[12] 침략 일본을 '세계'로 헤아린다거나 특선한 사실을 두고 '천재'라고 평가하는 관점은 일제의 '문화식민론'을 고스란히 따르는 것이다.

이러한 왜곡과 달리 고유한 미술에 대한 자부심 넘치는 견해가 일찍이 자리잡고 있었거니와 1903년의 한 신문기사는 우리나라 미술에 대해 자부심 넘치는 견해를 피력하고 있다. 우리나라 회화가 유럽을 능가하고 있다는 국수주의적 태도까지 보이면서 회화를 '아치와 풍운과 의장의 묘술'이라고 쓰고 "거의 세계를 독보할 만하다"고 주장했던 것이다.[13]

또한 1907년의 신문기사는 일본인이 약탈해 간 경천사터 대리석탑에 대해 "육백여 년이나 된 고적일 뿐만 아니라 그 제작의 정교가 과연 미술가의 보품(寶品)으로, 그 가치는 수백만 환으로 계산할 수 있다"고 헤아린다.[14] 나아가 1911년 한 신문 사설의 논객은 "고대로부터 전래하는 역사의 고증 혹 미술의 규범으로 영구보존할 국가의 귀중 보물이요, 인민의 사유물이 아님은 물론이라"고 주장한다.[15] 일제의 문화재 약탈이 횡행함에 따라 영향을 받은

의식의 고양을 염두에 두더라도, 우리 미술에 대한 높은 문화의식은 그 역사성·예술성·학술성·공공성에까지 미치고 있다. 조선미술의 정체성에 대한 이같은 자부심은 점차 '조선미술론'으로 발전해 나갔다. 조선미술론은 조선고유미술과 서구이식미술의 공존과 대립이라는 현실 조건을 바탕 삼아 싹트기 시작한 이론이다.[16]

이같은 고유미술과 이식미술의 대립구조 설정은 김복진(金復鎭)에 이르러 매우 뚜렷해졌다.[17] 토착미술과 외래미술의 대립사를 지배계급과 피지배계급의 관점에서 다루면서, 특히 일제시대 아래에서의 제국과 식민, 서구 자본주의 문명과 조선 토착 문명의 대립과 갈등을 구조화시켰다. 그같은 문제의식에도 불구하고 뒷날 연구자들은 서구화지상주의자들 또는 이식론자들의 관점과 견해를 일방적으로 되풀이했다. 이를 극복하기 위해서는 19세기말 20세기초의 미술비평에 관한 공존과 대립의 구조를 해명해야 할 것이다. 그 해명은 대개 식민미술사학과 조선미술론의 공존과 대립, 예술지상주의와 민중미술론의 공존과 대립구조를 밝힘으로서 이뤄질 일이다. 나아가 19세기와 20세기 미술비평 행위의 같고 다른 점을 헤아리는 일도 필요하고, 또 당시 비평에 관한 견해를 헤아려 보는 일도 그 공존과 대립구조를 해명하는 데 받침돌 역할을 할 것이다.

심미주의 미학의 지속과 변모

심미주의 미술론은 동아시아 미술의 오랜 전통이었다. 미술 분야에서 탈정치성을 추구했던 지식인 미학 전통은 19세기 중인 출신 지식인들에게도 이어져 신감각파건 형식파건 견고한 바탕을 이루었다.

서화미술원을 설립한 윤영기(尹永基)는 1911년에 발표한 「서화미술회 취의서(趣意書)」[18]에서 "글씨와 그림은 그 시대의 인심과 기풍을 나타내는 것이 있다. 그러므로 그것이 세도의 오르내림과 문명의 성쇠에 관계되는 것"이라고 주장했다. 또한 김규진(金圭鎭)은 1915년에 「서화연구회 취지문」[19]에서 윤영기와 같은 효용론을 되풀이했다. "글씨는 물체를 묘사하는 용한 기술이며, 그림이란 정신을 전달하는 살아 있는 방법이다. 옛 사람이 정신을 수양

하거나 사람과의 관계에 있어서 서화를 이용하는 경우가 많으므로 허술히 여겨서는 안 된다"고 주장했던 것이다. 나아가 김규진은 '그림은 화가의 신운을 얻어야 될 것'이라고 했으니, 정신의 전달 또는 화가의 신운 따위를 핵심으로 여기는 김규진의 미학·미술론은 효용론(效用論) 및 천기론(天機論)·성령론(性靈論)과 같은 고유의 미학에 바탕을 둔 것이다.

안확(安廓)은 1915년, 미술이란 생산력 발달에 따른 '심미심의 감성이 발달'해 나온 것으로, '미술품의 영묘 여부는 사상의 표현에 있는 것'이라고 주장했다.

"미는 우미한 사상을 기(起)하고, 아취한 역(力)을 양(養)하며, 사악의 염(念)을 거(去)케 하고, 조야의 풍(風)을 살(殺)하며 또한 인심을 안위케 하나니, 환언하면, 고상한 종교는 인심으로 청결·고아 및 인애(仁愛)에 부(富)케 하는 까닭으로 미술의 여하를 관(觀)할진대, 그 국(國)의 종교·도덕이 여하히 창락(漲落)됨을 추측하나니라."[20]

안확의 견해도 윤영기·김규진의 견해와 마찬가지로 심미론과 효용론을 바탕에 두고 있는 것이다.

1915년 노자영(盧子泳)은 「예술적 생활」[21]이란 글에서 오스카 와일드의 유미주의를 수용하고 있었으며, 김억(金億) 임장화(林長和) 들은 그같은 신비주의·유미주의와 같은 예술지상주의 미학·예술론을 받아들이고 있었던 것이다.[22]

또한 1920년, 동경미술학교 졸업생 김찬영(金瓚永)은 「서양화의 계통 및 사명」[23]이란 글을 발표한 이후 꾸준히 예술지상주의 미학·예술론을 펼쳐 나갔다. 김찬영은 '생명과 자유와 정서의 주관 또는 객관적 관찰로, 미학이나 과학 혹은 철학이 상응하여 각 개인, 각 주의의 수단 및 방법 또는 형식으로 인생과 자연의 반영을 묘출하겠다는 것'을 서양미술의 특성이라고 주장했으며, 동경 유학생인 김환(金煥)은 1920년 「미술론」[24]이란 글에서 미술이란 '아름다운 자연 그대로 그냥 미라는 옷을 입혀 두는 것으로, 미적 형식은 진리를 미 안에서 관찰하여 미 안에서 연구하는 술(術)'이라는 주장을 펼쳤다. 나아가 변영로는 1920년 「동양화론」[25]에서 고유의 미술에 대해 '자신의 표

현, 분방한 상상력, 대담한 표현력과 창조력'을 갖추지 못했다고 비판하면서, 신화법의 주출(做出)을 제안하는 가운데 '시대사조를 초월하는 구원불멸의 미'를 찾을 것을 촉구했다.

이처럼 동시대에 서구에서 이식된 예술지상주의·심미주의 미학과 고유의 심미론 및 효용론이 나란히 공존하는 20세기초 미술계의 미학·미술론 구조는 매우 흥미로운 것이다.

이 대목에서 고유의 심미론과 효용론을 봉건 복고주의로 치부해 온 기존 관점에서 벗어날 필요가 있다. 실제로 서구이식 미학·미술론의 시대적 역사적 성격을 헤아리면서 동시에 고유의 심미론과 효용론을 비교 연구하고, 나아가 동양미술과 서양미술의 차이에 관한 당대의 인식 및 그것의 비교 연구 작업이 선행되어야 할 것이다. 아무튼 위 두 갈래 미학은 식민지 조선에서 순수미술론의 첫 출발이라 할 것이다.

민중미술론과 논쟁의 전개

1922년 일기자란 논객은 「제2회 서화협회전람회를 보고」[26]란 글에서 당대 수묵채색화가들을 싸잡아 '모고(模古) 보수일 뿐'이라고 비판하면서 '조선인의 실생활과 부합하는 조선인의 사상 감정으로 나오는 예술을, 다시 말하면 시대적 예술, 즉 산 예술'을 주장했다. 그는 '예술이란 자연과 인생의 실재를 그리는 것으로, 인생의 사상 감정, 민중의 실생활'을 담아야 한다고 주장했던 것이다. 특히 일기자는 조선인의 생활이 구사일생의 참상에 빠진 생활을 꾸려 가고 있음을 밝히면서, 생활의 비참함, 사상 감정의 격분을 그대로 반영하는 예술이어야 한다고 주장했다.

1923년 김복진은 「상공업과 예술의 융화점」[27]이란 글에서 자본주의의 추악함이 예술에 대한 감능을 마비시켰다고 비판하면서 '민중이야말로 참으로 문명의 창조자'라고 주장했다. 이어 김복진은 '예술은 부르주아의 도락이나 완구가 아니며, 인간이 노동하는 그 환희를 표현하는 것'이라고 주장했다. 나아가 김복진은 '예술은 결코 예술을 위하는 예술이 아니고 민중을 위하는 예술, 우리 민족을

위하는 예술'이라고 말하며, 민중적이며 민족적인 예술론을 제창했던 것이다.

나아가 일본대학 미학과 출신 임정재(任鼎宰)는 「문사제군에 여하는 일문」[28]에서 세잔느가 대표하는 예술지상주의 예술은 사회성이 빠진 순연한 유희·테크닉 중심일 뿐이라고 비판하면서, 조선에는 첫째, 부르주아의 자유주의 의식과 사상이 혼혈된 것, 둘째, 계급생활에 예술운동은 현금 전국 무산자의 눈으로 운동하고 있는 것이 있다고 주장했다. 임정재는, 예술은 계급을 초월할 수 없다고 전제하고 예술가의 사회운동 참여를 재촉하기까지 했다.

이같은 민중미술론에 대해 예술지상주의 논객들이 눈감지 않았다. 주간지 『동명』의 논객은 「예술과 민중운동」[29]이란 글에서 유물사관에 대해, 인류 구제의 방법이긴 하나 그것은 '외적 사정만을 변혁하거나 완화'하는 정도라고 비판하고 '유심론'에 귀 기울여야 할 것이라고 주장했다. 논객은 "부르주아가 예술을 독점하였다는 사실이, 곧 예술 자체를 부인할 하등의 이유도 구성치 못한다"고 주장했다. 논객은 '순화한 영혼의 소유자'를 꿈꾼 예술지상주의자였다.

나아가 임장화도 나서서 '사회주의 예술론'을 비판하면서 '신개인주의'를 제창했다. 임장화는 '주관적 또는 개인적 미의식에서만 살 수 있는 개인주의의 세계'를 희망하면서 계급의식에 대해 다음처럼 비판했다.

"적어도 예술은 모든 계급의식을 초월하여 단지 예술 개체를 위하여는 독립적 계통이어야만 될 것은 기자(* 임장화)가 여러 번 주장하여 온 바다. 그러면 예술은 부르주아니 또는 프로니 하는 계급의식을 전혀 떠나서 인생이 무한히 생활할 자유스러운 세계이어야만 되겠다."[30]

이같은 민중미술론 비판에 대해 이종기(李宗基)는 「사회주의와 예술을 말하신 임노월 씨에게 묻고저」[31]를 통해 임장화가 사회주의를 잘못 이해하고 있고, 예술품은 노동의 대가인 상품이라고 되치는 식으로 반론을 펼쳤다.

비평에 관한 견해

1921년 '급우생'이란 필명의 논객이 나혜석(羅蕙錫)에 관한 개인전 평에서 비평에 대한 견해를 다음처럼 피력했다.

"'비평이라 함은 항상 그 작품의 단(短)한 편 말함이요, 그 외 우수한 작품에 대하여는 별로 진(陳)할 필요가 무(無)하도다' 하는 등 순어(旬語)를 여(余)는 들리는 대로, 또 생각나는 대로 기록하야 두어 줄 기록하여 이 전람회를 내관하신 이에게 ○문(○問) 드리어 전람회 요후(了後)의 여파에 작(作)하고자 하노라."[32]

다시 말해 비평이란 작품의 단점을 지적하는 것이며, 관객에게 그것을 알려 주는 것이다. 실제로 급우생은 나혜석의 기술에 대한 문제를 지적하여 강한 비판을 꾀했다. 급우생의 이런 비평관은, 비평이 작품의 문제를 드러내 그것을 꼬집는 것이라고 여기는 수준에 머무르는 것이다.

같은 시기에 김찬영이 나서서 비평이란 제이의 창작물이어야 한다고 주장하면서, 비평가의 주관 감정을 강조하는 창조적 비평론인 '감상비평론'을 제창했다. 1920년부터 문예계에서 신시(新詩)를 둘러싼 논쟁이 펼쳐졌는데, 김찬영이 여기에 개입했다. 김찬영은 1921년 2월 「우연한 도정에서—신시의 정의를 쟁론하시는 여러 형께」[33]란 글에서 비평가의 태도가 어떠해야 하는가를 밝혔다. 김찬영은 어떤 사람이 나름대로 어떤 '주의(主義)'의 예술의 정의', 다시 말해 이념에 입각한 예술론을 비판한다는 것은 '맹목적 무모'라고 지적하는 가운데, 그런 태도는 '개인의 상식 판단으로 무표준, 무조건하에 반박을 시험코저 함에' 불과하다고 비판했다. 그리고 혼돈스러운 조선 문단에 필요한 것은 '성찰(省察) 사료(思料)'의 태도이고, 따라서 각개 예술가 및 비평가들은 그런 태도를 지키는 것이 중요하다고 주장했다.

이어 5월에 김찬영은 비평에 관한 견해를 장문으로 펼친 「작품에 내한 평자적 가치」[34]를 발표했다. 이 글은 1920년부터 염상섭(廉想涉)과 김동인(金東仁)이 벌인 논

김찬영 〈자화상〉
1917. 동경예대.
김찬영은, 비평은 제2의
예술이라고 주장하면서,
예술작품의 진실을 해명하는
것이며 자기의 감정을
표현하는 것이라고 했다.

쟁[35]에 개입하는 형식을 취했지만, 그 내용은 독자성 짙은 비평론이다.

김찬영은 이 글에서 먼저 비평의 유형을 의고비평(擬古批評)·과학비평·인상비평·감상비평·설리비평(說理批評)으로 나누었다. 이어서 작품의 유형을 작가 자신을 위한 작품, 소수 사람을 위한 작품, 제작과정에 목적을 둔 작품, 일반 공중을 위한 작품으로 설명했다. 그리고 비평의 가치를 논한 다음, '위대하고 올바른 진실'의 잣대를 내세우고 작품을 매개로 그것을 선전하는 것은 결코 비평이 아니라고 주장했다. 김찬영은 비평이란 '정조의 표현으로서 그 생명이 되는 예술적 작품의 진실을 이해코저' 하는 것이라고 지적했다.

김찬영은 비평가 러스킨과 화가 휘슬러의 대립을 자세히 소개하면서 아무리 비평가가 창작자를 향해 비판을 한다고 해도, 결국 비평가란 자신으로부터 발생하는 오류가 있기 때문에 실패하기 쉽다고 규정했다. 그리고 비평이란 작품 창작과 같은 '제이의 작품'임을 다음처럼 썼다.

"작가가 감득한 어떠한 작품의 무드를 취재로 하야 자기의 능력이 허하는 수단으로써 제이 작품을 구성할 것이다. 그러므로 비평가의 구성하는 제이 작품이라 함은 일개의 독립한 예술적 작품이 될 것이며, 따라서 비평가는 완전한 예술가가 되지 않을 수 없는 것이다."[36]

비평이 또 하나의 창작이라는 견해에 이어 비평가에 관해 김찬영은 다음처럼 썼다.

"1. 비평가는 반드시 창작자의 소질을 가지지 않을 수 없다.(창작자로서 비평가의 지위를 겸유하여도 무방타)

2. 작품에 대한 비평은 결코 그 작품의 소개 혹은 해설이 아니요, 작품에 대한 비평가 자신의 감정 고백이다.

3. 작품에 대한 비평은 반드시 예술적 가치가 있는 어떠한 수단이 아니면 아니 된다. 그러므로 비평가가 취하는 비평의 수단은 한갓 논문체에 불한(不限)한다.

산문·운문·회화·조각·음악 등 어떠한 형식이든지 예술적 가치가 있는, 또한 평자의 능력이 허하는 수단으로써 어떠한 작품에 대한 비평가 자신의 감정을 가장 적절히 표현할 수 있는 그것을 취할 것이다.(이러한 실례는 고금을 통하여 많이 있다. 즉 시를 취재로 한 회화, 조각을 취재로 한 운문, 소설을 취재로 한 음악 등, 이 모든 것은 엄정한 의미의 비평의 가치를 가졌다)

그러므로 나는 이상 세 조건을 들어 비평가의 정의를 삼는 동시에 인상비평 및 설리비평을 배제하고 오히려 감상비평을 추천하겠다 한다. …비평가는 자못 예술적 가치있는 수단으로써 어떠한 작품에서 감득한 자기의 감정을 그 다른 양식으로 표백한다는 감상비평을 취하려 한다."[37]

김찬영은 인상비평에 대해 '자신의 작품에서 인상된 것을 그대로 한 논문으로 구성하는' 것은 '특별히 비평가가 아니더라도 가능'한 것이고, 따라서 그러한 비평문은 예술적 가치도 없다고 비판했다. 그같은 인상비평의 결과 '극히 무책임한, 아무런 소양이 없는 비평가가 출몰'하고 있다고 지적하면서, 동시에 예술을 감정으로 이해하려 하지 않고 이론으로 이해하려는 설리비평에 대해서도 비판했다. 설리비평은 비평가가 '어떠한 것을 표준으로 하여 그 작품의 운명을 지배하는 판사의 지위'에 서기 때문이다. 또한 과학비평과 같이 '객관적 안내를 의미한 활동사진의 변사 지위'를 비평가가 가질 수 없는 것이라고 지적했다.

그 무렵 '판사의 지위'란 염상섭의 견해이며, '활동사진 변사의 지위'란 김동인의 견해였다. 김찬영은 이 양자를 모두 비판했던 것으로, 이같은 '감상비평'은 당대 매우 독자한 비평론으로 등장했다.

하지만 김찬영은 그 뒤 이같은 감상비평 활동을 적극 전

개하지는 못했다. 더욱이 그들의 '창조적 비평'으로서 '비평의 예술화'란 '주관비평'과 다를 바 없는 것이었고, 따라서 독자적인 지위를 갖는 비평론으로서 '감상비평'의 모습을 따로 찾는다는 것은 기대하기 어려웠다. 그들이 구분한 바의 비평 유형 가운데 당시 가장 흔했던 것은 '설리비평' 또는 '인상비평' '과학비평'이었던 것이다.

남은 과제들

지금껏 조선고유미술과 서구이식미술 사이에 자리잡은 선학들의 연구를 대상 삼은 비판적 성찰과 그것을 극복하기 위한 전제 조건들을 살펴보았으며, 당시의 예술지상주의와 민중미술론의 대립과 더불어 비평에 관한 견해들을 살펴봄으로써 20세기초 미술비평 연구의 가능성을 탐색해 보았다.

하지만 만족스럽지 않다. 앞서 다룬 것들이 근대 시기 사상사와 어떤 관련을 맺고 있는지를 서술치 않았으며, 식민미술사관과 조선미술론의 공존과 대립을 다루지 못했고, 이식된 서구의 예술지상주의 또는 심미주의 미학과 이념이 조선 고유의 미학과 이념과 어떠한 관련이 있는지를 헤아리지 못했다. 특히 김용준·이태준(李泰俊)의 동양미술론이나 오지호(吳之湖)의 순수회화론이 조선 고유의 미학·예술론과 친연성이 깊다는 점에서 고유성과 이식성의 공존과 대립을 극복하는 단서일 터이지만 여기선 헤아리지 못했다.[38]

아무튼 이 글이 역사단절론·역사부정론을 극복하는 단서로 작용하기를 희망하면서 제기해 둔 몇 가지 생각들을 과제로 남겨 둘 참이다.

3. 조선미술론의 형성과정

머리말

1876년에 이뤄진 일본과의 개항협정은 외세의 침략에 대한 굴복을 상징한다. 일본의 침략으로 말미암아 조선의 정체성에 대한 탐구는 시대의 요청으로 떠올랐다. 풍요로운 문물 교류가 아니라 일제의 침략과정의 상징인 개항으로 말미암아 조선 민족은 국가의 발전전략 수립이 필요했다. 문화예술 분야에서도 미적 활동의 전환이 필요했다.

미술 분야에서 19세기말, 20세기초에 광범위하게 유행한 형식화 경향은 바로 그같은 시대를 반영하는 것이다. 형식화 경향은 앞선 시대의 신감각주의의 몰락을 재촉했다. 도시감각을 바탕에 두는 경쾌함과 화려함보다 전통과 고유성을 강조하는 경향이 널리 유행했던 것은 민족의 위기에 대한 대응이었다.[1]

20세기에 접어들어 일제는 조선을 강점해 식민지화했다. 일제는 식민지 경영을 위한 전략을 모든 분야에서 수행했다. 미술 분야에서 일제는 세키노 타다시(關野貞)를 1902년에 투입해 건축 조사부터 시작했다. 목적은 식민미술사관을 마련함으로써 의식 분야에서 일제의 식민지배를 확고히 다지기 위한 것이었다. 미술사 분야에서 꾀한 일제의 공작은 조선미술의 정체성을 왜곡 훼손 폄하하는 것이었다. 실제로 숱한 지식인들이 그같은 의식공작에 넘어갔으며 식민미술사관을 받아들였다.

이 글에서는 식민지 민족의 자아와 자주성 획득을 지향하고자 하는 식민지 미술인들의 노력을 헤아려 보고자 한다. 이 글에 앞서 비슷한 목적의 노력이 몇 차례 있었다. 그러나 그같은 노력은 식민지 시대 미술인들의 문제의식을 바탕으로 한 조선미술론을 대상으로 삼기보다는, 세키노 다다스와 야나기 무네요시(柳宗悅)가 내놓은 견해에

대한 비판이 주류를 이루고 있다.[2] 여기서는 그같은 비판이 아니라 일제하 식민지 미술인들이 조선미술의 정체성에 대해 집요하게 탐구해 나간 발자취를 살펴보고자 한다. 지금껏 잘 알려진 조선미술의 특색을 연구한 미학자·미술사학자가 아니라, 일제하에서 미술비평가로 활약했던 이들의 견해가 그 대상이다.

그들의 문제의식은 당대 미술 현상과 깊은 관련을 맺고 있다. 식민지 조건하에서 활동하면서 이룩해 나간 조선인 미술가들의 창작 성과와 그것을 통해 발생된 조선미술의 정체성에 관한 문제의식이야말로 살아 있는 탐구정신의 소산이라 하겠다. 그같은 문제의식을 아우르고 있는 모든 이론체계를 '조선미술론'이라 이름 짓고서 1920년대까지 논객들이 펼친 여러 가지 견해를 살펴봄으로써 조선미술론의 형성과정을 드러내는 게 이 글의 목적이다.

모방과 이식론의 전개

조선을 강점한 일본인들은 조선역사의 정체성론(停滯性論)과 더불어 조선민족열등성론과 구습개혁론을 내놓았다. 제국주의가 식민지 침략에 활용한 사회진화론을 바탕에 둔 그같은 이론은,[3] 모든 식민지에서 서구화지상주의와 전통폐기론을 심어 주었다. 그같은 견해는 조선미술비하론을 낳았고, 당대 조선화단을 왜곡하고 비판하는 관점을 제공했다. 실력양성운동론에 토대를 둔 이른바 신문화운동·신미술운동은 모두 그같은 관점의 산물이라 하겠다.

조선의 역사는 스스로 발전해 온 적이 없다는 정체성론과 세키노 타다시의 조선미술쇠퇴론은 식민미술사관의 핵심이다. 정체성론은 미술에서 조선미술이란 중국미술의 한갓 모방일 뿐이라는 견해로 번져 나갔다. 조선미술

쇠퇴론은 신라시대 미술의 뛰어남을 절정으로 점차 쇠퇴해서 조선시대에 이르면 유학의 폐해로 말미암아 황폐한 지경에 이르렀다는 내용을 담고 있다. 지식인들 사이에 폭넓은 존경을 받던 최남선(崔南善)은 그같은 이론을 완성한 지식인으로, 조선미술쇠퇴론을 널리 퍼뜨렸다. 최남선은 '오직 나태로써 무저나락(無低奈落)에 떨어진 살아 있는 모범은 과연 조선인'[4]이라고 선전할 정도였다. 최남선은 조선미술쇠퇴론의 근거를 다음처럼 나열했다.

"첫째, 유교사상이 기예를 천업말기(賤業末技)라 하여 예술이 발전치 못했으며, 둘째, 중세 이래 계급으로 말미암아 정치와 사회·경제가 위축해 민심이 고통당하다 보니 미술을 비롯한 방면에 여유가 없었고, 셋째, 국가 혁명이 자주 있어 문명 중심 이동이 무상해 유물과 고적이 사라짐에 따라 문화점진의 흐름이 비좁아졌으며, 넷째, 외적 압력에 대한 내적 탄력이 너무 부족했고, 다섯째, 죽음의 땅에 활기를 불러일으키는 창조력이 너무 둔하고, 여섯째, 근면스럽지 못한 데다가 이어받은 연마가 없다. 따라서 당연히 퇴폐의 참상을 맞이한 것이다."[5]

1915년에 한 논객은 서양의 회화가 동양의 회화보다 세상에 넓게 행한다고 소개하면서 '일본에는 수십 년 전부터 이 그림이 크게 유행되어 지금은 명화라는 대가도 적지 않건마는, 불행히 문화를 자랑하는 우리 반도에서는 한 사람도 이에 뜻을 두는 이가'[6] 없다고 개탄해 마지 않았다. 1916년에 '친일파의 사상'을 지닌 이광수(李光洙)[7]는 김관호(金觀鎬)가 일본 문부성전람회에서 〈해질녘〉으로 특선을 하자 "조선인을 대표하여 조선인의 미술적 천재를 세계에 표하였다"고 감격했다.[8] 일본을 '세계'로 여겼던 것이다. 뒷날 이광수는 조선민족열등성론을 고스란히 받아들여 이른바 '민족개조론'을 제창했다. 1922년에 발표한 민족개조론은 사이토 마코토(齋藤實) 총독의 감탄을 자아냈을 뿐만 아니라, 민족개조사업에 지원을 약속할 정도였다.[9]

아무튼 식민지로 떨어진 처지에 일본회화를 모방하는 경향이 생기기 시작했다. 일찍이 일본인 화가가 조선에 와서 활동하기 시작했다. 1902년에 아마쿠사 신라이(天

김관호 〈자화상〉
1916. 동경예대.
김관호가 일본 문부성
미술전람회에 특선을 하자
이광수는 '조선인의 천재를
세계에 발휘했다'며 감격하는
글을 발표했다.

草神來)가 남산 기슭에 화실을 차려 놓았고, 키요미즈 토운(淸水東雲)은 정동에 강습소를 차려 놓았다. 또한 코지마 젠자부로(兒島元三郞)가 관립한성사범학교 도화교사로 건너왔다. 1910년대에는 일본인 화가들이 훨씬 많이 들어와 활약했다. 일본회화 모방 경향은 그들의 영향이겠다. 1915년에 열린 공진회에 공모전이 열렸는데 일본인인 듯한 심사위원은 조선인이 출품한 수묵채색화를 '일본화'라고 당당히 부르며 '신진 기예의 사(士)는 개(槪)히 현대의 내지식(內地式) 화법을 일의(一意) 모방하는 경향이 유(有)'[10]하다고 썼다. 또 심사위원은 조선인이 출품한 유채화를 '양화'라고 부르며 다음처럼 말했다.

"양화는 조선인 출품 중 필치 색채가 구(俱)히 군(群)을 발(拔)한 자(者)— 유(有)하야 양화 이외에 우차(又此) 신천지에서 극히 발전의 질소(質素)가 유함을 시(示)하였으니 연찬(研鑽)의 공(功)을 적(積)하고 타일(他日)에 대(大)히 견(見)할 작품을 득(得)함에 지(至)할지오."[11]

일본회화 모방이 시작되었으며 유채화 또한 그 가능성을 엿보이기 시작했으니, 미술의 식민화가 비로소 현실로 나타나기 시작한 것이다.

동양문화를 포기하고 서양문화를 받아들이자는 구호는 그야말로 조선민족열등성론에 바탕을 둔 것으로, 1920년을 앞뒤로 일본에 건너가 유채화를 배워 온 이들은 모두 전통폐기론에 빠져 있었다. 자기 민족을 비하하고, 전통을 폄하하며, 스승을 무시하는 이들의 의식은 조선미술의

정체성(正體性) 폐기를 통해 서구화를 이룩하고자 하는 열망의 덩어리였다.

삼일 민족해방운동을 앞뒤로 서구화지상주의가 판을 치는 가운데 예술지상주의 미학과 식민주의 미술론이 그 복판을 차지했다.[12] 김찬영,[13] 김환(金煥),[14] 김억(金億),[15] 임장화(林長和),[16] 변영로(卞榮魯),[17] 그리고 유필영(柳苾永),[18] 장도빈(張道斌),[19] 이병도(李丙燾),[20] 야나기 무네요시[21]가 이 무렵 쓴 글이 바로 그러하다.

이 무렵, 논객들은 일본회화 모방 경향에 대한 비판과 새로운 경향에 대한 적극성을 내세우기 시작했다. '일기자' '일관객' 이란 이름의 논객들은 '사생화' '신작풍' '신경향' 을 내세우면서 제3회 서화협회전 출품작을 평가하기 시작했다. 일기자는 김은호(金殷鎬)의 작품 〈응사도(凝思圖)〉에 대해 '배경은 서양화에서 본 것 같기도 하고 일본취(日本趣)'[22]가 있음을 꼬집었다. 나아가 일관객은 김은호의 〈비 온 뒤〉에 대해 '색채가 일본 신화(新畵)' 에 가깝고, 최우석(崔禹錫)의 〈바다 학〉과 〈월하비안(月下飛雁)〉은 '너무나 일본인 석화(席畵) 같다' 면서 '조선의 기분' 이 있어야 할 것이라고 비판했다.[23]

또 다른 논객은 일본색이 완연한 이한복(李漢福)에 대해 일본회화를 베끼는 버릇을 지니고 있음을 비판하면서, 그다지도 창조 정신이 없느냐고 매섭게 꾸짖었다.[24] 김복진은 이한복의 〈금강전경〉 〈비 온 뒤〉에 대해 직수입한, 소화되지 않은 기교를 고집하여 늘어놓은 데 지나지 않음을 나무랐다.[25]

한편 무명이라는 논객은 최우석의 작품에 대해 '비신비

김은호 〈응사도〉 1923. 개인 소장.
김은호는 서양 및 일본회화를 모방한 작가로 비판받곤 했는데, 이 작품은 동양과 서양미술의 절충에 따른 시대의 산물이었다.

구(非新非舊)의 필법', 김은호의 〈부활 후〉에 대해서는 '서양의 사진화를 확대한 비동비서(非東非西)의 그림' 이라고 표현했다.[26]

안석주(安碩柱)는 심영섭(沈英燮)과 장석표(張錫豹)의 작품에 대해 유한(有閑)한 생활감정을 바탕에 두고 외국 풍물을 동경하는 완상기일 뿐이라고 지적하면서 '조선의 정조' 가 없다고 비판했다.[27]

김복진은 고희동(高羲東)의 유화 〈만장봉의 추〉를 가리켜 서양화의 동양화화를 꾀한 작품인 듯한데, '인상적 화풍과 문인화적 필치의 불행한 결혼' 에 지나지 않았다고 매섭게 꼬집었다.[28] 이영일(李英一)의 〈매에 구(鳩)〉는 '조선의 마음' 이 부족하고, 노수현(盧壽鉉)의 〈일난(日暖)〉은 '조선 여자에 조선 옷 입은 서양 아해(골격·혈색·안면)를 그려 놓았으니, 서양과 조선 융화를 주창함인지' 모르겠고 '각색 인종 비교에 힘을 들인 것 같다' 고 비아냥댔다. 또 김복진은 전봉래(田鳳來)의 조소작품 〈머리카락〉에 대해 버터 냄새가 난다고 꼬집었다.[29]

식민지 시대 화가들의 모임. 뒷줄 왼쪽부터 첫번째 이용우(李用雨), 세번째 노수현(盧壽鉉), 네번째 이승만(李承萬). 앞줄 왼쪽부터 첫번째 이제창(李濟昶), 네번째 최우석(崔禹錫), 다섯번째 고희동(高羲東), 앞줄 오른쪽 첫번째 안석주(安碩柱).

조선미술론의 형성

조선미술에 대한 연구가 일본인들의 손에 의해 이뤄지는 가운데 오세창(吳世昌)은 서화 수집 및 분류와 연구사업에 착수했다. 이러한 오세창에 대해 한용운(韓龍雲)은 다음처럼 썼다.

"서화의 원본을 입수함에 있어 어떤 땐 힘겨운 값으로 사기도 하고, 혹은 어떤 이의 기증도 있었다. 그렇게 얻은 후에 필주(筆主)의 역사기록을 찾아 연구하고, 그 연대를 찾아내어 순서를 정리하느라 정신과 체력을 모두 바쳤도다. 조선의 고인의 수적(手蹟)을 이같이 모음은 누구를 위함인가."[30]

또한 장지연(張志淵)은 『매일신보』에 조선시대 화가들을 다룬 화가 열전을 연재했다.[31] 김원근(金瑗根)도 황실박물관 소장 회화를 연구한 결과를 '조선 고금의 미술대가'[32]란 제목으로 잡지에 연재했다. 특히 김원근은 안중식(安中植) 지운영(池雲英) 이도영(李道榮) 김은호(金殷鎬) 양기훈(楊基薰)에 이르기까지 당대의 화가들까지 대상으로 삼았다. 이러한 노력은 조선미술쇠퇴론에 맞서 조선시대 회화가 결코 만만치 않음을 밝히고자 하는 것이었으며 19세기에 조희룡·유재건(劉在建)이 꾀했던 인명 사전식 미술사를 계승한 것이었다.

한편, 외국인들이 미술사 연구를 독점하고 있는 현실에 대한 개탄과 더불어 민족전통을 애호한 안확(安廓)은, 중국미술모방론을 비판하는 가운데 조선미술의 독자적인 사상적 동기를 밝히고자 했다.[33] 물론 안확도 유교폐해론을 바탕에 깔고서 조선미술쇠퇴론을 받아들이고 있었다.

1921년에 이르러 조선의 수묵채색화에 대한 자부심 넘치는 생각이 나왔다. 제1회 서화협회전에 나온 이도영·김은호·민병석(閔丙奭) 그리고 김정희의 작품을 앞세워한 논객이 다음처럼 썼다.

"우리 조선의 서화도 서양화에 별로 양두(讓頭)할 것이 없을 것은 족히 알 수 있다. 조선의 서화도 상당한 역사를 가졌을 뿐 아니라, 또한 그 예술의 미묘한 점은 가히 세계에 자랑할 만한 가치를 가졌으나 일반에 소개를 하지 못한 까닭에 지금까지 그의 존재를 인정치 아니함에 이르렀던 바…."[34]

조선 고유미술이 서양미술에 열등하지 않다는 생각은 조선민족열등론에 사로잡힌 당대 지식인들의 사고를 정면으로 비판하는 것이었다. 1922년에 박종홍(朴鍾鴻)은 동서의 미술이 혼재해 있는 조선화단을 떠올리면서 다음처럼 썼다.

"동서 양양(兩洋)의 미술이 여하히 부합함은 그 미감의 상동(相同)함을 증(證)함이니, 시인만 어찌 의사동(意思同)이리오. 동양화의 큰 결점이 이에 있으며 그의 특장이 또한 이에 있음이니 가히 소홀(疏忽)에 부(付)할 자가 아닐새, 과연 기운(氣韻)이 그의 생명임으로써라."[35]

동서미술이 서로 다른 것이 아니라는 생각에 이르러, 비로소 균형잡힌 생각이 싹트기 시작했던 것이다.

1923년에 한 논객은 서화협회가 서화학원을 개설하자 축하하는 글을 통해 조선 예술혼을 제창했다.

"오족(吾族)의 과거의 회억(回憶)과 현재의 감격과 미래의 희망과를 굳센 선과 색채로 우리의 앞에 묘출(描出)하여 주기를 바란다. 웅위한 백두의 정신이, 선명한 한천(韓天)의 광선이 반드시 우리 미술가의 화필과 조도(彫刀)에 경건(勁健)한, 신통한 힘을 줄 것이다. 더욱, 조선인의

망명시절의 오세창. (오른쪽에서 두번째) 오세창은 일본 망명시절 손병희(孫秉熙, 맨 오른쪽)를 만나 천도교에 입교해, 개화자강노선에 따른 활동의 조직적 기반을 마련했다.

혈액 중에는 조선예술의 전통적 정신이 흐를 것이다. 지금 서화협회의 대가 중에는 순수한 조선의 전통을 계승한 이가 많다 한다. 우리는 그네의 손에 받아 가진 수천 년래의 조선 예술혼이 많은 후생(後生)에게 전하여, 더욱 천추만세(千秋萬世)에 조선혼의 덩굴이 뻗고 꽃이 피기를 원한다.”[36]

조선 예술혼을 내세운 논객의 태도는 논증을 결여한 주장이라 하더라도, 예술정신의 정체성 회복을 향한 첫걸음이라는 점에서 의미가 있다.

이 무렵 여러 논객들이 비평 잣대로 '조선성'을 내세웠다. 일관객이란 논객은 김은호·최우석의 일본화 모방을 비판하면서 '조선의 기분'이 있어야 할 것이라고 주장했다.[37] 안석주는 심영섭과 장석표에 대해 '조선의 정조'[38]가 없다고 지적했으며, 김복진은 이영일의 작품에 대해 '조선의 마음'[39]이 부족하다고 주장했다. 한 걸음 더 나아가 화가 나혜석(羅蕙錫)은 서양 그림을 흉내낼 때가 아니라면서 다음처럼 썼다.

“다만 서양의 화구와 필(筆)을 사용하고 서양의 화포를 사용하므로 우리는 이미 그 묘법이라든지 용구에 대한 선택이 있는 동시에, 향토(鄕土)라든지 국민성을 통한 개성의 표현은 순연(純然)한 서양의 풍과 반드시 달라야 할, 조선 특수의 표현력을 가지지 않으면 아니 될 것이다!”[40]

서양의 풍과 다른 향토나 국민성을 통한 개성의 표현이 무엇인지 또렷하지는 않다. 이와 관련해서 그 흐름은 크게 두 갈래로 나눠 볼 수 있다. 하나는 민중미술론의 흐름이며, 또 다른 하나는 예술지상주의 미술론의 흐름이다.

첫째, 예술지상주의 미술론을 바탕 삼고 있는 흐름은 조선의 자연풍토를 조선성의 알맹이라고 생각하는 데서 첫 발걸음을 내디뎠다. 1926년에 한 논객은 다음처럼 썼다.

“조선의 하늘은 별이 많다. 청랑(淸朗)한 공기가 유달리 천상(天象)의 아름다움을 나타나게 함이다. 조선의 산악은, 그 장엄 찬란함이 세계에 관절(冠絕)하는 자(者)도 있거니와, 청랑한 기상(氣像)을 통해서 보이는 대소(大

小)의 산악들은 수려 점절(點絕)함이 또한 다른 데 비길 수 없는 독특미가 있다. 조선의 강과 바다와 및 크지 않은 호소(湖沼)도 또한 명미청협(明媚淸浹)한 경색(景色)으로서 조화된 곳이 많다. 범람과 및 황폐의 자취가, 곳곳이 그 인공의 결여함을 개탄케 하는 바 있지마는, 그러나 그의 자연의 풍부한 미의 보고(寶庫)는 오히려 비범함을 자랑할 만하다. 만일 절벽(絕壁)한 해양의 풍경이 매우 절승(絕勝)한 바 있는 것은, 내외의 사람들이 아울러 탄상(嘆賞)하는 바로서, 예술적 표현을 기다리고 있는 재료는 거의 무진장의 개(槪)가 있다.”[41]

자연을 풍부한 미의 보고로 헤아리면서, 조선의 자연이야말로 독특한 아름다움이 있다고 여긴 논객의 주장은, 조선성·향토성론의 한 획을 긋는 것이다. 그에 앞서 시인 김억(金億)은 1924년에 신비를 꿈꾼 자신을 반성하면서 '조선의 사상과 감정을 배경한 것도 아니고, 어찌 말하면 구두를 신고 갓을 쓴 듯한 창작도 번역도 아닌 작품'[42]에 대해 매섭게 꾸짖고 조선심(朝鮮心)과 향토혼(鄕土魂)[43]을 내세웠다. 김억의 조선심·향토혼은 '사상과 감정'을 알맹이로 삼는다는 점에서 자연풍토를 내용하는 명미청협(明媚淸浹)의 아름다움과는 다른 것이다. 이같은 자연론과 정신론은 뒷날 조선미술론의 두 가지 알맹이로 기능했다.

다음, 민중미술론의 흐름에서 조선미술론은 고통스런 조선민중의 생활을 반영해야 한다는 일기자[44]의 주장으로 나타났다. 김복진은 그같은 견해를 보다 진전시켰다. 김복진은 민중과 민족을 위한 예술론을 내놓았다.[45] 이러한 견해는 계급관점과 민족관점을 통일하는 것으로, 재료나 양식보다는 내용과 정신에 무게를 두는 조선미술론이라 하겠다. 김복진에 이어 임정재[46]는 민중예술론을 앞세우고서 예술지상주의를 비판했는데, 여기에 대해 예술지상주의 진영에서 곧장 반론이 나왔다.[47] 민중미술론은 이후 향토성·민족성과 깊은 연관을 맺지 않았다. 발전을 거듭했던 프로미술론으로 빨려들어 갔던 것이다.

조선미술론의 성격

1910년대부터 1920년대까지의 조선미술에 대한 일제의

이데올로기 조작과 그에 맞선 대립은, 1920년대 말엽부터 새로운 단계로 접어들었다. 여기서는 그같은 조선미술론의 성장을 여러 측면에서 검토해 보도록 하겠다.

1927년에 조선미전 수묵채색화 분야 심사위원 유키 소메이(結城素明)는 조선미전에 '지방색(地方色)이라고 할 만한 것은 보이지 않는다'[48]고 지적했다. 일본인이 나서서 지방색을 갖추라는 발언을 한 것은 처음이었다. 이어 1928년에도 조선미전 유채화 분야 심사위원 타나베 이타로(田邊至)도 '지역색'을 강조했다.

"그림에 지방색이라는 것은 간단히 나기가 어려운 것이나, 내지로부터 온 우리들로는 좀더 맛이 보이는 조선 특유의 작품을 바라는 바이다."[49]

지방이란 중앙의 변방을 뜻하는 것이다. 따라서 조선미전 심사위원들의 발언은 대동아공영권론에 바탕을 둔 일본미술중심론·조선미술변방론의 표현이라 하겠다. 일제는 모든 분야에서 그같은 식민화 정책을 펼쳤는데, 미술 분야의 정책이 바로 그같은 '조선 특유의 지방색' 장려였던 것이다. 일본인 심사위원들의 향토색 장려 발언은 한동안 뜸하다가 1931년에 다시 나왔다. 카와사키 쇼코(川崎小虎)와 이케가미 슈호(池上秀畝)는 조선인 작품이 일본과 다르지 않다고 꾸짖으면서 '조선의 독특한 기분'[50]을 내라고 촉구했던 것이다.

일본인들의 조선지방색 장려는 그 내용에 있어 봉건적인 회고취미를 장려하는 것이었다. 조선미전 심사과정에서 그들이 골라낸 작품들이 거의 그렇다. 그같은 봉건 회고취미를 내용으로 하는 향토성에 대한 비판은 김복진에 의해 이뤄졌다. 김복진은 그같은 비판을 꾀함에 있어 시대에 따라 변화한다는 향토성의 시대성 그리고 어설픈 모방과 이식에 대한 비판을 동반함으로써 조선향토색론의 수준을 새로운 단계에 올려 놓았다.

조선미술론의 시대성

1926년에 김복진은 조선에 유채화가 들어오면서 고유한 조선의 재래미술과 서구의 이민미술이 야합해 서로 다른

이용우 〈시골 풍경〉 1940년경. 호암미술관.
고전 규율을 벗어난 구도와 기법으로 풍경을 묘사한 이용우의 작품으로 구도의 변화와 색채의 운용에서 그러한데, 그럼에도 불구하고 균형잡힌 안정감이 느껴진다.

미감을 발휘하고 있다고 지적했다. 이어 김복진은 일본을 통해 자본주의 문명이 향촌 곳곳에 밀려 들어옴에 따라 조선미술의 유일한 무기인 '향토성·민족성'이 날로 녹슬어 가고 있다고 헤아렸다. 김복진은 다음처럼 썼다.

"향토성의 영원 불변설을 고지(固持)하는 사람이 있다. 그러나 원숙된 자본주의의 문명으로 인하여 이것이 소멸되어 가는 것을 우리는 누구보다도 가장 많이 보는 것이다."[51]

김복진은 그같이 시대와 생활에 따라 바뀌는 향토성의 본질을 밝히는 한편, 실제비평을 통해 새시대의 향토성을 희망하면서 어설픈 모방과 직수입·절충에 대해 비판해 나갔다. 고희동의 작품을 '인상파 화풍과 문인화 필치의 불행한 결혼', 노수현의 작품을 '서양 아이에게 조선옷을 입혀 놓은 어색함'이라 비판하는가 하면, 전봉래의 조소에 대해 '버터 냄새'가 난다고 비판했다. 또한 이용우(李用雨)에 대해 '고식(姑息)된 전통'을 벗어나려 한다는 점에 대한 찬양과 더불어 허백련(許百鍊)의 작품은 '현대인과 아무런 관련이 없다'고 그 봉건성을 호되게 꾸짖었던

허백련 〈사계산수〉(열 폭 병풍 중 두 폭) 20세기초. 국립현대미술관.
김복진은 허백련의 고전성 짙은 작품 경향에 대해, 그 본질인 복고 봉건성을 비판했다.

것이다. 여기서 김복진의 향토성이론이 단순한 회고취미가 아니라는 사실을 알 수 있다.

나아가 김복진은, 이민미술이 날로 흥성하는 반면, 오랜 조선미술의 민족성·향토성이 소침(消沈)함에 따라 조선미술은 위기에 빠져 가고 있다고 보았다. 따라서 김복진은 조선미술이야말로 이제 '자체 분해' 과정을 거칠 것이라고 전망했다.[52] 김복진은 변화하는 시대에 걸맞은 새로운 현대 미의식을 향토성·민족성의 알맹이로 생각했던 것이다. 김복진은 '사라진 옛 기억을 동경하고 영탄하느니보다는 새로운 조직의, 요구하는 바의 예술─미술을 가지고서 목적의식으로의 전초 운동의 예술의 원칙적 정로(正路)'를 가야 한다고 썼다.[53] 다시 말해 향토성이란 현대스러워야 한다는 것, 봉건 전통의 표현이 아니라는 점을 바탕에 깔고 있는 것이다. 이 점은 전봉래의 조소에 대해 버터 냄새를 비판하면서도, 자신의 조소에 대해 무

리한 향토성 집착을 비판하는 문제의식과도 이어져 있다.

김복진은 당대의 향토성 문제를 민족성이란 문제의식으로 끌어올리면서 그 핵심을 시대성으로 파악했다. 김복진은 예술지상주의를 비판하는 가운데 다음처럼 썼다.

"그러면 조선화단은 어떻다 하랴. 누차 부언한 바와 같이 봉건시대의 유물에 지나지 못하여, 생활인식이나 생활창조에 이렇다는 근거있는 창의가 없을뿐더러, 시대적 골동인 문인화 내지 남화로 허망한 근역(根域)을 삼고, 자기존대와 자기 도취에 미몽이 깊을 뿐이다."[54]

골동화한 문인화·남화 따위를 비판하는 것은, 생활인식·생활창조·창의를 힘주어 강조하는 것으로 미루어 볼 때 시대성의 결여를 꾸짖는 것으로, 조선미술비하론과 그 높이가 다른 것이다. 조선미술론의 시대성에 관한 성찰은 예술지상주의 비판을 동반했다. 임화(林和)는 1928년에 열린 제8회 서화협회전을 비평하면서 다음처럼 썼다.

"동양화 중에서도 인도·일본이나 기타의 근대적 영향을 받은 것 외, 소위 남화나 그 타(他) 등에 선 우리는 주로서 테마에 유현·신비 등으로부터 오는 종교적 내지 현실피쇄적(現實避鎖的)인 그것을 부정해야 할 것…"[55]

임화의 이같은 이식미술과 전통미술의 비현실성에 대한 비판은, 김복진의 봉건 향토성 부정에 이은 조선 민족미술의 시대적 성격을 염두에 둔 것이다. 이 무렵, 비판 없는 모방, 혁신 없는 전통계승, 퇴폐성에 대한 비판이 뚜렷한 모습을 드러내기 시작한 것은, 조선 민족미술론의 수준이 부쩍 높아졌음을 뜻하는 것이다. 게다가 그것의 방법론이 구체화하기 시작했다. 한 논객은 다음처럼 제창했다.

"향토인의 향토 정조를 출발점으로 수천 년래 배양되어 오던 향토적 특수한 생명을 담아 오는 조선예술의 진수를 위하여 일부러 문호를 따로 세운 조선인 예술자 제씨는, 이 자임(自任)한 천직을 위하여 독자의 노력을 계속하는 곳에 몰리어 남모르는 법열(法悅)을 누릴 수 있을 것이다.

그들은 마땅히 더욱 조선적인 색채·포치로써 진태묘경(盡態妙境)을 천명 개발하여서 ○○한 외래의 홍류(洪流) 중에서도 오히려 일면(一眠) 생명을 부양케 함이 있기를 절설(切說)하는 바이다. …나는 조선인의 예술가 제씨가 조선 산하의 ○○ 영묘한 경(境)과 및 조선 생활사상 현란 ○○한 전설을 보다 많이 그의 화회로 또 화면으로 묘사 구성하여 주고, 조선인의 감수적 작(作)과 그의 생활의 ○○을 더욱 ○설(○說) 전개케 하여서, 늦은 듯한 지금까지의 ○○을 헤쳐내고, 까만 듯한 지금부터의 신시대의 요구에도 충족함이 있기를 절설한다.”⁵⁶

조선인의 감수성과 생활감정을 바탕 삼아 자연과 생활을 묘사해야 하며 향토인의 향토정조를 갖고 조선적 색채·포치로 형상을 개발할 것을 제창하는 이같은 주장은, 모방의 극복과 민족성 확보를 향토색에서 찾으려는 방법론의 제시였다. 게다가 신시대의 요구에 충족해야 한다는 생각에서 알 수 있듯이, 논객이 나름의 ‘시대성’을 민족성과 아우름으로써 이 무렵 향토정조론의 높이가 봉건취미를 벗어나 있음을 보여주고 있다.

민족성을 앞세우는 논객 안석주는 제9회 서화협회전에 출품한 이도영의 〈석굴암 관음상〉에 대해 소재만이 아니라 ‘무엇을 표현했는가’가 매우 중요하다고 지적했다. 안석주는 민족성·시대성을 염두에 두고 서화협회야말로 ‘정치적 기치’를 내세울 것을 제창한 논객이었던 것이다.⁵⁷ 이 무렵 많은 논객들은 서화협회의 민족성을 고취시키고자 애를 쓰곤 했다.⁵⁸

1931년에 김용준은 민족의 정신활동을 다음처럼 헤아려야 할 것이라고 썼다.

“그 나라의 역사적 조건, 다시 말하면 그 나라의 정치적 범위와 및 그 나라의 지리적 조건(기후·온도·자연·생활현상·풍속 등)에 비추어 그 국민의 정신적 활동이 어디만큼 가능한가.”⁵⁹

예술에서 민족의 역사·정치 그리고 지리적 조건을 헤아려야 한다는 김용준의 견해는 조선미술론 체계에서 일정한 진전이었다. 하지만 김용준의 그러한 견해가 실제에

있어서 식민지 민족현실 인식을 동반하지 않았고, 오히려 신비주의·예술지상주의 미학으로 추상화되었다는 점에서 시대성·현실성과는 거리가 있는 것이었다. 이를테면, ‘고유한 남화’를 예찬하는 김용준은, 남화에서 ‘분방자재한 필법으로 혼연자주(渾然自主)하는 곳에서 생명을 창조하는’ 모습을 찾았을 뿐이지 그것의 시대적 변화를 주장하지 않았던 것이다. 고유섭(高裕燮)과 홍득순(洪得順)의 다음과 같은 주장을 보면 김용준의 견해가 지닌 성격을 보다 뚜렷하게 이해할 수 있을 것이다.

고유섭은 “오늘에는 오늘의 요구가 있다”고 주장하면서 수묵채색화도 재래의 것으로는 안 된다고 못박고, ‘응당 시대의 요구에 따라 변화해야 할 것’이라는 견해를 펼쳤다.⁶⁰ 홍득순은 서구 및 일본의 실험 경향을 박테리아라고 비아냥거리면서 ‘우리의 현실을 여실히 파악하여 가지고 우리의 자연과 환경을 표현하는 것’ 또는 ‘현실을 인식하고 현실을 파악하여 투쟁을 계속하는’ 단체활동을 주장했다.⁶¹ 홍득순은 ‘전통적 사상, 동양 취미, 조선 정조’를 힘주어 주장한 논객이었다.⁶² 하지만 이같은 현실성·시대성 짙은 조선미술론은 설 자리가 넓지 못했다.

조선미술론의 자연 및 풍물

파리에서 귀국한 이종우(李鍾禹)가 1928년에 연 개인전을 계기로 삼아, 화가 김종태(金鍾泰)와 소설가 이광수가 비평을 발표했는데, 김종태는 이종우가 ‘박래품(舶來品)

김주경 〈북한산을 뒤로 한 풍경〉 1927. 국립현대미술관.
김종태는 도시의 시멘트 건물을 소재 삼아 그린 김주경의 작품에 대해 조선이 아닌 서양을 그린 풍경화라고 비판했다.

이라는 별명'을 듣고 있다고 소개하면서 '조선인 작가로서 조선 고유색, 우리의 향토미'를 가져야 한다고 했다.[63] 이광수는 '원래 조선인은 낙천주의자·자연주의자'인데, 이종우는 '이상주의 일면'을 지니고 있다고 지적하면서 '조선인의 특성'이 거의 없다고 불만을 터뜨렸다.[64] 이들의 주장은 향토색·고유색의 본질을 '낙천주의·자연주의'에서 찾는다는 점에서 생활감정 및 시대성을 내세우는 주장과 완연히 다른 것이다.

김종태는 1929년에 열린 제8회 조선미전 출품작 김주경(金周經)의 〈북한산을 뒤로 한 풍경〉에 대해 초가집을 그리지 않았다는 사실을 근거로 내세워 '훌륭한 서양 풍경화'[65]라고 비아냥거렸다. 또한 홍득순의 작품에 대해서는 '우리나라의 정취'[66]를 엿볼 수 있다고 찬양했다. 김종태는 자연이나 풍물 따위를 향토색의 잣대로 여겼던 것이다. 김종태는 한복 따위의 조선 풍물을 소재 삼아 그리면서 다음처럼 말했다.

"기발한 제재로써 기발한 것을 그리는 것보다 평범한— 우리가 항용 보고 듣는, 그러한 평범한 것을 제재로써 그 속에 서려 있는 향토성을 나타내어 보고 싶습니다. 말하자면 겉으로 흐르는 그 빛보다도 그 속에 숨어 있는 저류를 길어 보고 싶습니다."[67]

또한 이 무렵 김중현(金重鉉)도 '향토색'을 추구하는 화가로 알려져 있었다. 김중현의 제10회 조선미전 출품작 〈춘양(春陽)〉은 조선 여인을 그린 작품인데, 김종태는 '골동품을 종합해 향토색을 성취'했다고 평가했으며, 윤희순은 김중현이 '향토색을 목표'로 삼고 있었으나 '향토미(鄕土美)에 감흥이 있었다든지 향토애의 열정이 있었다든지 하는 심적 요인이 있었던 것이 아니므로, 화면에 나열한 다수한 재료가 결국 설명'에 그치고 말았다고 비판했다. 윤희순은 오히려 이상범(李象範)의 작품 〈한교(閑郊)〉야말로 '의연 독특한 향토색'을 갖추었다고 보았다.

조선미술론의 정신주의

심영섭과 이태준(李泰俊)은 조선주의를 넘어 동양주의

미술론을 내놓았다. 심영섭은 서양철학을 비판하면서 아세아사상이야말로 구원의 사상임을 주장했다.[68] 심영섭은 노자·장자·공자·부처의 사상을 예로 들면서 아세아사상은 '생명의 신비와 본능의 심원한 세계'라고 주장하는 가운데 아세아주의 미술론이란 '동양의 내면적 절대적 주관적 생활 원리와 상징적 표현적인 미'의 우월성에 따른 '원시적 주관적 자연과 일치되는 표현 원리의 미술론'[69]이라고 밝혔다. 그리고 심영섭은 그것을 '조선화의 정통 원천의 정신'[70]이라고 여겼던 것이다.

이태준은 심영섭의 그같은 주장에 적극 지지를 보냈다. 심영섭이야말로 '서양적 사상 위에서 방황'을 끝내고 '동양주의·아세아주의'로 되돌아왔다는 것이다. 이태준은 심영섭에 대해 다음처럼 썼다.

"정통 동양적 원시적 자연주의 입장에서 상징적 표현주의의 방법이라고 할까. 아무튼 서양화의 재료[물적(物的)]를 용(用)하였으나, 그 엄연한 주관은 정통 동양 본래의 철학과 종교와 예술원리 위에 토대를 둔 작가이다. 그 표현 형식에서까지도 서양화의 원리, 즉 사실주의·자연주의·인상주의(물론 상대적 객관적 사실) 등 기타에 대한 대반역의 정신을 알 수 있다. (로세티·밀레·뭉크·세잔느·마티스·칸딘스키 등은 특별한 구분이 있지만) 서양적 사상 위에서 방황하던 서양미술 탐구자의 동양주의로, 아세아주의로 돌아오려는 자기 창조의 큰 운동임을 알 수 있다. 나는 이러한 씨의 출현이 얼마나 반가운지 알 수 없다."[71]

이태준은 그같은 동양주의 미술의 방법론으로 즉흥성, 대담한 주관성, 주정(主情) 표현의 남화 기분과 객관 자연을 주관화 상징화 환상화하는 수법을 내놓았다.[72]

조선미술론의 정치성

안석주는 심영섭의 그같은 견해에 대해 '정신적 방랑자'라고 지적할 정도였다. 게다가 안석주는 녹향회(綠鄕會)의 전람회에 출품한 심영섭의 작품에 대해서도 방랑자의 치기 어린 작품에 지나지 않는다고 비판했다.[73] 이러한 시

비는 1932년까지 이어진 예술지상주의 논쟁[74]의 첫 출발지
점이었다. 이 논쟁은 조선미술론 논쟁과 다른 것이지만 민
족성을 둘러싼 의견 대립이라는 점에서 조선미술의 이념
과 방법에 관련된 외연의 문제의식이기도 하다. 그같은 외
연의 문제의식은 서화협회 성격을 둘러싸고 일어났다.

1928년에 임화가 서화협회 성격과 관련해 '오직 조선인
의 기관' 이라는 것만 내세우는 것은 부르주아적 예술 의
식일 뿐이라고 비판하면서 '계급성의 표명' 을 요구했다.[75]
이어 1929년에는 안석주가 나서서 서화협회에 대해 다음
처럼 썼다.

"첫째로, 이 협전이 조선에 있어서 민족적으로나 대중
적으로 보아서 큰 의의를 가지고 있고, 이것이 민간측으
로의 중대한 한 기관임에 저간(這間)과 같이 호흡만 끊기
지 않으려는 노력보다도 필사의 노력이 있어야 하고, 어
떠한 큰 비약이 있어야 하며, 어떠한 정치적 의미를 띤 고
투가 있어야 한다."[76]

이같은 견해에 대해 이승만은 서화협회가 순수미술 집
단이냐 아니냐는 별개의 문제라고 하면서 그나마 하나뿐
인 조선의 미술단체 아니냐고 되물었고,[77] 심영섭은 "조
금도 정치적일 수 없는 서화협회를 두고 무슨 마르크스의
이론이냐"고 꾸짖으면서 '객설' 이라고 내쳤다.[78] 이같은
대립은 작품 평가에서도 이뤄졌다. 임화는 제8회 서화협
회전에 출품한 이영일(李英一)의 〈촌 소녀〉에 대해 부르
주아 유희본능이, 김주경의 〈수욕(水浴)〉에 대해 "'르네상
스' 계통의 소요(逍遙)와 신비 사상"이 흐르고 있음을 들

이영일 〈촌 소녀〉
1928. 소재 미상.
계급 관점에서
이영일의 작품은
비판의 표적이었다.
임화는 이 작품이
참혹한 농촌 현실과
동떨어진, 부르주아의
눈길로써 소재만을
취한 작품이라고
비판했다.

어 그것을 비판했다.[79] 마찬가지로 안석주도 제8회 조선
미전에 출품한 이영일의 〈농촌 아이〉에 대해 "도회지의
귀공자가 여행 중의 인상을 옮겨 놓은 인상화에 지나지 않
는다"[80]고 비판했다. 제9회 서화협회전에 나온 이도영의
〈석굴암 관음상〉에 대해, 안석주는 작품이 '무엇을 표현'
하려 했는가가 중요하다면서 근래 보기 드문 노작으로 추
켜세웠다. 민족성을 헤아렸던 것이다. 하지만 심영섭은
이도영의 〈석굴암 관음상〉보다도 정물화인 〈창청품(窓清
品)〉을 높이 평가하는 데 그쳤다. '아담스러운' 이도영의
특성에 맞는 작품이라는 것이다.[81]

이처럼 서로 다른 눈길은 민족성·향토성을 둘러싼 태
도를 취함에 있어, 탈정치적 흐름과 정치적 흐름이 뚜렷
이 금을 긋기 시작하면서 나타난 하나의 현상이었다.

조선미술론의 대립

일찍이 프로예맹의 논객들과 논쟁을 벌였던 김용준은
1930년에 동미회(東美會)를 조직하고 비정치성을 내세우
는 가운데 '조선의 새로운 예술' 을 추구하겠다고 선언했
다. 김용준은 앞서 동양미술론을 제창한 심영섭과 이태준
을 지지하면서 '향토적 정서를 노래하고, 그 율조를 찾는'
조선의 예술론을 제창했다. 그것은 '동양정신주의와 향토
예술론' 이었다.[82] 이어서 김용준은 백만양화회(白蠻洋畵
會)를 조직하고 비정신적인 것에 무관심한 태도와 더불어
'예술적이고 신비로우며 세기밀적인 제작' 태도를 갖겠다
고 선언했다. 나아가 김용준은 '영겁의 윤회, 방향과 목적

제10회 서화협회전람회장의 화가들. 앞줄 왼쪽부터 구본웅·김종태·백남순(白南舜)·
이제창·신용우(申用雨)·이승만·이해선(李海善). 뒷줄 왼쪽부터 박상진·
김응진(金應瑨)·이창현·한 사람 건너 김중현·임학선·이순석(李順石).

황술조 〈연돌소제부〉
1931. 소재 미상.
홍득순은 조선미술이
현실의 인식과 저항을
해 나가야 한다는
주장을 펼치면서,
도시 빈민을 그린
황술조의 작품을
예로 들었다.

없는 무목적' 의, 국경을 초월한 예술의 세계를 추구할 것이라고 주장했다. 김용준은 다음처럼 썼다.

"우리들은 가장 비극적 씬을 장식하기 위하여 가장 예술적으로 생활하고, 가장 신비적으로 사유하고, 가장 세기말적으로 제작한다. 그럼으로 우리들은 모든 속악(俗惡)을 혐오하며, 예술 아닌 일체의 것과 비정신적인 일체의 것에 무관심한다."[83]

그같은 정신주의 향토예술론은 시대성·민족성을 초월한 것이었다. 따라서 시대성과 민족성을 소중하게 여긴 논객들로부터 곧장 반격을 받았다. 안석주가 그같은 미학에 관해 식민지 조선 민중들의 생활 및 그 투쟁과 유리되어 있음을 날카롭게 지적했던 것이다.[84] 또한 프로미술전람회의 주역인 정하보(鄭河普)는 김용준을 '방랑자' 라고 야유하면서, 사회를 떠나 심미를 구하는 골목으로 몰려갔다고 비꼬았다. 정하보는 그들을 '소부르주아 계급의 불안 속에서 인간의 본능, 성의 향락을 구하는 가운데 생겨난 타락 예술가들' 이라고 규정했던 것이다.[85]

그러나 이태준은 백만양화회에 대해 '빈약한 조선의 화단을 개척하는 공로자' 라고 추켜세우면서 '순수예술에 진출과 소장 기분의 고조' 를 꾀함에 따라 어느덧 '예술을 강제로 무기화시키려 든 시대' 의 종말을 선언했다.[86] 또한 김용준도 안석주·정하보를 가리켜 '너무나 사상가가 예

술가연하고, 예술가가 사상가연하는 당착된 이론의 파지자(把持者)' 라고 비판하고, 그같은 현상에 대한 '반동적 동기' 아래 '순수예술운동에 몰두' 하기 위해 백만양화회를 만들었던 것이라고 변명했다.[87]

제2회 동미전을 주도한 홍득순은 '우리의 현실을 여실히 파악하여 가지고 우리의 자연과 환경을 표현하는 것이 우리의 나아갈 바 정당한 길' 이라고 외쳤다.[88] 홍득순은 전람회에 나온 작품 가운데 생활의 고통과 저항을 표현한 황술조(黃述祚)의 〈연돌소제부(煙突掃除夫)〉와 장익(張翼)의 〈가도소견(街道所見)〉을 예로 들었다.[89] 이것은 '현실을 인식하고 현실을 파악하여 투쟁을 계속'[90]해야 한다는 홍득순의 견해에 부합하는 작품이었다. 이같은 홍득순의 주장에 대해 김용준은 우리 조선의 현실을 보건대 '아직 침묵해야 할 때' 라고 주장하면서 '조선의 마음, 조선의 빛' 을 표현하는 데 주력해야 할 것이라고 맞섰다.[91] 김용준이 보기에 '조선의 화단이 아직 조선예술의 창조기에 들어서지 못하고' 있기 때문이다.[92]

아무튼 홍득순도 제2회 동미전 출품작들 가운데 조선 정조를 표현한 작품을 높이 평가하고 있었다. 홍득순은 김용준의 작품 〈남산 풍경〉에서 기와집과 초가집의 조화에서 '조선 정조' 가 아름답게 드러나 있고, 이종우의 〈풍경〉 또한 서양스런 화풍을 떠나 '전통적 사상, 동양 취미의 풍부함' 을 보여준 오리엔탈리즘 작품이라고 찬양했다.[93]

이같은 주장에 대해 안석주는 예술지상주의의 몰락을 주장하면서, 김용준·홍득순이 주장하는 조선의 독특한 정조를 표현한 작품이 어디에 있느냐고 물으면서 '비참한 환경' 에 빠진 대중을 위한 미술운동, 대중에게 도움을 줄

김복진이 그린
이태준 소묘.
이태준은 1920년대
일본화 모방 풍조를
격렬하게 비판하면서
주관과 개성을 살려 나갈
것을 조선 화가들에게
요구했다.

만한 작품을 내놓아야 할 것이라고 주장했다.[94]

모방의 극복과 자주성

1927년에 이르러 논객들 사이에 모방과 향토색에 관한 논의가 부쩍 늘었다. 안석주는 일본인들이 모방을 잘해서 서구미술 '모방 전성기' 라고 지적하면서, 조선은 일본을 통해 서구미술을 모방하는 '이중의 모방' 상태라고 규정했다.[95] 그러므로 일본화단에 비해 뒤떨어졌다는 것이다. 이러한 문제의식과 같은 흐름에서 김진섭(金晉燮)은 조선화단이 서구미술을 소화할 능력조차 없으므로 '모방과 학습' 을 꾀해야 한다고 보았다. 예술 의욕이 서로 다르므로 조선화단에 '내적 필연성' 이 없을 것은 당연한 이치이니까 우리의 창조는 뒷날에나 기대해야 할 것이라고 생각했던 것이다.[96]

'이중 모방의 시대' 에 대한 논객들의 비판 또한 만만치 않았다. 안석주는 조선인들이 일본인들을 따라가고 있음을 비판했고,[97] 문학평론가 김기진(金基鎭)은 일본색을 드러낸 조선화가들을 매섭게 꾸짖었다.[98]

다른 논객들은 1927년 조선미전의 제재와 색채에서 '모두 조선 특유의 기분을 나타냄에 노력한 흔적이 명백할 뿐아니라, 종래 문외한의 시안(視眼)에도 거리끼던 모방 방작(倣作)의 기분이 일소'[99] 되었다고 평가했다.

이처럼 모방을 극복하자는 견해는 '조선색' 을 성취하고자 하는 의지에서 출발하곤 했다. 안석주가 동경유학생들의 '일본화한 서양미술 모방경향' 을 비판하는[100] 가운데, 이태준은 수묵채색화가들의 맹목적인 일본화 모방 현상이야말로 조선화단의 위기라고 경고했다.[101] 이태준은 다음처럼 탄식했다.

"일본화첩에 매두몰신(埋頭沒身)을 하고 덤비는 격은 너무나 보기에 딱한 일이 아닌가. 조선의 미술가는 언제까지든지 화학생 노릇만 하다가 말 것인가. 천재여, 어서 나타나라."[102]

이태준은, 일본화를 배우되 소화한 다음 주관을 통해 자기 그림을 그릴 것을 요청했다. 이태준은 그 방법론을

다음과 같은 비평을 통해 보여주었다. 이태준은 제10회 서화협회전에 출품한 김은호의 작품에 대해 일본색을 거론하는 한편, 이도영의 대작 병풍 〈나려기완(羅麗器玩)〉에 대해 재래식 작품과 달리 '조선 것과 현대 일상생활의 것' 을 취했음을 들어 그 개성을 높이 평가했다.[103] 또한 권구현(權九玄)은 제9회 조선미전에 출품한 최우석의 작품 〈고운(孤雲) 최치원(崔致遠) 선생〉에 보이는 고분벽화의 배경이라든지 서책을 곁들인 좌우가 모두 '전통의 타성에서 벗어나 발랄함' 을 보여주었다고 평가하는 가운데, 노수현의 작품에 대해서는 '재래의 전통에 묶여 있음' 을 비판했다.[104] 그리고 이하관(李下冠)이란 이름의 논객은, 최우석은 역사화가로서 화단의 고고학자이지만 일본화가들의 역사화를 지나치게 참고하고 있음을 비판하면서, 이영일 또한 '순 일본화계의 작가' 라고 지적했다.[105]

나아가 김용준은 조선화단이 아직 서구미술을 모방하는 수준에 있다고 진단하고서, 아무튼 동양미술은 물론 서양미술을 연구하는 가운데 마지막으로 '조선의 예술' 을 찾아야 할 것이라고 주장했다.[106] 김용준은 조선화단의 현단계는 '모방시대' '번역시대' 라고 규정하면서 '남화풍의 쇠미와 일본화풍의 유행' 이 일어나고 있다고 진단했다.[107] 김용준은 일본화란 남화의 편각에 지나지 않는 것이라면서 사실묘사에 치중하는 이상범 화풍에 대해 비판하고, 김진우(金振宇)의 사군자에 대해 격찬을 아끼지 않았다.[108]

신예 미술사학자 고유섭은 1931년 제11회 서화협회전에 즈음하여 '자주적 태도' 를 강조했다. 고유섭은 전람회에 나온 백윤문(白潤文)의 작품 〈추정(秋情)〉이야말로 '갓쓰고 왜(倭) 나무신 끄는 격' 이라고 비판하면서, 서양·일본을 막론하고 '자주적 입장의 선택' 을 해야 할 것이라고 힘주어 말했던 것이다.[109]

한편, 화가 이용우(李用雨)는 회화의 본질을 헤아리는 가운데 동양미술이든 서양미술이든 똑같은 미를 추구한다는 점에서 다른 게 아니라는 주장을 내세웠다.[110] 동서미술의 본질과 방법이 같다고 하는 이같은 주장은, 동서미술이 대등하다는 의식의 표현이자 열등성 극복의 표현이다. 심지어 일본미술이 역사적으로나 현실적으로 조선미술에 빗대 우월하다는 주장을 스스럼없이 펼친 이[111]가

있음을 염두에 둔다면, 그같은 이용우의 견해는 조선미술론의 형성에 매우 가치있는 것이기도 하다.

또한 김주경은 박생광(朴生光)이 1930년 조선미전 서양화부에 낸 〈소묘 이제(二題) 기(其) 이(二)〉를 '목탄 데생의 충실한 향토예술'이라고 평가했으며, 1931년 박생광의 조선미전 출품작 〈채포(菜圃)〉에 대해서는 '조선적 동양화'의 가능성을 보여준 작품이라고 평가했다. 〈채포〉는 지난해의 〈소묘 이제(二題)〉를 모태 삼은 담묵화(淡墨畵)로 '사실성과 착안의 독특성'이 돋보인다고 썼다. 따라서 김주경은 '조선적 동양화의 특수한 예술'의 가능성과 더불어 예술 가치가 우월한 작품이라고 평가를 아끼지 않았다.

사군자론

이한복(李漢福)은 1926년 제5회 조선미전이 열리기 앞서 서예와 사군자가 예술의 가치가 없는 것이라고 주장하면서 조선미전 서예·사군자부 폐지 운동을 펼쳤다.[112] 이러한 운동은, 일본과 달리 조선에서 오랫동안 확고한 예술 종류로서 지위를 지켜 온 분야에 대한 왜곡된 관점에서 출발한 것이다.[113] 조선미전 창설 당시에도 총독부가 서예 분야를 설정한 것은 조선의 실정에 따른 것임을 떠올려 볼 때,[114] 이한복의 뜻은 조선미술비하론과 일본미술우월론에 빠져 있던 그의 왜곡된 의식이 낳은 것이다. 일본인 심사위원조차 이한복의 그같은 폐지론에 대해 유감을 표명할 정도였다.[115] 특히 서예·사군자가 민족성을 상징하는 예술 종류였음을 떠올린다면 이한복의 의식은 훨씬 심각한 것이라 하겠다. 자신이 중국과 일본 대가(大家)의 영향을 받았음을 자랑스레 여긴 이한복은, 일본 문부성미술전람회와 비교할 때 조선미전은 유치하기 짝이 없으며, 나아가 조선 미술계는 일본과 비교조차 되지 않는다고 여기고 있었다.[116]

안석주는 서예와 사군자에 대해 '봉건시대의 유물'이라고 규정하면서 오늘날 가치가 없는 것이라고 주장했다.[117] 그리고 문학평론가 김진섭도 서예 및 사군자가 시대의 추세에 따라 예술적 기능을 상실하고 있다고 보았다.[118] 물론 김진섭은 동양예술과 서양예술이 다르다는 점을 인식

김진우 〈묵죽〉 1933. 개인 소장.
김복진은 사군자의 상징성에 주목해, 김진우의 대나무 그림을 시대를 뚫는 활시위에 비교했지만, 대중성의 한계도 지적했다.

하고 민족양식의 차이와 함께 미학의 특성, 형상 고유의 가치, 묘사 수법의 차이를 논증하고자 했다. 따라서 김진섭은 김진우의 대나무 그림에서 '생신한 힘'을 발견했던 것이겠다.

김복진은 그 문제를 시대정신의 문제로 헤아렸다. 김복진은 김진우의 대나무 그림의 시대정신을 높이 평가했다. 시대를 관통하는 특제청시(特製靑矢)[119]라고 빗댈 정도였다. 그것이 지니고 있는 민족정신에 대한 평가였던 것이다. 그러나 김복진은 그같은 은유적 표현을 알아볼 대중들이 얼마나 되겠느냐고 탄식했다. 시대의 변화를 지적했던 것이다.

사군자를 둘러싼 서로 다른 두가지 관점은 민족성 문제와 이어져 있다. 두 가지 관점에서 비슷한 대목은 사군자

가 시대성을 잃고 있다는 점이다. 그러나 이한복은 사군자를 예술 밖으로 내쳤고, 김진섭은 예술의 민족적 차이를 뚜렷이 했다는 점에서 크게 다르다. 특히 김복진은 그것이 지닌 상징성을 논했던 것이다.

동양미술론을 제창했던 심영섭은 서예야말로 동서미술을 막론하고 '미술의 근본원리'가 담긴 것으로 헤아렸다. 심영섭은 다음처럼 썼다.

"최근의 서구의 표현파 미술 원리의 철저를, 나는 글씨의 정신에서 볼 수 있다. 표현파에서는 될 수 있는 대로는 대상성에 붙들리지 말고, 자유로이 자아의 주관력— 상상력—추상력으로 창조하라고 한다. 고로 그 이론을 믿는 나는, 따라서 추상적 형태인 글씨에서 최고 근본의 미술 원리의 실현을 보는 것이다."[120]

또 심영섭은, 사군자가 글씨에 비해 대상과 타협하는 것이지만 근본에는 추상적 주관적 생명을 표현하기 위한 것이라고 논증했다. 이러한 견해는 이태준의 '주관 확대의 남화적 표현'과 흐름을 같이하는 것이다.

이처럼 이한복·김복진·심영섭의 사군자를 둘러싼 논의는 당대 미술의 봉건성과 시대성, 식민성과 민족성을 아우르는 것이다. 이러한 논의는 진전을 거듭해 나갔다.

신예 논객 윤희순이 나서서 서예에 대해 그 시대성과 계급성을 들어 날카롭게 비판했다. 윤희순은 조선미전에서 서예를 회화와 동등하게 취급하는 것을 가리켜 '회화도 서(書)와 같이 일개 문인취미나 유한계급의 자기 향락에 지나지 못하는 것으로 곡해를 하는'[121] 결과를 낳고 있다고 썼다. 나아가 윤희순은 '서화(書畵)'란 낱말에 대해 고대 선비의 여기나 사랑방 취미를 연상시킨다고 하면서 호감이 안 간다고 쓸 정도였다.

그러나 이태준은 서화협회전람회를 즈음해 조선미전 수묵채색화 분야를 압도했다면서 서화협회의 승리를 선언할 만하다고 했다. 나아가 '사군자의 몰락은 동양화의 몰락'이라고까지 사군자를 옹호했다.[122] 김용준은 서예와 사군자야말로 정신을 표현하는 예술의 극치라고 찬양을 아끼지 않았다. 김용준은 다음처럼 썼다.

"다른 예술도 그러려니와 특히 서(書)와 사군자에 한하여는 그 표현이 만상(萬象)의 골자를 포착하는 데 있는 것이다. 그것은 일획 일점이 곧 우주의 정력의 결정인 동시에 전인격의 구상적 현현(顯現)이다. 우리는 음악예술의 대상의 서술을 기대치 않고, 음계와 음계의 연락으로 한 선율을 구성하고 선율과 선율의 연락으로 한 계조를 구성하고 전 계조의 통일이 우리의 희로애락(喜怒哀樂)의 감정을 여지없이 구사하는것같이, 서와 사군자가 또한 하등 사물의 사실을 요치 않고 직감적으로 우리의 감정을 이심전심(以心傳心)하는 것이다. 그러므로 그것은 음악과 같이 가장 순수한 예술의 분야를 차지할 것이다. 그러나 불행히 동방사상의 이해가 박약한 시대라 서(書) 예술의 운명이 그 후계자를 가지지 못함을 탄식할 뿐이다."[123]

맺음말

지금껏 논객들은 일제 관학파 학자 또는 야나기 무네요시와 같은 이들이 주장했던 조선미의 특색론에 지나치게 얽매여 왔다. 그들의 견해를 따르건 따르지 않건, 결국 추상과 관념화한 비시대적 탈정치적 민족특성론에 빠질 수밖에 없다. 따라서 중요한 것은 동시대 논객들의 식민성과 민족성에 관한 문제의식을 헤아리는 일이겠다.

당대 조선미술론은 일제 식민지 이념과 미학 조작에 대응하여 민족성을 지켜 가고자 하는 문제의식에서 출발했다. 따라서 모방과 이식을 둘러싼 논객들의 관심은 대단히 컸다. 전통폐기론·서구미술지상주의의 유행은 모방과 이식 및 예술지상주의 미학을 핵심으로 삼는 가운데 조선향토론의 저변을 형성해 나갔다. 또한 1919년 삼일민족해방운동 뒤부터 일어나기 시작한 민족민중미술론은 예술지상주의에 대한 비판을 꾀하면서 시대성과 계급성을 앞세워 나갔다. 이들에 의한 조선민족미술론은 자연 및 풍물 같은 소재중심, 관념 향토성론을 비판하는 것으로서, 식민성 극복과 민족성 획득의 가장 구체적인 논리 틀이었다.

1920년대까지 조선미술론은 일제의 식민지 민족 특색을 장려하려는 정책산물로서의 지방색론과, 민족 내부에서 식민성을 극복하고 민족성을 견지하려는 태도의 산물

로서의 향토색론으로 나눠 볼 수 있다. 전자는 봉건적이
며 소재주의 취미를 안고 있다. 후자는 매우 복잡하다.
김복진은 복고적인 향토성 비판, 어설픈 동서 융화 비판
과 더불어 민족미학의 시대성 확립을 강조하는 흐름을 이
끌어 나가면서, 안석주 · 임화 · 정하보와 함께 낡은 향토
성에 대한 비판을 주도했다. 이에 대한 대응으로 김용
준 · 심영섭 · 이태준이 중심이 되어 펼쳐진 비정치적이고
관념적인, 정신주의를 바탕 삼는 향토예술론이 1920년대
말에 위세를 떨쳤다. 특히 그들은 고유한 남화와 상징적
인 사군자를 옹호했다. 나아가 그들은 서예를 '미술의 근
본원리'라고 주장하기까지 했다. 끝으로 조선의 자연과
풍물을 소재 삼는 향토색론이 자리를 잡아 나갔다. 이것
은 주로 김종태 · 김중현 같은 조선미전 출품 화가들이 취
한 것으로 심사위원의 지방색 요구에 충실한 것이었지만,
조선 정조를 조선 고유의 자연과 풍습에서 헤아리고자 하
는 노력의 한 흐름이란 점에서 눈길을 끌고 있다.

조선미술론을 둘러싼 이같은 미학 및 미술론의 대립은
조선미술론의 성격이 두 갈래였음을 알려 준다. 사실주의
에 바탕을 둔 민중미술론과 예술지상주의에 바탕을 둔 관
념 향토성론의 두 갈래 견해가 꾸준히 맞선 대립 구도는,
1930년대 전반기 조선미술론의 새로운 단계를 준비하는
긴장의 과정이었다. 그 대립은 1928년부터 1931년까지
긴 세월을 끌어 온 논쟁으로,[124] 일제가 꾀한 이데올로기
조작의 폐해에서 벗어나는 과정의 지적 긴장이었으며, 식
민지 조선미술의 정체성을 확립하는 의식화 과정이기도
했다.

그와 같이 일제가 끼친 온갖 이념과 미학 조작에 대한
대응으로서, 1900년부터 1920년대까지 조선미술론의 형
성과정은 20세기 전반기 조선미술이 아우르고 있던 식민
성과 민족성의 이중성을 완연히 보여주고 있다 할 것이
다.

4. 조선미술론의 성장과정

머리말

1931년 5월, 민족협동전선인 신간회(新幹會) 해체에 이은 9월의 만주사변 발발은 일제의 이른바 대동아공영권론(大東亞共榮圈論)의 구축을 향한 첫걸음이었다. 일제는 백인 침략에 맞서 동아시아 모든 나라가 일본의 보호와 지도 아래 국방·경제·정치를 일치시켜 나간다는 황도연방(皇道聯邦) 체제 구축을 꾀하기 시작한 것이다.[1]

문화 분야 또한 두말할 나위 없었다. 일본 정신을 지주로 삼는 문화의 황도연방 체제는 미술에서 조선스러운 것을 장려하는 것이었다. 물론 그같은 조선특색론은 식민지배 이데올로기의 하위 개념이었고, 따라서 시대성·현실성·정치성을 철저히 배제했다. 일제는 어떤 이유에서건 정치성이 개입된 조선스러운 것을 용납하지 않았다. 아무튼 그같은 장려정책과 함께 민족 내부에서 솟아오르고 있었던 자기정체성 회복을 위한 욕구가 어울려 조선학 부흥운동이 거세게 일어났다. 미술 분야에서 그것은 민족주의를 바탕 삼은 조선향토색론으로 나타났다.

하지만 조선향토색론자들은 정치성·현실성을 앞세우지 않았다. 특히 현실비판을 배제시킬 수밖에 없었다는 점에서, 그같은 향토색론은 타협적 민족주의 사상 또는 자치론의 맥락을 타고 있었다. 물론, 김복진(金復鎭) 윤희순(尹喜淳) 김용준(金瑢俊) 이태준(李泰俊) 오지호(吳之湖) 김주경(金周經)과 같은, 비타협적 민족주의 사상에 바탕을 둔 조선주의 미학의 맥락도 만만치 않았는데, 타협적이건 비타협적이건 모두 심미주의 미학과 결합했다는 점은 다를 바 없었다. 하지만 앞의 흐름은 극단화 과정을 거쳐 결국 친일의 흐름으로 나갔으며, 뒤의 흐름은 풍요롭고 다양하며 은밀하고 상징적인 방식으로 많은 미술인들에게 스며들어 갔다. 이 무렵 미술에서 민족주의 사상을 비추는 흐름은 다음의 세 갈래였다.

"하나는, 수묵채색화에 있어 앞선 시대의 형식주의 이념과 양식을 지켜 오는 흐름, 그리고 다른 하나는 재료와 종류, 미학과 방법을 가리지 않고 조선스러운 것을 담는 이념의 흐름이다. 셋째는 은밀하고 부드러운 사실주의 흐름을 들 수 있다."[2]

이같은 흐름에 조응하는 논객들의 문제의식은 앞선 1920년대까지 일궈 왔던 '조선미술론'의 확장과 심화로 나타났다. 1920년대까지 조선미술론은 일제의 식민미학에 대한 대응으로 출발하여 조선심, 조선혼, 조선 정조와 같은 추상적이고 관념적인 향토성론, 그리고 복고적인 향토성에 대한 비판 및 시대성을 강조하는 현실적인 민족미학을 낳았다. 1930년대 조선미술론은, 1920년대의 여러 모색과 대립, 1928년에서 1931년까지의 기간 동안에 펼쳐진 날카로운 미학·미술론 논쟁을 거쳐 부쩍 자라났다. 대립을 통한 성장은 문제의식의 수준을 높여 놓았다. 그처럼 한 단계 높은 곳에서 조선미술론은 성장을 거듭했던 것이다. 여기서는 1930년대에 조선미술론이 어떻게 펼쳐졌는지를 살펴보고자 한다.

식민미술론 비판

식민지 조선을 지배하고 있는 일제의 이데올로기 공작, 미학·미술론 공작은 1930년대에 이르러 훨씬 부드럽고 정교해졌다. 일찍이 정체성론·조선미술쇠퇴론을 통해 조선미술열등성론을 관철시킨 일제는, 1930년대에 접어

들어 본격적으로 '지방색'을 강조하면서 탈정치성 조선향토색론을 부추겨 나가기 시작했다.

일제의 향토색론과 그 비판

1932년에 이르러 총독부는 조선미전 조소 분야와 서예 분야를 폐지했다. 사군자 분야는 수묵채색화 분야에 끼워 넣었으며 공예 분야를 신설했다. 이에 대해 총독부 관리 하야시 시게키(林茂樹)는 공예부 신설에 대해 '근래의 추세인 민예 또는 향토예술에 대한 좋은 방향의 진보를 감안하고 조선 고유 공예의 발전을 위해서' 순정미술(純正美術)이 아닌 공예를 첨가했다고 말했다.[3] 조선 고유의 민예·향토예술에 관한 일제의 장려정책이 어떻게 나타나고 있는지를 헤아릴 수 있는 대목이다.

윤희순은 공예부 신설 및 장려정책에 대해 '생산적 미술의 쿠데타'라고 격렬하게 비판했다. 상품으로서 공예품이 미술전람회장을 차지했던 탓이다. 윤희순은 미술전람회의 공예품은 당연히 상업공예가 아니라 순수한 '공예미술이 표준'이어야 한다고 제창했다.[4] 이러한 견해는 순수미술과 상업미술을 가르는 잣대로 순수미술 옹호론이지만, 이른바 향토예술·민예의 성격과 관련하여 일제의 향토색 장려정책이 지닌 정책 목표와 그 본질을 추궁해 비판하는 것이기도 하다.

1934년 조선미전 심사위원들은 모두 심사의 기준을 '조선색의 표현 여하'에 두었다.[5] 심사위원 히로시마 신타로(廣島新太郎)는 심사평에서, 그림은 그 지방 인정이라든지 환경의 영향을 받고 성장하는 것이라며, 자연 그 특색이 나타나야 하므로 좀더 조선색이 있었으면 훌륭했을 것[6]이라고 주장했다. 또 한 명의 심사위원 야마모토 카나에(山本鼎)는 다음처럼 말했다.

"조선의 자연과 인사(人事)의 향토색을 선명히 표현한 출품을 표준으로 심사한 것은 물론입니다."[7]

전람회를 마친 다음 제작하는 『조선미술전람회 도록』 제13집 머리말에 총독부 학무국장 와타나베 토요히코(渡邊豊日子)는 공예 분야를 말하는 가운데 "반도 독자의 향토색이 충일한 민예적 작품을 볼 수 있다"고 힘주어 말하고 있다.[8] 이처럼 도록 머리말에 '향토색'이란 낱말이 나타난 것은 처음이었다.

1935년 조선미전 심사위원들은 일본회화의 영향을 받은 작품이 있다고 꼬집으면서도 "조선의 공기가 농후하게 드러났음이 유쾌하다"고 말할 정도였다.[9] 나아가 유채화 분야 심사위원들은 다음처럼 말했다.

"제재도 조선 특유의 자연을 주조한 묘사가 많은 것이 특색이다. 이것이 훌륭한 것으로 입각점(立脚點)을 중시함이 좋은 인상을 주는 것이라고 생각된다."[10]

"조선인의 작품으로 조선에서가 아니면 못하는 것이 있었는데, 이것이 나에게 가장 유쾌한 기분을 주었다. 이것이 개성이라 할 것이다. 구체적인 것은 선에서 느꼈다. 우량한 작품 중에 조선인의 작품이 퍽 많았다."[11]

이어 조소 및 공예 분야 심사위원 타나베 타카츠구(田邊孝次)는 다음처럼 말했다.

"양과 질에 있어서 제전(帝展) 중에서 볼 수 없는 것이 많았다. 공예부만은 다른 것과 같이 중앙에 추종되지 않고 있으니, 이것이 조선전람회의 특색이라 할 것이다. 이 대로 이삼 년을 지나면 옛날 조선의 공예를 회복할 가능성이 확연하다고 생각된다. 칠기와 나전 공예품을 보아도 밝은 곳에는 백색, 어두운 곳에는 흑색을 칠하고 그 중간에 자개를 새겨 넣어 조화(造花)를 베푼 것들은 그 자개를 새긴 선이 교통이 번잡한 동경(東京) 등지에서는 도저히 정확할 수가 없는 것인데, 조선인은 유적적(遺蹟的)으로 여기에서 국민성이 나타나는 것인 듯하다. 도자기도 내지의 것은 깨끗하기만 한 것인데 조선 것은 소박한 것이 있으면서도 예술미가 풍부한 것이 있다. 조소도 상당하여 그 중 한두 점은 중앙에 내어 놓아도 뚜렷할 것이 있으며, 이것도 전도가 유망하다. 요컨대 제3부는 현저히 활기를 띤 것과 제재·취급·재료에 완연한 특색을 나타내고 있다."[12]

이같은 조선색 강조는 1936년에도 여전했다. 타나베 타카츠구는 지난해와 마찬가지로 "동경 제전(帝展)에서도 보기 드문 것이 있고 조선 독특한 것이 많았음을 유쾌하게 생각한다"[13]고 말했다. 일본인 심사위원들의 심사 기준과 요구는 갈수록 구체화되었다. 수묵채색화 분야의 마에다 렌조(前田廉造)는 '신라·고려의 문화를 연구할 것과 전통적 모범을 원료로 연구할 것'을 충고했고, 유채화 분야의 미나미 쿤조(南薫造)는 '지방색'은 일종의 버릇이라면서 조선인들이 회색을 조선색이라고 잘못 생각하고 있는데 "조선의 풍경은 명랑하니만큼 회색으로 어둡게 할 필요가 없다"고 늘어 놓았다. 또 야쓰이 소우타로(安井曾太郞)도 조선의 그림은 '어둡고 암흑한 것이 많다' 면서 "조선의 첫 인상은 명랑한데 작품은 우울한 것이 많은 것은 유감으로 생각된다"고 말했다. 그는 "될 수 있는 대로 명랑한 회화를 선택하도록 하기를 바란다. 조선인의 그림은 색채에 감각적인 것이 재미가 있다"고 힘주어 말했던 것이다.[14] 이같은 주장은 대개 조선의 자연과 풍물을 조선향토색의 잣대로 삼는 것이다.

1938년에 이르러 일본인 심사위원들은 좀더 대담해졌다. 수묵채색화 분야 심사위원 야자와 겐게츠(矢澤弦月)는 '고전 작가들의 작품 또는 일본 선배들의 작품에 대해 충분히 연구할 것'[15]을 권고했던 것이다. 야자와 겐게츠는 1939년에 다음처럼 심사 잣대를 내놓았다.

1. 표현에 미숙한 점이 있을지라도 우수한 소질을 궁지(窮知)할 수 있는 것.
2. 반도의 오랜 전통을 묵수(墨守)하면서 진경을 보인 것.
3. 정확한 자연 관조와 자유롭고도 순진 청신한 표현 수법으로서 제작한 것.
4. 특색있는 색채와 중후한 기교가 그야말로 반도적인 것.
5. 중앙화단의 작가의 우수 기법을 섭취해서 소화하려고 한 것.
6. 견실한 기법과 진지한 노력에 의한 것.[16]

유채수채화 분야 심사위원 이하라 우사부로(伊原宇三郞)는 다음처럼 말했다.

"전체의 작품 경향에 동경의 직접 영향이 너무 강하고 제재 이외에 조선이라는 지방색이 예술적으로 나타난 작품이 극히 적었으나, 기후·풍토·생활 모든 점으로 내지와 상위(相違)가 있는 조선에서는 장래 조선 독자 예술이 생겨 나와도 좋다고 생각한다."[17]

조소 및 공예 분야 심사위원 타카무라 토요치카(高村豊周)는 다음처럼 말했다.

"조선의 고전을 현대 생활 가운데 살려서 또 전통적 기술 가운데 다시 신수법을 담으려는 경향이다. 다음에 공예의 흠점을 말하면 작년도의 특선에 추종하는 경향이 보이는 것이다. …사조파풍(四條派風)의 일본화를 그대로 병풍이나 골축(骨軸)에 자수(刺繡)하는 것은 꼭 그만두어 주었으면 한다."[18]

일제의 조선미전 심사 기준은 철저히 '조선지방색'이었다. 이하라 우사부로의 말처럼 '기후·풍토·생활'이 그 핵심으로, 탈정치 예술지상주의가 그 미학의 바탕이었음은 쉽사리 헤아릴 수 있을 것이다.

이같은 일제의 조선향토색 장려에 대한 비판은 몇 가지 형태로 나타났는데, 그 하나는 조선미전에서 일본인 심사위원의 자격에 관한 비판이었다. 1932년에 한 논객은, 조선미전 심사위원이 모두 일본인들인데, 그 심사위원들은 '화가의 화풍을 억압해 개성 발휘를 가로막고 있을 뿐만 아니라, 조선의 빛, 조선의 정조, 조선인의 표정을 제대로 이해하겠느냐, 조선인이 아니고서는 알기 힘든 향토색을 어떻게 즉석에서 평가하겠느냐'[19]고 강력하게 비판했

1830년대 개교 초기의 일본 동경미술학교. 조선의 미술가 지망생들이 유학을 떠나 서구미술을 배워 온 요람이며 관학파의 산실로, 이들은 조선미전에 큰 영향력을 행사했다.

다. 1933년에도 한 논객이 나서서 조선미전 심사위원들의 조선향토색 이해 수준에 대해 다음처럼 썼다.

"조선인 화가로서 가장 불쾌한 것은, 심사원이 조선의 독특한 향토색을 얼마나 이해하고 있는가가 가장 의심되는 것입니다. 보십시오. 일본인이 그렸다는 조선 풍속으로 색채나 선이 그럴듯한 것이 어디 있습니까. 잠간잠간 조선 여행이나 해 본 심사원에게 조선향토색을 표현한 작품을 맡긴다는 것은 크게 불안을 느끼지 않을 수 없소이다."[20]

이같은 불만과 비판은 지난해 윤희순이 지적했던 것처럼 향토색을 '외국인 여행가의 엑조틱한 호기심'으로 왜곡하는 데 대한 것이다. 이처럼 일본인 심사위원 문제는 조선미술의 정체성·향토색의 방향을 방해하는 가장 핵심적인 문제였다. 특히 1933년에 사군자 분야 작품들이 모두 낙선을 당하자 출품자를 대표하여 민택기(閔宅基)는, 일본인 심사위원들이 자격이 없다는 점을 지적하면서 조선인 서화가를 심사위원으로 넣어야 한다고 주장했다.[21] 이어 배상철(裵相哲)도 조선 사람을 한 사람씩 넣어 풍속화의 양해와 사군자의 감상에 억울함이 없도록 하라고 요구했다.[22] 퇴강생이란 이름의 논객은 다음처럼 썼다.

"원래 사군자라 하는 것은 동양의 인으로서 조선에 한하여 몇 백 년의 특수성이 확실히 있으므로 상당한 역사를 점유하였다. …사군자의 조선 유래성을 발휘하는 것이 좋을 것이다. 나는 이러한 감상으로 작가 여러분에게 경의로 동정을 표하는 바다."[23]

이식론과 조선미술론

서구 근대미술 이념과 미학을 잣대로 갖고 있던 김주경은 「화단의 회고와 전망」[24]이란 글에서 수묵채색화 분야는 '중국문화를 그대로 보수'하고 있다고 지적했다. 또 유채수채화 분야는 '일본을 통한 유럽 미술사조의 수입사'라고 규정했다. 김주경은 조선화단의 서구미술 수입은 일본과 구분이 안 될 만큼 비슷하다고 지적하고, 후기인상파적 토

구본웅.
이식미술사관을 고스란히 수용한
구본웅은 결국 내선일체를
주장하기에 이르렀다.

대 위에 포비즘·쉬르리얼리즘도 나왔고 큐비즘 중간, 포비즘 중간, 인상파 중간이 뒤섞여 있다고 헤아렸다.

김기림(金起林)은 제12회 서화협회전에 나온 작품들이 거의 일본회화의 영향을 받고 있다고 지적했으며,[25] 권구현(權九玄)은 제12회 조선미전에 나온 작품 이옥순(李玉順)의 〈외출제(外出際)〉에 대해 '일본화식으로 그린 그림'이라고 밝히고 '너무 섬세한 기교에 흐르지' 말라고 충고했다.[26] 또 이갑기(李甲基)는, 조선미전 유채수채화 분야에 대해 '재래의 아카데믹한 색채가 일본의 소부르주아 미술의 처소인 이과적(二科的) 경향에 압도되어' 있으며, 수묵채색화 분야에서는 '화풍에서 양화적 경향이 농후' 하다고 밝혀 놓았다.[27] 조선 공예야말로 민족 고유의 취미와 성정의 독특한 일계(一系)가 내재되어 있는 것이라고 여긴 선우담(鮮于澹)은, 조선미전의 공예가 조선향토색을 무시하고 일본인 심사위원들 눈치를 보아, '제전(帝展)'을 표본'으로 삼는다고 지적했다.[28]

1934년에 접어들어 많은 논객들이 일본화풍 문제를 지적하고 나섰다. 먼저 이태준은 서화협회가 '맹목적인 일본화 열' 탓에 위기에 처했다고 헤아렸다. 그리고 장우성(張遇聖) 같은 작가를 아예 일본화 작가라고 불렀다.[29]

구본웅(具本雄)은 조선의 미술이 동경 제전(帝展)의 뒤를 밟고 나갈 것이라고 전망하면서, 조선미전 출품작가들의 거의가 일본화를 그리고 있다고 헤아렸다. 구본웅은 거꾸로 조선에 살고 있는 일본인 미술가들은 '조선화' 되어서 자연스럽게 '조선적 분위기'를 내고 있다고 보았다. 구본웅은 다음처럼 썼다.

"대체로 보아서 일본화·남화·조선화 그리고 기타 해서 몇 가지로 그 경향을 말할 수 있겠으나, 대부분이 일본화 그리고 남화이다. 조선화는 겨우 그 맥락이 끊어지지 않을 정도로 볼 수 있을 뿐이니, 이도 완전한 일 작품 그것이 조선화식이 아니요, 혹은 남화에서 또는 거의 일본화이면서 기분간 조선화적 호흡이 있음에 불과한 것이나, 이를 조선화로 취급하고 싶음에서 나온 말이니….",[30]

게다가 구본웅은 최근 이십 년 동안 조선 유채화단은 인상파에 지나지 않고 있으며, 동경화단의 서양회화 수입의 재탕 수입만 해 왔을 뿐이라고 단정했다. 구본웅의 이같은 주장은 당대 조선화단이 어떻게 식민화했는지를 보여주는 것이었다. 1932년 김주경이 조선 근대미술사를 '일본을 통한 유럽 미술사조의 수입사'로 규정했던 이식미술사관을 그대로 되풀이한 것이다. 하지만 김주경의 그것은 그 한계의 극복을 전망하고 있고, 구본웅은 그렇지 않다는 점에서 두 이식미술사관간의 차이점이 있다.

특히 서양미술 수입의 선구자로서 조선미술쇠퇴론에 깊이 빠져 있던 고희동의 생각을 고스란히 받아들인 구본웅은, 1939년에 유채수채화 분야가 걸어온 사반세기 동안의 발자취를 더듬는 글을 발표했다. 거기서 구본웅은 '내선일체의 현하에 있어 조선미전을 일 변방의 사실로만 둘 것은 아닐 뿐만 아니라, 중앙(*일본) 화단의 연장으로도 볼 수' 있을 것이라고 목청을 높였다.[31] 일본을 통해 수입된 서구미술 이식사관을 지닌 구본웅이 이같은 '내선일체'를 당당하게 수용한 것은, 이식미술사관의 한계를 내면화한 식민지 지식인의 패배주의 경향을 보여주는 것이었다.

김용준 〈이태준〉
1930년대. 개인 소장.
조선 고전에 탐닉한 이태준은
일본화 모방문제에 대해 가장
날카로운 비판을 가한 논객이다.

1920년에도 그랬지만 1930년대에도 이식론 비판이 보다 정교한 모습을 갖추고 다양하게 흘러나왔다.

김주경은, 조선에는 아직 여러 유파가 이식되지 않았는데, 조선 미술가들이 그 유파를 이해하지 못해서가 아니라 민족성에 부합되지 않는 탓이라고 헤아렸다.[32] 이같은 헤아림은 동서미술을 비교하는 문제의식과 관련해 매우 돋보이는 견해라 하겠다. 그리고 김주경은 '장차 수년 안에 일본화단과의 전쟁에 손색이 없을 것'[33]이라고 전망했다. 김주경의 이같은 전망을 뒷받침하려는 듯 이태준이 나섰다.

이태준은, 일본미술이란 안개가 짙은 일본의 자연 속에서 자라난 것인데, 어찌 조선에 그렇게 몽환경 같은 자연이 있느냐고 따졌다.[34] 이태준은 〈상엽(霜葉)〉〈딸기〉의 작가 장우성(張遇聖)을 비롯한 일본화 작가들에게 "당신, 무엇 때문에 보카시 투성인 일본화를 그리시오"라고 비판하면서 다음처럼 질타했다.

"일본화는 전 동양에서 발원된 회화는 아니다. 운무(雲霧)로 인해 항상 보카시의 세계인 일본의 자연과, 호흡을 그 세계에서 하는 그 민족만이 제작할 수 있는 회화이다. 조선에 어디 그렇게 밤낮 안개가 껴 있는 몽환경 같은 자연이 있는가. 어느 구석에 이렇게 병적으로 하늘하늘 거리는 정조(情調)가 있는가. 물론 개인의 성격을 따라서는 그런 종류의 회화 이상을 가질 수도 있는 것이다. 그러나 무비판적으로 맹종하는 것은 딱한 일이다. 우리 이조의 빛나는 회화예술을 때로는 좀 찾아볼 줄 알라. 거기다 비하면 평원과 준봉을 보는 것 같은, 얼마나 장중한 것이리오."[35]

더불어 오일영(吳一英)·이용우의 몇 작품을 예로 들며 '비탐색적이며 생각 없이 그리는 무엄한 태도' 야말로 예술가 이전의 '환쟁이' 같은 것이며, 게다가 일본 우키요에(浮世繪)를 모방하는 따위의 '악취미'가 그 위기를 보여준다고 썼다. 하지만 이태준은 다음처럼 썼다.

"동양화도 오기는 중국에서 왔는데, 또 동일한 내용을 그렸으되 조선화로서의 순연(純然)한 경지를 개척 소유하

이쾌대 〈부녀도〉 1941. 개인 소장.
1930년대 조선화단에서는 유화의 동양화화를 실현하고자 하는
경향이 강했는데, 이쾌대는 그같은 경향의 대표적인 작가였다.

지 않았는가. 양화가들에게 '조선의 양화(洋畵)'를 기다린 지는 이미 오래다."[36]

일찍이 김억이 제창했던 조선심·조선혼, 김복진의 조선의 마음, 김용준의 조선정신주의 그리고 김복진의 '서양화의 동양화화'론은 이렇게 발전을 거듭했던 것이다. 1939년에 이쾌대(李快大)의 작품세계는 새로운 세계를 연출하고 있었다. 이쾌대는 이른바 '유화의 동양화화'를 실현해 나가고 있었다. 현대성 그리고 동양적 고전취미의 조화로움이야말로 법고창신의 방법론을 실현해낸 것이었다. 정현웅(鄭玄雄)은 이쾌대의 작품에 대해 '머리를 숙여' 다음처럼 추켜세웠다.

"세밀한 '데생' '마티에르'의 묘구도(妙構圖)의 이성적인 집약, 신비주의적인 고전미(古典味)와 현대적인 '상티망'이 화면을 흘러서 일종의 종교미(宗敎味)를 느낀다. 그러나 이러한 환몽적(幻夢的) 감상주의와 동양적 고전취미는 자칫하면 회화의 제일의적(第一義的) 의도를 잊고, 자위적인 의고취미(擬古趣味)와 저급한 소녀 잡지취미(雜誌趣味)에 젖기 쉬운 위험이 있다. 〈습작〉A·B에도 약간 이러한 느낌이 없지 않았다. 이지성(理知性)을 연마할

것이다. 가장 기대를 갖는 화가다."[37]

또한 김종태와 구본웅은, 공예 분야에서 서양풍·일본풍을 비판하고 조선풍을 살려 나가길 바랐다. 김종태는 조선미전 비평에서,[38] 구본웅도 조선미전 비평에서[39] 그같은 문제의식을 내비쳤다. 안석주는 제17회 조선미전에 대해 다음과 같은 평가를 내리고 있다.

"비로소 작가마다 자기의 일로를 개척한 작품을 보여주고, 한편으로는 외래의 화풍 모방을 버리고 자기들의 개성을 통하여 조선의 흙 위에서 생동하는 선과 색채를 보여주고, 또 어느 것은 골동품으로 내어 버렸던 옛날 동양화 폭에서 고전파적 수법 심득(探得)한 작품도 있어, 이런 것들이 이번 미전의 특이한 성격이 될 것같이 보인다."[40]

또 다음해인 1939년에 최근배(崔根培)는 조선미전 수묵채색화 분야에 크게 두 가지 경향이 있다고 헤아렸다. 하나는 순 일본화 계통이며 또 하나는 남화 계통이다. 최근배는 남화 계통의 경우, 재래의 기법과 법칙을 고스란히 지키는 지나친 보수성과 매너리즘을 비판했다. 순 일본화 계통에 대해서는 현대생활 속에 침투한 양풍에 따라 생각과 감각이 그 시대를 따르고 있으며, 유화가 지닌 사실성의 습득 및 그 사실성을 벗어나 독자의 경지에 이른 것이 고민이라고 헤아렸다. 최근배는, 조선미전 순 일본화 계통은 표현이 저조하지만 맹목적 추종이 아니라 독자의 경지를 향해 나름의 과정을 거치고 있다는 점에서 긍정적이라고 평가했다.[41]

이러한 의식은 김복진의 작품비평에서 보다 또렷하게 드러난다. 김복진은 '전통적 미의식의 소유자' 김은호의 작품 〈승무〉에 대해서는 극찬을 아끼지 않았다. 김복진은 그 작품에서 자신의 미학인 정중동(靜中動)의 동학(動學)을 발견했다. '약동자(躍動姿)를 ○○한 것 만치 ○○된 ○미(○味)가 많다고 한다. 정(靜)이 극(極)한데 동(動)이 있는 이러한 색감의 해탈, 우리는 씨의 이 해탈을 받은 환희를 잊어서는 아니 되나니, 지금껏 수많은 승무를 그린 화가들은 더욱 씨의 이 동학(動學)을 버릴 수 없을 것'[42]이라고 썼던 것이다. 〈승혼(乘昏)〉의 작가 이상범에 대해서도

세상의 많은 말들에 묶일 필요 없이 초연히 밀고 나가야 할 것이라고 하면서, '조선적 목가는 황혼일수록 더욱 강한 것이니'〈승혼〉이야말로 그것을 표현한 대표작이라고 평가했다.

최근배가 지적한 바에 대한 답변처럼 들리는 김은호·이상범에 대한 김복진의 평가는, 이미 모방과 이식을 넘어 '독자의 경지'를 향하고 있는 수묵채색화의 분위기를 증명한다 할 것이다. 나아가 김복진은 남화를 버리고 새로운 모색을 꾀하는 이응노(李應魯)에 대해 다음처럼 썼다.

"이응노 씨 작 〈황량(荒凉)〉〈하일(夏日)〉〈소추(蕭秋)〉 삼작(三作)에 대하여서는, 안일하였던 고○(故○, 南畵)을 버리고 새로운 모색의 길을 떠난 하나의 유민(流民). 나는 이렇게 생각하여 보았다. 바야흐로 전향기(轉向期)에 섰으니 절충의 파탄(破綻)은 또한 피할 수 없으리라고 말한 전년도 평문에다가, '터치'의 ○○은 내용을 떠나는 경향이 있지 않은가 한다. 그러나 나의 ○○으로써 모험은 바로 청춘이고 청춘은 곧 예술의 ○○일지니, 씨의 모험은 반드시 신세계를 발견하리라고 약속할 수 있다는 것이다."[43]

조선미술론의 전개

이식과 모방론, 일제의 향토색론은 식민지 조선미술의 식민성을 보여주는 것이며, 그것에 대한 비판은 조선 미술인들의 민족성을 향한 독자한 노력이다. 이같은 노력은 일찍이 1920년대까지 논객들이 조선미술론에서 보여준 여러 가지 성찰로 나타났다. 소재주의 및 봉건 회고취미를 내용으로 삼는 향토성에 대한 비판, 향토성이란 시대에 따라 변화하는 것이라는 시대성 추구, 조선의 자연풍토에서 독특한 조선색을 표현해야 한다는 견해, 동양사상에서 출발하는 정신주의 조선미술론이 모두 그러한 것이다.

1930년대의 논객들은 그러한 논리의 바탕 위에서 출발했다. 1930년대 논객들은 모방과 이식을 극복하고 자신의 개성과 독창성을 발휘해 나가는 흐름에 눈길을 주었다. 특히 논객들은 이인성(李仁星)·정찬영(鄭燦英)·김종

태·김중현·이쾌대·이응노·김은호·이상범의 작품을 지적하는 가운데 향토색에 관한 생각을 밝히기 시작했다.

여기서는 먼저 윤희순과 김복진의 독자한 구상을 살펴보고 이어 1930년대를 휩쓴 예술지상주의 미학을 바탕에 둔 몇 갈래 경향의 조선미술론을 헤아려 보고자 한다.

윤희순 구상

1932년에 발표한 윤희순의 글 두 꼭지는[44] 조선미술동네를 강타했다. 전통의 계승과 현대적 혁신, 세계미술의 비판적 흡수, 단체 및 기구의 혁신, 미술의 생활화, 대중화와 문화운동론 그리고 조선미전의 형식주의 비판과 조선향토색론 비판은, 1920년대 김복진의 날카롭고 매서운 비판정신과 지도적 비평의 위력 이후 처음 다가온 하나의 지적 충격이었다. 여기서는 윤희순의 조선향토색론 비판에 관한 문제의식과 조선미술론의 체계를 살펴보도록 하겠다. 윤희순은 1932년에 지방색(地方色)에 관한 정의를 꾀했다. 윤희순은 다음처럼 썼다.

"시대와 사회와 계급의 저류를 흐르는 정서."[45]

이같은 윤희순의 지방색에 관한 정의는, 김복진의 복고적 향토성 비판과 시대성·계급성·현실성을 계승한 것이다. 이같은 잣대를 지니고 있는 한, 자연과 풍물은 지

왼쪽부터 윤희순·이승만·정비석·조용만.
윤희순은 소재주의에 빠진 조선향토색을 비판하면서 고전의 계승과 혁신, 사실주의의 고양을 제창했다.

역과 민족의 특성을 재는 잣대라기보다는 한갓 소재에 지나지 않는다.

그같은 잣대에 관해 1931년에 김용준은 국가의 정치적 범위 및 지리적 조건(기후·온도·자연·생활현상·풍속 등)을 아우르는 '역사적 조건'이라고 주장한 적이 있다. 그러한 조건 속에서 '국민의 정신활동'이 이뤄진다는 것이다.[46] '국가·정치·지리 그리고 역사'라는 조건은 조선미술론 체계에서 일보 전진이었다. 그러나 시대성·현실성을 결여한 김용준의 정신주의·신비주의 미학 체계에서 조선미술론은 새로운 단계로 나가지 못했다.

윤희순은 조선미술론의 체계화를 꾀함에 있어 자신의 지방색 정의를 바탕 삼아 화려하게 펼쳐 나갔다. 윤희순은 당시 유행하고 있는 지방색에 관해 다음처럼 비판했다.

"로컬 컬러는 결코 외국인 여행가에게 엑조틱한 호기심을 만족시킬 수 있는 풍속적 현상에 있는 것이 아니다."[47]

윤희순은 '외국인 여행가'들인 조선미전 심사위원들이 애써 주장하고 있는 '편협한 관념으로서 향토색' 비판을 꾀했던 것이다. 윤희순은 조선미전에서 유행하는 향토색 제재로 초가집, 문루, 자산(紫山), 무너진 흙담, 색상자, 소반 및 인물에서 물동이 얹은 부인에 아기 업은 소녀, 노란 저고리 파란 치마, 백의, 표모(漂母) 따위를 예로 들어 보였다. 그것은 '건물(建物)과 첨경(添景) 인물에 조선 독특한 형태 및 색채를 담으려고, 또는 애향토적 감정을 발휘하려고 의도한' 것일 터인데, 그것은 '조선의 자연과 인생의 아무러한 약동적 미와 생명과 에네르기를 발휘 앙양하지 못한 것'으로, '작가의 정서 내지 미감, 즉 미학 형태의 오류 및 타락이 그 치명적 소인'이라고 헤아렸다. 그 소재주의 경향을 비판했던 것이다.

윤희순은 그같은 소재 자체보다는 어떻게 보았느냐 하는 정조(情調)가 중요하며, 그것을 보았느냐보다는 어떻게 표현했느냐가 중요하고, 나아가 어떻게 발표했느냐보다도 '그 작품이 인생·사회·문화에, 다시 말해 조선에 어떤 가치를 던져 주느냐가 결정적 계기'라고 주장했다. 윤희순은 시대·사회·계급의 저류를 흐르는 정서란 자

연과 인물, 기타 제재를 통해 표현되는 것이라고 정의하고, 그 지방색 발휘는 "향토애심의 표현이며, 향토 속에서 생활하며 향토와 함께 생장하는 중에서만 가능하다"고 주장했다. 윤희순이 생각하는 참된 향토색이란 다음과 같은 것이다.

"인왕산과 같이 철벽 같은 바위들이—고통과 핍박에 엄연히 집요(執拗)하는 암괴, 무겁고 굳센 집적(集積)도 있지 않은가. 서양화가들이 재미있게 묘사한 흐리멍텅한 담천(曇天), 혼탁한 공기보다도 조선에는 유명하게도 청랑(青朗)한 대공(大空)이 있으며, 붉은 언덕의 태양을 집어 삼킬 듯한 적토(赤土)가 있지 않은가."[48]

'청랑한 하늘, 붉은 땅'과 같은 소재를 예로 들었으나 그 자연은 상징물이다. '고통과 핍박' '무겁고 굳센' '집요' '집적'이란 표현이 그 상징을 은유하고 있다 할 것이다. 조선사회에서 가치있는 것, 다시 말해 민족의 가치야말로 윤희순이 생각하는 지방색·향토색의 알맹이였던 것이다. 또한 그같은 민족 가치는 윤희순에게 있어 결코 복고적인 것이 아니다. 윤희순은 안견(安堅)이나 신윤복(申潤福)을 예로 들어 모두 '고대의 조선 정조를 획득한 거장'이라고 쓰고 있으니, 근대·현대의 조선 정조와 고대의 정조를 구별하고 있음을 넉넉히 알 수 있다. 윤희순의 민족성은 시대성과도 이어져 있는 것이라 하겠다.

윤희순은 식민지 조선의 자연과 인생은 적막하고 퇴락해 있다고 진단했다. 이같은 현실 탓에 많은 작가들의 작품이 절망의 회색·몽롱·도피·퇴폐·영탄 따위의 퇴영과 굴복에 가득 차 있다고 헤아렸다. 그것은 '약자의 예술'이 항상 고뇌·사멸·쇠약을 미화하려는 경향을 보이는 이치와 같다. 그 경향은 윤희순이 보기에 조선의 사회 정세, 작가의 생활에서 비롯하는 것이다.

결국 그같은 경향이 주류를 이루고 있는 조선미전은 '민중에게 약동이 아니라 침체를 주고, 발전과 앙양을 주지 않고, 퇴패(頹敗)와 안분(安分)과 도피를 주려 하면서 스스로 예술적 퇴락 사멸의 길'을 걷고 있다고 매섭게 비판했다. 윤희순이 보기에 그같이 퇴락 사멸의 길을 걷는 조선미전의 핵심 요인은 '형식주의 및 기교 편중주의'에 있

다. 윤희순은 그 원인을 다음처럼 썼다.

"조선미전 작가들 가운데 세잔느의 질, 피카소의 양, 그것에 대한 연구 태도도 볼 수 없으며, 다만 정물을 위한 정물, 나열을 위한 나열의 구도 그리고 속악(俗惡)한 실감 (?) 재현 등에 급급함을 볼 수 있음에 불과하니, 이것은 미술연구 기관이 없고 근대미술품에 접촉할 기회가 없는 중에 부질없이 전람회 흥행화와 저널리즘의 영합 등으로 인한 미술가 남조(濫造)에서 기인한 폐해이니, 전람회를 위한 작품, 작품을 위한 작품, 따라서 조급한 신기(新奇), 조숙한 운필, 화면의 공간을 메우기 위한 사물의 나열 등이 내용 없는, 또는 하모니가 없는 무질서한 작품을 만들게 하였다."[49]

윤희순은 그같은 문제의식으로 제11회 조선미전 출품 작들에 대해 매우 날카롭고 매섭게 따져 나갔다. 윤희순이 보기에 '무내용한 테마의 설명적 취재(取材), 대상의 조급한 재현 및 마니에리슴 적 표현, 재미 및 침착에 대한 피상적 관념으로 인한 색채의 혼탁' 이야말로 조선미전 작가들이 보이고 있는 '미학적 타락' 과 무기력한 사상감정의 오류, 무내용을 보여주는 것이다. 그런 가운데 윤희순은 '자연·인생·사회를 능동적으로 리얼하게 관찰 해부 발전하고자 하는 집요함' 과 '동적 대상을 동적으로 표현하려 의도한 능동적 에네르기' '현대인의 생활의 창조 긴장 관망에 타오르는 에네르기를 발전' 시킬 것을 제창했다. 윤희순은 다음처럼 썼다.

"미술의 예술적 가치는 미에 있으며, 미는 캔버스의 색채를 거쳐서 인생의 신경계통에 조화적 율동과 고조된 생활을 감염 및 발전시키는 힘(力)이다. 그러므로 에네르기의 약동 내지 생활의 발전성이 없는 작품은 반비(反非) 미학적 사이비 미술이다."[50]

생활 감정을 복판에 두고 있는 윤희순의 이같은 미학은 조선주의 미술론의 진전이다. 이러한 체계화는 김복진 미학을 구체화한 것이며, 김용준 미학의 관념성에 대한 대응이기도 했다. 윤희순은 「조선미술의 당면과제」[51]라는 제목

의 글을 발표했다. 이 글은 조선미술론의 '윤희순 구상' 이라 부를 수 있을 만큼 이론체계화의 독창성을 지니고 있다.

윤희순 구상은 고유한 민족미술의 계승과 혁신을 핵심 논리틀로 삼고 있다. 윤희순은 먼저 18세기 조선 사실주의 미술에 대해 눈길을 주면서, 특히 초상화에 대해 '골격 근육의 사실적 묘사는 다빈치 이상이고 성격 표현은 렘브란트에 미칠 바 아니' 라고 썼다. 또한 김홍도는 '동양화에서 서양화적 사실에 성공하였고, 신윤복은 동양화의 조선화와 미술의 생활화를 실현' 했다고 썼다. 윤희순은 그러한 '사실주의 기교, 미술의 생활화 및 조선화의 형식' 을 계승할 것을 주장했다.

"그러므로 현(現) 조선 미술가는 특권계급 지배하의 노예적 미술행동과 중간계급의 도피 퇴영적인 기생충적 미술행동을 청산 배격하여야 할 것이다. 그리하여 능동적 미술행동과 미술의 생활화에 돌진하여야 할 것이다."[52]

또한 윤희순은 일본회화의 채색기교, 서구 첨단 미술사조에 관한 지식, 유럽 르네상스 고전파 미술을 흡수할 것을 주장하면서, 소비에트 신흥미술은 조선 민족이 요구하는 미를 갖추고 있는데, '민족적 특수정세' 를 고려하여 흡수 전개해야 할 것이라고 썼다. 소비에트 신흥미술은 윤희순이 보기에 '추를 폭로하고 미를 발전시키는 미술' 이며 동시에 다음과 같은 미술이다.

"비현실에서 현실로, 감미에서 소박으로, 도피에서 진취로, 굴종에서 ××으로, 회색에서 명색(明色)으로, 몽롱에서 정확으로, 파멸에서 건설로, 감상에서 의분으로, 승리로! 에네르기의 발전으로! 맥진(驀進)하는 미술…."[53]

이어서 윤희순은 신라불상, 고구려벽화, 고려청자, 조선회화에 일관되게 드러나는 미형식을 다음과 같다고 썼다.

"완전 무구한 조화 통일의 미! 원만극치의 미! 웅건과 우미와 신비를 겸한 최고의 미! 미의 절정…."

60

윤희순은 그것이 민족의 특수한 정조라고 하면서, 그것을 계승 발전시켜 민족을 기조로 한 미술을 낳아야 한다고 주장했다. 윤희순은 조선시대 문인화의 계급성과 더불어 그것의 상징성·도피성을 비판하는 가운데, 정치·경제·민족·문화·생활과 무관함을 지적했다. 게다가 '최근 양반계급의 몰락과 소소한 부자의 출현 이후에는, 소위 조선 동양화가들은 주문대로 휘호하고 주찬(酒餐)의 향응을 받았으니 그것은 완연(宛然) 기생적 대우밖에는 아니 되는 것'[54]이므로 그것의 극복이 시급함을 제창했던 것이다.

김복진 구상

오랜 투옥생활을 마친 김복진이 1935년에 변화한 시대를 맞이해 새로운 김복진 구상을 내놓았다. 일찍이 시대성과 계급성을 조선미술론의 잣대로 내세웠던 김복진은 1935년에 그 핵심을 '근대인의 취미 감정 또는 상식의 형상화'[55]라고 규정했다. 립스의 감정이입설을 아우르기 시작한 김복진은, 모든 지식은 역사적 사회적 결과물이며 끝없이 운동하는 것이라고 지적하고, 예술지상주의 비판과 인생에 기여하는 예술론으로서 '예술과 윤리의 합일론'을 주장했다. 김복진은 새로운 단계에 처한 조선주의 미술론 또는 사실주의 미학으로 다음과 같은 견해를 제출했다.

"인생에 더욱 적극적으로 동세(動勢), 더욱 인생을 미화하고자 하는 정력, 이와 같은 박력을 가진 예술을 흔구(欣求)하는 것이니, 이는 중언할 것도 없이 그것은 더 많이 내용적 가치를 가진 예술이며, ○○○○하면 ○○적 ○○를 가진 예술이며, 가장 사상적 가치를 가진 예술이고, 생활적 가치를 가진 예술…"[56]

이같은 조선주의 미술론을 바탕 삼아 김복진은 조선향토색에 대해 매우 뛰어난 견해를 내놓을 수 있었다. 김복진은, 고분벽화를 베끼거나 옛 기물의 형태를 빌어 오는 것은 현대와 무관한 것이며, 오히려 '조선과 작별한 형해'에 지나지 않는다고 그 소재주의·회고취미를 비판하는 가운데 다음처럼 썼다.

"대체로 향토색 조선 정조라 하는 것은 그렇게 표현될 바 아니라고 생각한다. 어째서 그러냐 하면 조선 특유의 정취는 하루 이틀 배워서 되는 것이 아니며, 손쉽게 모방되어지는 것도 아니다. 조선의 환경에 그대로 물 젓고 그 속에서 생장하지 않고서는 되지 않을 것이다. 그렇다고 해서 조선 사람만이 조선의 진실을 붙잡는다는 것도 아니다."[57]

제16회 조선미전에 나온 서진달(徐鎭達)의 작품 〈실내〉를 본 이광수가 김복진에게 "황의의 조선 여성과 조선식 청동 화로를 통하여 소위 조선적 정서를 영묘하게 표백(表白)했다"고 말한 데 대해 김복진은 매섭게 비판했다. 김복진은, 조선미전에서 되풀이하는 '조선적' '향토적' '반도적'이란 낱말은 결국 "지나가는 외방(外方) 인사의 촉각에 부딪치는 '신기(新奇)' '괴기(怪奇)'에 그칠 따름"[58]이며, 따라서 결국 미술의 본질을 말살하는 것이라고 규정했다. 왜냐하면 김복진이 생각하는 향토성이란 다음과 같은 것이기 때문이다.

"본래 향토적 의미는, 미술 소재의 지방적 상이와 종족의 풍속적 상이와 각개 사회의 철학의 상이를 말하는 것이리라. 그러나 의연 미술의 본질은—그 구성 요건은 별립(別立)을 허용하지 않는 것이다. 그러므로 동(同) 미술전람회의 수다한 공예품과 또는 조선적 미각을 가졌다는 우수한 회화는 통틀어서 외방인사의 향토산물적 내지 '수출품적' 가치 이상의 것이 아니라고 나는 늘 생각되어지고 있다."[59]

소재의 지방적 상이, 종족의 풍속적 상이, 사회의 철학적 상이라는 세 가지 요인이야말로 향토성·민족성의 구분 잣대라는 김복진의 성찰은, 이론적 탐색에서 앞선 어느 누구의 이론보다도 빼어난 체계에 이른 것이다. 특히 김복진은 수묵채색화의 근대성을 발견한 첫 논객이었다. 김복진은 1930년대의 조선 미술가들에 대해 '근대 조선미술사의 전기적 존재'라고 규정했다. 이도영 이후의 수묵채색화를 '근대적 음향을 가진 것'이라고 규정했던 것이다. 그가 헤아린 근대성의 성격은 다음과 같은 것이다.

이도영 〈세검정〉
1925. 개인 소장.
김복진은 이도영 이후 우리
미술이 근대성을 획득했다고
보고 있었다. 〈세검정〉은
신선한 감각으로 현대성을
연출한 작품이다.

"고(故) 관재 이도영 씨 이후의 동양화는 근대적 음향을 가진 것이라고 나는 보고 있다. 김은호 씨, 이상범 씨, 노수현 씨, 허백련 씨는 각기 영역을 달리하면서도 그러나 근대를 동경하는 특이한 네 기수이다. 김은호 씨의 우아(優雅), 이상범 씨의 정적(靜寂), 노수현 씨의 강곡(剛穀), 허백련 씨의 활담(活淡)을…."[60]

이같은 김복진의 향토색 비판이론에 빗댈 만한 견해는 앞서 살펴본 윤희순의 것이다. 윤희순은 시대·사회·계급의 저류를 흐르는 정서를, 자연과 인물, 기타 제재를 통해 표현하는 것이야말로 향토색의 알맹이라고 주장했다. 1931년에 김용준은 국가의 정치와 지리를 아우르는 역사적 조건을 잣대로 내세웠고, 구본웅도 1934년에 '민족성·지방색'의 잣대로 생활풍습·언어·행동·취미와 기호의 공통성과 함께 '지리적 관계와 역사적 관습'을 내세운 적이 있다. 이론틀로만 보자면 그같은 잣대는 모두 과학적 체계화를 겨냥한 것이다. 하지만 김용준·구본웅이 내세운 잣대는 과학성과 관계없이 미학·미술론에서 추상화와 관념화를 꾀함으로써 구체성을 잃어버렸으며,[61] 오직 윤희순만이 "당대 조선의 인생·사회·문화에 어떤 가치가 있느냐"를 결정적 계기로 파악함으로써 이론적 구체성을 획득했던 것이다.

순수주의 조선미술론

순수주의 조선미술론은 크게 두 갈래로 나눠 볼 수 있다. 하나는 조선의 자연풍광을 인상파 수법으로 표현함으로써 민족성을 획득하고자 했던 김주경·오지호의 순수주의 조선미술론이고, 또 하나는 조선혼·조선심과 같은 내면 정신을 표현함으로써 조선예술의 정수를 획득하고자 했던 이태준·김용준의 정신주의 조선미술론이 그것이다. 덧붙이자면 동서미술을 비교하고 그 차이를 논증하는 견해도 조선미술론의 전개과정에서 매우 주요한 자리를 잡고 있다는 사실이다. 서구미술에 대한 열등의식의 극복과 동서미술 융합 가능성을 전망한 고유섭, 그리고 아예 서양미술에서 동양미술로 전향해 조선화를 부흥시키는 운동을 제창한 이태준의 견해는 1930년대 후반 조선화단의 문제의식을 날카롭게 보여주는 것이라 하겠다.

김주경·오지호의 순수주의 조선미술론

김주경은 1930년대에 이르러 사실파와 초기 인상파의 원색 유행이 지나가고 주관 강조 경향이 나타나면서 '경쾌한 간색(間色)' 사용이 늘어난다고 보았다. 그러나 김주경은 다음처럼 전망했다.

"조선은 특별히 명쾌한 일광을 받고 있는 지방인 만큼, 부르주아 예술이 지속되는 한은 남달리 명쾌한 순간이 나타날 것도 필연적 추세라 할 것…."[62]

조선의 자연 풍토로 말미암아 '명쾌한 순간'이 올 것이라고 믿는 김주경의 이같은 견해는, 뒷날 생태학적 인상주의의 씨앗이었던 것이다. 일찍이 여러 논객들이 조선의 자연을 들어 그것의 예술적 표현을 조선미술론의 근거로 삼고자 했다. 김주경의 이같은 주장에 이어 고희동은, '조선의 일기는 참으로 청랑(淸郞)하고 유쾌하니만치 그림도 이러한 기분이 들 것이 정한 이치'[63]라면서, 금강산의 '맑은 공기, 기묘한 곡선과 찬란한 색채'의 자연미를 화면에 드러내자고 주장했다.[64]

김주경은 아름다움을 자연에서 찾았다. 김주경은 아름다움의 근본 문제를 '생명의 현현(顯現)'이라고 생각했다. 김주경은, 자연 속의 모든 생명이 지닌 그 존재를 현현하기에 필요한 형태와 색채의 조화 또는 선율적 조화를 갖춘 것을 가장 아름다운 것 또는 생명의 자연상(自然相)이라고 부르면서, 그것이야말로 '생명의 완성, 생의 찬송, 생의 광휘'라고 헤아렸다. 김주경은 생물과 무생물의 미와 추, 나아가 형태와 색채의 아름다움, 선율의 아름다움, 빛의 아름다움을 논하면서 다음처럼 썼다.

"미를 형성하는 기본요소는 '생명'이요, 동시에 미는 생명의 현현, 즉 '생명의 자연상'이 아니면 아니 된다."[65]

오지호는 회화란 생명의 가장 아름다운 순간을 영원화한 것이라고 하면서 '회화는, 광(光)의 예술'이라고 규정했다. 또 태양에의 환희의 표현이 회화요, 회화는 인류가 태양에게 보내는 찬가라고 주장했다.

"회화는 환희의 예술이다. 환희는 회화의 본질이다. 회화는 환희만으로 되는 예술이다. 그러므로, 회화는 환희만을 표현하는 것이라야 한다. 인간적 고통·비애·암흑을 표현하는 것이어서는 안 된다."[66]

오지호 또한 김주경과 마찬가지로 회화는 자연을 대상

삼아 새로운 자연을 창조하는 것이라고 생각했다. 오지호는, 회화란 '자연의 형체를 조성(組成)하는 유기적 결합체'라고 주장하면서 다음처럼 썼다.

"회화에 있어서의 자연의 사실은, 자연의 사실 그것이 목적이 아니요, 새 자연을 창조하는 방법으로서 자연의 이법(理法)을 사실(寫實)하는 것이다. 그러므로, 회화에 있어서의 사실은 그 가운데 생명의 법칙이 행하게 될 수도 있는 형체이면 족할 것이요, 현실에 있는 그대로의 외형과 같음을 요하지 않는다. 예술에 있어서의 생명의 표현은, 현실의 생명의 모사가 아니요, 새 생명의 창조다. 그러나, 예술에 있어서의 새 생명도 그것이 생명으로서 존재함에는 현실의 생명의 법칙에 의하여서만 가능하다."[67]

이상에서 살펴본 오지호의 「순수회화론」,[68] 김주경의 「미와 예술」[69]은 조선의 자연환경이 조선민족에게 생리 및 심리에 영향을 끼쳐 왔음을 논거로 하여 그 특질을 예술과 일치시키고, 나아가 그것을 순수주의 이념과 미학으로 아우름으로써 독창성 짙은 순수미술론 체계를 일궈낸 것이었다. 조선의 자연이 지닌 특성을 회화론에 결합시킨 이들의 회화론과 작품세계는, 소재주의로서 조선향토색을 벗어나 '생명의 현현'과 같은 미학체계를 갖춰 나감으로써 독자한 조선성을 추구하는 것이었다.

이태준·김용준의 정신주의 조선미술론

이태준은 1934년에, '요즘 조선심이니 조선 정조니'하는 예술가들이 있는데 그들은 거의 '내면적인 것을 잊어버리고 외면적인 것에만 관심'을 기울이고 있다고 꼬집었다. 이태준은 다음처럼 썼다.

"조선 물정을 묘출하였다고 해서 조선적 작품은 될지언정 조선 미술이 되는 것은 아니다. 타나베 이타로(田邊至) 같은 화가가 조선 기생을 조선 담 앞에 세우고 그렸다고 그것이 조선미술이냐, 조선인의 작품이냐 하면 그렇지 않다."[70]

걸모습으로 조선적인 것을 드러내려는 노력에 대한 비판이다. 조선 물정을 묘출했다고 예술품의 정신과 맛이 드러나는 것이 아니라고 여겼던 이태준은, '조선 사람다운 작품'은 '조선 사람다운 작가의 솜씨·작풍'에 핵심이 있다고 설파했다.[71]

구본웅은 1933년에 열린 청구회(靑邱會) 전람회에 즈음해 순수회화를 향해 나감에 따라 회화에서 '동양적 정신의 위대성'을 보여야 할 것이라고 주장하면서 민족의 특성을 논했다. 하지만 그가 내세운 민족성이란 '고향이 작가에게 부여한 특성'[72]에 지나지 않았다. 우리의 예로부터의 모든 것에서 미술적 탐구를 꾀해야 한다고 주장하면서 구본웅은 1934년에 다시 민족성·지방색에 대해 말하기를, 생활풍습·언어·행동·취미와 기호의 공통성을 내세우면서 지리적 관계와 역사적 관습을 민족의 특성을 재는 잣대로 내세웠다. 하지만 구본웅은 구체적인 작품에서는 여전히 '직관의 예광(銳光)'을 헤아리고 있었다.[73] 구본웅의 조선미술론도 김용준·이태준의 정신주의 조선미술론과 다르지 않았던 것이다. 구본웅은 다음처럼 썼다.

"우리에게는 우리로서의 특유성이 있겠습니다. 조선의 예술, 조선의 미술, 이러한 것이 있을 것이고 이러한 것이 우리에게 아름답게 생각되니, 이는 민족적 직관에서 얻은 미의 선율이 우리의 심금을 울리는 까닭일 것입니다. 그리고 반드시 있어야 하겠습니다. 이는 미술적 형식 문제와는 관계가 없습니다."[74]

김용준은 1936년에 조선향토색을 구체화시켜냈다. 김용준은 조선향토색에 대해 다음처럼 정리했다.

첫째, 조선 사람, 물건, 풍경을 그린 작품이 덮어놓고 조선 정조가 흐른다고 하여 '조선 화가는 조선지화(朝鮮之畵)'식으로 여기는 것은 잘못이다. 조선 사람이 아닌 어느 나라 사람일지라도 그런 취재로 그린 작품이 얼마든지 있다. 다시 말해 조선심이란 인종과 풍습을 그렸다고 성취하는 게 아니다. 또 "조선 사람이 아니라고 나타내지 못할 색채란 없다"고 생각한 김용준은, 색채란 개인의 개성에 따라 다른 것이지만, 근본에 깔린 민족 색채란 그 문화 발달 정도에 따른 것이라고 썼다.

"대체로 보아 문화가 진보된 민족은 암색(暗色)에 유(類)하는 복잡한 간색(間色)을 쓰고, 문화 정도가 저열(低劣)한 민족은 단순한 원시색을 쓰기를 좋아한다."[75]

나아가 '회화의 서사적 기술'로만 민족 성격을 대변할 수는 없다고 밝혔는데, 이같은 김용준의 생각은 회화의 어떤 특정 내용으로 어떤 민족의 성격을 나타낼 수 없다는 뜻으로, 조선향토색에서 나타나는 소재주의는 물론 사실주의에 대해 반대하는 견해라 하겠다.

김용준은 '회화란 것이 순전히 색채와 선의 완전한 조화의 세계로서, 교양있는 직감력을 이용하여 감상하는 예술'이라고 주장하면서, 어떤 제재로 설명하기보다는 표현된 선과 색조로 감정을 움직이는 순수회화론을 내세웠다.[76]

김용준은 나름의 조선향토색론을 펼치다가 1935년에 세상을 떠난 김종태에 대해 다음처럼 썼다.

"분석하여 보면 이 작가(*김종태)는 '로컬 컬러'를 포착하려고 애를 썼다고 단안(斷案)을 내릴 수 있었다. 씨는 무엇보다도 조선 사람의 일반적인 기호색이 원색에 가까운 현란한 홍록황남(紅綠黃藍) 등 색이란 것을 알았고, 이러한 원시적인 색조가 조선인 본래의 민족적인 색채로 알았던 것이다. 그리하야 색채상으로 조선인적인 리듬을 찾아내는 것이 곧 향토색의 최선(最善)한 표현으로 알았던 모양이었다. 유달리 고운 파란 하늘과 항상 건조하여 타는 듯한 조선의 땅이 누르게 보이기 때문에 이 두 개와 대색(對色)이 부지중에 자연에뿐 아니라 의복에까지 (조선 여자는 노랑저고리에 남(藍)치마를 공식과 같이 입는 습관이 있다) 옮아오게 되고 모든 가구 즙물(什物)에 칠하는 색까지도 명랑하고 현란한 원시색을 그대로 쓰는 것이다."[77]

김용준은 김중현의 작품 〈나물 캐는 소녀〉에 대해 '화제(畵題)부터가 조선의 공기를 표출케 하려는 계획이 보이는 화면은, 그야말로 아리랑 고개를 상상케 할 만한 고개 넘어 좁다란 길 옆에 처녀가 나물 바구니를 들고 있는 장면'[78]이라고 지적하면서 김종태와 김중현을 빗대 놓았다.

김용준 〈자화상〉
1930. 동경예대.
1930년대 상고주의를
대표하는 김용준은 관념적인
정신주의 미술론자로서,
민족성 짙은 조선향토색을
제창했다.

김종태는 조선 정조를 조선의 자연·인물 및 풍속·도구 따위와 더불어 특수한 색채를 쓰는 쪽이며, 김중현은 조선의 전설 및 풍속을 요리하는 쪽이라고 분류했던 것이다.

안석주는 제15회 조선미전에 출품한 김중현의 작품에 대해 조선의 풍물을 잘 소화해 일상생활의 내면까지 다채롭게 헤아려 그리는 태도의 건실함을 높이 평가했다.[79] 김중현은 이때 수묵채색화와 유채화 두 분야에 모두 작품을 출품했었다. 이에 대해 윤희순은 김중현이 지니고 있던 유채화 구도와 기법을 수묵채색화에 그대로 적용한 점을 들면서 대담한 성취를 거둔 것이라고 평가했다. 하지만 윤희순은 덧붙여 나날이 조선의 색조가 바뀌고 있는 터에 '원색에 가까운 단조로운 빛으로만 향토'를 말하려는 것은 진부한 비속감을 줄 것이라고 비판했다.[80]

또한 김용준은 나름의 조선미의 특성을 탐색해 나갔다. 김용준은 야나기 무네요시(柳宗悅)의 '애조론(哀調論)'에 대응해 다음과 같이 썼다.

"고담(枯談)한 맛—그렇다, 조선인의 예술에는 무엇보다 먼저 고담한 맛이 숨어 있다. 동양의 가장 큰 대륙을 뒤로 끼고 남은 삼 면이 바다뿐인 이 반도의 백성들은 그들의 예술이 대륙적이 아닐 것은 물론이다. 대륙적이 아닌 데는 호방한 기개는 찾을 수 없다. 웅장한 화면을 바랄 수는 없다. 호방한 기개와 웅장한 화면이 없는 대신에 가장 반도적인, 신비적이라 할 만큼 청아한 맛이 숨어 있는

것이다. 이 소규모의 깨끗한 맛이 진실로 속이지 못할 조선의 마음이 아닌가 한다.

뜰 앞에 일수화(一樹花)를 조용히 심은 듯한 한적한 작품들이 우리의 귀중한 예술일 것이다.

이 한아(閑雅)한 맛은 가장 정신적인 요소이기 때문에 결코 의식적으로 표현해야 되는 것이 아니요, 조선을 깊이 맛볼 줄 아는 예술가들의 손으로 우리의 문화가 좀더 발달되고, 우리들의 미술이 좀더 진보되는 날 자연 생장적(生長的)으로 작품을 통하여 비추어질 것으로 믿는다."[81]

동서미술 비교를 통한 조선미술론

1934년에 송병돈(宋秉敦)은, 전람회에서 수묵채색화와 유채수채화 분야를 나눔이 '기형적 소치'라고 지적하면서 언젠가 하나로 이뤄질 것이라고 주장했다. 똑같은 순수회화를 재료에 따라 나누는 것은 순수미술론에 비추어 인위적인 잘못이라는 것이다. 송병돈은 다음처럼 썼다.

"동양화 서양화의 구별함에는, 순수 회화예술에서는 근본적으로 구별하기는 어려우나 단지 제작에 사용하는 재료가 다르고 표현 기교에 있어서 달리 하는 점이 있으리라. 허나 현금은 그 표현 기교에서도 점점 접근하여 온다는 사실도 기지(旣知)되어 있는 일이며, 후일은 언제이든지 이러한 명칭은 없어지리라고 믿는다."[82]

정하보는 동·서양미술이란 재료와 창작과정이 다를 뿐 가치평가란 같은 것이라고 주장했다.[83] 이러한 주장은 일찍이 조선미술열등론의 극복을 꾀하는 것[84]의 연장이다. 또한 그같은 주장은 조선미술론의 새로운 가능성을 열어 놓는 바탕이기도 했다.

1936년에 고유섭은 동양화와 서양화를 빗대는 글을 발표했다. 고유섭은 예술 의욕의 측면에서, 동양의 회화는 자연의 은총을 찬미하고 일체화하기를 요구하는 것이며, 서양의 회화는 자연과 항쟁하는 인간 중심의 것이라고 설파했다. 따라서 동양회화는 물(物) 자체의 본질을 추구하려는 것이다. 동양회화는 그리는 것이지만 서양회화는 칠하는 것인데, 따라서 선과 면 중심의 차이가 생긴다는 것

이다. 이것을 여러 가지로 논증해 나가면서 그 특징을 비교했다. 동양회화는 만물의 도(道)의 운동태를 상징하는 것으로서 '상징적이 되고 사의적이 되고 연역적'인 데 비해, 서양회화는 색으로써 존재태를 표현하는 것으로서 '사실적이요 인상적이요 귀납적'이라고 규정한다. 그에 따라 원근법이 서로 다른 것이며, 동양회화에서는 화가 자신이 대상의 그림 속으로 들어가므로 산수에 나타나는 인물이 곧 화가 자신이지만, 화가가 대상과 대립해 보고 있을 뿐인 서양회화의 풍경에는 인물이 나타나도 좋고 없어도 좋은 것이다. 이같은 동서회화의 차별성에 관한 성찰은 서양회화를 대하는 문제의식의 성숙을 뜻하는 것이다. 그 문제의식이란 서구회화에 대한 열등의식의 극복, 이식사관의 극복과 맞닿아 있는 것이다. 이를테면 고유섭은 글 말미에 동서회화의 '융합가능성'을 주장했던 것이다.[85]

이태준은 1937년에 서양미술을 하는 화가들에게 동양미술로 전향할 것을 촉구하고 나섰다. 이태준은 그 이유를 다음 몇 가지로 정리했다. 첫째, 동·서양은 뚜렷한 경계가 있는데 동양인이 서양 흉내내기를 해 봐야 대가가 되기 어려울 터인즉, 그 취미와 교양으로 볼 때 그러하다. 둘째, 인체를 보더라도 서양인은 입체적이요 동양인은 비입체적인데, 동양인 나름의 미점(美點)이 있으니 자연까지도 아울러 서양화는 서양화, 동양화는 동양화에 맞는 무슨 성질이 있을 터이다. 셋째, 생활과 작품은 한덩어리인데 조선 생활을 하는 사람이 서양화를 한다면 그것은 자기 분열일 뿐이다. 넷째, 김홍도나 장승업(張承業)을 이어 나갈 사람은 동양인·조선인이요 그게 사리(事理)와 기(氣)에 순(順)하는 것이며, 문학에 비해 조선미술은 대단히 풍부한 유산을 갖고 있음에도 불구하고 썩혀 둘 필요가 없다는 것이다.

이처럼 서양미술은 색채 본위요 입체적이며 수공적인 데 비해, 동양미술은 비입체적이라고 차이를 강조하는 가운데 끝으로 동양미술은 '기(氣)'의 예술이라고 밝히고, 아무튼 자신의 주장이 무리가 많은 줄 알지만 서양화에서 동양화로 전향과 조선화의 부흥운동이 맹렬히 일어나길 힘주어 주장하고 글을 맺었다.[86]

이같은 주장과 관련해 최근배의 생각이 눈길을 끈다.

일본미술학교를 졸업한 유채화가 최근배는 수묵채색화도 아울러 배웠는데, 다음처럼 말하고 있다.

"저는 장래라도 동·서양화 중에서 가장 장처(長處)만 취하여 연구를 거듭할 각오입니다. 그리하여 조선 미술계에 한 도움이 된다면 만족하겠습니다."[87]

김환기(金煥基) 또한 회화예술의 시야가 확대되는 오늘날 동양화니 서양화니 하는 구별 짓기를 하기에 앞서 똑같은 "더블로서 감상하는 게 회화의 세계를 넓게 하고 진보를 촉진하지 않을까"라고 묻고 있다.[88] 하지만 구본웅은 동서미술이 재료에 있어 차이가 있을지언정 회화 표현 기능에 있어 차별이 점차 없어지는 듯한 경향이 보인다고 쓰면서도, '서양화만이 가능하다고 볼 수 있는 회화적 고차 행동'이 있으며, '서양화에는 서양화만의 세계를 가지고 있음'을 힘주어 주장했다.[89]

맺음말

1930년대는 일제가 조선향토색을 보다 적극 장려해 나갔던 시절이다. 일제는 황도연방의 한 지방으로 조선의 미술이 보다 조선적인 분위기를 지닐 것을 요구했다. 물론, 그것은 김복진·윤희순이 그토록 비판했던 초시대적인 소재주의, 이국 취향으로서의 조선향토색이었다. 장차 서구와 패권을 다툴 일제로서는 서구화지상주의를 억제할 필요가 있었으며, 따라서 일본의 한 지방으로서 조선지방색을 장려할 필요가 있었던 것이다.

그에 대해 조선인 화가들은 여러 각도에서 매우 다양하게 공격과 비판을 꾀했다. 일본인이 어찌 조선향토색을 헤아려 심사하겠느냐고 하는 조선미전 심사위원 자격문제와 더불어 '외국인 여행가의 엑조틱한 호기심'에 대한 비판, 서예 및 사군자를 둘러싼 격렬한 다툼, 서구 근대미술의 모방 및 이식의 역사에 대한 자주적인 성찰과 맹목적인 일본화풍 비판, 유화의 자기화와 개성과 독자의 경지 획득을 향한 모험을 제창한 논객들의 견해는 우리 미술의 식민성을 극복해 가는 성취과정을 증명하는 것이다.

1930년대의 많은 논객들은 1920년대까지 모색과 대립

의 가파른 형성과정을 거쳐 조선미술론을 확장 심화시켜
냈다.

1932년 윤희순이 전통의 계승과 현대적 혁신, 세계미술
의 비판적 흡수, 단체 및 기구의 혁신, 미술의 생활화 ·
대중화와 문화운동론을 제창하는 가운데 내세운 조선미
전의 형식주의 비판과 조선향토색론 비판은, 일제의 지방
색 장려정책에 맞서는 가장 강력한 민족주의 미술론이었
다. 일찍이 시대성과 계급성을 알맹이로 삼는 미술론 및
조선향토색론 비판으로 식민지 미술의 민족성과 시대성
을 자리잡아 놓은 논객 김복진은, 오랜 투옥생활을 마치
고 나와 '인생을 위한 동세와 박력, 내용과 사상, 생활 가
치를 앞세운 미학 · 미술론'을 내놓았다. 김복진은 소재
의 지방적 상이, 종족의 풍속적 상이, 사회의 철학적 상
이라는 세 가지 요인을 민족성 · 향토성의 구분 잣대로 체
계화했다. 그의 이같은 잣대는 수묵채색화의 근대성 발
견, 전통의 계승과 현대적 혁신, 소재주의 및 이국취미
비판 따위를 가능하게 했으며, 1930년대 민족적 조선미술
론을 확립할 수 있는 바탕이었다.

뿐만 아니라 김용준 · 이태준의 정신주의 조선미술론,
김주경 · 오지호의 순수주의 조선미술론 그리고 고유섭
등의 동서미술 비교와 이태준의 조선화부흥론은, 그것의
탈정치성 · 탈시대성에도 불구하고 식민지 조선미술에 커
다란 가치를 지니는 것이었다. 그것은 일제의 지방색 장
려와 다른 민족 내부의 미학적 욕망이었다.

1930년대 논객들의 조선미술론은 1920년대 조선미술론
의 맹아를 풍요롭게 싹 틔운 것이며 이론적 체계화와 구체
화를 이뤄낸 것이다. 이러한 조선미술론은 1940년대로 넘
어가면서 새로운 상황에 마주쳐야 했다. 일제가 서구 세
계와 패권을 다투는 전시체제로 전환하면서 조선미술론
은 새로운 전환을 꾀해야 했던 것이다. 특히 1930년대에
싹 트기 시작했던 전위미술의 물결과 더불어 서예 · 사군
자의 부흥운동이 일어났다. 전통부흥운동과 전위미술의
물결이 긴장을 형성하면서 화단은 전혀 새로운 국면으로
빠져들어 갔던 것이다. 따라서 식민성과 민족성 문제는
1940년대에 이르러 보다 폭넓은 층위를 형성해 갈 수밖에
없었다.

5. 프롤레타리아 미술논쟁

머리말

1920년대 식민지 조선의 문화예술계는 여러 사상과 미학이 풍미하기 시작한 연대이다. 그 가운데 진보 지식인들은 항일 반봉건의 민족 과제를 가장 중요하게 생각했다. 1922년의 연극단체 토월회(土月會)와 문화집단 염군사(焰群社), 1923년의 문예집단 파스큘라(PASKYULA)는 그들의 뜻을 펼쳐 나간 근거지였다.

그들이 조선프롤레타리아예술동맹(이하 프로예맹)으로 묶인 1925년 이후 프로예술 이념은 식민지 사회에서 맹위를 떨쳤으며, 많은 문예인들을 배출 성장시켰고 또한 그에 상응하는 다양한 작품이 쏟아져 나왔다. 특히 다양한 각을 형성하면서 펼친 논쟁은 근대 문예비평의 양과 질을 확대 성장시켰다.

당시 미술계는 수묵채색화가들과 소수의 유화가들로 구성된 서화협회가 복판에 버티고 있었다. 서화협회는 일제에 타협적인 태도를 취했다. 그 안에서 진보적인 미술활동과 창작의 성과를 기대한다는 것은 불가능했다.

한편 그와 관계없이 진보 미술가들이 활동을 시작했다. 김복진과 안석주의 활동이 그것이다.[1] 특히 그들은 1923년부터 활발한 미술비평활동을 펼침으로써 미술의 지적 수준을 높여 나갔다. 이들의 비평은 진보적인 관점을 견지하는 것이었으며, 김복진의 경우 조선 최초의 프로미술론을 체계화해냈다.[2]

1927년 2월 민족단일전선인 신간회(新幹會)가 결성되었고, 프로예맹은 단순한 예술운동으로부터 정치운동에 적극 참여를 꾀하는 방향전환을 시도하는 한편, 대중 조직화를 시도했다. 바로 이 과정에서 당시 문예이론가들은 문예운동의 '방향전환'과 '대중화'를 둘러싸고 이론 대립을 보였으며 드세찬 논쟁을 펼쳐 나갔다. 한편 이 무렵 프로예맹에 참가했던 몇몇 무정부주의자들이 독자성을 강조하면서 프로예맹 문예이론가들과 이론투쟁을 전개했다.

19세기 후반 유럽에서 발생한 아나키즘(anarchism)은 혁명기 러시아 사회에 일정한 형태로 영향력을 행사했다. 이 사상은 1917년 10월 러시아 혁명으로 인하여 그 기세가 꺾였으나, 그 뒤 식민지 종속국들의 민족해방운동에도 어느 정도 영향력을 행사했다. 아나키즘은 문예 분야에도 발생했는데, 동북아시아에서는 1925년에 결성된 일본프롤레타리아문예연맹 내부에 아나키스트들이 포함되어 있었으며, 조선프로예맹에도 김화산(金華山) 권구현(權九玄)이 참가하고 있었다.[3]

김화산은 프로예맹을 정치운동으로 끌어 나가려는 방향전환 주도자들에 대한 공세를 1927년 3월부터 시작했는데, 조중곤(趙重滾) 윤기정(尹基鼎) 임화(林和) 한설야(韓雪野) 박영희(朴英熙) 등 프로예맹 핵심 이론가들로부터 집중포화를 당하면서 결국 다음해에 조직에서 제명당하고 말았다.

미술계에서도 같은 해 5월, 김복진과 김용준이 서로 다른 프로미술론을 발표하면서 논쟁이 시작되었다. 먼저, 논쟁이 어떻게 진행되었는가를 순서에 따라 문예일반논쟁과 미술논쟁의 구도를 간략하게 재구성한 다음, 특히 김용준과 김복진이 각각 제출한 1927년 상반기의 프로미술이론을 살펴보고 윤기정·임화의 반론을 살펴보도록 하겠다.

논쟁의 흐름

1927년 상반기에는 목적의식적 사회주의 문예이론에 대한 무정부주의자들의 비판과 이에 대한 프로예맹 이론가들의 맹렬한 반박이 거듭되었다. 이 논쟁은 박영희가 문학예술의 당파성을 확립할 것을 주장한 데 대해 무정부주의자 김화산이 나서서 격렬하게 비판하는 것으로부터 시작되었다. 이어 당시 프로예맹 서기장 윤기정이 문예의 당파성을 강조하는 글을 발표했고, 또 한설야는 문예의 당파성과 함께 문예의 특수성까지 아우르는 관점에서 김화산을 맹렬하게 통박했다. 김화산이 다시 나섰지만 역부족이었다. 왜냐하면 이미 프로예맹 지도부는 무정부주의 청산 방침과 함께 사회주의 문예이론을 정립시켰던 때문이다.

미술동네에서도 김복진과 김용준이 각각 프로미술론을 발표함으로써,[4] 프로미술론상의 투쟁 구도가 형성되었다. 김용준은 이 무렵 표현주의 예술에 심취하고 있었다. 또한 김용준의 논리는 모두 자신의 창작과 깊은 관련을 맺는 것이었다.[5]

김용준은 처음에 표현파 양식과 이론을 프롤레타리아 계급의 예술로 파악했다. 특히 그는 무정부주의가 사회주의와 구분되는, 그러나 프롤레타리아의 사상이라는 점을 의심하지 않았다. 그리고 그는 무정부주의를 표현주의 미학의 사상기초라고 이해함으로써 당시 일본 무정부주의 예술이론가들의 예술론을 받아들였다. 그리고 나름대로의 의욕에 넘치는 프로예술론을 발표했다. 바로 그 1927년은 프로예맹 안에서 방향전환을 둘러싼 이론투쟁

1930년 어느 날 프로예맹 맹원들이 한자리에 모였다. 프로예맹의 등장과 활동은 미술과 정치의 관계를 급격히 접목시켜 나갔다.

이 전개될 무렵이었으며, 김용준은 자연스럽게 그 논쟁 구도에 뛰어들어 프로예맹 이론가들을 향해 비판의 칼날을 자신만만하게 들이밀었던 것이다. 프로예맹의 새롭고 젊은 이론가였던 임화와 당시 서기장 윤기정은 이런 김용준의 공격에 대해 좌시하지 않았다.[6] 이렇게 시작한 1927년의 미술논쟁은 1928년까지 이어졌다.

아무튼 이 논쟁은 사상과 미학 핵심의 측면에서 보면 문예일반의 이론투쟁 과정과 다를 게 없었다. 그러나 이 것은 미술을 중심으로 삼고 있다는 점에서 장르 자체의 고유성은 물론 특수하고 또한 상당히 흥미로운 내용을 포괄하고 있거니와, 이것을 분석하는 일은 미술비평사만이 아니라 당시 미술사의 지적 수준을 헤아림에 있어 매우 중요한 일이라 하겠다.

윤기정 · 김복진과 김용준의 대립

윤기정은 프로문예운동의 특징을 세 시기로 나누어 파악했다.[7] 혁명 전기의 프로문예운동은 주로 '반항 · 선동 · 선전'의 형태를 지니고, 가장 격렬한 혁명기에는 그 것이 '전투 · 파괴'의 형태로 특징지어진다고 말하고 있다. 마지막으로 혁명 후기의 프로문예운동은 '정리 · 건설'을 그 특징으로 한다고 규정하고 있다. 윤기정은 조선 현 단계는 혁명 전기이며 따라서 문예운동 또한 주로 '반항 · 선동 · 선전'의 형태가 되어야 한다고 주장했다. 그는 다음과 같이 썼다.

"혁명 전기에 있어 프롤레타리아 문예운동은 혁명을 촉진하는 데 도움이 된다면 거기에 만족한다. 투쟁기에 대한 프로문예의 본질이란 선전과 선동의 임무를 다하면 그만이다."[8]

이러한 견해는 변혁과정의 시기별 운동 형태와 특징을 규정하는 것으로부터 한 걸음 나아가 혁명 전기 문예와 그 운동의 임무까지 규정하는 것이다. 그런데 윤기정의 다음과 같은 견해는 문예에 대한 일면만을 헤아린 것이다.[9]

"한 예술가가 공리적 목적 위에서 현상의 부정을 목적 의식하고 한 개의 예술품을 창조하였다고 하자. …그래 그 창조품이 선전 포스터 이상의 효과를 나타냈고, 노방 (路放) 연설의 임무를 다하였고, 인민위원회 정견발표문에 불과하였더라도, 혁명 전기에 속한 프로예술가로서는 조금도 수치를 느끼지 않을 뿐만 아니라 도리어 프롤레타리아 일원이 자기로서의 역사적 필연의 임무를 다하였다고 만족해 할 뿐이다."[10]

이러한 견해는 즉각 반론에 부딪쳤으며, 특히 이러한 선전활동을 문예의 당파성이나 문예창작방법, 문예운동의 형태 등등의 각론에 비추어 보지 못했던 것은 약점 치고는 치명적이었다. 뒤에 김용준도 윤기정의 견해를 공격 대상으로 삼았거니와 이는 윤기정의 취약점을 간파했기 때문이다.

하지만 김용준은 직접적으로 윤기정을 비판하지 않았다. 김용준은 5월에 두 편의 글을 발표했다.[11] 바로 여기서 김용준은 당시 세계예술에 대한 자신의 이해 수준을 총동원하여 부르주아 기성예술을 비판했다. 그리고 김용준은 세계예술의 흐름이 프롤레타리아 예술과 같이한다고 보고, 조선에서도 "순수미술을 해체시키고 비판미술의 건설을 꾀해야 한다"고 주장했다.

동시에 김용준은 프로예술에는 이념적으로 두 가지 양상이 있다고 파악하고, 자신은 사회주의 미술인 '구성파 미술' 보다도 무정부주의 미술인 '표현파 미술' 에 큰 공명을 느끼고 있다고 밝혔다.

김용준은, 사회주의 미술인 구성파 미술은 인간의 피로한 신경에 음악적 환희와 안목을 기쁘게 할 장식회화 등이 전혀 없을 뿐만 아니라 기하학적 구성 일색이어서, 일반 민중은 하등의 미적 감흥을 일으킬 수 없다고 지적한다. 그에 비해 무정부주의 미술인 표현파 미술은 '대개는 우리의 눈과 감각에 직각적으로 충동을 주는 것' 이며 정인제(町人制)와 결당(結黨)을 싫어하고 지배자와 피지배자적 관념 내지 이론을 부인하며, 이상사회가 불가능한 관계로 오직 자아발전을 위해 노력하는 미술이라고 한다. 그러므로 '회화예술의 본질적 가치' 에서 볼 때 무산계급 회화로 타당한 것은 구성파 미술보다는 표현파 회화

윤기정. 당시 정세를 프로혁명 전기로 파악한 프로예맹 서기장 윤기정은 프로예술운동이 선전과 선동의 임무에 충실해야 한다고 주장했다.

라는 것이다.[12]

이러한 견해는 당시 김화산의 프롤레타리아 예술론 이해와 흐름을 같이하는 것이다. 다시 말해 당시 프로예맹 내의 아나키즘 예술론자들은 프롤레타리아 예술, 즉 혁명적 예술을 두 가지로 파악하고, 그 가운데 자신들은 사회주의와 다른 무정부주의를 그 예술이념으로 삼고 있다고 주장하는 견해와 같은 것이었다.

김용준의 견해를 요약하면 다음과 같다. 현대 예술가들은 '부르주아지에 대한 도전과 사격을 목적한 프로파 예술' 을 위해 '반아카데미의 정신과 사회적 진출' 을 꾀해야 하는데, 첫째, 화가의 사회적 진출을 도모할 것, 둘째, 전 민중, 전 시대를 위한 정조와 사상의 관념을 지닌 화가가 될 것, 셋째, 프롤레타리아 의식에서 출발한 의력(意力) 표현적 내용을 가진 작품을 그릴 것, 넷째, 그것들을 묶어 세울 굳세고 힘찬 프로 화단의 수립을 도모할 것 따위이다.[13]

한편 김복진은 김용준의 무정부주의 미술론과 대립하는, 사회주의 프로미술론과 그 운동론을 담은 「나형선언 (裸型宣言) 초안」[14]이라는 매우 짧은 글을 발표했다. 이 글에는 김복진의 미학관과 조직관·운동관을 함축하는 미술운동론이 담겨 있다. 김복진은 예술이 무산계급성·의식투쟁성·정치성을 지니는 것이라고 주장하면서 초계급적 예술론과 반대해야 하고, 나아가 진보적 무산계급 예술가들을 조직하여 예술행동, 다시 말해 의식투쟁을 전개해야 한다고 주장했다.

이상과 같이 1927년 5월에 김복진과 김용준은 서로 상이한 이론상 대립 구도를 형성했으며, 이 무렵에는 김용준 스스로 무정부주의 예술이 명백히 프롤레타리아의 예

술이라고 확신하고 있었다. 그러나 9월에 이르러 김용준은 이런 확신을 폐기했다.

윤기정의 문예도구론에 대한 김용준의 비판

1927년 5월 김용준은 「무산계급 회화론」에서 당시 표현파 미술을 비판하는 사람들을 향해 다음과 같이 항변했다.

"이 표현파 행동을 혹 소부르주아적 행동이니 발광상태의 행동이니 하고 비난하는 이가 있지만 그것은 큰 오해다. 그네는 자아를 존중하는 신념하에서 개인적으로 대(對) '뿌' (*부르주아) 사격을 행하는 사격병이요, 결코 광적 상태에서 출발하거나 소부르주아의 기분에 있는 것은 아니다. '표현파를 비프로운동이라 함과 마찬가지다' (루나찰스키) 이 표현파 운동은 마르크 샤갈, 아키펭코 등 인물을 비롯하여, 러시아 미술에서도 거의 전권적으로 세력을 잡고 있다. 더구나 이 운동이 독일·러시아 등지에서는 거의 상식화한 것은 우리가 주목할 만한 일이다."[15]

김용준은 이 글에서, 표현파를 프롤레타리아 예술운동이 아니라고 하면서 '발광상태' 의 '소부르주아적' 인 예술이라고 '비난하는 이' 가 있다고 지적하고 있는데, 그가 누구인가를 밝혀 놓지는 않았다.

그런데 프로예맹의 이론가로서 김화산과 논쟁을 벌인 박영희는 김용준이 이런 항의를 하기 두 달 전에 발표한 글 「무산계급의 집단적 의의」에서, 당시 프로예맹 안에는 무산계급 예술을 목적으로 삼는 세 갈래의 흐름, 다시 말해 무정부주의자(개인적 자유주의에 입각한 자), 공산주의자(조직적 집단주의에 입각한 자), 허무주의자(허무적 공혁주의에 입각한 자) 등이 있다고 한 바 있다. 그리고 무정부주의자들이 문예의 계급성과 당적 임무를 중요하고 있다고 비판하면서 프로예맹은 그들과 '전야에서 합일할 수 있으나 예술에서 분열되지 아니치 못할 것'[16]이라고 쓰고 있다. 김용준은 아마 이러한 비판에 대해 반발했던 것일 터이다.

이처럼 소박한 항의, 즉 무정부주의 표현파 예술이 프로예술이 아니라는 데 대한 오해라고 들고 나선지 꼭 석 달 만인 9월에, 김용준은 보다 완강한 태도로 마르크스주의 및 사회운동과 예술운동을 부정하고 나섰다. 그 글이 바로 「프롤레타리아 미술 비판」[17]이다. 그는 이 글에서 윤기정이 「계급예술론의 신전개를 읽고」에서 다음과 같이 쓴 대목을 향해 격렬한 비판을 가했다.

"전기의 프로문예… 란 예술적 요소를 구비치 못한 비예술품이라 해도 좋고, 계급해방을 촉진하는 한낱 수단에 불과해도 좋고, 다만 역사를 필연적으로 전개하는 해방운동의 의무만 다하면 그만이다. …문예는 예술이 아니다. 프로에게 예술은 없어도 좋다."[18]

윤기정의 이러한 견해는 이미 김화산에 의해 비판당했거니와, 한설야에 의해서도 예술의 당파성을 제대로 소화하지 못한 조급한 견해로 비판당했다. 김용준은 그같은 윤기정의 견해를 예술의 영역을 부인하는 것이라고 지적한다. 자신감에 찬 김용준은 다음과 같은 질문과 함께 답변을 내놓았다.

"예술을… 마르크스주의자에게 지배되어 도구로 이용할 것인가, 예술 자신이 프롤레타리아 사회에 적합한 새로운 예술을 창조할 것인가."[19]

"볼세비키 예술이론은 나와 정반대가 된다. 그들은 예술을 선동과 선전수단에 이용하기 위하여 도구시하고 있다. 그들은 이러한 예술을 훌륭한 프로예술 혹은 민중예술이라 한다. 그러나 그것은 큰 오류로 볼 수밖에 없다."[20]

사회주의 미술에 대한 김용준의 비판

김용준은 「프롤레타리아 미술 비판」에서, 먼저 기성미술이 제재를 사회 민중으로부터 취할 생각을 못한 채 아름다운 색채의 자연 변화를 묘사하기에 더 많은 노력을 기울여 옴으로써 '수음적(手淫的) 예술화' 해 버렸다고 비판한 다음, 다다이스트들 또한 허무적이고 절망적인 세기말적 환자에 불과하다고 조소했다.

그리고 마르크스주의 예술이 '비암시적이요 비직감적이며, 이용을 위한 예술'이기 때문에 결코 그것에 공감할 수 없다는 입장도 밝혔다. 나아가 "예술이 어떠한 시기에는 주의적(主義的) 색채를 띨 수 있으나, 그것이 결코 주의화(主義化)할 수는 없다"고 규정했다.

김용준은 그 글에서, 미술이란 표현된 색과 선에 의해 내용가치가 결정된다는 주장은 망설이라고 비판한 다음, 프롤레타리아 사회에 적합한 새로운 예술을 찾기 위해 '새로운 표현 및 방식을 취할 줄 알아야 한다'고 주장했다. 그것은 기교미와 다른 차원의 새로운 형식의 내용이며 내용가치의 표현수단을 말하는 것으로서, 미를 본위로 하여 실감·직감·감흥이란 조건 아래서 창조되는, 다시 말해 '오직 경허(敬虛)한 정신이 낳는 창조물'이라고 한다. 그리고 '예술은 균제·대칭·조화란 세 가지 구조적 미를 포용하고서 비로소 본질적 특질이 나타나는 것'이라고 주장한다. 이런 조건에서 비로소 프롤레타리아 미술이 실현될 수 있다고 하면서 다음과 같이 썼다.

"이러한 예술—프롤레타리아 이데올로기에서 출발하고, 프롤레타리아의 실감에서 출발하면서 또한 그 본질을 잃지 않은 예술이야말로 진실한 프롤레타리아 예술이라 할 수 있다."21

그는 이어서 사회주의 혁명 뒤 러시아에서 '일반이 알기 쉬운 작품'을 강조함으로써 예술을 타락시켰다고 비난하면서 다음과 같이 쓰고 있다.

"그저 프롤레타리아의 생활을 그리고 자본가와 투쟁하는 장면을 사진과 같이 묘사한다고 그것이 결코 프롤레타리아 예술이라고 할 수는 없는 것…."22

따라서 김용준은 현 단계 조선에서는 부르주아 사회를 혼란케 하기 위해서 '내재적 생명의 율동을, 통분의 폭발을 그대로 나열'해냄으로써 그들을 '경악케 할 기상천외의 표현'으로 추구해야 한다고 주장했다. 그리고 그는 마지막으로 사회운동과 예술이 본질적으로 상이한 것이며 예술가와 혁명가를 철저하게 구분해야 한다고 강조했다.

그는 글 말미에 마르크스주의자들의 예술에 대한 음모를 폭로시키려고 이 글을 썼다는 사족을 붙여둠으로써, 자신이 프롤레타리아 예술을 진정으로 옹호하는 무정부주의자이며 반사회주의자·반마르크스주의자임을 뚜렷이 밝히는 세심한 배려를 잊지 않았다.

김용준의 소부르주아 관점에 대한 윤기정의 비판

윤기정은 '전기의 프로문예', 다시 말해 혁명 전기의 프로문예운동기에는 실로 계급투쟁을 촉지(觸知)하고 또한 해방운동의 임무를 다하는 예술운동이야말로 가장 중차대하며, 따라서 이 시기 조선에서는 프로문예가 선전 포스터, 노방연설, 인민위원회의 정견발표문 등에 불과하더라도 그 '역사적 임무'를 다하는 것이라면 만족스러운 것이라고 주장했다. 다시 말해 선전·선동의 임무가 그 역사적 임무이며, 현 시기 조선 프로문예의 본질이라는 주장이다.

앞서 살펴본 대로 김용준은 이러한 주장을 '문예도구론'이라고 규정하고, 「무산계급 회화론」에서 다음과 같이 비판했다.

"예술적 요소를 구비치 못한 비예술품은 비프로예술품이요, 프로예술품은 아니다. 계급투쟁을 선전하는 수단에 불과하다는 그것이 도저히 예술영역에 들어갈 수 없는 것이다."23

윤기정은 김용준의 이러한 비판에 당면해서 얼마 뒤인 11월에 「최근 문예잡감 2」24를 발표, 김용준을 매섭게 몰아쳤다.

윤기정은 김용준이 자신의 글을 제대로 읽지 못했음을 지적했다. 윤기정은 시기에 따라 프로문예운동의 성격이 다르다고 했는데, 현 시기 조선에 대한 '의식 부족, 인식 착오'에 빠진 김용준이 자신을 몰아붙였다는 것이다. 다시 말해 김용준이 식민지 조선의 현실에 대한 이해를 잘못하고 있으며, 따라서 그 현실에 일치하는 예술운동에 대해서도 잘못 생각하고 있다는 것이다.

윤기정은 다음으로 김용준의 미술론·예술관을 문제삼았다. 김용준이야말로 '기교를 위한 기교' 또는 '예술품만을 만들기 위한 표현적 표현' 따위에 사로잡혀 있으며, 그것은 '부르주아 예술가들이 해석하는 예술의 요소'와 다를 것이 없다는 것이다. 나아가 김용준이야말로 '새로운 내용을 표현하기 위하여 새로운 형식과 새로운 기교에 유의해서 새로운 예술품을 만든다는 말'을 잘못 이해하고 있다고 지적했다. 또 그같은 새 예술품을 만든다는 것은 '전혀 목적의식적 작품을 좀더 효과있게 표현하기 위한 행동'인데, 그것을 올바르게 이해하지 못하고 있다고 비판한다. 다시 말해 김용준이 프로예술의 핵심을 '현단계 프롤레타리아 의지표현'에 두지 않고 오히려 균제·대칭·조화 따위 예술의 요소들을 핵심 본질로 전도시켜 강조함으로써, 결국 소부르주아 관점에 빠져 들었다고 비판하는 것이다. 그러므로 당연히 김용준은 선전이란 예술영역이 아니라고 주장할 수밖에 없었다는 것이다.

결국 윤기정은 김용준을 가리켜 '예술상 자유주의자의 소부르주아지'라고 규정, 프롤레타리아 미술에서 이탈하고 있음을 지적했다.

임화. 패기에 넘치던 임화는 프로예맹의 맹장으로서, 아나키즘을 무기로 프로예맹에 공격을 펼친 김용준에 대해 매서운 비판을 가했다.

김용준에 대한 임화의 전면 비판

임화는 무정부주의자 김화산과의 논쟁을 마무리짓던 무렵 발표된 또 다른 아나키즘 미술론인 김용준의 「프롤레타리아 미술 비판」과 마주했다. 아나키즘을 프로예술 진영에서 청산할 필요를 느낀 임화는 11월에 「미술영역에 재(在)한 주체이론의 확립」[25]를 발표했다.

임화는 글의 서두에서 조선 프로예술운동의 현 단계를 다음과 같이 규정했다. '순 작품 중심의 부락적 길드 운동', 다시 말해 소부르주아지와 인텔리겐치아의 조합주의 수준을 벗어나 예술운동의 정치화 내지 정치적 진출에 이르렀다는 것이다.

"전 계급적, 전 민족적인 정치투쟁의 전야(戰野)로 진출한 전 운동과 합류하여서 일체의 사물화(事物化)의 사회적 근원에도 육박하는 계급의 운동, 즉 이원사회에 있어서의 조직형태인 정치조직에도 진격하는 프롤레타리아 전 운동의 일익으로 행동하게…."[26]

그리고 그는 예술의 인식방법으로서 첫째, 마르크스주의적 인식, 즉 혁명이라는 '목적의식성'과 결합하지 않으면 프롤레타리아에게는 어떤 의의도 없으며, 둘째, 무산계급의 생활의지의 방향을 향해 실천을 해야 하고, 셋째, 그렇지 않은 채로는 '예술행동중심의 한계를 탈출' 치 못하며 '새로운 예술지상주의적 적색 상아탑을 건설'하는 것 따위에 지나지 않을 것이라고 경고한다.

이러한 전제 아래 임화는 김용준의 미술론을 '사이비 무산계급 예술론'이라고 규정한 다음, 그 근거를 보여주는 방식으로 하나하나 반박해 나갔다.

첫째로, 임화는 김용준이 논리 전개상 앞뒤가 다른 모순을 범하고 있다고 지적한다. 과거 미술이 원래 사회나 민중과 적극적 관계를 가져 오지 않았다고 주장하는 것은 잘못된 것이라고 지적하고, 여러 가지 근거를 들어 반박한 다음, 그 의도는 '미술영역에 있어 마르크스주의적 인식, 무산계급적 고찰을 기피하려는' 것이라고 지적한다. 그리고 또한 김용준이 '비암시적이고 비직감적인, 이용을 위한 예술인 마르크스주의 예술에 공감할 수 없다'고 해 놓고 나서 곧바로 '무산계급 예술을 전연 부인할 수는 없는 일'이라고 쓰고 있는데, 이는 앞뒤가 다른 궤변에 불과하다고 분석하고 그것은 김용준이 '무산자적 분식(粉飾)을 보호하기 위한 동키호테'라는 점을 예증하는 것이라고 통박한다.

둘째, 김용준의 견해 가운데 "프로이면 그에게는 프로 예술이 필연적으로 나올 것이라는 말이다. 바꾸어 말하면 미를 인식하는 감각이 프로인 만큼 그 근거와 출발이 상이하지 않을 수 없단 말이다"는 대목을 들어 임화는 다

음과 같이 되묻는다.

"미를 인식하는 감각이 예술이 된다면, 프롤레타리아 조선의 현재 민중은 미를 어디서 찾아야 할까. …그것을 가르쳐 달라. 조선 무산자계급에게 미를 달라. 감옥 속에서 미를 찾아야 할까. 아사(餓死)하는 사람의 입에서 미를 찾아야 할까."[27]

그리고 나아가 임화는 김용준에게 '배고픈 것도 프롤레타리아에게는 미술이고 쾌락'이냐고 재차 되물으면서, 그럼에도 '프로적인 미를 창조'해야 한다고 주장함은 '데카당'이거나 '악마적'인 취미가 아니겠느냐고 꾸짖었다.

이러한 임화의 비판은 김용준이 주장하는 바의 '미'라는 게 과연 무산계급적 현실을 인식하는 토대 위에 서 있는 것인가를 묻는 것으로, 김용준의 비인식론적인 미적 관념에 대한 비판이라 하겠다.

셋째, 김용준이 사회운동과 예술이 본질적으로 다르다고 규정하면서 '예술가는 자신이 자발적으로 혁명작품을 제작'하는 것만이 주어진 일이라고 쓰고 있음에 대해, 임화는 김용준의 그러한 태도는 작품 중심, 즉 예술운동이란 협애한 영역에 머물러 있는 소부르주아지의 수음적 예술관에 불과하다고 비판하고 있다. 왜냐하면 정치투쟁전선에 적극 참가하지 않는 작품제작 중심의 예술운동이란 '미미한 관념투쟁의 소부분'에 불과한 것이기 때문이며, 더욱이 김용준처럼 '소위 예술의 해방을 목적'한다는 이름 아래 '기성예술의 파괴'를 꾀하는 것은 무산계급에게 아무런 이익도 주지 못하며, 정치적 효능도 내지 못하기 때문이라는 것이다. 결국 그것은 다음과 같은 죄악을 범하게 된다고 한다.

"대중의 의식을 마취하여 계급전선의 진영을 붕괴케 하여, 부르주아 진영에로의 투항을 권유하는 자본가의 번대(番大)의 역할을 맡을 뿐… 예술론자의 무의식 중에 범하는 죄악…"[28]

넷째, 임화는 김용준이 마르크스주의의 사적유물론을 부정하고 있다고 지적한 다음, 따라서 김용준은 조선의 현실과 정세를 제대로 인식하지 못한 채 앞서 말한 바의 오류를 저지르고 있는 것이라고 비판했다.

"만일 김씨가 ○○전기, 그 중에서도 조선과 여(如)히 자본주의 정당한 과정을 과정치도 못하고 그의 기형적 송○을 당하는 지방의 정세를 정당히 인식한다면 여사(如斯)한 말을 감히 못할 것이다."[29]

이는 자본주의를 과정치도 못했고, 또한 모든 것들이 기형적으로 왜곡된 상태에 처한 조선에서 김용준처럼 '작품제작 중심의 예술운동이란 협애한 영역'에 머물러 "프롤레타리아 사회에 적(適)한 예술을 창조한다"고 주장하는 것은 어불성설이라는 점을 지적한 비판이라 하겠다.

다섯째, 임화는 김용준이 주장하는 '경허한 정신'과 '형식의 내용'이 도대체 무엇이냐고 비판을 가했다. 김용준은 예술의 새로운 경향성 가운데 마르크스주의 예술은 예술을 도구화해 버리기 때문에 '오직 경허한 정신'에서 출발해서 '프로예술의 창조'에 이르러야 한다고 주장했다. 임화는 이에 대해 두 가지로 나누어 비판을 가한다. 우선 임화는 그 경허한 정신에 대해 다음과 같이 비아냥 댔다.

"(경허한 정신이란) 인생의 수애(愁哀)를 노래하고 부르주아 생활을 극채색한 동판화… 부르주아 ○○의 선전 삐라…."[30]

그리고 김용준이 '새로운 형식의 내용'이니 '내용가치의 표현수단'이니 하면서 기교와 구분되는 '경허한 정신' 운운하는 것에 대해, 임화는 미의 가치가 유용한 것과 관계가 없다는 것을 증명해 보이고자 하는 것에 불과하다고 비판한다. 임화는 미의 가치에 대해 '내용과 부합되는 것이 미(美)이며 내용, 다시 말해 사회혁명 의지가 필요하는 형식, 즉 미'라고 썼다.

그리고 나서 형식이란 '내용표현의 무기'이며 '무기로서의 기술'이라고 파악했다. 그리고 그는 미를 '우리들의 사유 내지 발표를 요하는 의식을 표현할 때 사용하는 일종의 기술'이라고 지적하면서, 그 기술이란 순수한 형식

의 문제가 아니라 '내용이 요하는 과학적 유물변증법인 정확한 형식과의 조화 위에 성립하는 것'이라고 규정한다. 그러니까 그 미의 가치란 김용준이 이야기하는 바의 '경허한 정신' 같이 어렵고 신비한 데서 찾아서는 안 되는 것이고, 바로 그 '내용과 같이 조화적으로 결합하는 형식'에서 찾아야 한다고 한다.

그리고 임화는 김용준이 러시아에서 일반이 알기 쉬운 작품을 강조하는 것을 '예술의 타락'이라고 비판한 데 대해, '그것은 대중이 감동되기 어려운 것이고, 기술이 능란할 때에 그것은 대중이 알기 쉬운 것'이라고 반박했다.

또 임화는 김용준이 예술을 비과학적이라고 주장한 것에 대해 '가공할 신비주의'라고 하며, 또한 김용준이 예술가와 혁명가가 다르다고 한 주장에 대해서는, 김용준 스스로 예술이 사회진보의 순서에 일치한다고 했으며 나아가 환경에 따라 미의식이 변화한다고 주장했는데, 갑자기 사회혁명과 예술 및 혁명가와 예술가가 다르다고 하는 것은 앞뒤가 다른 논리 모순이라고 비판했다. 임화는 "미의 가치는 유용한 데 있다. 유용치 않은 것은 미가 아니다"고 규정한 다음, '예술이란 것은 현재의 전개되는 정치적 사실과의 대조'를 통해 보아야 한다고 주장했던 것이다.

논쟁의 의의

조선 미술계는 1920년대에 커다란 변화를 겪었다. 서화협회의 협회전과 총독부가 주최한 조선미술전람회 공모전이 시작되었고, 많은 청년들이 일본으로 유학을 떠나 다양한 사상과 미학, 예술 유파와 서양회화를 배워 왔다. 그리고 국내로 보면 신문·잡지 등 언론 문화의 활성화에 힘입어 광범위한 민중풍자화 운동이 펼쳐졌는데, 이는 그야말로 20세기 사실주의 미술의 첫 장을 여는 것이었다. 그것은 비타협 진보미술가들이 프로예맹에 참가해 조직적인 반제 반봉건 민족미술운동을 전개해 나간 열매였다.

특히 이 무렵에 주목할 수 있는 것은 일본 유학생 출신들의 활약이 두드러졌다는 사실이다. 바로 그들이 활약을 펼치기 시작한 때인 1927년의 논쟁은, 미술비평의 활성화와 더불어 미술계의 지적 수준을 한 단계 높여냈다는 점에 의의가 있다 할 것이다. 뿐만 아니라 일제시대를 통틀어 가장 활발했던 사실주의 미술, 프로미술운동 따위 진보민족미술운동이 전개되던 1920년대에 이같은 프로미술논쟁이 벌어졌다는 사실은 그 자체로도 의의가 두텁지만, 실천도 없는 공허한 논쟁이 아니라는 점에서 실천적인 가치를 충분히 확보한 논쟁이라 하겠다.

아무튼 이 논쟁은 당시 조선 미술계에 진보미술의 이론과 실천을 보다 명료하게 해주었고, 미술비평을 비약적으로 발전시켜 주었다. 그리고 이 논쟁은 다음해 초까지 이어졌으며,[31] 나아가 김주경의 김복진과 안석주에 대한 비판, 심영섭의 마르크스주의 미술에 대한 비판으로 이어져 나갔다.

이 무렵 형성된 논쟁의 대립 구도는 1930년대에도 계속되었다. 1930년부터 1931년까지 계속된 동미전·녹향전을 둘러싼 논쟁, 그리고 논쟁의 확연한 대립 구도를 갖추진 않았으나 '조선향토색'을 둘러싸고 각각 상이한 입장을 보였던 김복진·윤희순과 김용준·오지호 들의 대립이 그러하다.[32]

그리고 무엇보다도 이러한 논쟁의 열매는 해방 직후로 이행하여 진보미술이론의 발전을 꾀할 수 있었다는 점[33]에서 역사성 짙은 가치를 품고 있는 것이기도 하다. 이런 점에서 볼 때 1927년의 프로미술논쟁이 갖는 의의는 실로 막중하다 할 것이다. 그리고 사족이지만 1980년대의 진보성 넘치는 사실주의 미술을 둘러싼 논쟁과도 이어져 있다는 점을 상기해야 할 것이다.

6. 심미주의 미술논쟁

머리말

1920년대에 이르러 전반기엔 대체적으로 조선인 미술가들이 일본인 미술가들과 함께 단체를 만들었다. 이 단체들은 전시회를 갖기도 했지만 대개는 미술교육사업을 펼쳤다. 1920년대 후반기엔 조선인 미술가들끼리 삭성회(朔星會, 1925) · 창광회(蒼光會, 1927) · 영과회(零科會, 1928) 및 녹향회(綠鄕會, 1928)를 조직했다. 1930년대에 접어들어서는 프로예맹 미술부, 동미회(東美會), 향토회(鄕土會), 백만양화회(白蠻洋畵會) 따위가 비온 뒤 대나무 싹처럼 자라났다.

이처럼 단체결성이 활발했던 안쪽엔 서화협회나 조선미술전람회에 대한 반아카데미즘, 그리고 무엇보다도 새로 자라난 청년미술가들이 미술동네에 대거 밀려 들어오기 시작했다는 사실이 자리잡고 있다. 이렇게 출발한 단체들은 선언을 발표하여 나름대로 이념을 내세웠다. 창광회는 '조선미술의 창조'를, 녹향회는 '조선 양화의 발전 촉진과 그 대중화'를 위한 단체임을 내세웠고, 녹향회는 심영섭(沈英燮)이「미술만어(美術漫語)—녹향회를 조직하고」라는 창립취지문을 발표하기도 했다.[1] 그 뒤로 동미회 · 백만양화회도 각각 이념을 담은 창립취지문들을 발표했다. 아무튼 이 무렵 식민지 조선의 미술동네는 소집단 시대를 맞이하고 있었다. 자라나는 새세대 미술가들의 활력을 미뤄 볼 수 있는 또 하나의 움직임은 비평의 활력과 논쟁이라 하겠다.

이 글에서는 녹향회와 동미회 · 백만양화회를 둘러싼 비평 문헌들을 대상으로 삼아 그 논쟁의 흐름을 살펴볼 셈이다. 앞서서 논쟁의 전체 흐름을 짚어 두기로 하자. 1928년 동경미술학교를 졸업한 장석표(張錫豹)와 김주경(金周經)은 그 해 12월 심영섭(沈英燮) 이창현(李昌鉉) 박광진(朴廣鎭) 장익(張翼)과 함께 녹향회를 조직했다. 얼마 전에 있었던 서화협회전람회 자리에서 만난 몇몇이 단체를 만들자는 데 의기투합했던 듯하다. 해를 바꿔 녹향회의 심영섭은 다시 장문의 창립선언문「아세아주의 미술론」을 발표했으며,[2] 창립전시회를 열었다.

이 전시회에 대해 이태준은「녹향회 화랑에서」라는 전시비평을 발표했다.[3]

한편 김주경의 동경미술학교 후배들인 김용준과 임학선(林學善) 들은 1929년 끝 무렵 동경미술학교 동문회 성격을 갖춘 동미회를 조직했다. 다음해 4월에 이들이 회원전시회를 열었고 김용준은 동미회 창립선언문인「동미전을 개최하면서」를 발표했다.[4] 이어서 다음달에 녹향회 제2회전이 열릴 계획이었다. 그런데 문제가 발생했다.

장석표 · 장익 · 심영섭 세 명이 녹향회를 제쳐 둔 채 동미회에 참가해 작품을 냈던 것이다. 녹향회 제2회전을 앞두고 의욕적인 계획을 세웠던 김주경은 매우 당황했고, 결국 전시를 포기하고 말았다. 김주경과 김용준의 대립은 아마 여기서 생겨났던 듯하다. 왜냐하면 동미회를 이끈 김용준이 녹향회를 곤란하게 만들었다는 점에 김주경은 크게 화를 냈을 터이고, 더욱이 뒤에 김용준이 김주경을 향해 매몰찬 비판을 퍼부어 댔던 것이다. 김주경은 여기에 맞서 대꾸를 하지 않았다.[5]

김용준은 1930년 12월에 백만양화회를 만들었고 그 취지문을 발표했다. 여기에 대해 정하보(鄭河普)가 날카로운 비판을 가했으나 김용준은 아무런 답변도 하지 않았다. 답변을 그만뒀을 뿐만 아니라 백만양화회 자체의 활동조차 그만두어 버렸다. 게다가 동미회에 관한 일도 그만뒀던 모양이다.

해가 바뀌어 1931년, 좌절을 경험했던 김주경은 새로운 의욕을 불태우며 제2회 녹향전을 준비했고, 동미전은 홍득순(洪得順)이 나서서 준비했다. 홍득순은 제2회 동미전 취지문을 발표했는데, 이 글에서 김용준의 견해에 대한 비판을 가했다. 어쨌건 두 단체가 각각 전시회를 열었다. 유진오(柳鎭午)는 녹향전을, 김용준은 두 전시회 모두에 대해 평을 발표했다. 각각 비판의 칼날이 곧추선 내용을 담고 있는 글들이었다. 김용준은 김주경·홍득순을 싸잡아 공격을 퍼부었다. 하지만 이번에도 김주경은 김용준의 비판에 대해 맞서지 않았다.[6] 다음해 안석주가 김용준에 대해 간략한 비판을 가했다.

논쟁이 끝났다. 더 이상 모임도 이어지지 않았고 전시회도 이뤄지지 않았던 탓이다. 필자가 보기에 논쟁의 끝은 안석주가 1932년 1월에 발표한 「미술계에 대한 희망」이란 글이다.[7]

이 논쟁은 제한된 두 명이 주고받고 되치는 흐름이 아니었다. 여럿이 나서서 혼전을 벌였던 것이다. 그러나 이 흐름에 참여한 논객들이 모두 미학적 관점의 대립과 단체 활동의 대립을 뚜렷하게 드러내고 있었던 점에서, 논쟁의 대립 구도가 매우 분명한 것이기도 했다. 미학적 대립은 심영섭·이태준·김용준을 한쪽으로 하고, 안석주·정하보·홍득순이 다른 쪽에 서 있는 구도였다. 단체활동의 대립은 김주경과 김용준의 대립 구도로 집약해 볼 수 있겠다. 거기에 프로예맹 미술부에 소속된 안석주와 정하보가 참가함으로써 삼각의 구도를 이뤘던 것이다.

심영섭의 신비주의 이념

앞서 말했듯이 심영섭은 「미술만어—녹향회를 조직하고」[8]란 글에서 녹향회 창립의 계기를 간략하게 밝히고 있다. 뿐만 아니라 심영섭이 그 글에서 녹향회 회원들의 동의를 얻었는지는 알 길 없지만, 매우 또렷한 미학을 녹향회 이름으로 밝혀 놓았다. 단체의 운영방침[9]까지 밝혀 놓았으니 강령이자 회칙의 성격을 지닌 글이기도 했다.

심영섭은 녹향회가 조직된 연유를 우연이 아닌 필연이라고 말한다. 총독부미술전람회(이하 조선미전)나 서화협회전람회(이하 협전)는 '자유롭고 신선한' 창작을 제대로 선보이기 어렵다는 조건이 그 필연을 마련했다는 것이다.

이러한 주장은 매우 의미심장한 대목이다. 이 무렵부터 펼쳐질, 소집단 미술운동의 시대를 예고하는 견해의 바탕을 밝혀 주는 대목이기 때문이다. 조금 더 세심하게 살펴보자.

심영섭은 협전에 관해 쓰면서 조선미전이 어떤 자유를 제한하고 있음을 은근히 밝히고 있다. 이를테면 "협전만은 전연히 부정하는 것은 아니다. 다만 협전 안에서는 우리의 전체의 통일된 새로운 기운을 표현할 수 없는 까닭이다"라는 대목이 그렇다. 그러니까 두말할 나위도 없이 조선미전은 '젊은 미술가들의 새로운 기운을 통일된 모습으로 보여주기는커녕 어떤 제한'이 있다는 표현인 것이다. 또 한 가지 흥미로운 것은 다음과 같은 대목이다.

"사회적 정치적 사상운동의 색채를 띠는 것은 아니요, 연연(練然)히 작품의 발표기관인 미술단체이다."[10]

이런 규정은 이 무렵 활기에 넘치던 프로예맹의 활동을 다분히 의식한 것이다. 경계와 차별성을 뚜렷이 해 두고자 하는 대목이라 하겠다. 더구나 김복진이 체포, 투옥당한 지 얼마 안 된 상황에서 스스로의 목적을 밝혀 두는 일이 안전하다고 여겼을 터이다. 또 이것은 앞으로 이뤄질 소집단 미술운동의 방향을 제시하는 것 가운데 하나이다.

세번째로 미술 종류에 따른 소집단 성격을 규정하는 대목이 흥미를 끈다. 서양회화를 하는 작가들만 모였으니 자연 미술 종류로 따지면 녹향회는 서양회화 작가 모임이지만, 앞으로는 조소 예술가도 끌어들이겠다고 밝히고 있다. 이런 규정은 당연한 것에 불과하지만, 의식적인 규정을 처음으로 시도했다는 점에서 우리의 눈길을 끈다. 심영섭은 여기에 머무르지 않고 있다.

'동양화'니 '서양화' 따위의 낱말을 '시세의 편의'에 지나지 않는다고 일축하고 있다. 회화의 본질이라는 잣대로 재면 그런 구분은 아무 뜻도 없는 말임을 밝히고 있다. 나아가 심영섭은 자신들이 '아세아 사람이며 조선 사람이니', 자신들의 작품은 '서아세아화(西亞細亞畵)'이며 조선화'라고 주장한다.

바로 그런 근거를 바탕에 둔 탓에 심영섭은 자신들이

'서양화' 란 이름을 지닌 회화의 길을 밟고 있지만, '맹목적으로 서양풍' 을 따르지 않을 것임을 주장할 수 있던 것이다. 심영섭은 야심만만하게도 다음처럼 쓰고 있다.

"우리 녹향회는 성장하여 감을 따라 비록 양화가의 별명을 갖고 있는 동지의 모임이라도 장래로는 반드시 완전히 각자의 절대성을 표현하게 될 것인 동시에, 녹향회는 양화가의 모임이 아니요, 아세아 화가―조선 화가의 모임인 것을 민중과 한가지 우리는 의식하게 될 것이다."[11]

녹향회 성격에 관한 이러한 해명과 아울러 심영섭은, 녹향회의 알맹이를 간략하고도 명쾌하게 밝히고 있다. 그것은 신비주의 이념을 바탕에 깔고 있는 탐미주의 미학이다.

"평화로운 세계를 통하여 있는 고향의 초록 동산을 창조할 것이다. 여기에 처음으로 동양화와 한가지 조선화의 정통 원천의 정신이 갱생될 것이며 창설될 것이니, 실로 우리 회의 명칭과 같이 녹향―초록 고향의 본질이 발휘될 것이다.

오 오, 우리는 녹향을 창조한다. 부절(不絕)히 창조한다. 무한한 미래를 향하여 찰나찰나로 부절히 유동한다. 그리하여 녹향회는 성장을 따라 완전히 대조화·대평화·대경이의 세계인 녹향이 실현된다. 따라서 미술과 한 가지 인생과 우주 대자연은 무한(無限)·무지(無知)·무명(無明)인 영원한 종교적 세계에서 생활하며 해결한다."[12]

안석주의 녹향전 비판

안석주(安碩柱)는 관에서 개최하는 전람회인 조선미전 및 민간 전람회인 협전과 또 다른, 녹향회전람회에 대한 사회적 관심을 반영하는 의례적 찬사를 잊지 않았다. 하지만 그런 찬사를 빼고는 가혹한 비판이 모든 곳에 미치고 있다. 안석주는 글 끝에 다음처럼 쓰고 있다.

"녹향회 자체에 대한 선언이 떳떳이 전람회가 다한다 하면, 얼마간의 반성과 부절한 변혁이 있기를 바라는 동시에 동인에 대하여 선택을 엄중히 하였으면 한다."[13]

문투 탓에 뜻이 금세 읽혀지지 않지만, 심영섭이 발표한 녹향회 창립취지문의 내용에 대해 문제를 제기하고 있음엔 의문의 여지가 없다. 녹향회가 선언문만큼 떳떳해지려면 반성도 하고 끊임없는 갱신도 할 일이요, 그것도 아니라면 애초에 선언문을 잘 살펴보든지 회원을 제대로 고르든지 했어야 한다는 내용이니 말이다.

안석주는 곧장 직격탄을 날리지 않았다. 말을 돌렸다. 하지만 세심하게 읽어 보면 모두 관련이 있다. 우선 거친 대목부터 살펴보자. 전시회를 하고 보니 거기엔 평범치 않은 비범한 작품들이 있게 마련이다. 안석주는 그 비범한 작품을 두 가지로 나눠 볼 수 있다고 하면서, '하나는 평범 이상이요, 다른 하나는 평범 이하이다. 평범 이상은 김용준의 작품이요, 평범 이하는 어느 정신적 방랑자의 작품' 이라고 보았다.

정신적 방랑자는 누구일까. 글의 흐름을 따라가 보면 심영섭임에 틀림이 없다. 김용준·김주경의 작품을 잔뜩 칭찬한 바로 뒤에 심영섭의 작품을 거칠게 비판해 버리고 있으니 말이다. 안석주는 심영섭의 작품에 대해 이렇게 쓰고 있다.

"심영섭 씨의 작품이 썩 좋은 대조라 하겠다. 씨의 작품에 대하여서 ○○을 할 필요를 느끼지 않으나 너무도 자기 자신을 ○○한 느낌이 있다. 이것은 누구나 그의 작품을 대한다면 작자의 면전에 오○물(汚○物)을 끼얹는 듯한 느낌이 없었을까."[14]

또 하나는 조선의 미술가들이 대체적으로 서양미술을

고희동 개인전 전시장에 모인 미술인들.
앞줄 왼쪽부터 상석표·이해선·이승만·최우석·고희동·노수현.
뒷줄 왼쪽부터 고흥찬·이태준·윤희순·김규택·김용준·길진섭·정병조·안석주·이용우·고유섭·정순택.

모방하는 문제를 글 머리에 제기하고 있다는 점이다. 그래도 명색이 아세아니 조선이니 잔뜩 떠들어 대면서 등장한 녹향회전람회인 줄 잘 알고 있는 안석주가 글 머리에 서양미술 모방문제를 들고 나선 뜻을 미루어 볼 필요가 있다.

이태준의 동양주의 미술론

안석주의 거칠면서도 영향력있는 비판의 글은, 심영섭과 그를 아끼는 이들을 당황스럽게 만들었다. 글이 발표되자 마자 곧장 반격을 해야 했다. 하지만 당사자인 심영섭이 나서기보다는 그를 아끼는 이가 나서는 게 보다 효과적인 방법이었다.

나아가 곧장 안석주를 향해 포문을 여는 방식도 취하지 않았다. 짐짓 안석주의 글에 대해 무시하고 나름대로 논지를 펼쳐 나가는 슬기를 발휘했던 것이다. 그런 방법이 참으로 효과적인지 슬기로운 것인지는 별개이되, 아무튼 그렇게 여겼던 듯하다. 옹호자로 이태준이 나섰다.

이태준은 1929년 5월에 열린 녹향전을 보고 난 뒤 커다란 실망을 했다. 녹향회 창립취지문에 공감했던 이태준은 '국정 도화책과 같은 독본식 전람회' 같은 조선미전이나 협전 따위와는 뭔가 다른 것을 기대했던 것이다. 하지만 전람회에 나온 작품들은 기대했던 것에 비해 대체적으로 '우울과 적막과 공허' 함만을 던져 줄 뿐이었다.

그 가운데 몇몇 작가의 작품이 '커다란 감격' 을 안겨 주었다고 말하며, 이태준은 전통에 흐르는 동양화의 길을 따르거나 시세적인 서양화에 맹목적으로 추종하는 풍조를 은근한 어조로 비판했다. 이태준이 보기에 그 어느 쪽에도 휩쓸리지 않는 미술가 바로 심영섭이었다. 따라서 심영섭이란 화가는 '고독한 이단의 작가' 이며 '경이의 세계를 대관(大觀)' 하고 있을 것이라고 추켜세운다. 이태준은 심영섭을 다음처럼 그려 놓았다.

"정통 동양적 원시적 자연주의 입장에서 상징적 표현주의의 방법이라고 할까. 아무튼 서양화의 재료를 사용하였으나 그 엄연한 주관은 정통 동양 본래의 철학과 종교와 예술원리 위에 토대를 둔 작가이다."[15]

다시 말해 서양의 재료를 쓰고 있되 동양의 상징주의 또는 정신주의를 바탕으로 삼고 있다는 것이다. 이어서 계속 다음처럼 쓰고 있다.

"그 표현 형식에서까지도 서양화의 원리, 즉 사실주의·자연주의·인상주의(물론 상대적 객관적 사실) 등 기타에 대한 대반역의 정신을 알 수 있다. (로세티·밀레·뭉크·세잔느·마티스·칸딘스키 등은 특별한 구분이 있지만) 서양적 사상 위에서 방황하던 서양미술 탐구자의 동양주의로, 아세아주의로 돌아오려는 자기 창조의 큰 운동임을 알 수 있다. 나는 이러한 씨의 출현이 얼마나 반가운지 알 수 없다."[16]

동양의 상징주의·정신주의야말로 동양주의 또는 아세아주의의 요체라는 것이다. 그리고 그것은 동양적 표현주의 형식이라고 한다. 이태준은 심영섭의 이론적 지지자였다. 김용준에 대해서도 매우 적극적이었다. 김용준이란 작가는 '모든 서양미술을 연구하며, 그 속에서 마음에 가까운 작가를 그리워하면서도 그들에게 끌리어 가지 않고 어디까지든지 자화상' 으로 소화해 버리고 있다고 찬사를 아끼지 않는다.

김용준의 작품 〈이단자와 삼각형〉은 사람의 머리 위에 붕어 한 마리를 그린 것이다. 심영섭의 작품 〈유구(悠久)의 봄〉은 가운데를 중심으로 빙글빙글 돌아가는 듯한 태극 앞에 처녀의 신이 있는 그림이다. 또 붉은 댕기 위에 차디찬 해골이 정면으로 놓여 있으며 그 옆엔 꽃나무가 자리를 잡고 있고, 창 밖엔 한 조각 흰 구름이 떠 있는 그림이다. 이태준은 이러한 그림의 표현방법을 '주관을 상징하려는 수단·방법', 다시 말해 '객관적 자연의 물상이 반드시 주관적 형태로 상징화·환상화' 하는 방법이라고 규정한다.

반면에 이태준은 김주경과 장석표의 작품에 관해서 "여러 가지 화법을 배회하고 있고, 어느 것이 그들의 진정한 예술혼인지 알기가 곤란하다"고 불만을 터뜨리고 있다. 나름대로 독특한 방법을 갖추지 않은 데 대한 불만인 것이다. 독특한 방법에 대한 이태준의 집요한 눈길은 다음과 같은 발견과 충고를 낳는다.

장석표는 여러 가지 방법을 쓰고 있는데 그 가운데 〈스케치〉란 작품이 '즉흥적 남화적 기분이 농후'하며 '주관 강조로 일관한 기세로 객관적 물형과 색채를 대담하게 정복'하고 있다고 분석하고, 바로 그런 방향으로 태도를 결정하여 돌진해 나가라고 권유한다. 이태준이 권유하는 방법은 '주관 확대의 남화적 표현파'이다. 마찬가지로 배회하는 김주경에게서도 이태준은 '주정(主情)의 표현'을 발견해낸다.

이처럼 이태준은 즉흥이나 대담함 및 주관 강조, 주정의 표현 따위의 표현수단을 강조했는데, 이게 다름 아닌 동양주의 미술론의 구체화라 하겠다. 이런 견해는 대체적으로 앞선 시기, 다시 말해 1927년에 제시한 김용준의 미술론과[17] 1928년에 심영섭이 제출한 미학을 계승한 것이다.

이렇게 보니 이태준의 글 속에는 안석주에 대한 어떤 언급도, 비판도 없는 듯하다. 하지만 안쪽에 흐르는 미학과 이념, 창작방법의 대립 구도가 매우 뚜렷하거니와, 특히 안석주가 비판했던 심영섭을 뜨겁게 옹호하고 있다는 점에서도 안석주에 대한 비판임이 또렷하다.

심영섭의 아세아주의 미술론

안석주로부터 혹독한 비판과 이태준으로부터 감당하기 어려운 찬사를 얻은 심영섭은, 한쪽으론 이를 앙다물고, 또 다른 한쪽으론 대단한 자부심으로 자신의 이념과 미학을 체계화시켜 나갔다. 그는 쟁론의 특징인 공격성보다는, 자신의 논지를 밝히는 정론성이 지배하는 글을 쓰기로 마음먹었다.

그리고 몇 달 뒤인 1929년 8월에 대단히 야심적인 논문을 발표했다. '멸하며 있는 현대세계 사상과 그 원리의 현실에서 방황하는 세계 미술사상에 일 개의 등불을 세우고자' 했던 논문의 이름은 「아세아주의 미술론」이었다.[18]

심영섭은 모든 서양철학사의 근본문제를 부정한다. 유물론 아니면 유심론으로 갈라치는 관점은 '인식 부족 병자의 개구리 세계'에 빠진 논쟁에 불과한 것으로서, 이미 자신은 그런 서양원리에서 떠나 있다고 밝힌다. 심영섭의 논문은 굉장히 긴 것인데, 왜냐하면 나름대로 아세아주의의 당위를 설득하기 위해 세계정세와 천문학 그리고 철학의 테두리까지 넓혀 나가면서 서양원리의 몰락을 논증하고 있는 탓이다. 그는 진화론과 유물론의 과학을 비판한다.

심영섭은 마르크스가 자본주의의 본질이 임금노동과 잉여가치 생산에 있다고 밝힌 대목과 더불어, 일체의 불행이 기계적 생산기관에서 나오는 게 아니라 생산기관의 자본주의적 사용에 있으므로 우선 자본 제도를 전폐할 것을 주장한 대목을 인용하고는, 그러나 그것조차 '진정한 원인을 인식치 못한 표면적 부분적 관찰에 불과한 것이며, 과학 자체의 특유성인 가정·가설적 가치일 뿐'이라고 비판한다.

이와 같은 방식으로 자연과학에 있어 진화론을 비판하고, 그 끝이 서구사회의 종말을 뜻한다는 결론에 이르러서 다음처럼 썼다.

"인류는 인위로서 행복과 이상을 구하여, 원시 고향문을 떠나 수천 년간이나 여로에 지친 부랑생활을 계속하여 근대 과학문명에 도달하였으며, 그것이 다시 진화하여 현대의 아메리카 문명을 보이고 있는 것이다. 그것이 모든 것을 닥치는 대로 해부 파괴 멸망하며 있는 것이니, 어찌 우연이었으랴.

요컨대 그것은 서양생활의 원리였기 때문이라고 볼 것이다. 그러면 이러한 위기에 당면하여 여하히 할 것인가. 여기에 나는 아세아를 가리키는 것이다. 금일의 세계를 무지의 생명으로 구할 수 있는 사상은 아세아주의라고 나는 말하여 왔다. 금일은 아세아로 돌아가면서 있다. 돌아가지 않고는 자기 생명이 위급한 까닭이다."[19]

심영섭은 이어서 '아세아 사상'을 부르짖는다. 그는 그것을 생명의 신비와 본능의 심원한 세계라고 보았다. 그것을 논증하기 위해 서양과 아세아를 다음처럼 빗대어 보여준다.

"서양은 상대적 인위적 정치에 있어서 자유를 욕구하였으나 이루지 못하고 하염없이 고민하고 배회하였음에 반하여, 아세아는 절대적 무위적 대자연과 일치 조화하

여 정숙한 고향에서 고요히 생장하며 창조하고 있었다."[20]

심영섭은 노자의 '무위의 정치'를 내세우는가 하면, 장자의 '기계 부정설'도 살펴보고, 공자의 '천하위공의 대동이념'도 살펴보았다. 나아가 불타의 '만법무상'도 앞장세워 가면서 '기계문명의 파괴'를 내세운 아세아주의의 올바름을 논증하고 있다. 심영섭은 다음처럼 썼다.

"아세아주의의 창조! 나는 현대문명 몰락기에 있어서 아세아주의의 창조를 선언한다. 아세아주의라는 것은 무엇인가. 그것은 금일의 세계의 멸망에서 다시 거룩한 자연의 농향(農鄕)을 창조하려는 것이다."[21]

심영섭은 아세아주의 미술론을 '아세아로 돌아가려는 현실적 의식과 정통 아세아 본래의 사상 등을 내재하고 있는 작품론과, 아세아의 대원리인 원시적 주관적 자연과 일치되는 표현원리의 미술론'으로 나누어 밝혀 나가고 있다. 여기서 그는 아세아적 표현원리의 미술론은 초월적인 것이므로, 지방과 시대에 제한받지 아니하는 영원한 것이라고 주장한다. 이를테면 '금일의 현실의 인식 내지 현실적 운동 의식만을 내재하고 있는 작품' 따위는 그 내용적 가치가 사라질 때 끝나 버리는 것이지만, '명일의 생활원리인 아세아 정신과 금일의 생활원리인 서양적 현실의 의식과를 한가지 아울러 내재한 작품'은 여전히 생명을 누린다는 것이다.

여기서 심영섭은 19세기말부터 주관적인 표현주의가 등장하고 있음에 눈길을 돌려 거기서 아세아주의의 뿌리를 발견하고 있다. 루소와 고갱에 대해 다음처럼 쓰고 있다.

"여기서 맨 처음 앙리 루소의 예술을 볼 수가 있다. 천진무사한 동심적 구원적 세계—영원한 동경과 환상을 자아내는 그의 작품 〈원시림〉으로 볼 수가 있다. 나는 그 작품을 바라볼 때는, 어언간 나는 어린 누이와 같이 '메밀밭'으로 쏘다닐 때 앞으로 튀어가는 '메뚜기'를 보고 기뻐하던 유년시대로 끌고 가는 것이었다. 고대가(古大家)의 작품에서, 무사기(無邪氣)한 소아(小兒)의 필법으로

써 원시의 자연을 그리며, 동화적이요 민족적인 향토 창조의 다한(多恨)한 작가가 된 것을 생각할 때는, 다시 고갱을 연상하게 된다. 고갱은 루소와 같이 파리에 출생한 문명인이었으나, 드디어 그는 절대적 주관적 자유와 본능 생명을 창조하려고 원시적 도국(島國)을 찾아갔던 것이다. 그는 범신론적 자연관을 통하여 순박한 토민의 생활을 무수히 창조하였다."[22]

이어서 그는 다음처럼 위대한 발견에 들떠 외친다.

"나는 마티스·뭉크·고흐 등의 위대한 표현파 화가를 통하여 절대적 주관적 자유와 생명을 창조한 선의 출현과 가치를 본 것이다. 선 자체가 따라서 생명 의지의 창조로서, 선을 주장한 동양미술과 일치되어 온 것을 본다. 그것은 아세아미술의 창조요, 승리인 것이다. 아세아 원리의 창조!"[23]

끝으로 심영섭은 아세아 미술의 최고 원리를 '의지적이요, 상징적'이라고 요약해 놓는다. 심영섭은 서양의 외면적 상대적 객관적 생활원리와 재현적 인상적인 미에 대하여, 동양의 내면적 절대적 주관적 생활원리와 상징적 표현적인 미의 우월함을 주장했다. 끝으로 그의 글 맨 머리 문장을 읽어 두기로 하자.

"장구한 동안의 도화(道化) 방랑의 생활에서 나(자유혼)는 다시 진화(盡化) 완성의 평화로운 대조화, 그 정일(靜謐)한 초록 동산으로 나물 캐는 소녀의 피리(笛) 소리를 찾아 영원의 고향으로 돌아가면서 있다. 여기에 나의 지대한 환희가 있으며 표현과 창조가 있다. 이것이 아세아주의며 그 주의의 미술이다."[24]

김용준의 동양정신주의 향토예술론

동경미술학교 동문들인 김용준·임학선·홍득순·길진섭 들과 이미 녹향회 회원이었던 심영섭·장익·장석표 들로 구성한 동미회 창립전람회가 1930년 4월 17일 동아일보사 사옥에서 열렸다. 전람회를 며칠 앞두고 김용준

1930년 제1회 동미전 전시장에 모인 회원들. 앞줄 왼쪽부터 강필상·공진형·
이병규·도상봉·김창섭·이한복·이제창·김주경. 뒷줄 왼쪽부터
홍득순·김응진·김용준·이마동·김응표·임학선·이순석.

이「동미전을 개최하면서」라는 글을 발표했다.[25] 창립취지
문이었던 것이다. 이 글은 김용준 개인에게 있어서도 1927
년의 논쟁 뒤에 처음 발표하는 것이었다. 감회와 더불어 이
제 우리 조선 미술계가 갈 방향은 무엇이냐고 묻고 있다.

"이제 침묵하였던 오인(吾人)은 어떠한 예술을 취하여
야 좋을 것인가. 서구의 예술인가, 일본의 예술인가. 혹
은 석일(昔日)에 복귀하는 원시의 예술인가."[26]

그리고 그는, 협전·조선미전 및 발표기관을 통해 조
선 미술계가 거두고 있는 성과들이 있으나 아직 '조선의
새로운 예술'을 발견치 못하고 있다고 탄식한다. 아니 오
히려 상태가 더 나쁘다고 진단한다. '아직도 서구 모방의
인상주의에서 발을 멈추고, 혹은 사실주의에서, 혹은 입
체주의에서, 혹은 신고전주의에서 혼돈의 심연에 그치
고' 있다는 것이다. 그렇다면 그 대안은 무엇인가. 김용
준은 다음처럼 대답하고 있다.

"오인이 취할 조선의 예술은 서구의 그것을 모방하는
데 그침이 아니요, 또는 정치적으로 구분하는 민족주의
적 입장을 설명하는 것도 아니요, 진실로 향토적 정서를
노래하고 그 율조를 찾는 데 있을 것이다."[27]

김용준은 서구나 복고의 모방과 정치의 하위개념으로
서 예술을 보는 것을 분명히 거부하고 있다. 궁극적으로
그가 가고자 하는 길은 다음과 같다.

"석일의 예술은 물론이거니와, 현대가 가진 모든 서구
의 예술을… 연구하여, 그리하여 최후에 조선의 예술을
찾으려 함이다."[28]

그 이유는 서구예술이 이미 동양적 정신으로 돌아오고
있는 탓이라고 보았다. 그는 현대세계가 유물주의의 절
정에서 차차 정신주의의 내일을 향하고 있으며, 서양주
의가 스러져 가면서 동양주의가 되살아나고 있다고 본
다. 마티스의 선조(線條)와 로랑생의 정서야말로 동양적
정신으로 되돌아오는 예술적 증거인데, 김용준에게 있어
서는 그처럼 서양의 문명을 수입하고 서양의 예술을 음미
하는 일도 사실은 진정한 동양, 진정한 조선을 찾으려는
노력의 일환이다.

김용준은 거기서 한 걸음 더 나간다. 서양예술만이 아
니라 동양예술에 대한 연구도 필요하다는 것이다. '진정
한 조선의 새로운 예술을 창조'하기 위해서 말이다.

	심영섭	이태준	김용준
공통점	서양 과학문명의 몰락과 동양정신의 부활. 서양 표현주의 발생은 동양정신주의의 우월성을 증명한 것.		
조선 미술			진정한 조선의 예술. 향토적 정서와 율조.
동양	인도와 중국의 철학·종교·예술 찬양.	동양 본래의 철학·종교·예술 찬양.	조선 전통미술 유산 찬양. 자바·인도·페르시아 미술 찬양.
동양 예술 특징	내면적 절대적 주관적 생활 원리와 상징적 표현적 미 찬양.	주관적 상징화·환상화 찬양.	동양주의 갱생, 정신주의 피안 찬양.
서양에 대한 태도	외면적 상대적 객관적 생활 원리와 재현적 사실적 미 부정.		서구 신흥예술 연구 필요성 강조. 서양주의, 퇴폐, 유물주의 몰락.

표1. 심영섭·이태준·김용준의 견해 비교.

82

"유명한 단원(檀園) 현재(玄齋) 겸재(謙齋) 오원(吾園) 제 선생의 작품이니, 아직까지 오인은 서구의 작가가 귀에 젖었고 일본 작가가 오히려 귀에 젖었지만, 내 나라의 작가로서는 널리 귀에 익지 못하였다. …자바나 인도나 페르시아 등지의 예술을 대할 기회가 적었던 것이다. 오인은 그들의 예술이 이처럼 위대하고 우미할 줄은 몰랐다. 그 상징주의적 사상의 심각함이라든지, 그 델리킷한 선의 움직임이라든지, 과연 그들의 작품을 대할 때에 모든 찬사를 초월하여 다만 함구묵묵할 이외에 아무런 묘사(妙辭)를 발견할 수 없었다."[29]

이러한 견해, '서양에서 동양으로'라는 구호는 심영섭과 이태준의 아세아주의, 동양주의 미술론과 완전히 일치하는 것이다. 다만 색다른 점은 조선의 전통미술 유산에 눈을 돌리고 있다는 점이다. 심영섭은 아세아의 고향을 인도와 중국으로 좁혀서 보았던 것이다. 따라서 심영섭과 달리 김용준은 '조선의 향토적 정서와 율조를 노래'하는 진정한 조선예술을 목표로 삼았던 것이다.(표 1 참고)

안석주의 동미회 비판

안석주는 동미회 창립전람회를 계기로 강력한 비판을 펼친 글 「동미전과 합평회」[30]를 발표했다. 안석주는 이미 녹향회에 대해서도 비판을 가한 바 있다. 어쩌면 안석주는 이들 청년미술가들에게 미술가의 길이 만만치 않다는 인상을 깊이 심어 분발을 촉구할 요량이었는지도 모르겠다. 하지만 그보다도 신비주의를 바탕에 깐 심미주의 미학의 깊은 침투를 경계하려는 뜻이 담겨 있을 터이다.

1928년말부터 시작한 제1차 논쟁이 심영섭의 미학에 대한 비판이었다면, 이번 제2차 논쟁은 김용준의 미학에 대한 비판이었다. 하지만 심영섭과 김용준의 미학이 본질적으로 하나임을 헤아린다면 안석주의 비판은 일관된 것이기도 하다.

안석주의 비판 방식은 1차 논쟁 때와 비슷하다. 안석주의 비판 방식은 크게 두 갈래인데, 하나는 일본을 통한 서구미술 이식과 모방에 대한 비판이요, 또 하나는 신비주의 예술론에 대한 비판이다. 안석주는 먼저 동미회전 람회 출품작 가운데 서구와 일본미술의 모방작이 있음을 짚고 있다.

"프랑스나 기타 유럽 화단과 통상하던 일본화단의 영향을 받지 아니치 못하는 그들의 작품 중에는 혹은 현대 프랑스의 향락 중심의 작품, 여기서 구축된 일본화한 동종의 회화들 중에서 모방된 작품이 다소 없지 않음도 모든 문화에 있어서 일본의 영향을 받게 되는 우리들로서는 또한 피치 못할 일이라 하겠지만…."[31]

이러한 비판은 안석주가 보기에 아세아주의니 동양주의를 외치면서도 일본을 통한 서양미술에 흠뻑 젖어 있는 김용준·심영섭·이태준에 대한 공격이다. 안석주는 한 걸음 더 나간다.

"어느 분은 이미 아카데미에서 시들은 자취가 보이는 것이다. 그렇다고 거기서 비약하여 새로운 방향을 보인 것 같지도 않은 이도 있다. 도대체 부르주아의 사회가 이미 들어 있는 것같이, 그들이 향락하던 모든 도락품도 이미 진부하였다.

마찬가지로 부르주아 사회 그 국가에서 빚어진 예술 중에는 만화 그것도 어느 틈엔지 그 비참한 잔영을 보여주고 있지 않은가."[32]

출품작들 가운데 서구사회에서 이미 상아탑 속에 시들어 버린 아카데미 미술을 모방하는 경우가 있음을 들춰낸 다음, 한참 앞서 나간 미술조차[33] 생명력을 잃고 있는 터에 서구 부르주아 미술을 뒤쫓아서야 되겠느냐는 호령인 것이다. 다음으로 안석주는 '민중미술론'을 펼치는 가운데 신비주의 미술론을 간략하지만 드센 말투로 꾸짖고 있다. 하지만 한쪽으로는 그의 작품에 대해 일말의 여지를 남겨 두는 방식을 취한다.

안석주는 우선 김용준이야말로 답답한 조선화단의 개혁을 이룰 '키잡이'라고 추켜세우고 있다. 왜냐하면 김용준의 작품이 '자기생활의 단편 혹은 현대 인간의 측면이나마 우리들에게 과감히 보여주었기' 때문이다. 그런 점에서 안석주는 김용준을 '순정 예술파', 다시 말해 세상

에 무관심한 순수주의자라고 단정짓지는 않았다.

그러나 안석주는 김용준에 대해 '조금도 일반 관자와의 타협이 없는' 미술가라고 그려 놓았다. '작품의 모든 화면에는 우리들의 생활 기록이 나타날 것을 믿는' 안석주의 눈길로 보면, 김용준의 그런 자세는 결코 용납될 수 없는 것이기도 하다. 이 대목에서 안석주는 김용준에게 일격을 가한다.

"여기서 우리들의 예술이 대다수의 민중을 떠나서는 안 될 것도 알게 된다. 우리들 대다수의 민중이란 투쟁하고 있다. 여기서 예술이 생활의 반영이라고 말하는, 그 예술이 우리들에게서 유리되어야 할 것인가."[34]

정신주의니 주관 강조니 하는 신비주의 예술론을 펼쳤던 김용준에 대한 비판임이 또렷하다. 안석주는 위에 밝힌 자신의 생각을 앞서 어떤 자리에서 밝힌 바 있다고 썼다. 동미회전람회 기간 동안 합평회라는 형식의 전시 평가회를 마련했는데, 여기에 안석주가 초대를 받았던 듯하다.[35]

안석주는 이 자리에서 '어떤 분의 사기(私氣) 없는 반박을' 당했다고 쓰고 있다. 미루어 보면 1927년에 프로예술 이론가들에게 맞섰던 김용준이 바로 안석주를 향해 반박을 가했던 당사자였음은 별달리 의심할 필요가 없을 터이다.

김용준의 숨긴 칼날과 '무목적론'

안석주로부터 합평회 자리는 물론 지상으로까지 비판을 받은 김용준은 다시 '침묵'을 지켰다. 하지만 그 침묵이 패배라든지 후퇴가 아니었음을 여덟 달 뒤에 다시 보여준다. 1930년 12월에 발표한 「백만양화회를 만들고」[36]가 그것이다. 이 글은 백만양화회의 창립선언문이다.[37]

김용준은 안석주에 대해 두 가지로 맞서고 있다. 안석주의 비판이 서양미술 이식과 모방 및 신비주의 미술론에 초점이 맞춰져 있었는데, 바로 거기에 대한 답변이었던 것이다. 물론 이 글은 백만양화회라는 단체의 창립선언문이니 안석주를 거론하면서 공격을 퍼붓는 방식을 취한

것은 아니었다. 그러니까 숨겨진 칼날 같은 것이겠다.

아무튼 김용준은 안석주가 서양미술 이식과 모방을 경계했던 데 대해 한꺼번에 불만을 터뜨리듯 서양미술사의 갖은 사조와 작가들 이름을 열거해 놓았다. 헬레니즘, 큐비즘, 포비즘, 누보 포비즘, 다다이즘, 네오클래시시즘, 쉬르리얼리즘, 그리고 피카소·샤갈·놀데·루오·브라망크·샤반느·칸딘스키, 게다가 몰리에르·채플린·쇼팽까지 들춰 보이고 있는 것이다. 그저 들춰 보이기만 하는 게 아니라 갖은 미사여구를 아로새겨 놓고 있다. 이와 같은 그의 찬사는 스스로 지닌 미학적 견해와 뗄 수 없는 것이긴 하지만, 안석주를 비롯한 민족주의 미술론자들과 프롤레타리아 미술진영에 대한 당당한 과시라 하겠다. 이어서 김용준은 유물론과 생활반영론에 대해 비판의 칼날을 들이대고 있다.

"오오, 얼마나 오랜 시일을 예술이 정신주의의 고향을 잃고 유물주의의 악몽에서 헤매었던고. 칸딘스키─과연 오랜 동안 예술이 사회사상에 포로가 되어, 많은 예술가들이 프로예술의 근거를 찾으려 애썼던 것이다. 그러나 결국 그네의 예술론은 아무런 근거를 보여주지 못하였으니, 여기에 실망하고 다시 국경을 초월한 예술의 세계로 찾아온 것이다."[38]

김용준은 미적인 것을 절대적인 하나로 보았다. 고대 헬레니즘 시절부터 현대 초현실주의에 이르기까지 모든 것이 '동일한 미적 관념 형태에 내포된 일점에 불과'한 것이요, 세상의 운동과 역사는 '결국 영겁의 윤회'이기 때문이다. 김용준의 미학은 "방향이 없고 목적이 없다. 흐르는 물과 같이 영원히 흐르는 물과 같이" 끝없이 뒤바뀌는 것이다. 김용준의 구호는 다음과 같다.

"여기에 우리들(* 백만양화회)의 무목적의 표어를 찾을 수 있는 것이다."[39]

김용준은 예술을 '의식적 이성의 비교적 산물'이 아니라 '잠재의식적 정서의 절대적 산물'이라고 여겼다. 그럴 때라야 형식과 내용이 제한당하지 않고 무한하게 펼쳐질

수 있다고 한다. 여기서 리얼리즘적 표현 형식과 목적의식적 내용이 자리를 잡을 틈새란 없다. '예술의 기본원리에서 예술의 계급성은 근본적으로 부인할 수 있는 것'이란 주장도 그런 바탕 위에 자리를 잡을 수 있었던 것이다. 김용준은 다음처럼 썼다.

"우리들은 예술과 사회사상과의 엄연한 구별을 궁지(窮知)하는 동시에 미술상으로도 나타난 네오리얼리즘을 영구히 조상(弔喪)하여 버린다."[40]

1927년 김용준은 프롤레타리아 무정부주의 이념과 표현주의 예술론을 펼쳤다. 이제 김용준은 프롤레타리아란 수식어를 벗겨냈다. 김용준은 이미 팔 개월 전 '정신주의의 피안'과 '동양주의의 갱생'을 주장한 바 있다. 여기에 안석주의 비판이 있었던 것인데, 김용준은 오히려 한 걸음 더 나갔던 것이다. 이제 '무목적의 표어'를 내세우고 있는 것이다.

이런 무목적의 목적을 내세우는 예술가의 길은, 김용준이 보기에 또한 '비정신적인 일체의 것에 무관심'한 자세를 지키면서 '가장 비극적 씬을 장식하기 위하여 가장 예술적으로 생활하고 가장 신비적으로 사유하고 가장 세기말적으로 제작'해야 한다고 썼다.

정하보의 드러낸 칼날

김용준의 숨겨진 칼날이 번뜩이자 김복진 이래 뛰어난 프롤레타리아 미술이론가이자 활동가였던 정하보(鄭河普)가 나섰다. 숨도 채 돌릴 틈도 없이 삼 일 만에 나섰다. 김용준의 글에 대해 반박을 하겠다는 청을 『조선일보』가 쉽게 받아들였던 것이다. 정하보는 곧장 김용준의 선언문을 비판하겠다고 밝히면서 시작했으니 드러낸 칼날이었다. 그 글이 「백만양화회의 조직과 선언을 보고」[41]이다.

정하보는 시작하면서부터 매우 격정적인 말투로 거침없이 비판을 가했다. 논리를 따를 것도 없었다. 정하보가 보기에 김용준은 희극적인 방랑자에 불과했다. 방황하던 중에 '막다른 골목에서 차륜을 타고 뱅글뱅글 돌며 어찌할 줄을 모르다가, 이후에 그네들 자신이 선언한 바와 같

이 사회를 떠나 그 어떠한 심미를 구하는 선미(善美)의 골목을 찾아 그리 튀어 몰려 간' 사생아에 불과하다는 것이다. 정하보가 보기에 그 사생아는 극도의 신비함과 세기말적 퇴폐성을 속 알맹이로 삼고 있다. 그 증거는 다름 아닌 '무목적이라는 표어'이다. 그것은 몰락과 같은 뜻이라 했다.

이처럼 격렬한 공격을 퍼붓고 난 뒤, 속이 좀 풀렸던지 정하보는 예술론에 이르러 논리를 따라 비판을 가하기 시작했다. 예술이 사회사상의 포로가 되는 유물주의의 악몽을 벗어나서 정치와 예술의 인연을 끊어 버려야 한다는 김용준의 견해에 대해, 정하보는 예술과 사회의 관련을 되묻는다. 그런 뒤 그 답변을 제시해 보인다.

"단연코 나는 말한다. 사회가 있은 후에 예술이 생기었다고…. 그러면 예술이라는 것이 막연하게 사회와 하등 관계가 없이 단독 발생한 것은 아닐 것이다. 물론 인류생활의 향진과 인류의 행복을 위하여 발생한 것이며, 예술 자신이 자생한 것이 아니라 인류가 자신의 생활에 행복 증진을 위하여 발생시킨 것도 사실일 것이다. 그러면 그는 어디까지 사회를 떠날 수 있을 것이며 따라서 유물적일 것이다."[42]

예술의 발생 기원론에 바탕을 둔 정하보의 논리는 합리적인 것이다. 하지만 김용준의 귀에 이런 주장이 먹혀들 리 없다. 그래서 정하보는 김용준을 향해 예술에 대한 인식이 부족하다고 꾸짖어 버린다. 결국 평행선을 달리는 두 기관차였다.

그리고 정하보는 프롤레타리아 예술에 대한 김용준의 비판에 대해서도 김용준이 프로예술에 대해 인식이 부족하다고 꾸짖는다. 프로예술이란 프롤레타리아의 생활 속에서 찾아야 하는 것임에도 불구하고 김용준은 전혀 그렇지 않았다는 것이다. 김용준은 프로예술을 '쁘띠 부르주아', 다시 말해 소시민의 생활 가운데서 찾으려 했다는 것이다.

또한 정하보는 예술의 역사와 본질론으로 김용준을 비판했다. 예술이란 시대와 사상의 변천에 따라 늘 변화하는 것임에도 불구하고, 김용준은 이것에 눈감아 버린 채

1929년 동경미술학교 학생과 교수들. 앞줄 제일 왼쪽이 김호룡이고,
제일 오른쪽에서 두번째가 신용우이다. 두번째 줄 왼쪽부터 임학선·송병돈·
황술조. 두 사람 건너 홍득순·이순석·오지호. 세번째 줄 왼쪽부터
김용준·이마동, 한 사람 건너 길진섭·김응진·이해선.

초현실을 주장하고 있다는 것이다. 정하보는 다음처럼 쓰고 있다.

"초현실하였다는 것은 현실을 떠난 것이 아니라 현실에 입각하여 현실을 ○○시키는 외에 아무것도 아니다. 즉 소부르주아 계급의 불안정과 몰락을 말하는 것이며 자신의 타락과 실망에 헤맨다는 것을 의미함이다."[43]

그런 탓에 백만양화회가 생긴 것이요, 따라서 정하보는 '조선의 쁘띠 부르주아 계급'에게는 매우 자연스러운 일이라고 보았던 것이다. 끝으로 정하보는 조선의 프롤레타리아트가 자라남에 따라 김용준과 같은 쁘띠 부르주아 미술가와 단체들은 머지않아 몰락을 면치 못할 것이라고 경고하면서 글을 마치고 있다.

홍득순의 김용준 비판과 소박한 민족미술론

동미회 제2회전은 홍득순이 주도했다. 홍득순은 그때 심영섭·김용준 들이 주장하는 관념적 신비주의 경향에 대해 불만을 갖고 있었다. 그러므로 홍득순이 전시회를 준비하면서 발표한 제2회 동미회전람회 취지문 「양춘을 꾸밀 제2회 동미전을 앞두고」[44]는 김용준의 미학과 미술론에 대한 비판이라 보아 무리가 없다.[45]

홍득순은 먼저, 김용준이 제1회전 때 크게 뜻을 주면서

힘들게 꾸민 조선 전통미술 유산과 인도·페르시아의 미술품들과 동경미술학교 교수들의 찬조작품 전시행위를 '동미전이란 명칭 그 자신의 의의를 생각할 때, 우리는 제1회전의 모순'을 깨달았다고 지적한다. 따라서 제2회전에는 그런 작품을 일체 내걸지 않았다.

홍득순은 전람회가 끝나고 또 한 편의 글을 발표했다. 「제2회 동미전 평」[46]이 그것인데, 여기서 회원 외의 작품들을 걸지 않은 이유를 구체적으로 밝혔다. 동미회의 정신이 '아카데미의 산물'이 아닌 까닭이 그 하나요, '남의 힘을 빌려서 동미회전시회를 빛내고 싶지 않은 탓'이 다른 하나의 까닭이라는 것이다.

홍득순은, 문학 부문에서 소위 첨단을 걷는다는 도피문학이 설치고 있는 이때, 미술 부문에서도 그런 경향이 나타나고 있다고 밝혔다. 홍득순은 그런 경향을 일본의 예를 들어 다음처럼 비판했다.

"요사이 일본에서만 보더라도 이러한 도피적 경향의 선구라고 할 만한 유파가 무수히 일어나게 되었으니 소위 네오리얼리즘, 네오데코레이티즘, 포비즘, 네오로맨티시즘, 네오클래시시즘, 쉬르리얼리즘, 네오심벌리즘 등등 썩은 곳에서 박테리아가 나타나듯이 뒤를 이어 나오게 되었다. 그리고 그것이 현대정신을 마비시키고 있는 것을 우리가 잘 아는 바이다"[47]

홍득순이 열거한 썩은 곳의 박테리아와 같은 도피적 유파들 모두가 실로 김용준이 찬양해 마지 않는 유파들이었음을 되살려 떠올리기만 해도 홍득순의 화살이 어디를 향하고 있는지 쉽게 미뤄 볼 수 있을 터이다.

홍득순이 보기에 김용준과 같은 '도피적 부동층이 속출하는 때'인 오늘날, '우리는 현실을 초월한 어떠한 유파에 속하여 되지 않는 모방을 하려는 소위 첨단적 화아(畵兒)를 배격하는 바'라고 못 박고 있다. 또 한 걸음 더 나갔다.

"대가의 뒤를 밟는 것도 좋으며, 원시로 돌아가는 것도 좋다고 누구인지 말한 것을 기억하는 바이다.
르느와르는 혈액, 소곤자크는 인체의 표리를 혼합, 루벤스는 내적 지방(脂肪), 피카소는 컨스트럭션의 사랑을

그린다. 이들은 각자의 훌륭한 예술세계를 점령하고 있는 것은 사실이나, 이들의 뒤를 따르려는 심리를 나는 알고 싶다."[48]

김용준에 대한 그칠 줄 모르는 홍득순의 마지막 화살은 다음과 같이 날카로운 것이었다.

"세계의 현실, 아니 조선의 현실을 정당히 인식하지 못하고 상아탑 속에 자기 자신을 감추려 하는 예술지상주의자의 잠꼬대 소리를 나는 이것으로써 반박하는 바이다."[49]

하지만 그것도 부족했던지 얼마 뒤 「제2회 동미전 평」에서도 "상아탑 속에 자신을 감추고 예술지상주의를 꿈꾸던 그 시대는 벌써 지나간 예이다"[50]고 재삼 확인하고 있다.

이렇게 김용준의 미학·미술론을 예술지상주의의 잠꼬대 소리 따위로 일축해 버린 홍득순은 텐(Hippolyte Taine)의 미학에 바탕을 둔 자신의 미술론을 앞장 세워 조선의 현실에 적용해냈다. 대안을 내놓았던 것이다.

홍득순은 「양춘을 꾸밀 제2회 동미전을 앞두고」에서 먼저 현재 조선이 요구하는 미술이란 '우리의 현실을 여실히 파악하여 가지고 우리의 자연환경을 익스프레스하는 것'이라고 밝혔다. 그리고 "우리는 우리다운 예술을, 오리지네이트하면 우리다운 정신적 기온을 심벌하도록 노력하고 싶다"고 강단지게 말하고 있다.

홍득순은 개성을 논하면서 화가의 개성 가운데는 반드시 '각기의 민족적 정신의 기온이 흘러 있다'고 지적하면서 '우리의 미술활동도 우리의 개성을 표현하는 모티프가 될 것인 동시에, 그 개성 속에는 깊이 박혀 있는 우리다운 기온을 발휘'할 것을 주문하고 있다. 홍득순이 보기에 예술 표현에 중요한 것은 화가 개인의 지성인데, 이것이 엉뚱한 무엇이 아니라 종족·환경·시대에 따른 민족성과 자연적 환경, 시대적 조류에 따른 '민족적 정신의 기온'으로부터 흘러나오는 것이다. 그리고 예술이란 '인생을 위한 예술'이라야 한다고 주장한 다음, 이렇게 쓰고 있다.

"즉, 다시 말하면 현실 가운데서 투쟁을 계속하며 각자

의 정신적 기온을 심벌하라는 것이다. …우리는 현실 사회의 여실한 인식으로 우리의 예술 활동을 다하는 것이 우리로서의 정당한 사명이라고 절실히 느끼는 바이다."[51]

홍득순은 이러한 미학 견해를 「제2회 동미전 평」을 통해 실제비평으로 펼쳐 보여주고 있다. 홍득순은 대체로 두 가지 측면을 주목했다. 그 하나는 현실에 대한 목적의식적 갈래이다. 거리 룸펜을 소재삼아 그 생활의 고통을 음산하고 처량한 분위기로 형상화한 장익의 작품 〈가도소견〉과 황술조의 작품 〈연돌소제부〉에 대한 찬사를 들수 있겠다. 전람회 작품 가운데 '백미' 요 '수확'이라고 칭찬한 이 작품은, 소재 탓이 아니라 조선 현실에서 필요한 투쟁을 암시하는 그 뜻이 중요하다는 것이다. 이 작품에 대해 홍득순은 다음처럼 썼다.

"화면 전체가 살아 있다. 징의 진동이 정확하게 보이는 것도 데모·돌진·투쟁·실천·힘, 이것의 상징일 것이다."[52]

홍득순은 또 다른 한 측면을 이종우의 작품 〈풍경〉에서 발견해내고 있다. 홍득순이 보기에 이종우는 이전까지 '서양화적 화풍'에 묶여 있었다. 그러나 거기서 벗어났다. 홍득순은 이종우가 우리의 전통적 사상으로 옮겨 왔고 풍부한 '동양 취미'를 지니고 있다고 찬양한다. 〈풍경〉에 대해 다음처럼 쓰고 있다.

"이 그림은 오리엔탈리즘을 고조한 풍경으로 볼 수 있다. 가령 서양 건물일망정 그 건물이 받는 따뜻한 광선과 그 땅이 얼마나 조선 정조를 표하였으며, 그 화면의 공기가 얼마나 선명한가를 우리는 잘 느낄 수 있다."[53]

사실 여부를 떠나 이 대목에서 홍득순의 미학을 미루어 짐작할 수 있을 터이다. 홍득순의 견해는 소박한 높이의 민족미술론이다. 텐의 철학과 미학이 지닌 일정한 관념적 성격에도 불구하고 리얼리즘을 향한 진보성을 구체화하고 있는 것이다.

홍득순은 조선의 현실을 인식하고 그 시대적 조류를 따

라, 민족적 정신이 담긴 예술로서 인생을 위한 예술을 주장하고 있다는 사실이 그러하다. 하지만 그가 인식하는 조선의 현실, 그 시대적 조류가 어떤 것인지는 또렷해 보이지 않는다. 바로 이 지점이 프롤레타리아 미술가들과 홍득순의 사이를 가르는 대목이다.

하지만 김용준의 미학과의 거리는 너무나 크고 깊어서 간단히 해결될 문제일 수 없었다. 동미회 창립을 주도했던 김용준으로서는 뜻밖에 내부의 적을 만난 셈이다. 바로 그 점 탓에 김용준은 1927년에 보였던 논적에 대한 직접적 공격의 칼을 빼들었다. 1930년부터는 논적 안석주나 정하보에 대해 직접 응답하지 않았던 김용준이다. 그러나 홍득순의 공격에 대해서는 격노하고 말았다. 동미회 내부의 칼날이었던 탓이다. 김용준에게 시련은 그것으로 그치지 않았다. 홍득순의 글이 발표된 지 보름이 채 지나지 않은 4월 5일에 김주경의 글이 발표되기 시작했던 것이다.

양쪽을 향한 김주경의 춘계 대공세

1931년 새해 벽두부터 김주경은 지난해에 못 이룬 제2회 녹향전을 향해 혼신을 다해 달리기 시작했다. 녹향회 출발 때 약속했던 공모전도 함께 치르기 위해 힘있는 홍보 수단이 필요했다. 지난번에도 그랬듯이 조선일보사의 후원을 약속받았다. 빠져 나간 일부 회원의 공백을 메우기도 했다. 가장 커다란 보람은 오지호가 가담했다는 데 있었다.

김주경은, 전시 개막 전에 스스로 지면에 글을 써 발표하는 것도 매우 효과적이라는 판단에 따라 4월에 접어들어 「녹향전을 앞두고—그림을 어떻게 볼까」[54]라는 글을 발표했다. 그러니까 이 글은 어떤 대상을 구체적으로 드러내 보여주면서 쓴 글이 아니다. 그러나 내용을 살펴보면 심영섭과 김용준은 물론 정하보와 안석주를 향한 비판임이 또렷하다. 김주경은 글의 제목에 걸맞게도 전시회의 형태와 성격, 미술품 감상법 따위를 설명하는 방식을 취하고 있다. 하지만 바로 그 방식 안에 담긴 내용은 자신에게 대립되는 논적들에 대한 매서운 칼날이었다. 김주경은 전시회 성격을 세 가지로 나누었다.

첫째는 미술 자체의 혁명을 꾀하는 미술유파들의 전람회다. 둘째는 사회 혁명을 꾀하는 목적의식적인 전람회가 있다. 셋째는 대중을 미술과 가까이 끌어들이고자 하는 계몽운동적 전람회가 있다. 김주경은 이들 가운데 조선에서는 셋째 형태 이외의 것은 찾아볼 수 없는 형태라고 썼다.[55]

"미술 자체의 운명을 위한 미술운동 목적의 전람회는 특출히 나타나지 않을 뿐 아니라, 더욱이 조선에 있어서는 최근에 일부에서 떠드는 초현실주의라든가 신즉물주의라든가 신고전주의 등 전람회도 보지 못하게 되므로 아직까지는 조선 내의 것으로 실례를 들어 보일 수는 없다. …가까운 예로 조선에서는 이상만 품고 아직도 실현해 보지 못하고 있는 '프롤레타리아 미술전람회'[56]와 일본에서 매년 열리는 같은 이름의 미전이 곧 그것이다."[57]

김주경의 이러한 주장은 특히 서구 신흥예술의 이식과 모방을 통한 새로운 아세아주의·조선미술을 주장하는 심영섭·김용준 따위를 염두에 두고 쓴 것이 틀림없다. 함께 녹향회를 창립하고 더구나 창립선언문까지 썼던 심영섭의 녹향회 탈퇴 소행과, 더불어 심영섭과 미학적 동지로 나서면서 녹향회 회원들을 대거 동미회로 끌어가 버렸던 김용준에 대한 억하심정은 충분히 짐작하고 남음이 있을 터이다. 그러니까 심영섭과 김용준의 주장에 따른 전시회가 조선에 없을 뿐만 아니라 커다란 동요가 없는 세계 미술계에서도 그런 전시회가 특출히 나타나지 않고 있다는 지적은, 심영섭과 김용준을 빗댄 일종의 비웃음 같은 것이다.

이같은 방식으로 김용준·심영섭에 대해 칼을 날린 뒤 김주경은 그림 감상법을 이야기한다. 여기서 김주경은 자신의 예술론을 펼쳐 보이는데, 글의 끝 무렵에 이르러 부르주아 미술과 프롤레타리아 미술을 논한다. 바로 이 문제는 1927년 프로미술논쟁 뒤부터 김용준의 꾸준한 관심사였다. 물론 심영섭도 마찬가지다.

처음에 반부르주아 프로예술이란 바탕에서 출발해서 무정부주의 프로예술론에 도달했던 김용준은, 스스로 1930년에 이르러 지난 시기의 자신을 완전히 청산해 버렸다. 부르주아의 관념적 신비주의 미학사상으로 돌아선

김용준임을 염두에 둔다면, 녹향회와 동미회 문제로 대립을 보이고 있었던 김주경의 견해는 매우 흥미로운 대목이다. 또한 이미 안석주와 정하보가 프로예술론을 갖고서 김용준에 대해 이러저러한 공격을 가하고 있던 점을 떠올려 볼 필요가 있다. 김주경은 자신이 지니고 있는 부르주아와 프롤레타리아 미술에 관한 생각을 밝혀 놓음으로써 자신이 보기에 왜곡되어 있는 논적의 제 모습을 밝혀 놓고자 했던 것이 아닌가 싶다.

김주경은, 프로미술이 무산자계급 미술이라고 해서, 조선의 경우 인구의 대다수인 농민미술이란 뜻으로 받아들일 수 없다고 지적한다. 또한 단순히 농민 환경이나 노동자·빈민을 그렸다고 해서 그것이 프로미술일 수 없다고 보았다.

"무엇보다도 무산자로서 누구나 공통적이요, 또 필연적으로 갖게 되는 무산자의 감정 표현—즉, 일생을 두고 걸식으로만 그대로 늙으리라는 생과 사의 심리와는 달라서 현재에 당하고 있는 고통을 고통으로서 의식하는 동시에, 그 고통의 원인에 대한 감정적 감정과 및 그 감정으로는 그 원인에 대한 해결책을 촉구하려는 심적 태도 내지 그 실천적 현상을 표현하는 미술, 이것을 말하는 것이다.

그러므로 그 미술작품 속에는 무엇보다도 투쟁 목적, 심적 태도가 의식적으로 표현된 무엇이 명백하여야 할 것이며, 그러한 표현이 없다 하면 아무리 빈자생활을 여실히 표현으로 일생을 보낸 밀레의 작과 한가지로 한 ○○예술 또는 테스와 같은 향토예술, 즉 부르주아 미술에 속하기는 한가지다."[58]

다시 말해 소재 따위만으로는 부르주아 미술과 프롤레타리아 미술이 다를 수 없다는 분석이다. 나아가 부르주아지든 프롤레타리아트든 누가 그렸느냐에 관계없이, 프롤레타리아트의 감정과 의식 및 그 원인에 대한 해결책, 그리고 그 심적 태도와 실천적 투쟁과정 따위가 표현되지 않으면 프로미술이라고 할 수 없다는 것이다.

김주경은, 프롤레타리아 계급운동이 발생하기 이전의 세계 모든 나라의 기존 미술이 모두 부르주아 미술을 표현 근거로 삼아 왔던 탓에 그러한 내용과 그러한 형식을 갖는 것이라고 규정한다. 따라서 부르주아 미술은 뒤에 나온 프롤레타리아 예술의 목적의식성이라는 특성을 띠지 않는 미술이라고 한다. 차이가 있다면 그러한 차이일 뿐이다. 그러므로 주관주의 미술 가운데에도 프로미술과 부르주아 미술을 나눠 볼 수 있는 것이라고 주장한다. 표현 방식이 같더라도 내용 여하에 따라 나눌 수 있다는 것이다. 이러한 김주경의 견해는 먼저 김용준이나 심영섭의 왜곡된 미술론에 대한 비판이라 하겠다.

심영섭·김용준은 정신주의·신비주의 따위를 주장하면서 서양의 유물론과 유심론의 철학, 사상, 미학적 대립과 계급 대립을 부정했다. 따라서 미술에서도 부르주아와 프롤레타리아 계급성을 부정하면서 제삼의 어떤 초월적인 것이 있다는 견해를 펼칠 수 있었던 것이다. 이에 대해 김주경은 부르주아와 프롤레타리아 미술의 계급성이라는 대립 구도를 받아들이고 인정함으로써 심영섭·김용준의 견해가 지닌 허구성을 비판하고자 했던 것이다.[59]

하지만 김주경 스스로 프로미술론과 미학에 뜻을 함께하는 것이 아닌 탓에 오히려 그 무렵 프로미술가들에게 한 수 가르쳐 주고 싶었을 터이고, 또한 그러한 정도에 지나지 않았으므로 김용준과 끝 간 데 없는 대립을 추구했던 것도 아니었다. 그래서인지는 모르지만 김용준은 한 달 뒤 김주경을 강력하게 비판하면서도 미학이나 미술론 문제는 제쳐 두었던 것이다.

유진오의 심영섭 비판

유진오는 「제2회 녹향전의 인상」[60]이란 글을 통해 동미회전람회를 '실망' 했다고 한마디로 일축해 버렸다. 유진오는 이렇게 썼다.

"물론 두세 작가의 예외는 있으나 그 주류가 아직까지 ○○, ○○, 모방에 있음을 보고 실망하지 아니할 수 없었다. 확실한 이데올로기를 파악하고 그것에 충실하기 위해 대저 개성을 살릴 기회가 없다면 그것은 충분히 이유가 되거니와, 아무러한 신념이 없는 사람으로서 착실한 태도까지 잃어버린다면 그것은 당당히 경계하여야 할 것이다. 사람은 하루 이틀 살고 그만 두는 것이 아니며, 미

술은 오늘 하다가 내일 집어치우는 것이 아닌 것이다."[61]

이런 식의 비판은 유진오가 그때 녹향회를 옹호하고 동미회를 비판하는 쪽에 서 있어서 그랬던 것인지도 모르겠다. 또 하나는 녹향회를 탈퇴하고 대거 동미회로 옮겨 간 이들에 대한 곱지 못한 눈길도 거기 숨어 있는 것이 아닌가 싶다. 뒤에 살펴볼 심영섭과 녹향회의 관계를 따지고 드는 부분에서 그런 느낌이 또렷하다.

유진오는 글 첫 부분에서 녹향회 성격을 둘러싸고 세간에 오간 논란들을 간략하게 짚어 보는 가운데 자신의 견해를 밝혀 놓았다. 유진오는 흔히 녹향회가 소부르주아 미술단체라는 일반적인 평가들을 소개한 뒤 자신이 보기에도 그렇다고 했다. 출품된 작품들을 보면 회원들 스스로 자신의 생활 주변을 그리고 있는데, 그 소재를 살펴보면 그것이 쁘띠부르주아 이데올로기를 표현한 게 또렷하다는 것이다. 이러한 정리는 다음과 같은 비판을 위한 전제이기도 하다.

유진오는 심영섭의 「아세아주의 미술론」과 관련해서 세 가지 문제점을 들춰 보인다. 하나는 그 글을 녹향회 선언문이라고 밝혔던 심영섭의 태도이다. 유진오는 그것이 심영섭 개인의 독단이었다고 폭로한다.

"그러나 그후 필자가 들은 바로는 심씨의 '아세아주의 미술론'은 결코 녹향회의 미술론이 아니라 한다. 이것은 또 심씨 이외의 녹향회원의 작품 자체가 그렇지 아니함을 증명하였다."[62]

다음, 유진오는 심영섭이 녹향회에 출품한 작품에 대해 '사당집 채색칠 같은 그림' 따위에 불과하다고 지적하고, 세상 사람들의 '반감'을 사기에 충분하다고 비판했다. 그러니까 심영섭이 그 글에서 밝힌 이념과 미학의 실상이 그런 것에 불과하지 않느냐는 되물음인 것이다.

또 유진오는 그 글을 다른 데 목적이 있는 '공허한 간판'이라고 보았던 듯하다.[63] 유진오가 보기에, 심영섭은 그 글을 발표함으로써 '프롤레타리아 미술운동에 대립 항쟁하려고' 했던 게 아닌가 의심했던 것이다. 그렇게 보면 「아세아주의 미술론」은 녹향회 창립선언문이라기보다는 오히려 녹향회를 간판으로 내세운 프롤레타리아 미술 비판일 뿐이다. 그렇다면 심영섭은 녹향회에 대한 기만 행위를 저지른 것이다. 심영섭은 이러한 비판에 일체의 응답을 하지 않았다.

김용준의 일대 반격

김용준은 5월에 「동미전과 녹향전」[64]을 발표했다. 여기서 동미회전람회와 녹향회전람회를 나누어 앞에서는 홍득순을, 뒤에서는 김주경을 향해 대단히 강력한 비판을 가했다. 먼저 홍득순에 대한 비판을 살펴보자. 김용준은 글 머리에 동미회 창립 당시 자신이 밝혔던 취지와 이번에 홍득순이 밝힌 취지를 표 2와 같이 요약해 정리를 해 놓았다.

김용준은 먼저, 동미회는 회원들을 구속하는 '확고한 주의·주장도 없고 따라서 미술운동 단체적 특수한 내용'이 없는 단체이며, 따라서 회원들 각자의 '작가적 특수한 개성을 발휘할 것을 유일의 희망으로 하였던 것'이라고 회고했다. 그런데 난데없이 홍득순이, 단체가 출발하면서 내걸었던 이러저러한 취지·내용을 일 년 만에 완전히 뒤바꿔 주의·주장을 내놓았으니 대경실색하지 않을 수 없다고 불만을 뱉어냈다. 그런 탓에 경이의 눈으로 무상의 호기심이 물 끓듯 한 마음을 갖고서 전람회 장소를 찾아 간 것도 무리가 아니었던 듯싶다. 김용준의 호기심은

제1회전 취지(김용준, 1930)	제2회전 취지(홍득순, 1931)
우리는 서양미술의 전면 내지 동양미술의 전면을 학구적으로 연구 발표한다.	우리는 부동층의 퇴폐한 도배(徒輩)를 배격한다.
그리하여 우리가 가질 진정한 향토적 예술을 찾기에 노력한다.	포브 운동 혹은 쉬르리얼리즘 등의 현대적 첨단성의 예술을 배기(排棄)한다.
미의 소유한 영역은 결코 종교적 혹은 정치적 사상에 부수되지 않기 때문에 향토적 예술이라야 하며, 어떠한 시대사조를 설명하는 것이 아니다.	그리하여 가장 조선의 현실에 적합한 예술을 창조한다.

표 2. 제1, 2회 동미전 취지 비교 (김용준의 견해)

두 가지였다. 그것은 홍득순이 내세운, 출품 작가들이 '조선의 현실을 여하히 전망하였으며, 여하한 표현 양식을 안출하였는가 하는 작가적 태도 내지 작품의 경향'이다.

찾아간 전람회 장소에서 김용준이 발견한 것은 자연주의 수법에 따른 인상파, 고전적 사실파 또는 낭만주의 수법에 따르는 야수파, 후기 인상파 따위에 지나지 않는 것들이었다.[65] 이러한 발견 내용을 자상하게 펼쳐 놓은 다음, 김용준은 홍득순의 견해를 따른 작품들이 없다고 썼다.

"작화 태도를 보면 제4계급층 혹은 룸펜 생활을 취재로 한 작품이 황술조 씨의 〈청소부〉와 장익 씨의 〈가도소견〉의 두 점이 있을 뿐으로, 특별히 조선 현실에 유의한 분은 한 분도 없다."[66]

더구나 〈청소부〉와 〈가도소견〉도 조선 민중의 생활을 소재로 삼았을 뿐 홍득순이 주장하는 그런 조선적 회화일수 없다고 주장한다. 또한 홍득순의 작품조차 표현주의의 모방에 불과한 터에 "도대체 어느 곳에서 조선의 현실적인 것을 찾으려고 하느냐"고 준엄하게 꾸짖는다. 김용준은 한 걸음 더 나갔다.

"제4계급을 취재로 하였거나 룸펜 생활을 묘사하였거나 할지라도, 관자는 다만 그 작자가 대상을 얼마만큼 미적으로 응시하였는가 하는 점을 찾을 뿐이요, 기타에 문학적 제재라든가 취재 내용 여하가 하등의 기여를 줄 가능성이 없는 것이다."[67]

그러니까 작가가 어떤 소재를 그렸더라도 보는 사람은 소재 내용에 얽매이지 않는다는 이야기이다. 이런 견해는 예술작품의 내용에 관한 부정이다. 또한 김용준은 현재 조선적인 것, 조선의 현실에 적합한 미술을 찾으려 해서는 안 된다고 보았다. '우리는 아직도 침묵해야 할 때'라는 것이다. 왜냐하면 조선 미술가들의 수준이 아직 '조선의 마음, 조선의 빛'이 무엇인지 모르는 탓이다. 그럼에도 불구하고 홍득순이 나서서 말로만 떠드는 것은 올바르지 않다는 것이다. 김용준은 "입으로만 그리고 손으로 못그리니 무슨 소용이 있겠는가"라고 꾸짖으면서 홍득순을 향해 다음과 같이 경고했다.

"부동층이 어떠니, 퇴폐사상이 어떠니, 첨단이 어떠니 하는 풋용기를 주저 앉히고, 그대가 예술가가 되려거든 자중하라."[68]

김용준은 거기서 그치지 않았다. 홍득순에게 "로트렉을 알라. 비어즐리를 맛보라. 로세티의 신비사상을 배격하려는가. 보들레르의, 앨런 포우의, 스테판 말라르메의 향기를 맡은 적이 있는가"라고 몰아붙이면서, 그 모든 현대 예술사조를 모조리 썩어 빠진 모더니즘이라고 속단하거나 제쳐 두는 것은 대단히 경솔한 자세라고 지적했다. 끝으로 김용준은 '천박한 지식과 연소한 기술'에서 벗어나지 못한 홍득순의 경솔한 태도와 잘못으로 말미암아 동미회 전체 회원들과 상관없는 독선을 저지른 게 아니냐고 맹렬하게 비판하면서 다음처럼 준엄한 꾸짖음으로 마무리했다.

"무모한 일 개인의 독단으로 전 회원의 명예에 관한 언구를 남용한다는 것은 예술재판소에서 중대한 범죄인의 형을 받을 것이다."[69]

다음 김용준은 김주경의 활동 자세 및 태도 따위를 들춰내 비판을 가했다. 먼저 김용준은 김주경의 활동과 관련해서 녹향회의 성격 규정에 관한 문제를 제기했다. 창립 당시에는 녹향회란 그저 '자신들의 예술을 고집하는 단순한 동인제 단체'에 지나지 않았다. 그런데 이번에 '미술계몽운동 단체인 회원제 단체'로 둔갑해 버렸다는 것이다.

김용준이 보기에 회원제 단체는 당시 공모전을 수행하는 서화협회밖에 없었다. 그런데 녹향회가 난데없이 공모제도를 도입하면서 '미술계몽운동 단체'를 표방하고 나선 것이다. 이 대목에서 김용준은 녹향회가 참으로 회원제 단체인지 아니면 동인제 단체인지를 또렷이 밝힐 것을 요구하고 있다.[70]

아무튼 김용준은, 녹향회가 미술계몽운동 단체를 표방하고 나섰는데, 그렇다면 '같은 성질을 가진 서화협전과

는 당연히 대치의 형세를 취해야' 마땅할 것이라고 지적했다. 그러나 김주경은 녹향회와 서화협회 두 단체 회원 자격을 갖고 있을 뿐만 아니라 두 단체의 공모전 심사위원을 겸직하고 있었다. 김용준은 이 사실을 들춰 보이면서 김주경의 그러한 '작가적 태도'가 모호하고 의심스럽다고 비판했다.

그리고 김용준은 김주경을 비롯한 녹향회 공모전 심사위원의 심사 태도를 문제 삼았다. 출품작의 어떤 특색을 취해서 시상하는지 의문스럽다고 지적하면서, 김용준이 보기에 기교나 색채 따위의 회화적 요소의 우열을 기준으로 삼지 않은 채 수상작품을 뽑았다고 포문을 연다. 게다가 수상작보다 퍽 우수한 작품이 있었는데도 장려상 두 작품을 뽑은 데는 뭔가 심사원들의 생각이 다른 데 있는 것이 아니냐는 의심의 눈길을 보냈다.

특히 입선작품 가운데 서양 풍경을 그린 그림엽서를 그대로 모사한 작품이 있다는 사실을 지적하고는 녹향회 심사위원들의 안목을 문제 삼기도 했다. 또한 김용준은 녹향회 회원 가운데 장익·장석표·심영섭 들이 탈퇴해 동미회에 참가했으며 오지호가 새로 가입했음을 밝힌 다음, 그런데 녹향회 회원인 박광진·김주경·오지호 들은 모두 동경미술학교 동문이니 당연히 동미회 회원들인데도 이들이 동미회전람회에 한 점의 작품도 내지 않았다고 비판했다.

"제삼자로 하여금 대립적 태도를 느끼게 한다 함은 무엇보다 유감이라 하겠다.

전람회란 결코 이해득실을 꾀하여 피차에 살육을 행하는 투쟁장이 아니다. 동창회 전람회에의 출품이 그네의 심사원으로서의 권위나 명예를 훼손시키지 않는 데야 이러한 태도를 안 취한들 어떠하리.

나는 성심으로 권하고 싶다. 좋은 의미로 해석되는 자존심 석자는 깊이 감추고, 나쁜 의미로 해석되는 석자는 처음부터 멀리하자."[71]

그러나 이처럼 진지하고 건설적인 권유에도 불구하고,[72] 앞서 살펴본 것처럼 이미 날카롭게 맞선 두 사람이 어떤 화해를 이뤄낼 상황이 아니었던 듯하다. 아마 김용준 스스로도 화해가 이뤄질 수 없음을 잘 알았을 것이다. 따라서 김용준은 비판의 칼날을 끝까지 날카롭게 세웠다. 화해를 기대할 필요가 없었던 것이다. 그 뒤 이들 둘의 발자취가 그것을 또렷하게 보여주고 있다.

안석주의 김용준 비판

안석주는 1931년 봄에 이뤄진 일대 접전에 참가하지 않았다. 그러나 여섯 달이 지난 새해 벽두에 김용준의 미학과 미술론을 비판하는 매우 짧은 글 「미술계에 대한 희망」[73]을 발표했다. 물론 이 글도 비판 대상을 거론하지 않는 방식을 취하고 있다.

안석주는 먼저, 현재 조선 미술계가 처한 현실을 '퇴영된 유럽의 미술, 말하자면 유럽인들의 작품을 직수입하는 일본미술의 영향을 받고 있는 것이 사실'이라고 진단했다. 나아가 전통회화에서도 '옛날 남화의 잔재와 그렇지 않으면 일본화의 모작'이 대부분이라고 지적한다. 또한 안석주는 '일부 수삼 인의 조선미술 혁명을 부르짖는 사람도 있으나, 이것은 유럽에 있어서의 후기 인상파, 즉 세잔느와 고흐 시대로 역류되는 것들'에 불과하다고 지적한다. 이와 같은 안석주의 진단을 다시 요약하면, 서구미술 이식과 일본화 모방풍조 그리고 봉건 잔재의 지속 따위에 대한 비판이라 하겠다.

여기서 안석주는 '일부 수삼 인'이 누군지 밝혀 놓지 않았지만, 앞서 이뤄졌던 상황과 글흐름으로 미뤄 보면 김용준이 그 가운데 한 사람임은 의심의 여지가 없다. 김용준은 조선적인 것은 아직 이르고 지금은 서구미술로부터 배워야 할 때라고 소리 높였던 것이다. 물론 김용준은 궁극적으로 조선의 독특한 정조를 아로새기고 싶어한다는 주장을 펼쳤으니, 안석주의 주장과 다를 바 없다고 볼 수 있겠다. 그러나 당면한 현실 속에서 거기에 이르는 길에 관한 상이함은 아주 뚜렷해 보인다. 안석주의 비판은 바로 그런 높이에서 이루어졌던 것이다.

다음, 안석주는 '조선 사람으로서의 독특한 정조를 표현한 작품'을 보기 힘들다고 쓰고 있다. 그런 작품은 '조선 사람이 가져야 할 미술, 조선 사람의 생활에서 우러나온 미술'이다. 또 안석주는 '자본주의 몰락기에 있어서

말하자면 신흥계급에 영합할 수 있고, 예술운동에 대하여 눈을 뜨는 이가 많지 않은 것이 통탄할 일'이라고 쓰고 있다. 이러한 안석주의 주장은 안석주 나름의 이념과 미학적 견해임은 물론이고, 좀더 따지고 보면 모두 김용준의 견해에 대한 비판이라 하겠다. 아마 안석주는, 김용준이 '지금 조선 사람은 침묵해야 할 때'라고 선언했음을 염두에 두었을 터이다. 그럼에도 불구하고 안석주는, 다음과 같이 그 따위 침묵을 깨 버려야 한다는 식의 견해를 재삼 강조하고 있다.

"어쨌든 지금까지의 예술은 몰락되는 그 특수한 계급의 잔재물에 지나지 않는다. 그러므로 지금부터 우리들, 더구나 세계의 어느 민족에 비하여서든지 비참한 환경에 처한 우리들이 가져야 할 미술운동에 대한 운동이 일어나고 그러한 의식을 가진 분자들의 규합에 있어서, 모든 대중의 이익을 획득하는 데에 도움이 될 만한 작품을 내놓아야 하겠다."[74]

끝으로 안석주는 '허물어지는 상아탑 속에 있는 예술지상주의자들의 몰락을' 하루빨리 보고 싶다는 바람으로 글을 끝냈다. 이와 같은 예술지상주의자들에 대한 비판은 서양미술, 동양의 신비한 초계급적 예술, 신비주의와 정신주의 따위를 주장하던 김용준을 겨냥한 것임이 분명하다.

맺음말

녹향회 창립부터 그 전람회, 동미회와 그 전람회, 백만양화회의 창립 따위를 둘러싼 논쟁은 단체와 작가 개인, 창작과 이론 따위를 둘러싸고 장기간 벌어진 논쟁이었다. 1927년의 논쟁은 단체 · 작품 · 작가를 대상으로 삼은 게 아니라 프로미술 또는 무정부주의 미술 이념과 미학을 둘러싼 논쟁이라는 점에서 성격이 다르다.

그런 탓인지 이 논쟁은 대립 구도가 좀더 복합적이며, 그 대립 구도의 축에 따라 직접적인 비판 방식과 간접적인 비판 방식을 다양하게 동원하는 특징을 띠고 있다.

첫째, 미학 · 미술론의 갈래로 보면 이태준 · 심영섭 ·

김용준 그리고 김주경 · 유진오가 한쪽에 서 있고, 안석주 · 정하보 · 홍득순이 반대쪽에 서는 양각 구도였다.

다음, 조직을 둘러싼 대립 구도는 김주경 · 유진오 대 심영섭 · 김용준, 그리고 그 양쪽에 맞서는 안석주 · 정하보의 삼각 구도이다. 조직 안에서도 대립 구도가 이뤄졌는데, 홍득순 대 김용준의 대립이 그것이다. 하지만 대개의 논쟁이 그렇듯 이 논쟁도 승자와 패자를 뚜렷하게 갈라 놓고 끝난 것은 아니다.

아무튼 이때 길고 긴 논쟁과 대립은 사실주의 대 탐미주의의 일대 격전이요, 소집단 시대를 맞이하는 과정의 진통을 잘 보여준다. 그러므로 이 논쟁은 1927년에 이뤄졌던 이론적 대립을 실천적 대립으로 끌어올려 놓는 의의를 지니고 있을 뿐만 아니라, 우리 근현대 미술사의 이념과 미학, 창작방법 따위의 대립 구도를 뚜렷하게 자리잡아 놓는 것이었다.

7. 김복진의 전기 미술비평

머리말

김복진(金復鎭)에 관한 연구는 그 중요성에도 불구하고 1980년대까지는 충분히 이뤄지지 않았다. 물론 개괄적인 소개와 단편적인 연구가 이뤄지긴 했으나[1] 창작·이론·사회활동을 포괄하는 연구 열매가 매우 소략했던 것이다.

그 첫째 이유는 김복진의 작품이 남아 있지 않다는 데 있다. 남아 있는 작품이 없으니 별달리 연구할 만한 대상이 아니라고 생각했던 것이다. 그 결과 연구자들은 김복진을 서구조소를 처음으로 배워 온 조소예술가로만 기록하는 데 그치곤 했다. 작가에게 작품이 남아 있지 않다면 연구 가치가 없을 수밖에 없다고 예단했던 것이다. 이경성은 그의 생애를, 문명대(文明大)는 몇 안 되는 김복진의 작품 가운데 〈불상〉을 각각 연구했다.[2] 하지만 창작만이 아니라 김복진이 펼쳤던 미술계 활동과 사회·문화운동이, 곧 근대기 미술의 지적 수준을 헤아리는 단서라는 사실에 착안하지는 못했다.

또 하나는 20세기 전반기 식민지 조선 미술계가 거둔 이론의 열매가 초라하다는 잘못된 상식 탓이다. 20세기 전반기 미술계에 튼실한 비평활동이 이뤄지지 않았다는 예단이 자연스럽게 자리잡아 왔던 것이다. 이러한 예단은 그때의 미술이 서구미술을 흉내내거나 단순한 손끝 재주 따위에 지나지 않는다는 인식에서 비롯했다. 우리 근대미술이 심오한 사상과 풍부한 미학적 기초 없이 이뤄졌다는 생각은 식민미술사관에 기초하는 것이었다. 19세기는 물론 20세기에 이르는 동안의 조선에 미술이론이나 비평이 자리했다고 상상하지 않았으며, 더구나 이론가로서 김복진을 생각하는 일은 거의 불가능했다.

이상의 이유로 말미암아 김복진은 작품이 남아 있지 않은, 이름만 남은 조소예술가로서 아쉬운 탄식만 불러일으킬 뿐이었고, 연구자들에게는 '흥미의 대상'에 지나지 않았다.

이것은 비단 김복진에만 해당되는 문제가 아니다. 우리 근대미술사 연구의 일반 문제였다. 그것은 먼저 실증 연구의 부재로부터 비롯된 것이었다. 당시 작품과 문헌기록 따위와 같은 1차 자료를 수집 분석 종합하면서 사실 관계를 확인하는 실증에의 노력이 드물었다는 뜻이다. 작품 분야도 크게 다른 것은 아니지만, 문헌기록 자료에 대한 연구 상태는 매우 허술했었다. 흩어진 문헌기록 자료에 관한 노력에 소홀하면서 연구할 만한 대상이 없다고 예단했던 것이다. 따라서 근대미술 연구자들의 과제는 그 예단에서 벗어나는 일이라 하겠다. 김복진에 대한 연구도 그러한 높이에서 일궈 나갈 일이다.

나는 몇 차례에 걸쳐 김복진의 면모를 살피는 글을 발표해 왔다.[3] 하지만 연구를 거듭할수록 그 폭과 깊이가 넓다는 사실을 깨달았고, 따라서 세부 분석이 선행되어야 한다고 여길 수밖에 없었다.

김복진의 삶은 크게 전반기와 후반기로 나눌 수 있다. 이 글에서는 그 삶의 전반기를 휘어잡고 있던 사상 미학과 미술이론체계 그리고 미술비평을 대상으로 삼겠다. 그것은 우리 미술비평뿐만이 아니라 1920년대 후반 우리 미술계의 지적 수준을 살펴보는 일이기도 하다. 또한 삶의 전반기, 다시 말해 '청년 김복진'의 삶을 간략하게나마 밝혀 그의 이론활동을 이해하는 데 도움이 되도록 하겠다. 지금껏 충분히 밝혀지지 않은 부분을 중심으로, 이미 밝혀졌더라도 연대기를 엄밀하게 따져 잡기로 한다. 김복진의 그같은 활동을 밝힘으로써 우리 근대 미술사의 정치·사회적 연관을 보여주고자 하는 것도 이 글의 목적이다.

청년 김복진의 삶과 활동

김복진은 1901년 11월 충청북도 청원군 남이면 팔봉리 팔봉산 기슭에서 조선왕조의 관리 김흥규(金鴻圭)의 맏아들로 태어났다. 충북 황간공립보통학교에 입학했으나 중간에 자퇴하고 서당을 다니다가 재차 충북 영동공립보통학교에 입학하여 졸업을 했다. 가족과 함께 경성에 올라온 김복진은 아우 김기진(金基鎭)과 더불어 1915년에 배재고등보통학교에 입학을 했다.

문명비평가의 꿈

고보 삼학년 무렵부터 철학과 문학에 빠져 든 김복진은 학교의 눈길로 보자면 대단한 불량학생이었다. 교과서를 팽개치고 철학과 문학 서적을 들고 다녔으며, 영화와 연극·잡가 따위에 빠져 들기도 했다. 교장의 비리를 폭로하겠다는 위협으로 졸업장을 얻은 김복진이, 부모님께 법률을 전공키로 약속하고 현해탄을 건넌 것은 1920년 6월이었다. 불현듯 동경미술학교 조각과에 입학을 했지만 그의 꿈은 문명비평가였다.[4] 아무튼 학교에 입학해서는 조소에 혼신을 다했다. 억센 성격의 일면을 짐작케 하는 대목이다. 하지만 여전히 그의 꿈은 예술공부를 통한 문명비평가에 있었다. 1921년부터 연극에 빠져 들기 시작했고 1922년 5월에는 유학생들과 함께 연극 또는 종합예술단체인 토월회(土月會)를 만들었다.

김복진 〈자각상〉
1923. 소재 미상.
김복진은 자각상을 1925년
조선미전에 〈삼 년 전〉이란
제목을 붙여 응모해
삼등상을 수상했다.
이 작품은 우리나라에서
서구 조소 기법으로 제작한
최초의 작품이다.

김복진 〈여인입상〉
1924. 소재 미상.
김복진이 동경미술학교
재학 중 제국미술전람회
응모를 목표로 제작한
작품이다. 로댕의
영향을 받았지만
동양 인체를 탐구한
역작이다.

이때 그는 조직 운영의 원리를 경험하면서 육군 군사교재를 통해 조직론을 터득하는 노력을 기울였다. 뒷날 그가 펼치는 조직운동의 바탕이었음은 두말할 필요가 없을 것이다. 그 토월회가 1923년 7월 서울에서 첫 공연을 열었다. 김복진은 이때 중요한 역할을 담당했다. 자금동원과 무대장치였다. 첫 공연은 실패했으나 9월에 개최한 2회 공연은 커다란 성공을 거두었다. 증언에 따르면 이때 김복진이 제작한 무대장치는 대단히 선진적이어서 일본의 유명한 축지(築地) 소극장의 장치보다 앞선 것이었다고 한다.[5] 또 그는 토월미술연구회를 조직하고 무대장치를 계속하는 한편, 정측강습원을 개설하여 회화와 조소·미학 강좌를 진행했다.

연이어 파스큘라(PASKYULA)라는 문예 단체를 조직한 뒤 김복진은 10월에 일본으로 건너갔다. 거기서 다음 해인 1924년 여름까지 동경 포전(蒲田) 영화촬영소에서 영화연구에 몰두했다. 영화에 몰두하던 김복진에게 다시 아사쿠라 후미오(朝倉文夫) 교수가 연락을 해 왔고, 제국미술전람회 응모를 권유하여 이에 응해 〈여인입상〉을 제작했다. 혼신을 다하다 보니 1924년 9월 초순 무렵에야 비로소 자신이 각기병에 걸렸다는 사실을 발견, 귀국 길에

올랐다. 그러나 귀국 길에 쓰러져 고향 청주에서 그 해말까지 몸져 누워야 했다. 몸져 누운 김복진에게 제국미술전람회 입선 소식이 날아들었는데, 이때 '조선 최초의 조각가 김복진'이란 이름으로 언론의 지면을 장식, 고국의 미술계에 등장했던 것이다.

창작과 교육 그리고 프로예맹

김복진은 1925년 1월 상경했고 서화학원 안에 작업실을 얻어 졸업작품을 제작하는 한편 모교인 배재고보 교사로 나섰으며, 한편 고려미술원 연구소 강사도 했고 효자동에 있는 고학당에도 나갔다. 고학당은 오늘날 야학과 같은 무산청년 무료교육 기관인데, 얼마 뒤엔 일제 경찰에 의해 강제 폐쇄당했다.

또 김복진은 5월에 조선만화가구락부를 조직하는가 하면 제4회 조선미술전람회에 응모했다. 이 전시회에 출품한 〈나체습작〉이 파손당하자 신문들이 대서특필했고 김복진은 일약 명사로 떠올랐다. 하지만 무엇보다도 김복진의 삶은 1925년 8월 24일 출범한 프로예맹 창립과 깊은 관련을 맺고 있다. 김복진은 일찍이 김사국(金思國) 정백(鄭栢) 이성태(李星泰)와 같은 쟁쟁한 항일 사회주의자들이 주도하는 서울청년회에 깊이 관련되어 있었던 듯하며, 서울청년회와 프로예맹 사이에 매개 역할을 했다.[6]

이때 김복진의 활동 가운데 특기할 대목은 교육사업이다. 이미 앞서도 몇 차례 교육사업을 펼쳤으나 1925년 10월 YMCA에 설치한 미술연구소는 가장 본격적인 교육기관이었다. 이곳은 20세기 조소의 산실이었다. 여기서 장기남(張基南) 양희문(梁熙文)과 같은 조소예술가가 배출되었고, 구본웅(具本雄) 또한 여기서 김복진에게 조소를 배웠던 것이다. 김복진은 이 미술연구소를 1927년 이후까지 운영했다.[7]

김복진의 정치적 활동은 그칠 줄 몰랐다. 1926년 봄 대한제국 마지막 황제인 순종이 죽고 국장일이 6월 10일로 잡혔다. 조선공산당은 이를 계기로 전 민족적 투쟁을 계획했다. 하지만 이를 계기로 일제에 대거 검거를 당했고, 따라서 당은 와해딩하고 말았다. 그 낭에 참가하지 않았던 탓에 검거와 무관했던 서울청년회 회원들은 여러 세력

과 힘을 모아 9월부터 당 재건운동을 펼쳤다. 이때 재건된 당을 '제3차 조선공산당'이라 부르는데, 김복진은 이때부터 당 활동가로 전면에 나서기 시작했다.

한편 프로예맹 안에서도 예술활동에서 정치운동 중심으로 방향전환의 기운이 일었고, 내용과 형식 논쟁과 무정부주의자들과의 논쟁을 거쳐 1927년 9월 1일에 개최한 임시총회에서 정치투쟁 위주의 조직 개편을 완료했다. 이 과정에서 김복진의 역할은 절대적이었다. 개편된 조직에서 김복진은 중앙위원 서열 제1순위였으며 조사부 책임자로 선출되었다.[8]

이때 김복진의 생활은 프로예맹 사무실에서 자고 먹는 형편이었다. 그때 프로예맹 사무실은 견지동 천도교 교당 안에 세 든 두 칸짜리 방이었다. 이곳은 그에게 집필활동의 거점이었고 미술교육사업과 프로예맹을 꾸려 나가는 근거지였으며,[9] 나아가 이곳은 조선공산당 당원으로서 활약하는 동안의 서식처이기도 했다. 이같은 정치활동은 창작활동에 영향을 끼쳐 1927년과 1928년, 내리 두 해 동안 작품활동을 중단할 수밖에 없었다.

조선공산당 활동

1928년 2월에 3차 조선공산당은 대량 검거를 당했지만 곧바로 재건사업을 펼쳐 2월 27일에 제4차 조선공산당 재건과 3월 20일에 고려공산청년회 재건을 이룩한다. 여기서 김복진은 고려공산청년회 중앙위원 및 선전부원 겸 경기도 책임비서에 선출되었고, 특별기구인 학생위원회 위원장을 맡아 학생운동을 지도했다. 이때 김복진의 활약상을 서대숙은 다음과 같이 썼다.

"국내의 학생들 사이에서 공산주의 활동은 1925년 11월에 조직된 학생과학연구회를 중심으로 행해졌다. 학생 그룹의 지도자들은 당에 대한 계속적 검거와 함께 체포되었다. 제4차 당의 고려공산청년회는 학생운동에 특히 중점을 두고, 전 조직을 개편하는 일을 김복진에게 일임하였다. 김복진은 여러 학교에 연구회를 만들고, 독서회를 만드는 데 전력을 쏟았으며, 여기에서 학생들은 마르크스, 레닌의 혁명적 교의를 학습할 수 있었다."[10]

이때부터 공개적인 활동은 모두 중단했다. 프로예맹 사무실로부터 떠나야 했음은 물론이다. 이때 김복진은 삽화가 이승만(李承萬)의 집에 숨어서 살았다. 이승만의 말대로 '일주일에 한 번 정도 어디론가 외출'[11]을 한 수배자 김복진은, 1928년 4월 하순 어느 날 당시 보성전문학교 법과에 입학해 다음 조선학생과학연구회에 입회한 이현상(李鉉相)을 『조선지광』이란 잡지사에서 만났다. 그때 조선지광사는 고려공산청년회의 비밀 연락소였다. 조선학생과학연구회 상무집행위원 오재현과 만나고 나오던 이현상을 김복진이 불러 세웠다.

이현상은 뒷날 남부군 총사령관으로 이름을 떨친 빨치산 대장이었다. 김복진은 이현상에게 고려공산청년회에 입회를 권유하고, 학생조직 지역 책임자로 임명했다. 김복진은 이현상과 일주일 뒤에 다시 만났고, 토론과제도 주고 투쟁방침도 주는 등 꾸준한 만남을 계속했다. 물론 이현상 한 사람만 그렇게 만났던 것은 아니다.[12]

고려공산청년회는 1927년 2월부터 이미 노동·인텔리 등 각급각층 세포조직과 직업별, 지역별 세포조직사업을 넓게 펼쳐 나가고 있었다. 아무튼 앞서 이현상과의 만남에서 보듯 김복진은 이미 그 과정에 깊숙이 참가하고 있었던 것이다. 김복진의 활동상을 보여주는 증거 가운데 하나는 1928년 9월의 세칭 '경성학교 세포사건'이다. 홍태식은 다음과 같이 썼다.

"학생위원회의 활동은 김복진을 책임자로 하여, 1928년 늦은 봄부터 조선학생과학연구회·기독교청년회관(YMCA)·경신학교·배재학교·중앙학교·보성학교와 제일고보 안에 학생세포를 조직하고 '학생들의 자치' 및 '일본군의 중국 출병 반대' '식민지 교육제도 반대' 등의 슬로건을 내걸고, 전국 학생들의 맹휴를 추진하다가 1928년 9월 서대문 경찰서에 발각, 다섯 명의 간부들이 피검되어 (치안유지법·보안법·출판법 위반으로) 기소되었다."[13]

이 사건으로 이현상이 체포당했는데 그 직전인 8월에 김복진 또한 체포당했다. 신경쇠약에 이르기까지 지독한 고문을 당했음에도 불구하고 김복진은 자신의 활동에 대해 일경에 거의 아무런 진술도 하지 않았다. 김복진은 그 활동 내용에 걸맞게도, 그러나 너무나도 긴 중형을 선고받고 1934년 2월까지 꼬박 5년 6개월 동안 감옥에 갇혀야 했다.

청년 김복진의 미술이론

김복진은 이론활동을 동경미술학교를 졸업하던 해인 1925년부터 곧장 시작했다. 그는 일찍이 재학생 시절인 1923년 귀국해 빼어난 민중미술론을 발표했지만, 본격 미술비평활동을 한 것은 졸업 뒤부터였다. 김복진의 비평활동은 안석주의 비평활동과 더불어 서구미술을 이식해 온 세대의 첫머리를 차지하는 의의를 지니는 것이다.[14]

조선미술론의 급진성

김복진은 비평활동을 시작한 지 일 년 만인 1926년 1월에 눈길을 끄는 두 꼭지의 논문을 발표했다. 하나는 조선미술을 다룬 「조선역사 그대로의 반영인 조선미술의 윤곽」이요, 또 다른 하나는 일본 미술계를 휩쓸고 있는 서구의 입체파와 미래파 따위를 다룬 「신흥미술과 그 표적」이다.[15] 이 두 편의 글은 1927년 5월에 발표한 「나형선언 초안」[16]과 더불어 청년 김복진의 사상과 미학·미술론을 완전히 보여주고 있다. 우선 「조선역사 그대로의 반영인 조선미술의 윤곽」을 살펴보자.[17]

김복진은 예술의 기원이 생활의 필요에 따라 발생한 것이란 입장을 취한다. 따라서 토착민족의 원시미술이란 '생활의 필요상 기억의 재현을 쉽게 하려고, 해석의 편의를 돕게 하려고, 또는 기념으로, 암호로 작화하고 조각하였던 것'이라고 본다. 이런 견해는 유희본능설과 맞서는 것이다.

아무튼 김복진은 토착민족의 미술이 변화를 맛보는 계기를 두 가지 방향에서 잡아내는데, 하나는 제국주의 국가의 침략과 학살이요, 또 다른 하나는 사회의 계급 분화이다. 그런데 김복진은 먼저 제국주의 국가의 침략과 학살 그리고 제국주의 문화의 침입을 우선적인 것으로 내세우고 있다. 그 침략자들이야말로 토착민족을 지배하는 착

취계급으로 자리잡았다고 보았기 때문이다. 토착민족은 노예로 전락당했고, 그 가운데 일부와 외래 침략자들이 지배세력으로 나섰기 때문에 그러한 힘의 관계에 따라 미술의 변천이 이뤄질 수밖에 없었던 탓이다. 그런 조건에서 토착미술이 몰락하거나 변질하는 것은 자연스러운 일이라 하겠다.

역사상에서 토착미술의 몰락과 변질이 이뤄진 결정적 시기를, 김복진은 삼국시대 직전인 낙랑·현도·진번·임둔의 사군시대로 보았다. 이때 중국의 침략과 더불어 그 '미술이 전래' 되었고, 이 '전래미술이 생장되고 원숙된 것이 곧 조선의 미술'이라고 한다. 김복진이 보기에 이 전래미술은 토착민족을 마취시키고 노예화시키려는 수단으로서 종교와 결합된 '정책화된 미술'이다. 이 미술은 '인간 본래의 생활과 하등의 교섭이 없는, 현실에서 유리된 예술—미술'이었다. 그런데 더 가당찮은 것은 이런 미술이 더욱 번영하여 도리어 생활과 현실을 지배하려고 나섰다는 것이다.

이런 상황은 조선이 끊임없이 침략을 당함에 따라 더욱 강화되었고, 그 정책화된 착취계급의 미술은 원숙해져 갔다. 특히 침략을 거듭 당하는 불행한 처지에서 조선민족은 무기력한 심정을 겹으로 쌓아 갈 수밖에 없었고, 이러한 '패퇴심정'이 민족 감정, 민족 정서로 자리를 잡았다. 바로 그것이야말로 조선미술의 터전이라는 것이 김복진의 견해인 것이다. 그럼 그 조선미술의 요체는 무엇인가. '패퇴심정을 가미한 필가묵무(筆歌墨舞)하여 놓은 것'이다. 그래서 김복진은 다음과 같이 썼다.

"중국 본토에서 정기적으로 밀리어 나오는 제국주의 침략과 무력의 뒤를 추종하는 문화와 또 토착민족 자체의 내부에서 효생(酵生)된 지배계급의 향락적 욕망으로 말미암아 자기확충이 되어서, 허망 신기루 상아탑은 점점 그 지반이 굳는 대신에 생활로부터, 민중으로부터 거리가 자꾸만 떨어지게 된 것이다."[18]

이러한 김복진의 견해는 몇 가지 문제를 갖고 있다. 하나는 사군시대 이전의 토착미술의 성격과 그것의 변화 따위를 덮어두었다는 점과, 또한 그 민중의 미술문화에 관

1925년 3월에 서화협회 작업장을 빌려 동경미술학교 졸업작품을 제작하는 김복진. 모델은 열네 살의 어린 소녀 조봉희였다.

한 무관심이라 하겠다. 또 하나는 온통 조선 역사를 중국 침략 반복의 역사로 보았다는 점이다. 그러나 이 대목이 알맹이가 아님은 곧 다음에서 드러난다.

일제의 침략이야말로 조선 역사 이천 년 이래 가장 커다란 '일대 동변(動變)'이라고 쓰고 더하면 더했지 못하지 않다고 밝힌 김복진의 태도로 미루어, 현 단계에 처한 조선의 미술을 상기시키고자 했던 쪽에 눈길을 줄 필요가 있다. 오늘의 눈으로 과거를 본다는 말을 상기할 필요가 있는 대목이다.

김복진은 일제의 침략으로 일어난 사회의 급격한 변혁을 '구미의 문명이, 바꾸어 말하면 난숙된 자본주의의 문명이 일본을 거쳐서 새로운 부대(附帶)의 사명을 띠고 수많은 이민과 같이 몰려 들어오게' 된 상황에서 찾았다.

김복진은 그러한 상황에 처한 재래의 조선미술을 다음과 같이 묘사하고 있다. 강력하고 유일한 옹호자였던 봉건 지배계급의 몰락은 이른바 패퇴심정을 가미한 필가묵무의 미술, 또는 농완희묵(弄腕戱墨)의 미술[19]을 마치 어머니 탯줄을 잃어버린 꼴로 만들었다. 하지만 그 미술은 새로운 주인을 찾아 나섰다. 한편 침략자 일제 또한 식민지 민족을 회유시키고 마취시키려는 식민지 경영의 전통적 미술정책을 펼침으로써 '필가묵무의 미술'은 여전히 지속 배양을 꾀해 나갈 수 있었던 것이다.

하지만 이천 년 전과 다른 전혀 새로운 상황이 펼쳐졌다. '그 전에 보지도 못한 외래미술—이민미술이 발기'했던 것이다. 이른바 자본주의 문명을 터전으로 삼는 색다른 서양미술이 그 정치적으로 우월한 지위를 바닥에 깔고 밀려들기 시작했다는 것이다. 이 대목에서 필가묵무의 재래미술과 색다른 이민미술의 항쟁이 일어났다. 하지만 재

래미술의 승리는 결코 꿈꿀 여지가 없다는 것이 김복진의 견해다.

김복진은 그것을 생활의 변화로부터 찾았다. 김복진은 재래미술의 유일한 무기를 '향토성' 또는 '민족성'으로 보았다. 그런데 조선사회가 점차 자본주의화해 가고 있었으며, 생활이 그렇게 바뀌어 감에 따라 향토성 또는 민족성이 소멸해 가고 있었다. 따라서 재래미술의 바탕이 사라져 가고 있고, 그것의 존재기반이 붕괴할 것이 뚜렷해 보인다는 것이다.[20]

그럼에도 불구하고 재래미술은 '토착민족이라는 불행한 처지로 동정을 사며 나날이 녹이 슬어 가는 향토성, 민족성이라는 무기를 가지고 진두에 나서고' 있었다. 하지만 그것은 김복진이 보기에 결코 오래 가지 못하는 것이었다.

"조선의 미술이 이민미술과 대립하며 항쟁하는 데에 가장 많이 그 힘을 의촉(依囑)하고 자부하였던 향토성, 자본주의 문형(紋形)으로 하여 지역선(地域線)이 무너지며 이민취미로 말미암아 개변되어 가는 도정에 서 있다. 조선미술의 유일한 무기는 이와 같이 하여 나날이 좀이 먹어 가는 것이다."[21]

김복진은 그 재래미술, 필가묵무와 농완희묵을 일 삼는 조선미술이 살아날 길은 없어 보인다고 단정했다.

김복진은 당시 형성된 화단과 더불어 서화협회·고려미술회·삼미회(三美會)·창미사(創美社) 같은 단체들이, 사실은 '예술상에 있어 주장이나 주의나 더 나가서 사상상 주견이 다름으로 하여 분립된 것이 아니라, 오로지 특권계급의 총애를 전단(專斷)하려고 질시 반목으로 하여 성립된 것'이라고 비판하고 있다. 또 그는 우리 미술사의 대부분을 격렬하게 비판했다. 이를테면 신라의 불상부터 안중식(安中植)과 조석진(趙錫晋)에 이르기까지 그 모두가 '생활서부터 다수 민중으로부터 탈각(脫殼)된' 것으로 보았고, 나아가 종교미술을 격렬하게 비판하면서 그 모든 미술이야말로 '다만 충실하게 정치에, 종교에, 특권계급에 아부하고, 노역을 감수하고, 예술지상성을 믿어 자위하며, 이것으로 민중을 마취' 해 온 것으로 규정했다. 조선 미술계의 상황에 대한 김복진의 견해는 매우 극단적인

것이다. 따라서 그런 조선 재래미술은 '별다른 생로가 없고 급속히 자체의 분해 작용을' 할 수밖에 없다고 말한다.

하지만 청년 김복진의 이러한 급진적 견해는 조선화단 내지 조선미술이 스스로 자멸하기를 기대하는 것에 지나지 않았다. 그것은 희망이지 대안은 아닌 것이다. 또한 조선미술의 역사와 그 발자취에 대한 견해는 미술을 일면적으로 파악한 것이었다. 그것이 정치나 종교 또는 지배계급의 의도에 따른 것이라 하더라도 예술적 가치를 부정할 수는 없다. 김복진의 견해는 부분적으로 계급환원론에 빠진 것이다. 모든 사물을 계급의 눈길로 되돌려 놓는다면 그 사물과 현상을 제대로 볼 수 없다.

청년 김복진은 이 시기를 반제 반봉건 혁명이 성숙해 가는 시기로 여기고 있었다. 앞서 살펴보았듯이 그는 이미 프로예맹을 조직하고 그 급진노선으로 방향전환을 꾀하고 있었으며, 당시는 농민·노동자·청년학생 조직과 조선공산당이 적극적인 활동을 펼치던 때였다.

「조선역사 그대로의 반영인 조선미술의 윤곽」은 1920년대 중반의 반제 반봉건 급진노선을 반영하고 있거니와, 유례 없는 미술론으로서 우리 미술사상 의미있는 가치를 지니고 있다 하겠다.

신흥미술 비판과 민중미술론

「신흥미술과 그 표적」[22]은 일본에서 발생한 조형파 운동 선언을 길게 인용하는 것으로 시작하고 있다. 그는 근대사회로 전환하면서 발생한 과학과 새로운 철학 및 예술 전반이 일본에서 어떻게 나타났는가를 소개하면서, 스스로는 그 원인을 자상하게 밝히는 노력도 아끼지 않았다. 또한 그는 서구미술의 새로운 현상인 입체파와 미래파에 대해 분석과 비판을 거침없이 펼쳐냈다.[23]

김복진은 이 조형파를 입체파나 미래파와 같은 신흥미술로 묶어 하나로 파악한다. 모든 기존 예술에 대한 격렬한 반대로부터 시작한 일본 조형파에 대해, 김복진은 축하도 저주도 하기 어렵다고 말한 뒤, 그 새로운 미술운동의 발생이 일본사회 나름의 변화를 반영하는 필연적인 것이라고 파악한다. 그 필연성은 일본의 재래미술이 지니고

있는 저회취미와 우상숭배 따위에서 비롯된, 굳어 버린 '전형화된 사상'과 '허망한 요태(妖態)'로부터 온다는 것이다.

일본 또한 서구사회의 과학과 사회·정치적 혁명의 침입을 받지 않을 수 없었으며, 나아가 일본 '자체 내부의 중민(衆民)의 자각운동'이 서구의 그러한 영향과 뒤섞여 거센 물결을 일으켰다. 그것이 일본의 굳어 버렸던 생활양식과 전통예술에 대한 도전을 일으켰던 것이다.

이와 같은 파악은 앞서 살펴보았던 조선 미술계에 대한 파악 방법틀과 비슷하다. 다만 그것이 우리의 경우, 식민지라는 점 때문에 좀더 복잡한 지도를 그리고 있을 뿐이다. 나아가 김복진은 그러한 방법틀을 서구 미래파와 입체파의 발생 및 그 본질을 파악하는 데 적용하고 있다. 미술과 사회, 과학문명과 생활양식의 변화, 미적 의식의 새로운 높이를 유기적으로 파악하고 그 일관된 틀을 흐트러 뜨리지 않았던 것이다.

김복진은 이들 신흥미술의 본질을 제대로 파악하면서도 그것에 대한 비판의 끈을 조금도 늦추지 않았다. 그는 다음과 같이 썼다.

"부르주아 온실에서 생장된 근대인의 과학의 마술에 심취하고 역상(逆上)되고 발광하여서 자극소(刺戟素)가 희소(稀小)한 일체 재래의 생활방식을 거절하게 되며, 그리고 또 일면에 있어서는 기대하지 않던 반갑지 않은 프롤레타리아, 곧 신흥계급의 노력이 확대됨이리라. 자○적(自○的) 행동을 잡지 아니치 못하도록 현대인─예술인의 ○○○ 곧 흥분되고 만 것이다."[24]

김복진은 미래파나 입체파와 같은 신흥미술을 부르주아의 것으로 파악했다. 그는 그것들이 무질서와 과학만능 그리고 사상적 기초가 허약한 조건에서 말초신경의 발달에 따른 파괴적이고 폭력적인 경향을 보이고 있다고 보았다. 김복진은 이들 신흥미술이 앞선 시기의 신비적이고 정적이며 정신적인 상징주의 미술, 다시 말해 신비적 이상주의 또는 고전적 이상주의를 파괴한 점에 대해 충분히 평가하면서도, 그것이 역사 진보의 신지함에 대한 고려가 없는 무질서·과학만능 따위의 '유쾌한 파괴'를 저지르고

있음에 대해 가차없는 비판을 가하고 있다. 신흥미술의 표적은 다름이 아니라 '파괴와 방화'라는 것이다. 서구 사회의 '유럽 전쟁 전후'를 신흥미술의 배경으로 들어 보이면서, 그것을 '부르주아 온실 속의 교양'으로 연결시킨 김복진의 뛰어난 표현 역량이 돋보이는 대목이다.

신흥미술에서 계급적 성격을 읽어내는 김복진의 눈길은 자연히 민중미술론으로 이어질 수밖에 없다. 김복진은 예의 「조선역사 그대로의 반영인 조선미술의 윤곽」에서 민중미술론을 펼쳐 보였다. 앞서 살펴보았듯이 미술사를 계급의 눈길로 파악하고 있었던 점을 떠올려 보면, 그가 민중미술론을 어떻게 보고 있는지 쉽게 알 수 있을 터이다.

김복진은 계급사회에서는 민중미술이 존재하지 않는 것으로 파악하고 있다. 따라서 그의 민중미술론은 특권계급의 미술에 대한 비판 안에 자리잡고 있다. 김복진은 다음과 같이 쓰고 있다.

"예술은 사회의 상부구조라는 것만 알아 주었으면 한다. 그래서 사회의 기초구조인 생활에 변화가 있게 되면─경제조직에, 정치에─계급에 개변이 생기게 되는 때에는 예술 자체도 어찌할 수 없이 자기 해체를─자신 익사(溺死)를 수행하지 아니치 못하게 되는 것이다."[25]

이러한 견해는 이른바 당시 과학적 철학의 예술론으로서, 그의 미학이 자리잡고 있는 터전을 보여주는 것이다. 다시 말해 그는 예술 또는 미술이 사회생활과 뗄 수 없는 것임을 확고히 믿고 있었다. 그는 우리 미술사를 살피는 가운데 원시시대 토착민족의 미술이 '생활로부터, 다수 민중으로부터 탈각되어 세련되고 정등(靜燈)되어 소위 퇴폐심정으로 염채(染彩)'해 버렸다고 탄식한다.

따라서 김복진은 민중의 생활에 결합된 미술을 지향하고 있었다. 특히 조선의 민중이 미술에 아무런 유혹도 느끼지 못하고 있는 현실을 개탄하고 있다. 이것은 미술이 어떠한 사회적 존재 방식을 갖고 있으며 그 유통구조가 어떤지에 대한 관심을 뜻하는 것으로, 매우 의미있는 것이다. 미술작품의 내용만이 아니라 미술문화를 누리지 못하고 있는 민중의 문화적 상태에 대한 인식은, 그러므로

미술과 생활이 동떨어져서는 안 된다는 민중미술론에 자리잡고 있음을 보여주는 것이다.

또 김복진은 퇴폐성과 감상주의 따위를 격렬하게 비판하고 있다. 이 대목은 그가 미술에서 건강성과 진취성을 희망하고 있음을 알려 준다. 하지만 그는 건강성이나 진취성이란 낱말을 또렷하게 쓰지 않고 있고, 또 내세우지도 않았다. 김복진은 그것보다도 인간의 고통과 사회의 악행에 주목하고 있었다. 특권계급의 미술을 비판하는 가운데 다음과 같은 구절이 있다.

"직면하고 있는 '인간고' '사회악'에 대하여 아무러한 사고가 없었고, 반성이 없고, 생활에—실현에—이렇다는 준비도 아무것도 없이 피동적으로, 정략적으로…."[26]

이 글을 눈여겨보면 다음과 같은 사실을 헤아릴 수 있을 것이다. 김복진은, 미술가가 현실생활에 대해 준비해야 하며, 그 과정에서 발견하는 인간의 고통과 사회의 악행 따위들을 그려야 한다고 믿었던 것이다. 그는 또 다음과 같이 쓰고 있다.

"생활에 대하여, 사회악에 대하여 인도주의적 이상주의적 태도로 자위에 가까운 고백·선언, 감상적 이상적인 경고(警告), 시대로부터 현실주의에서의 해부하려 하고 또 그나마 조그마한 주관에 비추어 비판을 내리려 하는 이와 같은 시기를 통과하여…."[27]

이를테면 김복진은 비판적 리얼리즘을 염두에 두고 있었던 것이다. 그러니까 생활을 소박하게 드러내는 긍정적인 민중미술이 아니라, 현실을 작가가 통찰하여 그 부정적 측면을 고발하고 경고하는 민중미술을 지향했던 것이다.

이와 같은 김복진의 민중미술론은 그때까지 나온 어떤 미술론보다도 또렷한 경향성을 보여주고 있다. 하지만 아직 그것은 소박한 높이에 머무르는 것에 지나지 않았다. 민중미술론의 체계적인 논리화는 그로부터 일 년 육 개월이 지난 뒤, 1927년 5월에 발표한 「나형선언 초안」에서 이루어졌다.[28] 김복진은 이 초안에서 미학과 미술운동의 성격 및 임무, 그리고 조직론의 체계를 완성한다.[29]

비평가론

김복진은 1925년부터 1928년까지 조선미술전람회와 서화협회전람회를 다룬 다섯 꼭지의 실제비평을 발표했다. 그 과정에서 최우석과 김주경으로부터 드세찬 반박을 당했다.[30] 김복진은 1928년 5월에 가서 뒤늦은 반박을 가했다. 이 글은 제7회 조선미술전람회 비평문[31]인데, 글 제목과 관계없이 대부분을 그 반박에 할애하고 있다. 먼저 김복진은 최우석과 김주경의 비평론을 다음과 같이 요약해 놓았다.

"미술비평은 미술가라야만 할 것이며 회화비평은 회화전문가라야만 할 것이니, 전문가 아닌 자 회화를 말하는 것은 전문가를 모독함이 클뿐더러 나아가서 중우(衆愚)로서의 잠월(潛越)이라 하였다. 그래서 서양화 그리는 자는 서양화 평에만의 비평가로서의 자격이 있고, 조각을 전업하는 자는 조각의 영역 이외에 일보의 출입을 금한다는 뜻이었다."[32]

오래 전에 최우석과 김주경이 그같은 주장을 펼쳤는데, 김복진은 자신을 향한 비판임을 알고 있으면서도 일단 덮어 두었다. 하지만 세월이 흐르면서 그러한 견해들이 '소란을 극'함에 따라 그런 소란을 잠재울 필요를 느꼈던 듯하다. 먼저 김복진은 소박한 예술 감상자의 예를 들어 그 소박한 일반 감상자가 '소박하나마 미추의 분석이 있고, 단안(斷案)의 자유가 있을 것' 아니냐고 되물었다.

"위에 쓴 바와 같이 미술 평은 미술가에게라는 법이 있다면, 정치는 정치가에게라든가 법률은 법률가라든가 기타 밥맛은 행랑어멈으로서만 비평해야 한다든가, 가지가지로 세분하게 될 것이다. 도무지 귀치 않은 세상이니 쓸 것을 다 쓰지 못하나, 정치의 범외(範外)에 사는 사람이 없을지니 정치 운용의 합리·불합리, 법률의 독(毒)과 불리에 대하여 비평하는 것도 토회인(吐會人)으로서의 당연한 특권이라 한다. 그러면 문화 계통의 일부분인 미술

에 있어서만 선의의 비판을 절대 불허한다는 변칙은 어디로서부터 그 이유가 서게 되랴. 물론 전문가는 아니나 감상의 자유가 있는 이상 감상, 곧 비판이라 할진대, 비평의 자유가 있는 것이다."[33]

하지만 김복진은 이러한 일반론에 그치지 않았다. 김복진은 감상자의 비평은 직감적이며 비상식적인 것이라고 못 박아 두면서 전문가와 우열이 있음을 뚜렷이 해 두었다.

어쨌건 김복진은 감상자의 비평과 전문가의 비평을 모두 인정했다. 중요한 것은 어떤 비평이냐가 아니라 비평을 두려워하지 않는 자세이며, 나아가 그 비평을 받아들이고 반성하는 것인데, 문제는 그것을 거부하는 것이라고 보았다. 그리고 만약 어떤 비평에 오류가 있다면 전문가의 태도와 지식으로 가르쳐 주면 될 일이라는 충고 또한 잊지 않고 덧붙여 주었다. 또 김복진은 1925년 6월에 다음과 같은 말을 했다.

"'칭찬이 아닌 평문은 쓰지 않는 게 좋다'고 일본 어떤 문인은 말하였다마는, 나는 뒤바꾸어 욕이 아닌 비평을 쓸 까닭이 없다고 한다. 칭찬하려면 쓸 것도 없이 입만 딱 닫는 것이 제일 날 것이 아니냐."[34]

야유와 치밀함과 날카로움

칭찬과 욕으로 나누어 놓고 보니 수준 높은 비평문화가 실종된 듯한 느낌도 없지 않다. 실제로 청년 김복진은 '풍자적 야유'에 가까운 문투를 거침없이 사용했다. 극단적으로 흥분한 최우석의 경우를 보자. 김복진은 일차로 최우석의 작품 〈기한(飢寒)에의 동정(同情)〉에 대해 '최우작(最愚作)'이란 표현을 씀으로써 작가의 이름과 비슷한 풍자적 야유를 가했다.[35] 그 뒤 석 달이 채 지나지 않은 1925년 6월에 다시 비판을 가했다. 이번에는 좀더 격렬했다. 앞의 〈기한에의 동정〉과 관련한 최우석의 '자작 해설'을 두고 "손발(手足) 문제가 아니라 대뇌가 부족하지 않은가 의심스럽다"고 하는가 하면, 최우석의 작품 〈불상〉에 대해 '금년도 대표적 졸작'이라고 거침없이 쏘아 댔다. '한

말 당시 괴상한 불상을 모아 놓고 천리(賤利) 탐욕에 눈알 붉던 승려배와 동격 화가'라고 최우석을 비꼼으로써 그 비판은 극에 달했다.[36]

여기서 최우석은 비평의 해독성을 거론하면서 김복진의 자격에 시비를 걸었다.[37] 그런데 더욱 심한 시비가 펼쳐졌다. 김복진은 나혜석(羅蕙錫)이 제4회 조선미술전람회에 출품한 〈낭랑묘(娘娘廟)〉를 빼어난 작품으로 비평하면서도, 작가에 대해서는 '미의식보다는 야심이 앞을 서는 모양'이라고 따끔한 일침을 가했다.[38] 그리고 다음해인 1926년, 조선미술전람회 출품작들에 대해 무난하게 쓰면서도 다음과 같은 신상발언을 함으로써 나혜석의 분노를 폭발시켰다.

"초기의 자궁병이 만일 치통과 같이 고통이 있다 하면 여자의 생명을 얼마나 많이 구할지 알 수 없다는 말을 들었다. 신문을 보고 이 기억을 환기하고서, 그래도 화필을 붙잡는다는 데 있어 작화상 졸렬의 시비를 초월하고, 호의를 가지고 있다는 것만 말하여 둔다."[39]

나혜석은 이 글을 읽고 어느 좌석에서 김복진에게 욕설을 퍼부어 댔다. 글에 담긴 뜻과 관계없이 여성 신체의 병을 거론했다는 사실에 흥분을 했던 듯하다. 아무튼 이처럼 혈기왕성하고 독기에 넘치는 풍자와 야유, 거침없는 신상 발언 따위야말로 청년 김복진의 실제비평을 특징짓는 대목이었다.

이러한 청년 김복진의 비평 태도는 자멸기에 있는 식민지 조선미술에 대한 그의 급진적 관점과 곧장 이어져 있는 것이다. 앞서 이미 보았듯이 청년 김복진은 미술의 해체, 기존 미술의 붕괴를 원했다. 청년 김복진이 거침없이 날린 온갖 '욕'과 같은 비판의 말투는 바로 그러한 혁명을 꿈꾸는 열정으로부터 솟아난 것으로 보아도 지나침이 없을 것이다. 그러므로 낚싯대에 갓 잡혀 튀어 오르는 물고기처럼 그의 글이 살아 꿈틀대는 것일 터이다.

하지만 무엇보다도 청년 김복진의 실제비평이 보이는 특징 가운데 하나는, 작품에 대한 엄밀한 분석과 거시적 관점 그리고 날카로운 통찰력이다. 김복진이 보여준 작품 분석에 대한 충실성은 그의 실제비평 전편에 흐르는 기본

태도라 하겠다. 이를테면 이도영의 작품에 대해 '문인화로서는 운필이라는 착상의 평범한 것과, 운필의 인습화(因襲化)와 더구나 구도가 조잔(凋殘)'하다고 분석하는 것이나, 김은호의 작품에 대해 '미세한 운필과 공리적 묘사'임을 확인하는 것이 그러하다.[40] 이상범의 작품 〈소슬(蕭瑟)〉에 대한 분석은 그 대표적인 예라 하겠다.

맺음말

지금까지 김복진의 활동 전반기와 이론 및 비평에 대해 살펴보았다. 그는 문명비평가를 꿈꾸었던 식민지 청년이었다. 하지만 그 꿈은 이뤄지지 못했다. 하지만 그는 진보 사상과 미학을 지닌 식민지 조선의 항일 사회주의자요, 민족해방을 꿈꾸는 문예운동가로 나섰다. 또 김복진은 조소예술가이자 미술비평가요, 뛰어난 교육자였다.[41]

이 글에서 다루지 않고 있으나 1928년부터 1933년까지 징역생활에서 농익어 갔던 민족미술유산에 대한 사유와 함께 출옥 뒤 1940년까지 펼친 창작과 이론 및 비평 활동의 수준은, 그가 우리 현대 조소예술의 아버지이며 20세기 미술비평의 거장임을 뚜렷하게 보여주고 있다. 따라서 이 글은 그렇게 성장하는 첫 시기의 활동 전체를 다룬 셈이다. 다시 말해 무르익기 이전의 활동이 어떻게 이뤄졌으며 그 열매의 모습은 어떠하고, 또 어떤 흠이 있었던지를 살펴본 것이다.

그는 먼저, 식민지 청년미술가가 어떤 사상과 미학을 갖고서 정치와 문예운동을 펼쳐 주었는지를 매우 또렷하게 보여주었다. 또 그는 조선미술의 발자취를 토착 민족미술과 외래 이민미술의 관련과, 정치·사회 관점과 계급 관점으로 보았다. 여기서 그는 뚜렷한 진보성과 논리의 일관성을 갖추고 있었으며, 한편 그것이 지나쳐 계급환원론이란 함정에 빠지기도 했다. 이 대목은 청년 김복진의 급진성을 보여주는 것이다.

다음, 청년 김복진의 비평은 미학과 미술이론의 두터움을 바탕으로 삼고 있고, 거기에 치밀한 분석 능력과 날카로운 감각이 뒷받침된 통찰력을 더함으로써 식민지 조선 미술비평의 거장임을 과시하고 있다. 그러나 비판의식의 농도가 짙은 나머지 흠을 지나치게 골라낸다거나 살아 꿈틀대는 듯한 문투가 풍자·야유와 결합함으로써, 이해 당사자들로 하여금 감정에 찬 반발을 불러일으키게 하는 격렬성을 보여주기도 했다.

청년 김복진은 매우 억세고 급진적이었으며 격렬했다. 하지만 그는 더할 나위 없는 정열로 식민지 조선미술이 다른 어떤 분야에 못지 않게 성장하게끔 자신의 모든 것을 던졌다. 이 글에서 살펴본 대로 청년 김복진이 거둔 두터운 지적 성취는, 1920년대 우리 미술계 전체가 거둔 성취와 같은 깊이와 높이·넓이를 지니는 것이다.

8. 김복진의 후기 미술비평

머리말

김복진 서거 55주년을 맞이한 1995년, 조소예술가와 근대미술사학자들이 정관김복진기념사업회를 만들어 잊혀졌던 무덤 앞에 묘비를 세우고 기념 전시회와 문집을 발간했다. 열정에 넘치는 근대미술사학자들의 김복진 탐구가 뜨겁게 이뤄졌던 해였다.[1] 하지만 그의 창작 세계와 예술론은 여전히 연구가들의 섬세한 손길을 기다리고 있다.

김복진은 작품비평을 비롯한 여러 꼭지의 글을 남겨 놓았다. 그럼에도 그 글에 대한 분석과 종합이 이뤄지지 않았다. 특히 글 속에 담긴 미술이론 또는 미술비평의 틀을 따지고 헤아리려는 뜻을 갖고 김복진이 남겨 놓은 글에 다가선 연구자 또한 없는 실정이다.

나는 김복진의 사회활동 시기를 잣대 삼아 전기와 후기로 나눠, 먼저 전기 미술이론에 대해 탐구를 꾀했다.[2] 김복진의 활동 시기를 전기와 후기로 나누는 근거는 다음과 같다. 사회활동을 잣대로 삼아 보면, 전기는 삼일민족해방운동에 참가한 1919년부터 조선공산당 사건으로 체포당한 1928년까지이며, 후기는 5년 6개월의 징역을 살고 출옥한 1934년부터 세상을 떠난 1940년까지이다. 전기의 김복진은 토월회 · 파스큘라 · 조선프롤레타리아예술동맹을 거쳐 조선공산당 활동을 하면서 식민지 민족해방의 문예운동가로, 정치투사로 상승을 거듭했다. 하지만 후기의 김복진은 전투성에 찬 조직활동보다는, 합법적이고 대중성 짙은 조직활동 및 조소예술 교육 그리고 비평에 힘을 기울였다. 특히 창작에서 불교를 끌어들여 20세기 최고 수준의 불성을 새겨낸 일은 청년시절과 뚜렷이 다른 점이다. 그 모든 것들은 바뀐 정세를 바탕 삼아 합법 대중

운동 노선을 따른 결과였으며, 사상과 미학의 폭을 넓혀 나간 결과였다.

전기의 창작활동은 일본 제국미술전람회에 〈여인입상〉으로 입선한 1924년, 또는 『개벽』에 〈자각상〉을 발표한 1923년부터 조선미전에 〈여(女)〉로 특선한 1926년까지이다. 그 뒤 1935년까지 두 차례의 징역생활 기간은 공백기였으며, 후기의 첫 머리를 장식하는 작품은 사상 유례를 찾을 수 없는 〈조소 스케치 백인상〉 여덟 점 연작이었다. 이때부터 세상을 등진 1940년까지가 후기의 창작활동 기간이다. 비평 및 이론활동 기간도 창작활동 기간과 일치한다.

이 대목에서 창작 및 이론활동을 자로 잰 듯 전기와 후기로 나눌 수 있는지 의문스럽다. 먼저 창작세계에서 볼 때, 김복진의 창작세계 모두를 통틀어 일관된 사실주의 미학을 떠올린다면 더욱 그러하다. 전기에서 후기로 갈수록 이상주의 경향을 점점 강화시켜 나가고 있지만, 자신의 사실주의 미학을 근본부터 바꾼 적은 없다. 더구나 김복진의 비평에 나타나는 미술이론에서 사상 미학의 혁명 따위가 일어난 것도 아니다. 하지만 청년시절의 급진성이 사라졌다는 점은 매우 뚜렷하다. 이 글에서 변모는 물론, 전기와 후기의 일관성을 함께 떠올리면서 후기 김복진의 비평과 그 속에 자리잡고 있는 몇 가지 견해를 살펴보고자 한다.

후기 김복진

김복진은 1928년 8월 25일 동료 화가 이승만의 집에서 체포당했다.[3] 서대문경찰서에서 취조를 당할 때 고문으로 한 팔을 거의 못 쓸 지경이었으며 신경쇠약 휴유증을 앓

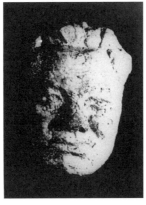

김복진 〈조소 스케치 백인상〉 연작 중 두 점. 1935. 소재 미상.
김복진은 출옥 후 사상 유례를 찾을 수 없는 〈조소 스케치 백인상〉 연작을 제작해 여덟 점을 발표했다. 왼쪽은 소프라노 정훈모, 오른쪽은 음악가 현제명.

을 정도였다. 체포당할 때 김복진은 조선공산당 산하 제4차 고려공산청년회 중앙위원 및 선전부원 겸 경기도 책임비서였다. 김복진은 당 안에서 청년운동 및 문예운동 지도자였다. 그에 걸맞은 형량인 4년 6개월을 선고받았으며 취조 기간까지 포함해 만 5년 6개월 동안 서대문형무소에서 생활했다.

김복진은 감옥 안에서 밥을 짓이겨 작품을 만들었고, 그 작품을 눈여겨본 간수들의 추천으로 형무소 목공소에서 목조 불상을 숱하게 제작할 수 있었다. 이 작품들은 모두 형무소 매점에서 진열 판매되었다. 김복진의 제자 이국전(李國銓)에 따르면, 김복진은 감옥에서 조선 고전 풍속에 대한 연구를 거듭했다고 한다.[4] 출옥 뒤에도 김복진은 미술 유산에 대해 깊은 관심을 기울였다. 이 점에 대해 제자 박승구(朴勝龜)는 다음처럼 썼다.

"선생은 조선 고전에 대하여서도 누구보다 관심이 깊으시며, 이를 계승함에 있어서 적극적이었으며 자기의 노력을 아끼지 않았다. 기회만 있으면 여러 친우·제자들과 함께 친히 고찰(古刹)을 찾아서 그 건축물과 조각의 역사적 유래와 구조 및 그 조형성에 대하여 자세한 설명을 들려 주었는바, 그 설명에 우리 선조들의 아름다운 영위에 대하여 칭송하고 경탄하였다.

고전적인 불상 조각에 대하여서도 그 당시 인민들의 고귀한 품격과 수법을 배워야 한다고 강조하였다."[5]

김복진은 1935년 4월께 사직공원 근처에 미술연구소를 개설했다. 여기서 자신의 창작은 물론 제자들을 받아들여 조소예술 교육에 힘을 기울였다. 김복진은 이때부터 열정에 찬 창작의 길에 몸을 던졌다. 그의 이 시기 창작은 20세기 조소예술의 기초를 튼실하게 다지는 것이었고, 지금 남아 있는 높이 11.8미터의 대작 금산사(金山寺) 〈미륵전 본존불〉에서 보듯 20세기 불교 조소예술 수준을 최고로 끌어올리는 것이었다.[6] 뿐만 아니라 이국전·박승구·윤효중(尹孝重)·이성화(李聖華) 들을 제자로 받아들여 20세기 우리 조소예술동네를 만들어냈다.

또한 김복진은 프로예맹 소속 후배 미술가들이 프로예맹 해산 이후에 펼친 활동에도 관여했다. 프로예맹 해산계를 일제에 제출해 버린 조건에서 김복진은 새로운 미술운동방침을 세웠다. "당면한 극히 곤란한 시기에 우리나라에서 정당한 조선 미술사업을 진행하자면 어떤 가장이 필요하다"[7]고 여기고 있던 김복진은, 프로예맹에 속했던 후배 미술가들로 하여금 일종의 '기업체'를 설립토록 했다. 실제로 1934년 5월에 정하보(鄭河普) 박진명(朴振明) 이상춘(李相春) 들이 모여 '조형화실'이란 이름의 건물에 조형미술연구소를 설립했고,[8] 1935년 9월에는 강호(姜湖)

김복진 〈미륵전 본존불〉 1935. 소림원(少林院).
오랜 투옥 기간 중 목조 불상 제작과 조선 고전 풍속 연구에 탐닉했던 김복진은, 출옥 후 금산사 미륵전 본존불 공모에 응해 당선했다. 〈미륵전 본존불〉은 그 당시 응모작으로, 현재는 계룡산 소림원에 안치되어 있다.

김일영(金一影)이 광고미술사를 조직했다.[9]

비평정신

김복진이 출옥 뒤 처음 발표한 글은 「미전을 보고 나서」였다.[10] 1935년 5월 『조선일보』에 실린 이 평문 첫 머리를 보면 자신의 감옥생활을 '로빈슨 크루소의 무인도 생활'에 빗대 놓았다. 그처럼 오랫동안 '무인도 살림살이'를 한 자신이 '근대인의 취미 감정 또는 상식의 형상화라고 할 바, 미술품'을 보려고 하니 제대로 보일 리 없지 않겠느냐고 고백한다. 그럼에도 김복진은 이 글을 시작으로 비평활동을 다시 시작했다.

청년시절 김복진의 비평은 '혈기 왕성하고 독기에 넘치는 풍자와 야유, 거침없는 신상 발언 따위'[11]로 가득 차 있었다. 김복진은 이런 자신의 청년시절을 '십 년 전 혈기에 넘쳐서 미술비평을 일 삼아 보았을 때'[12]라고 돌이키면서, 그때 비평활동의 알맹이를 '혈기' 내지 '정열'로 요약했다.

"선배 고희동(高羲東) 씨에게 기탄 없는 폭언을 올리기도 하였으며, 동연사(同研舍) 화우 제씨의 작화를 비난하여야 지성(志性)이 풀리기도 하였었다."[13]

폭언과 비난이라고 스스로의 비평을 깎아 내리고 있긴 하지만, 여기서 속살은 지성(志性)이란 낱말이다. 지성이란 스스로 지니고 있는 어떤 뜻이요, 김복진은 그 뜻을 펼쳐 풀어 보이는 것이야말로 비평이라 여겼던 것이다. 다시 말해 청년 김복진은 '지도로서의 비평관'[14]을 지니고 있었던 것이고, 자신의 견해를 가감 없이 표현함으로써 영향력을 행사하고자 했다. '지성의 풀어 보임'이란 말은 그같은 뜻을 품고 있는바, 김복진의 꼿꼿한 주체의식을 짐작할 수 있게 한다.

그러나 세월이 흐르고 민족의 운명과 정세가 바뀌면서 사람도 나이가 들어 폭과 깊이가 달라져 가는 법이니, 김복진도 그 길에 벗어나지 않았다. 후기 김복진은 「정축 조선 미술계 대관」에서 다음처럼 썼다.

"도리어 이와 아주 딴 길을 걸어 보았으면 하여서 이 졸고도 사퇴하여 보자 하였으나, 전 문화 영역의 일 년간 회고가 기재되는데 유독 미술계의 소식이 없을 수 없겠는가 하므로, 이미 그렇다면 일 년간의 동정을 재록하는 정도에서 집필하기로 하였으나…."

기록자로서의 비평관을 들추게 하는 이런 발언은 변화하는 김복진을 짐작케 하는 것이겠다. 지난 세월에 대한 반성, 어떤 성찰은 깊이와 넓이를 향한 적극성 넘치는 행위라 하겠다. 후기 김복진의 비평활동 자세를 짐작케 하는 이런 발언을 했다고 해서, 김복진이 '지성'을 풀어 보이는 지도적 비평관을 버리고 단지 기록자로서의 비평 쪽으로 전환한 것을 뜻하지 않는다. 살펴보겠지만, 후기 김복진 또한 여전히 비판적 성찰의 날카로움을 모든 대상에 적용시켜 나갔던 것이다.

예술에 대한 견해

후기 김복진의 미학 또는 예술론의 출발을 알리는 명제는 '예술관념과 윤리관념은 지렛대의 양끝'[15]이었다. 이것은 톨스토이 미학의 알맹이였고 김복진은 이 명제를 고스란히 받아들였다. 톨스토이는 인간의 도덕적 개조를 희망했고 예술 또한 그러하기를 바랐다.[16] 김복진이 청소년기에 톨스토이의 예술론에 깊이 빠져 있었음을 떠올리면 그 미학이 김복진에게 새로운 것이라 할 수 없으나, 청년 김복진의 급진성을 벗어나는 증거로 삼을 수는 있을 것이다.[17]

'예술적 감흥에 종시(終始)하는' 예술지상주의 예술관은 '예술적 감명만으로 예술이 가지고 있는 직책을 다하였다고 주장할 것'이지만, 김복진은 '그것만으로 만족할 수 없다'고 생각했다. 이런 견해는 예술지상주의를 드세차게 꾸짖었던 청년 김복진의 견해와 완연히 일치하는 것이다. 김복진은 1935년에 발표한 글 「예술관념과 윤리관념은 공간의 양단이다」에서 '예술적 감흥을 가지게 하는 데 그치는 것이 아니라 생활을 높은 곳으로 윤택하게, 새롭게 하는' 곳에 '예술의 존재 의의가 있을 것'이라고 주장했다. 그래서 예술지상주의자가 아닌 '예술과 윤리의 합

일론'을 갖고 있는 김복진은, '인생에 더욱 적극적으로 동세, 더욱 인생을 미화하고자 하는 정력, 이와 같은 박력을 가진 예술을 흔구(欣求)'[18]했던 것이다.

김복진은 예술이 인생에 그대로 공헌한다고 여겼고, 그 근거는 예술이 인생의 모든 실상을 대상으로 삼는 것이며 따라서 생활과 직접 관련을 갖는 것이라는 사실에서 찾았다. 이런 견해는 모든 지적 체계란 어떤 한 인간이 개척한 것이 아니라 '역사적 유전과 사회적 결과'라고 믿었던 역사주의자 김복진에게 있어 자연스러운 것이라 하겠다.

그러므로 김복진이 보기에 이태백의 문학은 '이태백 시대의 이태백 생활에서 그리고 그 시에 그칠 것이니, 현실에는 그 타당성을 갖지 못하는 것'[19]일 수밖에 없다.

이 무렵 김복진은 감정이입 미학의 대표적 미학자 립스(Theodor Lipps)를 읽고 있었다. 다케우치 도시오(竹內敏雄)에 따르면, 립스는 미학을 응용심리학의 한 분과로 간주하고 있었다. 립스는 인식의 원천으로 감정이입을 내세웠고 그것이 알맹이라고 여겼다. 립스는 미적 감정이입은 감정이입 작용 가운데 완전히 순수하게 행해지는 경우라고 보았다. 립스는 그같은 순수한 미적 관조를 바탕에 깔고 주관과 객관의 융합 관계를 대단히 깊이 파악해 나간 미학자였다.[20] 김복진은 립스의 미적 객관성과 미적 실재성 개념 그리고 미적 심도라는 개념에 감명을 받는데, 그 가운데 립스의 미적 심도 개념은 "관조자가 감정이입에 의해 미적 대상의 깊숙한 기저에서 인간적으로 가치 있는 것을 파악한다"[21]는 것이었다. 바로 '인간적 가치'라는 대목에서 김복진은 톨스토이와 립스를 나름으로 연결시켜 볼 근거를 찾았던 것이다. 하지만 이러한 연결은, 미적 쾌락을 유일한 원천으로 절대화시킨 립스의 감정이입설에서 '윤리적 승인의 내적 계기'를 찾아볼 수 없다는 점을 지나쳐 버린 약점을 지니고 있으며,[22] 따라서 톨스토이와 립스를 아우르고자 하는 김복진의 시도는 무리한 것이었다.

아무튼 립스의 감정이입 미학으로까지 범위를 넓혀 나갔다는 사실에서 후기 김복진의 변화를 실감할 수 있을 것이다. 계급환원론의 함정에 빠질 정도로 급진성 넘쳤던 청년 김복진에 빗대 보면 확실히 큰 변화이다. 하지만 그 변화의 알맹이는 좀더 넉넉하고 부드러운 진보성 획득이라

는 점에서 찾아야 한다. 여전히 예술지상주의를 비판하는 쪽에 서 있는 김복진은 다음과 같은 예술을 '만족할 만한 예술'이라고 주장했던 것이다.

"대단히 내용적 가치를 가진 예술이며, ○○○ ○○○ ○○○○○를 가진 예술이며 가장 사상적 가치를 가진 예술이고 생활적 가치를 가진 예술…."[23]

근대정신

김복진은 자신의 시대를 '근대 조선미술사의 전기'[24]로 인식하고 있었다. 김복진에게 근대란 자본주의 문명이며 우리에게 밀려든 자본주의란 외래의 것이다. 하지만 그 문명은 조선사회를 자본주의 사회로 바꿔 놓았다. 따라서 '그 전에 보지도 못한 외래 미술—이민 미술'이 조선사회에 밀려왔다. 그것은 다름 아닌 서양미술이다. 여기에 맞선 토착민족의 재래미술은 향토성 또는 민족성을 무기 삼아 외래미술에 맞섰다. 하지만 향토성 또는 민족성의 바탕인 민족의 재래 생활양식이 붕괴함에 따라 그 무기는 나날이 녹슬어 가는 낡은 무기로 전락할 수밖에 없었다.[25]

이러한 견해는 김복진이 근대를 어떻게 인식하고 있는지, 또 그의 근대성이 어떤 성격을 지닌 것인지 잘 보여주는 것이다.

김복진은 청년시절 서화협회를 '오로지 특권 계급의 총애를 전단하려고' 만든 봉건적인 것으로 보았다. 하지만

1936년 무렵 김복진은 석굴암에서 본존불을 배관했다. 김복진은 위대한 예술작품과 민족문화유산이 있는 곳을 찾아 많은 곳을 여행했다. 오른쪽 첫째 사람이 김복진.

후기 김복진은 서화협회를 가리켜 '근대 조선 미술계의 모태'[26]로 평가했다. 이러한 태도 변화는 비평가로서 넉넉해진 후기 김복진의 자세와 그가 조선 미술계의 현실에 대해 애정어린 눈길을 갖추고 있음을 예증하는 것이다.[27]

후기 김복진은 조선 미술계의 현실을 '형극의 길'[28]로 이해했다. 김복진은 그 증거들을 다음과 같이 들어 보였다. 단체는 물론 무지한 골동상이 횡행할 뿐 화상이 없다는 점,[29] 조명을 비롯한 시설이 제대로 된 전람회 회장 하나 없다는 사실,[30] 미술가 무리에게 사회적 또는 문화적 지도책도 찾기 어려운 데다가 연구생활의 이면에 있을 후원자 또한 없는 미술문화 환경[31] 따위를 꼬집었다. 그런 탓에 김복진은 1937년 조선일보사가 주최하는 전조선학생미술전람회를 보며 '조선 미술계가 이제부터 태동하는'[32] 단계라고 헤아릴 정도였다.

그러나 김복진은 이도영(李道榮) 이후 수묵채색화들이 '근대적 음향'[33]을 갖추었다고 평가한다. 당대를 근대 조선미술사의 전기로 내세울 수 있었던 것은, 바로 그 근대적 음향 때문이었다. 김복진은 이도영 이후 '재래미술'을 이끌어 나가고 있는 네 명의 작가를 '각기 영역을 달리 하면서도 근대를 동경하는 특이한 네 기수'로 평가하면서, 각각 그 다른 성격을 다음처럼 요약했다.

"김은호(金殷鎬) 씨의 우아(優雅), 이상범(李象範) 씨의 정적(靜寂), 노수현(盧壽鉉)의 강곡(剛穀), 허백련(許百鍊) 씨의 활담(活淡)…."[34]

김복진은 근대의 네 기수의 작품에서 재래미술의 '필가묵무(筆歌墨舞)' '농완희묵(弄腕戲墨)' 따위가 아닌 서로 다른 또렷한 개성을 발견했고, 그것을 높이 평가했던 것이다. 이를테면 이상범의 제자들이 모두 이상범의 화풍을 그대로 이어받아 안일을 읊조리고 있으니, 그야말로 그것은 '이상범의 부록적 활동' 아니냐고 비판하면서 반성을 촉구했다.[35]

특히 김복진은 모험정신 또는 실험정신을 적극 옹호했다.[36] 이상범에 대해 '자기 독특한 화풍을 아로새겨' 내는 데 성공한 작가지만, '기성의 자기 체계를 부수어 보는 모험'[37]이 필요하다고 평가했다. 김복진은 이상범을 거론하면서 다음과 같이 썼다.

"자기 체계를 건설하는 것만이 작가의 일이 아니라, 기(旣) 자성(自成)된 자기 체계를 부수고 새로운 탐구를 하는 것이 정열을 가진 건강한 작가의 할 바 일이 아닐까 한다."[38]

이같은 견해를 바탕으로 제17회 조선미전에 입선한 이응노(李應魯)의 작품 〈동원춘사(東園春事)〉에 대하여 다음처럼 비평했다.

"안온하였던 고향(南畵)을 버리고 새로운 모색의 길을 떠난 하나의 이민, 나는 이렇게 생각하여 보았다."[39]

이어 다음해 제18회 조선미전에 나온 이응노의 작품들을 보면서 "(이응노의) 모험은 반드시 신세계를 발견하리라고 약속할 수 있다"[40]고 단호히 예언하기를 주저하지 않았다. 김기창(金基昶)에 대해서도 '참신한 감각'이 움직이고 있으며 작가의 '쉴 새 없는 새로운 탐구'[41]를 칭찬하는가 하면, 정종녀(鄭鍾汝) 또한 '색채 배치의 신기축(新基築)'이라고 가리키면서 그것을 '하나의 공적'[42]으로 평가하고 있고, 조선미전의 화풍을 장악하고 있던 김은호, 이상범 계열의 이 대 조류를 벗어나 분방한 꿈을 꾸고 있는 이용우와 같은 이들의 '특이한 존재를 허용하지 않는 옹졸한 논리'[43]를 펼치는 사람들을 비판했다.

나아가 김복진은 김만형(金晩炯)의 유채화 〈검무〉를 평가하는 가운데 '세부를 버리고 전체의 유동(流動)을 잡은' 점을 지적하면서, 그야말로 "근대 화가로서의 눈을 가졌다"[44]고 평가했다. 또 김은호의 작품 〈승무〉에서 '정(靜)이 극(極)한 데 동(動)이 있는' 동학(動學)[45]을 발견하여 높이 평가했다. 이같은 '동학의 도상학'[46]은 김복진 비평의 주요 잣대로 작용하고 있었거니와, '근대 세계가 지향하는 진보적 역동성'[47]을 바탕에 깔고 있는 것이다.

조선향토색 비판

1928년에 출범한 녹향회 이후 조선향토색이란, 1930년

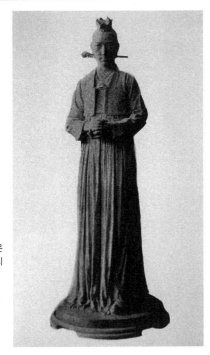

김복진 〈백화〉
1938. 망실.
박화성 원작 소설
『백화』를 각색해 올린
연극을 관람한 김복진은
주인공으로 열연한 당시
배우 한은진을 모델로
삼아 주인공 백화를
작품화했다. 이 작품은
경쾌한 양식의 한복
여인상으로 현대성이
돋보이는 가작이다.

대 조선미전을 둘러싼 최대의 담론이었다. 아세아 미술론 또는 조선향토색 따위를 중심에 둔 녹향회와 동미전 관련 미술인들의 향토색 논의[48]와, 더불어 제10회 조선미전 수묵채색화 분야 심사위원 카와사키 쇼코(川崎小虎)와 이케가미 슈호(池上秀畝)는 심사소감을 통해 '작품의 거의 대개가 일본의 것과 대동소이' 하다고 꼬집고 유감스러운 일로 평가하면서, '조선의 독특한 기분을' 내는 쪽으로 나가라고 충고했다.[49] 더구나 1934년에 이르러 조선미전 심사위원들은 아예 향토색을 심사의 표준으로 내세웠다. 수묵채색화 분야 심사위원 히로시마 신타로(廣島新太郎)는 그림은 그 지방 인정이라든지 환경의 영향을 받고 성장하는 것이라며, 자연 그 특색이 나타나야 하므로 좀더 조선색이 있었으면 훌륭했을 것[50]이라고 주장했다. 유채화 분야 심사원 야마모토 카나에(山本鼎)는 '조선의 자연과 인사(人事)의 향토색을 선명히 표현한 출품을 표준으로 심사한 것은 물론'[51]이라고 말했다.

1936년 조선미전 수묵채색화 분야 심사위원 마에다 렌조(前田廉造)는 '신라·고려의 문화를 연구할 것과 전통적 모범을 원료로 연구할 것' 을 권하고 있다. 유채화 분야의 미나미 쿤조(南薰造)는 '지방색' 은 일종의 버릇이라고 꼬집고, 대체로 조선인들이 회색을 조선색이라고 잘못

생각하고 있으니, "조선의 풍경은 명랑하니만큼 회색으로 어둡게 할 필요가 없다"고 주장한다. 또 한 사람의 심사위원 야쓰이 쇼우타로(安井曾太郎)도 마찬가지로 조선의 그림은 '어둡고 암흑한 것이 많다' 고 가리키면서 "조선의 첫 인상은 명랑한데 작품은 우울한 것이 많은 것은 유감으로 생각된다"고 한다. 또한 그는 "될 수 있는 대로 명랑한 회화를 선택하도록 하기를 바란다. 조선인의 그림은 색채에 감각적인 것이 재미가 있다"고 힘주어 말한다.[52]

일본화 모방 풍조가 일어나는 한편에서 조선향토색을 강조하는 주장이 제국과 식민지 양쪽 미술가들 사이에 함께 나타났던 것이다. 제국의 식민지 지방 문화정책과 그에 맞서는 식민지 민족의 자주성 발현이라는 두 가지 얼굴을 갖춘 이 조선향토색 논의는, 제국의 미술정책과 관계없이 많은 미술가들 사이에 폭넓은 반향을 얻어 발전을 거듭해 나갔다.

김복진은 일찍이 향토성 또는 민족성에 관해 그 성격을 밝혔으니, 앞서 말한 대로 이민미술에 맞선 재래미술의 낡은 무기에 지나지 않았던 것이다. 이 무렵 김복진은 향토성을 인종의 신체적 특질과 조선의 마음 따위에서 찾고 있었다.[53] 그러나 그것이 자본주의 사회로 나가고 있는 조선사회에서 실패를 예정하고 있는 낡은 것임을 깨우치고 있던 김복진은, 향토성을 비판하면서 개성을 강조하는 한편 '대상물이 가지고 있는 생명력과 형식미를 주관화' 시켜야 한다는 견해를 앞세웠다.[54] 그러니까 김복진은 회고성 짙은 전통취미 따위로 향토성을 찾고자 하는 모든 시도에 반대했던 것이다. 김복진은 '사라진 옛 기억을 동경하고 영탄하느니보다는 새로운 조직의, 요구하는 바의 예술—미술을 가지고서 목적의식으로의 전초 운동의 예술의 원칙적 정로(正路)'[55]를 찾았다. 당대 조선 현실로부터 조선을 찾고자 했던 것이다.

이러한 청년 김복진의 견해는 후기 김복진으로 고스란히 넘어갔다. 김복진은 제16회 조선미전 공예 분야 출품작들을 비평하는 가운데 조선의 일면을 표현한 것이 없다고 꼬집었다. 이를테면 조선을 표현하려고 '고분벽화의 일부를 전재하기도 하고 고기물(古器物)의 형태를 붙잡아 보아도, 이미 이곳에는 조선과 작별한 형해만 남는 것'[56]이라고 보았다. 그렇게 만들어 보아야, 조선 사람이 만들

었다 해도 '이미 이곳'에서는 다른 것, 다시 말해 '해외화하여 버리고'[57] 마는 것인 탓이다.

왜냐하면 '향토색 조선 정조'라는 것은 다음과 같이 나타나는 것이기 때문이다. 김복진은 다음처럼 썼다.

"조선 특유의 정취는 하루 이틀 배워서 되는 것이 아니며, 손쉽게 모방되어지는 것도 아니다. 조선의 환경에 그대로 물 젖고 그 속에서 생장하지 않고서는 되지 않을 것이다. 그렇다고 해서 조선 사람만이 조선의 진실을 붙잡는다는 것도 아니다."[58]

이런 견해의 배경에는 미술작품이란 '근대인의 취미 감정 또는 상식의 형상화'[59]라고 여기는 미술론이 자리잡고 있다. 따라서 과거의 것은 회고 감정을 불러일으키는 것일 뿐, '근대 조선의 어떤 것을 어떻게 말하고'[60] 있는 것은 결코 아니다.

김복진은 조선미전이 '조선적 향토적 반도적이라는 수수께끼를 가지고서 미술의 본질을 말살하는 모험을 되풀이'[61]하고 있다고 헤아리면서, 실로 공예 분야의 수많은 작품들이 바로 그 예증이라고 들어 보인다. 하지만 그것은 '지나가는 외방인사의 촉각에 부딪치는 신기·괴기에 그칠 따름이고 결코 조선적이나 반도적인 것은 아닐 것'[62]이라고 평가하면서, '조선적 미각'을 가졌다는 회화까지 포함해서 모두 '외방 인사의 향토 산물적 내지 수출품적 가치 이상'[63]을 갖지 못한다고 규정했다. 김복진은 '향토적 의미'를 다음과 같이 정의했다.

"미술 소재의 지방적 상이와 종족의 풍속적 상이와 각개 사회의 철학의 상이를 말하는 것…."[64]

이처럼 '소재·종족·사회'라는 세 가지 요소로 향토성의 본질을 정의하고 있거니와, 당시 논객들은 조선미전 심사위원들처럼 소재 또는 색채로 향토성을 파악하거나 김용준처럼 정신주의 피안을 꿈꾸는 추상적 향토성을 강조하는 경우에 머무르고 있었다.[65] 또한 구본웅은 '생활풍습과 언어·행동'과 같은 '풍토와 역사'를 향토색의 요소와 본질로 헤아리기도 했다. 나아가 구본웅은 향토색이란 '미술적 형식 문제와는 관계가' 없는 것이라고 지적했다. 이처럼 향토색에 대한 사유의 일보 전진을 이뤄내고 있긴 하지만 여전히 구본웅은 '민족적 직관에서 얻은 미의 선율'을 향토색의 알맹이로 내세우고 있으니,[66] 김용준의 높이를 벗어나 있는 것이라고 볼 수 없다.

한편 김종태(金鍾泰)는 조선 풍속을 그리는 따위의 소재주의를 비판하면서 '신식 조선'을 표현하여 '조선인 생활의 모던화'를 꾀하는 경향에 대해 긍정성 짙은 평가를 내린 적이 있다.[67] 하지만 김복진의 사유 높이와 빗댈 만한 것은 아니다.

되풀이하자면 참된 향토성·민족성이란 그 민족의 생활 및 그 감정과 미의식 따위로부터 그 사회의 철학 특성이 꽃피울 때라야 제대로 드러나고, 또 시대에 따라 변화 발전하면서 창조되는 것이다. 후기 김복진이 도달한 이 향토색 이론틀은 미적 취미[68] 또는 미적 활동의 본질과 구조·기능 따위의 근본문제에 닿아 있는 것으로, 당대 조선향토색에 대한 비판성 짙은 성찰의 절정을 보여주는 것이다.

맺음말

지금까지 살펴본 대로 후기 김복진의 비평활동에서는 청년시절의 계급환원론에 가까운 급진성이 사라졌고, 풍자·야유 같은 격렬성 또한 자취를 감췄다. 하지만 여전히 청년시절 내세웠던 지도로서의 비평관을 유지했고, 비판성 짙은 성찰의 날카로움을 잃지 않았다. 후기 김복진은 계급관점의 흔적을 드러내지 않았다. 하지만 레닌의 표현에 따르면 '러시아 혁명의 거울'인, 톨스토이가 펼친 예술론의 알맹이인 '인생을 위한 예술론'을 따르는 가운데 예술지상주의를 비판하는 입장을 지켰으며, '강렬한 자아와 민족적 자아'를 키우면서 '생명력과 형식미의 주관화'라는 자신의 미학명제를 확장시켜 나갔던 것이다.[69] 이 넉넉하고 부드러운 진보성은 후기 김복진 비평정신의 알맹이라 하겠다.

김복진은 '동학(動學)'을 앞장세웠으며 모험정신을 강조하면서, 개성과 다양성, 그리고 근대세계가 지향하는 진보적 역동성을 향했다. 신감각·신기축의 분방한 꿈과

신세계를 지향하는 모험 그리고 새로운 탐구정신은 자본주의 사회와 그 미의식을 현실로 인정했던 김복진 근대성의 요체였다.

또한 김복진은 제국과 식민지 양쪽 미술가들 사이에 최대의 관심사로 떠오른 조선향토색 논의에 대해 그 한계를 지적하면서, 회고성 짙은 전통취미 따위에 집착하는 소재주의, 또는 조선 현실을 떠난 관념성 짙은 견해를 반대하면서 소재와 종족·사회라는 세 가지 요소를 향토성의 본질로 정의하는 과학적 높이에 다가섰다. 김복진은 근대인의 취미 감정, 근대 조선인의 생활 및 미의식 그리고 당대 조선 사회 현실이라는 계기를 향토색 논의에 개입시켜 성찰했던 최고의 논객이었다.

9. 김복진의 형성미술이론

머리말

일제하 미술운동은 반제 반봉건 민족해방이라는 과제와 목표를 수행하는 가운데 민족미술건설을 꾀하려는 것이었다. 이러한 목표를 달성키 위한 사상미학과 창작방법, 대중활동과 조직건설 따위에 해당하는 미술운동의 이론이 어떻게 세워졌는가를 밝히는 것이 이 글의 목표이다. 여기서 나는 김복진이 1927년에 발표한 「나형선언 초안」(이하 「초안」)과 프로예맹의 「무산계급 예술운동에 대한 논강」(이하 「논강」)을 살펴볼 작정이다.[1]

김복진은 식민지 민족해방운동의 조직 일꾼이었으며, 문예운동 일꾼이었고, 미술이론가이자 조소예술가였다.[2] 문예운동에서 김복진의 영향력은 1927년 프로예맹 제1차 방향전환 과정에서 크게 발휘된 바 있다. 프로예맹의 강령을 그가 작성했다는 점과 방향전환의 이론투쟁을 마무리하는 지표로 채택한 프로예맹 공식문건 「논강」의 작성에 김복진이 깊이 관련했고, 또 프로예맹의 서열 일순위에 위치했다는 것이 그것을 증명한다. 김복진의 「초안」은 프로예맹 방향전환 기간 중에 발표되었다. 이 「초안」은 조선 최초의 체계적인 프로미술운동론이다. 짧지만 그때 민족미술운동의 미학관과 미술운동의 성격과 임무 그리고 조직관을 담고 있는 것이다. 따라서 그 역사 가치와 의의는 매우 크다 하겠다.

미학

김복진의 미학관은, 첫째 계급성, 둘째 의식투쟁성, 셋째 정치성을 원리로 삼는 것이다. 김복진은 다음처럼 쓰고 있다.

"우리들은 오늘의 계급 대립의 사회에 있어 예술의 초계급성을 부정한다. …그러므로 예술운동의 집단적 행동이 의식투쟁의 ×××으로 …우리들은 이와 같은 예술에 있어서 정치적 성질을 거세하는 과오를 지양하지 않으면 안 된다."[3]

계급 대립 사회에서 예술의 계급성은 필연적인 본질이며, 따라서 자연히 예술가들은 그 행동에 있어서 목적의식적인 투쟁성을 갖는다는 것이다. 김복진은, 자본주의 사회에서 지배계급은 예술의 초계급성을 주장했지만, 이것은 결국 무산계급의 자각과 의식·혁명의 요구를 마취시키려는 음모 호신술에 불과하다고 지적하고 있다.

따라서 계급 대립 사회인 현대에 무산계급의 모든 성원을 불러일으키기 위한 의식화와 조직화의 목적에 기여하는 예술가들의 집단행동이 목적의식적으로 펼쳐져야 한다고 주장했던 것이다. 이것이 바로 예술의 이데올로기 투쟁성, 다시 말해 의식투쟁성이라는 것이다. 결국, 예술에서 초계급성을 예술의 속성이라고 주장하는 자들은 예술에서 정치적 요소를 부정할 수밖에 없으며, 이는 이

김복진을 비롯한 조선공산당 사건 관련자들의 재판이 열리던 날인 1930년 11월 17일 경성지방법원 앞마당 풍경.

미 예술의 원리적 속성인 정치적 성질을 의식적으로 거부하려는 일에 지나지 않는다는 것이다.

또 하나, 김복진의 미학에서 특징적인 것은 계급사회 안에서 무산계급 예술의 존재를 긍정하고, 또한 그것의 투쟁적 성격을 확고히 세우는 것이다. 또 김복진은 다음처럼 썼다.

"우리들은 계급운동의 ××××× 고충단계로의 진보, 아지의 과정하여 온 제 단계를 구명—고찰함으로써 형성예술운동(型成藝術運動)의 집단적 행동으로 하여금 전 계급운동과의 통일관련성을 잃으면 안 될 것을 안다."[4]

이런 견해는 문예운동이 계급운동과 하나라는 주장을 담고 있는 것이요, 예술의 '당파성'을 뜻하는 것이기도 하다.

미술운동의 성격과 임무

김복진은 그때 미술운동의 지위를 앞의 '당파성', 다시 말해 계급운동 각 분야와의 통일관련성과 관련해서 다음처럼 밝히고 있다.

첫째, 미술운동이 전 계급운동과 통일관련성을 갖는 분야운동임을 뚜렷이 해 두었다.

"우리들은 우리의 예술운동이 전 계급운동의 지익(支翼)임을 안다. 그러므로 이 일지익(一支翼)의 임무를 다하려 하여 여기에 전 예술운동의 일 분야인 형성예술운동의 집단을 형성한다."[5]

다시 말해 예술운동이란 전 민족적이고 전 계급적인 운동에 복무하는 하나의 가지, 하나의 날개이며, 그 예술운동의 일 분야가 형성예술, 즉 미술운동이라는 것이다.

둘째, 김복진은 미술운동의 성격과 임무를 그 사회계급의 모든 성원을 고취, 통일, 첨예화시켜 조직하는, 계급의식운동의 한 형태인 의식투쟁 가운데 하나라고 밝히고 있다.

"예술운동의 집단적 행동이 의식투쟁의 ×××으로 계급의 전 성원 ×××××× 고취, 통일, 첨예화, 조직 결성하여 ××××× 주저(躊躇)되는 예술 ×××의 마취제— 설명력을 극복하여 나아가서 ××××××××× ××× 것이다. 우리들은 다만 '화단진출'—예술로서부터 예술로의 육박하는 타령을 조소한다."[6]

김복진은 미술운동을 의식투쟁이라고 보았다. 그는 미술운동을 통해 모든 계급 성원들을 고취하고 통일시키며, 첨예화시켜 조직을 짜 나갈 수 있게 하는 것이라고 밝힘으로써, 그때 식민지를 휩쓸던 예술지상주의, 즉 '예술을 위한 예술' 경향과 뚜렷하게 선을 그었다. 김복진은 그때 미술운동의 과제와 역할을 세 가지로 보았던 것이다.

하나는, 계급운동에 복무하는 의식투쟁적 역할이며, 또 하나는, 모든 계급, 즉 민중의 의식을 마비시키는 예술지상주의와의 투쟁, 그리고 셋째로, 화단진출만을 꿈꾸는 예술주의·문화주의와의 투쟁이다.

"우리들은 지상백미돌(地上白米突)에서 ○편안한 초계급성적 예술을 사지(射止)하랴, 편협한 ○○○○○○○○. 그러나 우리들의 집단의 융기적 ○○○○ ○가 여기에 그 한계가 있지 않음을 선명(宣明)한다."

초계급성적 예술이란, 땅 위에서 갑자기 흰 쌀이 튀어나오듯 엉뚱하고 매우 편협한 것에 불과한데, 결코 그런 높이에 머무르는 것이 미술운동이 아니라고 밝히고 있는 것이다. 김복진의 이와 같은 예술운동론은 그때 프로예맹 안에 김화산·권구현과 같은 무정부주의자들의 무산계급 예술운동론에 맞서는 것이기도 했다. 그리고 비슷한 시기에 펼쳐진 김용준의 무정부주의 프로미술론에 맞서는 것이기도 했다.[7]

그리고 김복진은 「초안」에서 그때 미술운동의 임무와 그 과제를 펼쳐 보이고 있다. 집약해서 새로 정리하면 다음과 같다.

1. 초계급성적 예술을 부정한다.
2. 소시민의 비위에 적응하는 순정미술(純正美術)과 예술

을 위한 예술을 거부한다.

3. 화단 진출만을 꿈꾸는 문화주의 · 예술주의를 거부한다.

4. 비판미술(批判美術)로 약진한다.

5. 계급운동이 발전하는 단계에 일치하는 수준의 집단적 행동을 의식투쟁으로 전개한다.

6. 계급운동의 임무로부터 주어지는 분야적 임무로서 정치적 임무를 실천한다.

7. 무산계급 예술의 존재권을 제창하고, 또한 전취해 나간다.

여기서 1부터 3까지는 부정해야 할 측면들이고, 4의 '비판미술'로의 약진은 5, 6항의 의식투쟁, 정치적 임무에 해당하는 것으로, 전 계급운동, 다시 말해 민중운동의 단계에 알맞은 창작방법을 밝히는 대목이다. 계급운동의 의식수준과 투쟁역량 따위를 고취해 나가는 방향과 현 단계 높이에 맞아떨어지는 것이어야 한다는 점을 밝히는 것이라 하겠다.

그때 반제 반봉건 풍자화들이 숱하게 발표되고 있었음을 떠올리면, 그것이 대체적으로 사실주의의 비판적 경향을 뜻하는 것임을 짐작할 수 있을 터이다.

그런데 무엇보다도 우리의 주목을 끄는 대목은 식민지 계급사회의 계급대립적 조건과 처지에 있는 '무산계급'의 예술에 대한 것이다. 그러한 조건과 처지에 있다고 하

김복진(맨 왼쪽)과 숙모(앉아 있는 이), 그리고 허하백(맨 오른쪽). 1937년 무렵 김복진은 서울 사직동에 유리창 많은 건물을 신축하고 2층을 미술연구소로 개설해 제자들을 양성했다.

더라도 '무산계급 예술의 존재권'을 전취해 나가야 한다는 견해는 다음 두 가지를 밝히는 것이다. 첫째, 무산계급 예술에 관한 개념을 제창한다는 점과, 둘째, 무산계급이 억압당하는 처지에서도 예술적 힘을 얻을 수 있어야 한다는 점이다. 김복진은 다음처럼 썼다.

"주저(躊躇)되는 예술 ××××의 마취제—설명력을 극복하여… 지금까지 소시민의 비위에 적응한 순정미술—예술을 위한 예술에서… 비판미술에로 약진하여… 색채의 야합층(野合層)—소위 순정미술의 미안(美眼)을 벗은 나형(裸型)으로 모이자. 그리고 ×××××××××××× 나형을 힘있게 하자."[8]

이 글에서 김복진은 예술을 위한 예술, 다시 말해 순정미술의 미의식, 미적 감정 따위를 '소시민의 비위'에 알맞은 것이라고 지적하고, 그런 비위에 야합하는 '색채의 야합층' 또는 '순정미술의 미안'을 버려야 한다고 밝히고 있다.

김복진이 말하는 '나형'이란 순정미술의 눈을 벗어 버린 미술이라고 하겠다. 그러나 그 나형의 구체적 의미 내용은 추적할 수 없어 아쉽다. 위 인용문에서 볼 수 있듯이 '비판미술' 이외의 글자들이 검열로 지워져 버려서 확인을 할 수 없기 때문이다.

김복진은 그때 예술운동의 단계를 다음과 같이 생각하고 있었다.

"지금은 우리들의 무산계급운동이 완전한 건축을 요구하는 시기가 아니다."[9]

이 말은 김복진이 김기진과 박영희의 논쟁에 개입하면서 김기진에게 들려 준 이야기다. 이는 그때 계급운동의 정세에 맞아떨어지는 예술운동의 정세를 밝혀 주는 이야기라 하겠다. 김복진은, 이미 무산계급예술이 '존재권'을 완전히 얻어낸 때가 아니라, 싸워 나가는 속에서 만들어 가는 것이라고 밝혀 놓았다. 계급운동의 정세든 예술운동의 정세든, 형성과정에 있는 것이지 '완전한 건축'에 이른 시절이 아니라는 뜻이다.

이러한 인식은 변혁운동의 성격이 '부르주아 민주주의 정치의 획득 단계'라고 규정했던 조선공산당의 인식과도 맞아떨어지는 것이다.

조직론

김복진은 바로 그 무산계급예술의 존재를 위해 싸워 나갈 주체들을 어떻게 꾸려야 할 것인가를 밝혀냈다.

김복진의 조직론은 우선 각 단위를 '운동단(運動團)' 수준으로 짜야 한다고 밝히는 데서 시작한다. 이 운동단은 전 계급운동의 '일지익' 임무와 전 예술운동의 일 분야적 임무를 수행하는 기초단위로서 의식투쟁을 집단적으로 펼치는 임무를 지니는 것이다. 그 이름은 형성예술운동단(型成藝術運動團)이다.

그리고 그 다음 높이는 '동맹(同盟)'이라고 밝히고 있는데, 이는 조그마한 기초단위에서 커다란 집단으로 발전해 나가는 경로를 제시하는 것이다. 미술가동맹은 전 계급운동과 전 예술운동의 당파적 분야적 임무를 실천하는 미술운동의 지도기관이라 하겠다.

그때 김복진은 예술운동을 펼치는 프로예맹의 지도자이자 안내자였다. 물론 당 중앙 일꾼이기도 했다.[10] 그는 그러한 조직론을 이론만으로 펼치지 않았다. 그 무렵 프로예맹은 여섯 명의 중앙위원과 서무부·교양부·출판부·조사부 따위의 네 개 부서로 이뤄져 있었다. 김복진은 그러한 프로예맹을 전면적으로 개편해야 할 필요를 느꼈다. 강화된 역량도 그러한 개편을 재촉하는 기름이었다.

프로예맹은 임시총회에서 열두 명의 중앙위원과 중앙위원회 하부에 중앙상무위원회를 신설하고, 서무부·출판부·조직부·조사부·교양부 따위를 설치했다. 또한 지부 설치 규정을 만들어 조직 확대를 꾀했다.

이러한 조직 개편은 거꾸로 기초단위인 형성예술운동단 개념에 걸맞은 단위들이 얼마간 이뤄졌음을 보여주는 증거이기도 하다. 더욱이 극단의 확대와 미술가들의 계급 대중조직 지원활동 상황을 보면 그러하다. 각 예술 종류별 동맹이 꾸려지지 못한 채 구상과 계획만 세우고 있었는데, 이런 점도 그 실상을 짐작케 하는 증거들이라 하겠다.

종합적으로 프로예맹을 중심으로 삼는 예술운동의 지도체계가 마련되었다는 사실은 의심할 여지가 없다. 그러나 아직도 기초단위들이 충실치 못한 조건에서 각 예술 종류별 동맹이 꾸려지기엔 벅찬 상태였던 것이다. 이러한 상황을 꿰뚫고 있던 김복진이 기초단위를 보다 체계적이고 효율적으로 강화하기 위해 내놓은 조직방침이 다름 아닌 형성예술운동단이 아닌가 싶다.

여기서 김복진의 조직론을 이해하는 데 도움을 얻기 위해 프로예맹 공식 채택문건인 「논강」을 살펴보자.[11]

「논강」은 조선의 민족 단일당에 조선 각지의 모든 역량이 집중되어 나가야 한다고 밝히고 있다. 또한 무산계급 예술운동은 '전 운동의 총기관이 지도하는 투쟁'을 실현해 나가야 한다고 지적하고 있다. 이런 지적은, 김복진의 전 민족적이고 전 계급적인 운동이 모든 예술운동 및 미술운동과 하나여야 한다는 체계와 다른 게 아니다. 이러한 이론체계는 당파성을 핵심으로 삼는 문예운동 조직체계라 하겠다.

「논강」은 그때 무산계급운동의 방향전환을 '부분적 투쟁으로부터 대중적 전체적 투쟁'으로 잡고 있었다. 그것은 다름 아닌 '조합주의 투쟁에서 정치투쟁'으로 전환하는 내용을 뜻하는 것이기도 하다. 「논강」은 계속해서 '일본의 제국주의의 지배 밑에 있는 전 조선 민중은 필연적으로' 조선의 민족 단일당을 중심으로 총역량을 집중해서 '조선의 민족적 정치운동'을 펼치는 중이라고 밝히고 있다. 그것은 아마 조선공산당과 신간회를 가리키는 것이 아닌가 싶다.

따라서 예술운동 또한 '전 운동의 총기관이 지도하는 투쟁을 실행'하는 예술운동, 즉 '정치투쟁을 위한 투쟁예술의 무기'라고 규정했다. 이어서 「논강」은 예술운동 조직인 프로예맹이 다음과 같은 임무를 펼쳐야 한다고 쓰고 있다.

"조선프롤레타리아예술동맹은 대중에게 이 투쟁의식을 고양하며, 이것의 교화운동을 위하여 조직하며, 그리하여 우리는 무산계급 예술운동의 역사적 임무를 다할 것이다."[12]

이러한 내용은 「초안」에서 제기하고 있는 예술운동 조

직의 지위와 역할을 구체적으로 받아 안고 있는 것이다. 마찬가지로 이 「논강」은 김복진의 조직론 체계와 같고 또한 운동론 전반 내용과 일치하는 것이기도 하다.[13]

인식과 한계

「논강」은 조선 혁명의 성격을 "부르주아 민주주의 정치 획득을 현 계단으로서 전취하려 하며, 지금 그것을 과정하고 있다"고 밝혔다. 이런 규정은 그때 조선공산당의 공식 견해였다. 또 그 실천방안의 하나로 폭넓은 민족단일전선이랄 수 있는 신간회를 건설하기도 했거니와, 이런 규정은 혁명의 성격에 일치하는 것이기도 했다.

따라서 「논강」은 이러한 전선에 전 조선 민중의 역량을 총집결하여 조선의 민족적 정치운동을 전개해야 한다고 주장했다. 그러므로 자연히 그 투쟁이 '대중적 전체적 투쟁'의 모습을 갖추어야 한다고 보았다. 그 대목은 '조합주의 투쟁에서 정치투쟁'으로 나가는 당시 운동의 인식을 드러내는 것이며, 실로 조선의 민족운동이 일대 격전을 치를 시기가 임박했다는 정세인식을 갖고 있음을 보여주는 것이기도 하다.

그같은 정세인식 아래 예술운동 또한 작품행동에만 그쳐서는 안 되고 정치투쟁에 복무하는 투쟁의 무기로 전개되어야 한다는 주장을 펼쳤던 것이다.

김복진은 「초안」에서 이런 내용을 이미 충분히 담아냈다. 그러나 내가 보기에 그때 이런 내용을 조직적으로 펼칠 수 있는 미술가 주체역량이 있었는가에 관한 문제는 세심한 검토와 확인을 필요로 하는 문제가 아닌가 싶다. 이 무렵 프로예맹에 참가해 활동을 펼친 미술가는 중앙에 김복진과 안석주(安碩柱) 정하보(鄭河普) 이상대(李相大) 강호(姜湖) 권구현(權九玄) 정도였다. 그나마도 강호는 영화에 힘을 기울였고, 권구현은 문학에 힘쓰다가 1927년에 이르러 프로예맹으로부터 무정부주의자에 대한 제명조치를 당했던 터이므로, 프로예맹은 역량에 손실을 겪고 있었다.

따라서 김복진은 「초안」에서 '정치투쟁의 무기'로써 미술을 내세우기보다는 대부분 예술을 위한 예술을 공격했고, 또 그런 미의식에서 벗어나는 문제를 훨씬 강조했던

김복진이 별세하던 1940년의 모습. 동경으로 이주할 계획을 실행하려던 이 해에 김복진은 자신의 삶을 회고하는 글을 발표했는데, 그만 세상을 떠나고 말았다.

게 아닌가 싶다. 이를테면, 현 단계 미술운동의 과제를 설정함에 있어서, 첫째 의식투쟁적 역할과, 둘째 예술지상주의와의 투쟁, 셋째 문화주의와의 투쟁으로 나누어 보여주었던 것이 그러하다.

김복진의 미술운동론은 그때 가장 날카로운 문제의식을 대부분 담아내고 있었다. 다시 말해 미술계에 만연한 문화주의·미술주의와 더불어 예술을 위한 예술, 예술지상주의를 척결하는 문제와 함께 '무산계급미술'의 존재권을 제창하면서 그 전취를 주장하고, 또 그 방법으로 '비판미술'이라는 비판적 사실주의 창작방법과 미술가동맹을 전망하는 가운데, '형성예술운동단'을 조직 대안으로 내세웠던 것이 아닌가 싶다. 나아가 그는 미술운동의 지위를 전체운동과 일관된 체계 안에서 파악하면서 그 체계의 생명력이 '통일관련성'임을 확인해 두었던 것이다.

위에서 그가 제시한 '나형'이란, 말 뜻대로 하자면 '벗은 모양'이다. 나형의 미술이란 '순정미술의 미안(美眼)'이다. 소시민계급의 가식적인 미안(美眼)을 벗어 버린 모습의 미술로 풀이할 수 있을 것이다. 그것을 좀더 추론하자면 진실한 미술을 뜻하는 것이 아닐까 싶다. 그것은 다름이 아니라 계급성·의식투쟁성·정치성 따위가 근본적으로 수반되는 계급 대립 사회에서 예술의 미학적 원리를 지향하는 것이며, 당면한 혁명운동의 분야적 임무를 실천하는 미술이다.

그리고 김복진은 이상의 모든 이론체계를 '형성예술이론'이라고 규정하면서, 이 이론을 '앞잡이'로 삼아서 동맹의 건설에 이르러야 한다고 재촉했다. 김복진의 형성

예술이론체계는 그 당시 가장 빼어난 이론체계이며 과학적이라는 점에서 빛나는 미술운동론이라 할 수 있겠다.

　다만 밝히지 않고 있는 대목이 있다면, 그것은 무산계급미술의 내용과 형식에 관한 문제 및 공장·농촌·가두 활동 따위의 미술대중활동에 대한 방침이라 하겠다. 실제로 그러한 활동이 이뤄지고 있는데도 말이다. 그러나 이 대목으로 김복진의 형성예술이론 체계와 그 빛나는 높이가 훼손되는 것은 아니다.

10. 임화의 미술운동론

머리말

1920년대 후반 프로예맹의 결성과 그 활동은 그때 문화계 지식인들에게 폭넓은 영향을 끼쳤다. 여기서 알맹이는 과학적 세계관과 그것을 현실에 적용하는 가운데 생겨난 새로운 미학 및 예술관이라 하겠다.

임화(林和)의 청년시절을 사로잡은 것은 미술이었다. 임화는 보성고보를 다니다가 스스로 그만둔 다음, 서양회화를 배워 화가의 길을 걷기로 마음먹었다. 그는 자신을 되돌아보는 글에서 그때를 다음처럼 썼다.

"한 일 년 전부터 공부하는 양화(洋畵)에서 그(* 임화)는 이런 신흥예술의 양식을 시험할 만하다가 …낡은 감상풍의 시를 버리고, 다다풍의 시를 시험했습니다."[1]

그는 이 시기에 다다이즘 · 미래파 · 구성주의 따위의 서구나 러시아 신흥예술을 배웠다. 그러니까 그 신흥예술의 본질을 미술로부터 틀어쥐기 시작했던 것이다. 그러나 임화는 그것에 깊숙이 빠져 들지 않았던 듯하다. 그 본질을 한계로 볼 수 있는 마르크스의 세계관을 만났던 탓이다.

김용준이 1927년에 무정부주의 프로미술론을 무기로 삼아 마르크스주의 미술론을 드세게 공격했을 때, 임화가 나서서 논쟁의 한 매듭을 지은 글 「미술영역에 재(在)한 주체이론의 확립—반동적 미술의 거부」[2](이하 「확립」)를 쓸 수 있었던 것이나, 1930년 프로예맹 안에 미술부를 설치하자 여기에 꾸준히 결합했던 사실도 바로 그 무렵 미술 학습에서부터 비롯하는 것이다.

나는 이 글에서 임화의 「확립」에 담긴 민족미술운동 이론을 살펴보도록 하겠다. 「확립」은 김용준의 견해에 대한 드센 비판서로 쓴 글이다. 따라서 자신의 정연한 미술운동론 체계를 염두에 두고 쓰지 않았다. 하지만 내가 보기에 임화는 스스로의 견해를 김용준 비판과정에서 뚜렷하게 드러내 보이고 있다. 특히 1927년에 김복진이 발표한 글 「나형선언 초안」[3]에 빗대 보자면 한 걸음 나아가 구체적인 내용을 담고 있음이 눈에 띤다. 그런 점에서 「확립」은 김복진의 그것을 계승, 발전시켜 나간 민족미술운동 이론체계임이 분명하다.

특히 임화가 「확립」을 통해 제시한 창작과 선전활동의 구체적 대안은, 당대 프로예맹 이론가들의 대부분이 받아들여 언제나 미술운동의 구체적 계획으로 삼았을 뿐만 아니라, 또한 그때 프로예맹에 속한 미술가들의 활동방법과 일치하는 실천적 뜻을 품고 있다는 점을 떠올려야 한다.

미학

임화는 미적 형식을 '사상'을 표현하거나 '발표를 요하는 의식'을 드러낼 때 사용하는 일종의 기술이라고 지적했다. 그는 이렇게 썼다.

"여하(如何)히 내용에 적당한 것이 미가 될 때, 그 형식은 내용 표출에 여하한 지위에서 여하한 역할을 맡는가. 그것은 기술 이외에 아무것도 아니다."[4]

이러한 규정 아래 임화는 사회변혁을 목표로 삼는 우리들의 사상은 어떤 형식을 요구할 것인가를 묻고 나서, 스스로 다음처럼 답변했다.

김복진이 그린 임화 소묘. 문인으로 성장한 임화는 청년시절 미술가를 꿈꾸기도 했는데, 1927년에 프로미술 논쟁에 나섬으로써 미술계와 인연을 맺었다.

"그것은 가장 정확한 유물변증법 기저하에 재(在)한 실증적(實證的) 미(美)의 형식을 필요로 할 것이다. 그리하여 그것은 우리의 내용 표현의 무기가 되지 아니할 수 없다. 무기로서의 기술—우리들의 예술이란 것은 ××××의 의지가 무기로서의 기술에 의하여 행동화되는 것은 명확한 사실이 아닐까…."[5]

임화는 미적 형식이란 내용, 즉 사상이나 의식을 표현하는 기술이라고 보았으며, 따라서 미란 형식만으로 성립하거나 설명할 수 있는 것이 아니라, 내용과 형식의 완전한 결합을 통해 세워진다고 보았다. 그는 형식이란 다른 게 아니라 '내용이 요하는 과학적 유물변증법적인, 정확한 형식과의 조화적 결합 위에 성립하는 것'이라고 썼던 것이다.

또 임화는 미의 가치란 유용(有用)함에 있다고 여겼다.

"유용치 않은 것은 미가 될 수 없지 아니한가. 내용과 부합되는 것이 미이면 내용, 즉 사회 ×× 의지가 필요하는 형식, 즉 미가 될 그것은 우리들의 가장 가치적인 유용물이 아닌가. 미의 가치는 유용한 데 있다. 유용치 않은 것은 이미 미가 아니다."[6]

미적 가치의 유용성이란, 이를테면 '내용 표현의 무기' 또는 '무기로서의 기술'과 깊은 관계를 맺는다는 견해이다. 다시 말해 프롤레타리아의 사상과 의식·의지 따위의 내용을 얼마나 제대로 표현하느냐와 훌륭한 형식, 즉 아름답고 감동적이며 알기 쉽게 전달하는 것에 유용함의

열쇠가 달려 있다는 것이다. 그는 무기로서의 형식, 즉 기술에 관해 다음처럼 썼다.

"기술이 미숙할 때에 그것은 대중이 감동되기 어려운 것이고, 기술이 능란할 때에 그것은 대중이 알기가 쉬운 것이 아닌가."[7]

임화의 미학은, 사상과 의지 따위 내용 및 기술로서의 형식이 조화롭게 결합하는 아름다움과 그것의 유용성이라는 미적 가치의 추구로 짜여져 있다. 그리고 이러한 미학의 토대에는 무엇보다도 과학적 유물변증법이 자리잡고 있으며, 임화는 이러한 아름다움을 '실증적 미'라고 규정하고 있다.

예술론

임화는 예술·미술의 계급성과 사회성을 확고히 승인했다. 이 점은 김용준을 비판하는 대목에서 잘 보인다.

임화는 김용준이 주장하는, 미술이 역사적으로 '사회민중과 적극적 관계를 맺어 오지 않았다'고 지적한 대목에 대해 반론을 펼치는 가운데 서구 근대미술의 예를 들어 그 계급적 성격을 논증했던 것이다. 이를테면 19세기 프랑스의 미술 가운데 나체화야말로 데카당스들의 향락적 근성으로부터 비롯한 것이며, 르네상스 시대의 성화들 또한 미술의 사회적 관계를 뚜렷하게 해주는 것이라고 설득해 나가는 대목이 그렇다.

또 임화는 신비주의적인 미적 감각을 옹호하는 김용준을 향해 소부르주아지의 수음적(手淫的) 예술관이라고 비판을 가했다. 그런 예술관은 자본주의 사회의 지배계급이 갖는 예술론이라는 것이다.[8]

예술은 오직 '경허(敬虛)한 정신'에서 출발해야 한다고 주장한 김용준은, 마르크스주의 예술론이야말로 예술을 도구화하는 것이라고 주장했다. 여기에 대해서 임화는, 김용준이 주장하는 예술은 '인생의 수애(愁哀)를 노래하고 부르주아 생활을 극채색(極彩色)한 동판화'에 불과한 것 아니냐고 비아냥댔다. 더구나 그런 예술은 두말할 것도 없이 자본주의 사회의 지배계급인 '부르주아 계급의

선전 삐라'가 아니겠느냐고 역공해 들어갔다.

이러한 임화의 부르주아 미술에 대한 비판은, 계급사회에서 예술이 어떻게 계급적 성격과 계급적 미의식을 드러내는가 하는 점을 보여주는 것이다. 그리고 이것은 내가 보기에 예술의 유용성이나 도구적 성격, 선전성 및 목적의식성 따위들의 관련 문제를 밝혀 주는 것이기도 하다.

임화는 무산계급 예술이 어떠한 형식과 내용을 가진 것이며, 그 가치의 우열을 어떠한 기준으로 평가할 것인가 하는 문제를 내놓은 다음, 이 문제는 예술을 어떻게 인식하느냐 하는 방법론적 문제라고 밝히고, 그 예술에 대한 인식을 두 가지로 나누어 설명했다.

첫째, 무산계급 예술은 '마르크스주의적 인식, 즉 세계 ××의 의지와 결합' 해 있는 것이다.

둘째, 무산계급 예술은 '전 무산계급의 생활의지의 방향을 향하여 그 실천화의 도정으로 돌입' 하는 것이다.

임화는 예술이 목적의식성을 갖지 못한다면, 프롤레타리아트에게 어떤 의식도 제공할 수 없다고 지적한다. 그리고 무산계급의 생활의지 따위 방향에 실천적으로 결합하지 못한 채 작품행동 중심의 한계를 벗어나지 못한다면, 결국 새로운 예술지상주의의 '적색 상아탑' 을 쌓아올릴 수밖에 없다고 경고한다, 무산계급 예술이란 다음과 같은 탓이라고 하면서.

"우리들(* 무산계급)의 예술은 대중의 감정을 조직화하여서 적당한 시기에 폭발케 하지 않으면 안 될 것이다."⁹

이것은 기술의 능란함과 무산계급적 내용의 요구에 따라 대중이 알기 쉽고 감동스러운 것이 결정된다는 자신의 미학에 일치하는 것이다. 따라서 예술가들이 '무산계급의 생활' 과 '정치투쟁 전선' 에 결합하지 않으면 '작품의 정치적 효능', 즉 유용성을 확보할 수 없다는 점에서, 앞서 말한 미적 가치의 유용성과 깊은 관련을 맺는 것이기도 하다. 그러니까 임화의 예술론은 무산계급의 생활과 투쟁에 예술가의 결합 · 연대를 강조하는 것이라 하겠다.

이같은 예술에 대한 인식체계는 예술과 사회의 관계를 직극적으로 맺어야 한다는 견해로서, 프롤레타리아 사회에 적합한 예술의 창조, 즉 '현실에 대한 실증적 반영론'

으로서 예술론의 입장을 뚜렷하게 보여준다.

세계를 과학적으로 인식하고, 또한 무산계급의 생활과 그 감정을 조직화하는 방법과 함께 무산계급의 사상 및 의지, 즉 세계변혁의 목적의식성으로부터 그 방향을 향한 실천을 총괄한 그의 예술론은, 과학적 유물변증법 예술이론의 핵심을 올바르게 파악한 것이라 하겠다.

미술운동의 현 단계

임화는 조선의 현 단계 '전 계급운동이 그 전면적 진전' 을 보이고 있으며, 모든 운동이 '전 계급적 전 민족적인 정치투쟁 전야(戰野)로 진출' 했다고 보았다. 따라서 이러한 운동의 단계와 처지에 맞게 무산계급 예술운동도 그 운동에 합류해야 한다는 것이다. 임화는 조선 예술운동의 현 단계 수준을 다음과 같이 썼다.

"무산계급의 예술운동, 그것은 자연 성공적이고 조합주의적인, 협애한 부분적 운동 형태를 방기(放棄), 내지 그 조직 형태에 이르기까지 해체, 혹은 그 조직을 근본적으로 개량하는 데까지에 이르렀다."¹⁰

다시 말해 무산계급 예술운동도 자연발생적이고 조합주의적인 초보적 단계를 넘어서 전면적이고 총체적인 범위에서 나서고 있으며,¹¹ 그 조직, 즉 프로예맹의 조직개편과 방향전환을 실현하는 단계에 이르렀다는 주장이다. 좀더 자상하게 살펴보자.

"무산계급운동의 예술운동은 그 이론에 있어서나 실천에 있어서나 모두를 정치적 행동화에서 찾으려고 하는 것이다. 즉, 무산자의 예술운동은 조합주의를 양기하는 즉시로 전 계급적 전 민족적인 정치투쟁 전야로 진출한 전 운동과 합류하여서 일체의 사물화의 사회적 근원에도 육박하는 계급의 운동, 즉 이원사회에 있어서의 조직형태인 정치조직에도 진격하는 프롤레타리아의 전 운동의 일익으로서 행동하게 된 것이다."¹²

임화가 이러한 견해를 내세운 뒤쪽에는 당시 조선민족

단일전선이라고 하는 신간회가 모습을 드러냈다는 사실과, 1927년 상반기의 이론투쟁을 통해 프로예맹 1차 방향전환을 완성했다는 자신감이 깔려 있다. 특히 프로예맹은 방향전환을 꾀한 1927년 9월 임시총회 뒤로 광범위한 조직 확대에 박차를 가했고, 이것은 점차로 각 지역 지부의 결성이라는 달콤한 열매를 얻기 시작했던 것이다.

임화는 이것을 '예술운동의 정치적 진출 혹은 예술운동의 정치화'로 나가는 위력한 힘이라고 여겼던 것이다.

미술운동의 성격과 임무

임화는 미술운동을 '계급해방운동의 일익인 전위부대의 행동'이라고 보았다. 그래서 다음처럼 썼다.

"정치투쟁 전선에 적극적 참가, 그리고 작품 그것도 정치적 효능을 내기에 노력을 다해야 할 것 아닌가."[13]

이러한 미술운동은 기존의 예술운동 형태를 뛰어넘어야 가능한 일이다.

임화는 이 기존 예술운동의 형태를 다음처럼 분석해 보여주었다. 이미 앞에서 모든 운동 초기에는 자연발생적 조합주의 형태를 띠는데 예술운동도 예외는 아니라는 것이다. 조합주의적 예술운동 형태는 다음 두 가지라고 한다. 그 하나는 '작품을 본위로 한 예술운동'이며, 또 다른 하나는 '부락적 길드(Guild) 운동' 성격을 지닌 예술가 조직이다.

임화는 작품 본위 운동의 한계를 다음처럼 썼다.

"그것은 의식 ××과 관념투쟁에 그치는 까닭이다. 즉, 사회 ×× 과정에 있어서 가장 비과학적이고 형이상학적인 의식과정의 문제에 불외(不外)하는 까닭이다. 다시 말하면 소부르주아지와 인텔리겐치아의 탁상 ××론에서 얼마 멀지 않다는 것이다."[14]

결국 이러한 운동은 예술운동의 협애화를 부르고, 또 예술가와 그 조직이 정치투쟁 전선에 적극적으로 참가하는 것을 가로막을 뿐만 아니라 관념투쟁에 머무르게 함으로써 '적색 상아탑', 즉 새로운 예술지상주의에 빠지게 한다는 것이다.

그러니까 임화는 조선 미술운동의 가장 긴급한 과제를 '조합주의'의 극복에서 찾았던 것이다. 그것은 앞서 이미 살펴본 바의 미학과 대중의 감정을 조직화해 적당한 시기에 폭발케 하는 내용과 형식을 찾아내고, 또한 미술가 조직을 계급해방운동의 일익을 담당하는 전위부대로 성장 발전시켜 나가는 것과 같은 뜻이라 하겠다.

임화는 글 뒤쪽에 현 단계 조선 미술계의 일반 경향과 그 과제를 '회화의 형성문제'로 좁혀서 내놓았다. 임화는 먼저 조선 미술운동의 경향을 인식하는 방법은 '전체성적(全體性的) 인식방법'에 의해야 한다고 밝히고 있는데, 뚜렷한 것은 아니지만, 이것은 예술적 단계와 정치적 단계를 통일적으로 파악하는 한편 예술적 단계의 특수성을 고려하는 관점이라고 볼 수 있다. 임화가 예술적 단계를 '정치적 단계와 동일한 문제이나 의의가 다르다'고 밝히는 대목이 그 증거이다.

아무튼 이러한 전체성적 인식방법에 의해 그가 파악한 조선 미술계의 일반 경향은 크게 두 가지다.

"가장 보수적인 리얼리즘적 경향을 가진 일파가 있을 것이며, 또한 표현파적 경향 내지 미래파 혹은 구성주의적 경향의 작가[15]도 있다."[16]

이러한 현실 앞에 요구되는 미술은 어떠한 것일까. 임화는 다음과 같이 썼다.

"그러면 우리가 한 개의 그림을 제작할 때에 어떻게 해야 현 단계(정치적 단계와 동일한 문제이나 의의가 다르다)에 부합하는 가장 효과적인 작품을 제작할 것인가. 물론 유물론자인 우리는 과학적인 유물론에 기저를 둔 실증미학에 적합한 신사실주의적 작품을 내야 할 것이다."[17]

신사실주의에 대해 보다 세부적인 설명을 가하지 않고 있지만, 그것이 '과학적 유물론에 기저를 둔, 실증미학에 적합한' 창작방법이라고 한 사실에 비추어, 앞에서 살펴본 이러저러한 자신의 미학과 예술에 입각한 창작방법론

임에 틀림이 없다.

미술운동의 두 가지 방법

임화는 이러한 신사실주의에 이르는 경로를 '목적의식성과의 결합'이라고 밝혔다. 다시 말해 예술지상주의적 동기에서 출발한 것이라고 하더라도 진실로 목적의식성과 결합한다면 실로 프롤레타리아적 생활의지의 방향·실천의 과정으로 돌입할 수 있다는 것이다.

이러한 도달 경로의 필연적 과정, 즉 합법칙성에 따라 임화는 그 구체적 대안을 내놓았다. 우선 기성예술의 평범한 형식적 기교미를 파괴하는 것이 첫째이다. '평범한 형식적 기교미'를 파괴하는 '형식 혁명'을 해야 하는 이유는 두 가지이다.

첫째, 그렇게 함으로써 대중의 눈에 '새로운 기운의 상징을 주기 위함'이고, 둘째, 대중의 눈을 '경악케 하여 대중으로 하여금 많이 보게 하기 위함'이다.

따라서 '소위 기상천외의 신형식을 선택'하는 일이 필요하다는 것이다. 그 기상천외의 신형식은 어떤 것인가. 조선 미술계에는 '실증적 형식', 즉 신사실주의 창작방법의 형식이 아직 마련되어 있지 못한 조건이므로 경과적인 대안이 필요한데, 임화는 이것을 "우선 우리는 과학적인 정확한 우리의 실증적 형식을 취(取)키 위하여 형식 혁명을 ×× 예술운동을 해야 할 것이다"라고 쓰고 있다.

임화는 '기상천외의 신형식' '형식 혁명을 ×× 예술운동'을 그 경과적 대안으로 세웠던 것인데 다음과 같다.

"그리고 미래파·입체파의 형식은 벌써 그 형식에 있어서나 내용에 있어서나 벌써 반역의 예술임이 사실이다. 기성 사회와 그 관념을 방축(放逐)한 것이다."[18]

임화는 신사실주의 창작방법에 다가서기 위해서 미래파나 입체파 따위 유럽이나 러시아의 신흥예술의 형식을 수용하는 것에 조건부 승인을 했다. 임화는 그같은 서구 미술에다가 목적의식성을 갖고서 결합하는 것을 전제로 깔고 형식 혁명을 이룩하는 데에 '경과적 대안'으로 승인했던 것이다.

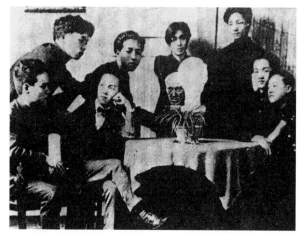

토월회 동인들. 동경 유학생들의 모임인 토월회는 스스로 창작한 시, 소설, 조소 작품을 발표하고 평가하는 합평회를 가졌다. 토월회는 프로예맹의 모태였다.

두번째로 임화는 우리, 다시 말해 프롤레타리아에게 필요한 미술품의 종류를 내세웠다. 그는 그때 조선에서 프로에게 '필요한 미술품이란 사실(事實) 선전용의 대소(大小) 포스터밖에는 아직 소용이 적을 것이 사실'이라고 지적했다.

"우리의 미술가는 포스터로 제작할 것이다. 그리하여 석판가(石版街) 가(家)에 보낼 것이다. 그리하여 대량으로 만들어야 할 것이다."[19]

미술가들이 대중을 상대로 정치적 선전활동을 펼쳐야 한다는 견해이다. 임화는 보다 구체적인 활동방법과 그 형태를 내놓았다.

"가두에다, 공장에다, 공원에다, 전차에다, 우리는 우리의 미술품 전람회를 열 것이다."[20]

이러한 대중활동방법과 형태의 제기는 그때 미술운동에 있어 참신한 것이었다. 그 뒤에 프로예맹 이론가들이 대부분 미술운동의 대중활동방법으로 채택한 이 포스터 운동론은, 앞서의 형식 혁명방법과 더불어 그 시대 미술운동의 가장 구체적인 대안이었다.

임화는 이런 방법과 형태가 지니는 뜻을 다음 두 가지로 규정했다. 하나는 미술가의 정치적 행동화, 즉, '계급 ××의 직접 참가'라는 의의를 얻는 것이며, 또 하나는

그때 조선 미술계의 일반적 경향, 즉 비프롤레타리아 미술의 경향에 스며들어 '프로미술운동을 확대'할 수 있다는 뜻을 지닌다는 것이다.

맺음말

「확립」은 김복진의 미학과 미술운동론 및 조직관을 계승했다. 또한 「확립」은 김복진의 「나형선언 초안」[21]을 구체적이고 계획적인 대안의 높이로 발전시켰다.

「확립」은 「초안」의 미학적 원리라 할 수 있는 '계급성·의식투쟁성·정치성' 따위를 그대로 받아들이고 있다. 그 위에 예술의 내용과 형식 및 미적 가치를 적용하고 구체화시켜냈던 것이다. 또한 「확립」은 「초안」이 내세운 미술운동의 당면 과제인 '의식투쟁적 역할, 예술지상주의와의 투쟁, 문화주의와의 투쟁' 따위를 실제 조선 미술계의 일반적 경향에 적용하여, 작품 본위의 운동에 대한 비판과 형식 혁명의 경과적 대안을 세부화함으로써 좀더 또렷한 모습의 미술운동 방침을 세웠다.

김복진이 현 단계 무산계급 미술로서 '비판미술'을 내세웠는데, 임화가 이것을 '신사실주의'라는 이름으로 그 개념을 보다 뚜렷하게 만들었다. 특히 조직관에 있어서 완전한 일치를 보이고 있는데, 이는 「초안」에서 비판하는 '화단진출'의 문화주의를 「확립」에서 조합주의적 운동 방식으로 규정한다거나, 김복진이 견지했던 전 민족적 전계급적 운동과 미술가 조직의 통일 관련성이란 조직 관점을 관철시키는 것, 그리고 미술가 조직을 '계급해방운동의 일익인 전위부대'라고 파악한 것 따위를 보면 알 수 있다.

그러나 무엇보다도 「확립」은 「초안」에서 내세우지 않았던 대중활동론을 담고 있다는 점에서 높이 평가되어야 한다. 포스터 제작과 대량 인쇄 및 가두·공장·공원·전차 따위에 전람회를 열어 나가는 방법을 미술운동 이론체계 안에 아로새겼다는 점이 그것이다. 따라서 임화의 미술운동론은 김복진의 그것을 계승하고 발전시킨 것이다.

11. 전미력의 미술운동론

머리말

1930년을 앞뒤로 하는 시기에 프로예맹은 예술가 조직의 형태를 보다 강화하는 방향으로 나갔다. 창립 오 년 만인 1930년 4월에 기술부 예하에 음악부·미술부·연극부·영화부·문학부 따위 각 전문 부서를 설치했으며, 다음해에는 각 전문 분야별로 동맹체계를 계획했던 것이다.

이런 변화는 1929년말에 출발한 신흥영화예술가동맹(이하 영화동맹)의 출발과도 가까운 관계가 있다. 이 영화동맹에는 프로예맹 구성원들이 여럿 참가했다. 조직 확대를 꾀하고 있는 프로예맹의 입장에서 보자면, 그런 영화동맹의 출발이 마땅한 일이 아니었던 것이다. 그래서 프로예맹이 영화부를 설치하고 영화동맹 해산과 동맹원들의 프로예맹 가입을 권고했다.

영화동맹은 이러한 권고를 거부했다. 나아가 이동식 소형극장을 만들고 이를 바탕으로 신흥 미술동맹 따위를 꾸리려는 움직임까지 보였다. 그 이유는 프로예맹이 합법조직으로서 일제의 탄압을 견디기 어려울 뿐만 아니라, 효율적인 활동을 펼치기 어렵다는 것이었다. 1931년 상반기에 벌어진 영화동맹을 둘러싼 논쟁이 그러한 관계를 반영하고 있다.[1]

그러나 신흥 미술동맹은 비합법 대중활동을 펼치는 비공개조직의 성격이 강했으므로, 자신들을 공공연하게 드러내 보이지 않았다. 그 구성원들은 극단이나 영화제작소 따위의 이름으로 활동을 펼쳤다. 따라서 프로예맹과의 대립이나 갈등의 정도는 심하지 않았다. 특히 1930년 이후 프로예맹은 그야말로 극심한 탄압에 시달리고 있었으며, 신흥 동맹도 별다르게 조건이 좋았을 리 없었거니와, 서로 소모적인 논쟁이 불필요했을 것이다.

이런 터에 1931년 가을에 조직한 이동식 소형극장 무대장치 부원이었던 전미력(全美驥)은,[2] 그때 신흥동맹 주도세력과 합류해 각 전문 분야별 조직으로 확대해 나갈 수 있는 준비를 했다. 전미력은 추적양(秋赤陽)과 더불어 신흥 미술가동맹의 조직에 착수했다. 바로 이 과정에서 발표한 글이 「프롤레타리아 미술의 개척—신흥 미술가동맹의 결성을 촉함」[3] (이하 「개척」)이다.

전미력의 「개척」은 김복진, 임화의 미술운동론 이후 가장 뛰어난 이론체계를 갖춘 글이다. 「개척」은 프롤레타리아 미술의 이론구조를 밝히는 데 집중하면서, 현 단계 조선 현실조건에 조응하는 미술운동방법과 형태를 제시한 글이다.

자본주의 사회에서 프로예술

전미력은 「개척」 서두에서 다음처럼 지적했다. 자본주의가 점차 발전하면서 자본의 집중이 이뤄지고, 또한 '주먹 자본가'의 손에 모든 것이 독점되어 프롤레타리아트의 경제적 빈곤이 늘어 가며 정치적 예속 또한 깊어져 간다는 것이다. 그런데 바로 그 속에서 프롤레타리아트가 팽창 성육(成育)해 나감에 따라 자본주의의 껍데기를 얇게 하고 끝내는 부숴 버린다고 묘사했다.

왜냐하면 그것은 프롤레타리아트가 빈곤과 예속의 억센 공장생활 속에서 자신의 사상·감정·조직·습관·취미·생활양식·인간성을 연열(燃熱)시켜 반역의 기를 들어 올리는 탓이다. 전미력은 다음처럼 썼다.

"지금 프롤레타리아트 스스로의 신흥조직은 강고한 토양과 같이 부퍼 올라 왔다. 조직은 압진(押進)하여 가고,

그것이 부퍼 오른 일정의 순간에 있어 그 힘은 자본주의의 외피 ○○○를 할 것이다. 지금 프롤레타리아트는 그 조직적 힘을 부퍼 가게 한다. 이 성(盛)하는 조직의 힘은 벌써 어느 정도까지 자본주의의 거풀 속에서 자기의 문화적 지반을 성육(成育)코 있다."[4]

그러한 조직적 힘은 경제적 정치적 사회적 정신적인 프롤레타리아 문화의 지반을 형성케 하는 힘이다. 그리고 그 조직적 힘은 조형예술에까지 파이(派移)하며, 또 노동자는 그 힘으로 미술을 자신의 것으로 만든다고 한다.

그리고 그것은 '자본주의의 최후의 책(柵) 한 대까지라도 ○○하기 때문에' 자본주의를 타도하는 튼튼한 '무기'로 삼아야 한다는 것이다.

「개척」은 프롤레타리아의 생활과 투쟁이 자본주의의 발전과정 속에서 정치·경제·사회적으로 발전하며 문화적 지반을 형성케 하고, 또 그 가운데 노동자의 사상·감정·조직·습관·취미·생활양식·인간성을 타오르게 하는바, 그것을 모두 프롤레타리아 문화예술의 강고한 토양이라고 썼다. 그것은 끝내 자본주의의 껍데기를 부숴 버릴 것이며, 따라서 프로예술의 승리는 필연적이고 또 현 단계에서도 무기로써 노동자의 힘을 담는 것이라고 주장한다.

전미력의 이러한 프로예술의 필연성에 대한 확신은 부르주아 미술의 파산과 프로미술의 발전으로 이어져 있다. 「개척」은 20세기 초두에 세계를 풍미한 형식 혁명의 미술 또는 부르주아 미술 발전의 꼭대기인 예술지상주의 따위가 '결정적 파산'을 맞이했다고 본다. 전미력은 예술지상주의의 파산이야말로 새로운 이론적 근거를 미술가들로 하여금 찾아나서게 했는데, 바로 그 '새로운 사적(史的) 발전을 증명할 이론적 근거'는 다름 아닌 마르크스주의라고 썼다.

"이 이론적 성채(城寨)의 가운데서 우리는 새로운 미술사적 발전의 광휘있는 약속을 찾아내 보게 되어—점차 프롤레타리아 미술의 이론의 일반적 가능의 문제에서 실천 문제에 약진히 행(行)하였다."[5]

그러니까 20세기 초두 형식 혁명의 신흥예술들이 광범위하게 발생했지만, 이것들이 모두 프롤레타리아와 결합하지 못하고 '일반적 가능성'의 높이에 머물렀는데, 이런 테두리를 깨부순 이론이 마르크스주의 이론이라는 것이다. 아무튼 그 이론은 '가능의 문제에서 실천의 문제로 약진'이라는 점에 그 속 알맹이를 찾을 수 있겠다.

프로미술에 대한 일면적 견해 비판

「개척」은 그때 프롤레타리아 미술에 대한 두 가지 견해를 비판했다. 그 첫째는 프로미술이 '프롤레타리아의 생활을 묘사한 것'이라고 주장하는 견해에 대한 것이고, 둘째는 "노동자가, 인텔리겐치아가 그리고 또 프롤레타리아가 그리든 안 그리든—프롤레타리아의 이데올로기와 감정과 기분의 묘사만 되면 그것으로써 좋다"고 주장하는 견해에 대해서이다.

먼저 첫째 견해에 대해서는 '지당하고 진리에 가까운 견해'라는 점을 인정하되, 중요한 것은 부르주아 미술가들 또한 프롤레타리아의 생활을 얼마든지 묘사할 수 있음을 예를 들어 단편적인 견해라고 비판한다. 이를테면 1930년에 부르주아 미술의 전당인 일본 제국미술전람회에 ○○○가 노동자의 생활을 묘사한 작품 〈교대시간〉을 출품했거니와, 이를 두고 부르주아 언론들은 제국미술전람회에 프로회화가 출현했다고 떠들면서 '노동자의 생활을 그려낸 최대 걸작'이라고 평가했다는 것이다.

그러나 전미력이 보기에 그것은 첫째, 부르주아 작가의 '흥미적 기분'에 따라서 그린 노동자에 대한 '모욕적 묘사'에 불과하며, 둘째, 노동자를 '얌전한, 착한 프롤레타리아'로 만드는 것밖에 아무것도 아니요, 따라서 그런 미술은 다음과 같은 게 아니냐고 매몰차게 비판했다.

"○○적 표현을 몰각해 버리고, ○○○계급의 단순한 동작 상태에만 주관적으로 속 없는 껍질만 만든다. 화면의 배치와 미술적 가치를 주로 삼은 외에는 아무것도 없다."[6]

둘째 견해에 대해서는 '비교적 방정(方正)한 견해'라고 하면서도, 비교적 그렇다는 것이지 '정당한 진리'는 아니

안석주 〈위대한 사탄〉
『조선일보』 1929. 10. 11.
프로예맹 맹원이었던
안석주의 풍자화.
친일귀족이나 모리배 또는
부르주아 생활의 타락상을
풍자한 작품이다.

라고 지적한다. 그런 견해는 프롤레타리아의 주관적 요소만을 강조하면서 다른 요소는 소극적으로 취급해 버리기 때문에 일면적이라고 비판한다. 왜냐하면 그것은 단순히 자기 계급의 속으로 빠져들 뿐이고, 나아가 적대해야 할 상대를 잃어버리는 무대상주의(無對象主義)에 빠져 버리는 탓이다.

전미력은 위의 두 가지 견해에 대해, 사물의 기계적이고 정학적(靜學的)인 방법에 따라 이해하는 높이에 머물렀기 때문에 진리의 고정화된 일편, 즉 단편적 진리에 치우칠 수밖에 없는 테두리를 지닌 것이라고 비판했던 것이다.

프로미술이란 무엇인가

전미력은 프롤레타리아 미술을 규정함에 있어서 '사물의 성질이 가진 문제를 그 전체성에 놓아 그 역학 중에서 채출(採出)'하는 방법에 따라야 한다고 지적한 다음, 프롤레타리아 미술을 다음과 같이 규정했다.

"일정의 계급의 사상·심리·생활을 반영하며 재현해서, 그 계급적 필요에 의해 결정되어 가는 한에 그 예술이 그 사회 계급의 '대변자'이며, 의식적이나 무의식적이나 적극적이나 소극적이나, 즉 어떠한 형체로서 그 계급의 질서를 보증하려고 히는 사회적 노력의 표현인 것이면 의문 없다. 환언하면, 예술은 그 특수한 기능에 있어 그것을 생

출한 토대다. '사회·계급의 이익'에 결국에는 '봉사'한다."[7]

계급의 사상과 심리·생활을 반영한다는 것과 그 계급적 필요에 따라 결정된다는 것은, 이를테면 사실주의 미학의 객관성과 계급성을 뜻하는 것이고, 또한 이익에 봉사한다는 것은 당파성에 가까이 가 있는 견해라 하겠다. 이것은 그때 프로예맹의 이론가들 대부분이 채택하고 있었던 '프롤레타리아 리얼리즘'과 같은 것이다. 당대 일본의 프로문예이론의 지도적 이론가 쿠라하라 코레토(藏原惟人)의 견해와 흐름을 같이 하는 것이기도 하다. 이러한 바탕 위에 전미력은 프로미술을 다음 두 가지로 설명했다.

"일은 프롤레타리아의 손으로 만든 미술이다. 이는 프롤레타리아트에 한하여 보이는 미술이다."[8]

우선 프롤레타리아 스스로의 손으로 만든다는 것은 다음과 같은 것이다.

"프롤레타리아의 생활을 산 형상으로 써 대이고, 미술 형식의 가운데서 프롤레타리아트의 광범한 사상·심리를 프롤레타리아트의 종마 목적에 향하여 조직할 만치 만드는 것이다."[9]

이를테면 '스스로의 손'으로 만든다는, 즉 노동계급의 손으로 만든다는 뜻인데, 이것은 노동자의 손이라고 이해해서는 안 될 것 같다. 「개척」의 끝 대목을 보면, 천박하게도 노동계급의 손, 즉 프롤레타리아의 손을 '노동자의 손'으로 이해하는 일면적 단편화를 경계해야 한다고 쓰고 있다. 그러한 관점이 알맹이임을 밝히고 있는 것이다. 전미력은 아무튼 이러한 프로미술이 '프롤레타리아트의 조직사업과 연결'되어야 한다고 지적한다. 그 기능과 본질은 '프롤레타리아트의 선전선동의 광범한 일의—일 기능'에 있다고 한다.

이와 관련해서 '프롤레타리아트에 한하여 보이고 또 보여주는 미술'의 의의가 발생하는 것이다. 이러한 조직사

업 및 선전선동의 기능이 제대로 이뤄지는 조건에서, 프로미술이 '광범한 노동 대중의 것'일 수 있다는 뜻이다. 다시 말해 미술가가 스스로 창작하고 또 미술동네에서만 전시하는 방식에 그쳐서는 프로미술이라고 말할 수 없다는 뜻이겠다. 이러한 전미력의 견해는 앞선 시기 김복진과 임화의 것을 일보 전진시키는 것이기도 하다. 전미력은 다음과 같이 썼다.

"프롤레타리아 미술이란 미술의 생산과 소비 등이 프롤레타리아트의 사회생활의 가운데서 연출케 되는 미술을 가르쳐 운(云)함이다."[10]

이 대목은, 프롤레타리아트의 사회생활 가운데 연출되는 미술이란, 다른 게 아니라 광범위한 노동대중의 생활 속에서 생산과 소비의 과정을 거치면서 존재하는 것임을 밝히는 것이다.

노동계급의 생활 및 사상과 심리를 반영하고 재현하는 것이며, 노동계급 조직사업과 연결되어 그 계급의 필요와 이익에 봉사하면서 광범한 노동대중 속에서 선전선동의 기능을 발휘하는 미술, 이것이 전미력이 말하는 프로미술인 것이다.

전미력은 그 광범위한 노동대중 속에서 연출되는 미술이 '하나의 미술 내지 하나의 미술 형식'으로 고정된 '천편일률'적인 것이어서는 결코 안 된다고 확인해 두길 잊지 않고 있다.

프로미술의 형식문제

전미력은 계속해서 좀더 복잡한 문제를 건드리고 있다. 다시 말해 토대와 상부구조의 관계를 주목해, 그 서로의 발전이 기계적으로 하나같지 않다는 이론을 미술에 적용해내고 있는 것이다. 그래서 전미력은 천편일률적인 하나의 미술 또는 하나의 미술 형식만을 프롤레타리아 가운데 연출해서는 안 된다고 주장했던 것이다.

왜냐하면 그것은 '프롤레타리아트의 기본적 본질적 특징으로부터 많은 특징적 계기'가 발생하기 때문이다. 그와 같은 '혼연(渾然)한 체계'야말로 복잡한 것이지만, 풍

이상춘 〈질소비료공장〉 1932. 소재 미상.
노동자들의 투쟁을 그린 프로예맹 맹원 이상춘의 판화. 프로예맹 미술운동은 다량 복제·배포가 용이한 만화와 판화 등의 매체를 활용했다.

부한 프롤레타리아 문화를 건설할 수 있는 힘이라는 것이다. 따라서 프로미술도 '그 본질적 계기적 이차적 계기의 견대(堅大)한 체계에 따라서 구축'되는 것이다. 그로부터 다음과 같은 풍부함이 가능하다.

"거기에 프롤레타리아 미술의 복잡한 제 형상(形相)이 있으며 제 문제가 떠밀려 온다."[11]

전미력은 광범한 노동대중의 생활조건과 문화적 조건에 따라 그 '소비 형식'이 성립하고 있다고 밝히고 있다. 이를테면 그는 만화를 예로 들어 그것을 증명해 보이고 있다.

"만화라고 하는 미술 형식은 용이히 인쇄술의 효과와 연결되며, 단순히 프롤레타리아트의 사상과 심리를 비판코, 풍자와 폭로를 통하여 '유머'라는 심리 형식의 가운데에부터 파고 드는 것이다. 이러한 미술 형식은 그 소비의 형식이 노동대중의 광범한 층에 일치한 까닭에, 그 미술 형식은 계급의 그러한 '목적=필요'와 결합되어 성립해 온다."[12]

만화는 그때 조선 노동대중의 생활조건과 문화적 조건에 일치하는 것인데, 이는 뒤에서 살펴볼 프롤레타리아의 주체 역량, 즉 프롤레타리아의 조직 역량과 그로부터 형성되는 프롤레타리아의 문화적 지반이 어느 정도인가와 깊이 관련을 맺는 것이다. 다시 말해, 문화적 조건이란

그러한 토대와 상부구조에서 이차적인 계기인 '상층적 부분(상부구조)'이기 때문에 좀더 세심하게 보아야 한다는 것이다. 전미력은 다음과 같이 썼다.

"더 복잡한 미적 소비에 대하여 요구를 가진 까닭에, 그리고 또 그것을 보는 문화적 조건을 가진 때문에 그 미술 형식은 그 층과 일치한다. 그것이 일치한 한에 있어 프롤레타리아트는 그 미술 형식을 필요로 한다."[13]

미술 형식에 대한 문제를 기계처럼 생각할 것이 아니라 '미리 모든 가능한 미술 형식을 가지고 조직'해 나가야 한다는 것이다. 전미력은 바로 이 대목에 이르러 프로미술의 다양한 형식에 대한 결론을 내렸다.

"고로—프롤레타리아 미술이란, 프롤레타리아트의 광범한 여러 가지 층의 사상·심리·생활의 발달을 프롤레타리아트의 종국적 역사적 목적에 향하여 모든 형상(물론 호적(好適)한)을 미리 모든 가능한 미술 형식을 가지고 조직하여 가는 것을 깊이 말하는 것이다."[14]

식민지에서 프로미술운동의 현 단계

전미력은 프로미술운동의 이론을 펼치기에 앞서 나름대로 식민지 조건에 대한 규정을 내려 두고 있다. 그는 먼저 일본의 경우를 펼쳐 보여준다. 일본은 프롤레타리아 계급투쟁의 발전에 소부르주아 미술가들이 프롤레타리아와 결합해 행동을 펼쳐 왔다고 지적했다. 그러나 그것은 형식 혁명의 미술을 주로 하는 것이라고 한다. 아무튼 그것은 1925-1926년 무렵에 '삼과전'을 해체함으로써 어려움에 처했지만, 그러나 탄압의 정도는 높지 않아서 동경의 상야(上野) 공원 미술관이나 상공품진열관 따위에 프로미술을 내세운 작품들의 전시회가 열리는 것으로 합법적 공개활동이 승인되고 있다고 밝혔다.

그런데 조선의 경우는 일본 제국주의의 사회·경제·정치 및 일반 문화의 모든 영역에 걸쳐 항상 피할 수 없는 '막힘'과 또한 제노석 상치들, 즉 기구의 근본적 모순에 따라 당면한 어려움으로 말미암아 프로미술운동은 매우

힘겹다고 지적하고 있다.

전미력은 프로미술운동이 그 사회의 문화적 토대, 즉 사회·경제·정치의 토대가 일정하게 필요하다고 지적한 다음, 조선은 전혀 그 토대가 이뤄지지 않았다고 진단했다. 그러니까 프롤레타리아 계급운동의 성장이 충분하게 이뤄지지 않고 있다는 것이며, 따라서 프롤레타리아의 조직적 힘을 통한 프로의 문화 지반이 충분히 크지 못했다고 보았던 것이다.[15]

전미력은 이런 계급운동의 주체역량에 대한 평가를 프로미술운동에도 그대로 적용했다. 더욱이 그 프로미술운동의 과정은 소부르주아 미술가들이 프롤레타리아와 결합한 상태가 '불완전'하고 또 '실제상의 투사'가 극소수에 불과한 까닭으로, 그 높이가 매우 '유치한 역사적 과정'에 놓여 있다고 평가했던 것이다. 또한 일제의 거센 탄압은 공개활동뿐만 아니라 '잠행적 해결' 조차도 가로막고 있음을 지적했다.

"일본서 연락을 취하여 가면서 동지들의 강제적 ○○에 걸쳐 실행치 못하고 만 일이 많다. 예술동맹의 ○○○와 적극적 행동에 불가능으로 프롤레타리아 미술을 위한 집단이 아직 없다. 조선의 ○○제도 전후—대중은 양해하여 주어야 된다."[16]

물론 프롤레타리아 미술을 위한 집단이 아직 없다고 하는 전미력의 지적은 사실과 다른 것이라 하겠다. 이미 그때 프로예맹 안에 미술분과가 설치되어 있었고, 동맹원들에 의한 여러 형태의 활동이 펼쳐지고 있었다.[17] 어쨌건 전미력은 일본 프로미술운동과 비교하면서 그 활동의 어려움을 지적하고 있는데, 그 점만 보자면 무리가 없는 평가이기도 하다. 이것은 다음 같은 지적에서 반증된다. 전미력은 프로미술운동을 실천적 문제라고 규정한 다음, 이런 실천을 조선의 프로미술 운동가들이 "무의식적으로 묵과하여 온 바도 아니며, 더욱이 인식부족이 대량으로 포함되거나 목인(目認)의 경과적 과정에서 반개(半開)의 상태도 아니었다"고 지적했던 것이다. 이것이 바로 그가 말하는 조선 프로미술운동의 '유치한 역사적 과정'의 실제 모습이자 주·객관적 조건이었던 것이다.

안석주 〈적로(赤露)와 일본과의 협약 성립〉 『개벽』, 1925. 12. 군국주의와 공산주의 국가 간의 협약을, 제국주의 열강들의 자국 이익 중심주의에 지나지 않는 것으로 비판한 안석주의 풍자화.

미술운동의 성격과 과제

전미력은 그때 식민지 조선의 미술을 세 갈래로 나눠서 파악했다. 그 한 갈래는 '봉건적—인습이 다함(多含)한' 경향이다. 또 한 갈래는 '민족적 관념이 심한' 경향이다. 끝으로 한 갈래는 '평화지상주의자들 따위' 이다.

이러한 세 파의 대립으로 말미암아 조선 미술계는 "허무적 공기가 중간적으로 흘러 미술에 관한 양심이 적었다"는 것이다. 이 세 파에 대한 구체적 설명이 없는데 이를 미루어 짐작하자면, 봉건적 경향은 이른바 전통회화를 고스란히 답습하는 계열일 것이다. 또 민족적 경향은 그때 김용준이나 오지호가 소리 높여 외쳤던 조선의 풍경과 동양의 정신을 강조하는 계열일 것이다. 끝으로 평화지상주의자들이란 예술지상주의 일반, 또는 당시 대부분의 미술가들이 그러했듯이 일제에 타협하는 기회주의적 경향을 가리키는 듯싶다. 허무적이라거나 중간적으로 흐른다는 지적도 그렇고, '양심' 을 따지고 드는 것으로 보아도 그러하다.

그러나 전미력은 무엇보다도 그것들이 부르주아 계급적 성격을 띠고 있다는 점에 눈길을 주었다. 그때 조선 미술계에 대해 다음처럼 썼던 것이다.

"점차 ○○ 의 부르주아 미술 시장이 확대되어서 부르주아 미술에 대한 왕성히 일일(日日) 마약침적(魔藥針的)한 것에 중독되는 일이(一而)에…."[18]

전미력은 부르주아 계급의 미술이 지니고 있는 특징을 그 상업적 성격에서 찾아냈다. 전미력은 부르주아 미술을 '아틀리에라는 공장에서 미술이라는 생산품을 제작하여 부르주아 전람회라는 시장에 출품' 하고, 거기서 개인적 명예와 재산을 얻는 소부르주아적 소시민적인 것이라고 보았다. 이어서 프롤레타리아 미술이 대립하는 부르주아 미술의 세 가지 본질과 경향을 펼쳐 보여주었다.

첫째, 개인주의적 본질.

둘째, 피동적 감각적 리얼리즘.

셋째, 로맨티시즘·이상주의·상징주의.

이러한 본질 및 경향에 대립하고 또 이와 '엄정하게 구별' 해야 할 프롤레타리아 미술은, '자본주의와 결사적 투쟁으로 의한 프롤레타리아트의 ○○사업과 강하게 결합된 까닭으로, 투쟁적이며 ○○적인 특징을 각인' 하는 것이라고 한다.

그리고 이런 프로미술은 이미 '실천적 문제' 로 떠오르고 있다고 밝히면서 '선각 동지들', 김복진이나 안석주 또는 정하보(鄭河普) 이상춘(李相春) 강호(姜湖) 이갑기(李甲基) 박진명(朴振明) 같은 프로예맹 미술가들이 나름대로 빠른 발걸음을 재촉해 왔다고 지적했다. 어쨌든 전미력이 보기에 조선 프로미술운동은 '템포가 빠르게 진행된 바' 이며 프로문화의 토대가 점차 건설되어 간다는 지적인데, 그렇다면 현재 조선 프로미술운동의 과제는 다음 같은 것이어야 한다.

"프롤레타리아 문화의 토대가 건설되어 간다면, 급진적 각성의 전제로서 그것이 문제 되면 속하게 실천적 도정에 입(入)하지 않으면 안 된다. 정당한 그런 의미로서 프롤레타리아 미술은 벌써 실천적 문제."[19]

이것은 다시 말하면 조선 프로미술운동은 프로의식의 빠른 깨우침과 같은 '급진적 각성' 을 위해 구체적인 실천 프로그램을 만들어냄으로써 마련될 수 있는 전제적 조건을 창출해야 한다는 주장이다. 의식화의 단계가 아니라 실천화의 단계에 들어서야 한다는 의미이다. 전미력은 실천 단계에 조응하는 다음 두 가지 해결 방도를 제기한다. 그 하나는 신흥 미술가동맹의 건설이며, 또 하나는 사실

주의 창작방법론의 선언이다.

먼저 미술동맹 조직론을 살펴보자. 이 미술동맹의 계통은 1931년 가을에 출발한 이동식 소형극장이다. 전미력은 이 무렵 김유영(金幽影) 서광제(徐光霽) 추적양 같은 이들과 함께 공장·농촌에서 문예 대중활동을 효과적으로 펼칠 수 있는, 유격적이고 기동성있는 조직의 건설에 힘썼고, 따라서 그 결과 프로예맹과 일정하게 나눌 수 있는 신흥 미술가동맹의 건설에 착수했던 것이다. 전미력이 밝히고 있는 신흥 동맹의 강령적 목표는 다음과 같다.

"영화 제작이며 연극 등의 미술에 관한 일체를 책임지고, 부절한 연락으로 신흥적 우리의 이데올로기를 발양하여 전 조선 대중에게 힘을 주려 한다."[20]

그리고 창작방법론으로 다음 같은 사실주의를 내놓았다.

"프롤레타리아 미술의 근본적 본질적 특징은, 프롤레타리아트의 경제적 사회적 정신적 근본 성질과 일치한 것 때문에 집단적 실천적(또는 혁명적) 사실주의(인식론적 방법론적 및 실천적 의미에 있어서)라고 우리는 선언할 것이다."[21]

이 창작방법론은 이미 앞서 살펴본 대로이다.

프로미술의 확립을 위하여

전미력은 글의 마지막 대목에 이르러 프로미술은 해결된 문제가 아니라 뒤에 건설하려는 목표라고 지적하고, 지금을 '출발점'이라고 규정했다. 지금 이뤄진 객관적 조건은 두 가지이다. 첫째는 '자본주의 문화의 유산'이며, 둘째는 '계급투쟁의 발전에 따른 프롤레타리아트의 성장'이다.

이 조건이야말로 프로미술이 커 나갈 조건인데, 지금 프롤레타리아트의 성장 속도는 스스로 이데올로기를 틀어쉰 프로미술가를 계급 안에서 배출해낼 정도에 도달해 있지 않다고 본다.

따라서 조선 프롤레타리아트가 자신의 사상·심리·생활을 미술적으로 조직하려면 '자본주의적 유산을 이용' 해야 하는데, 그 하나는 '미술생산자의 이용' 과, 둘째는 '미술적 방법과 형식의 이용' 이란 두 가지라고 한다. 이어서 자본주의 문화유산은 대부분 부르주아적인 것이므로, 이것을 이용하려면 그 모든 것을 '프롤레타리아 자기 자신의 모형(模型)에 맞춰 고쳐야 한다' 고 지적했다.

전미력은 이 '맞춰 고치는 방법' 이 바로 프롤레타리아 미술 확립의 방법이라고 하면서 다음과 같이 썼다.

"프롤레타리아트가 그것을 고치는 방법은 단 하나밖에 없다. 즉 그것은 자본주의와의 투쟁 ○○사업의 훈련 안에만 있는 것이다. 선결적 근본적 전제 조건은 미술가가 프롤레타리아트의 현실의 투쟁 가운데 훈련시켜, 광범한 노동대중과 공히 투쟁을 과(過)하여 교육받으며 시야를 확대히 하고 높아지지 아니하면 안 된다."[22]

전미력은 미술가가 자본주의와 싸우는 사업에 결합하는 것을 그 선결조건 또는 전제조건으로 내놓았다. 그것은 자본주의 미술유산에 빠져 있는 미술가로 하여금 자본주의 유산으로부터 나눠 놓는 것이며, 프롤레타리아트가 자신의 투쟁 속에서 성장하는 것과 같은 이치라는 것이다.

그것은 미술가들이 실제 노동대중의 투쟁에 연결하여 싸워 나가는 실천을 언제나 일상적으로 펼쳐야 함을 말하는 것이다. 이렇게 함으로써 프로미술의 내용·형식·방법을 부르주아 영향 아래서 나눠낼 수 있으며, 프롤레타리아트의 것으로 만들 수 있다는 것이다. 전미력은 다음처럼 썼다.

"프롤레타리아트의 현실의 투쟁은 프롤레타리아 미술을 확립하고자 하는, 프롤레타리아 미술을 창조하는 실험실이며 고련해(固練害)이다. 프로미술은 이 실험실 안에서 프롤레타리아트의 역사적 종국적 목적으로 파악하고, 광범한 노동대중의 사상과 심리의 발달을 경험한다."[23]

전미력은 노동자의 투쟁을 프로미술 확립과 창조의 실

험실이라고 지적하면서, 미술가는 그 실험실 안에서 역사의 합법칙성과 또한 노동대중의 사상과 심리의 발달과정을 깨달음으로써 스스로 성장해 나가는 것이라고 했다.

"이 등의 경험을 토대로 삼아, 그 프롤레타리아 미술가는 거기에 프롤레타리아적 미술의 방법과 형식을 계급투쟁의 발전에 있는 현실의 필요에 응하여, 부르주아적 유산의 가운데서 선택하고 정리하여 고쳐 맞춰 와서, 프롤레타리아 미술의 내용을 확립하여 형식·방법을 발명하여 가는 것이다."[24]

맺음말

「개척」은 앞선 시기의 김복진과 임화의 미술운동론에 비해 프로미술의 이론체계를 보다 정교하게 구성하는 데 노력을 기울인 점이 특징이다.

프로미술에 대한 개념적 정의와 규정들에 대한 비판적 검토와 함께, 그것이 폭넓은 노동대중 가운데서 연출되는 미술이라는 지적은 매우 함축적이고 포괄적인 것이라 하겠다. 그리고 프롤레타리아의 투쟁에 미술가가 조직적으로 결합해야 한다고 하는 그의 견해는, 어쩌면 전미력이 그때 미술가에게 들려 주고 싶은 가장 알맹이 있는 이야기였을지도 모른다.

또 프로미술의 내용과 형식 및 방법 문제에 대한 해명은 그 당시 높은 이론적 수준을 과시하고 있는 대목이며, 실천적 사실주의 창작방법론은 그 수준에 대한 뚜렷한 증거이기도 하다. 이것은 김복진의 '비판미술'이나 임화의 '신사실주의' 같은 것을 계승하고 또 발전시킨 알찬 열매이다.

무엇보다도 「개척」이 거둔 가장 뚜렷한 열매는, 자본주의 사회 안에서 프로미술과 그 운동을 어떻게 펼칠 것인가에 대해 과학적 답변을 제시한 것에 있다고 하겠다.

12. 김용준의 초기 미학·미술론

머리말

김용준은 반부르주아 사상과 반아카데미즘 미술론을 내세우면서 화단에 첫 모습을 드러냈다. 그는 프롤레타리아 계급사상과 신흥 무정부주의 미학에 깊숙이 빠져 있었으며, 그 사상미학 위에 표현주의 미술론을 세워 놓고 있었다. 김용준은 1927년 동경미술학교 재학시절에 표현주의에 관한 논문을 발표한 다음, 조선화단을 겨냥하는 화살을 날리면서 당대 가장 뛰어난 지적 전투력을 지닌 프로예술운동의 힘과 맞섰다. 물론 조직의 사람으로서가 아니라 개인 자격으로 말이다.

그 무렵 프로예술운동은 정치투쟁 우위를 지향하는 방향전환을 꾀하고 있었다. 방향전환 과정에서 다양한 이론투쟁이 펼쳐졌는데, 그 가운데 무정부주의 예술론에 대한 이론투쟁이 하나의 흐름을 이루고 있었다. 프로예맹 조직 내부에 김화산(金華山)과 권구현(權九玄)이 무정부주의자들이었다. 이들은 조직 내부의 비판에 굴복하지 않았고, 결국 조직을 탈퇴해 버렸다.

김용준은 물론 그러한 조직과 인연을 맺고 있지 않았다. 또 프로예맹의 이론투쟁에 끼어 들 뜻으로 나선 것 같지도 않다. 하지만 이론투쟁의 쟁점사항이자 민감할 수밖에 없는 문제를 건드렸고, 프로문예 논객들은 김용준의 뜻하지 않았던 공격에 관심을 기울였다. 논객들은 김용준을 향해 비판을 가했고, 김용준은 거기에 드세게 맞섰다. 하지만 역부족이었고, 논쟁에서 후퇴했다.[1]

그러나 굴복하진 않았다. 다시 동경으로 건너간 김용준은 예술에 관한 명상에 깊이 빠져 들었으며, 동양적 신비주의를 바탕에 깐 심미주의에 탐닉했다. 조선향토색은 그 사상의 미학적 표현이었다. 바로 그러한 사상미학을 틀어

쥔 김용준은 1930년 앞뒤의 시기에 이뤄진 논쟁에 깊숙이 뛰어들었다. 이 논쟁에서 그는 우위를 차지했다. 그런데 그가 펼친 논쟁에서 성취한 우위는 미학적 승리라기보다는 화단세력의 성취로 나타났다.[2] 그러나 김용준의 목표는 화단 세력의 성취가 아니었다. 곧바로 화단활동에서 물러났으니까.

자신의 미학과 미술론을 구현하기 위해 김용준은 미술사 연구의 길을 골랐다. 창작 부문에서도 유채화에서 수묵채색화로 바꿨다. 숱한 수필을 발표하면서 비평활동 또한 게을리하지 않았고, 틈틈이 미술사 연구에서 거둔 열매도 지면에 발표했다. 1948년에 출간한『근원수필(近園隨筆)』과『조선미술대요(朝鮮美術大要)』는 바로 그 열매의 집대성이었던 것이다.

이 글의 목적은 김용준의 미술론을 세심하게 살펴보는 일이다. 나는 대상을 연구함에 있어 어떤 틀에 꿰어 맞출 생각이 없다. 앞서 그러했듯이 미학과 미술론을 밝히는 데 충실할 생각이다. 이 글에서는 김용준의 글 가운데 1927년부터 1931년 사이에 써 발표한 것들을 대상으로 삼겠다. 1927년은 김용준이 글을 처음 발표하기 시작했던 해이며, 1931년은 두 차례에 걸친 논쟁의 마지막 글을 발표한 해이다. 그러니까 이 글은 김용준의 초기 미학과 이론을 다루는 셈이다.

김용준은 1927년의 프로미술과 1930년을 앞뒤로 하는 심미주의 미술논쟁 모두에 참가했는데, 따라서 두 차례 논쟁을 잘 살펴보면, 김용준 미학과 이론의 개략이 드러난다. 나는 이미 앞선 논쟁을 다룬 바 있다. 그러므로 이 글에서는 논쟁을 겨냥하는 날카로운 논리라든지, 그 상대자들의 견해를 살펴보는 일보다는 김용준 스스로의 미학과 이론 쪽에 눈길을 기울일 생각이다.

세계미술에 관하여

김용준은 「화단개조」[3]란 글에서 예술을 기성예술로서 부르주아 예술과, 신흥예술로서 프롤레타리아 예술로 나누어 보았다. 그는 부르주아 예술은 자본주의 사상으로 무장하고 있으며, 예술상으로는 관료학파(academism)라고 규정했다. 부르주아 예술이란 무의식을 표현하는 예술이며, 순수미술로서 황실어용적이고 부르주아 전유물에 지나지 않는 것이란 뜻이다.

그리고 프롤레타리아 예술은 사회사상으로 보아 두 갈래로 나눌 수 있다고 보았다. 하나는 사회주의 예술이며, 또 다른 하나는 무정부주의 예술이다. 먼저 사회주의 예술에는 구성파(cunstructivism)를, 무정부주의 예술에는 다다이즘(dadaism)과 표현주의(expressionism)를 두었다.

여기서 프롤레타리아 예술은 다다이즘을 빼고는 의식 투쟁적인 예술이며 비판적 미술이다. 따라서 그것은 전 민중 전 시대를 위한 예술로서, 프롤레타리아의 실내를 장식하는 회화나 가두에서 민중을 일어서게 하는 포스터 따위로 나타난다.

김용준은 이러한 신흥예술이 일본에서는 삼과(三科)라든지 이상향(理想鄕) · 조형(造形)과 같은 조직으로 나타났다고 보았다. 이들 단체들은 아나키즘 · 다다이즘 · 구성파 따위의 경향을 띠고 있었는데, 이들이 일본화단에서 '무산계급 화단의 비조'였다는 것이다. 그리고 이런 경향의 미술들은 모두 '순수미술을 해체시키고 비판미술의 건설을 의미'하는 것이었다고 지적했다.

곧 이어 발표한 「무산계급 회화론」[4]이란 글에서 김용준은 유럽의 미래파와 입체파 · 야수파에 대해 그 역사적 의미를 다음과 같이 규정했다.

첫째, 기성예술에 반항운동을 일으켰으며, 둘째, 물리학적 이론 아래서 정적(靜的) 미(美, 평면감)를 말살시키고 동적(動的) 미(美, 질주적 입체감)를 창조했고, 셋째, 바로 그렇기 때문에 프롤레타리아 예술을 발생케 했던 것이며, 넷째, 그럼에도 불구하고 그것들의 한계는 표현 형식의 단순화, 또는 겨우 형체 혁명에 그치고 말았다는 것이다. 다시 말해 이 미래파 · 입체파 · 야수파 따위는, 구성주의 및 표현주의 미술 따위의 프롤레타리아 예술 전 단

상고주의자 이태준 등과 어울려 민족 전통문화에 심취하던 시절, 1930년대 김용준의 모습.

계의 것들로서 의의를 지닌다는 것이다.

이처럼 김용준은 그때 신흥예술, 즉 본격적인 프롤레타리아 미술이란 구성주의와 표현주의라고 여겼다. 나아가 프롤레타리아 혁명 사상이란 사회주의와 무정부주의 두 갈래라고 파악하고 있었으며, 따라서 '사회주의 예술=구성주의' '무정부주의 예술=표현주의'라고 보았던 것이다.

이런 이해는, 그때 프로예맹 무정부주의자 김화산의 프롤레타리아 예술론 이해와 틀을 같이하는 것이다. 프로예맹 무정부주의자들은 자신들의 예술 이념을 프롤레타리아의 것이라고 여겼다. 그러나 프로예맹의 주류는 그것을 비판했고 격렬한 공격을 가했으며, 결국 제명조치를 감행했다. 김용준은 그 비판과 공격에 마주쳤던 것이다.[5]

반아카데미즘 미술론

김용준은 부르주아 예술, 기성예술이 황실어용적이며 아편적이고 방탕하며 향락적인 것으로서, 본능적 만족과 육감적 효과 따위를 위한 망국 정조의 예술이라고 드세게 비판했다.

다시 말해 그것은 '죄악과 위선으로 충만한 자본주의' 예술이며, 그 화가들은 '취중몽사(醉中夢事)의 지경에서 시대를 의식치 못하고 은둔적 생활을 하는 자'였으며, '사회와는 하등의 상관이 없는, 마치 그네가 초인간이나 되는 것처럼 자존하여' 왔고, 따라서 그들은 약자 · 폐물 ·

백치 따위의 '두흉(頭胸)을 잃어버린 불구들'이었다고 한다.

따라서 현대 예술가들은 '부르주아지에게 대한 도전과 사격을 목적한 프로파 예술'을 위해 '반아카데미의 정신과 사회적 진출'을 도모하여, '동시에 반아카데미의 정신—기교보다도 먼저 프롤레타리아 의식에서 출발한 의력(意力) 표현적 내용을 가진 작품의 산출을' 해내야 한다고 한다.

이런 견해를 정리해 보면, 첫째, 화가의 사회적 진출을 도모할 것, 둘째, 전 민중 전 시대를 위한 정조와 사상의 관념을 지닌 화가가 될 것, 셋째, 프롤레타리아 의식에서 출발한 의력(意力) 표현적 내용을 가진 작품을 그릴 것, 넷째, 그것들을 묶어 세울 굳세고 힘찬 프로화단의 수립을 도모할 것 들이다.[6]

그리고 그는 「무산계급 회화론」에서 보들레르와 뭉크, 오스카 와일드 들을 예로 들어, 그들은 "평범인의 감행하지 못할 전율과 공포와 경이의 미를 창조했다. 그들은 위선으로 충만한 세상의 많은 휴머니스트에게 통렬한 도전의 화살을 쏘고, '악'의 속에서 미를 찾겠다는 이단군"이 되었다고 썼다. 또 그들은 도덕권과 종교권·기성예술권에서 탈출한 '배(背) 시대적 반동 예술가'이며, '무서운 그러나 지대의 매력을 가진—사상을 가진' '위대한 예술가'들이라고 하면서, 다음과 같이 그 시대적 배경을 밝히고 있다.

"그들이 생존하였을 때의 시대상은 그만큼 암흑하였

동경미술학교 학생과 교수들. 앞줄 왼쪽 이순석, 뒷줄 왼쪽 세번째부터 황술조·김용준· 김응진·길진섭·박근호. 한 사람 건너 이마동·손일봉·이해선.

고, 침울하였고, 위선과 죄악으로 충만하였던 것이다."[7]

따라서 그 예술가들은 위선과 죄악으로 가득 찬 사회를 '저주하고 소위 허구적 선을 통렬히 매도하면서 반기를 날리게 된 사람들'이라고 규정했다.[8]

김용준은 이러한 예를 들어 조선 화가 동지들에게 그것을 거울 삼아 '모든 사상이 정로(正路)와 미로(迷路)에서 급전직하(急轉直下)하는 현대를 해부 비판해 볼 필요'가 있다고 권고했다. 바로 이 해부·비판이야말로 현재의 조선 미술가들이 해야 할 미술이며 그것이 프로미술이라는 것인데, 그 알맹이는 아카데미즘에 대한 격렬한 반대를 뜻하는 것이기도 했다.

조선의 현실과 미술가의 임무

김용준은 「무산계급 회화론」에서 조선의 현실과 미술가들의 임무를 밝히고 있다. 먼저, 지금 조선은 빈민의 참상과 '사회의 혼란함과 어지러움, 선과 각의 교착과 모든 물질의 질주적 상태와… 방향을 잃어버린 군중 폭발' 및 어지럽고 전율을 느낄 만한 잡답(雜沓)한 도시'로 꽉 채워져 있다고 보았다. 이어서 그때 열대여섯 명쯤 되는 동경미술학교 졸업 미술가들을 향해 다음과 같이 나무랐다.

"조선미전에 아부적인 출품 깨나 하고 ○○○의 심사에 더없는 만족을 느끼는 제군… 그대들은 회화예술을 한 유희물로 알아 왔던가. 그리하여 많은 프로의 고혈로 된 금전을 썩혀 가면서, 다만 심심하니까 유희 기분에서 그대들이 사오 년간 동미교에서 수업을 한 것인가. …그대네가 넘어져 가는 조선을 안전(眼前)에 보면서, 많은 빈민계급의 기한(飢寒)에 우는 참상을 보면서, 그리고도 시대를 알지 못하고 자가향락과 아편중독자의 심리로 현실을 도외시하고 은둔하는 것이 가할 줄로 ○○하는가. 그네들이 만일에 오관(五官)을 가진 사람들이라면 반드시 불원한 시일에 옹고(甕固)한 프롤레타리아 화단을 기성(期成)하리라고 나는 예언한다."[9]

아무튼 김용준은, 조선이 넘어져 가는 상황에서 상아탑

속에 은둔하는 자가 있으면 그는 시대의식이 없는 자이고, 또한 자신과 사회에 대한 범죄자라고 단정했다. 한마디로 "누구를 막론하고 투쟁에 참가원이 될 의무와 책임을 가질 줄 알아야 한다"는 것이다.

김용준은 계속해서 "오늘날까지 자각이 없었던 노동자계급이, 다만 그네의 불행을 숙명론적 견지에서 절망하여 오던 그네가 일단 자본가계급의 횡포한 잉여가치적 착취 수단을 발견하자 얼마나 그들이 맹렬한 반역과 투쟁을 위시하였는가"를 보라고 한 다음, '일개의 미술가로서 이만한 사회적 자각과 반성이 없다 함은 용서치 못할 것'이라고 경고했다.

이런 현실조건에서 예술은 기성예술의 시대적 의의를 인정하는 가운데 일단 썩은 사회의 그것을 부인하고, 기성예술 관념에서 벗어나 무산계급만이 가질 수 있는 별개의 미, 다시 말해 혁명적 내용과 혁명적 미를 찾아 나서야 한다는 것이다. 대안은 다음과 같았다.

"○○기를 전후하여는 ○○적 내용을 가진 질주적 경악적 공포감을 차등 부르주아지로 하여금 일으킬 만한 ○○미 표현의 작품이라야 하겠고, 그것이 새로이 실현된 이상사회에 있어서는 프로예술인 만큼 그 미의 본질적 가치는 무겁고 입체적이며 견인성(堅忍性)을 가진 데 있어야 할 것이다."10

그리고 김용준은 마르크스의 사적유물론 체계에 따라 자본주의 사회구성체의 발생경로를 설명하면서, 부르주아 계급미술의 계급적 본질을 밝히고 있다. 김용준은 토대, 다시 말해 경제조직의 변동이 생기면, 상부구조(경제체계적 현상=인류사회의 모든 제도 문물), 즉 법률·정치·종교·도덕은 물론 예술까지—변동을 일으킨다는 마르크스의 '토대-상부구조론'을 원용하는 가운데, 현 시대는 부르주아와 프롤레타리아의 계급투쟁 시대라고 쓰고 있다. 이렇게 쓴 다음, 계급적으로 대립하는 두 예술의 성격을 세부적으로 설명했다.

하지만 김용준은 앞서 말한 대로 '누구나 투쟁에 참가원이 될 의무와 책임'을 져야 한다고 지적했으면서도, 자신의 이러한 주장이 미술가들에게 "강제적으로 결당(結黨)

하란 말이 아니라 각기 그만한 자각은 있어야 하겠단 말이다"고 씀으로써 미술가가 정치투쟁 전선조직의 일원이 되어 문예운동을 수행하는 조직화 방도에 대해서는 부정한다. 따라서 그가 말하는 '프로화단의 건설'이란 혁명운동에 나서는 미술가 조직을 건설하자는 뜻과는 다른 말이다.

표현파 옹호와 예술가치

김용준은 「무산계급 회화론」에서 자신이 무정부주의자임을 다음과 같이 밝히고 있다.

"결코 내가 마르크스주의자인 것을 말함이 아니요, 무정부주의에서도 현 사회 경제조직에 대한 부정이론과 계급투쟁설을 충분히 발견 할 수 있으나, 이 학설이 마르크스에 의하여 가장 완전한 설명을 형성하여 있으므로, 이것을 잠깐 인용함이다."11

그러니까 김용준 스스로는 자본주의 사회를 부정하고 계급투쟁설을 인정하는 무정부주의자였던 게다. 그러한

	부르주아 예술	프롤레타리아 예술
이념	자본주의	사회주의·무정부주의
계급	부르주아 계급	프롤레타리아 계급
유파	아카데미즘·고전주의·낭만주의	다다이즘·표현파
특징	무의식 표현 예술 순수미술 황실 어용적 부르주아 전유물	의식투쟁적 예술 (다다 제외) 비판적 미술 전 민중 전 시대를 위한 예술
미적 본질	유산계급의 심미감에서 비롯한, 유희적 방탕적 기분에서 발생한 평면적 미, 정적 미	프롤레타리아의 심미감에서 비롯한, 반역적 투쟁적 혁명적 기분에서 발생한 입체적 미, 동적 미 (프롤레타리아 실내를 장식하는 회화, 가두에서 민중을 일으켜 세우는 포스터)

표 3. 두 계급의 예술

견해를 바탕에 깔고 그는 프롤레타리아 계급의 미술인 구성주의와 표현주의를 나누어, 표현주의의 우월성을 다음과 같이 설명했다.

먼저 프로예술의 두 갈래인 구성파 미술과 표현파 미술이 가장 본격적인 프로미술일 수 있는 이유는 다음 세 가지다.

첫째, 회화의 내용 가치를 존중한—순수회화의 해체와 비판적 회화의 건설에 이르고 있으며, 둘째, 부르주아로 하여금 증오성과 공포를 느끼게 하는 동시에 프롤레타리아로 하여금 힘과 용기를 얻게 하는 미술이며, 셋째, 이것이야말로 경악적 공포감을 가장 잘 표현할 수 있기 때문이다.

이어서 김용준은 구성파 미술과 표현파 미술의 차별성을 부각시키고 있다. 구성파 미술은 노농 러시아에서 발생한 것이며, 그것은 사회적 조건으로 말미암아 '조직적'이고 '사회주의적'인 것이라고 한다. 김용준은 구성파가 절망적 다다이즘을 반대하는 것으로 출발한 '산업주의 예술'이라고 보았다. 특히 기성예술의 부르주아적 미와 더불어 표현파의 비조직적 자유주의적 개인주의까지도 함께 공격, 논박한다는 것을 특성으로 삼는 예술이라고 보았다.

김용준은 구성파 미술이 정치적 '집회'와 같은 곳에서 여러 가지로 직접적 효용이 있도록 하는 설계를 구성해 놓았으며, 그 '범주가 건축 도안이나 설계 등 구성화에 국한' 되어 있다고 지적했다. 따라서 그것은 인간의 '피로한 신경에 음악적 환희와 안목을 기쁘게 할 장식회화' 등이 전혀 없고 기하학적 구성 일색이어서, "일반 민중에게는 하등의 미적 감흥을 일으킬 수 없다"고 비판했다.

그에 반해 독일에서 세력을 장악한 표현파 미술은 때때로 난해한 것과 더불어 극단적으로 주관을 강조하는 표현파의 작품이 있지만, 대개는 우리의 눈과 감각에 직각적(直覺的)으로 충동을 주는 것이고 또한 무정부주의적이며, 특히 정인제(町人制)와 결당(結黨)을 싫어하고 지배와 피지배자적 관념 내지 이론을 부인하며, 이상사회가 불가능한 관계로 오직 자아발전에 노력할 따름이라는 것이다. 그러므로 '회화예술의 본질적 가치'에서 볼 때, 무산계급 회화로 타당한 것은 구성파 미술 보다는 표현파

미술이라는 것이다.

그리고 김용준은 표현파를 비프로예술이라 비판하는 것은 곧 무정부주의를 비프로운동이라고 비판하는 것과 같다고 주장하며, 혹자가 주장하듯 표현파를 소부르주아적 행동이라거나 발광상태의 행동이라고 비난하는 것은 잘못된 것이라고 반박했다. 실제로 이 표현파 운동은 독일 미술계와 러시아 미술계에 '전권적 세력을 잡고 있다'는 점을 증거로 내세우면서 말이다.

새로운 형식의 내용, 또는 새로운 표현수단의 발견

앞에서 살펴본 두 편의 글을 발표한 뒤, 한동안 침묵을 지키던 김용준이 다시 야심적인 논문 「프롤레타리아 미술비판」[12]을 9월에 발표했다. 이 글의 부제는 '사이비 예술을 구제(驅除)하기 위하여'이다. 여기서 말하는 사이비 예술은 다름 아닌 선전의 도구로서 예술이다.

김용준은 조형예술의 흐름을 개괄하는 가운데 자신의 관점을 보여주었다. 김용준은 조형예술인 미술이 역사적으로 '사회 민중과 적극적 관계를 가져 오지 않았다'고 보았다. 다시 말해 표현 방식이나 취재 따위에서 사회 민중을 대상으로 삼지 않았다는 것이다. 따라서 이는 언어예술과 크게 나뉘는 점이다.

"미술은 인간사회의 어떤 사실을 묘사하기보다, 아름다운 색채의 자연의 변화를 묘사하기에 더 많은 노력을 한 까닭이다."[13]

김용준은 한 명의 조형예술가가 그 기교를 세련스레 다듬으려면 너무도 많은 시일이 요구된다고 하면서 '요컨대 미술은 표현에 대한 구속을 적지 않게 받는 셈'이니, 따라서 언어예술처럼 '서사적 묘출(描出)'이 거의 불가능하다고 보았다. 그랬던 탓에 조형예술은 대체적으로 '수음적(手淫的) 예술화'해 버렸다고 본다.

하지만 근대에 접어들어 미술가들은 나름대로 '각각 상이한 연구와 표현방법으로 미술의 내적 생명을 찾기에 노력'을 기울였다. 이를테면 마티스의 경우 '날카로운 풍자

로 혹은 그 작품의 도덕적 가치로 보아, 혹은 썩은 사회를 노려보는 증오의 눈으로 부르주아 전유인 마니에리슴(manierisme)에 대한 반역'을 꾀했다는 것이다. 이것은 김용준의 말대로 '마니에리슴에서 해방된 반전통적인 새로운 미의식'이란 말로 함축할 수 있겠다.

다시 말해 과거의 미술가들은 '기교미에만 만족'해 왔는데, 근대 미술가들이 이것을 과감히 깨부셨다는 것이다. 그 결과 '새로운 형식의 내용을 가진 완전한 작품'이 생길 수 있었다는 것이다. 이어서 김용준은 다다이즘을 비롯한 현대미술에 대해 쓰고 있다.

먼저, 다다이스트들은 '허무적이고 절망적인 그들의 심리가 세기말적 병 환자'라고 지적했다.

"여하간 유럽 전쟁을 전후한 현대의 미술이 이처럼이나 무서운 지경에 이르렀다. 이 예술들은 모두 혁명기임으로써 발생되고 혁명기임으로써 병질화한 것이다. 다시 말하면, 자본주의의 붕괴를 따라 발생·생장 혹 쇠미하는 것이다. 그러므로 현대의 예술은 그 대부분이 대개 무산파화 경향을 가지고 있는 것이다."[14]

이어서 김용준은 미래파·입체파·표현파·구성파·신고전파·순수파 들이 모두 프로미술이라고 단언할 수 있을 것인지 되묻는다. 다시 말해 그것이 모두 혁명기에 발생한 것이므로 계급성을 지니는 것이냐는 물음이다. 물론 대답은 그렇다일 것이다.

김용준은 1917년 러시아 혁명은 자본주의 사회를 몰락의 길로 이끌었고, 바로 이 시점에서 미술이 '혼돈상태'에 빠졌던 것이라고 보았다. 이 대목에서 예술과 예술가의 경향 문제가 발생한다고 지적했던 김용준은 다음처럼 썼다.

"예술을 마르크스주의자에 지배되어 도구로 이용할 것인가, 예술 자신이 프롤레타리아 사회에 적합한 예술을 창조할 것인가."[15]

"물론 미술은 암시적이며 직감적인 것은 사실이다. 그러므로 나 역(亦) 비암시적이요 비직감적인, 이용을 위한

예술인 마르크스주의의 예술에는 공감할 수 없다. 그렇다고 무산자 예술을 전연 부인할 수 없는 일이다. 말하자면 그가 프로이면 그에게는 프로예술이 필연적으로 나올 것이라는 말이다. 바꾸어 말하면, 미를 인식하는 감각이 프로인 만큼 그 근거와 출발이 상이하지 않을 수 없단 말이다."[16]

"우리는 프롤레타리아로의 심각한 감정을 가지고 그 감정이 연발(煙發)될 때—그것을 예술화하려고 할 때—우리는 도저히 전통예술의 표현수단만으로 불만족을 느끼고 있다. 여기에 이르러 우리는 프로미술의 발단을 찾을 수 있고, 프로미술이 성립될 견확(堅確)한 근거를 보고 있다. 이로써 우리는 권태기에 빠진 미술, 도피해 온 미술, 수음적 미술, 비현실적인 미술, 자본주의의 상층조(上層造)인 미술에 도전하고 사격하고 그리고 새로 건설해야 할 것이다."[17]

결국 김용준은 프로에 알맞은 새로운 표현수단·표현방법을 찾는 것이야말로 자신이 말하는 바의 프로미술을 건설할 수 있는 첩경이라는 주장을 펼치고 있는 것이다. 그것이 바로 '새로운 형식의 내용'이다.

무정부주의자이기도 했던 톨스토이가 "장래의 예술은 현재 예술의 발전이어서는 안 된다. 그것은 지금과 다른 기초 위에서 발견되어야 할 것"이라고 주장한 바의 견해를 이어받아, 김용준은 '프롤레타리아 예술이 특수인에 가진 기성예술의 일체를 타파하고 새로운 사회적 기초 위에 건설될' 새로운 형식의 내용과 새로운 표현수단에서 새 예술을 찾아야 한다고 보았던 것이다.

예술의 본질―순수예술론

김용준은 「프롤레타리아 미술 비판」 후반부에 이르러 '예술적 요소'에 대해 논하고 있다.

"예술적 요소가 미를 본위로 한 이상, 미의 표준과 미의식에 있어서는 시대와 사상―즉 ○○을 따라 변환할지나 미의식을 부인하고는 예술이란 대명사는 붙일 수 없는 것이다. 예술품 그 물건이 실감에서, 직감에서, 감흥에서

이 세 가지 조건하에 창조되는 것이다."[18]

이어 예술이란 '오직 경허한 정신이 낳는 창조물'이라고 규정한다. 그리고 '미의 가치는 유용(有用)과 다른 것'이라고 하면서 "미는 어떤 물건을 위하여 존재치 않는다"고 썼다.

"언제든지 예술은 균제·대칭 및 조화란 세 가지 구조적 미를 포용하고서 비로소 본질적 특질은 나타난다."[19]

다시 말해 그는 미술이 어떤 이데올로기에 의해 규정되는 것이 아니라는 주장을 펼치면서 미 자체의 순수한 아름다움을 주장한 것이다. 그는 이 문제를 다음과 같이 쓰고 있다.[20]

"예술, 그 물건이 어떠한 시간에 있어서는 엄정한 의미에 있어서 주의적 색채를 띨 수는 있으나, 그것이 결코 주의화할 수는 없다. 주의화한다는 말은 곧 예술의 해체를 의미하게 된다."[21]

"그저 프롤레타리아의 생활을 그리고 자본가와 투쟁하는 장면을 사실과 같이 묘사한다고 그것이 결코 프롤레타리아 예술이라 할 수 없는 것이다."[22]

그리고 김용준은 사회운동과 예술, 과학과 예술이 본질적으로 상이하다고 주장하는 일본 무정부주의 예술이론가 신쿄카쿠(新居格)의 견해를 고스란히 따르고 있다.[23]
또 김용준은 예술가는 결코 혁명가일 수 없다고 주장한다. 나아가 그는 러시아가 혁명 뒤 예술을 일반이 알기 쉬운 것으로 만들었고 또 선전의 도구로 만들었으며, 따라서 그들은 예술을 타락시켰고 예술의 본질을 잃어버린 사이비 예술이 되어 버렸다고 세차게 비난했다.
김용준은, 진실한 프로작품은 혁명을 앞둔 시기에는 다만 '프로의 생활만을 무기력하게 그린 것이어서는 안 된다'고 지적하고, '부르주아 사회를 혼란케 할' '기상천외의 표현'이라야 한다고 주장했다. 이런 강조와 주장 끝에 김용준은 재차 "프롤레타리아 이데올로기에서 출발하고

프롤레타리아의 실감에서 출발하면서 또한 그 본질을 잃지 않은 예술이야말로 진실한 프롤레타리아의 예술이라 할 수 있다"고 쓰고 있다.

이는 결국 김용준이 프롤레타리아의 계급성과 그 생활상의 내용 및 이념보다는 작가의 '표현'을 우위에 두었음을 의미한다. 그는 궁극적으로 작가의 직관적 감각을 알맹이로 보는 순수예술론에 다가섰고, 이러한 견해는 1930년에 이르러 개화했던 것이다. 김용준은 「프롤레타리아 미술 비판」 끝부분에서 다음과 같이 보들레르의 시 「미의 찬가」를 인용했다.

"오오 '미'여, 하늘서 내려왔나 땅에서 솟아 왔나. 그렇게도 악마적이요, 또한 깨끗한 네 눈에
악과 선을 뒤섞여 사나니.
그러면 너는 빛나는 술이라 할까.

네 얼굴은 새벽에 솟는 별과 저녁에 지는 별과도 같이
네 방향(芳香)은 무더운 밤과 같이 흩어지고
네 키스는 미약(媚藥)과 같고, 네 입은 그리스 나라 병과 같이 용사를 도취케 하고 어린 생명에게 힘을 주는구나.

정말이다. 유성에서 왔느냐.
뜨거운 뱃속에서 태어났느냐.
악귀는 마술의 뭉텅이고, 네 곁에 섰는데
너는 희열과 재앙의 씨를 뿌리누나.
너는 모든 것을 지배하면서도 왜 말할 줄 모르나.

신이 너를 보냈나, 또한 악마가 보냈나. 천사냐 인어냐 지옥의 여신이냐.
네가 만든 것은—기쁜 일락의 마음—율주(律奏)·방향(芳香)·환영까지도—오오 나의 유일의 퀸이여—이들은 우주를 깨끗케 하고 때를 아름답게 하도다."[24]

미학사상의 전향

김용준은 1930년 4월에 동미회(東美會) 창립선언에 해

당하는 글 「동미전을 개최하면서」[25]를 발표했다. 또 그 해 12월에는 동경에서 백만양화회(白蠻洋畵會)를 조직하고 창립선언문 「백만양화회를 만들고」[26]를 발표했다.

다음해인 1931년 「동미전과 녹향전(綠鄕展)」을 발표하는가 하면, 11월에는 「서화협전의 인상」을 발표했다.[27] 그리하여 자신의 미학과 미술론을 펼쳐 나가며 미술비평가의 한 사람으로 바닥을 다져 나갔다. 이 네 편의 글을 보면 앞서 1927년에 발표한 세 편의 글과 커다란 차이가 있음을 알 수 있다. 김용준은 프롤레타리아 계급의 사상을 버렸던 것이다. 1927년에 지니고 있었던 표현주의와 같은 신흥예술 경향이나 예술양식의 순수성 따위 같은 몇몇 요소를 발전시키고 있지만, 프로사상의 폐기는 김용준 미학의 전향이라 부를 만한 대목이다.

전향의 계기는 뚜렷하지 않다. 짐작컨대 1927년 프로예맹 이론가들과 펼친 논쟁과 대립, 프로예맹이 정치투쟁 중심의 노선으로의 방향을 전환한 것과 1928년에 이뤄진 일제의 대대적 탄압에 뒤이어 다가온 프로예맹의 무기력한 위축 따위를 지켜보면서, 스스로 프로예술의 가능성에 대해 의심을 하지 않았을까 싶다. 또한 프롤레타리아 계급에 바탕을 깐 예술을 추구하는 가운데서도, 여전히 강하게 주장하고 있었던 예술의 순수성이라든지 자유주의적 요소 따위가 논쟁 실패 뒤에 보다 적극적으로 발휘되기 시작했을 듯하다.

향토 정서와 서구미술 수입단계론

김용준은 옛 조선의 전통미술에 대해 대단한 자긍심을 내보였다. 특히 고구려와 낙랑·신라의 문화에 대한 극찬은 지나쳐 넘칠 정도였다. "현대 오인의 문화로도 능히 당시의 문화를 대적할 수 없다"[28]고 여길 정도였으니까.

하지만 그러한 문화가 '전제주의의 제국정치'로 말미암아 '마침내 쇠미의 비운에 떨어지고' 말았다고 애통해 한다. 이러한 쇠퇴론은 그 무렵 지식인들의 일반적인 인식이기도 했다. 따라서 뜻있는 지식인들은 '새로운 출발'을 주장했으며 나름대로 대안들을 내놓았다. 김용준은 이미 '조선이 모든 방면으로 새로운 출발을 한 지 오래'라고 여기고 있었다. 그 새로운 출발은 '정신주의를 기조로 한 문

명주의 문화의 방침을 취한 것'이었다고 한다.[29] 김용준은 그러한 문명주의 문화의 방침을 근심하는 가운데 자신의 발언을 몇 가지 물음으로 시작했다.

"이제 침묵하였던 오인은 어떠한 예술을 취하여야 좋을 것인가. 서구의 예술인가, 일본의 예술인가. 혹은 석일(昔日)에 복귀하는 원시의 예술인가."[30]

이러한 물음 뒤에 김용준은 그 무렵 조선의 미술동네 상황을 간략하게 정리했다. 서화협회전람회와 총독부 주최 조선미술전람회 및 기타 단체들의 발표기관이 있는데도 여전히 조선의 새로운 예술을 발견치 못하고 있는 현실이라는 것이다. 모방과 혼돈에 빠져 있는 현실을 다음처럼 썼다.

"오인은 아직도 서구모방의 인상주의에서 발을 멈추고 혹은 사실주의에서, 혹은 입체주의에서, 혹은 신고전주의에서 혼돈의 심연에 그치고 말았다."[31]

이런 처지에서 내놓은 김용준의 대안은 다음과 같다.

"오인이 취할 조선의 예술은 서구의 그것을 모방하는 데 그침이 아니요, 또는 정치적으로 구분하는 민족주의적 입장을 설명하는 것도 아니요, 진실로 향토적 정서를 노래하고 그 율조를 찾는 데 있을 것이다."[32]

이어서 김용준은 그 노래와 율조를 찾기 위해, 첫째 석일의 예술과, 둘째 현대가 가진 모든 서구의 예술을 연구할 방침을 내놓았다. 이러한 방침은 단계론이다. 목표는 '향토적 정서'이지만 현재로서는 그것을 찾을 길이 없으니, 일단 세계의 모든 미술을 열심히 연구하자는 것이다. 특히 서구의 예술을 연구해야 한다는 주장의 근거로 다음과 같은 이유를 밝히고 있다. '서구의 예술이 이미 동양적 정신으로 돌아오기 때문'이라는 것이다.

김용준은 다음해인 1931년에 '조선의 현실에 적합한 예술 창조'를 주장했던 동미전 대표 홍득순의 견해를 비판하는 가운데, '도대체 어느 곳에서 조선의 현실적인 것을'

찾으려느냐고 묻고 '아직도 침묵할 때'라고 소리를 높였다.[33] 김용준은 다음처럼 썼다.

"물론 나부터라도 조선의 마음을 그리고, 조선의 빛을 칠하고 싶다. 그러나 조선의 마음, 조선의 빛이 어떠한 것인지, 그것을 가르쳐 줄 이 있는가. 조선 사람이 그들의 자화상을 못 그리는 비애란 진정으로 기막히는 것이다. 입으로만 그리고 손으로는 못 그리니, 무슨 소용이 있겠는가."[34]

이어서 김용준은 홍득순에게 "부동층이 어떠니, 퇴폐사상이 어떠니, 첨단이 어떠니 하는 풋용기를 주저 앉히고 그대가 예술가가 되려거든 자중하라"고 호되게 나무란 다음, "로트렉을 알라. 비어즐리를 맛보라. 로세티의 신비사상을 배격하려는가. 보들레르의, 앨런 포우의, 스테판 말라르메의 향기를 맡은 적이 있는가"라고 되물었다. 아무튼 김용준은 홍득순을 나무라면서 "현대의 예술사조를 모조리 부화(浮華)한 모더니즘이라 하여 경솔히 배기(俳棄)할 우리는 아니다"고 맺었다.

이러한 김용준의 강력한 주장은 두 가지 전제를 갖고 있는 것이다. 먼저, 그때 조선 미술가들에게는 조선의 현실을 표현할 능력이 없다고 보는 전제와, 다음 향토적 정서를 진실로 표현할 힘을 조선 미술가들이 갖지 못하고 있다는 전제다. 이러한 전제는, 그때 조선의 모든 미술가들이 설령 향토적 정서든 현실 표현이든 조선적인 것을 추구하지 못하고 있었더라도, 무리한 견해라 하겠다.[35] 능력 자체가 없다는 주장을 조선의 모든 미술가들에게 적용하는 식의 논리는 조선민족 일반을 비하하는 일일 뿐이니 말이다.

김용준은 세계사의 흐름을 '유물주의의 절정에서 장차 정신주의의 피안으로, 서양주의의 퇴폐에서 장차 동양주의의 갱생으로 돌아가고 있다'고 보았던 것이다. 아무튼 김용준은 궁극적으로 '최후에 조선의 예술을 찾으려' 했지만, 그 최후에 이르는 길목에서 조선은 '서양의 문명을 수입하고, 서양의 예술을 음미'해야 한다고 힘주어 강조했다.

"오오, 얼마나 오랜 시일을 예술이 정신주의의 고향을 잃고 유물주의의 악몽에서 헤매었던고. 칸딘스키—과연 오랜 동안 예술이 사회사상에 포로가 되어, 많은 예술가들이 프로예술의 근거를 찾으려 애썼던 것이다. 그러나 결국 그네의 예술론은 아무런 근거를 보여주지 못하였으니, 여기에 실망하고 다시 국경을 초월한 예술의 세계로 찾아온 것이다."[36]

이러한 주장은 나름대로 세계예술의 흐름에 대한 이해이긴 하지만, 김용준 개인사적으로 보자면 1927년에 펼쳤던 무정부주의 프로예술론에 대한 반성문이라 하겠다. 이 대목에서 김용준은 예술의 계급성을 근본적으로 부정했다. 나아가 그는 '목적의식적 내용 및 네오리얼리즘의 표현 형식이 절대 조화되지 못할 것'이라고 주장하면서 다음과 같이 선언했다.

"우리들은 예술의 사회사상과의 엄연한 구별을 궁지(窮知)하는 동시에 미술상으로도 나타난 네오리얼리즘을 영구히 조상(弔喪)하여 버린다."[37]

무목적의 미술론, 신비주의

김용준은 서양 및 일본미술뿐만 아니라 남양(南洋)·인도·페르시아의 염색 및 골동품에 대한 감탄을 감추지 않았다.

"오인은 그들의 예술이 이처럼 위대하고 우미할 줄은 몰랐다. 그 상징주의적 사상의 심각함이라든지, 그 델리킷한 선의 움직임이라든지, 과연 그들의 작품을 대할 때에 모든 찬사를 초월하여 다만 함구묵묵할 이외에 아무런 묘사(妙辭)를 발견할 수 없었다."[38]

또 김용준은 서예가 서양의 물질문명의 침투에 따라 필연적으로 몰락하고 있음에 대해 유감의 뜻을 표시했다. 김용준은 회화란 사물을 표현하는 것인 반면, 서예는 정신을 표현하는 것이라는 석재(石齋) 서병오(徐丙五)의 주장을 인용하면서 다음과 같은 서예론을 펼쳤다.

"다른 예술도 그러려니와 특히 서(書)와 사군자에 한하여는 그 표현이 만상의 골자를 포착하는 데 있는 것이다. 그것은 일획 일점이 곧 우주의 정력의 결정인 동시에, 전 인격의 구상적 현현이다. 우리는 음악예술의 대상의 서술을 기대치 않고, 음계와 음계의 연락으로 한 선율을 구성하고, 선율과 선율의 연락으로 한 계조를 구성하고, 전 계조의 통일이 우리의 희로애락의 감정을 여지없이 구사하는 것같이, 서와 사군자가 또한 하등 사물의 사실을 요치 않고 직감적으로 우리의 감정을 이심전심하는 것이다. 그럼으로 그것은 음악과 같이 가장 순수한 예술의 분야를 차지할 것이다."[39]

가장 순수한 예술로서 서예야말로 '예술의 극치'를 이루는 것이라는 김용준의 주장은, 예술이란 '정신을 표현'하는 무엇이라고 여긴 데서 나오는 것이다. 그런 김용준이 무목적의 미술론을 내세웠다는 사실은 그렇게 이상해 보이지 않는다. 김용준의 정신적 순수예술론은 미술사의 흐름을 '영겁의 윤회'로 보게끔 이끌었다.

"찰나적으로 유동하는 가상계의 일체는, 결국 영겁의 윤회로써 무한한 일직선상의 일점 외에 아무런 것도 아닐 것이다. 아지에 해안선에서 움직인 헬레니즘이 초현실주의의 금일에 이르기까지는 막대한 시간의 계속된 연장이었지만, 그것이 결국은 동일한 미적 관념 형태에 내포된 일점에 불과한 것이다."[40]

그런 이해의 바탕 위에서 피카소를 분석하는데, 무척 흥미롭다. '큐비즘에서 포비즘으로, 그리고 누보포비즘에서 다다이즘으로, 다시 네오클래시시즘으로, 쉬르리얼리즘으로, 마치 카멜레온과 같이 표변하는' 피카소의 미학은 '영구히 예술의 행정(行程)을 만보'하는 것으로, '방향이 없고 목적이 없다'는 것이다. 그것은 다음과 같이 어떤 규정에 얽매이지 않는 자유로움이다.

"흐르는 물과 같이, 영원히 흐르는 물과 같이, 그러나 흘러가는 동안에 얼마나 많은 형태의 변화가 생겼는가. 무의미한 소여(所與)의 규정에 구태여 매달릴 필요는 없

는 것이다. 욕망의 소향(所向)은 시시로 그 목표를 변경하는 것이다."[41]

다시 말해 김용준은 '흐르는 물과 같이, 영원히 흐르는 물과 같이' 자유로움을 내세웠던 것인데, 이것의 표현이 '무목적의 표어'였다. 김용준은 그것을 백만양화회 구성원들에게 적용했는데, 다음과 같이 서구 미술가들을 내세워 빗대면서 '예술적 향기'를 자랑했다.

"우리들 가운데에는 피카소의 카멜레오니즘도 있다. 샤갈의 괴기한 노래와 루오의 야수성의 규환(叫喚)과 그리고 브라망크의 고집이 있으며 또한 라파엘로의 침정(沈靜)이 있다. 때로는 쉬르에 악수할 것이요, 때로는 포브에 약속할 것이다.… 인간은 부지불식하는 가운데에 비극의 가치와 향락을 구하는 것이다. 혹 종의 작품이 비극적일수록에 그의 예술적 향기는 짙어지는 것이다."[42]

김용준은 그 비극을 무목적 미학의 최고 형태로 내세웠던 듯하다.

"감격에 넘칠 때와 반가움에 겨울 때에 눈물이 솟는 것은 역시 비극적 효과로써 희열을 장식함이요, 염세가가 자살을 감행치 못하는 것은 역시 슬픈 과거를 향락하기 때문이다. 우리들은 가장 비극적 씬을 장식하기 위하여 가장 예술적으로 생활하고, 가장 신비적으로 사유하고, 가장 세기말적으로 제작한다. 그러므로 우리들은 모든 속악을 혐오하며 예술 아닌 일체의 것과 비정신적인 일체의 것에 무관심한다."[43]

그리고 김용준은 예술의 기본원리를 따지면서 '가장 위대한 예술은 의식적 이성의 비교적 산물이 아니요, 잠재의식적 정서의 절대적 산물'이라고 주장했다. 그럴 때라야 '미학적 형식과 내용의 무한한 전개가 가능'하기 때문이다. 김용준은 무목적의 미술론을 내세운 심미주의 미학의 옹호자였다. 또 그는 그 무렵 조선에서 보기 드문 신비주의자였다.

작가와 작품에 대한 실제비평

김용준은 문필활동을, 구체적인 작가와 작품비평이 아니라 자신의 미학과 미술론을 밝히는 일로 시작했다. 그게 1927년의 일이다. 김용준의 작가와 작품비평은 1931년 5월에 발표한 「동미전과 녹향전」에서 볼 수 있는데, 이 것도 사실은 자신의 입장을 내세우고 홍득순의 견해를 비판하려는 뜻에서 쓴 것이었다. 이런 사실은 김용준의 이론가적 면모를 잘 보여주는 것이다.

아무튼 김용준은 1931년 동미전 출품작가들을 다음처럼 나누었다. 우선 크게 자연주의파 작가들과 낭만주의파 작가들로 나누었다. 자연주의파 작가를 다시 두 갈래로 나누었는데, 하나는 주지적 고전적 사실주의로서 이종우(李鍾禹)를 내세운다. 또 다른 하나는 아카데미즘파로 도상봉(都相鳳)을 들었다.

낭만주의파 작가로는 임학선(林學善) 길진섭(吉鎭燮) 이병규(李丙圭) 이마동(李馬銅) 김응진(金應瑾) 홍득순(洪得順) 황술조(黃述祚) 김용준(金瑢俊)이 있는데 이들은 대개 야수파로 볼 수 있으며, 그 가운데 이병규·이마동·홍득순은 후기 인상주의와 공통점이 있고, 임학선은 피카소파, 김응진은 야수파 중에서도 주정적(主情的)인 작가로 나누었다.

한편, 김용준은 황술조의 〈연돌소제부〉와 장익의 〈가도소견〉이 제4계급층 또는 룸펜 생활을 취재로 삼았다고 소개하면서, 하지만 그 작품들이 홍득순이 주장했던 예의 '조선 현실에 유의한' 것이라고 볼 수 없다고 주장했다.[44]

김용준은 그 이유를 다음처럼 썼다. '회화는 화제 여하에 의하여 그 가치가 평가되는 것'일 수 없으며, '취재를 조선 인물로 하였다고 그것이 조선적 회화'가 아니라는 것이다. 나아가 다음처럼 썼다.

"제4계급을 취재로 하였다거나, 룸펜 생활을 묘사하였거나 할지라도, 관자는 다만 그 작자가 대상을 얼마만큼 미적으로 응시하였는가 하는 점을 찾을 뿐이요, 기타 문학적 제재라든가 취재 내용 여하가 하등의 기여를 줄 가능성이 없다는 것이다."[45]

작가가 어떤 소재, 어떤 내용을 담더라도 보는 사람들은 내용보다는 작가의 '미적 응시'와 같은 점에만 관심을 기울인다는 주장이다. 또한 녹향전에 출품한 김주경의 작품에 대해서도 같은 주장을 펼쳤다.

작가가 '침울한 기분을 표현하려고 애를 써' 그린 김주경의 〈열풍〉과 〈표류〉에 대해 '혹은 노점의 하층생활을 그리고 혹은 천애가 아득한 무인경에 허수아비와 같은 유랑인을' 그린 작품이라고 분석한 김용준은, 그럼에도 불구하고 "누가 이 그림에서 작자의 의도한 효과를 느낀 사람이 있겠는가"라고 되묻는다. 김용준은 그 이유를 이렇게 썼다. 김주경이 작품에 울트라마린을 기조로 삼아 그렸는데 '그러나 울트라마린이란 결코 무겁고 찬 빛은 아니다. 차라리 보다 투명하고 보다 경쾌한 색'이니만큼, 초심자를 제외하고는 '아무런 관람자도 그곳에서 의미 해석을 하려 하지 않을 것'이라고 주장했던 것이다.[46]

이러한 김용준의 주장은 대단히 흥미로운 것이지만 논리상으로 무리다. 작가의 의도와 관계없이 관람자들 나름대로 느끼고 헤아리는 것이야 얼마든지 가능한 일이고 누가 막을 수 없는 일이다. 따라서 관람자가 작가의 내용적 의도를 무시하고 대상의 아름다움만 헤아린다고 주장하는 김용준의 논리는 일면적인 것이다. 관람자가 대상의 아름다움을 해석할 뿐만 아니라 작가의 내용적 의도, 작가의 주제 방향을 느끼고 헤아리지 말라는 법은 없을 테니 말이다.

아무튼 이 무렵 김용준의 구체적 작품비평은 앞서 보았듯이 개괄적인 것이었다. 「서화협전의 인상」이란 글에서 처음으로 시도한 구체적 작품평도 매우 간략한 것이요, 개괄하는 쪽에 무게를 주는 방식을 취했다.

김돈희(金敦熙)와 안종원(安鍾元)의 서예에 대해 '고아한 필치'란 문구로 압축하는가 하면, 김진우(金振宇)에 대해 '전인미답의 화경'에 이른 작가라고 요약하는 것은 물론 출품작 〈우죽(雨竹)〉에 대해 '넉넉한 재기'를 보여준다고 간결하게 지적한다.

"오래간만에 나타난 황술조 씨의 작품은 그 대담한 필치와 무거운 중량이 협전의 양화부를 대표하여 좋을 만하다. 정현웅(鄭玄雄) 씨의 치밀한 두뇌와 홍우백(洪祐伯)

씨의 아담한 자연주의가 역시 협전을 장식하고 있다. 고여시(古如是) 금여시(今如是)의 이해선(李海善) 씨의 〈수밀도(水密桃)〉, 점심 굶은 필자의 식욕을 충동케 하였으나, 좀더 작가의 비밀이 있었으면 좋을 뻔하였다. 정영석(鄭永晳) 씨의 〈풍경〉도 이채를 발하였고 강관필(姜寬弼) 씨의 소품도 재기있어 보였다."47

이러한 간략한 비평의 앞과 뒤에는 언제나 개괄적 형태의 논의를 덧붙이고 있는데, 따지고 보면 이런 실제 작가 · 작품비평은 개괄비평을 보강하는 부차적인 것이 아닌가 싶을 지경이다.

거시관점의 개괄비평

서예와 사군자 및 동양회화를 다루면서 주력한 부분을 보면, 작가와 작품비평보다 그 예술 종류의 본질이나 근본원리를 따지고 헤아리는 미학적 개괄이었다. 이를테면 김용준은 김돈희 · 안종원 · 김진우 · 이상범 들을 다루기 앞서 서예와 사군자에 대한 미학적 탐구를 앞세운다. 김용준은 서예와 사군자의 알맹이가 '그 표현이 만상의 골자를 포착하는 데 있는 것' 이라고 하며, 따라서 서예와 사군자야말로 '음악과 같이 가장 순수한 예술' 이라고 규정했다. 하지만 김용준은 이런 미학적 탐구에서 그치지 않았다. 다음과 같은 문장을 덧붙이길 잊지 않았다.

"그러나 불행히 동방사상의 이해가 박약한 시대라 서예술의 운명이 그 후계자를 가지지 못함을 탄식할 뿐이다."48

이처럼 개괄 총평을 덧붙임으로써 그가 단순한 미학자가 아니라 날카로운 비판의식을 지닌 비평가임을 과시했다.

또 그는 '제2부 동양화' 부분에서도 실제비평에 앞서 '남화풍의 쇠미와 일본화풍의 유행' 을 문제 삼았다. 김용준은 서예를 '서도' 라 부르는 바와 같이 회화에서도 '화도' 가 있다고 주장한다. 특히 남화에서 화도에 달한 것을 신묘를 얻었다 하여, 이를 현대어로 풀자면 '미를 포착하였다' 고 할 수 있다고 설명한 뒤, 남화와 일본화의 차이

점을 다음처럼 썼다.

"그러므로 남화에서는 이 외에 모든 조건은 불필요한 것이다. 원근 · 사실 · 구상 등 여러 기반(覊絆)에서 탈출하여 분방자재한 필법으로 혼연자주(渾然自主)하는 곳에서 생명을 창조하는 것이다. 이에 반하여 일본화의 회화상 지위는 겨우 남화의 편각에 불과한 것이다."49

이어서 김용준은 남화의 지지자가 많이 나오기를 바란다고 한 뒤에 구체화한 실제비평을 펼쳤다.

"청전(靑田, * 이상범)의 화풍이 자유스러운 경지를 잊어버릴까 심히 두려워하지 마지않는다. 소림(小琳, * 조석진) 심전(心田, * 안중식)은 세상을 떠났으나 아직도 관재(貫齋, * 이도영) 춘곡(春谷, * 고희동) 기타에 존경할 만한 제씨가 있는 것만은 우리의 기쁨이다."50

이처럼 개괄비평에 주력했던 것이다. 특히 김용준은 조선 미술계의 상태를 여러 측면에서 살펴보면서 문제점을 지적하곤 했다. 이것은 그가 좀더 거시적인 눈길로 미술동네의 문제점을 헤아리는 태도를 갖추고 있음을 보여주는 것이다. 다시 말해 작가나 작품분석과 같은 세밀한 부분에 관심을 기울이는 실제비평보다는, 총괄적인 문제의식에 충실한 개괄비평에 주력했음을 뜻하는 것이다.

미술비평론

김용준은 「화단개조」에서 조선화단이 음왜증(陰矮症)에 걸린 이유의 하나로 비평의 힘이 부족하다는 점을 들었다. 이어서 김용준은 조선에서 미술비평이 발전하지 못하는 이유 두 가지를 들었는데, 첫째 경제생활 불안정 등의 시기적 이유이고, 둘째 '민중이나 화가가 모두 이의 발전에 한각(閑却)한 까닭' 이라고 보았다.

또 김용준은 '문단에서는 먼저 예술가의 사회적 진출─전선 예술가들' 이 출현했지만 불행히도 화단은 아직 꿈속을 헤매고 있다는 사실을 얼마 전 무정부주의 화가이자 시인인 권구현의 글51을 통해 지적했음을 상기시키면

서, 미술평론가가 없다는 사실은 부끄럽다기보다는 말하기 무서울 정도라고 탄식했다. 김용준이 이 글을 썼던 바로 앞까지 조선의 미술비평은 필자도 고정되지 않았고, 또한 듬성듬성 미술관련 글들이 나왔으니, 김용준의 그런 탄식은 나름대로 이유가 있는 것이다.

"일 년 일 차씩 개최되는 조선미전이 끝나면, (그것도 처음에는 없었으나) 근년에는 가뭄에 콩 나듯 혹 소인(素人) 비평도 나오고 기 개인의 화가의 비평도 나오는 것을 보았다. 그러나 그것은 비평이라 할 수 없을 만큼 간단한 인상비평, 순간비평에 불과하였다."[52]

따라서 그의 꿈은 프랑스의 로망 롤랑, 영국의 러스킨, 러시아의 루나찰스키와 같은 위대한 평론가가 조선에서도 출현하는 것이었다. 하지만 화단 초기에 처한 조선에서 일단 '건전하고 충실한' 수준의 평론가가 나오기를 기대하는 것에 만족하겠다고 밝히기도 했다.

하지만 사 년이 흐른 1931년에도 김용준은 자신이 기대했던 바가 이뤄지지 않았다고 여겼던 모양이다. 아직 미술비평가 한 사람 없다고 쓰면서 화가와 비평가의 다른 점을 거론하고 있다.

"화가와 화론가란 근본적으로 다른 것이다. 그럼에도 불구하고 조선의 현상은 화가가 미술비평을 도맡아 놓고 쓰고 있다. 언제 제작하랴, 언제 평하랴, 이러고야 무엇이 될 수가 있나. 화가의 평이란 그들의 영역이 있는 것으로, 불과해야 기술비평에 제한되는 것이다. 나와 같은 종류의 인간은 겨우 이 부류에 속해야 할 것이다."[53]

김용준은 화가와 비평가를 엄격하게 나누면서 화가의 비평이란 '기술비평'에 지나지 않는 것이라고 보았다. 단순한 '기술'을 헤아리는 수준의 비평이란 뜻이다.

이 무렵 조선에는 이미 안석주 · 김복진의 등장 이래 이승만 · 김종태 · 권구현 · 심영섭 · 김주경 그리고 김용준이 비평문을 발표하고 있었다. 이들은 모두 작가였고 김용준은 그 작가들의 비평을 기술비평에 지나지 않는 것으로 보았다. 하지만 이러한 논리는 이미 김복진에 의해 비

판 당한 바 있다.[54] 미술비평가의 자격과 가치란 비평하는 사람의 전공에 따르는 게 아니라는 것이다. 이에 앞서 1927년에 김용준은 비평이란 다음과 같은 것이라고 썼다.

"보다 더 작품에 대한 태도를 경허히 하여 작품에 숨은 미를 해부하여 다시 이것을 구성해 놓은 그런 비평….."[55]

다시 말해, 미를 분석하고 종합하는 것을 비평이라고 여겼던 것이다. 그렇다면 그러한 비평의 높이를 꾸준히 보여주는 경우, 그가 화가든 조소예술가든, 미술비평가가 아니라고 볼 아무런 근거가 없다. 아무튼 김용준은 미술비평가의 부재를 민중의 미술에 대한 몰이해가 한몫하고 있다고 보았는데, 이는 김용준 스스로 지니고 있는 선민의식과 깊이 관련된 것이다.

미술의 난해성과 감상자

김용준은 민중들이 너무도 미술을 모른다고 불만을 토로하고 있다. 우선 남북산악생(南北山岳生)이라는 논객이 1914년에 쓴 다음과 같은 말을 들어 보자.

"대저 서화라 하는 것은, 상당한 지식도 유(有)하고 심오한 취미를 취하는 중류 이상의 인물이 차(此)를 편애하는 이도 유하며…."[56]

이런 견해는 그때 미술의 계급 특성을 밝혀 주는 것이기도 하지만, 그 무렵 미술에 대한 이해가 귀족스럽다는 점을 보여주는 것이다. 김용준도 무산계급의 미의식, 혁명적 미술 따위를 주장하고 있지만, 여러모로 지식인의 오만한 선민의식을 갖고 있다는 점에서 귀족스럽다. 그는 다음과 같이 썼다.

"민중은 너무도 미술을 몰이해하여 왔다. 그네는 미술에 싸여 살면서도, 그 미술의 가치 내지 존재까지도 몰라 왔다."[57]

그리고 김용준은 온갖 생활 속에 널려 있는 미술품들,

간판 · 점두도안(店頭圖案) · 포스터 · 만년필 · 성냥통 · 바늘쌈은 물론 '응접실 서재 등 기타 실내를 장식화는 회화' 따위를 예시하면서, 이렇게 많은 미술품에 묻혀 살면서도 왜 민중들은 회화예술을 '몰각하고 무시' 해 왔느냐고 꾸짖었다. 따라서 민중들이란 '예술에 대한 이해—평적(評的) 태도' 가 없었던 것이라고 단정지었다.

나아가 김용준은 자신이 옹호하는 표현파 회화의 난해성에 대한 비판에 반격을 가하는 가운데 선민의식을 잘 드러냈다. 이를테면, 그 난해성이란 간혹 있는 '극단의 주제 강조 표현의 작품 탓' 이라고 감싸면서도 감상자인 민중의 무지가 큰 문제라고 그 탓을 돌렸다.

표현파 회화의 대개가 '우리의 눈과 감각에 직각(直覺) 적으로 충동 주는 것' 인데도 불구하고, 난해하다고 하는 것은 '민중의 이해와 감상력 부족의 탓이 많다' 고 주장했던 것이다.

"민중은 이 해방된 예술을 알려고 힘쓰지 않고 흔히는 그 수준을 내려 주기를 바란다. 이것은 마치 발달된 문명을 퇴보해 달라 함과 같은 무리한 요구이다. 우리는 난해의 기계공학을 상식적으로 탐구하면서 왜 예술은 알려 하지 않는가. 보아 잘 알 일이다. 노노(勞露)는 예술을 타락하지 않았는가. 일반이 알기 쉬운 작품이라고 결코 예술품은 아니다. 예술이 그만큼 평범한 것이라면 기생의 노래와 광대의 춤은 지상의 예술이 아니겠느냐."[58]

결국 미술의 난해성을 민중의 무지로부터 비롯한 것으로 책임 소재를 미뤄 버리는 김용준의 태도는, 앞서 말한 봉건귀족적인 태도와 같은 선민의식의 하나라 하겠다. 따라서 김용준은 전람회의 동기와 목적이 민중을 위해 있는 것이라고 지적, 계몽주의적 태도에 다가서고 있다.

전람회–심사–조직–언론–매매

김용준은 전람기관의 동기와 목적을 두 가지로 나누어 보았다. 첫째, 예술지상주의적 이론을 가진 '예술파 예술가들' 의 눈길과, 둘째, 민중을 위한 '인생파 예술가들' 의 눈길에서 비롯한 것이다.

1922년 조선미전 전람회장. 조선미전은 일제가 미술계를 장악해 나가고자 했던, 대동아 공영권 전략 중 문화 분야 전략의 산물이었다. 일제는 조선미전을 통해 조선향토색을 고무시켜 나갔다.

먼저 김용준은 예술파 예술가들의 눈길에 대해서 '자가향락 목적 내지 자아표창 심리 이외에 아무것도 없을 것'[59] 이며, 또한 '사회와 민중을 위한 관념이 털끝만큼이라도' 없으며 '개인 본위의, 즉 이기적 사회관념' 의 소유자들이 주장하는 것에 지나지 않는다고 비판을 가했다. 나아가 더 큰 문제는 조금이라도 진실한 자아를 살리지도 못하고 자아를 멸망시킬 뿐이라는 데 있다고 보았다.

다음 인생파 예술가들의 눈길에 대해서는 자가향락에서 일보 전진하여 '전반 민중에게 심리력을 증장시키고 피차를 막론하고 그 예술미를 공락(共樂)하자는' 것이며, 따라서 이것은 진실한 자기를 살리는 관점이라고 보았다. 김용준은 뚜렷하게 인생파 예술가들의 눈길을 지지하면서 먼저 전람회장 입장료 문제를 거론했다. 이 전람회장 입장료 문제는 서화협회를 겨냥하는 것이다.

"장내를 정리하기 위하여 입장료(극소액의)를 요한다 하더라도 우리 민중은 그 작품에 대한 힘이 부족하겠거든, 어떤 횡포한 자들은 이것을 영리적으로 하는 자가 있다."[60]

또한 입장료를 받고 있는 전람회장에 나열한 작품에 관한 문제도 심각하다고 보았다. 소수의 정물화와 풍경화를 빼면 "과연 우리 무산계급에 어떠한 감흥을 분기케 하는 것인가를 보라"고 비판했던 것이다. 그리고 김용준은 그 작품들의 전시 여부를 결정하는 심사권한에 대해 문제를 제기했다.

"지극히 자유로운 표현을 위해야 할 우리의 작품을 심

사권 가진 자는 누구며, 피심사의 계급적 지위에 앉은 자는 누구이냐—더러운 말이다."[61]

김용준은 작품 전시 여부를 누가 따로 심사한다는 것은 참으로 '그 내부구조가 자본주의 경제조직하에 있는 국가제와 소호(小毫)의 상이점'도 찾아볼 수 없는 것이며, 따라서 이러한 방식은 철저히 개혁해야 한다고 주장하면서 다음과 같은 대안을 내놓았다.

"심사, 피심사의 더러운 전습(傳襲)에서 벗어나 자유출품과 자유감상을 목적한 새로운 정신을 가진 화가가 많이 모이기를 바란다."[62]

김용준의 이러한 전시 방식에 대한 주장과 견해는 그때 조건에서 받아들이기 어려운 것이었다. 이런 견해는 아카데미즘에 반대하는 입장과 김용준의 개인주의·자유주의 사상과 깊은 관련을 맺는 것이라 하겠다. 아무튼 김용준의 뜻과는 달리, 심사·피심사 행위가 여전히 이뤄지는 공모전이 계속되었다. 몇 년이 지난 뒤 김용준은 각도를 달리해서 심사 태도 문제를 제기했다.[63] 1931년 봄에 열린 녹향회 주최 공모전의 심사 태도를 거론했던 것이다.

첫째, 서양 그림엽서에 실린 풍경을 그대로 모사한 작품을 입선작으로 뽑은 것과, 둘째, 두 점의 장려상 수상 작품보다 퍽 우수한 작품들이 있다는 것이다. 이 대목에서 김용준은 심사의 잣대를 '테크닉이라든지 색채라든지 하는 회화적 요소의 우열'이라고 주장한다. 그런데 그 잣대를 '표준 삼지 않은 것이 확실'하니 '녹향회 당사자의 착안점이 나변(那邊)에 있느냐는 설명을 요구하게 된다'는 것이다. 뭔가 작품 외적인 요소가 작용한 게 아니냐는 비판이다.

한편 김용준은 녹향회의 성격을 거론하면서 단체의 성격을 회원제와 동인제로 나누고 있다. 김용준은 회원제 단체를 서화협회와 같은 곳으로 파악한다. 서화협회와 같은 회원제 단체는 '미술에 대한 계몽운동을 하기 위한' 사업을 펼치는데, 이를테면 공모전을 여는 따위다.

동인제 단체는 동미회와 같이 '확고한 주의 주장도 없고, 따라서 미술 단체적 특수한 내용도 없으며, 다만 제작 경향을 솔직하게 발표'하고 '작가적 특수한 개성을 발휘'하는 조직이다. 이러한 김용준의 미술가 단체 나눔은 그 무렵 조직들의 성격을 헤아리는 데 흥미로운 대목이다.

물론 이런 나눔은 충분하지 않다. 우선 김용준 자신이 조직하고 선언문까지 발표했던 백만양화회의 경우를 보면 '무목적의 표어'를 내세우며 신비주의와 같은 '확고한 주의 주장'을 또렷하게 내걸었는데, 이런 단체의 성격은 회원제도 동인제도 아니다. 또한 프로예맹에 속한 미술부도 마찬가지다.

또 김용준은 전람회가 사회적 효과를 거둔다는 뜻에서 문화운동임이 또렷한데, 이게 서울 중심으로 이뤄지고 있으므로 언론기관의 책임이 크다고 썼다.[64] 그런데 지금 언론은 자기네가 후원하는 단체의 전람회만 보도하는 편협에 빠져 있으니, 독자들에게 보다 폭넓게 '그 사회의 문화운동의 동정을 보고' 하기 어렵다고 비판했다. 이를테면 공정한 보도를 통해 보다 많은 대중들에게 미술문화운동이 알려질 수 있길 바랐던 것이다. 이런 지적은 언론의 관행에 쐐기를 박은 것이지만, 오랜 세월 고쳐지지 않고 있는 점이라 하겠다. 김용준은 이렇게 호소했다.

"또한 금번 양 신문사는 약간의 선전과 약간의 물질적 원조로써 후원자의 명칭을 호연히 지키고 앉았으나, 우리가 바라는 것은 보다 더 그네가 정신적으로 원조하여야 할 것이다."[65]

끝으로 김용준은 작품매매 문제와 미술가의 생계 문제를 거론했다. 김용준은, 화가란 그림 그리는 것을 업으로 삼는 사람들이니 생활 또한 거기에 의거해야 하는 것이라고 밝힌 다음, 전람회를 기회 삼아 '엄숙한 생활 문제'를 떠올릴 수밖에 없다고 지적한다. 김용준은 한 걸음 더 나아가 후원자측에게 다음과 같이 호소했다.

"금번에도 양 전람회를 통하여 적표(赤票)를 붙인 그림이 한두 점에 불과하였으나, 후원자들은 무관심하고 있었다는 것은 좀 냉혹한 일이라 하겠다. 물론 그만한 후원에도 충분히 사의를 표하는 바이요, 그만한 성의가 결코 없

었다는 것은 아니겠지만, 금후의 후원자 제씨는 좀더 조선 화가를 이해하고 그들의 전면을 응원하여야 할 것이다."[70]

이후 김용준은 다음처럼 탄식했다.

"자래(自來)로 재자가인다박명(才子佳人多薄命)이라 위대한 예술가로 빈궁과 싸우지 않은 사람이 별로 없으되, 개인의 빈궁은 도리어 그 정열을 자극시킨다 하더라도, 한 사회의 빈궁은 모든 것에 희망을 상실케 하는 것이다."[67]

그러한 탄식은 다음과 같은 장탄식을 바탕에 깔고 있는 것이다.

"아니다. 조선의 화가는 사산(四散) 분리하고 있다. 나라가 망할수록 예술은 흥한단 말도 거짓말이다. 혹자는 명예에 취하여 더 훌륭한 큰 기관으로 달아나고, 혹자는 세력다툼과 질투로 탈출하고, 혹자는 권태에 자멸하고, 혹자는 마작에, 혹자는 유탕(遊蕩)에, 이러한 등등 현상은 패잔한 사회의 필연한 영상(影像)인 동시에 협전의 부진과 침체를 반증(反證)하지 않으면 안 될 것이다."[68]

맺음말

김용준은 초기에 무정부주의자로 출발해서 신비주의 색채를 지닌 심미주의자로 자리를 잡았다. 1927년부터 1931년 기간 동안이 짧다면 짧지만, 아무튼 오 년여의 세월을 통해 그가 토해냈던 모든 목소리는 지금 우리 미술사 위에 소중한 지적 탐구로 자리를 잡고 있다. 이 탐구를 바탕 삼아 전력을 기울여 나갔던 미술사 연구과정은 결코 예사로운 일이 아니다.

남은 과제는 김용준이 남긴 모든 지적 성취에 대한 꼼꼼한 분석과 종합이겠지만, 크게는 그 지적 탐구가 오늘에 이르기까지 어떻게 끊기고 또 흘러 왔는지를 제대로 밝혀내는 일이다.

13. 윤희순의 민족주의 미술론

머리말

범이(凡以) 윤희순(尹喜淳)은 1946년에 『조선미술사 연구』라는 저서를 남긴 미술사가로, 또한 1930년대 이후 빼어난 미술비평가로, 화가로 활동했을 뿐만 아니라, 해방 직후 조선미술동맹 위원장을 역임하는 따위의 화단 활동가로서도 역량을 발휘했던 재사였다. 하지만 그에 대한 연구는 거의 이뤄지지 않았다. 굳이 찾는다면, 내가 발표한 두 편의 글뿐이다. 「민족주의 미술비평의 반석, 윤희순」[1]은 비평가로서 윤희순의 면모를 개괄한 글이며, 「윤희순, 단아함과 충실함에 깃든 정열」[2]은 화가로서 윤희순의 창작활동을 헤아린 글이다. 하지만 이 글들도 그의 이론 및 작품 세계에 대한 본격적인 탐구에는 미치지 못한다.

윤희순은 1930년대 민족주의 미술비평의 대표자로서, 역사의식과 사회성을 조형가치와 일치시켜냈고, 또한 민족전통의 계승과 그 현대적 혁신에 입각해 조선미술론의 수준을 한 단계 높여낸 주요 논객이었다. 특히 1940년대 전반기에는 순수미술론인 '미의 기사론'으로 전시체제 미술계를 돌파해 나간 특이한 존재였을 뿐만 아니라, 해방 뒤 일제잔재 청산을 준엄히 주장하면서 리얼리즘론을 제창한 탁월한 논객이자 활동가였다.[3] 또한 미술사학에 있어서도 풍토양식과 민족성을 잣대로 풀어 나갔고, 특히 진보 민족주의에 입각한[4] 미술사학을 전개시켜 나간 주요 논객이었다.[5] 그처럼 비중있는 20세기 중엽의 논객에 관한 연구가 전무한 것은 20세기 전반기 비평에 대한 무관심 또는 폄하 탓이겠다. 윤희순 연구는 우리에게 20세기 미술이론 및 미술사학의 발자취를 풍부하게 할 것이며, 미술 지성사의 수준을 높일 것이고, 또한 식민지 시대를 이 영민하고 강직한 민족주의자가 어떻게 헤쳐 나오면서 열매를 맺어 갔는가를 헤아리게 할 것이다.

윤희순의 미술이론 및 비평·사학 그리고 그 활동상을 헤아림에 있어, 이 글에서는 1932년에 발표한 글 「조선 미술계의 당면문제」를 대상 삼아 보고자 한다. 이 글은 그의 초기 비평을 대표하는 글일 뿐만 아니라 당대 진보적인 미술운동론과 민족주의 미술론을 대표하는 문헌이라 하겠다.

생애

윤희순은 1902년 서울에서 대한제국 군대 무관으로 재직 중인 아버지 윤방현(尹邦鉉)의 첫아들로 태어났다. 1916년에 휘문고보에 입학, 재학 중인 1918년에 결혼했으며, 1920년에 경성법학전문학교에 입학했다. 윤희순은 1923년 무렵, 주교보통학교 교사로 재직하면서 동료 교사이자 화가인 김종태(金鍾泰)와 더불어 화가 이승만(李承萬)의 집에 출입을 시작했다. 여기서 그는 당대의 청년 미술가들인 김복진·안석주·김중현 들과 어울리기 시작했다. 이곳은 윤희순에게 미술동네로 진입해 들어가는 관문이었고, 사상과 미학을 가꿔 가는 터전이었을 터이다.

처음에 그는 화가로 출발했다. 1927년 제6회 조선미전에 유채화를 응모, 입선했다. 그 뒤 몇 차례 응모, 입선했고, 1930년에는 특선, 1931년에는 황실에서 무감사 출품작인 〈모란〉을 사 가는 '영광'을 누렸다. 이 무렵 윤희순은 주교보통학교 숙직실을 자신의 작업실로 쓰고 있었다. 작업실에 찾아온 『매일신보』 기자에게 자신의 작가생활에 대해 다음처럼 말했다.

"감상이라고는 별로 없습니다. 항상 그리고 싶어서 그리기는 하지만 마음대로 되지 않습니다. 보시는 바와 같이 이 모양으로 틈틈히 그리게 되고, 여유있는 생활을 못하게 되니 늘 절박합니다. 많이 보고 많이 그리고 많이 생각해야 될 터인데 어디 그렇게 되어야지요."[6]

여유있는 생활을 할 만큼 살고 있지 않음을 헤아릴 수 있는 글인데, 실제로 그가 미술대학으로 진학치 못하고 법학전문학교를 거쳐 교사를 선택한 것은 가세가 무너져서였다. 일찍부터 가장 역할을 해야 했던 것이다.

윤희순의 사상 배경을 이루는 그의 삶과 교우관계는 그 이상 알 수 있는 게 없다. 다만 그의 둘째 아우가 사회주의 활동을 펼쳤다는 점, 누이동생이 화가였다는 사실 등이 알려져 있고, 유학파가 아닌 국내파로서 이승만·김종태와 함께 유채화단의 삼총사로 알려졌다는 점, 그리고 성격이 근엄하고 착실하며, 날카롭다는 점 따위를 덧붙일 수 있다.[7] 아무튼 그의 강직한 면모는 1931년에 조선미전개신동맹기성회(改新同盟期成會)에 참가했다든지,[8] 서화협회 운영과 관련하여 고희동(高羲東)의 독주에 대해 홀로 반기를 들고 비판하곤 했던 데서도[9] 엿볼 수 있다.

그리고 언론인으로서도 꾸준한 활동을 펼쳐 나갔다. 1937년 총독부 기관지 『매일신보』 학예부에 입사해 1943년 무렵 『조광』에 입사할 때까지 근무했다. 그런 그가 1945년 해방 뒤 매일신보사를 접수해 서울신문사를 창설하고 자치위원회 위원장에 취임한 것은, 총독부 기관지에 오래 근무했던 경력에 비추어 볼 때 어떤 삶의 자세를 유

1935년 김종태 유작전에 모인 미술인들. 뒷줄 왼쪽에서 두번째가 윤희순. 앞줄 오른쪽 첫째부터 김중현, 김복진, 이제창.

지했는지 알려 주는 것이다. 윤희순은 해방공간에서 미술단체 활동을 펼쳐 나가던 중 돌연 1947년 5월 폐결핵으로 세상을 떠났다.

생활의 미학

미학의 근본문제는 '미적 활동의 본질·구조와 기능의 문제'[10]이다. 윤희순은 그같은 미적 활동의 본질과 구조·기능의 중심에 인간생활을 둠으로써 자신의 미학 핵심을 분명히 했다. 일찍이 1920년대 프롤레타리아 예술운동을 이끈 김복진의 미학[11]을 계승하고 있음을 보여주는 것이다.

윤희순의 미학은 '생활의 발전을 위한 미'[12]를 핵심으로 삼는다. 윤희순은 '생활이 자기 보존이라면, 미술은 자기 발전 및 완성'이라고 빗대고 있는데, 이것은 생활과 미술의 연결 고리를 윤희순이 어떻게 세우고 있는지 알려 주는 것이다.

윤희순은 신윤복의 풍속도를 찬양하면서 '인생 생활의 사실적 표현'에 이르렀다고 평가하는 가운데, 신윤복이야말로 '미술이 생활의 표현이라는 것을 가장 명쾌 평이하게 보여주었다'고 적시했다. 이같은 미학은 러시아의 혁명적 민주주의자들과 마르크스-레닌주의 사상의 영향을 받은 당대 식민지 조선의 지식인들의 견해와 흐름을 같이하는 것이다. 윤희순은 다음처럼 썼다.

"생활의 파멸과 갱생의 도정 내지 혁명기에 있어서는 부질없이 데카당적 도피로 퇴영할 것이 아니라, 생활의 재인식에서 출발한 미, 즉 생활의 발전을 위한 미를 담아 놓아야 할 것이다."[13]

윤희순은 '미의 형식'은 생활화의 재인식에서 출발해야 한다고 밝혔는데, 이 대목에서 과거 조선 화가들을 성찰했다. 윤희순은 과거 조선 화가들이 '자연계를 대상으로 한 상징적 기운에 도취하여 인생을 도피'했다고 비판했다. 과거 조선 화가들이 "정치도 경제도 민족도 문화도 아무러한 생활도 관계가 없고, 또 눈을 가리고 눈을 돌리어 관심하려고도 아니하였다"면서 그 결과 다음처럼 되었다고 썼다.

정현웅 〈대합실 한 구석〉 1940. 소재 미상.
고뇌에 찬 농부와 그 뒤편에 앉은 청년은 각각 감시당하는 조선인과 감시하는
일본 형사를 그린 것으로, 시대의 불안을 표현한 문제작이다.

"특권계급의 정치 경제적 여유가 있는 그늘 밑에서만
미술의 발달이 가능하였고, 그의 작품 태도는 노예적임을
면치 못하였으며, 작품 내용은 천편일률의 비현실적 복사
에 불과하였다."[14]

이같은 비판은 그의 다음과 같은 미학적 비판 위에 자
리잡고 있는 것이다. 그는 다음처럼 썼다.

"관념적 미학이 인생의 현실에서 부리(浮離)하여 가공
적 미를 만들어 놓고 인간고(人間苦)의 피난처를 그 속에
서 구하는 폐단에 기인한 것이다. 추와 미를 적극적으로
극복 발전하지 않고 가식적 미화로 만족하였다. 실로
낭만파 이후의 근대 예술지상주의는 예술 자신의 기교(奇
矯)한 발달을 보여줄 뿐으로, 그것은 방분(放奔)·이기·
허식·타락 등의 악화를 맺었을 뿐이었다."[15]

이는 예술지상주의 비판으로서, 당대 식민지 조선 미술
계에서 첨예한 대립을 이루고 있던 미학적 적대 구도[16] 아
래 윤희순이 어느 쪽에 자리잡고 있었는지를 또렷이 보여
주는 것이라 하겠다.

계급성

또한 윤희순의 미학은 계급성을 바탕에 두고 있는 것이

다. 윤희순은 신라와 고구려·고려·조선시대의 미술에
관해 언급하는 가운데 '특권계급'의 장식, '고관대작과 양
반계급의 완롱물(玩弄物)' 임을 날카롭게 비판했다. 특히
윤희순은 당대 수묵채색화 분야의 미적 활동에 대해서도
'최근 양반 계급의 몰락과 소소한 부자의 출현 이후에는,
소위 조선 동양화가들은 주문대로 휘호하고 주찬(酒餐)의
향응을 받았으니, 그것은 완연(宛然) 기생적 대우(待遇)'[17]
일 뿐이라고 냉소했다.

윤희순 미학의 계급성은 이처럼 '소소한 부자'에 기생
하는 봉건잔재로써 수묵채색화 화가들을 비판하는 가운
데 '농민과 노동자를, 화전민을, 방황하는 백인(白人)을,
그리고 지사를, 민족의 생활을' 그려야 할 것이요, '대중
이 절실히 느끼는 가장 현실적 생활'을 대상으로 '대중의
심기(心機)를 진취, 승리의 길로 앙양하는 적극적 미'의
창조를 힘주어 제창하는 데서도 또렷이 드러난다. 윤희순
은 다음처럼 썼다.

"현 조선 미술가는 특권계급 지배하의 노예적 미술행동
과 중간계급의 도피 퇴영적인 기생충적 미술행동을 청산
배격하여야 할 것이다."[18]

이 무렵 프로예술운동이 탄압 속에 나름의 발전을 보이
고 있었다. 1920년대 이후 프로예술운동의 발전에 이어
1930년에 비로소 제1회 프롤레타리아미술전람회가 열렸
고, 또한 1931년엔 제2회 프롤레타리아미술전람회가 당
국의 금지 조치로 무산되었다.[19] 이같은 상황에서 윤희순
은 그 신흥미술에 대해 구체적인 토의와 검토가 필요하다
는 점을 단서로 달긴 했지만, "그의 내용에 있어서 조선
민족이 요구하는 미를 구비하고 있다"[20]고 주장했다.

시대성

또 윤희순 미학의 특징은 시대성에서 찾을 수 있다. 윤
희순은 미술 형식을 헤아림에 있어 '과거 생활 여유가 있
었을 때'와 '생활의 파멸과 갱생의 도정 내지 혁명기'를
나누고 있다. 그 시대에 따라 미술 형식이 달라야 한다는
것이다. 그것은 그 시대 '생활의 재인식'을 통해 가능한

것이다. 윤희순은 다음처럼 썼다.

"예술이 생활을 위하여 창작되는 이상, 정치 경제적 불합리, 즉 사회 및 민족의 생활 파멸을 당할수록 미술의 능동적 활동무대는 긴장된 분위기 속에서 발전될 것이다."[21]

윤희순에 따르면 식민지로 떨어진 시대, 다시 말해 불합리와 생활 파멸의 시대에 미와 미의 형식은 '생활의 발전을 위한 미'이며, '반항·투쟁·비참·심각·정확·발전·소박·폭로·아지·암시·승리·예리 등의 미'이다. 윤희순은 그 시대의 핵심을 '민족적 특수 정세'라고 표현했다.

윤희순이 인식하는 시대 상황은 '최근 오십 년간의 정치 경제적 파멸로 인한 민족문화의 미증유한 대수난'을 당한 시대이다. 윤희순의 시대 인식은 거기서 그치지 않고 있다. '정치경제의 파멸을 당한 현 정세'일 뿐만 아니라 '신흥 기분에 타오르는 혁명기'라는 데까지 이르고 있다. 따라서 윤희순은 '현실성과 에네르기의 발전'을 동시대 미술의 나아갈 길로 헤아릴 수 있었던 것이다.

민족성

윤희순 미학의 또 다른 특징은 '민족성'이다. 먼저 윤희순은 '조선민족의 발전 도상에 있어서 미술이 어떠한 방법으로 의식적 능동적으로 문화활동 선상에 참가하겠느냐의 문제를 확립 전개하여야 할 것'을 주요 과제의 하나로 내세웠다. 특히 그가 내세운 주요 과제의 첫째 항목이 "과거 조선 민족미술의 유산을 어떻게 계승하여야 하겠는가"였다는 점에서 그의 미학이 민족성에 바탕을 두고 출발한다는 점을 헤아릴 수 있다. 그의 미학에서 민족성에 관한 헤아림은 단순한 전통 고수가 아니다. 윤희순은 봉건시대 미술의 계급적 특징을 강력하게 비판했으며, 또한 서구 및 일본은 물론 소비에트 미술의 진보적 요소를 '흡수 소화'할 것을 주장했다.

윤희순은 동양미술의 발자취를 가늠하는 가운데 조선의 진보적인 미술의 발자취를 헤아렸다.

"동일한 동양미술 계통 내에서, 중국과 일본이 몰골법 평면묘사에서 인순(因循)하고 있는 중에 이조 미술가는 사실주의적 묘사에 신생면을 개척하였으니, 서양의 문예부흥과 전후하였음도 주목할 점이다."[22]

계승해야 할 민족미술의 전통 가운데 윤희순은 진보적인 측면을 성찰해 나갔다. 먼저 초상화에서 '사실적 묘사'와 '성격 표현'을 헤아린 윤희순은, 다시 김홍도에 대해 '관념적 상징주의에서 일약 자연주의와 사실주의로 뛰어넘은 위대한 혁명아'라고 했다.

윤희순은 신윤복의 풍속화를 '조선 민족의 생활 기록'이라고 규정했다. 윤희순은 신윤복을 '조선을 들여다보고 느끼고 표현한' 화가라고 가리키면서 그의 작품을 통해 '조선 민족의 정조와 피'를 헤아렸다.

"김단원(金檀園)은 동양화의 서양화적 사실에 성공하였고, 신혜원(申蕙園)은 동양화의 조선화와 미술의 생활화를 실현한 제일인자이다. 사실주의적 기교 미술의 생활화 및 조선화의 형식 등은 조선 현 미술가들의 연구 계승할 문제이다."[23]

여기서 윤희순의 민족미술론이 단순히 감상적인 수준에서 머무른 것이 아님을 헤아릴 수 있다. 이처럼 계승해야 할 '조선화의 형식'을 김홍도와 신윤복의 회화에서 헤아렸을 뿐만 아니라, 중국·일본·서구의 미술과 비교함으로써 민족미술의 특징을 탐구해 나갔던 것이다. 그 결과 그는 다음과 같이 '각 시대의 미술을 통하여 일관된 미의 형식을 발견'했다.

"신라시대의 석굴암 불상, 금관, 고구려시대의 벽화 및 장식, 고려시대의 자기 청자, 이조시대의 회화 등 각 시대의 미술을 통하여 일관되는 미의 형식을 발견할 수 있으니, 중국·일본 및 서양의 미술과 비교할 때에 더욱 명백히 느낄 수 있는 것이다. 즉, 섬세 감미에 흐르지 않고 조대치둔(粗大稚鈍)에 기울어지지 않는, 완전 무구한 조화 통일의 미, 원만극치의 미, 웅건과 우미와 신비를 겸한 최고의 미, 미의 절정, 그것이다. 실로 동양미술사를

실증적으로 찾는다면, 조선미술이 그의 중추요 표준이 될 것이다."[24]

그와 같은 미적 형식의 특징은 일반적인 미의 형식적 특징이 아니라, 윤희순의 지적처럼 '조선미술의 특수한 미의 형식'이다. 윤희순 미학에서 민족성의 핵심논리는 "예술은 민족의 특수한 정조를 계기로 하여 광채를 발로할 수 있다"는 데 있다.[25] 윤희순은 그 "민족적 특수 정조가 어떠한 내용과 형식을 갖춘 미술을 생산할 수 있느냐"에 대해 다름 아닌 '사회적 기구(機構) 여하에 따라 결정된다'고 해명했는데, 이에 따르면 그 '계기'란 이미 결정된 어떤 일반적이고 통시대적인 '정조'가 아니라 민족이 처한 어떤 시대와 그 사회의 특수한 정조이다. 따라서 윤희순은 그 특수한 민족의 미적 형식에 대한 '계승 및 발전 여하는 현 조선 미술가의 에네르기가 결정할 것'이라고 쓸 수 있었던 것이다. 나아가 "미술가 자신의 민족을 기조로 한 미술이라야 예술가치를 앙양할 수 있다"고 헤아렸다는 점에서, 윤희순을 그야말로 민족주의 미학론자라고 불러 손색이 없다 하겠다.

미술운동론

윤희순은 글 머리에, 조선의 화가들이 '조선민족 미술가'와 '조선민족 문화운동자'임을 앞세워 대수난의 폐허가 낳은 미술계의 산적한 문제를 성찰해야 한다고 썼다. 그같이 산적한 문제 가운데 윤희순은 '조선민족의 발전 도상에 있어서 미술이 어떠한 방법으로 의식적 능동적으로 문화활동 선상에 참가하겠느냐의 문제를 확립 전개하여야 할 것'[26]이라고 주장했다.

여기서 '어떠한 방법으로, 의식적 능동적으로 문화활동 선상에 참가'란 대목은, 윤희순이 당시 정치 경제의 파멸을 당한 식민지 조선에서 민족의 미술을 건설해 나가는, 이른바 '민족미술운동'의 대안을 모색하고자 하는 문제의식을 갖고 있음을 또렷이 보여주는 것이다.

윤희순은 "모든 문화운동자가 희생과 분투 속에서 바쁜데, 미술가는 미풍송월의 예술삼매에서 유유소요만 하고 있겠는가"라면서, "더구나 그것이 신흥기분에 타오르는

황술조 〈의사(義士)〉
1931. 소재 미상.
프롤레타리아트의 생활상을
묘사했다는 평가를 받았던
황술조의 작품으로, 두건을
쓴 신사의 차림과 표정이
예사롭지 않다.

조선청년에게 무엇을 주겠는가"라고 질타했다.

"미술가는 문화활동자의 일원으로 사회 및 민족적 기구 하에서 생활하는 자기 자신을 의식적으로 발전시킬 것이니, 그것은 미술작품을 통하여 행동화될 것이고, 작품화한 미의 형식은 생활화의 재인식에서 출발하여야 할지니, 생활화의 재인식이라는 것은 객관적 정세 내의 민족적 특수 의식 및 역할의 정당한 인식이다."[27]

이 문장에서 헤아릴 수 있는 것은, 윤희순의 문화운동 · 미술운동이란 '미술작품을 통한 행동'이라는 것이다. 윤희순 스스로 프로예맹에 맹원으로 참가했다는 증거는 없다. 이 점은 당시 프로예맹이 미술운동의 정치화 노선을 지향했던 사실과 관련이 있다. 윤희순은 정치투쟁 조직의 정체성과 예술조직의 특수성을 구분하고 있었던 것이다.

그럼에도 불구하고 윤희순의 현실 인식과 미술운동 노선은 '객관적 정세'에 입각하여 '민족의 특수한 상황', 다시 말해 식민지 상황에서 미술의 역할을 강조하고 있으니, 미술운동 방침에서 계급 노선을 강조하는 프로예맹 조직과의 차별성을 보여주는 것이라 하겠다. 이것은 창작 방법론에서도 소비에트 사회주의의 사실주의에 대한 비판적 검토와도 맥락을 함께 하는 것이다.

아무튼 윤희순의 미술운동 노선은 민족의 요구 및 대중의 요구에 기초를 두는 것으로, 그는 다음처럼 썼다.

"대체 조선 화가는 누구를 위하여 창작하고 있는가. 대중이 요구하지 않고 대중의 생활에 소용이 없는 미술은 민족을 버리고 생활을 떠나서 어디로 가는가."[28]

하지만 윤희순은 대중추수주의 따위에 빠지지는 않았다. 대중이 요구한다고 해서 덮어놓고 그쪽으로만 기울어지는 것은 대중취미로의 수준 저하를 초래할 뿐이다. 이것은 미술가의 전문성과 관련된 것으로, 대중과 함께 하되 계몽적 관점을 아우르는 '지도적인 지위'를 놓치지 않고 있음을 보여주는 것이다. 이 점에 관해서도 윤희순은 다음처럼 헤아렸다.

"물론 대중의 취미 본위로 미술 수준을 저하할 필요는 없다. 상아탑 속에서 뛰어나와 대중과 같이 행진할지나, 그러나 대중의 선두에 서서 그들을 미의 깃발로 인도할 것이다."[29]

리얼리즘 창작방법론

윤희순은 창작방법으로 리얼리즘을 제창했다.[30] 윤희순은 '대중의 심기를 진취, 승리의 길로 앙양하는 적극적 미를 창조' 해야 할 것이라고 주장하면서 다음처럼 썼다.

"대중이 절실히 느끼는 가장 현실적 생활의 기록·표현·암시라야 할 것이다."[31]

단순한 기록이란 리얼리즘과 거리가 멀다. 하지만 그 기록도 '대중이 절실히 느끼는 가장 현실적 생활의 기록'이라면 문제는 다르다. 게다가 그 현실을 표현할 뿐만 아니라 '암시' 하는 것이라면, 윤희순의 리얼리즘론은 그 폭을 매우 넓게 잡고 있는 셈이다. 이를테면 풍경화에 관한 리얼리즘 창작방법이 그러하다.

"대상의 복사는 기계밖에 아니 되는 것이니, 일 폭의 풍경화라도 그 속에 현실성과 에네르기의 발전이 있어야 한다. 민족의 생활을 완미하기 위한 표현·암시라야 할 것이다."[32]

뛰어난 리얼리스트는 풍경화에서조차 현실성을 아로새겨야 한다는 것이다. 윤희순은 자연주의도 비판했거니와, '사진과 같은 풍경화를 묵개어 버리고, 사회(死灰)와 같은 정물 복사를 불살러' 버릴 것을 주장하는 가운데 비판적 리얼리즘의 구체적 방법론을 제시했다.

"농민과 노동자를, 화전민을, 방랑하는 백인(白人)을, 그리고 지사를, 민족의 생활을 묘사 표현 고백 암시하여야 할 것이다. 또는 악한 관료와 탄색(呑嗇)한 부자의 추를 폭로하여도 좋을 것이다."[33]

윤희순의 이같은 비판적 리얼리즘은 '민족적 특수정세'를 바탕 삼는 것이다. 이를테면 '소비에트 신흥미술의 내용을 수입하되 그것을 다시 민족적 특수정조로 빚어낼 것'을 주장하는 것이 그러하다. 그것을 '어떻게 흡수 전개하겠느냐'에 관한 고민, 또는 그것에 관해 '더욱 구체적으로 토의 검토 발전' 시켜야 한다는 문제의식은, 윤희순이 당시 소비에트 미술의 사회주의 사실주의 단계와 조선미술의 비판적 사실주의 단계를 명료하게 의식하고 있음을 알려 주는 것이다.

게다가 윤희순은 일본화의 '채색 기교'의 과학적 수입,[34] 유럽 르네상스 시대 고전파에서 '약진적으로 흡수·소화·창작에 돌진', 조선미술의 진보적 전통 계승·발전 따위를 함께 제기하고 있다. 윤희순의 리얼리즘론이 간단치 않음을 이 대목에서 헤아릴 수 있을 것이다.

대중화 운동론

윤희순은 정치 경제가 파멸을 당한 당시의 정세에 따라 '미술이 생활보장의 직접 역할을 하지 못한다는 관념으로 미술을 등한시하려는' 태도를 오류라고 비판하면서, 그것을 극복해야 할 것이라고 제창했다. 이어 윤희순은 "미술이 어떠한 방법으로, 의식적 능동적으로 문화활동 선상에 참가하겠느냐"는 문제의식을 내세웠다.

윤희순 미술운동론 체계에서 대중화 방침은 앞서 헤아린 '능동적 미술행동'으로서 창작과, '미술의 생활화에 돌진'으로서 대중화 두 가지다. 윤희순은 다음처럼 썼다.

정현웅 〈아코디언 악사〉
1937. 소재 미상.
우울한 시대의 상황을
은유하는 작품으로
작가의 자화상이다.

"미술가가 표현한 회화 · 건축 · 공예 및 가두미술 · 삽화 · 만화 · 포스터 · 의상 등등이 도회와 농촌과 공장과 학교 내지 신문, 잡지를 통하여 대중에게 보여주는 미적 감흥 여하가, 그들에게 혹은 침체 · 감상 · 절망 · 도피 · 안분(安分) · 퇴영을 줄 수도 있고, 혹은 열정 · 희망 · 저력 · 진취 · ×× · 환희 등의 에네르기를 발전시킬 수도 있다. 물론 후자의 미술활동에 창작을 경도하여야 할 것이다."[35]

회화뿐 아니라 포스터, 심지어 의상에 이르는 다양한 매체를 아우르고 있다는 사실과 더불어 대중에게 보여주는 경로의 폭넓음은, 당대 이뤄지고 있던 프로예맹 미술가들의 미술운동의 현황과 완연 일치하는 것이며, 임화의 미술운동론과 흐름을 같이하는 것이다.[36]

윤희순은 그같은 대중화 방침을 위해, 조선화가들이 첫째, 상아탑 속에서 뛰어나와 대중과 같이 행진할 것과 더불어 대중의 선두에 서서 그들을 미의 깃발로 인도할 것을 제창했다.

둘째, 윤희순은 신문 · 잡지 같은 언론매체를 주목했다. 그 매체에 실리는 삽화, 만화, 미술 소개, 미술 보도, 미술평론 따위는 모두 미술대중화의 중요 기제들이다. 그런데 문제는 남작(濫作)의 삽화, 엉성한 만화, 조루한 미술 보도, 인적부도(人跡不道)의 미술평론 따위에 대해 '일대 수치'라고 강력히 비판했다.

셋째, 윤희순은 미술발표기관의 단일화를 제창했다.

윤희순은 당시 서화협회가 있음에도 불구하고 '조선민족의 권위있는 미술발표기관을 조직'할 것을 제창했는데,[37] 이것은 윤희순이 보기에 서화협회 조직이 '봉건적 사랑(舍廊)의 연장'일 뿐이며, 더구나 그 전람회에 '민족의 심각한 생활의 일편'조차 없었고 오히려 골동적 모사와 서양미술의 재탕만 일 삼은 작품만 나오고 있기 때문이다. 따라서 윤희순은 그 단일조직에 조선 미술가 전부가 출품할 것과 여기에서 대중이 미술을 배우고, 느끼고, 생활에까지 흡수하길 희망했던 것이다.[38]

넷째, 윤희순은 미술학교 설립을 강력히 제창했다. 미술학교 설립은 식민지 조선에서 실로 최고, 최대의 과제였다. 하지만 일제는 미술학교 설립을 끝내 가로막았다. 윤희순은 이를 다음과 같이 썼다.

"동양미술의 권위를 잡고 있는 조선 미술계이었으니, 미술학교가 없는 것은 일대 모순이 아니고 무엇인가. 혹은 연구소의 형식으로, 혹은 강습회 · 강연회의 형식으로 미술연구기관의 조직은 절대 필요하다."[39]

그 밖에 윤희순은 미술관 · 박물관 등의 건설도 장차 매우 중요한 문제라고 덧붙였다.

맺음말

민족주의 미술운동 노선은 1920년대 이후 미술계에 폭넓게 확장되기 시작한 의식 각성과 이어져 있다. 이때 미술동네의 각성은 여러 방면에서 일어났다. 미술사학에서 민족 정체성의 획득이라든지, 창작에서 시대성 회복이 그 주된 표현이었다. 특히 김복진을 중심으로 펼쳐진 사회주의 미술운동은 당시 식민지 지식인 사이의 민족 각성과 깊은 연관을 맺는 것이다.

윤희순의 등장은 바로 그같은 시대 상황과 이어져 있는 것으로, 프로미술운동 진영의 정치 우위 노선이 일정한 편향을 보이던 시기에 등장했다는 점에 의의가 있다. 하지만 윤희순은 사회주의 사상에 공감하고 있었고, 리얼리즘 미학에 충실했다. 그럼에도 윤희순은 프로예맹에 참가하지 않았다. 이것은 프로예술운동 노선에 일정한 거리를

갖고 있음을 보여주는 것으로, 윤희순이 민족주의를 보다 강조하면서 독자한 진보 민족주의 미술운동 구상을 세워 나간 결과인 듯하다.

청년 윤희순은 '조선민족 문화운동자'임을 자처하면서 앞서 살펴본 대로 작품을 통한 행동을 내세웠다. 또 윤희순은 조선미전에 응모 출품하여 특선을 했고, 비평활동을 통해 조선미전에 대한 비판적 관심을 보여주었으며, 나아가 조선미전 개신동맹기성회에 참가해 비판의 날카로운 칼날을 휘둘렀다.[40]

윤희순의 독자한 진보 민족주의 미술운동론, 다시 말해 윤희순 구상이 1930년대 식민지 화단에 어떤 영향력을 행사했는지는 보다 섬세하고 철저한 연구가 필요하다. 그가 해방 직전까지 가장 활발한 비평활동을 펼치는 가운데 1930년대에 가장 주요한 담론인 '조선미술론', 1940년대 전반기 전시체제하에서 '미의 기사론'을 펼쳐 나갔다는 점에서 더욱 그러하다.[41]

윤희순이 1932년에 발표한 「조선 미술계의 당면문제」는 당대 민족주의 미술운동 구상을 압축한 문헌으로, 김복진을 비롯한 프로미술 진영의 계급미술사상, 김용준을 비롯한 정신주의 및 탐미주의 미술사상 및 기타 예술지상주의 미술사상과 더불어 당대 미술사상의 한 봉우리를 차지하는 것이다. 윤희순의 미학과 미술운동론의 독자성은 여타 미술사상의 특징과 빗대 볼 때 보다 또렷하다고 하겠다. 그러나 대개의 미술사상이 모두 민족미술 건설 및 일본화 모방 비판, 조선 민족미술 전통의 계승 등 민족주의를 바탕에 깔고 있다는 점에서, 윤희순의 민족주의 미술사상은 식민지 민족의 미술운동론 가운데 정당성을 확보하는 것이기도 하다.

여기서 살펴본 「조선 미술계의 당면문제」 밖에도 조선 향토색 비판, 형식주의 비판, 조선미전 비판, 창작기법론, 공예론 들을 담고 있는 「협전을 보고」 「제10회 조선미전 평」 「제11회 조선미전의 제 현상」[42] 들에 관한 검토, 그리고 이후 발표한 모든 문헌에 관한 연구 또한 중요하다 하겠다. 왜냐하면, 단순히 한 지식인의 미술사상에 관한 추이를 헤아린다는 의의를 넘어 식민지 민족의 민족미술 사상 전모를 파악할 수 있다는 의의를 지닐 수 있기 때문이다.

14. 박문원의 미술비평

머리말

박문원(朴文遠)은 1920년에 소설가 박태원(朴泰遠)의 동생으로 태어났다. 박문원은 동북제국대학 미학과에 입학했으며 1941년과 1942년 두 해에 걸쳐 총독부 주최 조선미전에 유화를 출품, 연이어 입선했다. 1941년에는 〈아이〉를, 1942년에는 〈여자 아이들〉을 그렸다.

그 뒤 강제 학병 입대를 거부하다가 징용을 당했고, 해방 직후 징용에서 풀려 나와 곧바로 조선프롤레타리아미술동맹(이하 프로미맹)을 조직했다. 그때 활동을 알려 주는 자료로서 1946년 한 신문에 실린 다음과 같은 내용을 볼 수 있다.

"삽화가 소개—본지에 속재될 『강철』의 삽화를 담당한 박문원 씨는 당년 이십칠 세의 진보적 사상을 가진 청년화가인 동시에 미술이론가이다. 그는 일본의 동북제대 미학과에 적을 두고 회화의 이론과 제작을 아울러 연구하여 오다가, 1943년 일제가 조선 청년학도의 피를 강요한 간악한 학병제를 거부하고, 징용으로 원산에서 과만한 강제 노동을 당하여 오다가 팔일오에 의하여 해방되어, 현재 조선미술동맹과 조선노동조합전국평의회(이하 전평) 선전부에서 우리 민족의 해방운동에 많은 활약을 하고 있는 분이다."[1]

박문원은 조직사업과 창작 · 선전 · 비평활동을 꾸준히 전개해 나가던 중 단독정부 수립 얼마 뒤 월북했다. 월북한 뒤 활동은 자세히 알 수 없다. 그런데 1963년 북한에서 나온 『력사과학』 제4호를 보면 「도리의 본국에 대하여」를 발표한 사람과, 1966년 『력사과학』 제4, 5호에 「삼국시기 미술사 년표」를 연재한 사람이 박문원이다. 월북한 박문원과 같은 사람인지 확인할 길은 없지만 같은 사람이 분명한 듯하다.

또한 박문원은 1946년 12월에 열린 제1회 조선미술동맹 회원전에 작품 〈감방〉을 출품했다. 이 작품은 그때 시인이자 미술비평활동을 했던 오장환(吳章煥)으로부터 매우 높은 평가를 받았다. 그러나 작품은 남아 있지 않고, 더욱이 사진이 완전히 뭉개진 상태라 그 형상을 제대로 알아볼 수 없어 매우 아쉽다.

하지만 박문원과 대단히 친했던 시인 김상훈(金尙勳)의 시집 『대열(隊列)』에 남긴, 김상훈의 모습을 그린 펜화는 인물의 특징을 잡아내는 데에 뛰어난 재능을 보여준다. 아무튼 박문원은 해방 직후 미군정 기간 중 프로미맹의 중앙의원, 1946년 11월에 미술가 단일대오인 조선미술동맹 서기국원 따위의 핵심 직책을 맡아 활동했다.

이 글에서는 박문원이 미군정 기간 동안 남긴 글 다섯 편을 발표 순서에 따라 문제의식이 무엇인지 살펴보고, 또 그 폭넓은 주제를 몇 가지 테두리로 엮어 살펴보도록 하겠다.

프로미맹 이론가의 면모

「조선미술의 당면과제」[2]는 박문원의 첫 발표 논문이다. 그리고 1945년에 프로미맹 쪽에서 나온 유일한 문헌이기도 하다. 이 글의 주요 내용을 프로미맹의 강령에 비추어 보면 일종의 강령해설 같은 성격을 지니고 있다. 일제 하에 조선미술의 성격과 한계를 분석 비판하고, 자주적 민족국가 건설의 과제에 어떻게 미술이 조응해야 하는가 하는 대안을 모색하는 이 글은, 프로미맹의 문제의식을 매

우 뚜렷하게 보여주고 있다.

이 글은 조선미술건설본부(이하 미건)가 보여주고 있는 무기력과 그때 대다수 미술가들의 미학과 창작의 문제점을 전면 비판하고 있다. 특히 미건에 속한 분파 분자들, 다시 말해 친미 보수성 짙은 고희동(高羲東)과 임용련(任用璉) 들의 책동을 엄중히 비판하고 있다.

여기서 잠깐 미건에 대해 살펴보기로 하자. 해방 후 미건은 정현웅과 길진섭·김주경·김용준 들이 고희동·장발·노수현 들을 끌어들여 백여든일곱 명의 미술가를 회원으로 삼아 출발했다. 여기에는 최연해(崔淵海) 문학수(文學洙) 선우담(鮮于澹) 윤자선(尹子善) 윤중식(尹仲植) 김병기(金秉驥) 정관철(鄭寬徹) 황헌영(黃憲永)과 같은 평양의 미술가들도 함께 참가함으로써 명실상부한 남북 단일미술가 대오임을 표방했다. 그리고 친일 행적이 뚜렷했던 김은호(金殷鎬) 이상범(李象範) 김기창(金基昶) 심형구(沈亨求) 김인승(金仁承) 김경승(金景承) 윤효중(尹孝重) 배운성(裵雲成) 송정훈(宋政勳) 들을 배제함으로써 일제잔재 청산에 대한 의지를 천명하기도 했다.

그런데 미건은 조직건설의 계기가 '주어진 해방'에서 비롯되었고 구성원들 또한 천차만별의 이해와 요구를 갖고 있었으므로, 여러 분파 계열들의 단순한 집합체 이상일 수 없었으며 어떤 활동내용도, 사업방침도 공유하기 어려웠다. 미건의 선전미술대 대장 길진섭만이 진보성 짙은 미술운동의 이론과 실천을 틀어쥐고 있었다는 사실은, 역동하는 시기에 미건의 뚜렷한 한계를 보여주는 예증이다.

미건의 주도권에서 벗어나 있었던 고희동·임용련과 같은 보수친미파들은, 10월 초순에 진보성 짙은 활동을 꾀하고 있던 정현웅·길진섭·김주경·오지호 들을 비판하고 나섰다. 보수친미파들은 미건이 정치활동에 주력했다고 비판하고 미건이 정치중립을 지켜야 한다고 주장하며, 1945년 10월 1일부터 열릴 미건 회원전 직후, 미건이 가맹해 있는 상위조직인 조선문화건설 중앙협의회에서 미건이 탈퇴할 것임을 선언했다. 그리고 그들은 11월 초순 무렵 미건을 해소하고 조선미술가협회(이하 미협)를 결성, 일제시대 서화협회의 전통을 계승하겠다고 나섰다.

바로 이 미건 총회장이자 미협결성대회 장소에서 김주경·오지호·이인성(李仁星)·정규(鄭圭)·박영선(朴泳善) 들이 탈퇴를 선언하고 퇴장했다. 태어난 날부터 흔들리기 시작했던 것이다.[3]

미건이 이처럼 무기력한 상태에 놓여 있는 중에, 일제시대 때 프로예맹 미술부 활동을 펼쳤던 박진명(朴振明) 강호(姜湖) 이주홍(李周洪)의 주도로 스물한 명이 모여 1945년 9월 15일에 프로미맹을 결성했다. 프로미맹은 조직의 이념과 목표를 뚜렷이 내세우고 일제 아래 프로예맹 전통을 계승한 단체임을 선언했다. 박문원은 프로미맹 중

1945년 10월, 조선미술건설본부가 주최한 해방기념미술전람회를 기념해 덕수궁 석조전에 모인 미술인과 각계 인사들. 앞줄 왼쪽 세번째부터 윤치영·고희동·이승만. 가운데 줄 왼쪽부터 안경 낀 사람이 정홍거·최우석· 이쾌대·이종우·김용준·배렴. 김용준 뒤에 선 이가 박득순이고, 이쾌대 뒤로 왼쪽이 장우성, 오른쪽이 윤자선. 고희동은 정치적 중립을 내세웠지만, 실질적으로 이승만의 입장을 지지하는 활동을 펼쳤다.

앙의원으로 선출되었다. 이때 그의 역할을 뚜렷하게 밝혀 주는 자료는 없지만, 그의 활동상으로 미루어 박진명과 더불어 강령을 작성하고 조직의 변화 따위를 주도했을 것이다.

비평활동의 중단

프로미맹은 1945년 10월 30일 무렵 조선미술동맹(이하 조선미맹)으로 조직을 개편했는데,[4] 이 무렵에도 중간파 미술가들을 끌어들이지 못했다. 따라서 조선미맹의 조직 과제의 하나는 중간파 미술가를 끌어들이는 데 있었다. 그런데 박문원의 글을 보면 중간파 미술가 흡수문제에 대한 고민은 어디에서도 발견할 수 없다. 문제는 그 방도가 없었다는 사실보다 다음과 같은 실정 탓이었다.

조선미맹은 11월 7일부터 '러시아 혁명 기념사진, 만화전'을 개최했다. 그리고 1946년 1월 1일부터 종로 거리에서 수십여 종의 포스터를 중심으로 '반파쇼 가두전'을 열고, 1월 16일에 결성한 소·미대표단 환영준비위원회 선전부에 박진명 서기장을 파견했다.

이런 활동 형태는 미술가가 직접 선전요원으로 나서지 않으면 불가능한 활동양식이다. 그런데 그 무렵 이런 활동양식에 뜻을 함께 하거나 스스로 그렇게 할 수 있는 미술가들은 거의 없었다. 따라서 미협에 불참한 미술가들로서 김주경·오지호·이인성과 같은 중견미술가들을 끌어들인다는 것은 불가능에 가까웠다.

아무튼 김주경 등 보수친미성 짙은 미협에 반대하면서 자주국가 건설의 정치 과제에 동의하는 미술가들은 조선미맹과 관계없이 독립미술협회를 결성했다.

그런데 놀라운 일이 벌어졌다. 얼마 뒤 독립미술협회와 조선미맹이 전격 통합을 이뤄냈던 것이다. 불가능한 것처럼 보이던 일이 이뤄진 것이다. 이 점은 통합 조직인 조선미술가동맹(이하 미술가동맹)의 조직체계와 임원진 구성을 보면 이해할 수 있는 대목이다. 다시 말해 미술 종류별 분과위원회를 구성해서 그 활동양식의 다양성을 꾀했고, 또 주요 직책에 독립미술협회와 조선미맹 구성원들을 적절하게 균배했던 것이다. 비판하는 눈으로 보자면 절충성 짙은 타협안이지만, 긍정하는 눈길로 보자면 조직의 풍부

화를 꾀한 것이라 하겠다.

이 대목에서 박문원의 역할을 눈여겨볼 필요가 있다. 먼저 박문원은 프로미맹과 조선미맹의 뛰어난 이론가였지만 통합조직인 미술가동맹에서는 서기장을 맡았을 뿐, 미술평론부 위원장을 오지호에게 넘겨 주고 자신은 일체의 비평활동을 중지했다. 이를테면 고육지책인 셈이다.

뒤에 살펴보겠지만 박문원의 문제의식은 오지호나 김주경과 같은 심미주의 조선미술론이 아니었다. 그럼에도 불구하고 이념이나 미학 문제를 덮어두었다는 점은, 프로미맹-조선미맹 쪽이 얼마나 중간파 미술가들을 흡수하고자 고심했는지 잘 알려 주는 증거인 것이다. 박문원이 이 문제를 계속 공공연하게 거론한다는 것은 단일대오 건설을 포기하는 일이었을 테니까 말이다.

실제비평

한편 윤희순·길진섭·김기창·이쾌대·정현웅·김정수(金丁秀) 등 미협 탈퇴를 선언한 서른두 명의 미술가들은 곧장 여든아홉 명을 끌어 모아 1946년 2월 28일에 조선조형예술동맹(이하 조형동맹)을 결성했다. 조형동맹은 며칠 앞서 출범한 미술가동맹과 나란히 새로운 연합단체인 조선문화단체총연맹 산하 단체로 가입했다. 그 뒤 8월부터 조형동맹과 미술가동맹이 합동 논의를 시작해서 11월 10일에 그야말로 미술가 단일대오인 조선미술동맹(이하 미맹)을 결성하기에 이르렀다.

박문원은 미맹 서기국원에 취임했고, 이를 계기로 1947년에 접어들어 침묵을 깨고 비평활동을 재개했다. 1947년 2월에 발표한 「중견과 신진」[5]은 해방 뒤 일 년여 동안을 지나오면서 세대 사이에 발생한 차이를 밝히고 그 장단점을 열거한 다음, 앞으로 해결해야 할 과제들을 제기한 글이다. 이 글이 갖는 뜻은 무엇보다도 미맹으로 합류한 광범위한 미술가들의 지향과 성격을 통틀어 총괄함으로써 그 조화의 가능성을 모색하는 것이라 하겠다.

그 뒤 미맹은 미군정의 거센 탄압에 맞서 민족 역량을 지켜내기 위한 광범위한 대중사업을 펼쳐냈으나, 상황은 더욱 나빠져만 갔다. 많은 미술가들이 동요, 조직을 이탈해 나갔다. 1947년 6월에 이쾌대·이인성·박영선·한홍

택(韓弘澤) 들이 탈퇴해 조선미술문화협회를 결성한 일이 그 대표적인 사례라 하겠다.

박문원은 이러한 상황을 겪으면서 잠시 평필을 놓았다가 1948년 단독정부수립과 동시에 열정적인 비평활동을 펼쳐 나갔다. 8월, 10월, 12월에 각각 한 편씩 발표했다. 하지만 12월에 「리얼리즘과 로맨티시즘의 문제」[6]를 끝으로 더 이상 평필을 들지 않았는데 아마 이 무렵 월북을 단행한 듯하다. 특히 단정 수립 뒤 서울지검은 좌익 문화인을 대상으로 사상전향 기구를 운영했는데, 박문원이 여기에 참가하지 않았던 것으로 미루어 보면 일선에서 잠적, 공공연한 활동을 중지한 것이 확실하다.

박문원이 1948년 8월에 발표한 「미술의 삼 년」[7]은 그 무렵 해방 삼 년 동안을 묶어서 미술동네의 성격을 규정해 나간 글이다. 특히 고희동·이인성·이쾌대·김세용(金世湧) 들에 대해 각각 특징적인 작품 경향과 조직활동을 관련시키면서 비판하는 대목이 돋보인다. 「선전미술과 순수미술」[8]은 순수미술의 본질을 폭로하려는 뜻에서 쓴 글로서, 미국미술을 예로 들어 보여주고 있다. 또 선전성과 예술성이 어떻게 다르고 어떻게 같은지를 논증하고자 한 글이다.

월북하기 앞서 마지막 글인 「리얼리즘과 로맨티시즘의 문제」는 김기창의 작품 〈창공〉과 이쾌대의 작품 〈조난〉을 대상으로 삼아 리얼리즘과 혁명적 로맨티시즘의 관계를 거론하면서 창작방법의 문제를 살펴보고 있다.

이처럼 많지도 길지도 않은 박문원의 비평문과 활동의 양은, 그러나 해방 삼 년 기간 동안, 동시대 현실의 과제에 가장 적극적으로 대응하는 문제의식을 담고 있는 것이다. 또한 가장 진보성 짙고 뚜렷한 미학과 창작방법의 관점 및 조직운동의 입장이 담겨져 있다는 점에서 대단히 값있는 글이라 하겠다.

또한 그는 일제 아래서 시대상황에 굴복하는 친일 행각과는 완전히 대비되는 삶을 살았으며, 미군정 아래 미술운동의 주류를 이룬 '프로미맹─조선미맹─미술가동맹─미맹'에 몸담았다는 사실은 눈여겨볼 필요가 있다. 그리고 조직의 핵심 활동가인 서기장을 역임해 온 미술가요, 흔들림 없이 일관된 몸가짐을 갖고 활동을 펼친 미술가라는 점에서, 그의 글이 담고 있는 내용은 가히 미군정기 민족미술운동의 주류 전통을 아로새긴 열매라 해도 지나침이 없겠다.

식민지 미술 이식 경로와 흔들리는 예술지상주의자 비판

박문원은 자주국가 건설과 '자주적인 조선미술의 참다운 건설'을 당면한 과제로 파악했다. 그는, 일제가 조선에 대해 경제착취와 정치억압을 영구화하기 위해 문화의 발전을 가로막아 왔다고 짚으면서 다음처럼 썼다.

"단 하나의 미술학교도 가져 보지 못하고, 영양불량의 완전한 성육(成育)을 하여 온 조선미술이, 장차에 이 슬픈 식민지 미술문화의 유산을 등에 지고 어떠한 건설을 해 나갈 것인가."[9]

그리고 박문원은, 해방 후 조선미술 건설의 전면에 나선 미술가들이 대부분 '식민지적 자본주의 경제조직 위에 성장한 부르주아 미술의 특수 성격과 제국주의 전쟁이 강요한 문화의 ○○상태로 말미암아 종적을 감췄던 미술인들'이라고 분석했다.

그런데 문제는 그런 미술가들이 해방 뒤 '불편부당'이라는 구호를 내세워 교묘한 방법으로 민족 과제를 거부·반대하고 있다는 사실이다. 또 그들은 혼란스러움을 뚫고 새롭게 떨쳐 일어서고 있는 피착취계급의 투쟁을 보고 어쩔 줄 몰라 하면서 불안해 하고 있다. 박문원은 그들이 착취계급과 피착취계급 사이에 끼어 어느 쪽의 이익을 위해 뛸 것인지조차 모른 채, 다만 "초지상적(超地上的)인 세계에서 반지상적(半地上的)인 세계로 겁을 잔뜩 집어먹으면서 조심스럽게 내려 앉았었다"고 짚은 다음, 그러한 소부르주아 예술지상주의자들의 가슴속에는 '두 종류의 혼'이 혼란을 일으키고 있다고 규정했다.

박문원이 지적하는 그들이란 미건에 소속한 상당수 미술들이라고 보아 무리가 없다. 근거는 미건이 주최한 1945년 10월에 열린 해방기념문화대축전 미술전람회에 나온 작품들에서 쉽게 찾을 수 있다. 오지호는 그 작품들에 관해 다음과 같이 밝혀 놓았다.

"그 내용은 거의 전부가 구작에 속한 것으로, 물론 조선 해방이라는 역사적 사실과 직접 관련시켜 운위할 성질의 것이 아니다."[10]

이런 결과는 역사과정의 결과이다. 박문원은 그것을 일본의 양화를 이식한, '식민지로서의 운명을 지닌 조선의 양화'라고 표현했다. 그러면 그것의 정체는 어떤 것인가. 그것은 메이지 유신 부르주아 혁명 뒤 봉건적 요소를 많이 포함한 초기 자본주의 사회로 발전해 나가는 과정에서 프랑스로부터 이식된 것인데, 대개 쿠로다 세이키(黑田淸輝)로부터 출발하는 복잡한 일본의 신미술이다.

박문원은, 쿠로다가 수입한 화파는 그때 프랑스에서 꽃피우기 시작한 인상파 미술인데, 인상파란 '중·소 부르주아 이데올로기와 감정의 반영이요, 부르주아지의 시민생활가요인 동시에 사회적으로 탈락하여 가는 중·소 부르주아지의 쇠퇴적 징후를 내포한 미술'이며, 부르주아의 절정에 이르른 미술이라고 썼다.

그 뒤 자본주의 사회 여러 모순이 커짐에 따라 소부르주아가 몰락하고 동시에 인상파에서 후기인상파로 이어져 나갔으며 계속해서 프랑스 부르주아 계층 미술이 급진적인 전개과정을 복잡하게 밟아 나갔다.

"일본에서도 또다시 자본주의 반복과정을 자리 내려 오면서 재연되었다. 일본 양화사는 간단히 말한다면 프랑스 부르주아 미술사의 불구적 압축이었다. 이것이, 또다시 삼차로 식민지 경제체제가 받쳐 주는 악조건 아래 되풀이한

1946년 3월, 단구미술원 동인전 전람회장의 미술인들. 앞줄 왼쪽부터 장덕·정홍거·김영기·장우성·배렴. 뒷줄 왼쪽부터 정진철·이응노·조중현·조용승.

것이 조선 양화이니, 혹은 절단되고 혹은 비약하여 이 땅의 '병든 장미'는 가냘픈 꽃을 힘없이 피고 있었던 것이다."[11]

박문원은 이 식민지 경제체제가 받쳐 주는 조선 유화를 진보의 눈길로 규명했다. 먼저 박문원은 조선 부르주아 미술의 경제적 정치적 조건을 다음처럼 썼다.

"조선에서의 부르주아 미술은 경제적 무조건과 일본 제국주의의 식민지 문화정책으로 말미암아 건전한 발육을 하지 못하였다. 공모전이라고는 관립미술전람회 단 하나뿐이었다. 조선민족을 '충량한 제국 신민'으로 육성하려는, 즉 그들의 착취와 억압을 영구화하려는 ○염 ○○○○이었다. 그들이 말하는 건전한 미술작품만이 유일한 발표기관을 통과하였다. 내용을 잃은 껍데기 아카데미즘 이십삼 년 동안의 선전(*조선미전)의 성격이다."[12]

다시 말해 경제토대가 없었으며, 정치 제도적 장치로서 관립전이 있었지만 그것은 식민주의 산물이었다. 한마디로 조선 부르주아 미술의 정체는 '내용 잃은 껍데기 아카데미즘' 미술에 불과했다. 프랑스 부르주아 계급의 사상과 미학·정서·미의식에 토대하는 미술을 일본을 거쳐 이식했는데, 이는 껍데기만 옮겨 놓은 것이었다.

"그러나 상품으로서의 미술가들은 조선에서 수요자를 찾기가 어려웠다. 그들 부르주아 화가들은 거의 전부가 다른 직업으로 생활을 유지하여야만 될 '일요화가'였다."[13]

자본주의 경제토대하에서, 독립미술가들은 작품을 상품으로 삼아 생활을 할 수밖에 없는데, 그것이 허락되지 않는 식민지 조건에도 불구하고 부르주아 미술을 이식했으니, 그 미술이란 껍데기 같은 것일 수밖에 없다는 것이다.

프랑스 부르주아 미술 이식과 그 비판

박문원은 부르주아 미술의 성격을 밝히기 위해 미술의 계급 성격을 짚어 두었다.

먼저 맑스의 토대—상부구조론에 입각해서, 예술 · 정치 · 법제 · 종교 · 철학 따위 관념상의 여러 형태는 경제 조건에 따라 규정 제약당하는 사회의식 형태이며, 예술의 내용은 그 사회의식의 반영이라고 썼다. 이어서 그는 조형예술의 경우, 직간접적인 '매개물 또는 중간 ○○' 이 개입해서 이루어지는 복잡한 것이라고 밝혔다.

박문원은, 예술 발생의 기원과 그 발달과정을 보면 인류가 잉여생산물을 산출하기 시작하면서 예술의 모습이 매우 뚜렷해지기 시작했다. 따라서 조선에 있어서도 이를테면 고구려 고분벽화라는 게 고구려 노예국가의 생산력에 의존한 것으로, 노예의 강제노동 없이는 그것이 불가능한 것인 만큼, 원시공동체를 제외하고는 '종래의 예술은 그 시대의 지배계급의 예술' 이라고 보아야 한다는 것이다.

박문원은 이러한 관점에서 이식해 온 유화의 '발매원' 인 프랑스 미술은 어떤 경제 기초에서 발생한 예술인가를 분석했다. 이 대목은 길지만 내용의 대부분을 읽어 보자.

"대지주의 권력이 서서히 여러 가지의 장애를 거쳐 가며 멸망하고 있었던 때에 평균적 지배력을 가지고 약탈하던 대 · 중 · 소 부르주아지는 18세기 말엽에 이르러 그들의 예술을 창조하였던 것으로, 즉 생명을 잃은 귀족미술인 로코코 양식—이 로코코의 미술은 봉건적 귀족정치와 금융과두정치를 그 사회적 기초로 하고 있다—과 대항하면서 산업 부르주아지는 자기들 예술의 신양식을 건설한 것이다. 다비드의 영웅적 고전주의는 혁명적 부르주아지의 시민적 이데올로기를 구현한 것이다. 들라크르와의 낭만주의와 쿠르베의 사실주의, 이러한 도정을 밟으면서 프랑스 화단은 유럽의 미술계에서 지배적 지위를 획득하였다. 다시 말하면 상업 자본주의적 관계의 생장과 더불어 놀랍게 찬란한 르네상스의 미술 개화를 보이던 이탈리아의 바로크 시대의 에스파냐와 네덜란드에서 유럽 미술의 헤게모니를 빼앗아 버렸다.

이리하여 파리는 뒤늦은 제국(諸國)의 미술가들을 위하여 '과도기를 단축하고 단화(單化)시킴을 가능하게 하려' 하고 있다. …파리는 국제적 척도의 부르주아 예술의 일반적 선(線)을 지도하고 전위적 예술가들에게 자기 자신을, 즉 자기의 계급적 본질을 발견케' (마싸) 하여 주었다. 그러한 파리 부르주아 미술양식에 있어서 가장 찬란한 발전을 이룬 것이 인상파이다.

인상파는 부르주아적인 풍부한 시민생활의 구가인 동시에, 사회적으로 타락하는 부르주아 지식계급의 포만과 권태를 내포한 미술이다. 자본주의 최후 단계로서의 제국주의로 들어가는 시대 속에서 소부르주아지의 불안과 실망의 심리는 남김없이 미술에도 반영되니, 인상파 · 후기인상파 · 야수파 · 다다이즘 · 초현실주의 · 표현파 · 미래파 · 입체주의 또 무슨 주의, 무슨 파 하는 잡화상같이 어지러운 화파의 출몰과 무정부 상태는 멸망하여 가는 부르주아 예술의 소위 '최후의 자태' 인 것이다. …고갱은 부르주아 문화 사회를 부정하고 건전한 야만을 찾아서 타히티 도(島)로 도피하였다. 다다는 일체의 부르주아 기성문화의 파괴를 절호하며 광란적 제스처로 자살적 행위를 하였다."[14]

부르주아 미술의 번잡하기 짝이 없는, 어지럽고 잡화상같은 무정부 상태가 그 최후의 자태라고 지적한 박문원은, 그것을 다음과 같이 비유했다.

"나는 이 위독에 빠진 '노령의 예술', 부르주아 미술의 역사를 생각할 때마다 엽기소설에 등장하는 유한 마담을 연상한다. 행복스러운 생활의 포만에서 권태를 느낄 수밖에 없는 유한 마담은 무서운 낭비를 하여 가며 이상 자극을 찾기 시작하고, 경부(輕浮)와 병적인 감상(感傷)을 즐겨하면서 자아의 끝없는 황홀경에 침심(枕甚)한다. 이상 자극은 만성이 되고 만성은 더 한층 강력한 자극을 요구하니, 유한 마담은 결국은 무서운 허무적 마비상태로 몰아가, 자조와 광적인 자기부정과 히스테리컬한 아우성으로 그 일생을 맺는다."[15]

식민지 조선 유화는 이상과 같이 미친 '광기' 와 같은 프랑스 부르주아 미술 그것을 '불구적' 으로 반복한 일본의 미술을 제3차적으로 받아들인 것인 만큼 '절단과 비약' 을 거듭할 수밖에 없고, 따라서 힘없이 병든 장미와 같은 신세를 면할 길이 없다는 것이다. 이를테면 조선에서도 '피

카소 숭배'가 유행했었던 게 그것을 증명한다는 것이다. 그런 현상은 토대가 빈약한 식민지 이식미술의 특징인데, 이식한 미술을 충분히 소화하지 못하고 제멋대로 '절단과 비약'을 거듭한 당연한 결과라는 것이 박문원의 견해이다.

국수적 민족주의 미술과 그 비판

아무튼 조선 부르주아 미술은 껍데기 아카데미즘 이외에 표현파 형식을 빌어다가 조선스러운 것을 담자는 류의 흐름이었다. 박문원은 이에 대해 다음처럼 썼다.

"아카데미즘에 불만을 느끼던 우수한 몇몇의 작가들은 발표를 안 하였다. 동경서 새로운 표현파의 정신으로 세례를 받은 일군의 단체들은 자기들의 동인전을 간신히 가져왔었다. 그러한 화가들이 오히려 조선화사(朝鮮畵史)의 주류일 것이다."16

1930년대 후반에 동경에서 귀국한 유학생들은 새로운 감각을 선보였다. 고전성 짙은 사실묘사에 집착하던 경향을 부정하고 표현파 형식을 이식했다. 또 그들은 아카데미즘의 온상으로 관립미술전을 지목하고 여기에 출품하지 않았으며, 독자한 동인 전시회 즉, 재동경미협전 · 조선신미술가협회전 따위를 통해 작품을 발표했다.

박문원은 이들을 '조선화사의 주류'로 보면서 그 의의와 한계를 뚜렷하게 밝혀 놓았다. 먼저 그는 그 의의, 즉 조선미술의 주류의 지위에 자리매김하는 평가의 근거를 다음처럼 밝혔다.

"주목해야 될 것은 아카데미즘과 싸워 나가면서 소위 '조선적'인 미술을 추구하여 오던 화가들인데, 그 사람들이 지향하던 목표는, 결국은 포비즘의 형식을 빌려다가 그 안에 조선적인 무엇을 담자는 것이다."17

그런데 그것은 박문원이 보기에 명백하게 국수주의다운 것이다. 우선 그 화가들이 취한 조선스러운 것이란 '댕기꼬랑이를 딴 시골처녀와 모든 봉건적 잔재'들에 불과하다. 그런 경향은 그때 조선 영화가(映畵家)들이 그런 형상을 화폭에 넣으려고 노력했던 바와 다르지 않다. 박문원은 그런 경향의 본질을 배타주의 · 회고주의 · 민족주의라고 규정했다.

"민족주의자들이 쏠리는 회고주의와 조선 고래문화의 우수성을 비과학적으로 호도하고 우성화하는 배타주의는 참다운 조선 민족미술 건설의 장애물이다."18

박문원의 이와 같은 견해는 1930년대 후반 이래 조선스러운 경향을 보이는 미술의 본질과 성격에 대한 비판임과 동시에, 그때 미건의 이론가들이었던 김주경 · 오지호의 민족주의 미술론과 대립 구도를 형성하는 것이었다.19

두 가지 민족문화와 현 단계 조선의 민족문화 건설의 길

박문원은 올바른 민족문화 건설의 길을 걷기 위해 민족문화를 부르주아 민족문화와 프롤레타리아 민족문화로 나누어 보아야 한다고 썼다. 먼저 부르주아 지배 아래서 민족적 문화란, 그 내용은 부르주아적이며 형식은 민족적이다. 그것의 목적은 민족주의이다. 결국 이런 민족문화는 대중에게 해를 끼치고 부르주아의 지배를 더욱 강화하는 것이다.

반대로 프롤레타리아 독재 아래 민족문화란, 내용은 사회주의적이고 형식은 민족적이다. 그 목적은 대중을 국제주의의 정신으로 교육시키고 프롤레타리아 독재를 더욱 견고히 하는 것이다. 한 걸음 더 나아가 보면 그것은 사회주의 사회의 예술, 즉 '참으로 자유롭고 계급성 없는 예술'을 지향해 나가는 것이다.

그러면 현 단계 조선 민족문화 · 민족미술 건설은 어떻게 이뤄질 수 있는가. 박문원은 '참다운 조선 민족문화의 건설'은 '민족주의적 문화건설, 즉 국가주의'로 이뤄지는 것이 아니며, 외국의 진보문화에 대항하려는 자세의 지나침은 결국 문화적으로 빈궁한, 민족의 비겁한 태도에 불과하므로, 이러한 두 가지 태도를 하루 빨리 청산해야 한다고 지적했다.

김만술 〈해방〉 1947.
해방 공간의 약동하는
시대정신을 표현한
조소작품으로, 밧줄을
풀어내고 미래를 향해
타오르는 기개를 강렬한
형상으로 묘사했다.

이를테면 일본의 경우, 군국주의 파시즘이 지배하는 조건 아래 일본적 유화를 만들어내려는 움직임이 있었지만, 그것이 계급적 민중적인 문화를 배척하는 한에서는 결국 '왜소한 국민문화를 주장하는 국가주의적 배외주의적 파시즘'에 불과했다고 예를 들어 보여준다. 따라서 조선의 경우에도 일본의 아마데라스 오미카미(天照大神, *일본의 천신) 대신에 단군을 내세워서는 안 된다는 것이다.

이러한 견해는 회고주의와 같은 복고봉건주의에 대한 부정이며, 배타국수주의에 대한 드높은 경계였다. 한편 이런 견해는 자연스럽게 지나친 민족허무주의에 대한 경계를 내용으로 확보하는 것으로서, 조선 민족미술 건설의 올바른 노선이라 하겠다.

나아가 무엇보다도 파시즘에 대한 경계, 즉 자주민족국가 건설이란 당면목표를 갖고 있었으며, 이미 미군이 남한에 진주하여 군정을 시작한 처지에 배타 국수주의의 강력한 등장을 우려하고 있다는 점에서 박문원의 주장이 지니는 현실적이고 적극적인 뜻을 찾아낼 수 있을 것이다.

부르주아 미술과의 투쟁과 방도

그때 조선민족은 어떤 조건 아래 있었는가. 박문원은 조선 민족문화의 정당한 건설이 프롤레타리아 독재 아래서만 가능하다고 주장했다. 하지만 1945년 해방 직후 조선은 그런 조건이 아니었다. 따라서 박문원은 다음처럼 썼다.

"우리들은 조선에 이러한 미술을 수립하기 위하여 '대중을 해하고 부르주아 지배를 더욱 옹고히 하려는' 부르주아 미술—부르주아 착취계급 독점미술—과 단연코 싸워야 할 것이다."[20]

박문원은, 해방 직후에도 여전히 온존하고 있는 '껍데기 부르주아 미술'을 청산해야 할 첫째 대상으로 보았다. 그가 중앙위원으로 참가한 프로미맹의 강령 두번째 항이 '우리는 일체 반동적 미술을 배격함'이었는데, 여기서 가리키는 '반동적 미술'의 핵심이 바로 그런 미술이었다. 그 속에는 아카데미즘 미술은 물론, 피카소 숭배에 빠진 미술, 또는 아카데미즘에 대항해서 싸우는 표현파 형식에 봉건적인 내용이 담긴, 소위 조선스러운 민족주의 미술 따위가 모두 포함되어 있다.

여기서 문제는, 그때 조선사회에 이식되어 있는 여러 가지 부르주아 미술이 스스로 물질토대 또는 경제조건을 얼마나 확보하고 있는가에 대해 박문원이 어떻게 파악하고 있었는가 하는 점이다.

박문원은 이 문제를 충분히 밝히지 않았다. 하지만 글 흐름에 따르면, 경제착취와 정치억압을 당하는 조선 식민지 프롤레타리아트가 존재한다는 전제를 깔고 있다. 또 조선 민족미술 건설 노선에서 투쟁대상을 이식 부르주아 미술로 상정하고 있다. 이로 미뤄 보자면 조선 자본주의의 발전은 제국주의의 경제와 정치의 착취와 억압으로 불구적이고 기형적으로 왜곡된 상태이며, 따라서 그 착취자·억압자의 정책에 따른 기형 부르주아 이식미술이 자리잡고 있는 처지라는 것이 박문원의 견해라 하겠다. 그래서 박문원은 다음처럼 썼다.

"우리들은 경제적 착취와 정치적 제도로 인하여 문화를 일찍이 가져 보지 못하는 노동계급에게 착취로 빚어낸 부르주아 문화를 돌려 보내 주자."[21]

박문원이 조선 부르주아 미술을 이식된 것, 병든 장미로 허약하기 짝이 없는 것, 그 발매원이 프랑스 부르주아 미술이며 그것을 제대로 소화하지도 못한 일본의 불구적 부르주아 미술을 통해 수입한 것이라고 지적했던 점을 상기해 보면, '돌려 보내' 줄 곳은 매우 뚜렷하다.

또 하나 매우 중대한 문제는, 그 미술이 껍데기든 병든 것이든, '절단과 비약'을 거듭하면서 식민지 조선의 소부르주아 미술가들에게 이식되어 자리를 잡고 있다는 사실이다. 박문원이 그들에게 '부르주아 미술같이 부호들의 기호를 ○○할 수 ○○○○○만 고집할 게 아니'라고 호소하고 있는 것도 모두 그런 사정과 관련을 맺고 있다.

해방 뒤 곧장, 진보성 짙은 미술가는 그러므로 프롤레타리아 계급의 입장과 관점을 지니고 그 이익을 위해 싸워야 했다. 박문원은 다음과 같이 촉구했다.

"그러므로 프롤레타리아 미술은 프롤레타리아트 계급만이 가질 수 있는 사상과 애정을 통하여 더욱 고도한 예술 수립을 기도하는 동시에 프롤레타리아트의 혁명적 투쟁에 적극적으로 참가한다."[22]

박문원은 그 구체적 방법을 네 가지로 나누어 제시했다.

첫째, 몽유적 비상을 꿈꾸면서 사회에 대해 전혀 신경을 쓰지 않는, 부르주아 미술에 대항하는 단계에서 가능한 프롤레타리아 미술은, '사적 유물론의 방법으로 현실을 그리어내는 프롤레타리아 리얼리즘'을 '창조'하는 것이다.

둘째, 무계획성, 무정부성, 개인주의적 경향을 근본 성격으로 갖는, 부르주아 미술에 반대하는 단계에서 가능한 프롤레타리아 미술은, '계획성·조직성·집단성'을 특징으로 삼아야 한다.

셋째, 부호들의 기호만 만족시키는 일에만 집착하는 부르주아 미술가들의 활동 형태에 반대하여, 현 단계 프롤레타리아 미술은 '미술의 대중화를 위하여 노동대중 생활에 결합'을 할 것이며, 그러한 '모든 가능한 길을 개척'해야 한다.

넷째, 자본주의 사회의 여러 모순 속에서 노동계급을 위해 투쟁하는 만국의 프롤레타리아 미술가들에게서 많은 것을 배워야 하며, 세계 미술사의 새로운 장을 열어 제끼고 있는 프롤레타리아트의 조국 소비에트 러시아 미술을 공부해야 한다.

이런 방침은 그때 프로미맹의 강령과 완전히 일치하는 것이다.

아무튼 그 뒤 프로미맹은 조선미맹으로 명칭을 바꾸고 대중적인 선전활동을 펼쳐 나갔으며, 앞서 살펴본 바와 같이 계속 조직통합을 거듭하면서 1946년 6월에 미술가동맹 회원전을 열었는데, 여기서 박문원이 제창한 바의 새로운 창작성과를 어느 정도 거둘 수 있었다고 한다.

이 전시회에 나온 작품들의 전모를 전혀 알 수는 없다. 하지만 윤희순은 이 전시회를 가리켜 '뚜렷한 사상성의 노선'[23]을 보여주었다고 평가했고, 또 다른 글에서는 다음과 같이 평가했다.

"화신화랑에서 소품전을 열고 이때까지의 굴욕의 식민지 문화, 노예적 예술에서 탈곡한 민주주의의 국토 조선의 예술에로 지향할 새로운 길을 계시하여, 미술계는 말할 것도 없고 전 문화계에 커다란 시사를 주었다."[24]

그 밖에도 미술가동맹 평론부 위원장 오지호는 다음과 같이 썼다.

"대체에 있어 아직 일본적 영향에서 완전히 초탈하지 못하고 '이데올로기'의 표현에 있어 아직 철저하지 못한 것이 사실이다. 그러나 그 혼돈과 미숙의 가운데에 있어서도 앞으로의 역사를 담당할 새로운 계급의 왕성한 생활 의식과 조선민족이 생래적으로 향유하는 우수한 예술적 창작 능력을 충분히 느낄 수 있는 것이 지금까지의 여러 가지 전람회와 다른 점이다."[25]

이러한 평가들과 함께 그 활동내용들을 박문원이 제시

한 과제에 비춰 보면 점차적으로 성과들이 나타나기 시작
했음을 알 수 있다.

단일대오 형성과 세대에 따른 창작문제

1946년은 민족미술진영이 매우 활기를 띠던 시절이었
다. 미술가동맹과 조형동맹의 통합사업 및 창작·교육·
선전사업들이 줄을 이었다. 이런 속에서 박문원은 비평활
동을 중지한 채 미술가동맹 서기장으로서 많은 사업에 눈
코 뜰 새 없이 열중했다. 또한 창작에도 게으르지 않았다.

시인이요 그때 미술평론활동을 했던 오장환에 따르면,
미술가 단일전선인 미맹의 첫 회원전에 출품한 박문원의
〈감방〉은 '팔일오 이후에 처음으로 보는 최대의 역작' 이
었다.

뿐만 아니라 그에 앞서 1946년 8월 20일부터 열린 해방
일 주년 기념 문화대축전 팔일오 기념 합동미술전람회에
출품한 〈전위〉는 감명 깊은 가작으로 평가를 받았다.[26]

하지만 이런 박문원과 달리 미맹 안의 대다수 작가들은
그 미학과 창작경향에 있어 여전히 '반동적' 높이에서 벗
어날 줄 몰랐다. 다시 말해 미맹 첫 전시회에 민전상(民戰
賞, 민주주의민족전선에서 주는 상 이름)을 수상한 작품
〈팔일오의 행렬〉의 작가가 엉뚱한 문제로 물의를 일으키
는 상황이었다. 수상작품 자체의 문제가 아니다. 그 작품
의 작가 이름이 정철(鄭鐵)이었는데, 같은 작가가 본명으
로 출품한 다른 작품이 매우 엉뚱했던 것이다. 문제의 핵
심은, 작가가 좌우익의 대립을 의식, 양쪽의 눈치를 보는
것 아니냐는 비판이 거세게 일어났던 것이다.

또한 단일조직 건설에 성공했으니, 이 속에 섞인 창작
경향의 다양다기함을 해결해야 할 필요가 생겼다. 박문원
은 이런 상황에 대한 답변을 내기 위해 중단하고 있던 필
봉을 다시 들었다. 「중견과 신진」[27]이 그 답변이었다.

박문원은 창작문제를 우선 세대를 기준으로 나누어 살
펴보았다. 이런 세대별 구분법은 그때 민족미술을 표방하
는 미술가들의 사상성과 예술성을 살펴보는 데 효과적이
었다.

중견의 과거와 현재 그리고 신진의 한계

박문원은 먼저 '선배·중견·신진' 으로 세대를 구분한
다음, 해방 직후 이 세대들은 몇 고비의 대립과정을 겪어
왔다고 밝혔다. 그는 '선배' 들에 대해서는 일체 언급을
회피해 버린 채 중견과 신진의 각각 특징을 분석해 나갔
다.

박문원이 보기에 중견들은 팔일오 이전에 성장한 이들
이다. 중견들은 팔일오 이전에 총독부미술전람회의 낡은
아카데미즘에 반기를 들고 스스로 아방가르드를 자부한
'최첨단' 에 자리를 잡고 있었다. 하지만 그들은 일제 식민
지에서 '희망을 꺾고 애수에 잠기는 소시민의 상징' 이기
도 했다.

현실유희와 골동품취미·회고취미 따위가 그들의 안식
처였고, 또한 강렬한 개성을 갖기 위해 유달리 '형식과 마
티에르에 몰두' 했다. 당연히 세심하고 말초적인 그림일
수밖에 없었다. 따라서 그들은 화폭을 여자 살결처럼 보
드랍고 아름답게만 만들어 갔다. 이른바 '기술 중견' 이란
말이 여기서 나왔던 것이다. 그들은 회화의 순수성과 고
답성을 주장했는데 어쨌든 그것은 딱한 현실을 피해 초월
하는 창백한 인텔리의 유일한 무장이었다.

팔일오를 맞이한 그들은 '시선을 구름에서 땅 위로' 옮
겼다. 그런데 자신의 상념과 현실, 그 현실과 회화 따위
가 너무도 달랐다. 따라서 '내용과 형식의 상극' 이 생겨났
다. 여기서 갈림길에 마주섰다. 하나는 내용 없는 형식의
공허함으로부터 마니에리슴에 빠지는 길이요, 또 다른 하
나는 현실 앞에 마주서서 직시할 용기를 찾고 새로운 역
사를 향해 나가는 것이다.

박문원은 중견들이 그 갈림길에서 후자의 길을 택했다
고 하면서 '삼가 경의' 의 뜻을 밝혔다. 다시 말해 대부분
의 중견들이 미술가동맹과 조형동맹에 합류했으며 이어
서 미맹의 깃발을 들었던 것이다.

그러면 신진들은 어떠한가. 박문원이 보기에 신진들은
해방 뒤 '조선 민족예술의 혁명' 을 기치로 내걸고 스스로
'인민의 화가' 임을 확고히 내세웠다. 그들은 '역사가 요청
하는 바의 온갖 민주주의 혁명 대열에 참가하여 감히 신미
술의 전위' 를 지향했다. 그런데 신진들의 치명적인 한계

는 다름이 아니라 '기술의 미숙'이다. 따라서 신진들은 '눈은 높으나 수단이 얕다.' 박문원은 이 문제를 해결하는 길을 다음과 같이 제시했다.

"중견들이 형식으로부터 내용으로의 고민이라면 신진들은 내용으로부터 형식으로의 노력이다. 이것이 중견들은 형식을 주장하고 신진들은 내용을 중시하여 왔다면, 우리 미술인들은 이 근본적인 결함을 서로 극복하기 위하여 적극적인 노력이 필요하다."[28]

박문원은 그러한 노력이 성공할 것이라고 보았다. 다시 말해 예술가로서의 원칙문제, 근본적 태도 따위 제1단계 문제가 미맹의 결성을 통해 통일되었으므로, 이제 제2단계 과제를 마주해서 그 시련을 이겨 나가는 일만 남았던 것이다. 박문원은 과제를 첫째, 조직의 힘을 잘 살펴 나감으로써 훌륭한 작품을 만들어내야 하며, 둘째, 그렇게 하기 위해서는 실속있는 생활을 체험해야 한다고 밝혔다.

"꾸준히 이 과도기의 시련에 이기는 자만이 오직 새롭고 힘찬 참다운 미술을 창조할 수 있을 것이다."[29]

그러나 '과도기의 시련'은 너무도 컸다. 미군정청은 1947년 1월 20일에 정치·사상성을 띤 공연을 금지하는 내용의 극장에 관한 보고서를 발표했다. 이어서 처음으로 진보 연극인을 검거하기 시작했다. 이에 대응하는 진보

1945년 10월 덕수궁에서 열린 해방기념미술전람회에서 미술인들이 기념촬영을 했다. 오지호·이건영·김용준·이종우·박득순·장우성·배렴·이마동·노수현·김만형·이쾌대·최재덕·윤자선·김재석·이인성·정홍거가 모였다.

문화예술진영의 투쟁은 만만치 않았지만, 미군정청의 폭력 탄압은 갈수록 거세찼다. 뿐만 아니라 친미반공 문화예술가들이 미군정청의 옹호를 배경으로 반공문화예술의 기치를 높이 들어 올렸다.

아무튼 미맹은 4월 17일에 임원을 개선하고 매우 활발한 전시사업을 계획, 전국 이동순회전을 감행했다. 또한 문화공작대에 맹원을 파견했고 이 과정에서 전국 열다섯 개 지부에 이천여 명에 이르는 맹원을 확보했다. 이때가 8월 무렵이었다. 그러나 5월에 위원장 윤희순이 병사했고 또 6월에는 이쾌대를 비롯한 열여덟 명의 맹원이 탈퇴하여 조선미술문화협회라는 독자한 조직을 결성했다. 7월에는 전국 이동순회전 기간 중 대전 전시장 후생관에 테러단이 난입, 작품을 파괴해 버렸다.

1947년 11월에 미군정청은 폐쇄했던 덕수궁 근정전에서 잔해만 남은 친미반공 미술인들의 단체인 미협을 내세워 조선종합미술전을 열었다. 여기에 미맹을 탈퇴한 미술가들을 끌어들였다. 미술계에 친미반공의 기운을 드높이자는 의도는 물론 미맹을 압박하려는 뜻이 있음을 미루어 알고도 남음이 있는 사업이었다. 미맹은 여기에 출품거부를 결정했다.

결국 조선종합미술전은 초라한 전시회로 끝나고 말았지만, 미맹에 대한 계속된 압박과 더불어 맹원들의 동요 및 이탈 그리고 월북으로 말미암아 미맹은 점차 황폐해지기 시작했다. 1948년에 접어들면서 미맹은 어떤 활동도 펼칠 수 없는 지경에 이르고 말았다.

미군정 삼 년 동안의 미술에 대한 평가

박문원은 1948년 8월에 「미술의 삼 년」[30]을 발표했다. 이 글에서 박문원은 먼저 팔일오 직전까지 활동했던 민간단체인 신미술가협회[31]의 의의와 한계를 거론했다.

한계로는 작품 경향이 예술지상주의적이며 퇴폐성 짙은 현실도피류였다는 점을 짚었다. 의의로는 그때 식민지 미술 일반인 아카데미즘에 반대하는 소극적 저항성과 더불어 '주제나 기교에 있어서나 일가를 이루었다는 점'을 들었다.

그에 앞서 박문원은 「중견과 신진」이란 글에서 신미술

166

가협회에 관해 매우 적극 평가했던 적이 있다. 하지만「미술의 삼 년」에서는, 신미술가협회 구성원들이 해방 뒤 어떻게 활동했는가를 살펴보는 대목에 이르러 앞서 내린 긍정성 짙은 평가를 거둬 들였다.

박문원이「중견과 신진」을 발표한 시점에서 보자면 그 중견, 다시 말해 신미술가협회 회원들이 현실을 직시하고 새로운 역사의 대열에 동참한 것으로 볼 수 있었다. 미술가동맹·조형동맹을 거쳐 미맹에 참가한 바로 뒤였던 때였다. 하지만「미술의 삼 년」을 발표한 시점에서 보자면, 그 중견들이 대부분 동요 및 이탈해 버린 상태였다. 따라서 긍정성 짙은 평가를 거둬들이는 게 자연스러웠을 터이다. 아니 단순한 거둬들임이 아니라 철저한 비판을 가했다.

"그러나 팔일오란 역사적 계기는 묘한 것으로서, 우리 민족 앞에 새로운 가능성을 찾아다 준 순간부터 이 작가들은 자기들의 전위적 역할 또한 스스로 포기하여 버리고 말았다. 이것은 무엇을 의미하느냐 하면, 그들은 마땅히 팔일오를 계기로 역사의 비약과 함께 고수(固守)들도 비약해야 될 것을, 오히려 팔일오 이전의 정신의 위치를 될 수 있으면 고수하려는 자세를 취하였다. 동 협회의 존재 가치였던 전위성은 민족미술 수립의 적극적인 활동의 가능성 밑에서는 소극적인 것으로 변질하면서, 그들이 내포하고 있었던 모순성이 차차로 표면화되고 말았다."[32]

박문원은 나아가 그 미의식의 본질을 파고들어 다음처럼 분석 비판했다.

"일본을 거쳐 수입된 모더니즘과 민족적이라는 점에서 오히려 허용되었던 기형적인 봉건적 이데올로기가 서로 잡거(雜居)하고, 내용을 주로 삼는 작품과 추상적인 경향의 작품이 무비판적으로 동거하던 것이, 새로운 태양 밑에서 재검토될 때 그들은 종래로의 체계를 존속할 수 없는 일이다. 그들은 예술과 사회와 밀접하게 관련을 갖게 되는 시기부터 의연히 봉건계급에 기식하고 살 수밖에 도리가 없는, 진부한 동양화가들의 선배 뒤를 추종하는 오류를 범하였다."[33]

최은석 〈새벽길〉
1947.(위)
판화 〈새벽길〉은
해방공간의 울림을
굵은 음각 선으로
표현한 가작이다.
손영기 〈노동자〉
1946.(아래)
판화 〈노동자〉는
식민지 억압의 사슬을
파괴하고 해방과 독립을
향하는 민족의 의지를
그린 작품이다.

이어서 박문원은 '의연히 봉건계급에 기식하고 살 수밖에 도리가 없는 진부한 동양 화가들의 선배'에 대해 비판을 가했다. 그 선배들은 언제나 현실로부터 초연해 왔다고 짚은 박문원은, 먼저 동양화와 서양화의 개념적 대립 상태에 관해 논증했다. 동양화와 서양화가 서로 대립 개념으로 존재하는 현상은 일본이나 조선과 같이 낙후한 사회에서나 볼 수 있다는 것이다.

박문원이 보기에 조선조 말엽에는 김홍도나 신윤복과 같은, 그때 사회현실을 묘사하는 리얼리스트가 있었다. 그럼에도 불구하고 조선이 일본 식민지가 되자 조선 미술가들이 유럽의 표현양식인 유화를 수입했는데, 그때부터 새로운 개념이 자라나기 시작했다는 것이다. 다시 말해 이때부터 '동양화는 봉건 요소를, 유화는 현대 요소'를 각각 특징으로 삼는 표현양식인 듯 자리를 잡았다는 것이다. 박문원은 이 점을 다음처럼 썼다.

"다시 말하면, 동양화는 현실에서 유리함으로써 리얼리즘의 영역을 스스로 포기하여 버렸던 것이다. 동양화가

는 이리하여 봉건층에 기식한다. 이런 그들의 대부분이 팔일오 이후에 취하게 되는 코스는 뻔하다. 그들은 봉건적 잔재를 숙청하는 우리들의 역사적 사명에 대립되는 위치에 서는 것이다. 그러나 삼 년간의 그들의 사업에 본다면 오히려 공식(空息)하고 있는 상태이다."[34]

박문원은 고희동을 그 대표작가로 지목했다. 고희동이 처음에 사회에서 초연하려는 태도로 출발했지만 그 뒤 어떻게 보수세력과 결탁했으며, 또한 그야말로 어떻게 화가로서 생명을 다해 갔는지를 알아 두면 충분하다고 썼다.

세 가지 유형의 작가들에 대한 비판

박문원은 이어서 그 무렵 부정적인 미술가의 모습을 세가지로 나누었다. 세기말적 작가와 기회주의적인 아카데미즘 계열의 작가 그리고 분파적 오류에 빠진 인민작가 유형이 그것이다. 박문원은 이 세 가지 유형의 대표적 작가들을 각각 구체적으로 거론했다.

먼저 박문원은 세기말 정신이 철두철미하게 박혀 있는 화가 김세용에 대해, 도대체 무엇 때문에 그렇게 '절망적'이냐고 묻는다. 팔일오 이후 조선의 청년들이 절망에 빠져 있으면 모르되, 힘차게 투쟁하고 있는 시대에 퇴폐와 절망·방황 따위를 그린다는 것은 시대착오적이라는 것이다. 이를테면 팔일오 이전이라면 창백한 인텔리들이 김세용의 작품을 보고 함께 통곡을 할 수 있을지 모르지만, 지금 그런 퇴폐와 우울한 감정 따위를 그린다는 것은 일종의 희극에 불과하다는 것이다. 이 점을 다음처럼 썼다.

"시대와 함께 호흡하지 않는, 진공 세계에 독주하고 있는 부조화음(不調和音) 화가다. 씨의 비극은 시대적인 희극이다."[35]

다음 총독부미술전람회, 다시 말해 아카데미즘 계열 출신 화가들에 대하여 박문원은 매우 혹독한 비판을 가한다.[36] 거의가 그곳에서 자란 미술가들은 '자기도 모르게 하나의 기술자로만 자기 스스로를 인정'한 채 예술가임을

포기했다고 한다. 박문원은 이들이 팔일오 뒤에 화단을 영도할 수 없다는 점은 바로 해방 삼 년 기간이 증명했다고 보았다. 따라서 그들은 이합집산을 거듭했으며 어디서든지 지도권을 잡지 못하면 즉시 이탈해 버렸다. 박문원은 이인성이 그 대표로서 전형성을 보이는 작가라고 지목했다.[37]

덧붙여 이인성의 기교가 거의 완벽에 가깝다고 쓴 다음, 그것은 소시민다운 마니에리슴에 빠져 형식주의화했으며, 작품은 '이발소에 걸린 소위 서양 명화 같은 소녀 취미' 따위에 빠진 것에 불과하다고 비판을 가한다.

셋째로는 분파 오류에 빠진 인민작가로 이쾌대를 지목한다. 먼저, 박문원은 이쾌대가 묘법에서 '독자적인 경지'에 이르렀고 또한 '벽화나 대작을 꾸미기에 적당한, 하나의 양식을 창조한' 작가라고 짚었다. 또 이쾌대는 총독부미술전람회류의 아카데미 계열과 미협 동양화가들의 경향에 반대하고 스스로 '인민작가로서 자기 자신을 비약시키려' 한 작가였다고 규정한다.

그러나 이쾌대가 미맹을 탈퇴하고 조선미술문화협회를 조직한 일은 '오류'라고 맹공을 가했다. 다시 말해 이쾌대가 '미맹에 대해 불만족'을 느끼는 단 하나의 이유에 동의하는 작가들을 규합해서 새 단체를 조직한 것은 결코 올바른 일이 아니었다는 것이다.

그 오류는 뒤에 두 가지 현상이 증명해 주고 있다고 한다. 하나는 원칙 없는 단체이기 때문에 조선미술문화협회에 참가했던 몇 중견 작가들이 재차 탈퇴했다는 사실과, 또 하나는 이쾌대를 빼면 회원들의 작품에서 인민미술에 대한 열정을 찾기 어렵고, 오히려 팔일오 이전의 신미술가협회 수준에 머무를 뿐이라는 사실이 그 증거라고 지적한다.

덧붙여 박문원은 이쾌대의 작품에 나타나 있는 인물상들이 결코 우리 주변 사람이 아닐 뿐만 아니라 서로 유기적으로 결합해 있지 않다는 사실을 들어, 이쾌대의 '세계관의 빈곤'을 짚어 두었다.

미술운동 노선에 대한 평가

박문원은 1945년 9월에 출범한 프로미맹에 대해 다음

과 같이 그 '오류'를 짚었다.

"프로미맹은 프로예술연맹의 산하 단체로서 카프 시대를 기계적으로 재생시키려는, 현실을 무시한 좌경적 오류를 범하고 있었다."[38]

이러한 지적은 프로예맹에 대한 평가까지 포함하는 것이다. 프로미맹에 주도적으로 참가했던 당사자 박문원 스스로 이런 평가를 내리고 있다는 점이 눈길을 끄는 대목이다. 그런데 이런 평가의 옳고 그름은 첫째, 1948년에 이르러서야 내놓았다는 사실을 고려해야 하고, 둘째, 프로미맹의 노선 및 그 스스로 프로미맹 구성원이었을 당시에 발표했던 글「조선미술의 당면과제」에 담긴 내용 가운데 '좌경적 오류'라고 할 수 있는 것이 무엇인가를 프로미맹 강령과 연결시켜 밝혀야 제대로 판단할 수 있는 문제가 아닌가 싶다.

아무튼 프로예맹의 좌경 오류에 대한 비판의 근거는, 임화(林和) 등 프로예맹과 맞섰던 조선문학건설본부(이하 문건) 계열의 평가 이외에 찾을 수 없다. 프로예맹과 문건의 통합이 이뤄진 뒤 그 각각에 대한 평가를 함에 있어서, 임화와 같은 문건 계열의 작가들은 통합조직인 조선문학동맹이 출범한 한참 뒤에 가서야 프로예맹의 문예운동 노선을 왜곡시켜 비판했다. 이런 행위는 문건을 주도했던 자신들의 주도권에 정통성을 부여하기 위한 것이었다.[39]

한편, 1945년 당시에 미술 부문의 조직 대립은 문학 부문처럼 인민미술 대 프로미술의 대립이 아니었다. 더욱이 박문원은 그때 매우 뚜렷하게 조선 민족미술로서 프로미술론을 주장했었다. 또한 미건이 8월에 출발한 뒤 10월에 해체됨에 따라[40] 프로미맹은 통합의 대상을 찾을 수 없었다. 따라서 프로미맹은 스스로 조직 개편을 단행, 그때로서는 민족미술진영 안에서 유일한 조직이었던 것이다. 따라서 프로미맹의 강령 해설이라고 할 수 있는 박문원의 글이 보여주듯이 프로미맹의 주요 관심사는 '반동미술과의 투쟁'일 수밖에 없었다.

아무튼 박문원은 1948년에 이르러 절망상태의 미술동맹 맹원들이 동요와 이탈을 해 나가는 것을 보면서 조직

을 지켜야 한다는 절실함에 사로잡혔을 것이다. 따라서 흔들리는 미술가들을 향해 어떤 식으로든 '호소'해야 한다고 여겼을 터이다. 그 결과 '반동미술과의 투쟁'이란 강령을 강조하기보다 여러 가지 가능성의 폭을 넓힐 필요를 느꼈을 터이고, 한편 이미 이탈해 나간 기회주의적 맹원들, 이를테면 이인성이나 이쾌대 들을 향한 공격의 강도를 높였던 것이다.

한편, 박문원은 1948년에도 당시 지도적인 창작방법론이었던 '혁명적 로맨티시즘을 계기로 한 진보적 리얼리즘'을 고스란히 주장했다. 다시 말해 1945년에 스스로 내놓았던 '사적 유물론에 입각한 프롤레타리아 리얼리즘'에서 한 걸음 물러서서 '혁명적 로맨티시즘을 계기로 한 진보적 리얼리즘'으로 구체화시켜 나갔던 것이다. 여기서 박문원의 변화를 발견할 수 있다. 하지만 이런 변화가 지나간 시기의 프로미맹·프로예맹이 갖고 있던 문예운동 노선의 좌경 오류를 증명해 주는 것은 결코 아니다.

리얼리즘, 다시 말해 사실주의로 나가는 길목으로서 혁명적 로맨티시즘을 말하는 것이지, 사실주의로부터의 후퇴를 말하는 것이 아니라는 점을 염두에 둬야 할 것이다. 어쨌건 박문원은 프로미맹을 비판한 다음, 1946년 2월에 출범한 미술가동맹을 적극적으로 평가했다.

프로미맹과 조형동맹은 '기계적인 단순한' 조직이라고 비판한 뒤, 1945년 10월에 프로미맹을 개편한 조선미맹과 김주경·오지호 들이 만든 독립미술협회가 결합했던 미술가동맹에 대해서는 '발전적인 새로운 결집'이었다고 평가했다. 박문원은 미술가동맹이 출범하기 전 민족미술 진영에 '두 낱의 조류'가 있었다고 보았다. 이것이 '서로 현실에 접근하여 합동하려는 노력'을 기울인 결과 얻어낸 성과가 미술가동맹이었다는 것이다. 하지만 이 대목에서 박문원은 '두 낱의 조류'가 무엇인지 구체적으로 밝혀 두지 않았다.

그런데 미술가동맹에 결합한 김주경·오지호 들은 친미반공 미술가들이 주도하는 미협에 가담치 않음으로써 정치적으로는 자주국가 건설에 대한 입장을 확고히 한 이들이었다. 또 그들은 여전히 심미주의 미학 위에 조선적 민족미술을 주장하고 있었다. 미술가동맹은 그들과 인민의 화가를 겨냥했던 프로미맹 맹원들 및 신진 미술가들이

통합한 단체이다. 따라서 박문원이 말한 두 낱의 조류란 심미적 민족주의 조류와 계급적 사실주의 조류 등 두 갈래를 뜻하는 것이라 하겠다.

그런데 문제는 심미주의와 리얼리즘이 상호화해할 수 없는 조류라는 점이다. 따라서 박문원은 1948년에 와서도 계속 심미주의·예술지상주의·순수미술을 비판했다. 그럼에도 불구하고 박문원은 지난 시기에 그런 두 낱의 조류가 합쳐졌다고 썼다. 이것은 내가 보기에 화해할 수 없는 조류가 합쳐진 것으로, '발전적이고 새로운 결집'이라는 것은 썩 올바른 평가가 아니다.

이런 평가는 미술가동맹의 의의를 높이려는 뜻과 더불어 그때 상당수 미술가들이 여전히 같은 조직에 몸담고 있으면서 활동을 펼치고 있었던 때문이 아닌가 싶다. 박문원은 같은 글에서 미술가동맹의 의의를 다음과 같이 썼다.

"일제잔재를 숙청하고 봉건적 요소를 없애 버리는 데서부터 진보적인, 민주주의적인 민족미술을 건설한다는 기본적인 노선을 확립시킨 데 그 의의가 있다."[41]

이런 평가는 앞선 시기의 프로미맹·프로예맹 강령과 맞서 있는 것이 아니다. 아니 같은 것이라 하겠다.

미맹이 거둔 성과

1946년 11월에 조형동맹과 미술가동맹이 미맹으로 통합했다. 박문원은 이를 두고 '비약적인 합동을 함으로써 중요한 작가들을 거의 다 포섭'했으며, 그것은 '난관을 지날 때마다 확대 강화'되어 온 과정이라고 썼다. 그리고 그 뜻은 '우선 모든 미술에 관한 기본적인 문제를 해결할 수 있는 강력한 조직'을 건설한 것이며, 따라서 '미술계를 영도'해 왔던 것이라고 적극적인 평가를 내렸다.

먼저 박문원은 미맹의 성과로 창작의 테두리에서 '공조적(共調的) 정신'을 들면서 다음과 같이 썼다.

"현실을 어떻게 하여 적극적으로 화면에 표현할 수 있느냐 하는 문제에 들어서서 혁명적 로맨티시즘을 계기로 한 진보적 리얼리즘을 차차로 구현화하여 주는 문제작을 많이 내놓았으며, 이러한 공조적 정신이 후진들의 지침으로 결정적으로 크게 움직이고 있다."[42]

이어서 박문원은 작가들이 대중화 운동을 펼치는 과정을 계기로 해서, 첫째, 대중들이 미술을 애호할 수 있도록 하는 열매를 거두었고, 둘째, '인민들의 호흡을 체득하고 작화상의 여러 가지 문제를 푸는 데 있어 상당히 큰 교훈을' 획득했다는 점을 성과로 지적했다. 다시 말해, 전문적 지식이 없는 대중들이 미술가들에게 자신의 솔직한 의견을 털어 놓음으로써 말초적 문제에 집착하기 쉬운 화가들에게 '근본적인 과제를 제기'할 수 있었고, 따라서 화가들이 '인민성'을 획득할 수 있었다는 것이다.

"삼 년 동안에 우리들은 무엇보다도 미술 역시 인민의 것이어야 한다는 연한 사실과, 인민들의 눈은 근본적으로 옳다는 평범한 진리를 뼈에 사무치게 배워 왔다. 우리들이 표현하고 싶은 화면에 대한 이미지가 화가들 머릿속에 이러는 동안에 익어 가고 있다."[43]

박문원은 바로 그 열매야말로 미술의 총괄적 과제인 '사회와 미술, 계몽성과 예술성' 따위를 하나의 화면에 다각적으로 통일시켜내는 작품을 가능케 할 것이라고 보았다.

다음 박문원은, 지방순회전 및 인쇄미술을 통한 대중화 운동은 그 자체로 계몽적 역할을 하는 중요한 활동인데, 이런 열매를 미맹이 거두었다고 주장했다. 실로 박문원은 앞서 말한 창작의 열매들을 모두 이런 대중화 운동의 바탕 위에서 꽃피운 것이라고 밝혀 놓음으로써 대중화 운동의 열매와 그 위상 및 역할을 크게 높여 놓았다고 하겠다.

끝으로 박문원은, 현재 미맹이 위기에 처해 있다고 밝히고 조직의 위기는 곧 '미술가의 근본적인 것조차 위태로운 위기에' 빠뜨린다고 경고함으로써, 조직을 위한 활동에 미술가들이 나서야 할 것이라고 주장했다. 이런 주장은 미술가들이 조직을 통해 미술운동을 펼쳐야 한다는, 그의 조직성이 강한 미술운동관을 뚜렷하게 보여주는 것이기도 하다.

하지만 이미 친미반공정권이 들어섬으로써 공공연한

활동은커녕, 미맹의 미술가들이, 정권에 협력해 반공 포스터를 그리고 또 그것을 종로에 가두전시하는 활동을 강요당하는 지경으로까지 내몰리고 있었다.

자본주의 사회에서 선전성과 예술성의 분리에 대한 비판

박문원은 예술이란 선전성과 예술성의 통일을 그 본질로 삼는 것이라고 주장했다. 그는 통일관련성을 다음처럼 썼다.

"선전이란 말을 광의로 해석하여 이쪽의 사상·감정을 저쪽에 전달하고 침투시켜 이쪽을 지지케 하는 것이라고 규정짓는다면, 예술이란 곧 하나의 선전수단이라고 할 수 있다. 예술이 예술다운 점은, 특히 그것이 현실을 파악하여 이것을 각기 자기의 표현수단을 빌려 미로써 나타내는 데 있다."[44]

박문원은 이 점을 논증하기 위해 부르주아 사회에서 미술의 성격과 미국정부의 미술정책을 살펴 나갔다.

먼저, 현대 부르주아 계급의 미술을 두 갈래로 나누어 놓았다. 다시 말해 선전미술과 순수미술로 나누고 앞의 것은 돈 벌기 위한 광고미술로, 뒤의 것은 응접실을 꾸미는 순수미술로 나누어 놓았다는 것이다. 따라서 두 갈래모두 예술의 본질인 '현실 파악의 영역'으로부터 도피해 버리도록 했다.

자본주의 사회에서 선전미술이란 오직 상품광고 선전만을 목표로 삼음으로써 '진리의 탐구'와는 담을 쌓도록 했고, 따라서 순수미술에 비해 천대를 받으면서 예술성조차 의문스러운 것으로 전락했거니와, 선전미술가들이 그처럼 천대받는 이유를 박문원은 다음처럼 썼다.

"다시 말하면 이윤 추구를 목표로 한 선전수단의 노예로서, 진리 없는 하나의 기술을 제공하는 환쟁이로 화하였기 때문이다."[45]

한편, 박문원은 순수미술에 대해 다음과 같이 규정한다. 선전미술을 배척하고 스스로 고고한 체하는 순수미술이란, 진리에 대해 아무런 해답도 찾지 못한 채 '아성만 지르면서, 원주와 삼각형을 그리면서, 현미경으로만 들여다 보면서, 차차로 사회에서 도피'하는 것에 불과하다는 것이다.

나아가 "순수미술은 화상으로부터 자유로운 것도 아니고 정치에서 자유로운 것도 아니다." 이 점에 관해 박문원은 두 가지 사실을 다음과 같이 미국의 어떤 평론가의 말을 인용해서 보여준다.

"이러한 작품들은 마티스의 아들이 뉴욕에서 경영하는 마티스 화랑—일명 피카소 상회를 필두로 한 무수한 화상들의 배를 채워 주고 있는 것이다."[46]

다음 미 국무성의 마샬 장관이 1947년에 무려 사만구천달러의 거액을 들여 미국 현대회화, 다시 말해 순수미술 작품을 사들여 이것을 전 세계에 널리 알리기 위해 순회전을 연 사실을 들어, 그 정책의도를 박문원은 다음처럼 썼다.

"예술 역시 미국의 하나의 뚜렷한 선전수단으로 쓰이고 있다는 사실을 알아 둘 필요가 있다. 예술은 '대중의 감정·사상·의지를 통일시키고 이를 고양'시키는 역할을 해야 된다는 레닌의 말을 전적으로 부정하고 나서는, 예술지상주의자들의 작품이 바로 미국에 있어서 '미술을 그리 즐기지 않는다는 사실 이외에 미술에 대하여 아무 지식도 없는' 마샬 씨에 의하여 미국 ○○주의의 선전수단으로 충당되고 있는 것이다."[47]

결국, 순수미술의 구호 아래 '절대적 자유'를 부르짖고 있는 부르주아 개인주의자들의 견해나 주장은 오직 '허식'에 지나지 않는다. 이러한 허식 및 모순은 예술이 현실로 돌아올 때만이 지양될 수 있을 것이다.

박문원은 이처럼 자본주의 부르주아 사회가 어떻게 미술을 허식과 모순에 가득 차게 만들어 놓았는가를 논증해 보여준 뒤, 그 극복의 대안을 다음처럼 내놓았다.

"옳은 입장에서 현실사회를 체험하고 이를 좀더 좋게 꾸미려는 정열로 제작될 때, 비로소 미술은 그 본연의 위치와 자유를 획득할 것이다."[48]

박문원은 그렇게 해야만 선전미술과 순수미술로 나눠진 이원적 위치에서 서로 가까워질 것이며, 선전성과 예술성이 일으키고 있는 모순도 없어져 결국 '합치' 될 것이라고 밝혔다.

진보적 리얼리즘론과 작품비평

박문원은 1948년 후반기에 접어들어 김기창과 이쾌대가 발표한 작품을 대상으로 삼아 자신의 창작방법론을 구체적으로 적용시켜 분석 평가했다. 우선 두 작가에 대해 팔일오 이전에 이미 '각기 자기류의 민족적인 시스템을 구축'한 작가라고 짚은 다음, 그 자리에서 창작의욕을 불태워 새로운 단계로 나가고 있다고 높이 평가했다.

김기창의 작품 〈창공〉은 1948년 9월 25일부터 10월 1일까지 열린 동양화동인전에 출품했던 작품이다. 또 이쾌대의 작품 〈조난〉은 11월 12일부터 23일까지 열린 제3회 조선미술문화협회 회원전에 출품한 작품이다. 먼저 〈창공〉을 살펴보자. 작품이 남아 있지 않아서 어떤 그림인지 알 수 없지만, 박문원 및 또 다른 평자인 이수형은 다음과 같이 그림의 형상을 설명했다.

"대폭에다 ○○한 수천, 수만의 참새 떼가 ○○의 지배자 단 한마리의 ○○형 ○를 집중 공격하는 웅장한 광경을 묘사하였다."[49]

"수천, 수만의 쌈들이 단 한 마리의 올빼미를 창공에서 포착하여 그것을 향하여 집중 공격하는 그들의 함분 축원(○○○○)이 폭발되는 웅장한 광경을 묘사한 대폭의 작품이다. 요즘 제도에 아부하는 사이비 회화나 시·소설 등이 횡행하고 정면으로서의 진정한 전형적인 형상화가 일체 억압당하고 있을 때, 이렇게 동물의 생활을 빌어서 측면으로 표현한 것은 그 표현방법으로서도 적응된 것이라고 할 수 있다."[50]

이런 설명으로 미뤄 보면 〈창공〉은 동물의 형상을 빌어 인간사회의 어떤 상황을 의인화한 그림이다. 그 상황은 지배자에 대한 민중의 항쟁이다. 작가의 뜻이 그랬는지는 뚜렷치 않다.

김기창은 팔일오 이전 친일활동을 이유로 미건에서 제외당했지만, 1946년 2월에 결성한 조형동맹에 가입하여 회화부 위원으로 뽑혔고, 또 그 해 11월에 출범한 미맹 동양화부 위원장에 취임했으며, 한편 1946년 12월에 매우 진보성 짙은 미술운동 방법론을 담고 있는 글 「미술운동과 대중화문제」[51] 를 발표한 것으로 미루어 박문원이 해석한 김기창의 창작 뜻은 정확한 것이라 하겠다.

박문원은 〈창공〉이 현실에서 우러나온 상징적인 그림이라고 규정하고, 관중들의 열렬한 호응을 받은 작품이라고 짚은 뒤 다음처럼 평가했다.

"〈창공〉은 현실을 전반적으로 잡고 있으며, 거기에는 인민들과 같이 호흡하는 감정이 있으며, 또 그 감정으로 하여금 심지어는 실천으로의 방향까지 끌고 나갈 수 있는 ○○이다. 거기에는 하여간에 우리들이 표백하는 바 혁명적인 로맨티시즘이 포함되어 있는 하나의 뚜렷한 리얼리즘이다."[52]

작품이 없는 조건에서 이런 평가의 정당성 여부를 가릴 수 없다. 다만 상징의 정도와 내용 전달의 여부가 얼마만큼인가가 관건이었을 터이다.

아무튼 박문원은 이런 창작방법을 리얼리즘이라고 하면서 혁명적 로맨티시즘이 포함되어 있다고 보았다. 내가 보기에 동물세계를 빌려 형상화하는 수법이 혁명 낭만주의와 진보 리얼리즘의 계기적 연관 속에서 어떤 자리를 차지하는가가 문제의 알맹이 아닌가 싶다. 우회적인 비유법이 그런 창작방법의 테두리에서 차지하는 자리는 리얼리즘 창작방법에서 매우 흥미로운 문제라 하겠다.[53]

또 박문원은 이쾌대의 〈조난〉에 대해 매우 자상하게 살펴보고 있다. 박문원은 이 작품의 형상을 다음과 같이 설명하고 있다.

"구도에 있어서 〈메두사의 뗏목〉을 연상케 한다. 화면

이쾌대 〈군상 4〉 1948.
해방 뒤 패전국 일본은 독도를
자신들의 땅이라고 주장해 난동을
부렸는데, 이를 소재 삼아 고난에
찬 식민지 민족의 삶과 역사,
그리고 해방을 맞이해 폭발하는
투쟁의지를 낭만적 수법으로
형상화한 이쾌대의 작품이다.

하반부에 쓰러지고 혹은 웅크리고 있는 인물 군상을 주변으로 하여 위로 삼각형이 구축되어 두 남녀를 정점으로 하였으며, 다시 보는 사람의 시선을 이 두 인물이 가리키고 또 바라보는 세찬 파도 저쪽 수평선 가까이 ○○하여 침몰하여 가는 ○○으로 옮기어 가게 하였다.”[54]

박문원은 이쾌대를 가리켜 〈조난〉과 같은 대작을 ‘능숙한 수완과 역량’으로 소화할 수 있는 유능한 작가라고 평가하고, 이어서 작가가 그때 독도사건을 소재로 삼아 형상화함으로써 ‘현실적인 좋은 주제를 포착’하고 있고, 특히 ‘종래의 양취(洋臭)에 가득 찬 인물 표현에서 일보 전진하여 좀더 조선 사람 같은 표현을 획득’했다고 짚었다. 주제의식에서도 ‘종래의 관념적인 데서부터 현실적이고 구체적인 데로 전진’하고 있다고 평가했다.

하지만 작품 〈조난〉의 문제점은, 첫째, 제리코의 작품 〈메두사의 뗏목〉의 구도를 그대로 차용했다는 데 있다고 지적했다. 왜냐하면 〈메두사의 뗏목〉은 난파당한 선박의 프랑스 어부들이 겪는 고통과 참혹스런 극적인 상황을 형상화한 내용인 데 비해, 〈조난〉의 경우 팔일오에도 불구하고 일제에 의해 여전히 수난을 당하고 있는 사례인 독도사건을 그리고 있으므로, 당연히 조선 인민의 고통과 분노의 감정을 형상화했어야 함에도 불구하고 그 차이를 전혀 느낄 수 없을 정도로 ‘동일하게’ 모방했다는 것이다. 다시 말해 이쾌대가 ‘제리코의 구도 자체를 내용이 상반하는 장면에다 그대로 이식’하는 실수를 저질렀다는 비판이다.

따라서 박문원은 분노의 감정이 인물에 있어서나 ○○에 있어서나 거의 표현되지 않고, 오히려 현실에 대한 무기력·무반항의 사람들로서 표현되었다는 것은 이 작품의 절대적인 치명상이라고 규정한 다음, 그 근본 한계를 다음과 같이 썼다.

“〈조난〉은, 주제는 현실적인데도 그 주제를 묘사하는 정신은 그 역사적인 순간의 어부들의 감정, 인민들의 감정을 근본적으로 옳지 못하게 측량하였기 때문에 거기에는 리얼리즘이 들어 있지 않은 것이다. 이씨는 주제에 있어서는 일보전진하여 현실에도 육박하였으나 근본에 있어 리얼리즘의 정신에 있어서는 하등의 진전도 없었다고 볼 수 있다.”[55]

다시 말해 이쾌대에게는 ‘리얼리즘 정신’이 올바르게 세워져 있지 않았고 바로 그 점이 근본 한계라는 것이다.

진보적 리얼리즘 이론

위와 같은 두 가지 작품에 대한 평가 및 '리얼리즘 정신'에 잇대어서 박문원은 '작가의 사회적 실천' 문제 및 '현실 파악' 문제와 '작가의 세계관' 문제, 그리고 '작품의 수법·수단'의 관련에 대해 눈길을 끌 만한 견해를 내놓았다.

먼저 박문원은 현실에서 주제를 포착했다고 하더라도, 주제가 무엇이든 표현수단이 어떤 것이든, "그 작가의 세계관이 근본적으로 문제 된다"고 규정했다. 이를테면 〈창공〉처럼 상징적인 수법을 사용한 작품에서도 얼마든지 '현실을 전반적으로' 틀어쥘 수 있으며, 또한 그 안에 '인민들과 같이 호흡하는 감정'을 담을 수 있고, 나아가 관객으로 하여금 구체화된 감정을 불러일으켜 어떤 실천에 이르게 할 수 있다고 짚어냈다.

물론 박문원은 그런 상징적 수법이 '현 단계에서 반드시 필요'하다거나 '현실 소재를 취하는 방법보다 더 우월한 수단'일 수는 없다고 뚜렷하게 밝혀 두었다. 그럼에도 불구하고 박문원이 보기에 상징적 수법을 동원한 〈창공〉이 현실 소재를 그린 〈조난〉보다 훨씬 뛰어나게 현실을 파악하고 인민 감정에 가까이 다가섰으며, 따라서 당연히 리얼리즘의 정신, 즉 작품 질의 측면에서 〈창공〉이 더 우월하다고 평가했던 것이다.

이어서 박문원은 작가란, 사회에 대한 정열이 흘러 넘쳐야 하며 그것은 곧 작가의 사회실천과 깊이 관련된 것이고, 뿐만 아니라 그런 사회에 대한 정열은 혁명적 로맨티시즘과 이어져 있는 문제임을 밝혔다. 이 점을 다음처럼 써 놓았다.

"우리가 살고 있는 세대부터는 실천이 없는 이론이란 하등의 가치도 없는 것과 마찬가지로, 사회에 대한 정열이 흐르지 않는 ○○, 혁명적 로맨티시즘이 흐르지 않는 리얼리즘이란 소용이 없는 것이다."[56]

위와 같이 박문원은 첫째, 작가의 세계관이 예술 창작 방법의 근본문제라는 점, 둘째, 작가의 사회적 실천과 그로부터 호흡하는 인민의 감정과 현실의 올바른 파악, 즉 현실인식의 문제를 포괄하는 리얼리즘론에서 인민 연대성이 차지하는 지위와 역할, 셋째, 그리고 그 현실을 형상화하는 방법의 다양한 폭을 승인하는 표현수단, 다시 말해 형식 폭의 문제, 넷째, 인물표현에서 조선 사람을 그리는 문제, 민족성의 문제 따위를 그때 진보적 리얼리즘 미술이 마주하고 있는 과제로 보았다.

그 모든 문제를 감싸안고 나갈 길을 박문원은 '혁명적 로맨티시즘을 계기로 한 진보적 리얼리즘'이라고 요약했던 것이다.

맺음말

위에서 살펴본 바와 같이 박문원의 미술비평·민족미술운동의 이론은 당대 현실조건과 주체역량의 변화에 발맞춰 나갔다.

박문원은 격변하는 역사의 흐름 속에서 미술운동 조직의 핵심부에 자리를 잡고 있었고, 이 속에서 문제들을 매우 또렷하고 폭넓게 살펴 헤아려 나갔다. 내가 보기에 박문원은 프로예맹에 대한 해석상의 잘못을 저지르기도 했으나, 이것조차도 사실은 1948년 단정수립 이후 분단된 상황에서 남한에 남아 있는 진보 예술가들이 처한 정세로부터 고민과 대안을 찾으려는 탄력의 소산이라고 볼 수 있겠다.

그 시절 고민의 모습이라는 게 박문원이 처음에 내세웠던 '사적 유물론에 기초하는 프롤레타리아 리얼리즘'이란 창작방법론을 폐기하고 '혁명적 로맨티시즘을 계기로 한 진보적 리얼리즘'을 세워 나가는 것과 곧장 이어져 있음을 떠올릴 필요가 있다.

끝으로 박문원의 일관된 미학사상과 이론 및 조직활동은 해방 삼 년 기간 동안 가장 빛나는 것이었으며, 그러한 조건 속에서 그는 가장 구체화된 미학·미술론으로 현실과 결합한 뛰어난 사실주의자였음을 강조하면서 글을 맺는다.

1. 19세기 미술이론 및 비평

1. 오세창은 유재소(劉在韶)의 〈추수계정도(秋水溪亭圖)〉 제발에 조희룡을 '당대 서화계의 영수'라고 썼다.(이수미, 「19세기 중인들의 그림」『가나아트』, 1997. 10)

2. 최열, 『한국근대미술의 역사』, 열화당, 1998 참고.

3. 유홍준, 「조선후기 문인들의 서화비평」『19세기 문인들의 서화』, 열화당, 1988.

4. 홍선표는 19세기 중인 지식인들의 의식을 검토하는 논문에서 동양의 주관적 사의를 가리켜, 그 작가의 내적 개인성이란 '기존의 합자연적 가치의식을 통해 이념화를 거친 중세적 보편가치의 농축된 상태'로서 중세의 '창생적 창작론'에 입각한 것으로 규정했다. 또 서구의 주관주의, 개인주의란 '개인성의 위기와 자연의 재현과 삶의 사회적 가치에 대한 반발'에서 출발한 것으로서 '객관세계와 사물에 대한 전통적 인식의 속박에서 벗어나 개인의 특수한 감정과 의식에 기초한 표현과 조형의지로 새로운 창조적 창작의 지평을 열었던 것'이라고 규정하고 동서의 그것을 비교, 그 차이를 구명했다.(홍선표, 「19세기 여항문인들의 회화활동과 창작성향」, 한국미술연구소, 『미술사논단』 창간호, 1995)

5. 홍선표는 중인 출신 지식인 예술가들이 봉건왕조체제에 대한 근본부정이나 중세 문인취향의 거부 해체를 지향하지 않았다는 점에서, 그들을 근대미술을 담당하는 새 계급, 새 미술가들로 보지 않으며, 복고 봉건미술을 오히려 '확대 강화'한 세력으로 결론짓고 있다. "이와 같은 여항문인들은 문사적 취향과 가치를 적극 효방(效倣)하면서 문인화의 창작이념과 성향을 확대 심화하는 데 기여했으며, 특히 신분이 높을수록 그림의 격조가 높아진다는 종래의 관점에서 지위에 관계없이 창작주체자의 내적 가치에 따라 그림의 품격이 결정된다고 봄으로써 기존의 봉건적 차별인식에서 벗어나는 의의를 제공하기도 했다. 그러나 작화자(作畵者)의 인품이나 내적 경지를 탈속망세적 가치에 한정시킴으로써 관념적 사대부 취향의 아류로서 시종했을 뿐 아니라 자기도피적이고 현실도피적인 성향과 함께 시대성 상실이라는 결함을 초래하는 한계성을 보이기도 하였다."(홍선표, 위의 글)

6. 여기서 논의의 핵심은 새 계급이 봉건성을 부정하고, 봉건문화 해체를 어떻게 수행했느냐일 것이다.

7. 김정희, 「제석파난권(題石坡蘭卷)」, 최완수 역주, 『추사집』, 현암사, 1976, p.158.

8. 김정희, 「논고인서(論古人書)」, 최완수 역주, 위의 책, p.112.

9. 김정희, 「제석파난권」, 최완수 역주, 위의 책.

10. 김정희, 「장인식(張寅植)에게 주는 글 13」, 민족문화추진회 편, 『국역 완당전집』 2, 솔, 1988, p.62.

11. 김정희, 「석파에게 주는 글」, 최완수 역주, 『추사집』, 현암사, 1976, p.323.

12. 김정희, 「제조희룡화련(題趙熙龍畵聯)」, 최완수 역주, 위의 책, p.164.

13. 김정희, 「제석파난권」, 최완수 역주, 위의 책, p.158.

14. 위의 글.

15. 김정희, 「여우아(與佑兒)」, 최완수 역주, 위의 책, p.312.

16. 위의 글, p.312.

17. 김정희, 「석파에게 주는 글」, 최완수 역주, 위의 책, p.323.

18. 김정희, 『완당선생전집』 하, 신성문화사, 1972, p.176.

19. 김정희, 「제석파난권」, 최완수 역주, 앞의 책, p.158.

20. 위의 글.

21. 위의 글.

22. 김정희, 「산 그리는 것을 위하여」, 민족문화추진회 편, 『국역 완당전집』 3, 솔, 1988, p.282.

23. 김정희, 「이심암(李心葊)의 매화소폭시 뒤에 주제하다」, 민족문화추진회 편, 위의 책, p.92.

24. 김정희, 「제조희룡화련」, 최완수 역주, 앞의 책.

25. 김정희, 「여우아」, 최완수 역주, 앞의 책.

26. 김정희, 『완당집』; 오세창 편저, 동양고전학회 역, 『국역 근역서화징』, 시공사, 1998, p.889.

27. 신위, 『경수당집(警修堂集)』; 오세창 편저, 위의 책, p.862.

28. 신위, 「화경(花經)」; 유은희, 「자하 신위의 문인화 연구」, 한국정신문화연구원 한국학대학원 석사학위논문, 1983, p.59.

29. 신위, 「화경(花經)」; 위의 논문, p.71.

30. 신위, 「채하사(彩霞斯)」; 위의 논문, p.39.

31. 위의 논문, pp.50~52.

32. 신위, 『경수당집』; 오세창 편저, 동양고전학회 역, 앞의 책, p.829.

33. 최순우, 「단원 김홍도의 재세연대고」『미술자료』 제11호, 국립중앙박물관, 1966, p.130.

34. 신위, 『경수당집』; 오세창 편저, 동양고전학회 역, 앞의 책, p.829.

35. 위의 책, p.829.

36. 신위, 「복집(覆集)」 1; 성혜영, 「고람 전기의 회화와 서예」, 홍익대학교대학원 석사학위논문, 1994, p.57.

37. 조희룡, 『해외란묵(海外蘭墨)』; 이수미, 「조희룡 회화의 연구」,

서울대학교대학원 석사학위논문, 1991, p.54.

38. 조희룡, 『일석산방소고(一石山房小稿)』; 이성혜, 「조희룡의 시문학 연구」, 경성대학교대학원 석사학위논문, 1993, p.12.

39. 조희룡, 『한와헌제화잡존(漢瓦軒題畵雜存)』; 위의 논문, p.39.

40. 조희룡, 『한와헌제화잡존』; 위의 논문, p.39.

41. 조희룡, 『석우망년록(石友忘年錄)』; 이수미, 앞의 논문, p.45.

42. 조희룡, 『호산외사(壺山外史)』; 오세창 편저, 동양고전학회 역, 앞의 책, p.916.

43. 조희룡, 『논화절구(論畵節句)』; 위의 책, p.947. 조희룡은 허련과 달리 '중국 사람 왕유는 선(禪)을 통해 시로 들어갔고, 다시 시를 통해 그림에 들어갔다'고 써 놓았다.

44. 조희룡, 『석우망년록』; 성혜영, 앞의 논문, p.20.

45. 조희룡, 「답전기(答田琦)」 『수경재해외적독(壽鏡齋海外赤牘)』; 성혜영, 위의 논문, p.28.

46. 조희룡, 「북산화병(北山畵屛)」; 이성희, 「북산 김수철 회화 연구」, 홍익대학교대학원 석사학위논문, 1978, p.32.

47. 조희룡, 「자산화병(蔗山畵屛)」; 오세창 편저, 앞의 책, p.1004.

48. 조희룡, 『한와헌제화잡존』; 이성혜, 앞의 논문, p.39.

49. 조희룡, 『해외란묵』; 이수미, 앞의 논문, p.65.

50. 조희룡, 『한와헌제화잡존』; 이성혜, 앞의 논문, p.40.

51. 조희룡, 〈묵난도(墨蘭圖)〉 화제; 이수미, 앞의 논문, p.76.

52. 조희룡, 〈고목죽석도(古木竹石圖)〉 화제; 윤경란, 「우봉 조희룡의 회화세계」, 홍익대학교대학원 석사학위논문, 1984, p.36.

53. 조희룡, 『해외란묵』; 이성혜, 앞의 논문, p.4.

54. 조희룡, 〈황산냉운도(荒山冷雲圖)〉 화제; 『19세기 문인들의 서화』, 열화당, 1988, p.51.

55. 조희룡, 『해외난묵』; 이수미, 앞의 논문, p.76.

56. 조희룡, 〈묵죽도(墨竹圖)〉 화제; 위의 논문, p.83.

57. 조희룡, 『한와헌제화잡존』; 이성혜, 앞의 논문, p.39.

58. 조희룡, 〈묵죽도(墨竹圖)〉 화제; 이수미, 앞의 논문, p.76.

59. 조희룡, 『한와헌제화잡존』; 이성혜, 앞의 논문, p.53.

60. 조희룡, 〈묵죽도(墨竹圖)〉 화제; 윤경란, 앞의 논문, p.49.

61. 조희룡, 〈매화도(梅花圖)〉 화제; 이수미, 앞의 논문, p.70.

62. 조희룡, 『해외란묵』; 윤경란, 앞의 논문, p.24.

63. 그 글은 다음과 같다. "인물을 그리는 법은 반드시 귀하고 천한 기모(氣貌)를 나눠야 한다. 불가의 상에는 아주 좋은 방편의 유(類)가 있어야 하고, 도류(道類)에는 세상을 건지고 몸을 닦는 규범이 있어야 하고, 제왕(帝王)에는 용봉천일(龍鳳天日)을 존중하는 모습이 있어야 하고, 오랑캐에게는 중국을 사모하고 따르는 정(情)이 있어야 하고, 유가(儒家)의 현자에게는 충신예의의 기풍이 보여야 하고, 무사에게는 용감하고 굳세며 빼어나고 열렬한 기상이 많아야 하고, 은자에게는 고고한 세상에서 속세를 피하는 자취를 그려야 하고, 천제에게는 위복엄중한 자태가 명확해야 하고, 귀신에게는 추한 몰골로 달려가는 모습으로 그려야 하고, 선남선녀는 뛰어난 모습에 날씬하고 고운 자태가 어울리며, 농부는 순박하고 질박한 야(野)의 진솔함이 있어야 하니, 인물의 풍력과 기운은 이 외에 다름이 아니다."(조희룡, 『석우망년록』; 이수미, 앞의 논문, p.49)

64. 조희룡, 『해외란묵』; 위의 논문, p.80.

65. 조희룡, 『석우망년록』; 위의 논문, p.42.

66. 위의 논문, p.47.

67. 조희룡, 『일석산방소고』; 이성혜, 앞의 논문, p.35.

68. 조희룡, 『석우망년록』; 이수미, 앞의 논문, p.36.

69. 위의 논문, p.46.

70. 조희룡, 「혜산화병(慧山畵屛)」; 오세창 편저, 동양고전학회 역, 앞의 책, p.1000.

71. 조희룡, 『석우망년록』; 성혜영, 앞의 논문, p.26.

72. 조희룡, 『논화절구』; 오세창 편저, 동양고전학회 역, 앞의 책, p.947.

73. 성혜영, 앞의 논문, p.15.

74. 나기, 『벽오당유고(碧梧堂遺稿)』; 유옥경, 「혜산 유숙의 회화 연구」, 이화여자대학교대학원 석사학위논문, 1995, p.43.

75. 나기, 위의 책; 오세창 편저, 동양고전학회 역, 앞의 책, p.1001.

76. 나기, 위의 책; 유옥경, 앞의 논문, p.43.

77. 나기, 위의 책; 오세창 편저, 동양고전학회 역, 앞의 책, p.913.

78. "눈이 개자 말쑥한 기운이 온 강에 펼쳐졌으니 / 거나하게 취해 눈을 밟고 가노라니 신발소리 바싹바싹. / 깨끗한 지경에 이르자 착한 마음이 갑자기 솟아나니, / 문득 산사의 새벽 종소리 땅땅 울린다." 위의 책, p.975.

79. 위의 책, p.957.

80. 위의 책, p.950.

81. 위의 책, p.994.

82. 나기, 「우열단노위공화권감부(偶閱丹老瑋公畵卷感賦)」; 성혜영, 앞의 논문, p.60.

83. 「절록(節錄) 환재(瓛齋) 선생 행장초(行狀草)」 『환재선생문집』, 보성사, 1913; 이완재, 『초기 개화사상 연구』, 민족문화사, 1989, p.65.

84. 박규수, 「녹정림일지록논화발(綠亭林日知錄論畵跋)」 『환재선생문집』, 보성사, 1913.

85. 박규수, 위의 글; 유홍준, 「환재 박규수의 서화론」 『태동고전연구』 제10집, 1993 참고.

86. 위의 글 참고.

87. 박규수, 「추사유묵(秋史遺墨)」 『환재선생문집』, 보성사, 1913; 이완재, 앞의 책, p.66.

88. 박규수, 〈죽석송월(竹石松月)〉 화제; 유홍준, 「작가 미상-〈죽석송월〉」 『구한말의 그림』, 학고재, 1989, p.62.

89. 김석준, 『홍약루회인시록(紅藥樓懷人詩錄)』; 오세창 편저, 동양고전학회 역, 앞의 책, p.935.

90. 위의 책, p.935.

91. 김석준, 『육객시선(六客詩選)』; 오세창 편저, 동양고전학회 역, 위의 책, p.1014.

92. 김석준, 『홍약루회인시록』; 윤경란, 「이한철 회화의 연구」, 한국정신문화연구원 한국학대학원 석사학위논문, 1996, p.32.

93. 김석준, 〈매조도(梅鳥圖)〉 화제; 유옥경, 앞의 논문, p.8.

94. 김석준, 위의 책; 오세창 편저, 동양고전학회 역, 앞의 책, p.1003.

95. 김석준, 「전기(田琦)」, 위의 책; 성혜영, 앞의 논문, p.21.

96. 김석준, 위의 책; 유옥경, 앞의 논문, p.7.

97. 김석준, 『홍약루속회인시록(紅藥樓續懷人詩錄)』; 오세창 편저,

앞의 책, p.975.

98. 위의 책, p.860.

2. 20세기초 미술이론 및 비평

1. 이 밖에도 미술정책이나 제도에 관한 것 또는 미술사학 연구과정에서 드러나는 사관, 조선미술이나 서구미술에 대한 인식에 관한 것, 그리고 조선미술의 정체성과 관련된 이른바 조선미술론과 식민미술론 따위가 있다.
2. 이경성, 「미술평론」 『문예총람 1975』, 한국문예진흥원, 1975.
3. 위의 글, p.199.
4. 이구열, 「근대 한국미술과 평론의 대두」 『한국현대미술의 형성과 비평』, 열화당, 1980.
5. 위의 글, p.80.
6. 이후 유홍준은 「한국 미술비평 60년의 과제들」(『예술평론』 창간호, 1981)을, 원동석은 「도전과 소외극복의 비평사」(『예술과 비평』 봄호, 1985)를 발표했다. 하지만 이 글들은 새로운 단계에 이른 것은 아니었다.
7. 최열, 『한국근대미술의 역사』, 열화당, 1998, pp.52-54 참고.
8. 최완수, 「진경시대의 문화」 『간송문화』 50호, 한국민족미술연구소, 1996 참고.
9. 19세기 중엽 신감각파의 이념과 미학·양식의 근대성에 관한 연구는 거의 이뤄지지 않고 있다. 오히려 18세기 사실주의 전통에 대한 반동으로서 봉건성으로의 회귀했다는 견해와 관점이 대세를 이뤄나가는 듯하다.
10. 『한성순보』 『황성신문』에 그같은 기사들이 등장했다. 최열, 앞의 책, p.76 참고.
11. 최열, 앞의 책, p.128 참고.
12. 이광수, 「문부성 미술전람회기」 1-3, 『매일신보』, 1916. 10. 28-31.
13. 「속 대판박람회」 『황성신문』, 1903. 5. 4.
14. 「한국 보탑 속론」 『대한매일신보』, 1907. 3. 21.
15. 「고물 보존의 통첩」 『매일신보』, 1911. 12. 11.
16. 이 책의 3장 「조선미술론의 형성과정」과 4장 「조선미술론의 성장과정」 참고.
17. 김복진, 「조선역사 그대로의 반영인 조선미술의 윤곽」 『개벽』, 1926. 1.
18. 윤영기, 「서화미술회 취의서」 『매일신보』, 1911. 4. 2.
19. 김규진, 「서화연구회 취지문」; 이구열, 『한국근대미술산고』, 을유문화사, 1972, pp.59-60.
20. 안확, 「조선의 미술」 『학지광』 제4호, 1915. 5.
21. 노자영, 「예술적 생활」 『학지광』 제6호, 1915. 7.
22. 박경수, 「노월 임장화의 유미주의 수용과 문학」 『한국근대문학의 정신사론』, 삼지원, 1993 참고.
23. 김찬영, 「서양화의 계통 및 사명」 『동아일보』, 1920. 7. 20-21.
24. 김환, 「미술론」 『창조』, 1920. 2.
25. 변영로, 「동양화론」 『동아일보』, 1920. 7. 7.
26. 일기자, 「제2회 서화협회전람회를 보고」 『신생활』, 1922. 4.
27. 김복진, 「상공업과 예술의 융화점」 『상공세계』, 1923. 2.

28. 임정재, 「문사 제군에 여하는 일문」 『개벽』, 1923. 7-9.
29. 「예술과 민중운동」 『동명』, 1923. 5. 13.
30. 임장화, 「사회주의와 예술」 『개벽』, 1923. 7.
31. 이종기, 「사회주의와 예술을 말하신 임노월 씨에게 묻고저」 『개벽』, 1923. 8.
32. 급우생, 「나정월(羅晶月) 여사의 작품전람회를 관하고」 『동아일보』, 1921. 3. 23.
33. 김찬영, 「우연한 도정에서」 『개벽』, 1921. 2.
34. 김찬영, 「작품에 대한 평자적 가치」 『창조』, 1921. 5.
35. 이 논쟁의 핵심은 비평에 대한 입장으로 드러나는데, 염상섭은 "비평가는 작가를 지도할 수 있다"고 주장했고, 김동인은 비평은 작가의 인격에 대한 것이 아니라 "작품 자체에 한해야 한다"고 주장했다. 따라서 김동인은 비평가란 오직 독자를 위해 해설하는 "활동사진 변사와 같은 것이고, 결코 판사와 같은 것이 아니다"라고 주장했다.(김동인, 「제월씨에 대답함」 『동아일보』, 1920. 6. 12; 김윤식, 『근대한국문학연구』, 일지사, 1973, pp.96-102 참고)
36. 김찬영, 「작품에 대한 평자적 가치」, 위의 책.
37. 위의 글.
38. 최열의 『한국근대미술의 역사』(열화당, 1998)에 실린 김용준·이태준·오지호 관련 항목을 참고할 것.

3. 조선미술론의 형성과정

1. 최열, 「19세기말, 20세기초의 미술」 『한국근대미술의 역사』, 열화당, 1998; 「전통과 혁신 그리고 서구미술 이식과 극복」 『가나아트』 1999년 겨울호 참고.
2. 문명대, 「고유섭과 일제시대의 미술사학」 『한국미술사 방법론』, 열화당, 2000; 조선미, 「유종열(柳宗悅)의 한국미술사관에 대한 비판 및 수용」 『한국현대미술의 흐름』, 일지사, 1988; 조선미, 「일제치하 일본 관학자들의 한국미술사학 연구에 관하여」 『미술사학』 3, 학연문화사, 1991. 야나기 무네요시의 '비애의 미론'에 대한 비판은 일찍이 박종홍(朴鍾鴻)과 고유섭(高裕燮)에 의해 이뤄진 바 있다. 박종홍은 고구려미술을 내세워 '비애의 특성을 유(有)한 자(者)라, 불가여언(不可與言)'(「조선미술의 사적 고찰」 『개벽』, 1922. 4-1923. 5)이라고 썼고, 고유섭은 야나기 무네요시가 조선예술의 특색을 형·선·색으로 설명하는 것은 '실제에 비추어 본즉, 국민적 국가적 특색이라고 하기에는 너무나 시적(詩的)'(「금동미륵반가상의 고찰」 『신흥』, 1931. 1)이라고 비판했다. 김용준은 야나기 무네요시가 조선심의 원천이라고 본 '애조(哀調)'에 대해 반은 긍정, 반은 부정했다. 왜냐하면 김용준이 보기에 조선예술에는 애조만이 아니라 다른 특징도 아울러 있기 때문이다.(「회화로 나타나는 향토색의 음미」 『동아일보』, 1936. 5. 3-5)
3. 박찬승, 『한국근대정치사상사 연구』, 역사비평사, 1992 참고.
4. 최남선, 「예술과 근면」 『청춘』, 1917. 11.
5. 위의 글.
6. 「서양화가의 효시」 『매일신보』, 1915. 3. 11.
7. 박찬승, 앞의 책, p.152.
8. 이광수, 「문부성 미술전람회기」 1-3, 『매일신보』, 1916. 10. 28-31.
9. 박찬승, 앞의 책, p.291.

10. 「심사개평」『매일신보』, 1915. 10. 17.

11. 위의 글.

12. 최열, 「1919-20년의 미술」, 앞의 책.

13. 김찬영, 「서양화의 계통 및 사명」『동아일보』, 1920. 7. 20-21.

14. 김환, 「미술론」『창조』, 1920. 2.

15. 김억, 「요구와 회한」『학지광』 제10호, 1919. 9.

16. 임장화, 「예술가의 둔세」『매일신보』, 1920. 3. 13-19.

17. 변영로, 「동양화론」『동아일보』, 1920. 7. 7.

18. 유필영, 「조선과 예술」『서광』, 1920. 1.

19. 장도빈, 「예술천재론」『서울』, 1920. 10.

20. 이병도, 「조선의 고예술과 오인(吾人)의 문화적 사명」『폐허』, 1920. 7.

21. 야나기 무네요시(柳宗悅), 「조선인을 상(想)함」『동아일보』, 1920. 4. 12;「조선 벗에게 정(呈)하는 서(書)」『동아일보』, 1920. 4. 19 참고.

22. 일기자, 「서화전람회의 인상기」『동명』, 1923. 4. 8.

23. 일관객, 「서화협회 제3회 전람회를 보고」『개벽』, 1923. 5.

24. 「개방란」『매일신보』, 1925. 3. 29.

25. 김복진, 「협전 5회 평」『조선일보』, 1925. 3. 30.

26. 「조선미술전람회의 제1부 동양화를 보고서」『개벽』, 1924. 7.

27. 안석주, 「제5회 협전을 보고」『동아일보』, 1925. 3. 30.

28. 김복진, 앞의 글.

29. 김복진, 「제4회 미전 인상기」『조선일보』, 1925. 6. 2-7.

30. 한용운, 「고서화의 3일」『매일신보』, 1916. 12. 7-11.

31. 장지연, 「화가열전」『매일신보』, 1916. 1. 16-5. 24; 장지연, 「일사유사」, 회동서관, 1918. 번역본으로는 김영일이 옮긴 『한국기인열전』(을유문화사, 1969)이 있다.

32. 김원근, 「조선 고금의 미술대가」『청년』, 1922. 2-4.

33. 안확, 「조선의 미술」『학지광』, 1915. 5; 이태진, 「안확의 생애와 국학세계」『역사와 인간의 대응』, 한울, 1984.

34. 「오채영롱한 전람회」『매일신보』, 1921. 4. 2.

35. 박종홍, 「조선미술의 사적 고찰」『개벽』, 1922. 4-1923. 5.

36. 「서화학원—서화협회의 사업」『동아일보』, 1923. 10. 1.

37. 일관객, 「서화협회 제3회 전람회를 보고」, 앞의 책.

38. 안석주, 「제5회 협전을 보고」, 앞의 신문.

39. 김복진, 「제4회 미전 인상기」, 앞의 신문.

40. 나혜석, 「일 년 만에 본 경성의 잡감」『개벽』, 1924. 7.

41. 「제5회 미전 개회」『조선일보』, 1926. 5. 14.

42. 김억, 「조선심을 배경 삼아」『동아일보』, 1924. 1. 1.

43. 김억, 「현 시단」『동아일보』, 1926. 1. 4.

44. 일기자, 「제2회 서화협회 전람회를 보고」『신생활』, 1922. 4.

45. 김복진, 「상공업과 예술의 융화점」『상공세계』, 1923. 2;「광고회화의 예술운동」『상공세계』, 1923. 2.

46. 임정재, 「문사 제군에 여하는 일문」『개벽』, 1923. 7-9.

47. 임장화, 「사회주의와 예술」『개벽』, 1923. 7.

48. 「매우 충실하오」『매일신보』, 1927. 5. 21.

49. 「태도 불분명과 열 부족—대체론 성적 양호」『매일신보』, 1928. 5. 6.

50. 「각 심사원 소감」『매일신보』, 1931. 5. 20.

51. 김복진, 「조선역사 그대로의 반영인 조선미술의 윤곽」『개벽』, 1926. 1.

52. 위의 글.

53. 김복진, 「조선화단의 일 년」『조선일보』, 1927. 1. 4-5.

54. 위의 글.

55. 임화, 「서화협회의 진로」『조선일보』, 1928. 11. 22-29.

56. 「조선인의 예술」『조선일보』, 1927. 10. 1.

57. 안석주, 「제9회 협전 인상기」『조선일보』, 1929. 10. 30-11. 2.

58. 「서화협회의 미전과 그 의의에 대하여 바라는 뜻」『조선일보』, 1929. 10. 28.

59. 김용준, 「서화협전의 인상」『삼천리』, 1931. 11.

60. 고유섭, 「협전 관평」『동아일보』, 1931. 10. 20-23.

61. 홍득순, 「양춘을 꾸밀 제2회 동미전을 앞두고」『동아일보』, 1931. 3. 21-22.

62. 홍득순, 「제2회 동미전 평」『동아일보』, 1931. 4. 15-21.

63. 김종태, 「이종우군의 개인전을 보고」『동아일보』, 1928. 11. 06.

64. 이광수, 「구경꾼의 감상」『동아일보』, 1928. 11. 7.

65. 김종태, 「제8회 미전 평」『동아일보』, 1929. 9. 3-12.

66. 위의 글.

67. 「선전을 앞두고—평범한 데서 향토색을 찾고 싶어」『매일신보』, 1931. 5. 10.

68. 심영섭, 「미술만어(美術漫語)—녹향회를 조직하고」『동아일보』, 1928. 12. 15-16.

69. 심영섭, 「아세아주의 미술론」『동아일보』, 1929. 8. 21-9. 7.

70. 심영섭, 「미술만어(美術漫語)—녹향회를 조직하고」, 앞의 신문.

71. 이태준, 「녹향회 화랑에서」『동아일보』, 1929. 5. 28-30.

72. 위의 글.

73. 안석주, 「녹향전 인상기」『조선일보』, 1929. 5. 26-28.

74. 이 책의 6장 「심미주의 미술논쟁」 참고.

75. 임화, 앞의 글.

76. 안석주, 「제9회 협전 인상기」, 앞의 신문.

77. 이승만, 「제8회 협전 잡감」『매일신보』, 1928. 11. 18.

78. 십영섭, 「제9회 협전 평」『동아일보』, 1929. 10. 30-11. 5.

79. 임화, 앞의 글.

80. 안석주, 「미전 인상」『조선일보』, 1929. 9. 6-13.

81. 심영섭, 「제9회 협전 평」, 앞의 신문.

82. 김용준, 「동미전을 개최하면서」『동아일보』, 1930. 4. 12-13.

83. 김용준, 「백만양화회를 만들고」『동아일보』, 1930. 12. 23.

84. 안석주, 「동미전과 합평회」『조선일보』, 1930. 4. 23-26.

85. 정하보, 「백만양화회의 조직과 선언을 보고」『조선일보』, 1930. 12. 26.

86. 이태준, 「조선화단의 회고와 전망」『매일신보』, 1931. 1. 1-2.

87. 김용준, 「화단 일 년의 회고」『신생』, 1931. 12.

88. 홍득순, 「양춘을 꾸밀 제2회 동미전을 앞두고」, 앞의 신문.

89. 홍득순, 「제2회 동미전 평」, 앞의 신문.

90. 홍득순, 「양춘을 꾸밀 제2회 동미전을 앞두고」, 앞의 신문.

91. 김용준, 「동미전과 녹향전」『혜성』, 1931. 5.

92. 김용준, 「화단 일 년의 회고」, 앞의 책.

93. 홍득순, 「제2회 동미전 평」, 앞의 신문.

94. 안석주, 「문예계에 대한 신년 희망」『문예월간』, 1932. 1.

95. 안석주, 「미전을 보고」『조선일보』, 1927. 5. 27-30.

96. 김진섭, 「제6회 조선미전 평」『현대평론』, 1927. 7.

97. 안석주, 「미전을 보고」, 앞의 신문.

98. 김기진, 「제6회 선전 작품 인상기」『조선지광』, 1927. 6.

99. 「선전 개막」『매일신보』, 1927. 5. 25.

100. 안석주, 「동미전과 합평회」, 앞의 신문.

101. 이태준, 「제10회 서화협전을 보고」『동아일보』, 1930. 10. 28-11. 5.

102. 위의 글.

103. 위의 글.

104. 금화산인, 「미전 인상」『매일신보』, 1930. 5. 20-25.

105. 이하관, 「조선화가총평」『동광』, 1931. 5.

106. 김용준, 「동미전을 개최하면서」, 앞의 신문.

107. 김용준, 「서화협전의 인상」, 앞의 책.

108. 위의 글.

109. 고유섭, 「협전 관평」『동아일보』, 1931. 10. 20-23.

110. 이용우, 「그림의 동서」『여시』, 1928. 6.

111. 이한복, 「동양화 만담」『동아일보』, 1928. 6. 23-25.

112. 「글씨와 사군자, 미전에 출품은 불가」『조선일보』, 1926. 3. 16.

113. 1927년에 조선미전 심사를 맡았던 이마이즈미 유사쿠(今泉雄作)도, 조선의 사군자가 훌륭한 작품이 많으며 일본의 사군자는 매우 빈약하다고 밝히고 있다.(「사군자에 경탄」『매일신보』, 1927. 5. 21)

114. 최열, 「1921년의 미술」, 『한국근대미술의 역사』, 열화당, 1998.

115. 「사군자 격감」『조선일보』, 1926. 5. 12.

116. 「연복년(年復年) 순정미술에」『동아일보』, 1924. 5. 31.

117. 안석주, 「미전을 보고」, 앞의 신문.

118. 김진섭, 「제6회 조선미전 평」, 앞의 책.

119. 김복진, 「제7회 미전 인상 평」『동아일보』, 1928. 5. 15-17.

120. 심영섭, 「제9회 협전 평」, 앞의 신문.

121. 윤희순, 「협전을 보고」『매일신보』, 1930. 10. 21-28.

122. 이태준, 「제10회 서화협전을 보고」, 앞의 신문. 유채수채화의 출품 숫자가 늘어서 협전이 승리했다는 뜻이 아니라, 조선미전에 주눅들지 않는 신진들의 기세가 당당함을 서화협회전에서 볼 수 있기 때문이란 뜻이다.

123. 김용준, 「서화협전의 인상」, 앞의 책.

124. 이 책의 6장「심미주의 미술논쟁」참고.

4. 조선미술론의 성장과정

1. 임종국, 「일제하의 사상탄압」, 평화출판사, 1985, p.291.

2. 최열, 「1930년대 전반기」『한국근대미술의 역사』, 열화당, 1998, p.239.

3. 하야시 시게키, 「선전의 변혁」『조선』, 1932. 3.

4. 윤희순, 「제11회 조선미전의 제 현상」『매일신보』, 1932. 6. 1-8.

5. 「미전반입 개시」『조선일보』, 1934. 5. 9.

6. 히로시마 신타로, 「조선색에다 주력을 하라」『매일신보』, 1934. 5. 16.

7. 야마모토 카나에, 「향토색 표현 선명한 것을」『매일신보』, 1934. 5. 16.

8. 와타나베 토요히코, 『조선미술전람회 도록』제13집, 조선사진통신사, 1934. 8.

9. 「이번 미전의 수확은 조선색이 농후한 점」『조선일보』, 1935. 5. 16.

10. 「미전」『매일신보』, 1935. 5. 14.

11. 위의 글.

12. 위의 글.

13. 「향토색 농후」『동아일보』, 1936. 5. 12.

14. 「심사원 선후감」『매일신보』, 1936. 5. 12; 「향토색 농후」, 위의 신문.

15. 야자와 겐게츠, 「조선화가의 정진에 경탄」『동아일보』, 1938. 5. 31.

16. 위의 글.

17. 이하라 우사부로, 「이미 동경 수준—조선색의 출현을 기대」『조선일보』, 1939. 6. 2.

18. 타카무라 토요치카, 「대작들이 우수—고전적 기법의 좋은 맛」『조선일보』, 1939. 6. 2.

19. 「개성 발휘 저해」『조선일보』, 1932. 5. 29.

20. 「규정 개정이 대급무」『조선일보』, 1933. 6. 3.

21. 「심사위원 불신임의 진정서를 제출」『조선일보』, 1933. 5. 12.

22. 배상철, 「조선미전 평」『조선중앙일보』, 1933. 5. 17-27.

23. 퇴강생, 「항의—조선미술전람회 사군자 채택에 대하여」『조선중앙일보』, 1933. 5. 16-17.

24. 김주경, 「화단의 회고와 전망」『조선일보』, 1932. 1. 1-9.

25. 김기림, 「협전을 보고」『조선중앙일보』, 1933. 5. 6-7.

26. 권구현, 「조선미전 단평」『동아일보』, 1933. 5. 25-6. 8.

27. 이갑기, 「제12회 조선미전 평—동양화 평」『조선일보』, 1933. 5. 24-28.

28. 선우담, 「혼란 모순, 제12회 조미전 2부, 3부를 보고」『조선중앙일보』, 1933. 5. 29-6. 3.

29. 이태준, 「제13회 협전 관후기」『조선중앙일보』, 1934. 10. 24-30.

30. 구본웅, 「선전의 인상」『매일신보』, 1935. 5. 23-28.

31. 구본웅, 「양화참견기」『조선일보』, 1939. 6. 13-16.

32. 김주경, 앞의 글.

33. 위의 글.

34. 이태준, 앞의 글.

35. 위의 글.

36. 위의 글.

37. 정현웅, 「재동경미협전 평」『조선일보』, 1939. 4. 23-27.

38. 김종태, 「미전 평」『매일신보』, 1934. 5. 24-6. 5.

39. 구본웅, 「조선미전을 봄」『조선중앙일보』, 1934. 6. 1-5.

40. 안석주, 「선전 특선작품 평」『삼천리』, 1938. 8.

41. 최근배, 「조선미전 평」『조선일보』, 1939. 6. 8-11.

42. 김복진, 「선전의 성격」『매일신보』, 1939. 6. 10-16.

43. 위의 글.

44. 윤희순, 「제11회 조선미전의 제 현상」, 앞의 신문; 「조선미술의 당면 과제」『신동아』, 1932. 6.

45. 윤희순, 「제11회 조선미전의 제 현상」, 위의 신문.

46. 김용준, 「서화협전의 인상」『삼천리』, 1931. 11.

47. 윤희순, 「제11회 조선미전의 제 현상」, 앞의 신문.

48. 위의 글.

49. 위의 글.

50. 위의 글.

51. 윤희순, 「조선미술의 당면 과제」, 앞의 책.

52. 위의 글.

53. 위의 글.

54. 위의 글.

55. 김복진, 「미전을 보고 나서」, 『조선일보』, 1935. 5. 20–21.

56. 김복진, 「예술관념과 윤리관념은 공간의 양단이다」, 『조선중앙일보』, 1935. 10. 5–6.

57. 김복진, 「미전을 보고 나서」, 앞의 신문.

58. 김복진, 「정축 조선 미술계 대관」, 『조광』, 1937. 12.

59. 위의 글.

60. 위의 글.

61. 이 책의 8장 「김복진의 후기 미술비평」 참고.

62. 김주경, 「화단의 회고와 전망」, 앞의 신문.

63. 안종원 외, 「학생작품전람회 합평기」, 『신동아』, 1934. 10.

64. 고희동, 「아직도 표현 못한 조선 산야의 미」, 『조선일보』, 1934. 9. 27.

65. 김주경, 「미와 예술」, 『오지호 · 김주경 2인 화집』, 한성도서주식회사, 1938.

66. 오지호, 「순수회화론」, 위의 책.

67. 위의 글.

68. 위의 글.

69. 김주경, 「미와 예술」, 앞의 책.

70. 이태준, 「제13회 협전 관후기」, 앞의 신문.

71. 위의 글.

72. 구본웅, 「청구회전을 보고」, 『동아일보』, 1933. 10. 31–11. 5.

73. 구본웅, 「제13회 조선미전을 봄」, 『조선중앙일보』, 1934. 5. 30–6. 6.

74. 위의 글.

75. 김용준, 「회화로 나타나는 향토색의 음미」, 『동아일보』, 1936. 5. 3–5.

76. 위의 글.

77. 위의 글.

78. 위의 글.

79. 안석주, 「미전 개평」, 『조선일보』, 1936. 5. 20–28.

80. 윤희순, 「미전의 인상」, 『매일신보』, 1936. 5. 21–29.

81. 김용준, 「회화로 나타나는 향토색의 음미」, 앞의 신문.

82. 송병돈, 「미전 관감」, 『조선일보』, 1934. 6. 2–8.

83. 정하보 · 김기림, 「예술문제 좌담회」, 『예술』, 1935. 7.

84. 박종홍, 「조선미술의 사적 고찰」, 『개벽』, 1922. 4–1923. 5; 이용우, 「그림의 동서」, 『여시』, 1928. 6.

85. 고유섭, 「동양화와 서양화」, 『사해공론』, 1936. 2.

86. 이태준, 「단원과 오원의 후예로서 서양화보담 동양화」, 『조선일보』, 1937. 10. 20.

87. 「3점 출품」, 『매일신보』, 1937. 5. 11.

88. 김환기, 「을묘년 화단 회고」, 『동아일보』, 1939. 12. 21–22.

89. 구본웅, 「양화참견기」, 『조선일보』, 1939. 6. 13–16.

5. 프롤레타리아 미술논쟁

1. 바로 이 무렵 연극 단체 '토월회'에 미술가로 참가한 사람은 김복진 · 안석주 · 이승만(李承萬)이 있었는데, 이들은 1923년 8월 6일 제2회 공연작품인 〈하이델베르히〉의 무대장치를 사십 일간에 걸쳐 제작하는 가운데 정동 YMCA에 미술반을 개설하고 미술교육을 실시했다. 동시에 이들은 토월미술연구회를 조직했다. 그리고 그해 9월 김복진과 안석주는 『백조』 동인이었던 박영희 · 이상화(李相和) · 연학년(延鶴年) · 김기진 · 이익상(李益相) · 김석송(金石松)과 함께 진보 문예집단인 파스큐라를 조직했다. 그 뒤 김복진은 프로예맹 조직에 주도적 역할을 하면서 당대 가장 진보적이고 매우 폭넓은 문예활동을 펼쳐 나갔다.

2. 이 책의 7장 「김복진의 전기 미술비평」 참고.

3. 김윤식, 「아나키스트와의 논쟁」, 『한국근대문예비평사연구』, 한얼문고, 1973, 제1부 3장 3절 참고.

4. 김복진, 「나형선언 초안」, 『조선지광』, 1927. 5; 김용준, 「화단개조」, 『조선일보』, 1927. 5. 18–20.

5. 1929년 녹향전에 출품한 김용준의 작품 〈이단자와 삼각형의 인간〉에 대해 이태준은 다음과 같이 쓰고 있다.
"그 구성이 칸딘스키의 제3기를 생각하게 하였으나 씨는 결코 자기를 잃지 않았다. …이단자의 그 놀라움과 두려움으로써 이 현실을 생각하면, 미지의 세계를 찾고 있는 그 대우(大愚), 그 호현함이 작가의 얼굴, 작가의 기분, 작가의 성격을 생각케 한다. 이단자의 머리 위에 붕어 한 마리를 그린 것도 이단화가의 솜씨이다. 시간과 공간의 관념은 통쾌스럽게도 모욕을 당하고 말았다."(이태준, 「녹향회 화랑에서」, 『동아일보』, 1929. 5. 28–30)
또한 1931년 이하관은 '중병 든 사람처럼 말라 버린' 김용준의 부인을 보고 나서 그 부인이 마르는 이유를 다음과 같이 밝히고 있다.
"씨의 예술, 그 송장을 보는 것과 같은 그 무서운 그림 때문이라 한다. 좁은 방 안에 가로세로 걸어 놓은 그 어둠침침한 화면 속에서 파 놓은 듯한 인물들의 인상이 무서운 꿈을 꾸게 하고 가위를 눌리게 하는 때문이라 한다. 그만치 씨의 색은 어둡고 무겁다. 선이 굵고 호방스럽게 달아난다. 더구나 포우의 시에서 가끔 화상을 찾아내는 만치 신비의 유혹까지 있다."(이하관, 「조선화가 총평」, 『동광』, 1931. 5)

6. 프로예맹의 지도자였던 김복진이 이 논쟁에 나서지 않았던 이유는, 당시 김복진이 일제 경찰에 쫓기고 있었던 탓인 듯하다.

7. 윤기정, 「계급예술론의 신전개를 읽고」, 『조선일보』, 1927. 3. 25–30.

8. 위의 글.

9. 이러한 일면만의 헤아림은 문예가 어떻게 혁명에 기여하고 또 효과를 나타내는가에 관해 과도한 편향에 빠져 있음을 보여주는 것에 다름이 아니다. 문예의 목적의식성과 그 선전성을 기계적으로 사고함으로써 예술성을 포기해도 좋다는 듯이 말하는 극좌 편향에 빠진 것이다. 이런 일면 편향은 비판자들에게 좋은 공격의 대상이었으며 뒤에 자신이 밝히고 있는 '현 단계 프롤레타리아 의지 표현'이라는 진

심에도 불구하고 일정한 과오로 남을 수밖에 없었다.

10. 윤기정, 앞의 글.

11. 김용준, 앞의 글; 「무산계급회화론」, 『조선일보』, 1927. 5. 30–6. 5.

12. 김용준은 표현파 미술이 독일과 러시아 미술계에 전권적 세력을 잡
고 있다고 주장하면서, 표현주의 예술은 비조직적 자유주의적 개
인주의적 특징을 비판하고 있다고 밝혔다. 혹자가 표현파를 두고
소부르주아적 행동이라거나 발광 상태의 행동이라고 비난하는데,
이는 잘못된 것이라고 항의하고 있다.

13. 김용준은 스스로 무정부주의자임을 다음의 문장을 통해 보다 뚜렷
이 하고 있다.
"결코 내가 마르크스주의자인 것을 말함이 아니요, 무정부주의에
서도 현 사회 경제조직에 대한 부정이론과 계급투쟁설을 충분히 발
견할 수 있으나 이 학설이 마르크스에 의하여 가장 완전한 설명을
형성하였으므로 이것(*사적유물론)을 잠깐 인용함이다."(김용준,
「무산계급 회화론」, 앞의 신문) 이것은 그가 스스로 자본주의 사회
를 부정하고 계급투쟁설을 인정하는 무정부주의자라는 사실을 밝
히는 것이다.

14. 김복진, 앞의 글.

15. 김용준, 「무산계급 회화론」, 앞의 신문.

16. 박영희, 「무산계급의 집단적 의의」, 『조선지광』, 1927. 3.

17. 김용준, 「프롤레타리아 미술 비판」, 『조선일보』, 1927. 9. 18–30.

18. 윤기정, 앞의 글.

19. 김용준, 「프롤레타리아 미술 비판」, 앞의 신문.

20. 위의 글.

21. 위의 글.

22. 위의 글.

23. 김용준, 「무산계급 회화론」, 앞의 신문.

24. 윤기정, 「최근 문예잡감 2」, 『조선지광』, 1927. 11.

25. 임화, 「미술영역에 재(在)한 주체이론의 확립」, 『조선일보』, 1927.
11. 20–24.

26. 위의 글.

27. 위의 글.

28. 위의 글.

29. 위의 글.

30. 위의 글.

31. 1928년에 윤기정과 김용준, 그리고 새 논객으로 권병길이 나서서
아나키즘을 둘러싼 논쟁을 펼쳤다.
윤기정, 「이론투쟁과 실천과정」, 『중외일보』, 1928. 1. 10–12.
김용준, 「과정론자와 이론확립」, 『중외일보』, 1928. 1. 29–2. 1.
권병길, 「과정론자와 이론확립을 읽고」, 『중외일보』, 1928. 2. 7–2.
9.
김주경, 「예술운동의 전일적 조화를 촉함」, 『조선일보』, 1928. 2.
15–16.
김용준, 「속 과정론자와 이론확립」, 『중외일보』, 1928. 2. 28–3. 5.

32. 이 책의 4장 「조선미술론의 형성과정」, 6장 「심미주의 미술논쟁」,
14장 「박문원의 미술비평」 참고.

33. 최열, 「해방 3년의 미술운동」, 『해방전후사의 인식』 4, 한길사,
1989 참고.

6. 심미주의 미술논쟁

1. 심영섭, 「미술만어(美術漫語)—녹향회를 조직하고」, 『동아일보』,
1928. 12. 15.

2. 심영섭, 「아세아주의 미술론」, 『동아일보』, 1929. 8. 21.

3. 이태준은 소설가이며, 1929에 「녹향회 화랑에서」(『동아일보』,
1925. 5. 28–30)를, 1930년 10월에 「제10회 서화협회전을 보고」(『동
아일보』, 1930. 10. 28–11. 5)를 발표한 뒤 1931년 1월에는 『매일신
보』에 「조선화단의 회고와 전망」, 1937년 10월에는 『조선일보』에
「단원과 오원의 후예로서 서양화보담 동양화」란 글을 발표했다.

4. 김용준, 「동미전을 개최하면서」, 『동아일보』, 1930. 4. 12–13.

5. 이들은 그 뒤 한 차례도 같은 단체에 속하지 않았다. 해방 뒤에도 함
께 활동을 펼치지 않았다. 월북한 뒤 북한 미술동네에서는 어떻게
했는지 알 길이 없다.

6. 홍득순은 그 뒤 아예 평필을 놓았다. 김용준의 비판에 대한 굴복인
지도 모르겠다.

7. 안석주, 「미술계에 대한 희망」, 『문예월간』, 1932. 1.

8. 심영섭, 「미술만어」, 앞의 신문.

9. 그 운영방침은 다음과 같다. 매년 전람회를 열고 회원뿐만 아니라
찬조 회원의 작품 및 일반 미술가의 작품까지 받아들이기로 한다고
했다. 하지만 녹향회의 성격에 알맞은 작품만 가려낸다는 단서가 흥
미롭다.

10. 심영섭, 「미술만어—녹향회를 조직하고」, 앞의 신문.

11. 위의 글.

12. 위의 글.

13. 안석주, 「녹향전 인상기」, 『조선일보』, 1929. 5. 26–28.

14. 위의 글.

15. 이태준, 「녹향회 화랑에서」, 앞의 신문.

16. 위의 글.

17. 이 책의 5장 「프롤레타리아 미술논쟁」 참고.

18. 심영섭, 「아세아주의 미술론」, 위의 신문.

19. 위의 글.

20. 위의 글.

21. 위의 글.

22. 위의 글.

23. 위의 글.

24. 위의 글.

25. 김용준, 「동미전을 개최하면서」, 앞의 신문.

26. 위의 글.

27. 위의 글.

28. 위의 글.

29. 위의 글.

30. 안석주, 「동미전과 합평회」, 『조선일보』, 1930. 4. 23–26.

31. 위의 글.

32. 위의 글.

33. 여기서 흥미로운 것은 앞서 나간 미술 종류로 만화를 들어 보이고
있는 대목이다. 사실 여부는 제쳐 두자, 매서운 비판적 성격을 지
닌 만화를 그려 발표했던 안석주이므로.

34. 안석주, 「동미전과 합평회」, 앞의 신문.

35. 동미회전람회 합평회 출석자는 이태준·김창섭(金昌燮)·임학선·김용준·이제창(李濟昶)·김호룡(金浩龍)·도상봉(都相鳳)·김응표(金應杓)·이승만·신용우(申用雨)·안석주 등 열한 명이다. 이 가운데 이태준과 안석주·이승만은 비평가 및 기자 자격으로 초대를 받았던 듯하다.

36. 김용준, 「백만양화회를 만들고」『동아일보』, 1930. 12. 23.

37. 김용준은 동경에서 길진섭·김응진·구본웅·이마동과 함께 백만양화회를 조직했다. 백만양화회는 동경에 사무실을 열고 이듬해인 1931년 4월에 창립전을 경성에서 갖기로 계획을 세웠지만 ,전시회를 가졌는지는 확인할 길이 없다.

38. 김용준, 「백만양화회를 만들고」, 앞의 신문.

39. 위의 글.

40. 위의 글.

41. 정하보, 「백만양화회의 조직과 선언을 보고」『조선일보』, 1930. 12. 26.

42. 위의 글.

43. 위의 글.

44. 홍득순, 「양춘을 꾸밀 제2회 동미전을 앞두고」『동아일보』, 1931. 3. 21–22.

45. 홍득순의 미학·미술론은 전적으로 프랑스의 비평가 텐에 기대고 있다. 홍득순은 다음과 같이 썼다.

"식물과 동물이 그 생존하는 토지·기후와 풍토에 따라 결정되는 것과 같이, 미술 역시 종족과 시대와 환경에 의하여 결정되는 것이다. 즉, 어떠한 종족의 미술이 어떤 나라, 어떤 지방에 생산되는 것이냐 하면, 그것은 그 나라다운, 지방다운 종류의 예술이 발생된다는 것을 의미하는 것이다.

다시 말하면 정신적 기온(氣溫)이 있는 까닭이다. 그 정신적 기온은 민족성과 자연적 환경과 시대 조류 가운데에서 솟아 나오는 것이라고 텐은 말하였다."

46. 홍득순, 「제2회 동미전 평」『동아일보』, 1931. 4. 15–21.

47. 홍득순, 「양춘을 꾸밀 제2회 동미전을 앞두고」, 앞의 신문.

48. 위의 글.

49. 위의 글.

50. 홍득순, 「제2회 동미전 평」, 앞의 신문.

51. 홍득순, 「양춘을 꾸밀 제2회 동미전을 앞두고」, 앞의 신문.

52. 홍득순, 「제2회 동미전 평」, 앞의 신문.

53. 위의 글.

54. 김주경, 「녹향전을 앞두고—그림을 어떻게 볼까」『조선일보』, 1931. 4. 5–9.

55. 형태와 성격 세 가지에 대한 김주경의 견해를 좀더 자세하게 살펴보겠다.

첫째, 미술유파를 선전하고 정립하려는 목적의 전람회다. 이 전시회의 특징은 미술 자체의 혁명을 꾀하는 것이다. 사실주의·인상주의·표현주의 따위의 여러 미술 유파들이 모두 첫 전시회를 요란하게 떠들면서 시작했다는 점이 그런 예다. 마찬가지로 초현실주의·신즉물주의·신고전주의 따위도 그러하다. 그런데 일부 조선 미술가들이 이러한 유파를 논하고 있지만, 조선의 경우 실제로는 그 예를 들어 볼 수 없다고 하면서 이는 '미술운동을 위한 운동'에 속하는 것이라고 규정한다.

둘째, 목적의식적인 전람회가 있다. 이것은 '민족 또는 그 시대인으로서 공통적으로 흐르고 있는 바 또는 흘러야 뛰어야 할, 어떠한 중대 문제에 관한 골자를 직감으로 자극, 운동시키는' 목적의식적인 작품을 요구한다. 다시 말해 프롤레타리아 미술전람회 같은 것이다. 이것은 관중에게 내용의 의미 전달을 꾀해야 되는 까닭에 시대가 요구하는 내용 및 표현 방식이 필요하고, 따라서 앞서 첫째의 전시회처럼 미술 자체의 개혁을 꾀하는 것과 다른 것이라고 한다. 이 전시회는 '조선에서는 이상만 품고 아직도 실현해 보지 못하고 있는' 중이라고 지적하고, 이는 '사회 혁명을 위한 운동'에 속하는 것이라고 규정한다.

셋째, 조선에서 볼 수 있는 전시회가 대부분 여기에 속한다고 하면서 '미술 자체의 발전과 동시에 미술의 대중화를 목적하는 전람회'가 있다고 한다. 이 전시회는 계몽운동적 성격을 띠는 것이며, 미술가 지망생을 늘리고 감상자·애호가를 늘리며 민중들에게 미를 호흡할 수 있도록 하는 전시회라고 한다.

56. 이와 관련해서 김주경은 다음처럼 쓰고 있다. "금일까지 경성에서 열린 미전 중에는 간혹 진열 철회를 당한 작품이 있기는 하였으나 그는 다만 겸열 착오에 불과했을 뿐이요, 이것이 즉 프로작품이라고 들어 보일 실례 작품이 ○○ 앞에 나와 보지 못하였다"는 것이다. 이러한 김주경의 지적은 올바르지 못한 것이다. 이미 한 해 전, 1930년 이른 봄에 프로예맹 미술부원 정하보가 프로예맹 수원지부와 협력하여 제1회 프로미전을 개최했으며, 백삼십여 점의 작품을 전시했다. 이 전시회는 개막부터 대단한 성황을 이루었는데, 당국에 의해 칠십여 점이 개막 당시에 철거당하는가 하면 전시회 자체도 사흘 만에 중단당하고 말았다. 1931년 봄에도 여전히 프로미술전 개최 시도가 있었다.

57. 김주경, 앞의 글.

58. 위의 글.

59. 물론 김주경 자신은 프로미술론과 그 미학에 동의하는 게 아니다. 심미주의 미학에 굳건하게 뿌리를 내리고 있었다. 다음은 이 논쟁과 별다른 관련이 없으나 김주경의 미술론을 이해하는 데 도움이 될 듯싶다.

김주경은 미술을 크게 두 가지로 나눈다. 하나는 사실주의 미술인데, 대상을 형이나 색으로 여실히 모방하기를 위주로 하는 것이라고 한다. 또 하나는 대상을 사실하지 않고 작자의 미적 감흥의 주관적 표현에 속하는 작품, 다시 말해 작자의 주관 사상이 표현되는 작품이 있다고 한다.

이러한 두 가지 모두 그림이란 그림의 대상 자체가 아니요, '대상을 그린 것'임을 강조했다. 그림은 대상도 아니고 사진 같은 것도 아니며, 예술가를 통해 창조되어 나오는 것이라는 점을 또렷이 밝혔다. 또한 사실주의 작품은 기계로 찍은 게 아니라 '사람의 정신을 통해서 그 사람의 관찰안의 개성적 차이상을 띠고 나온 것'이라고 설명한다. 이러한 작품은 관람자가 일시적으로 자신을 떠나 작품을 다리 삼아 작가의 심리 속으로 건너가 보는 정신 작용, 다시 말해 감정이입을 해야 하며, 이로부터 미적 감흥이 시작된다는 것이다. 또 주관적 표현 작품은 작가의 '심적 상태 또는 정신 내용주의 사상을 표현하는' 것이며, 이는 대상물을 작가가 임의로 지배하여 그로부터 얻는 자극과 충동에 의하여 이뤄지는 것이라고 밝히고 있다.

60. 유진오, 「제2회 녹향전의 인상」『조선일보』, 1931. 4. 15–18.

61. 위의 글.

62. 위의 글.

63. 이 점에 관해서는 유진오의 폭로가 타당한 것은 아닌 듯하다. 글을 발표할 때엔 심영섭이 녹향회 창립회원이었다는 사실과 더불어 뒤에 녹향회를 탈퇴하고 동미회로 옮겨 갔다는 사실을 연결시켜 볼 필요가 있다. 남아 있는 녹향회 회원들과 심영섭 사이에 감정적 대립이 생겼을 터이고, 따라서 분분한 논란이 오가는 중에 심영섭의 글이 녹향회의 창립선언문이라고 인정하지 않는 견해가 대세를 잡았을 것이다. 물론, 회원들의 작품이 그의 이념과 미학에 충실했는지 여부는 다른 높이에 자리한 문제이겠다. 다시 말해 내용이 어떠했건 그 형식은 녹향회 창립선언문이라고 보는 게 타당하다.

64. 김용준, 「동미전과 녹향전」『혜성』, 1931. 5.

65. 김용준이 나눈 부류를 자세히 보자면 다음과 같다. "자연주의파 작가는 다시 나누면 이종우 씨에게서 볼 수 있는 주지적·고전적 사실주의와 도상봉 씨에게서 볼 수 있는 아카데미즘파의 양 경향이 있고, 낭만주의파 작가로는 임학선·길진섭·이병규(李丙圭)·이마동(李馬銅)·김응진·홍득순·황술조(및 필자) 등 제씨로, 대개 포비즘 안으로밖에 간주할 수 없으며, 이병규·이마동·홍득순 삼씨는 후기 인상주의와의 다분의 공통점이 있고, 임학선 씨는 객관의 관찰에 의한 화면상의 조성을 둔각적(鈍角的)으로 비판하려는 피카시안이라 하겠으며, 김응진 씨는 포비안 중에서도 더 주정적 작가라 하겠다."

66. 김용준, 「동미전과 녹향전」, 앞의 책.

67. 위의 글.

68. 위의 글.

69. 위의 글.

70. 김용준은 동인제 단체는 동인들의 작품 전람회만 하는 것이고, 회원제 단체는 회원들의 작품 전람회는 물론 공모제도도 갖춰 공모작품 전람회도 펼칠 수 있는 것이라는 전제를 갖고 있는 듯하다. 그러니까 동인제 단체는 구성원들의 공통된 이념과 미학을 펼쳐 보이는 성격을 갖는 것이요, 회원제 단체는 일반 대중을 상대로 미술계몽운동까지 펼치는 폭넓은 성격을 지니는 것이란 뜻이다.

71. 김용준, 「동미전과 녹향전」, 앞의 책.

72. 김용준은 글 끝에 다음처럼 썼다. "동미전 평이 일견 홍득순 씨 개인 경고처럼 되고 만 것은 역시 지면의 한도 관계이기 때문에 그 이유를 제씨에게 말하여 둔다."

73. 안석주, 「미술계에 대한 희망」『문예월간』, 1932. 1.

74. 위의 글.

7. 김복진의 전기 미술비평

1. 김복진에 관한 연구논문은 다음과 같다.
 이경성, 「한국근대조각의 선각―정관 김복진」『예술원논문집』제10집, 1971. 5;『한국근대미술가론고』, 일지사, 1974.
 윤범모, 「정관 김복진」『한국일보』, 1983. 9. 17;『한국근대미술의 형성』, 미진사, 1988.
 문명대, 「김복진의 조각세계」『한국현대미술의 흐름』, 일지사, 1988.

조은정, 「근대 조각가 김복진과 법주사의 미륵대불상」『법주회보』, 1993. 12.

2. 이를테면 해외에서 유채화를 처음 배워 온 고희동과 여성의 몸으로 유학을 떠나 유채화를 처음으로 배워 왔던 나혜석 등에 기울이는 관심 따위가 그런 것이다. 이와 같이 '최초'에 기울이는 커다란 관심 탓에, 한 점의 작품도 남아 있지 않은 것으로 알려졌던 김복진이 그나마 연구대상 목록에 끼어 들었는지도 모른다. 물론 그 최초라는 수식어 때문에 해당 미술가에 대한 연구가 불필요하다는 뜻은 아니다.

3. 최열, 「조선 미술비평의 스승, 김복진」『가나아트』, 1993. 7·8;「20세기 조각의 스승, 김복진」『미술세계』, 1993. 12;「김복진의형성미술이론」『미술연구』, 1993년 가을호.

4. 김복진, 「조각생활 20년기」『조광』, 1940. 3–6 참고.

5. 대한민국 예술원, 『한국 연극 영화사전』, 1985.

6. 김태준, 「조선소설발달사」『삼천리』제8권 1호; 김윤식『한국근대문예비평사』, 한얼문고, 1973, p.40 참고.

7. 한설야, 「카프와 김복진」『조선미술』, 1957. 5.

8. 김윤식, 「임화 연구」, 문학사상사, 1989, p.104 참고. 임화는 다음과 같이 쓰고 있다. "차차로 동맹의 철저한 개혁과 동시에 방향전환의 일층의 철저화 등을 요구하는 운동으로 변하였다. 물론 이것을 움직이는 보다 중요한 힘은, 그때 우리의 한 사람도 모르게 당에 일을 하고 있던 동지 김복진의 정치적 활동에 의한 것…."(임화, 「평정한 문단에 거탄(巨彈)을 던진 신경향파」『조선일보』, 1933. 10. 8; 김윤식, 『한국근대문예비평사』, 한얼문고, 1973, p.96)

9. 한설야, 「카프와 김복진」『조선미술』, 1957. 5, p.13.

10. 서대숙, 『한국공산주의운동사연구』, 이론과실천, 1985, p.99.

11. 이승만, 『풍류세시기』, 중앙일보사, 1977, p.280.

12. 이현상, 「이현상 신문조서」『역사비평』, 1988년 겨울호 참고.

13. 홍태식, 『한국공산주의운동 연구와 비판』, 삼성출판사, 1969, p.339.

14. 이 책의 부(附) 중 「조선 미술비평의 스승, 김복진」 참조. 여기서 눈길을 줄 대목은 이미 김복진이 1923년에 빼어난 두 꼭지의 글을 발표했다는 사실이다. 김복진, 「상공업과 예술의 융화점」『상공세계』, 1923. 2;「광고회화의 예술운동」『상공세계』, 1923. 2.

15. 김복진, 「조선역사 그대로의 반영인 조선미술의 윤곽」『개벽』, 1926. 1;「신흥미술과 그 표적」『조선일보』, 1926. 1. 2. 또 그는 프로예맹 기관지 『문예운동』에 「주제 강조의 현대미술」을 발표했는데, 글은 구하지 못했다.

16. 김복진, 「나형선언 초안」『조선지광』, 1927. 5.

17. 김복진, 「조선역사 그대로의 반영인 조선미술의 윤곽」, 앞의 책.

18. 위의 글.

19. 김복진은 이러한 미술을 '고전적 이상주의'로 분류했다.

20. 김복진은 향토성이나 민족성에 관해 비판적인 태도를 취했지만, 그것은 올바르지 못한 것이었다. 김복진은 생활에 결합되어 있는 미술론을 갖고 있었다. 따라서 민족의 현실로부터 발생하는 향토성·민족성을 제창했던 것이다. 이를테면 그는 향토성의 영원불변설을 강력하게 비판했다.

21. 김복진, 「조선역사 그대로의 반영인 조선미술의 윤곽」, 앞의 책.

22. 김복진, 「신흥미술과 그 표적」, 앞의 신문.

23. 그는 다음과 같이 쓰고 있다. "결국 미래파나 입체파의 신흥예술의 제 유파가 현대 과학에 그 기초를 세운 것은 명확한 사실이다. 따라서 신비적 이상주의의 미몽에서 탈출하였고, 그리고 도리어 이상주의의 예술, 정신적 예술에 독시(毒矢)를 날리게 된 것이다."

24. 김복진, 「신흥미술과 그 표적」, 앞의 신문.

25. 김복진, 「조선역사 그대로의 반영인 조선미술의 윤곽」, 앞의 책.

26. 위의 글.

27. 위의 글.

28. 김복진, 「나형선언 초안」, 앞의 책.

29. 이 책의 9장 「김복진의 형성미술이론」 참고.

30. 최우석, 「김복진 군의 미전 인상기를 보고」, 『동아일보』, 1925. 6. 13; 김주경, 「평론의 평론」, 『현대평론』, 1927. 9.

31. 김복진, 「제7회 미전 인상 평」, 『동아일보』, 1928. 5. 15~17.

32. 위의 글.

33. 위의 글.

34. 김복진, 「제4회 미전 인상기」, 『조선일보』, 1925. 6. 2~7.

35. 김복진, 「협전 5회 평」, 『조선일보』, 1925. 3. 30.

36. 김복진, 「제4회 미전 인상기」, 앞의 신문.

37. 최우석, 「김복진 군의 미전 인상기를 보고」, 앞의 신문.

38. 김복진, 「제4회 미전 인상기」, 앞의 신문.

39. 김복진, 「미전 제5회 단평」, 『개벽』, 1926. 6.

40. 김복진, 「협전 5회 평」, 앞의 신문.

41. 최열, 「한국 현대 미술교육의 흐름과 화단」, 『가나아트』, 1991. 1 · 2 참고.

8. 김복진의 후기 미술비평

1. 윤범모 · 최열, 『김복진 전집』, 청년사, 1995 참고.

2. 이 책의 7장 「김복진의 전기 미술비평」과 9장 「김복진의 형성미술이론」 참고.

3. 조선총독부 경무국, 『고등경찰보』, 조선총독부, 1938.

4. 이국전, 「조각가 정관 김복진 선생」, 조선미술가동맹, 『조선미술』, 1957. 5.

5. 박승구, 「김복진 선생을 회고하면서」, 조선미술가동맹, 『조선미술』, 1957. 5.

6. 윤범모, 「김복진 불상예술의 세계」, 『아세아문화연구』, 북경 민족출판사, 1996; 조은정, 「근대 조각가 김복진과 법주사의 미륵불상」, 『법주회보』, 법주사, 1993. 12 참고.

7. 선우담, 「김복진 선생 회상의 한토막」, 조선미술가동맹, 『조선미술』, 1957. 5.

8. 「조형미술연구소 설립」, 『조선중앙일보』, 1934. 6. 1.

9. 물론 이러한 기업체가 김복진의 지시에 따른 것이라는 증거는 없다. 하지만 선우담의 증언에 따르면, 꼭 그와 같은 기업체 설립방침을 선우담에게 은밀하게 전달했고 실제로 그것을 추진했으니, 충분히 미뤄 짐작할 수 있는 일이다. (선우담, 「김복진 선생 회상의 한토막」, 조선미술가동맹, 『조선미술』, 1957. 5 참고)

10. 김복진, 「미전을 보고 나서」, 『조선일보』, 1935. 5. 20~21.

11. 이 책의 7장 「김복진의 전기 미술비평」 참고.

12. 김복진, 「정축 조선 미술계 대관」, 『조광』, 1937. 12.

13. 위의 글.

14. 이 책의 7장 「김복진의 전기 미술비평」 참고.

15. 김복진, 「예술관념과 윤리관념은 공간의 양단(兩端)이다」, 『조선중앙일보』, 1935. 10. 5~6.

16. 오프스야니코프, 이승숙 · 진중권 역, 『마르크스-레닌주의 미학원론』, 이론과실천, 1990. p.78.

17. 이 책의 7장 「김복진의 전기 미술비평」 참고.

18. 김복진, 「예술관념과 윤리관념은 공간의 양단이다」, 앞의 신문.

19. 위의 글.

20. 과학자와 시인의 관계를 예로 들어 시인의 주관과 과학자의 객관을 융합 관계로 헤아리는 립스의 미학적 열매를 김복진이 제대로 파악하고 있었다는 증거라 하겠다.

21. 다케우치 도시오(竹內敏雄), 안영길 외 역, 『미학 예술학 사전』, 미진사, 1989.

22. 한국철학사상연구회 편, 『철학대사전』, 동녘, 1989 참고.

23. 김복진, 「예술관념과 윤리관념은 공간의 양단이다」, 앞의 신문.

24. 김복진, 「정축 조선 미술계 대관」, 앞의 책.

25. 이 책의 7장 「김복진의 전기 미술비평」 참고.

26. 김복진, 「정축 조선 미술계 대관」, 앞의 책.

27. 김복진은 1935년에 서화협회에 대해 다음처럼 찬양했다. "우리는 서화협회의 과거의 공적을 예찬하고, 그리고 그 찬미하는 깊은 정으로서 앞으로는 더욱 많이 세계적 안목과 신인의 양성에 전심하기를 바란다."(김복진, 「서화협회의 공적」, 『조선중앙일보』, 1935. 10. 27)

28. 김복진, 「서화협회의 공적」, 위의 신문; 「선전의 성격」, 『매일신보』, 1939. 6. 10~16 참고.

29. 김복진, 「정축 조선 미술계 대관」, 앞의 책.

30. 김복진, 「재동경미술학생종합전 인상기」, 『동아일보』, 1938, 4, 28.

31. 김복진, 「선전의 성격」, 앞의 신문.

32. 김복진, 「정축 조선 미술계 대관」, 앞의 책.

33. 위의 글.

34. 위의 글.

35. 김복진, 「제17회 조선미전 평」, 『조선일보』, 1938. 6. 8~12.

36. 일찍이 김복진은 '회고적 내지 전통적, 질식되는 미의 영역에서 모반을' 꾀할 필요가 있다고 주장한 적이 있다. (김복진, 「협전 5회 평」, 『조선일보』, 1925. 3. 30)

37. 김복진, 「제17회 조선미전 평」, 앞의 신문.

38. 김복진, 「미전을 보고 나서」, 앞의 신문.

39. 김복진, 「제17회 조선미전 평」, 앞의 신문.

40. 김복진, 「선전의 성격」, 『매일신보』, 1939. 6. 10~16.

41. 위의 글.

42. 위의 글.

43. 위의 글.

44. 위의 글.

45. 위의 글.

46. 최열, 「힘의 미학—김복진」, 재원, 1995, p.153.

47. 위의 책, p.153.

48. 이 책의 6장 「심미주의 미술논쟁」 참고.

49. 「각 심사원 소감」, 『매일신보』, 1931. 5. 20.

50. 히로시마 신타로(廣島新太郎), 「조선색에다 주력을 하라」 『매일신보』, 1934. 5. 16.

51. 야마모토 카나에(山本鼎), 「향토색 표현 선명한 것을」 『매일신보』, 1934. 5. 16.

52. 「심사원 선후감」 『매일신보』, 1936. 5. 12; 「향토색 농후」 『동아일보』, 1936. 5. 12.

53. 김복진, 「협전 5회 평」, 앞의 신문; 「제4회 미전 인상기」, 앞의 신문.

54. 김복진, 「제4회 미전 인상기」, 위의 신문.

55. 김복진, 「조선 화단의 일 년」 『조선일보』, 1927. 1. 4-5.

56. 김복진, 「미전을 보고 나서」, 앞의 신문.

57. 위의 글.

58. 위의 글.

59. 위의 글.

60. 김복진, 「제17회 조선미전 평」, 앞의 신문.

61. 김복진, 「정축 조선 미술계 대관」, 앞의 책.

62. 위의 글.

63. 위의 글.

64. 위의 글.

65. 이 책의 6장 「심미주의 미술논쟁」 참고.

66. 구본웅, 「제13회 조선미전을 봄」 『조선중앙일보』, 1934. 5. 30-6. 6.

67. 김종태, 「미전 평」 『매일신보』, 1934. 5. 24-6. 5.

68. 모든 사회집단, 모든 시대와 모든 민족에 통용될 수 있는 통일적 취미관이나 규준이란 존재하지 않는다. 미적 취미관은 사회적 생산적 실천에 의해 규정되는 것이다.(오프스야니코프, 이승숙·진중권 역, 『마르크스-레닌주의 미학원론』, 이론과실천, 1990. p.74 참고)

69. 최열, 『힘의 미학—김복진』, 앞의 책, p.153 참고.

9. 김복진의 형성미술이론

1. 김복진의 「나형선언 초안」은 『조선지광』(1927. 5)에, 「무산계급 예술운동에 대한 논강」은 『예술운동』(1927. 11)에 실려 있다. 김복진이 강령과 규약을 초안한 것에 대해서는 김기진의 글 「한국문단 측면사」(『김팔봉 문학전집』 2, 문학과지성사, 1988, p.102)를 참고할 것.

2. 김복진은 1925년에 서울청년회에 참가했다가 뒤에 제3차 조선공산당(일명 ML당) 및 고려공산청년회 중앙위원이었고, 1928년에 제4차 조선공산당 산하 고려공산청년회 선전부원을 역임하다가 약 육개월여의 도피생활 끝인 1928년 8월 25일에 체포, 투옥당했다.

3. 김복진, 「나형선언 초안」, 앞의 책.

4. 위의 글.

5. 위의 글.

6. 위의 글.

7. 김복진, 「무산계급 예술운동에 대한 논강」, 앞의 책.

8. 김복진, 「나형선언 초안」, 앞의 책.

9. 김기진, 「한국문단 측면사」, 앞의 책, p.103.

10. 그러나 프로예맹 맹원들 대부분은 김복진이 당의 핵심 인물임을 알지 못했다. 이 점은 김복진이 당의 권위를 통해 프로예맹의 쟁쟁한
이론가와 활동가들을 제압한 게 아니라, 인간적인 지도력과 논리성으로 조직을 장악했음을 보여준다.

11. 1927년 9월에 프로예맹이 개최한 임시총회에서 새로운 조직 개편이 이뤄졌고, 여기서 강령이 새로 채택되었다. 강령은, 김기진의 증언에 따르면 김복진이 기초했다고 한다. 그 내용은 다음과 같다. "우리는 무산계급운동에 있어서의 마르크스주의의 역사적 필연성을 정확히 인정한다. 그러므로 우리는 무산계급운동의 일부분인 무산계급 예술운동으로서, 첫째 봉건적 자본주의적 관념의 철저적 배격, 둘째 전제적 세력에의 항쟁, 셋째 의식층 조성운동의 수행을 기함."(김복진, 「무산계급 예술운동에 대한 논강」, 앞의 책)

12. 위의 글.

13. 따라서 이 「논강」은 김기진의 증언이 아니더라도 그 내용으로 보아 김복진이 작성했을 터이다.

10. 임화의 미술운동론

1. 임화, 「어떤 청년의 참회」 『문장』, 1940. 3; 김윤식, 「임화론—문학과 정치의 관련 양상」 『한국 근대 리얼리즘 작가 연구』, 문학과지성사, 1988, pp.16-17.

2. 임화, 「미술영역에 재한 주체이론의 확립」 『조선일보』, 1927. 11. 20-24.

3. 김복진, 「나형선언 초안」 『조선지광』, 1927. 5.

4. 임화, 「미술영역에 재한 주체이론의 확립」, 앞의 신문.

5. 위의 글.

6. 위의 글.

7. 위의 글.

8. 위의 글.

9. 위의 글.

10. 위의 글.

11. 이러한 인식은 비단 임화만의 정세인식이나 판단의 문제가 아니라, 그 시절 조선공산당을 비롯한 신간회·프로예맹 따위가 지니고 있던 인식과 판단의 문제라 하겠다. 잘못된 인식인지 아닌지는 따로 검토해야 할 문제이다. 분명한 것은 프롤레타리아 계급 역량에 대한 과대평가일 터이다. 하지만 이러한 과대평가에도 불구하고, 나는 임화가 지닌 미술운동 이론체계가 부정 또는 과소평가되어야 한다는 견해를 받아들일 수 없다. 운동의 이론체계를 세우는 문제를 정세인식이나 판단에 따라 바라보는 잘못된 관점이기 때문이다.

12. 임화, 「미술영역에 재한 주체이론의 확립」, 앞의 신문.

13. 위의 글.

14. 위의 글.

15. 임화의 이러한 파악은 좀더 세심한 사실 확인이 필요하지만 '미래파나 구성주의적 경향'이 조선 미술계에 일반적으로 나타난 유파라는 이야기는 무리가 있어 보인다. 그때 일본 유학생들이 이런 경향을 어느 정도 받아들였다는 사실은 크게 의심할 바가 없다. 하지만 엄격하게 어떤 한 유파를 형성하면서 퍼져 나간 것은 아닌 듯하다.

16. 임화, 「미술영역에 재한 주체이론의 확립」, 앞의 신문.

17. 위의 글.

18. 위의 글.

19. 위의 글.

20. 위의 글.

21. 김복진, 「나형선언 초안」, 앞의 책.

11. 전미력의 미술운동론

1. 변재란, 「1930년대 전후 카프 영화활동 연구」, 『민족영화』 2, 친구, 1990 참고.

2. 전미력이 누구인가를 확인할 수 있는 자료는 없다. 다만 그가 1931년 가을 이동식 소형극장에 참가했다는 사실과, 그 무렵 추적양·김미남과 함께 신흥미술동맹을 꾸려 갔다는 사실을 알 수 있다. 그리고 그는 1930년 무렵 일본에 머무르고 있었으며, 이때 제국미술전람회를 관람했다고 한다. 그리고 그는 「프롤레타리아 미술의 개척—신흥 미술가동맹의 결성을 촉함」(『시대공론』, 1932. 1) 이외에 어떤 글도 발표한 적이 없다.

3. 전미력, 「프롤레타리아 미술의 개척—신흥 미술가동맹의 결성을 촉함」, 위의 책.

4. 위의 글.

5. 위의 글.

6. 위의 글.

7. 위의 글.

8. 위의 글.

9. 위의 글.

10. 위의 글.

11. 위의 글.

12. 위의 글.

13. 위의 글.

14. 위의 글.

15. 이런 판단은 1927년 임화의 미술운동론 「미술영역에 재한 주체이론의 확립」에서 내리고 있는 현 단계 조선 계급운동의 역량에 대한 파악과 다른 것이다. 이를테면 임화가 '모든 계급운동이 그 전면적 진전'을 보이고 있다고 자못 격정적으로 그리고 있는 점과 비교해 보면 전미력은 매우 냉정하다. 그러나 임화의 주요 관심사는 계급운동의 투쟁방법과 형태를 어떻게 마련할 것인가 하는 데 있었다. 임화가 프로미술운동의 대안을 마련하는 과정에서 보여준 판단이 전미력과 크게 다르지 않다는 점을 기억해 둘 필요가 있다.

16. 전미력, 앞의 글.

17. 최열, 『한국현대미술운동사』, 돌베개, 1991, 제1부 2장 참고.

18. 전미력, 앞의 글.

19. 위의 글.

20. 위의 글.

21. 위의 글.

22. 위의 글.

23. 위의 글.

24. 위의 글.

12. 김용준의 초기 미학·미술론

1. 이 책의 5장 「프롤레타리아 미술논쟁」 참고.

2. 이 책의 6장 「심미주의 미술논쟁」 참고.

3. 김용준, 「화단개조」, 『조선일보』, 1927. 5. 18-20.

4. 김용준, 「무산계급 회화론」, 『조선일보』, 1927. 5. 30-6. 5.

5. 19세기 유럽에서 발생한 무정부주의는 유럽과 혁명기 러시아 사회에 일정한 영향력을 확보하고 있었다. 이 사상은 1917년 러시아 혁명으로 그 기세가 꺾였지만, 그 뒤 식민지 종속국 민족해방운동에 어느 정도 영향력을 행사했다. 무정부주의는 문예 분야에서도 발생했다. 무정부주의는 다양한 예술유파와 혼합, 착종되었다. 일본의 경우 1925년 12월에 결성했던 일본프롤레타리아문예연맹에 신쿄카쿠(新居格)와 같은 무정부주의 문예이론가들이 참가하고 있었으나, 1926년에 이들 무정부주의 문예인들은 제명당했고, 분리를 감행했다. 조선에서도 1925년에 결성한 조선프롤레타리아예술동맹이 1926년부터 문예투쟁에서 정치투쟁으로 방향전환을 모색하는 가운데, 1927년 내부에 있던 무정부주의자들인 김화산·권구현 들을 제명했다.

6. 김용준, 「화단개조」, 앞의 신문.

7. 김용준, 「무산계급 회화론」, 앞의 신문.

8. 그러면서도 김용준은 그들을 당대 주류를 이루지 못한 '이단파'로 파악하는 가운데 '기형예술가'라는 단서를 붙여 두기를 잊지 않았다.

9. 김용준, 「무산계급 회화론」, 앞의 신문.

10. 위의 글.

11. 위의 글.

12. 김용준, 「프롤레타리아 미술 비판」, 『조선일보』, 1927. 9. 18-30.

13. 위의 글.

14. 위의 글.

15. 위의 글.

16. 위의 글.

17. 위의 글.

18. 위의 글.

19. 위의 글.

20. 이 대목에서 김용준은 딜타이(W. Dilthey)의 다음과 같은 말을 인용해 보였다.

"아름다운 것 중에도 가장 순수한 색과 음이요, 향에 대한 쾌감은 그렇게 고상하지 못하다. 색은 순결함과 광채와에 의하여 아름답고, 음에서는 밝고 온건함으로써 아름답다. 그러나 내부의 조화된 현명하고 선량한 심령의 정서적 아름다움은 형으로 나타남으로써 보다 더 이상(以上)의 미를 가졌다."

21. 김용준, 「프롤레타리아 미술 비판」, 앞의 신문.

22. 위의 글.

23. 신쿄카쿠는 프롤레타리아 예술이 "하나는 프롤레타리아의 생활 실감에 반조(反照)하여 프롤레타리아의 고뇌와 통분과를 표현한 것이요, 둘째는, 프롤레타리아 정신을 깊이 명장(銘臧)하여 투쟁하고 또한 적대계급에 밀입하여 그 상태를 폭로시킴으로써 기성예술 내지 관념을 파괴할 수 있다"고 지적하고, 선전을 위해 쓴 작품이라도 "그것이 예술인 이상에는 예술적 관조와 예술심리의 작용을 통

과하지 않으면 안 된다"고 결론 내리는 가운데, 바로 그러한 까닭에 예술은 사회운동이나 과학과 본질적으로 구분되어야 한다고 주장했다.

24. 김용준, 「프롤레타리아 미술 비판」, 앞의 신문.

25. 김용준, 「동미전을 개최하면서」, 『동아일보』, 1930. 4. 12–13.

26. 김용준, 「백만양화회를 만들고」, 『동아일보』, 1930. 12. 23.

27. 김용준, 「동미전과 녹향전」, 『혜성』, 1931. 5; 「서화협전의 인상」 『삼천리』, 1931. 11.

28. 김용준, 「동미전을 개최하면서」, 앞의 신문.

29. 이러한 방침에 대해 김용준은 '근심' 스럽다고 지적했다. 하지만 먼저 정신주의를 기조로 한 문명주의가 무엇인지, 다음 무엇을 근심하는 것인지 잘 알 길이 없다.

30. 김용준, 「동미전을 개최하면서」, 앞의 신문.

31. 위의 글.

32. 위의 글.

33. 김용준, 「동미전과 녹향전」, 앞의 책; 이 책의 6장 「심미주의 미술논쟁」 참고.

34. 김용준, 「동미전과 녹향전」, 앞의 책.

35. 김용준의 분석과 같이 동미전 출품작가 대부분이 고전적 사실주의, 아카데미즘, 낭만주의, 포비즘, 인상주의, 피카소 파 따위에 기울어져 있다고 하더라도, 더불어 그런 주장을 편 홍득순마저 조선의 현실을 표현하지 못했다고 해도 그같은 사실은 동미전 출품작에 국한된 것일 뿐인데 이를 일반화시키는 것은 논리상 비약이라고 할 수 있겠다.

36. 김용준, 「백만양화회를 만들고」, 앞의 신문.

37. 위의 글.

38. 김용준, 「동미전을 개최하면서」, 앞의 신문.

39. 김용준, 「서화협전의 인상」, 앞의 책.

40. 김용준, 「백만양화회를 만들고」, 앞의 신문.

41. 위의 글.

42. 위의 글.

43. 위의 글.

44. 김용준, 「동미전과 녹향전」, 앞의 책.

45. 위의 글.

46. 위의 글.

47. 김용준, 「서화협전의 인상」, 앞의 책.

48. 위의 글.

49. 위의 글.

50. 위의 글.

51. 권구현, 「화단촌어」, 『중외일보』, 1927.

52. 김용준, 「화단개조」, 앞의 신문.

53. 김용준, 「서화협전의 인상」, 앞의 책.

54. 이 책의 부(附)에 실린 「조선미술비평의 스승, 김복진」 참고.

55. 김용준, 「화단개조」, 앞의 신문.

56. 남북산악생, 「경계자」, 『매일신보』, 1914. 6. 19.

57. 김용준, 「무산계급 회화론」, 앞의 신문.

58. 김용준, 「프롤레타리아 미술 비판」, 앞의 신문.

59. 김용준, 「무산계급 회화론」, 앞의 신문.

60. 위의 글. 그때 서화협회는 자신들의 회원전 전시장에서 관객들에

게 입장료 십 전씩을 받았다.(최열, 『한국근대미술의 역사』, 열화당, 1998 참고)

61. 위의 글.

62. 위의 글.

63. 김용준, 「동미전과 녹향전」, 앞의 책.

64. 위의 글.

65. 위의 글.

66. 위의 글.

67. 김용준, 「서화협전의 인상」, 앞의 책.

68. 위의 글.

13. 윤희순의 민족주의 미술론

1. 최열, 「민족주의 미술비평의 반석, 윤희순」, 『가나아트』, 1994. 3·4.

2. 최열, 「윤희순, 단아함과 충실함에 깃든 정열」, 『미술세계』, 1994. 4.

3. 최열, 「1940년대의 미술」, 『근대를 보는 눈—수묵채색화』, 삶과꿈, 1998 참고.

4. 진보 민족주의란 역사적으로 민족주의의 국수(國粹) 편향, 또는 자기 민족의 전통만을 보수하려는 경향과 대비되는 개념이다. 여기서 진보 민족주의란 식민지 민족의 자기 정체성 유지와 확대, 전통의 계승과 혁신 따위를 말한다. 보수 민족주의 미술론에 대해서는, 최열, 『한국근대미술의 역사』, 열화당, 1998, pp.237–241, p.291 참고.

5. 이경성, 『한국근대미술 연구』, 동화출판공사, 1974, p.59, p.72.

6. 「선전을 앞두고—금년 출품은 인물 한 점과 꽃 한 점」, 『매일신보』, 1931. 5. 13.

7. 최열, 『한국근대미술의 역사』, 열화당, 1998, p.296.

8. 「조선미전의 독립을 계획」, 『조선일보』, 1931. 6. 6.

9. 이승만, 『풍류세시기』, 중앙일보사, 1977, p.283. "서화협회를 고희동 씨가 주관하던 때였다. …서화협회가 서양화부를 받아들이고 나서도 종래부터 내려오던 권위는 상존하고 있었다. 총회나 간사회의 결의사항이 무시되는 사례가 종종 일어나곤 했었다. 기실 이러한 일인(一人) 독단이 회의 다수결에 의한 협의사항을 번복하거나 철회해도, 차마 정면으로 나서서 따지질 못하고 그저 뒤에서 수런댄다가는 말아 버리곤 했었다. 당시 협회 간사로 참여하고 있던 범이(凡以)가 정식으로 들고 일어났다. 다시 말해서 반기를 든 것이었다."

10. 오프스야니코프, 이승숙·진중권 역, 『마르크스-레닌주의 미학원론』, 이론과실천, 1990, p.51.

11. 이 책의 9장 「김복진의 형성미술이론」 참고.

12. 윤희순, 「조선 미술계의 당면문제」, 『신동아』, 1932. 6. 이하 별도의 주가 없는 모든 인용은 「조선 미술계의 당면문제」의 인용임.

13. 윤희순, 위의 글, p.45.

14. 위의 글, p.41.

15. 위의 글, p.44.

16. 이 책의 6장 「심미주의 미술논쟁」 참고.

17. 윤희순, 앞의 글, p.41.

18. 위의 글, p.41.

19. 최열, 『한국근대미술의 역사』, 열화당, 1998, p.263, p.280 참고.

20. 윤희순, 앞의 글, p.43.

21. 위의 글, p.45.

22. 위의 글, p.41.

23. 위의 글, p.41.

24. 위의 글, p.41.

25. 윤희순 미학의 이같은 민족 특수성론은, 일제 관학자들의 정체성론에 입각한 조선미술의 특성론과는 다른 것이다. 윤희순의 성찰은 시대성·현실성을 아우르는 것으로, 윤희순은 그같은 민족의 특수성에 관해 '로컬 컬러는 시대와 사회와 계급의 저류를 흐르는 정조임에 자연과 인물 기타의 소재를 통하여 표현 발전하는 것'(윤희순, 「제11회 조선미전의 제 현상」 『매일신보』, 1932. 6. 1–8)이라고 해명하고 있다는 점을 떠올릴 필요가 있다. 또한 윤희순의 미술사학에 관한 연구의 필요성을 엿보게 하는 대목이다.

26. 윤희순, 「조선 미술계의 당면문제」, 앞의 책, p.40.

27. 위의 글, pp.44–45.

28. 위의 글, p.45.

29. 위의 글, p.45.

30. 윤희순은 스스로 리얼리스트답게 창작에 임했다. 윤희순은 1931년, 조선미전에 작품 〈휴식〉을 출품했다. 이 작품은 '학생 생활의 스트라이크를 사상으로 묵상하는 소년을 모델'(김종태, 「제10회 미전 평」 『매일신보』, 1931. 5. 26–6. 4)로 그린 작품이다. 따라서 이 작품은 무감사 출품작임에도 불구하고 조선미전 당국자들이 전시장 한구석에 몰아넣음으로써 '조롱에 가까운 치욕'을 당해야 했다.

31. 윤희순, 「조선 미술계의 당면문제」, 앞의 책, p.45.

32. 위의 글, p.44.

33. 위의 글, p.44.

34. 윤희순은 그러나 '최근 일본화는 서양화의 압도적 진보와 일본화 자신의 침체 등으로 혼란 중에 있음'을 밝혀, 그 수입에 관해 경고하는 것을 잊지 않고 있다.

35. 윤희순, 「조선 미술계의 당면문제」, 앞의 책, p.45.

36. 이 책의 10장 「임화의 미술운동론」 참고.

37. 한편, 윤희순은 미술발표기관을 적시하는 가운데 서화협회·조선미전·동미회 등을 열거하면서도 프로예맹에 관해 전혀 언급하지 않았다. 이러한 태도는 프로미술운동 자체에 관해 언급하지 않고 있는 태도와 더불어 무관심이라기보다는, 그 정치 편향에 대한 비판적 태도를 무언중에 드러내는 것이기도 하고, 거꾸로 자신의 민족미술운동 구상과 적대적일 이유가 없다는 점에서 비판의 자제 및 일정 거리두기로 추정해도 좋을 듯하다.

38. 윤희순은 조선미전에 관해서도 '배격'해야 한다면서 다음처럼 그 이유를 적시하고 있다. "소위 문화정치 표방의 일 시설이니, 심사원이 관학파이고 전람회의 원동력이 총독정치에 있는 만치 과거에 있어서 예술적 허다한 모순 및 불합리한 심사와 진열 등이 있었다. 그러므로 민족문화의 정당한 발달로 보아 이 전람회에 출품함은 찬성할 수 없다. 심사제인 까닭에 자유 대담한 작품의 출진은 기대할 수도 없다."(윤희순, 「조선 미술계의 당면문제」, 앞의 책, p.44)

39. 위의 글.

40. 최열, 『한국근대미술의 역사』, 열화당, 1998, pp.284–286 참고.

41. 이 책의 4장 「조선미술론의 성장과정」 참고; 최열, 「1940년대의 미술」, 위의 책.

42. 윤희순, 「협전을 보고」 『매일신보』, 1930. 10. 21–28; 「제10회 조선

미전 평」 『동아일보』, 1931. 5. 31–6. 4; 「제11회 조선미전의 제 현상」, 앞의 신문.

14. 박문원의 미술비평

1. 「연재소설 『강철』의 작가와 삽화가」 『해방일보』, 1946. 1. 16.

2. 박문원, 「조선미술의 당면과제」 『인민』, 1945. 12.

3. 그 뒤 미협은 분열을 거듭하면서 뼈만 남았다. 미협 출범 얼마 뒤인 1945년 12월 27일에 한홍택·홍남극·이완석 들이 조선산업미술가협회를 독자적으로 결성했고, 미협이 출발할 때 이미 퇴장 불참했던 김주경이 1946년 1월 23일에 독립미술협회를 결성했으며, 2월 중순에는 조각가들이 조선조각가협회를 꾸몄다. 그리고 1946년 2월 20일에 고희동의 제멋대로인 행동에 대해 비판하고 있던 회원 서른두 명이 공식적으로 탈퇴를 선언함으로써 협회는 회장을 비롯한 몇몇 임원만 남은 채 와해 지경에 이르렀다.

4. 1945년 10월에 접어들자 문화단체들의 연합인 조선문화건설중앙협의회와 조선프롤레타리아예술동맹에 대해 통합 요구가 거세게 일어났고, 따라서 미술 부문에도 이런 요구들이 있었다. 그러므로 프로미맹도 무엇인가를 해야 했는데, 통합 상대인 미건이 해체를 선언해 버려 통합의 상대가 없어지고 말았다. 그런 탓에 스스로 10월 무렵 조직개편을 단행할 수밖에 없었다. 그러므로 조선미맹이란 프로미맹과 다를 바 없었다. 이 무렵 문학단체인 조선프롤레타리아문학동맹이 조선문학건설본부와 통합 논의를 시작했고, 12월 6일에 이르러 두 단체가 하나로 통합을 이뤘다.

5. 박문원, 「중견과 신진」 『문장』, 1948. 10.

6. 박문원, 「리얼리즘과 로맨티시즘의 문제」 『새한민보』, 1948. 12.

7. 박문원, 「미술의 삼 년」 『민성』, 1948. 8.

8. 박문원, 「선전미술과 순수미술」 『문장』, 1948. 10.

9. 박문원, 「조선미술의 당면과제」, 앞의 책.

10. 오지호, 「해방이후 미술계 총관」 『신문학』, 1946. 11.

11. 박문원, 「조선미술의 당면과제」, 앞의 책.

12. 위의 글.

13. 위의 글.

14. 위의 글.

15. 위의 글.

16. 위의 글.

17. 위의 글.

18. 위의 글.

19. 김주경과 오지호의 민족주의 미술론에 관해서는, 최열, 「해방 3년의 미술운동」 『해방전후사의 인식』 4, 한길사, 1989, pp.415–417; 『한국현대미술운동사』, 돌베개, 1991 참조.

20. 박문원, 「조선미술의 당면과제」, 앞의 책.

21. 위의 글.

22. 위의 글.

23. 윤희순, 「미술」 『해방조선연보』, 문우인서관, 1946, p.364.

24. 윤희순, 「미술」, 조선통신사, 『조선연감』, 1947, p.296.

25. 오지호, 「해방 이후 미술계 총관」 『신문학』, 1946. 11, p.147.

26. 오장환, 「새 인간의 탄생」 『백제』, 1947. 2, p.46.

27. 박문원, 「중견과 신진」, 앞의 책.

28. 위의 글.

29. 위의 글.

30. 박문원, 「미술의 삼 년」, 앞의 책.

31. 조선신미술가협회는 1941년 동경 유학생들이 구성한 단체이다. 이들은 바로 그 해 5월에 화신백화점에서 창립전을 열었다. 구성원은 김종찬·문학수·김학준·이중섭·진환·최재덕·이쾌대 들로 일본과 조선의 아카데미즘 미술에 대항하는, 그때로서는 모더니즘 경향을 특징으로 삼는 단체였다.

32. 박문원, 「미술의 삼 년」, 앞의 책.

33. 위의 글.

34. 위의 글.

35. 위의 글.

36. 박문원은 총독부미술전람회가 조선 미술계에 끼친 영향에 대해 '우리에게 미술을 고취하여 준 역할보다도 우리들의 독자적인 발전을 막고 무기력한 환장으로 고정화시키는 역할이 훨씬' 컸다고 짚었다.

37. 이인성은 미건에 참가, 해방기념미술전에 출품한 자신의 작품 윗면에 큰 글자로 '모든 권리는 인민에게'라고 가로로 써 넣었다. 이인성이 이런 작품을 출품하자 미건은 별도로 자리를 마련해서 대책을 논의했다. 이때 고희동·노수현 등을 중심으로 이인성의 작품이 좌경화한 어휘라고 전시 자체를 완강히 거부했으며, 젊은 유채화가 몇 사람은 당연하다고 맞섰다. (장우성, 『화맥인맥』, 중앙일보사, 1982, p.85) 이인성은 이때 미건 서양화부 위원이었다. 얼마 뒤 고희동 등이 미건을 해체시키고 미협을 출범시키자 이인성은 김주경·오지호 등과 더불어 독립미술협회에 참가했으며, 곧이어 미술가동맹에 참가하여 중앙집행부 위원장, 미맹 부위원장 등 중책을 연이어 맡았다. 하지만 미군정의 탄압으로 정세가 불리해지자 이쾌대 등과 함께 미맹을 탈퇴해 조선미술문화협회에 참가했고, 결국 미군정청이 주최한 조선종합미술전에 출품하는 등의 발자취를 남겼다.

38. 박문원, 「미술의 삼 년」, 앞의 책.

39. 김재용, 「해방 직후 문학운동과 두 가지 민족문학」 『민족문학운동의 역사와 이론』, 한길사, 1990; 최열, 『한국현대미술운동사』, 돌베개, 1991, 5-6장 참고.

40. 그 투쟁 대상인 친미 보수적 미술가들이 바로 1945년 11월에 미건을 비판하면서 서화협회 해체식을 갖고 미협의 출범을 알렸던 사실을 상기해야 하겠다.

41. 박문원, 「미술의 삼 년」, 앞의 책.

42. 위의 글.

43. 위의 글.

44. 박문원, 「선전미술과 순수미술」 『문장』, 1948. 10.

45. 위의 글.

46. 위의 글.

47. 위의 글.

48. 위의 글.

49. 박문원, 「리얼리즘과 로맨티시즘의 문제」, 앞의 신문.

50. 이수형, 「회화예술에 있어서의 대중성 문제」 『신천지』, 1949. 3.

51. 김기창, 「미술운동과 대중화 문제」 『경향신문』, 1946. 12. 5. 김기창은 이 글에서 '조선의 미술은 아직 봉건적 잔재에서 탈각하지 못하고' 있다고 비판했으며, '화가 자신의 혁명적 창조적인 문화투쟁을 전개'하는 미술운동을 펼쳐야 한다고 주장하면서 "대중의 생활과 감정과 그들의 고통과 요구를 체험하고 파악한 뒤 생산된 미술만이 대중화할 수 있다"고 썼다. 한편, 〈창공〉을 출품한 동양화동인전은 좀 각별한 것이었다. 미술가동맹-미맹을 비롯한 민주주의 민족전선 산하 각 단체들이 1946년부터 나름의 방식으로 펼쳐 온 전재 및 수재동포 구제기금을 마련하는 행사를 이 전시기간 동안 열었음을 주목할 필요가 있다.

52. 박문원, 「리얼리즘과 로맨티시즘의 문제」, 앞의 신문.

53. 하지만 문제가 비유법이나 의인화 따위에 있는 게 아니라, 창작 뜻과 취하고 있는 주제 방향에 적합한 방법 및 형식인가에 있는 것이기 때문에, 작품이 없는 조건에서 시비를 가리는 어려운 일이다.

54. 박문원, 「리얼리즘과 로맨티시즘의 문제」, 앞의 신문.

55. 위의 글.

56. 위의 글.

附

미술비평가들의 삶과 예술

근대미술 비평가들
조희룡
김복진
안석주
김용준
윤희순
김주경
정현웅

20세기 미술비평사 인명사전

미술비평가들의 삶과 예술

근대미술 비평가들

비평사 단절론 비판

우리 미술비평의 발자취는 근현대 미술사의 굴곡만큼이나 어려움을 겪으며 자라 온 느낌이다. 작가와 대중 사이에서 사랑과 증오의 변증법을 온몸으로 견디면서 말이다. 게다가 뛰어난 비평가들이 거의가 작가를 겸했으니 사랑과 증오가 더욱 복잡스레 꼬일 수밖에 없었다.

그래서 미술비평의 열매를 살펴볼 때 애정어린 눈길이 필요하다. 물론 엄격한 역사의 눈길을 피해 가자는 이야긴 아니지만 말이다. 그런데 우리 논객들은 앞선 시기의 열매를 너무 초라하게 그려 놓았다. 애정을 갖고 보았든 엄격하게 보았든 간에 내가 보기에 너무 가혹한 게 아닌가 싶을 정도니까.

중세의 미술비평에 관해선 거의가 관심조차 없었다. 전문가들조차 무관심한 상황이었다. 비평이란 분야를 독립시켜 체계화하고자 했던 노력을 찾아보기 어려웠던 것이다. 실제로 1973년 정양모(鄭良謨)의 「조선 전기의 화론」[1]이 발표된 이래 1998년 유홍준의 『조선시대 화론 연구』[2]가 나올 때까지 비평·이론·미학에 관한 연구논문은 손으로 꼽을 만큼 제한된 수준이었다.[3]

게다가 19세기에 이르러 남공철(南公轍) 신위(申緯) 김정희(金正喜) 조희룡(趙熙龍) 김석준(金奭準)으로 이어지는 비평에 관한 연구는 실종 상태라고 보아도 맞다. 제법 연구자료가 풍부한 김정희를 미술사 및 이론 분야에서 다룬 열매들도 매우 소략하기 그지 없을 정도다. 그러니 하물며 다른 사람에랴. 그럼에도 19세기 비평 연구의 중요성은 어떤 시대에 빗대 보더라도 매우 크다. 18세기 후반기에서 19세기 전반기로 이행하는 과정은 중세 미술사상과 비평의 전환기라는 점을 고려할 때도 그렇고, 19세기 후반기에서 20세기로 이어지는 근대 시기 미술사상의 흐름을 해명하고 또한 그 주도세력 및 비평 환경과 형태의 변화과정 따위를 헤아리는 일의 중요성은 두말할 나위가 없을 것이다. 그럼에도 불구하고 미술비평 부재론이 압도하고 있으며, 19세기 문예비평은 20세기로 넘어가면서 실종되었다는 이른바 전통소멸론이 굳건히 자리잡고 있다. 그러나 19세기 일백 년 동안 미술비평이 없었는지 궁금하고, 나아가 그 오랜 전통을 대물림해 오던 비평이 급작스레 사라져 버렸다는 주장도 도저히 이해하기

1940년대 무렵 간송미술관의 전신인 보화각(葆華閣)에 모인 문화 및 미술인들. 왼쪽부터 이상범, 한 사람 건너 고희동·안종원·오세창·전형필·장지연·노수현·이순명.

작자 미상 〈춘화를 보는 여인〉 부분. 『건곤일회첩(乾坤一會帖)』 중에서)
19세기 전반. 개인 소장. 19세기에 널리 퍼진 〈춘화첩〉을 감상하는 여인들을
그린 것으로, 난만한 미술 문화의 융성을 반영하는 풍속화이다.

어렵다.

그러한 관점은 일제시대의 비평을 연구하는 과정에서 정착되었다. 연구자들이 20세기에 접어들어서야 미술비평이 생겨난 것처럼 판단했던 것이다. 역사가 개항의 충격으로 급작스레 단절되어 중세와 근대로 나누어졌다는 '역사 단절론'을 미술비평사 연구자들이 고스란히 적용함으로써, 미술비평사 단절론이 통설로 자리잡고 있는 실정이다. 19세기와 20세기 단절론은 비단 비평 분야만이 아니라 미술사 일반의 문제지만, 여기서는 미술비평사 단절론을 살펴보기로 하자.

이경성은 일제시대 미술비평을 '지극히 주관적이고, 객관적인 예술의 논리적 바탕을 잃어버린' 일종의 수필 같은 것이라고 보았다. 따라서 '비평의 원시시대'로 파악했다.[4]

그 뒤 이구열은 한 걸음 나가서 1920년대는 미술비평의 '초기 단계'요, 1930년대야말로 '우리 근대 미술비평사 형성의 참다운 실마리'가 풀리기 시작한 때라고 세분했다. 하지만 이런 평가조차도 소략한 수준일 뿐 세부를 충실하게 밝혀 놓은 것은 아니다.[5]

그같은 미술비평사 단절론은 우리 미술사에서 비평의 전통과 권위도 사라지게 만들어 놓았다. 앞선 시대의 심오한 비평과 그 정신의 유장한 전통을 연구하고 제 모습을 복원했다면, 위대한 비평사의 줄기를 이어 나갈 수도 있었을 터이다. 하지만 전통의 대물림은커녕 아예 앞선 19세기까지 미술비평이란 없다고 규정했으니, 말 그대로 20세기 전반기 미술비평을 무슨 개척기의 여명처럼 그릴 수밖에 없었던 게다.

그러다 보니 미술비평 스스로도 심오함과 광대함을 일궈내기 힘겨웠고, 따라서 1990년대에 이르러서도 미술인들은 우리 미술비평에 대해 철저히 무시하고 있었던 것이다.[6] 1992년만 해도 많은 미술인들은 우리 미술비평의 수준을 매우 비관하고 있었다. 아예 비평이라 할 만한 것이 없다고 하는 '비평 부재론'이나 비평가들의 자질이 형편없다고 보는 '수준 미달론', 그리고 우리 미술비평의 역사가 대개 1960년대에 이르러 제자리를 잡았다고 보는 '60년대 형성론'이 널리 퍼져 있었던 것이다.

많은 미술인들이 그렇게 생각하는 터에 그게 아니라고 주장하려면, 우리 미술비평이 제법 수준이 높다거나 오랜 전통을 지니고 있음을 단지 주장하기보다는 실증해야 한다는 점에서 상당한 노력을 요구하는 일이라 하겠다.

그러므로 여기서 말하고 싶은 것은, 19세기는 물론 20세기 전반기의 미술비평이 소문난 것처럼 그렇게 얇고 가벼운 수필 따위에 머물러 있지도 않고, 그렇게 초라한 모습을 하고 있지도 않았다는 사실이다. 질의 높낮이와 폭의 넓고 좁음 따위야 있었겠지만 말이다. 그리고 19세기에서 20세기 전반기까지 무려 일백오십 년 동안 미술비평 문헌의 숫자가 지금까지 알려진 것보다 훨씬 많다는 사실도 아주 중요한 대목이다.

나아가 19세기 사대부 지식인들 그리고 벽오사(碧梧社)나 육교시사(六橋詩社)에 속한 중인 출신의 예술인들이 남긴 기록과, 20세기 화가 장우성이나 이승만, 문인 조용만(趙容萬)의 회고록을 보면, 남공철·신위·김정희·조희룡·김석준 그리고 김복진·안석주·김주경·김용준·윤희순·정현웅이 미술비평가로 활동하고 있었음을 알 수 있다.[7] 이러한 생각이 그들 미술비평가와 함께 활동했던 이들 사이에 또렷하

게 자리잡고 있었음에도 불구하고 우리가 그들을 미술비평가로 대접하길 꺼려한다면, 사실 판단을 어그러뜨리는 일이겠다.

19세기 미술비평

19세기 미술비평은 매우 다양하고 또 난만한 특성을 보였다. 이 시대 비평은 다양한 형식을 갖추고 있는데, 시·산문·편지가 주종을 이룬다. 유홍준은 그같은 글을 대상으로 주관적 서술과 객관적 서술로 분류해 보았는데, 주관적 서술로는 감상적 비평과 인상비평 및 작가 약전, 그리고 객관적 서술로는 역사적 비평과 분석적인 작가론 및 작품론으로 나누었다.[8]

비평이란 서로 어울리지 않으면 이뤄지지 않는다. 적어도 작품이 전달되는 다양한 경로를 통해 감상이 이뤄져야 다음에 비평행위가 가능하다 하겠다. 거기 그침이 아니라 작가와 작가, 작가와 평자가 어울려야 하고, 상호 의견 전달매체가 있어야 한다. 이런 점에서, 비평행위에서 집단의 활동 근거지는 매우 결정적인 조건이라 하겠다.

그러므로 여기서는 단체와 집회공간을 먼저 살펴보도록 하겠다. 19세기 전반기 미술비평의 근거지는 옥류동이었다. 그 중에서도 19세기 전반기 미술비평동네에서 가장 조직적이며 활기에 넘쳤던 쪽은 인왕산 계곡을 중심으로 한 옥류동파들이었다. 이들 옥류동파들은 18세기말에 옥계시사(玉溪詩社)를 조직했고, 19세기 중반엔 서원시사(西園詩社)를 조직해 활동했다. 또한 벽오사는 19세기 중엽의 거대 조직으로, 중인 출신 지식인 예술가들의 보금자리였다. 비슷한 시기에 칠송정시사(七松亭詩社)도 있었는데, 이는 대원군 이하응이 후원하는 조직이었다.

옥계사(玉溪社)는 1786년 7월 16일, 인왕산과 경복궁 사이 종로구 옥인동 골짜기를 흘러내리는 시냇물 옥계(玉溪)에 모인 일군의 예술가들이 결성한 조직이다. 그날 밤 소나무 사이에 흩어져 앉은 열세 명의 젊은 지식인들이 술 마시며 거문고를 뜯고 시를 읊다가, 장혼(張混)이 "한 달에 한 번씩 모여 우정을 돈독히 하자"고 제안한 것에 모두 동의하여 "글 쓰는 사람은 글을 쓰고 그림 그리는 사람은 그림을 그려 기록하자"는 취지를 내세워 옥계사를 창설했던 것이다.

옥계사는 참가한 예술가들의 역량도 대단했지만, 맹주 천수경(千壽慶)이 세상을 떠난 1818년까지 세기말 세기초 삼십여 년 내내 매우 활발한 움직임을 보인 조직이었다. 화가로서 창립 당일부터 참가한 이는 임득명(林得明)이었다. 그 사이

이유신(李維新) 〈교헌납량(橋軒納涼)〉 부분. 19세기 전반. 개인 소장.
19세기 전반기의 어느 봄날 예술인들의 모임. 거문고와 바둑을 즐기는 이들도 보이고, 가운데의 사람들은 그림 그릴 두루마리 종이를 편 채 담소를 나누고 있다.

많은 화가들이 모임에 참가했는데, 1790년대에는 이인문(李寅文) 김홍도(金弘道)도 가담했다.[9]

1843년에 창립한 서원시사는 당대 예원의 정상에 자리잡고 있던 신위와 화가 윤제홍(尹濟弘)을 초청하여,[10] 날카로운 비평과 지도를 아낌없이 받곤 했다고 한다. 중인 지식인의 조직이었지만 사대부를 초대해 비평과 감상을 꾀했던 것이다. 옥류동파들은 문장을 겨루는 백일장인 이른바 '백전(百戰)'을 개최했는데, 여기엔 재상들도 초청받아 심사를 보는 일을 영광스럽게 여기곤 했다.[11]

1847년에 창립한 벽오사는 19세기 중엽 최대의 예술가 조직이었다. 이 조직에는 조희룡을 비롯해 유숙(劉淑) 전기(田琦) 유재소(劉在韶)와 같은 뛰어난 화가들이 참가해, 19세기 회화사상 가장 빛나는 활약상을 보여주었다.

19세기 전반기 미술비평의 흐름은 신위와 김정희·조희룡을 한 갈래로, 그리고 홍석주(洪奭周)와 홍길주(洪吉周)를 다른 한 갈래로 묶을 수 있다. 천기론(天機論)과 성령론(性靈論)을 토대 삼아 개성을 강조해 나간 신위와 김정희 그리고 조희룡은 각각 다름을 보여주었지만, 효용론(效用論)에 입각해 당대의 난만한 문화를 방만하게 여겼던 홍석주와 홍길주는 고전의 복권을 꿈꾸던 비평가였다. 그리고 남공철은 둘 사이에 낀 절충론적 경향을 보여주고 있었다. 그야말로 난만하고 풍요로운 19세기 전반기 미술비평의 갈래 가지에도 불구하고, 뚜렷한 주류는 당대 창작의 경향과 마찬가지로 감각주의 경향과 흐름을 함께 하는 것이었다. 신선하고 호방하며, 날카롭고 매서운 힘을 과시하는 비평의 시대였다고 하겠다.

19세기 후반기 미술비평의 근거지는 옥류동을 떠나 점차 도시 복판으로 옮겨 가기 시작했다. 또한 그 조직의 구성원들이 개화파 따위 정치세력에 가까이 감에 따라 영향을 받기 시작했다. 단순한 예술조직만이 아니었던 것이다.

1850년대에는 직하시사(稷下詩社)와 칠송정시사가 창립되었다. 1853년에 출범한 직하시사는 조희룡·유재건(劉在建)·이경민(李慶民)이 참가한 조직으로, 당대 최고의 예인들이 참가한 조직이었다. 특히 이 조직은 조희룡이 임자도 유배를 마치고 난 바로 뒤 조직된 것으로, 앞선 시대의 벽오사가 한 시대를 마감한 다음, 그 대를 잇는 조직이었다. 같은 해 창립한 칠송정시사는 새로운 세대들이 참가한 조직이었다. 특히 대원군 이하응을 따르는 중인 지식인들의 조직으로, 여기 참가한 이들 가운데 대원군 집권 이후 관료로 발탁된 이들이 상당했다. 이하응은 조희룡과 예술을 논하기도 하고 김정희와 교류도 깊었던 이로, 자신이 집권하자 칠송정시사의 근거지인 정자를 수리해 주기도 하는 등 후원자 역할을 했다. 재미있는 것은 대원군이 권력을 잃으면서 칠송정시사의 운명도 시들해졌고, 끝내 그들이 모였던 근거지인 칠송정이 1894년 어떤 외국인에게 소유권이 넘어갔으니, 정치와 국가에 연관된 예술의 운명을 헤아릴 수 있는 일화라 하겠다.

19세기말에 이르러 중인 출신 지식인

유치봉(俞致鳳) 〈서원아집도(西園雅集圖)〉 부분. 1870. 개인 소장.
19세기 후반 어느 봄날 산 기슭에 모인 예술가들의 모임. 시를 읊고 악기를 퉁기며 그림을 그리고 담소를 하는 모습이 보인다.

들의 창작과 비평의 근거지는 광교(廣橋) 아래 청계천 부근 일대로 옮겨 왔다. 옥계동 시대가 막을 내리고 청계동 시대가 열렸던 것이다. 광교와 청계천 일대는 시장 지대의 한복판으로 서울에서 가장 번화한 곳이었으며, 중인들이 살아가는 생활의 근거지이기도 했다.

1877년 정월 대보름날 밤 역관 변씨(卞氏) 가문의 집인 해당루(海棠樓)에 일군의 예술가들이 모였다. 해당루는 서울 복판의 광교 근처에 있었는데, 육교시사의 첫 모임이었다. 첫 모임은 그랬지만, 육교시사 모임은 거의가 김석준의 홍약루(紅藥樓)와 지운영(池雲英)의 독서산방(讀書山房)에서 이뤄졌다. 육교시사에 화가로는 지운영이 처음부터 참가했고 그 뒤 유영표(劉英杓)와 김석준이 참가했는데, 김석준은 19세기 중엽 이래 최대의 비평가로 교류 폭이 누구보다도 넓었다.

19세기 중엽 이후 후반기 미술비평을 이끌어 간 거장은 나기(羅岐)와 김석준이다. 이들은 비평활동의 경향에서 조희룡 또는 김정희의 뒤를 이어 나갔는데, 이미 시대의 흐름은 고전의 복권이 아닌 개성과 독창성을 줄기차게 요구하는 방향으로 나아가고 있었다. 하지만 이 시절은, 1866년 조희룡 사망 이후 누구도 예원의 권위를 틀어쥐지 못한 때였다. 나기와 김석준이 군림할 가능성이 있었으나 나기는 1874년에 세상을 떠나 버렸고, 홀로 남은 김석준으로선 역부족이었다.

여유를 잃어버린 19세기 후반기 예술가들은 그 계곡의 아름다운 자연풍광을 버린 채 산 속에서 도시 복판으로 옮겨 와야 했다. 창작의 경향 또한 혁신을 향한 실험정신보다는 앞선 시대를 강화하는 형식주의 방향으로 나갔으니, 이 시기 미술비평은 새로움이나 활기보다는 문장의 기교와 서술의 재주가 더욱 빛나던 그런 시절이었던 것이다. 이른바 근대 형식주의 비평시대라 이를 만하다.

20세기 미술비평

일제가 침략하면서 조선왕조를 쓰러뜨림에 따라 미술계가 달라졌다. 가장 큰 변화는 중인층 예술가 조직이 파괴당함에 따라 활동의 근거지를 잃어버렸다는 점과, 더불어 도화서 화원들의 생활 터전인 국가기구가 사라짐에 따라 생활의 근거지를 잃어버렸다는 대목이다.

그들 가운데 앞선 시대의 전통을 대물림한 주역들인, 중인이자 개화파에 속했던 안중식과 오세창 같은 중인 출신 예술가들은, 침략자 일제와 몰락한 황실 사이에서 적절히 타협해 나가는 가운데 독자적인 미술가 집단을 꾸렸다. 1910년대 서화미술회와 서화연구회 그리고 그 두 단체를 통합한 1918년의 서화협회는 앞선 시대의 관립 도화서와 민간 시회(詩會)와 같은 조직을 절충한 형식으로 식민지 시대 미술계를 형성해 나간 단체들이다. 이들의 활동 근거지는 육교시사의 전통을 이은 광교 및 청계동 일대였다. 집회 장소만이 아니라 그들의 생활 근거지가 바로 그곳이었던 것이다.

이렇게 20세기 전반기 식민지 미술동네가 재편성되었는데, 그같은 흐름에 어울리는 미술비평이 자리잡는 과정에 위력을 미쳤던 것은 언론이었다. 대중언론매체가 19세기말에 창간되기 시작하면서 점차 비평이 언론을 통해 미술인은 물론 지식인들에게 보다 빠른 속도로 전달되기 시작했던 것이다. 19세기에도 각종 도서의 출판을 통해 미술인과 지식인들 사이에 폭넓은 전달이 가능했지만, 정기간행물의 형태인 언론의 전달 속도에는 미치지 못했다.

1920년대에 이르러 가장 큰 변화는 바로 그 정보전달 속도였다. 1920년대에 이르러 보다 많은 일간지들이 창간되면서 미술비평의 확대와 전환이 이뤄질 환경이 마련된 것이다. 그 시기 이전에 비평 의지를

위 왼쪽부터 길진섭·김주경, 정현웅. 이들은 1930년대부터 비평활동을 전개했는데, 모두 월북했다.

지닌 지식인들은 정기간행매체에 적응해 나가기 위한 시도로 보도기사 및 논설형 기사, 시평 따위를 활용했다.

그 가운데 김영기(金永基)의 부친이요, 그때 위풍당당한 화가였던 김규진(金圭鎭)의 「서화연구회 취지문」과 이광수(李光洙)의 「문부성 미술전람회기」가 돋보인다. 김규진의 글은 미술을 정신수양 도구로 보는 효용론의 미학관을 담고 있다. 이광수의 글은 그때 화가 김관호(金觀鎬)를 찬양하는 글인데, 대체로 서구 추종 미학관을 잘 보여주는 글이다.

그 뒤 1920년에 김환(金煥)이란 사람이 「미술론」이란 글을 발표했다. 김환의 글은 이광수의 견해를 잇는 것이다. 인생에 대한 미술의 교육적 기능을 말하고 있는 점이 특히 그렇다.[12] 시인 변영로(卞榮魯)의 「동양화론」을 필두로 미술비평이 전개되던 1920년대 전반기는, 앞선 시대의 형식주의 비평을 계승하는 효용론 및 절충론 그리고 서구 심미주의 비평과 더불어 사회주의 영향에 따른 민중미술 비평까지 아우르는, 비평의 풍요로움이 넘치는 시절이었다.

일기자나 급우생 따위의 익명 비평이 나타나는가 하면, 비평의 잣대 또한 몇 가지 갈래로 나누어지기 시작했다. 변영로·김찬영과 일기자·급우생의 심미주의 미술론, 일관자의 민족주의 민중미술론이 그것이다.[13] 그런 터전에서 자라난 싹을 부쩍 자라게끔 이끌어 세운 이가 나타났다. 그들이 다름 아닌 김복진과 안석주다.

이 둘은 아주 가까운 벗이었으며, 한 조직으로 얽힌 동지였다. 후엔 서로 길을 달리하지만 미술비평에 활력을 불어넣는 일을 함께 했으며, 특히 안석주는 언론매체를 터전삼아 풍자화운동을 화려하게 일으킨 바 있다. 이들은 이념과 방법, 조직과 활동에서 뚜렷한 선을 세웠다. 특히 김복진의 비평은 해석과 평가를 넘어 방향을 제시하여 비평의 지도적 기능을 강화했다.

심미주의 대 사회주의와 같은 미학과 관점의 대립도 뚜렷해지는 가운데, 바야흐로 미술비평이 강렬한 자기 주장을 펼치는 시절이 되살아났던 것이다. 19세기 전반기 미학과 이론의 대립 이래 이처럼 뜨거운 갈래 가지의 대립은 없었다. 이 시기의 비평은 거의가 역사적 비평의 관점을 깔고 인상비평이나 이론비평 방식을 취했다. 관점의 다름과 관계없이 뒤이어 나오는 모든 비평가들이 모두 김복진과 안석주의 글쓰기를 본뜨고 있는데, 이 점만으로도 그들의 기여가 돋보이는 대목이다.

1920년대 후반기에 이를수록 미술가 숫자와 전시회 횟수가 늘었으며 언론매체도 부쩍 늘어났다. 게다가 김복진·안석주처럼 뚜렷하게 비평가로서 정체성을 앞장세우며 평필을 날리는 미술비평가가 정착함에 따라, 이른바 비판 정신이 매우 두드러지기 시작했다.

후배인 김용준과 김주경은 선배가 만들어 놓은 좋은 환경을 마음껏 누리기 시작한 미술비평가였다. 이들의 등장은 의미심장한 데가 있었다. 김용준과 김주경은 나란히 선배 비평가의 이념과 방법에 대해 전투적인 시비를 걸고 들어왔다. 1927년, 김용준은 미학이념 쪽에서, 김주경은 비평방법 쪽에서 치고 들어

갔다. 무서울 게 없는 동경유학생으로서 패기를 유감 없이 보여준 것이다. 논쟁의 승패와 관계없이 둘은 약속이나 한 듯 1930년에 접어들어 새로운 논쟁을 펼쳤다. 이번엔 두 사람이 동미회전람회와 녹향회전람회를 둘러싸고 시비를 가리는 싸움을 펼쳤다.

이 논쟁은 얼마간 인신공격적이었다. 미술계 세력 다툼이 바탕에 깔려 있던 탓이다. 동미회와 녹향회가 사실은 동경미술학교 출신들 사이의 친목관계에 따른 갈라치기나 다름없었다. 그러나 설령 그것이 패권주의를 반영하는 논쟁이라 하더라도 1930년대 미술계의 풍부함을 반영하는 것이 아닌가 싶다. 거울에 비춘 듯 비평계 또한 풍부해져 갔다.

1930년에 등장한 윤희순의 뒤를 이어 1933년에 구본웅, 1934년에 정현웅이 나타났다. 곧 이어 1938년에 길진섭과 오지호가 평필을 잡았다. 이들 다섯 명은 앞서 등단한 네 명과 더불어 매우 왕성한 비평활동을 펼쳤다. 물론 이들 밖에도 1930년을 앞뒤로 활동한 화가와 문인들이 많았다.

화가로는 고희동·이승만·김종태·심영섭·정하보·권구현·홍득순·전미력, 문인으로는 이광수·임화·이태준을 들 수 있으며, 1930년대 후반기엔 고유섭·이마동·심형구·김만형이 등장했다. 하지만 이들을 비평가로 내세우긴 힘들다. 비평활동 기간이 매우 짧았으며, 오랜 동안 글쓰기를 했더라도 간헐적이었던 탓이다.

비평의 새로운 단계

1940년 8월, 미술비평의 선구자 김복진이 세상을 등졌다. 영화계로 전업한 안석주 또한 1930년대 후반기에 이르러 미술비평에서 손을 떼다시피 했다. 마찬가지로 김용준도 이 무렵 미술사학 쪽으로 빠져 들어갔다.

1940년을 앞뒤로 하는 일제 말기는 말 그대로 윤희순과 길진섭·정현웅의 시대였다. 그런데 이때 미술비평의 특징은 대체적으로 어떤 이념을 중심으로 펼쳐진 갈등이나 대립이 없다는 점에 있다. 이때 비평가들이 대체적으로 무난한 성격을 지닌 탓도 있지만, 전시보국체제라는 일제의 강위력한 통제력이 미술분야를 짓누른 탓이 더욱 컸을 터이다. 이념의 암흑시대였다.

암흑의 힘이 너무 지나쳤던가. 구본웅과 심형구의 글쓰기는 좀체로 견디기 힘겨운 부끄러움을 가져다준다. 구본웅은 1940년에 「사변과 미술」이란 글을, 심형구는 1941년에 「시국과 미술」이란 글을 발표했다.14 미술비평에서 친일의 굵은 발자취를 남긴 것이다.

해방 뒤 구본웅과 심형구는 평필을 감추었다. 재미있는 사실은 구본웅이 해방 직후 쓴 글「해방과 우리의 미술건설」은 어디 발표할 데조차 없었다는 점이다. 이 글은 꼭 삼십 년 만인 1975년에야 빛을 볼 수 있었다.15 그 글은 일본적인 관념과 방법에 물든 자신을 반성하면서 '자아의 각성과 두뇌의 청소'를 다짐하는 것이었다.

해방 직후 가장 활력 넘치는 비평활동을 펼친 이는 다름 아닌 오지호였다. 오지호는 일제 말기에 미술계 활동을 떠나 칩거해 버린 일종의 지사였다. 해방을 맞이하자 그는 대단히 정력적인 활동을 펼쳤거니와, 구본웅과 대조적인 모습이었다.

오지호는 조선미술가동맹 미술평론부 위원장을 맡았다. 그는 아마 이 무렵 비평활동을 가장 왕성하게 펼쳤을 것이다. 그는 일본색 청소를 최선의 과제로 내세워, 무기력한 미술가들에게 열정과 전망을 가져

다 주려는 노력을 힘차게 펼쳐 나갔다.

　미군정기에서 한국전쟁까지 오 년 동안은 미술비평의 새로운 단계였다. 대단히 많은 미술가 단체들과 더불어 단일한 거대 규모의 미술가 단일전선이 생겼다. 또한 개인과 집단을 불문하고 숱한 전시회가 열리기도 했다. 나아가 억눌렸던 언론매체가 폭발하듯 쏟아져 나왔으며, 이미 등단한 미술비평 인력 또한 만만치 않았다.

　내용 쪽에서 보더라도 이념과 미학 잣대가 자유롭게 자리를 잡을 수 있었다. 새로운 미술비평 환경이 펼쳐진 것이다. 근현대 미술비평의 새로운 단계라 할 수 있는 시절이었다. 이러한 환경을 바탕으로 이미 등단한 비평가들이 활발한 비평활동을 펼쳐 나갔고, 새로운 이들이 우후죽순처럼 평필을 들고 나왔다.

　이때 박문원이 별똥별처럼 빛살을 그리며 미술비평계에 모습을 드러냈다. 동북제국대학 미학과에 입학했던 그는 학병을 거부하고 징용을 당해 끌려갔으며, 남아 있는 작품은 없지만 창작에서도 일가를 이룬 인물이었다. 박문원은 김복진의 뒤를 잇는 가장 빼어난 이론가이자 비평가였다. 그는 예술지상주의와 국수주의 및 부르주아 미술을 비판했고, 나아가 조선 민족미술 건설을 위한 창작방법론과 미술운동론을 조리있게 펼쳐냈다. 특히 창작품을 대상으로 삼는 실제비평에서 매우 뛰어난 비평 역량을 보였다.

　그리고 이 무렵 이경성(李慶成)이 비평활동을 펼치기 시작했다. 김영주(金永周)가 비평계에 얼굴을 내밀기 시작한 때도 바로 이 무렵이다. 특히 이경성은 창작을 겸하지 않은 첫 비평가라는 점이 돋보인다. 1947년에는 윤희순이 작고했으며, 오지호는 이 시기를 끝으로 비평활동을 마감하다시피 했다. 박문원과 김용준은 월북해서 미술사학자로 활동했으니 미술비평활동을 마감했던 것이다. 식민지 시대에 출발했던 미술비평가들의 끝을 상징적으로 보여주는 대목이라 하겠다.

비평가의 운명을 보는 눈

　19세기건 20세기 전반기건 미술비평가들의 비평활동은 요즘처럼 분업화하지 않았다. 대부분 창작을 겸했다. 뿐만 아니라 창작에서 훨씬 빛나는 능력을 보여준 경우가 많았다. 김정희는 난초 그림과 서예에서, 조희룡은 사군자 그림에서 누구도 따르지 못할 위대한 열매를 남겼다. 안석주는 풍자화, 정현웅은 삽화를 남겼고, 김주경과 오지호, 길진섭과 구본웅이 남긴 창작품들은 우리 근현대 미술사에 모두 빛나는 자리를 차지하는 것이었다. 작품이 유실되어 남지 않은 김복진·윤희순·박문원조차 작품 사진을 살펴보면 모두 일가를 이루고 있었다. 특히 김복진은 20세기 조소예술의 아버지라 부를 만큼 대단했다. 게다가 김용준과 윤희순은 미술사 분야에서 오세창과 고유섭의 뒤를 잇는 커다란 발자취를 남겼다.

　근대 시기 미술비평가들이 창작과 미술사 연구를 겸했다는 사실이 비평활동에 흠이 된다고 보는 태도는, 비평이나 비평가라는 개념을 분업화된 직업으로 환원시켜 보는 관점이다. 잣대는 미학이념과 서술방법을 동원하는 비판정신과 내용에 있는 것이지, 직업에서 구하는 게 아닐 터이니 말이다. 나는 19세기와 20세기 전반기 미술비평가들이 남긴 발자취를 살펴봄으로써 근대 미술비평의 삶과 예술을 밝혀 나가고자 한다. 단순히 그 비평의 미학이념과 서술방법을 살펴보는 일에 그치지 않을 작정이다. 그래서 해와 같은 창작의 빛에 가려져 달이나 별 같은 처지에 놓인 비평의 운명을 그려 보여줄 생각이다. 언제나 대중으로부터 한 걸음 떨어져 있어서 외로운 슬픔까지 말이다.

19세기 최대의 비평가, 조희룡

조희룡으로부터

가볍게 스치는 연구자들을 비롯해 문학사가들 거의 다가 조희룡을 김정희의 아류로 규정짓길 즐긴다. 그렇게 해서 얻을 수 있는 학문의 성과도 없을 터인데 너무 쉽게 넘어가곤 한다. 나는 분간할 능력이 없을 적에도 그런 통설을 의심스러워 했다. 심지어 어떤 문학사가는 조희룡의 저술을 잡문(雜文)이라 이르고, 어떤 미술사가는 조희룡의 그림은 격(格)이 떨어지며 미학은 중세 사대부 모방 따위라고 하는 경우가 있었는데, 나로선 어떤 반론도 내세울 능력이 없었다. 그러나 조희룡의 작품들을 보노라면 폭풍과도 같은 힘을 느끼곤 하니, 도저히 이를 이해할 수 없었다. 어느 누구의 작품에서도 그런 격동을 가늠하기 어려운 터에, 대체 그 격동의 정체가 무엇인지 해명할 능력이 없었으니 답답할 뿐이었다. 나아가 김정희의 작품과 너무 달라 보였는데 어찌 사제관계일까 싶었고, 또한 그 아류라니 기가 막혔다.

조희룡의 정수가 그의 작품에 또렷이 담겨 있다면, 적어도 그 작가의 이론과 미학이 또렷한 자기 모양을 갖추고 있었을 터인즉, 나는 그것이 어떻게 다른 이들과 같고 다른지 분간할 능력이 없었던 것이다.

하지만 몇 글을 읽은 터에 『조희룡전집』이 나와 내 손에 들어오니 사뭇 분위기가 달라졌다. 역동하는 힘이야 두말할 나위가 없거니와, 현란하기조차 한 조희룡의 그림과 마찬가지로 그의 글들 또한 방사선처럼 펼쳐져, 그 원근이 가없이 확장됨을 느끼고 나는 크게 설레었다. 그것은 『조희룡전집』에 빠져 들어 본 사람이면 금세 느낄 수 있을 것이다.

조희룡은 안목을 중히 여긴 비평가였다. 조희룡은 물 그린 그림을 비평하면서 다음처럼 썼다.

"…물을 그리는 사람이 천하의 물의 이치를 알지 못하면 그릴 수 없을 것이며, 그것을 보고 보배로 여기는 사람이 그림 그리는 사람의 안목이 없다면 분변(分辨)해낼 수 없을 것이다."[1]

작품을 평가하는 자리에서 사물의 질서를 객관화해 헤아려야 한다는 객관주의 태도를 앞세우는 것으로 미루어, 조희룡이 작품을 변별하는 안목을 매우 중요시 여긴다는 사실을 짐작할 수 있을 터이다. 그 안목이란 비평가가 갖추어야 할 하나의 기준이었던 것이다. 그같은 안목은 어디서 생기는 것일까. 조희룡은 창작법을 설파하는 가운데 솜씨와 안목을 겸전할 것을 주장했다.

"글씨를 쓰고 그림을 그리매 독서의 안목이 아니면 그것을 얻을 수 없으며, 좋은 것, 훌륭한 것을 성취시킬 만한 손이 아니면 그것을 이룰 수 없다. 이 눈은 그 빛이 횃불과 같으며, 이 손은 그 힘이 큰 솥을 들

만한 것으로, 이러한 솜씨와 안목이 미치는 곳에서 하나의 세계가 주조된다."2

 손의 기술과 더불어 뇌의 지식을 조화롭게 갖출 것을 강조한 말인데, 이 대목에서 조희룡의 비평가로서 면모를 헤아릴 수 있다. '안목'을 '횃불 같은 눈빛(此眼其光如炬)'으로 매력 넘치게 빗대 딱딱한 학문의 길을 벗겨냈지만, 나는 이 대목에서 창작가의 눈빛만이 아니라 비평가의 안목을 새겨둔 게 아닌가 짐작하곤 한다. 비평가의 안목이란 독서로부터 얻을 수 있는 것이라는 뜻을 숨겨 놓았던 게다. 게다가 조희룡은 시화일치론(詩畵一致論)·화리진경론(畵理進境論)을 펼쳤으니, 사물과 형상의 근원을 이루는 진리·이치를 탐구하는, 두말할 나위 없는 철학자·탐구자였던 것이다. 조희룡이 끝없는 비평행위를 수행했던 것도 바로 그같은 진리탐구욕에서 비롯한 것이겠다. 조희룡은 "그림에는 문장과 학문의 기운이 있어야 한다(畵有文章學問之氣)"고 하면서, 그게 상승의 경지라고 했다.

 아무튼 조희룡은 그림 보는 법, 비평법에서 핵심을 '조예(造詣)가 어떠한가'에 두었다. 여기서 조예란 앞서 말한 바의 솜씨와 안목이라 할 것이다. 그의 이같은 감상과 비평방법이 19세기 전반기의 주류를 이루었던 예술론이라는 점은, 그를 따르는 이가 구름처럼 많았던 사실만으로도 증명된다.

조희룡의 비평 교실

 조희룡은 오세창의 표현대로 일대 '묵장(墨場)의 영수(領袖)'였다. 조희룡은 역대 가장 커다란 영향력 있는 시사(詩社) 조직에 좌장으로 자리하여 창작과 비평을 아울렀다. 더불어 기회 있을 때마다 서화 작품 세계와 그 유파에 관한 토론을 즐겼다. 조희룡은 김정희가 가장 아끼는 제자 허련(許鍊)과도 밤새 토론하고 설렐 만큼 뜨거운 논객이었다.

 "바다 물결을 건너 서울에 와서 일석산방(一石山房)으로 나를 방문하여 머물면서 하룻밤 이야기를 나누었다. 그림의 유파에 대해 깊이 토론하였는데, 당·송·원·명의 여러 화가로부터 요즘 사람에 이르기까지 위아래 천년 사이, 필묵(筆墨)·단청(丹靑)의 천태만상이 이리저리 펼쳐지고 환상처럼 나타나곤 하였다. 십 년 동안 그림을 논해 봤지만 이날 밤과 같이 만족한 적은 없었다."3

 허련이 떠나고 난 뒤에도 들뜬 기운으로 뒤척이며 토론했던 말들을 새기곤 했는데, 그 말들을 일러 '문자어(文字語)'라 일렀다. 비평가로서의 면모를 엿볼 수 있는 대목이라 하겠다. 조희룡은 또한 품평을 부탁받고 참으로 겸손함을 보였는데, 다음과 같다.

 "높은 문장과 거작의 족자는 우선 논할 수 없는 것입니다. 저의 고루한 견문으로 쉽게 품평할 수 없지만, 문품(文品)의 전아(典雅)함과 넓고 맑음, 그리고 화법(畵法)이 수려하여 세속을 뛰어넘은 것은 박아군자(博雅君子, 학식 넓고 행실 바른 사람)를 기다린 후에야 할 수 있는 것이 아닙니다. 비유컨대 마치 봉황의 새끼가 이제 막 날려 할 때 비록 완벽하게 문채(文彩)가 갖추어진 것은 아니지만, 사람마다 그것이 진짜 봉황임을 알 수 있는 것과 같습니다. 만약 집에 있는 닭이나 벌판의 따오기로 지목한다면 이는 속임이 아니면 망발일 것입니다."4

여기서 새길 수 있는 것은 조희룡의 비평이 매우 온화하고 또한 그 비유법이 뛰어나다는 점이다. 물론 품평의 정밀함이나 날카로움도 스며들어 있어 힘이 있는데, 날카로운 안목은 이를테면 친우인 오창렬(吳昌烈)이 자신의 아들이 새긴 전각(篆刻)에 관한 비평을 요구해 오자 그 연원을 밝히는가 하면, 그보다 운치가 뛰어남도 헤아리며 그의 미래까지 전망할 정도였다.

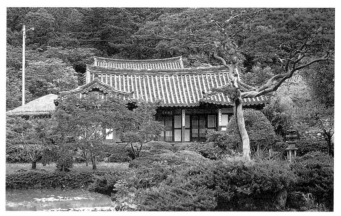

운림산방(雲林山房). 서울로 올라가 김정희 문하에 입문한 허련은 말년에 고향 진도로 내려와 운림산방을 만들어 기거했다. 서울에서 허련은 조희룡과 역대 예술가들에 관한 토론도 하고 숱한 중인 출신 미술인들과도 사귀었다.

또한 조희룡은 감식안이 매우 뛰어났다. 누군가가 벼루 감정을 부탁했는데, 이에 관해 아주 짧고 단호하게 가짜라 판정, 되돌려보낸 적이 있다. 그런데 재미있는 것은 거기 덧붙인 말이다. "한번 시험 삼아 써 본 것으로 족합니다"라는 표현이다. 경쾌한 느낌을 주기도 하지만, 부탁한 사람에게 더 이상 미련 갖지 않도록 설득하는 힘을 보여주는 대목이다.

조희룡은 여러 조직의 공식 모임만이 아니라 숱한 개별 모임을 가졌고, 그때마다 늘 시화(詩畵)를 논했다. 공사간에 비평가로서 역할을 수행했던 것이다. 함께 한 사람들은 그의 이야기를 듣고 싶어했고 또 이 호방한 비평가는 들려 주고 싶어했다.

1808년 조희룡이 스무살 때 이재관(李在寬)을 비롯하여 지인들과 함께 도봉산 천축사(天竺寺)엘 갔다가 신선행세를 하며 스님을 놀리던 이야기며, 삼십대 때 김정희와 만나 중국 화가의 작품을 둘러싸고 했던 이야기, 1924년 관음상을 그리는 이재관의 화실 흔연관(欣涓館) 모임, 예순두 살 때인 1850년의 즐거운 모임 등등 조희룡과 더불어 어울리던 자리는 모두 조희룡의 비평자리였던 것이다.

"나와 유산초(柳山樵, 柳最鎭)가 시화(詩畵)를 논하면서 말이 오묘한 곳에 이르면 우리도 모르게 껄껄 웃었다. 이때 고람(古藍) 전기(田琦)가 옆에 있다가 우리를 위하여 '헌거도(軒渠圖)'를 그려 주었는데, 내가 글을 지어 기록했다."5

이러한 모임은 1860년 무렵 흥선대원군 이하응과 대나무 그리는 법을 논하는 자리로도 이어졌고, 또한 단원 김홍도의 〈임경업도(林慶業圖)〉를 보고 나서 김홍도의 작품을 논하기도 했다.

비평의 산실

이미 잘 알려졌지만 1849년 6월부터 두 달 동안 진행한 기유예림(己酉藝林) 모임은 19세기 전반기 미술사의 사건이었다. 예순한 살의 조희룡이 당대 명성이 자자했던 김정희에게 부탁하여 일곱 차례 작품 평가회를 열었다. 조희룡은 김수철·이한철(李漢喆)·허련·전기·박인석(朴寅碩)·유숙·조중묵(趙重

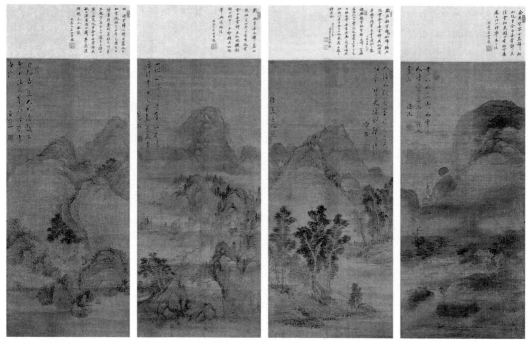

1849년 조희룡이 조직한 기유예림 모임에 참가한 작가들의 작품. 왼쪽부터 전기·유숙·유재소·김수철의 작품인데, 이들은 조희룡의 주선으로
이 작품을 김정희에게 보여주고 비평을 받았으며 조희룡은 제시를 써 주었다. 그 밖에도 이한철·허련·박인석·조중묵도 참가했다.
작품들은 모두 산수로 비단에 담채, 호암미술관 소장이다.

默)·유재소와 같은 신예를 이끌고 김정희에게 찾아갔다. 김정희는 중인 출신 지식인 조희룡이 이끄는
중인 신예 화가들의 작품을 거침없이 그러나 충실하게 평가해 주었다.

나는 기유예림 모임을 조희룡이 기획한 특강 교육의 전범이라 생각한다. 조희룡은 언제나 많은 작가들
과 함께 어울렸고, 그때마다 시를 읊고 그림을 그리며 토론하길 그치지 않았다. 조희룡은 스스로의 비평
은 물론 제자뻘 후배의 비평행위에 관해서도 매우 적극성을 발휘했다. 조희룡은 벽오사의 맹주 유최진에
게 그림을 보내면서 "그 그림을 반드시 전기에게 고증케 하라(必激此君 一證爲妙 不審)"고 권유했다.

전기의 화실 이초당(二艸堂)은 창작은 물론 비평의 산실이었다. 오경석은 그곳에서 이루어졌던 일을
다음처럼 썼다.

"이초당 가운데서 그림과 글씨를 뽐내고 있으니, 한때의 잘하는 사람이 모두 모였구나. 마음으로 간절
히 사모한 지 십여 년이 되었는데, 내가 학석(鶴石, *유재소)과 함께 항상 때때로 이야기하면서 그 그림
솜씨가 더욱 묘한 지경에 이른 것을 감탄했었다."6

이초당에 조희룡을 비롯해 김수철·전기·유숙·이한철·김석준과 같은 당대의 작가들이 어울렸다.
이때 유재소가 그림을 그렸고 거기에 그들이 발문(跋文)을 써 넣었다. 발문에는 김정희의 것도 포함되어
있는데, 당시 함께 어울렸는지 아니면 뒷날 오경석이 발문을 추가할 때 쓴 것인지는 알 길이 없다.

조희룡은 앞서도 언급했듯이 이재관의 화실 흔연관(欣涓館)에서 모임을 갖기도 했고, 이기복(李基福)
의 일계산방(一溪山房), 나기(羅岐)의 벽오당(碧梧堂)은 물론 자신의 화실에서도 어울려 밤새워 예술을

논했던 것이다. 조희룡은 자신의 거처 일석산방(一石山房)을 찾은 허련과 새벽이 밝도록 토론을 하는가 하면, 1860년께엔 대원군 이하응을 만나 대 그리는 법을 토론했다.

조희룡은 일찍이 1818년 6월 금서사(錦西社)에 참가한 이래 주요 조직에 빠짐없이 가담해 적극 활동했다. 그 모든 모임이 조희룡에겐 토론의 터였을 것이다. 1861년 1월 15일에 이뤄졌던 한 모임이 있었는데, 그 풍경을 이기복은 다음처럼 묘사했다.

"옛 친구들이 벽오사에 모여 평상시에 기뻐하여 마음이 화창하니, 또한 한번 음영(唫詠)하지 않을 수 없다. …모임을 일으키고 신선과 같이 한 폭을 펼치고 난을 치고 시를 짓는 사람은 조희룡이다. …뜰로 나가지 않고 손으로 한 책을 손에 쥐고 뜻을 완미하여 그림을 그리는 사람은 벽오사 주인 유최진이다."[7]

조희룡은 단오와 같은 절기에 모임을 갖는 시사 조직의 전통을 따랐고, 여름날이면 성북동·세검정 따위 서울 근교의 명승지를 자기집처럼 다녔는데 그저 다닌 것이 아니었다. 흔히 유희나 유흥 문화로 한 수 접어 보는 논객들도 없지 않으나, 이같은 모임은 19세기 문화와 예술의 가능성을 최대한 끌어올린 근거였다. 여기에 이르니 나는 문득 조희룡의 그 광범위한 활동력으로 미루어 어쩌면 그가 예원의 조직가가 아니었을까 의심스러워진다.

조희룡은 남달리 얽매여 살지 않았고 특별한 직업을 갖지 않은 채 예술가들과 어울려 생활했다. 그러나 삶을 그저 덧없이 희롱했던 것은 아니다. 시사 활동, 개별 교류는 물론 기유예림 모임 같은 특별한 교육행사를 기획, 성사시키기까지 했다. 그로 미루어 조희룡은 19세기 일대 묵장의 영수로 군림할 자격이 넘치고 넘쳐, 그 힘이 마치 분수처럼 뿜어졌던 것이다.

아름다운 성취

조희룡은 1789년 5월 19일 중인인 아버지 조상연(趙相淵)의 삼남 일녀 가운데 장남으로 태어났다. 조희룡은 성장기에 허약한 데다 잔병치레도 잦았다. 열세 살 때인 1802년 혼담이 들어왔지만, 조희룡이 요절할 상이라 하여 퇴짜를 맞았다. 곧 진주 진씨(晉氏)와 결혼해 아들 셋, 딸 셋을 낳았고, 1848년에 부인이 먼저 세상을 떠나고 말았다. 요절은커녕 장수를 했으니, 조희룡은 수도인(壽道人)이라 호를 짓고선 껄껄댔다 한다.

조희룡은 스무 살 때인 1808년에 도화서 화원이었던 이재관과 어울려 도봉산 천축사로 놀러 가기도 했고, 또 그 무렵 지리산 해인사에 가서 장경각(藏經閣)을 관찰하고 돌아왔다. 서른 살 때인 1818년에는 금서사(錦西社) 창립모임에 참가하고 이듬해엔 헌종의 명을 받아 입궐, 임금의 명을 받아 글 쓰는 일도 하고 궁중 도서관인 장서각(藏書閣)에서 나기와 더불어 사서 노릇도 했다. 궁중 일을 했다고 하지만 공식 기록엔 나와 있지 않으니, 어쩌면 왕의 특별한 지시에 따라 단기간 그 임무를 수행했던 게 아니었나 싶다.

물론 기록엔 그가 절충장군행룡양위부호군(折衝將軍行龍驤衛副護軍)이라는 직책을 제수받았다고 나왔다. 뭔가 있긴 하겠지만 아무튼 민간인과 관료의 중간쯤이라 짐작해 두기로 하자.

조희룡 자신은 키만 컸지 몸이 허약하고 병치레도 잦았지만, 집안은 제법 부유했던 듯하다. 할아버지

가 경기도 안산 첨사(僉事)를 지냈고 또 아버지도 직하시사(稷下詩社)의 문집인『풍요삼선(風謠三選)』에 시가 오를 만큼 예술을 누렸음을 헤아리면, 집안의 분위기가 어떠했을지 짐작할 수 있을 것이다. 그같은 집안을 배경 삼아 조희룡은 서화 골동취미를 발휘할 수 있었다.『석우망년록』에 쓴 젊은 날의 추억을 보면, 서화골동의 벽(癖)이 있어 심지어 잠자는 것을 잊고 먹는 것을 폐하기까지 할 정도였던 것이다. 그같은 취미는 19세기 경화세족(京華世族)들만이 아니라 지식인 일반 사이에 넓고 깊게 자리잡고 있었던 것으로, 아마 조희룡 집안도 제법 저명한 문화가문이었던 듯하다.

서른일곱 살 때인 1825년, 큰아들을 얻은 뒤 사십대 시절의 조희룡은 절정의 기량을 자랑했다. 전국 명승지 유람을 가 보지 않은 곳이 없다 했으므로, 이 시절 조희룡은 서울을 근거지로 삼아 나그네의 삶을 살았을 터이다.

세월이 빛살처럼 흘러 쉰여섯 살이 되어 버린 1844년,『호산외기(壺山外紀)』를 탈고한 조희룡은 이미 뛰어난 역사가였다. 세상을 유람하며 연찬한 저술이니 자료수집이며 분석이 제대로였을 터이고, 또한 글솜씨가 아름다워 서술 또한 인물사학의 열매 가운데 단연 발군이었다. 1846년 헌종은 금강산을 읊조린 시를 지어 오도록 했고, 여행에 나선 조희룡은 만폭동에서 미끄러져 죽을 뻔했지만 구룡연 바위에 이름을 새겨 오래 살기를 기원하는 모습도 연출했다. 그 결과물로「고금영물근체시(古今詠物近體詩)」가 남았고 이어 다음해엔『일석산방소고(一石山房小橋)』를 탈고했으며, 이 해 창립한 벽오사에 참가했는데 어쩌면 출판기념회도 아울렀을지 모르겠다.

예순 살이 되던 해인 1848년 부인과 아우가 세상을 떠났는데, 슬픔이 채 가시기도 전에 헌종은 다시 중희당(重熙堂) 동쪽 누각에 붙일 편액 글씨를 쓰라고 명해오므로 전력을 기울여 썼다.

어느덧 나이가 예순이 훌쩍 넘어 그 이름이 세상에 널리 퍼졌을 터이고 자기를 따르는 젊고 뛰어난 중인 화가들을 모아 김정희에게 비평을 요구, 꼼꼼한 평가를 받은 뒤 자신 또한 그들의 작품에 제화시를 써 줌으로써, 사대부에 추사(秋史)라면, 중인에는 우봉(又峰)임을 과시했던 것이다. 이처럼 중인세계에서 상승의 권위를 자랑했던 조희룡에 대한 질투 또한 만만치 않았을 터이다. 대개는 무시해도 좋았을 터인데도 워낙 명성이 자자하여, 끝내 김정희는 자기 아들에게 보내는 편지에 우봉이 손재주만으로 난초 그림을 그릴 뿐이라고 비판하기에 이르렀던 것이다.

그런데도 정통 사대부 가문의 적자 강이오(姜彝五)와도 친구로 사귀었고, 또한 조희룡 스스로는 김정희를 비판하거나 찬양하지도 않은 채 불가근불가원(不可近不可遠)의 거리를 유지했다. 다만 1849년 기유예림(己酉藝林) 모임을 앞뒤로 그와 만났을 때 제법 가까워졌을 터이고, 김정희의 소개로 북한산 비봉(碑峯)을 오르기도 했으며, 어울리다 보니 중국의 서화골동 수집취미에도 빠져 중국여행도 준비했다. 하지만 덮어놓고 듣고 있거나 엎드려 상전 대하듯 하진 않았을 터이니, 중국의 긴 그림이 조선의 가옥구조엔 맞지 않음을 마땅치 않다고 지적하며 토론했던 일화는 그들의 만남이 어떠했는가를 짐작케 해주는 일이다. 김정희도 처음엔 조희룡을 높이 평가했던 듯하다. 무릎제자 허련이 조희룡을 찾아가 미술을 소재 삼아 밤샘 토론을 성대히 치를 정도였으니, 어쩌면 김정희가 허련에게 추천하지 않았겠는가.

1850년에『한와헌제화잡존(漢瓦軒題畵雜存)』을 편찬한 조희룡은, 1851년에 접어들어 중국 연경(燕京)과 북경 명승지 여행을 계획하고『제성경물략(帝城京物略)』을 구입, 유람을 위한 준비를 하던 중 하나의 사건에 휘말려 8월 22일 전라도 임자도로 유배를 떠나야 했다. 권돈인(權敦仁)·김정희가 권력투쟁에서 밀려나 처벌을 받을 때 그들의 액속으로 몰려 조희룡과 오규일(吳圭一)까지 처벌을 받았던 것이다. 실로

1850년을 전후한 몇 년 동안이야말로 추사와 우봉의 교류가 절정기에 이르렀다. 나는 이 대목에서, 조희룡이 그저 생각 없이 권돈인과 김정희의 심부름만 했다는 기록의 내용이 무척이나 의심스럽다.

철종이 즉위한 지 세 해째 되던 1851년 6월, 갈 곳이 애매한 진종(眞宗)의 위패를 어디에 모실 것인가 하는 예송(禮訟)의 쟁론이 일어났다. 진종은 조선조 21대 영조의 아들이지만 아우 장조(莊祖)와 마찬가지로 왕에 오르지 못했다. 그런데 장조의 아들인 정조가 22대 왕위에 오름으로써 이후 23대 순조, 24대 헌종을 비롯 25대 철종까지 모두 장조의 직계 후손으로 이어져 갔다. 따라서 진종의 위패를 놔둘 자리가 없었는데, 갈 곳은 종묘 영녕전(永寧殿)이었다. 그런데 권돈인은 헌종의 삼년상이 끝나지 않은 당시 진종의 위패를 헌종보다 앞서 조천(祧遷)을 하는 것이므로 옳지 않다고 주장했다. 이쪽에 선 사람들이 쟁론에서 패배하고 모두 처벌을 받았는데 권돈인은 물론 김정희 · 조희룡이 이쪽이었다.

조희룡 〈매화서옥도〉 부분. 19세기 전반. 간송미술관.
조희룡은 자신이 그린 매화 병풍과 매화를 읊은 시가 새겨진 벼루와 먹을 사용했으며, 매화시 백 편을 지어 읊으며, 매화를 다린 차를 다려 마셨다. 또한 매화백영루(梅花百詠樓)라 이름 지은 거처에 머물면서 매수(梅叟)란 호를 즐겨 썼다.

조희룡이 이쪽 입장에 섰던 것은 예송에 관한 판단기준과 더불어, 앞선 시절 헌종으로부터 총애를 받았던 점에 비추어 예의와 의리를 지키고자 했었음일 것이다. 이 점을 헤아린다면 나는 조희룡의 유배가 그저 김정희를 따라 심부름이나 했기 때문에 영문도 모른 채 당한 어처구니 없는 일이라고 생각지는 않는다.

아무튼 사람들은 기유예림 모임과 유배 사건을 들어, 조희룡을 김정희의 제자 또는 아류로, 김정희와 같은 사대부 문화를 모방하고자 했던 사람으로 가볍게 여기길 즐긴다. 그러나 조희룡이 어울렸던 숱한 사람들과의 만남에 빗대 보면 그것만으로 제자 또는 아류라고 규정지을 수 없음을 쉽게 깨우칠 수 있을 것이다.

또 한 가지는 기유예림 특강이 열린 해에 관해서이다. 안휘준(安輝濬)은 1849년으로 미루어 짐작하고 있고, 유홍준 · 홍선표(洪善杓)는 1839년으로 헤아리고 있다. 나는 조희룡과 김정희의 관계 및 참여 작가들의 활동을 포괄해 볼 때 1849년이라고 생각한다. 그리고 종종 지나치곤 하지만 김정희만 비평한 게 아니라 조희룡도 나란히 비평을 했다는 사실이다. 이때 조희룡은 작품에 제화시(題畵詩)를 하나하나 붙여 주었다. 그 가운데 김수철의 작품에 쓴 시는 다음과 같다.

"산을 그리길 실제의 산처럼 하니
실제의 산이 그림 속 산과 같네.
사람들 모두 실제의 산을 사랑하지만
나는 홀로 그린 산에 들어간다오."[8]

실제 산이 그림 속 산처럼 느껴진다는 표현은 너무 아름답다. 또 자신이 홀로 그 산에 들어간다는 표현은 평가의 비유법에서 최상승의 경지일 터이다. 이처럼 조희룡의 비평은 언제나 그림 속에 사는 신선의 노래처럼 신비롭다. 사람이 사는 세상을 떠난 예술세계와 몽환 속의 자연과도 같은 느낌이다. 매섭고 날카로운 비판정신을 추구하지 않았던 게 아니라, 비평과 창작이 혼연일체가 되는 그런 비평의 자세를 갖고 있었다. 따라서 비평 문장 또한 아름답기 그지 없었으니, 그의 후배들, 이를테면 김석준 같은 이들은 비평언어의 미학을 추구했던 것이다.

1851년 여름, 절해고도 임자도에 도착한 조희룡은 흙집에 거처를 마련하고 독서와 더불어 시와 그림 창작에 전념했다. 그에겐 이곳이 예술의 보금자리였다. 그러나 생활은 안개 바다, 적막한 물가, 황량한 산, 고목 사이의 달팽이마냥 작은 집에서 몸을 움츠려 쓸쓸히 지냄이 마치 병든 중과 같았으니, 건강을 위해 좋아하는 닭고기만 두 해 동안 무려 몇 백 마리를 먹었다고 한다. 또한 몸소 쌀과 소금을 살펴야 했는데, 요리도 하고 그릇을 이웃에서 빌리기도 했으며, 생선기름으로 등불을 피우니 악취가 심해 견디기 힘든 생활을 했다. 그러다 1852년 무렵 지독한 옴에 걸리기도 했는데, 다음해 삼월 유배에서 풀려 서울에 온 조희룡은 다시 옛 생활을 완전히 회복했다.

물구나무 선 화리

그로부터 십여 년 내내 유람과 예원(藝苑) 생활을 하며 1862년 직하시사에 참가, 전과 같이 호방하고 쾌적한 세월을 살아갔다. 일흔다섯 살 때인 1863년 『석우망년록』을 탈고했는데, 이 책은 자서전과도 같은 내용을 담고 있다. 일흔이 훨씬 넘은 조희룡은 스스로 표현했던 바처럼 책 속의 늙은 좀벌레 신세로 살아갔다. 아마 서울에서 떠나 홀로 조용한 곳을 택했을 터이다. 얼핏 죽음의 그림자와 만났던 것일까. 이 무렵 그는 자신이 살던 곳을 『석우망년록』에서 다음처럼 스산하게 묘사했다.

"내가 요즈음 강가에서 사는데, 어부·초동 형제들과 또한 서로 면식이 없으므로 적막한 물가에서 세상 소식과는 무관하게 묵묵히 지냈다. 때때로 연기와 노을을 벗삼은 친구들의 서신이 있기도 하나 항상 얻을 수는 없기에 감정이 없는 사물과 사귐을 맺었으니, 이는 참다운 사귐을 맺은 것이다."⁹

넓은 강가거나 바닷가 어촌이었던 듯한데, 그저 멋대로 새겨 보면 한강 하구쯤인 듯싶다. 어쩌면 1860년에 여행하다 배관(拜觀)했던 〈임경업도〉의 작가 김홍도가 어린 시절 강세황(姜世晃) 밑에서 자랐던 경기도 안산 어느 곳이 아닐까 상상해 볼 따름이다. 하지만 그곳이 어디면 어떠랴. 이미 세상을 떠나 없는 그인 것을. 일석산방에 거처하며 한창이던 시절에 지은 시가 있는데, 나는 이 시가 조희룡 비평의 알맹이인 화리진경(畵理進境)을 그림처럼 그려내고 있는 듯해서 참 좋아한다.

"우연히 옛 거울 잡고 운연(雲煙)을 비춰 보니
그림의 이치 이 속에서 그 묘리를 말할 수 없네.
문득 옛 아잇적 놀던 날 떠오르니
머리를 거꾸로 하여 가랑이 사이로 산천을 보았었지."¹⁰

조선 미술비평의 스승, 김복진

1990년대에 접어들어 오십여 명에 이르렀던 미술평론가 숫자가 2000년을 넘어서면서 무려 일백여 명을 훌쩍 넘었다. 이들은 어떤 경로를 통해 미술평론가란 칭호를 얻었을까. 어떤 이는 비평문을 꾸준히 발표해서 얻었을 것이고, 또 어떤 이는 이른바 미술평론상 공모라는 제도를 통해 그 칭호를 얻었을 것이다. 그렇다면, 지금 우리가 살펴보려는 김복진은 어떻게 미술평론가로 자리를 잡았을까. 여기엔 좀 복잡한 사연이 있다.

평론가의 자격 논쟁

1925년 봄의 일이다. 화가 최우석이 대단히 화가 났다. 아닌 봄날 청천벽력 같은 호령이 귓전을 때렸던 탓이다. 사연인즉, 최우석이 서화협회 주최 전람회(이하 협전)와 총독부 주최 조선미전에 〈기한(飢寒)에의 동정(同情)〉과 〈불상〉이란 작품을 각각 내놓았고, 여기에 김복진이 연이어 비평을 가한 데서 시작된 일이었다. 먼저 김복진의 혹평을 들어보자.

〈기한에의 동정〉은 착상부터 유치하여 그림답지 못한 '우작(愚作)'인데, 어느 잡지에 발표한 자작 해설이 더욱 가관이라 '대뇌가 부족하지 않은가 의심'스럽다는 것이다. 그래서 〈불상〉에 대한 해설은 김복진이 대신 써 주겠다고 나섰다.

"모든 선남선녀여, 중고불후의 노작 〈불상〉은 미전 회장의 일우(一隅)를 더럽히고 있는 것을 보았느냐. 무명(無明) 무자비(無慈悲)한 불상, 구도의 불비(不備), 작의의 몽롱몽매, 어디로 보든지 금년도의 대표적 졸작이라고밖에 말할 수 없다. 한말(韓末) 당시 괴상한 불상을 모아 놓고 천리(賤利) 탐욕에 눈알 붉던 승려배와 동격 화가라는 것만 광고한 그림이다."[1]

이런 비판에 격노한 최우석, 곧장 '평자의 가치와 자격' 문제를 들고 나왔다. 개천에서 용 난 줄 알고 설치는 김복진의 비평이야말로 남에게 피해나 끼치는 짓이요, 게다가 길 닦아 놓으니 여우 지나가는 격이 아니고 무엇이냐고 소리를 높였다. 여기까지는 충분히 이해할 만하다. 그런데 문제는 다음이다.

평자의 자격을 가늠하는 잣대를 평자의 예술 종류에서 구했던 것이다. "동양화나 서양화에 아무 이해나 연구가 없는 군(君, * 김복진)으로, 아는 사람은 다 알고 있는 군의 자격으로, 또 더군다나 남을 해치는 평, 남이 알면 정말 알고나 말하는 듯한 것을 함부로 건덩대는 것은, 참 우리 화계를 위하여 불쌍한 요조(妖兆)인 동시 군 자신을 위하야 가여운 일이라고 한다. 군의 이름을 보고 「미전인상기」라는 제목부터

의심하였더니 왜 아니 그러했겠는가. 군은 어서 조각이나 더 성실히 공부하는 게 어떠한가."[2]

김복진이란 사람

김복진은 삶의 '안정과 형식화'를 두려워했다. 그는 '자기 체계를 파괴하는 데 용감'한 사람이었다. 예를 하나 들어 보기로 하자. 1936년 겨울, 그는 상상을 불허하는 일을 저지른다. 결혼 뒤 이 년여의 꿈결 같은 세월을 보낸 끝의 일이다.

바로 그 꿈결 같은 세월이야말로 피 끓는 청년 김복진에겐 '안정과 형식화'의 심연이었다. 이것을 깨닫자 심각한 고뇌에 빠져 들어갔다. 이 생활을 이대로 해 나갈 것인가, 그렇지 않으면 여기서 한번 새로운 모험의 길을 스스로 구해 볼 것인가를.

고민은 깊었고 행동은 빨랐다. 부인과 아무런 상의 없이 집을 팔고, 세간살이는 이웃에 나눠 주고, 부인은 진고개 셋집으로, 자신은 동경으로 떠났다. 자자한 파산 소문을 뒤로 하고 말이다. 뒷날 김복진은 이러한 행동을 자신의 예술을 구하려는 '배수의 진'이라고 밝힌 바 있다.

그런가 하면 대단히 자상하고 애정이 깊은 사람이었다. 미술교육 쪽에 예를 들어 보기로 하자. 김복진은 어쩌면 가장 모범적인 미술교사였다. 그의 생애 전체를 통틀어 미술교육에 바친 시간이 적지 않았는데, 제자들 일이라면 '아홉 폭 치마 좁다고 감싸 준다'는 속담 뺨칠 지경이었다고 한다. 이런 마음은 동지들에게도 마찬가지였다. 돈이 없어 보고 싶은 책을 사지 못하는 동지를 위해 어떻게 해서든지 책을 사주고, 속옷이 없어 떠는 친구를 보면 제 옷을 벗어 주는 사람이었단다.

그가 오랜 징역살이를 마친 다음날 자신이 보던 책을 모두 징역 동기들에게 보내 주었다는 일화는 그 자상한 마음 씀씀이를 보여주는 것이다. 그런 일을 옆에서 지켜 보던 소설가 한설야(韓雪野)는 김복진을 '한마디로 말하자면 그는 정열과 양심과 사업능력이 남달리 뛰어난 사람'[3]이라고 묘사했다. 내가 김복진에 대한 숱한 자료들을 뒤지면서 느낀 것도 그와 다르지 않다.

언젠가 김복진 스스로 "사람의 가슴속에는 사람을 겨대리는 더운 피가 있다. 이 피가 뛰는 곳에 인류의 역사가 있고 세계의 문명이 있고, 우주의 운행이 있지 않으냐"[4]고 되물은 적이 있다. 또 김복진은 '모험은 청춘이며, 청춘은 곧 생명'이란 말을 자주 되뇌었다고 한다. 영원한 청년 김복진의 생애 사십여 년을 잘 보여주는 말이라 하겠다.

감옥에서 자라난 보석

김복진은 청년시절 뛰어난 조선공산당 활동가였다. 유명한 프로예맹의 일급 이론가이자 지도자였던 김복진은, 고려공산청년회 경기도 책임비서란 지위에 올랐는데 이때 흥미로운 일화가 있다.

이현상(李鉉相)과 맺은 인연인데, 이현상은 해방 뒤 지리산을 무대로 활동한 빨치산 사령관이었다. 이들 둘의 첫 만남은 고려공산청년회 비밀 연락소에서 이뤄졌다. 꽃피는 봄 어느 날, 수배자이자 조선공산당 학생위원회 위원장 김복진은 이현상을 고려공산청년회 비밀 당원으로 이끌었고, 보성전문학교 학생 이현상은 이때부터 김복진의 지도를 받는 학생세포조직의 단위 책임자로 나설 수 있었다. 그리고 가을 무렵, 두 명의 활동가는 나란히 체포당했다.

김복진은 오래 전 이미 안광천(安光泉)과 같은 뛰어난 사상가들과 만나면서 조국 해방을 꿈꾸었고, 그에 걸맞은 당 활동가의 길을 걸었다. 대학 졸업을 앞뒤로 서울청년회 동지들과 교류하면서 파스큘라·카프를 조직 지도했으며, 1927년부터는 당 활동의 전면에 나섰다. 대단한 이론 능력을 갖춘 데다가 조직능력을 겸비한 김복진의 활동 탓으로 그 무렵 학생운동 역량이 크게 늘었다고 한다. 잠깐, 여기서 김복진이 학생운동 활동가들에게 지도를 어떻게 해 나갔는가 알려 주는 흥미로운 증언이 있다. 이현상은 김복진으로부터 다음과 같은 방식으로 지도를 받았다고 한다.

"손 안에 들어갈 만한 작은 종이 쪽지에 씌어져 있는 것을 받았다. 암기할 수 있는 것은 그 자리에서 소각했고, 그렇지 못한 것은 전달한 뒤에 소각시켜 버렸다."[5]

그러한 활동 결과 김복진은 지독한 고문과 더불어 무려 만 오 년 육 개월에 걸친 징역생활을 해야 했다. 뼈저린 고통이야 말할 나위가 없을 터이다. 그러나 진흙 속에서 연꽃이 핀다고 했던가. 김복진은 서대문 형무소에서 보석 같은 두 송이 연꽃을 피울 수 있었다.

김복진(위)과 김복진이 1936년에 그린 고리키(아래).
김복진은 문학청년이었고 출옥 후에도 관심을 이어 갔는데 고리키 초상 소묘는 그 관심의 일단을 보여주는 것이다.

먹던 밥을 남겨 점토처럼 만든 뒤 인물상이나 불상을 만들었는데, 이를 본 간수들이 솜씨에 감복해 목공소 출입을 허락했다. 목조 불상을 만들기 시작한 것이다. 그의 불상 조각은 서대문 형무소 직매장의 인기 품목이 되고도 남음이 있었다.

또 한 가지, 함께 징역을 살던 저명한 공산당 활동가 최창익(崔昌益)은 노총각 김복진에게 한 여성을 소개해 줬다. 당시 여류소설가로 필명을 날리던 박화성(朴花城)이 중간 다리를 놔 준 여성은 뒷날 여성운동을 활발하게 펼친 허하백(許河伯)이란 신여성이었다. 최창익은 출옥 뒤 중국 화북지역에서 김두봉(金枓奉)과 함께 독립동맹을 조직했는가 하면, 해방 뒤 북한에서 신민당 부주석을 지낸 사람이다.

아무튼 김복진은 이 콧대 높은 배재여고 교사 허하백에게 '수백장의 편지'로 혼을 빼 놓는가 하면, 여자 혼자 사는 하숙집엘 늘 쫓아 올라가 시위를 하다가 "결혼하지 않으면 장안에 갖은 소문을 다 퍼뜨리겠다"는 식의 위협을 가한 끝에 결국 이 여성을 쟁취하고 말았다.

내가 왜 이 두 가지 일을 보석 같은 연꽃이라고 하는가. 그것은 다름이 아니다. 김복진이 출소 뒤 인물 조각과 더불어 많은 불상 조각을 했거니와, 특히 이때부터 그의 조소예술에 대한 견해가 깊이를 더해 갔다는 점, 게다가 조선 민족미술에 대한 뜨거운 정열이 타오르기 시작했다는 점 때문이다. 또 하나, 서른넷 노총각의 결혼도 결혼이지만 늦딸을 그 결혼의 열매로 얻었기 때문이다. 김복진은 그 딸을 보석처럼 여겼다. 그래서 아명을 '보보(寶寶)'라고 지어 주었다. 보석 하나만으로 다하지 못할 정도니 두 개의 '보석 보' 자를 써야 한다고 하면서 말이다. 그는 보보를 자신의 예술품 가운데 가장 위대한 걸작이라고 늘 자랑 삼아 이야기했다고 한다. 그때 사람들은 보보를 품에 안고 진고개를 넘어 종로를 휘젓고 다니는 김

복진을 자주 보아야 했다.

보보가 네 살 되던 해 여름에 이질로 세상을 등지자, 스스로 열부(烈父)임을 되뇌며 한 달 뒤 딸을 따라 하늘나라로 갔던 김복진!

일가를 이룬 사람들은 대체로 성장기에 그 싹을 보이기 마련이다. 영동 촌놈이 경성 배재고보에 입학을 했다. 싹이 튼 시절이다. 허나 학교 수업은 머릿속을 떠나 있었고, 교과서는 가방 속에서 사라져 버렸다. 대신 톨스토이 · 오스카 와일드 그리고 부하린이나 마르크스 · 니체가 들어 앉은 것이다. 신문 문예란에 투고를 하는가 하면, 박영희 · 박팔양 · 나빈 · 홍사용 · 마해송과 함께 반도구락부를 조직하고 등사판 시잡지도 만들어냈다.

이러던 차에 예술가 또는 비평가로 나설 결정적 순간이 왔다. 엄격한 부친에게 법학 전공을 약속하고 건너온 일본 동경 땅에서였다. 1920년 여름의 일이다.

동경 상야(上野) 공원에서 마주친 일본미술원전람회 조소작품들이 그에게 미술대학을 갈 결심을 하도록 했다. 이때 그의 가슴속엔 남다른 야심이 불타 올랐다. "예술 전반, 문화 일반을 이해하여서 문명비평가로서의 길을 열어 보자." 그러니까 이 무렵 김복진의 야심은 문명비평가였던 것이다. 단순한 조소예술가를 꿈꾼 게 아니었다는 말이다.

이런 야심에 걸맞게도 그는 폭넓은 교류와 활동을 했다. 동경 윤돈(倫敦) 카페에서 토요일이면 박승희 · 연학년 · 이서구 · 이제창 · 김기진 · 박승목 등 유학생들이 모였고, 각자 작품들을 늘어놓고 토론회를 펼치는데 여기에 가장 적극적이었다. 여기서 그는 예술을 위한 예술이 아니라 인생을 위한 예술론을 담금질해 나갔다. 그들은 토월회를 조직했고, 경성에서 공연을 펼쳤으며, 김복진은 그 뛰어난 기량으로 연극 무대장치사에 뚜렷한 발자취를 남기기도 했다.

경성 공연을 마치고 다시 동경으로 되돌아온 김복진은 학교를 잊은 듯 거처까지 영화촬영소가 있는 동경 포전(蒲田)으로 옮겨 가며, 육 개월이 넘도록 영화에 몰두했다. 한 가지 예술 종류에 머물지 않았던 것이다. 말 그대로 '문명비평가의 길'을 꿈꾸는 야심만만한 조선 청년의 모습이었다.

지도로서의 비평관

김복진은 뒤에 자신의 비평활동이 거둔 성과랄까 기여한 바를 다음처럼 회고한 적이 있다.

"좌우간 석영 안석주와 같이 서와 화의 분류, 남화와 동양화의 신해석, 미술의 사회성—시대성의 적발 등의 제 문제를 해명… 미술도 미술전문가 내지 감상자로서 비평을 할 수 있고, 또 자기의 의견을 공개할 수 있는 자유가 있다는 것만은 알려졌고, 이 바람에 미술가들이 저들대로는 내심 전전(戰戰)하여 소위 상아탑의 문을 열어 부치고 세상을 보려고 하였다."[6]

한편, 김복진의 비평관은 대단히 적극성과 진취성이 넘치는 것이었다. 김복진은 미술가들이 세상살이에 뒤떨어져 어찌 되는지도 모른 채 이합집산을 거듭하는 경우가 허다하다고 여겼다. 그래서 시세에 뒤떨어져 세상 밖에 나뒹그러진 알몸뚱이로 고영처참(孤影凄慘)한 어제의 미술가가 되기 십상 아니냐고 묻는다.

비평이란 바로 이렇듯, 어제의 미술가가 되어 버린 이들을 구하는 방법이라는 것이다. 따라서 비평이

란 애무가 아니고 비판과 지도의 방법을 취해야 한다. 다시 말해 비평의 역할이란 현대미술을 지도하는 것이다. 이런 비평관을 지녔던 탓일까. 김복진의 비평을 보면 풍자와 야유란 생각이 들 정도로 신랄하다. 그래서 그는 1938년에 이르러 어느 정도 후회스러워 했는지도 모르겠다. 작품비평이라기보다는 화가론에 그쳐 버렸고, 그래서 우정을 흔드는 무서운 결과를 초래하고 말았다는 이야기를 숨김 없이 고백해 놓았던 것이다.[7]

민족미술론의 체계를 세우다

김복진의 미술론은 뒤에 살펴볼 오지호의 심미주의 미술론과 쌍벽을 이루는 사실주의 미술론이었다. 물론 이런 단정을 내리려면 좀더 연구가 필요한 대목이긴 하지만 말이다. 그의 미술론은 「조선역사 그대로의 반영인 조선미술의 윤곽」 「나형선언 초안」 「예술관념과 윤리관념은 공간의 양단이다」 「조선조각도의 방향」 등 네 편의 글에 펼쳐져 있다.[8] 그 가운데 「나형선언 초안」이야말로 김복진 미술운동론의 진수라 하겠다.[9]

그는 계급성과 의식투쟁성·정치성을 원리로 삼는 미학관을 주장하고 있다. 그는 또 다른 글에서 예술지상주의가 문호를 폐쇄하고 허망한 왕국을 창건하려는 것에 불과하다는 점을 또렷이 지적하고 있다. 이에 따른 미술운동의 지향은 '비판미술'을 약진시키는 것이다. 또 하나는 '무산계급의 예술'을 올바로 자리잡게끔 이끄는 것이다.

그러려면 미술가들이 잘 조직되어야 하는데, 김복진은 그 경로를 먼저 형성예술운동단이라는 작은 단위에서 동맹이란 큰 단위로 발전하는 조직론을 제시한다.

김복진의 미술론은 이미 「나형선언 초안」에서 밝혀졌고, 또한 우리가 충분히 미루어 짐작할 수 있는 바와 같다. 여기서 가장 주목할 대목은 그의 조선미술·민족미술론이라 하겠다.

잘 알려져 있는 바와 같이, 그는 식민지 조선 미술계를 휩쓴 조선향토색이란 명제에 대단히 비판적이었다. 일찍이 1926년에 제국주의 문화의 침략과 식민지 토착민족의 미술에 대한 관계를 엄격하게 통찰했던 김복진이었다. 식민지 민족을 회유시키고 마취시키자는 전통적 정책으로 미술을 이용하려는 것이 결국 '조선향토색 장려정책'이라는 지적이 그것이다.

김복진을 스승으로 모셨던 조소예술가는 물론, 그 동료들이 남긴 대부분의 회고를 살펴보면, 김복진은 조선 고전미술에 대한 탐구 및 민족적 형식의 계승 발전에 헌신했다고 한다. 김복진 스스로도 모든 조각은 그대로 조선조 그릇과 마찬가지로 흙 냄새가 물씬 나야 한다고 주장하는 가운데, 추사 김정희의 글씨나 위창 오세창의 전각처럼 한 획, 한 자에 하나 이상, 열 이상, 무한의 옥타브가 있어야 한다고 말한 적이 있다. 물론 그는 복고주의적 태도를 지극히 경계했다. 이를테면 그는 이태백은 이태백의 시대와 그 생활에서 그치는 것이요, 오늘의 현실에까지 타당성을 갖는 것이라고 보아선 안 된다고 생각했던 것이다.

김복진 스스로 밝혔듯이, 그의 미술론은 '인생을 적극적으로 파악하고 아름답게 꾸미며, 박력 넘치는 역동적 예술을 추구'하는 것이었다. 그리고 그의 창작은 물론 비평활동 또한 그러한 미술론에 바탕을 둔 것이었음은 두말할 나위가 없을 터이다.

내 마음속의 스승

김복진이 남긴 것은 참으로 많다. 그러나 영원한 청년 김복진의 입장에서 보자면, 사십 년의 생애는 너무 짧은 것이었다. 지금 그의 글이 활자로 남아 우리 미술사를 두텁게 해주고 있지만, 그가 꿈꾼 조선 조소예술의 아름다운 이상은 미완인 채로, 더구나 단 한 점의 작품도 남아 있지 않은 채 흐릿한 흑백사진 도판 속에 담겨져 우리를 슬프게 할 뿐이다.

화가 길진섭은 '우리 조각계의 선배이자 지도자'라고 불렀고, 미술사가이자 미술평론가였던 윤희순은 김복진을 향해 '거장'이란 칭호를 주었다. 나는 그를 '내 마음속의 스승'이라고 부른다. 거장 김복진은 지금, 고향 팔봉산 조부 묘소 옆에 누워 잠들어 있다. 이 글을 마치고 그의 기일이 되면, 조소예술을 하는 벗들과 함께 그곳에 찾아가 한번 만나 뵈어야 할 것 같다.

인상기 비평의 선구자, 안석주

내가 음지 습한 곳에 감추어져 있던 일제시대 민족해방 미술운동에 관심을 기울이면서 초기에 만난 미술가가 안석주였다. 한 동료 연구가가 어느 헌책방을 가르쳐 주면서 거기에 『안석영 문선』이란 책이 있더라고 했다. 구해서 읽어 보니 대단히 흥미로운 내용들을 담고 있는 게 아닌가.

미술은 물론 문학·연극·영화에 이르기까지 폭넓은 활동을 펼친 안석주의 넓은 오지랖을 헤아리면서, 나는 안석주의 삶이 변모의 연속이냐 아니면 좌절의 연속이냐를 저울질하는 데 꽤나 시간을 보냈다. 뭐든 해 보지 않고는 성이 차지 않는 사람! 내가 걷는 길과는 좀 달라서 선뜻 이해하긴 힘들다. 그러나 내가 못하는 일을 하는 사람에게 느끼는 놀라움 탓인지 나에겐 언제나 만만치 않은 사람으로 보인다.

변화인가 좌절인가

안석주는 여러 가지 일을 했다. 수필이나 시나리오를 쓰기도 했으니 문인이다. 그런가 하면 배우도 해 보았고 무대미술도 했으니 연극인인가 싶은데, 삽화나 풍자화 따위를 열정적으로 그려냈으니 만화가이기도 하다. 또 영화감독으로 이름을 날렸으니 영화인이요, 연극이나 영화 그리고 미술 따위의 여러 예술 종류를 가리지 않고 평필을 날렸으니 예술비평가이기도 하다.

놀라움은 이만 접어 두자. 안석주가 어떻게 미술비평가로 나섰는가를 살펴보는 일이 우선이니까 말이다. 먼저 그의 몇 차례 좌절을 이야기해 두기로 하자. 김복진과 함께 동경 유학 길에 오를 때만 해도 안석주는 미술가의 꿈에 젖어 있었다. 바로 그 한 해 앞에 고희동 밑에서 미술가의 꿈을 키우던 뒤끝의 유학 길이었으니 말이다. 그런데 좌절은 행복 바로 다음에 다가왔다. 동경 본향(本鄕) 양화연구소에 다닌 지 얼마 안 되서 그만 병석에 드러누워 버린 것이다. 유학을 포기하고 귀국해야 했다.

다음, 1925년 제4회 조선미전에 응모키로 단단히 마음먹고 김복진·이승만과 더불어 공동 화실까지 마련했다. 그런데 세 사람 가운데 안석주만 포기하고 말았다. 이승만의 표현을 빌면 안석주가 미적거리다 말아 버렸단다. 두번째 좌절이다.

이렇게 해서 그는 끝내 화가의 길에 들어서지 못했다. 그러나 그는 다른 화가들의 그림을 쥐락펴락 요리하는 칼잡이로 나섰고, 상당한 성취를 이룩했다. 이를테면 1936년 가을, 태서관에서 열린 후소회(後素會) 회원들 모임에 미술평론가 자격으로 윤희순과 더불어 초청을 받았으니 말이다.

그런가 하면 유학 좌절 뒤, 막 창간된 『동아일보』 삽화를 맡아 삽화계의 선구자로, 삽화의 명가로 이름을 날렸다. 그러니까 좌절이 패배로 이어진 게 아니라 성공으로 이어진 것이다. 그러나 문제가 없는 게 아니다. 미술평론이든 삽화든 풍자화든, 완전한 성취를 거두지 못한 채 영화 쪽으로 방향을 바꿔 버렸

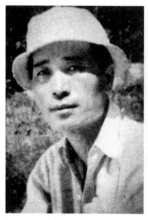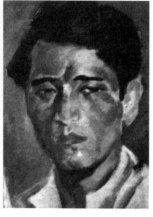

안석주와 그의 〈자화상〉.
다재다능했던 안석주는 문예 전반으로 폭을 넓혀 나갔다. 그래서인지 미술비평에서도
인상비평 수준에 머물렀지만, 비평가의 낭만성을 보여준 이였다.

다. 스스로 다방면의 활동이 지닌 문제를 잘 알았던 탓일까. 그는 별세하기 두 해 앞서 다음처럼 썼다.

"오늘까지 나의 영화생활은 실패다. 그러나 이 실패 속에서 나의 새로운 생을 발견할 수도 있고, 거기서 내가 세월을 보내는 자취가 있다면 다행일까 한다. …다시 생각하면 퍽 복잡한 일을 한 것 같고, 오늘에 아무런 이렇다 할 결실이 없음에 헛된 생애 같기도 하다."[1]

아름다운 낭만

안석주의 미술계 활동이라면 김복진을 떼어놓을 수 없다. 유학을 함께 떠났던 인연 말고도 극단 백조, 토월미술연구회, 파스큘라에 함께 참가한 인연이 있다. 또 경성 YMCA 청년회관 미술과 교수도 했다.

그런데 무엇보다 뜻 깊은 일은 이들이 함께 프로예맹에 중앙위원으로 나란히 참가했던 대목이다. 내가 보기에 안석주는 동맹에서 주요한 활동가의 지위와 역할을 맡지는 않았다. 그러나 그는 언론사에 근무하면서 매우 빼어난 반제 반봉건 풍자화를 폭포처럼 쏟아냈다. 1920년대에 몰아친 거세찬 풍자화의 물결을 선도해 나간 것이다.[2]

내 생각에 안석주의 폭풍 같은 시절을 이끈 안내자는 김복진이었다. 1925년에 조선만화가구락부를 함께 조직한 일이나 1927년에 '조선미술 창조'를 내세운 창광회(蒼光會)에 함께 참가한 일이 그렇다. 물론 이런 예들은 겉으로 나타나는 모습에 불과하다. 속 내용은 어떤가. 안석주는 아름다운 낭만을 꿈꾸는 소년이었다. 투쟁의지에 불타는 전사도, 항일문예를 꾸려내는 조직가도 아니었다.

동지 김복진이 1928년에 체포당한 몇 년 뒤, 안석주는 조선프롤레타리아예술동맹으로부터 제명조치를 당했다. 조직활동이 부실했거니와 조직 중심에서 볼 때 불필요한 잡문이나 발표하곤 했으므로 이른바 조직 기강을 흩뜨린다는 이유였다. 또한 엄격한 검열 탓으로 거세찬 풍자화도 더 이상 그려내지 못했다. 세태풍속적인 풍속화라든지 세인의 웃음을 자아내는 오락물을 그려냈다. 미술비평의 붓끝도 서서히 그 날카로움을 잃어 갔다.

현실 앞에 마주친 사람의 유형을 둘로 나누라면, 현실을 돌파하는 '운명개척형'과 현실을 수긍하고 따라가는 '운명순응형'으로 나눌 수 있을 것이다. 안석주는 대체적으로 운명순응형인 듯싶다. 심지어 뒷날 창씨개명까지 했던 것이다.

"나는 이 세상에서 받은 것도 없고, 이 세상에 끼친 것도 없는 헛된 반생을 가진 자다. 내가 저널리즘에서 내 몸을 건질 때, 나는 내 과거를 불살라 버렸다. 내가 그 동안 모아 두었던 나의 남루도 불살라 버렸다. 그러나 이 나의 남루한 끈을 가지고 있는 이가 있으리라 할 때, 나는 또한 맘이 아프다."[3]

이 글은 김복진과 더불어 프로예맹 시절의 자신을 회고하면서 그 옛 기억마저 지우고 싶어 하는 고별사로 읽어도 좋을 것 같다. 그 시절에 대한 추억은 그를 늘 안타까운 섭섭함과 슬픔으로 채워 놓았던 듯하다.

세월이 흘러 서로 다른 길을 걷던 차에 김복진이 세상을 떴다. 안석주는 김복진의 무덤에 올리는 조사를 구본웅과 함께 청탁받았고, 안석주는 기꺼이 청탁을 받아들였다. 안석주는 김복진과 함께 활동하던 그 시절을 '짧은 한 토막의 아름다운 꿈'이라고 썼다.

젊은 날 안석주는 그 시절 풍자화로 명성을 떨친 프로예맹의 맹원으로, 김복진의 절친한 동료였다. 안석주의 풍자화 〈쾌극〉(1928)은 부호를 응징하는 무산아동야학 강사의 모습을 그린 작품이다.

식민지 비평 일세대의 시련

이미 우리는 김복진이 미술비평가로 나설 때 치른 홍역을 알고 있다. 안석주라고 예외였겠는가. 하지만 안석주가 치른 홍역은 다른 것이었다. 안석주는 김복진처럼 욕설이나 물세례를 받진 않았다. 이게 이유가 있다. 김복진의 비평과 안석주의 비평을 촘촘하게 살펴보면 안석주의 것이 훨씬 부드럽다. 날카롭지 않은 것은 아니지만 서릿발처럼 차가운 느낌이 아니다.

김복진은 평문을 발표하자 마자 곧장 반박을 당했지만, 안석주는 몇 년이 지난 뒤에 가서야 반박을 당했던 것도 아마 그런 차이 탓이리라. 그런데 한참 뒤에야 날아든 반박의 내용이 너무 거칠었다. 반박의 주인공은 김주경이었다. 안석주는 "민족 나름의 독창적인 미술을 창조하자"고 주장한 적이 있었다. 그런데 김주경이 그 주장에 시비를 걸었다. 그리고 안석주가 사용하는 비평 용어 사용법에 시비를 걸고 나섰다. 김주경은 그같은 안석주의 비평을 향해 '전세계를 통하여 예를 보지 못할 조선만이 가진 큰 수치'라고 쏴붙이면서 예술에 대한 사악함, 사회에 대한 죄악, 인간으로서 결함이 아닐 수 없다고 맹공을 퍼부었다.[4]

이런 거칠고 폭력적인 반박에 대해 안석주는 침묵으로 일관했다. 오히려 뒤에 김주경의 작품을 성실하게 비평하는 식으로 반응을 보였다. 논쟁을 싫어하는 성격 탓이었는지도 모르겠다.

좀 엉뚱하지만 안석주의 성격을 보여주는 재미있는 예가 있다. 열여섯 살 때 한강 나룻배에서 본 처녀를 사랑하여 그 뒤 몇 번이고 처녀의 집까지 찾아갔다. 그러나 집에 들어서진 못하고 창가에 서서 노래를 불렀다고 한다. 몇 번이고 창 밖으로 나와 그 아름다운 모습이 보일 때까지. 결국 이루어지지 않은 사랑으로 끝나고 말았다. 안석주란 사람을 잘 보여주는 이야기라 하겠다. 정열적이지만 약간은 지친 듯 섬약한 낭만으로 채워진 사람이었다는 뜻이다.

"내가 무슨 비평가냐. 그저 같은 미술인으로서 내가 본 느낌을 끄적거려 보는 것이다." 그런 생각을 내세우고 비평가인 양 행세하는 사람은 없을 것이다. 그런데 안석주의 시대엔 그랬다. 겸손했던 것일까. 안석주의 첫 비평이랄 수 있는 「고려미전을 보고서」[5]라는 글에서 그렇게 말했는데 '이것은 평도 아니요, 그때의 감상을 다시금 또 생각하여 쓴 것'이라고 했다. 그 뒤에도 스스로의 글을 '인상기'라고 규정한 다음, 자신을 '보통 관람자'로 격하시키고 있다.[6]

"나는 미술비평가는 아니다. 나는 화가의 한 사람으로, 다만 관람 후에 남은 혼동된 인상을 이에 적어

보는 것"[7]일 뿐임을 내놓고 밝힐 정도이다. 바로 앞 해에 후배 김주경으로부터 심한 공격을 당한 뒤라 억하심정이 섞여 있었는지는 몰라도, 내가 보기에 겸손이 지나쳤다.

아무튼 안석주의 미술비평을 보면 대개 작품 평 위주였다. 전람회에 나온 작품들을 짤막짤막하게 하나하나 짚어 나가는 식이다. 짧은 문장에 상쾌한 어투가 얽힌 인상적인 문체는 안석주의 비평 태도와 겹쳐져 아주 깔끔한 비평문으로 나타난다. 이러한 방식을 일러 '인상기 비평'이라 이름 붙여도 좋을 듯하다.

인상기로서의 비평

대중언론매체가 생겨난 이래 이같은 인상기 비평이야말로 우리 미술비평동네를 주름잡는 형식으로 자라났다. 20세기 내내 인상기 비평이 커다란 줄기의 하나를 이뤄 왔으니 말이다. 19세기 이전에도 직관에 넘치는 인상비평이 하나의 전통을 이뤄 왔음은 물론이다.

또 하나 빛나는 공적이 있다. 다름 아닌 '비교비평'이랄까, 서구나 일본 미술계의 영향에서 자유롭지 못한, 식민지 미술동네를 반영하는 그런 비평의 모범을 보여주었던 것이다. 마욜이나 트로츠키의 말을 인용해 보여주는가 하면, 일본화단은 물론 서구화단의 명가들 이름을 열거해 나가면서 그 상호 영향을 밝히고, 또 우리 미술가들의 무책임한 모방을 질책하는 데까지 나가고 있다.

그러나 무엇보다도 안석주 비평의 위력한 지점은 소박한 민족적 열정이다. 이 대목에서 이영일의 〈농촌 아이〉를 밀레의 〈만종〉과 비교한 대목은 아주 뛰어나다. 밀레는 농민의 생활을 살면서 당대 프랑스 농촌의 진실을 살아 있게 그렸는데, 이영일은 식민지 조선 땅에서 웬 평화로운 낙토의 아동들을 그리고 있느냐고 꾸짖었던 것이다. 도회지의 귀공자가 여행 중의 인상을 옮겨 놓은 겉핥기 아니냐고 말이다.

일찍이 20세기 미술이론의 주류 전통이 민족미술론에 주어져 나감에 있어 안석주가 기여한 바를 잊어서는 안 될 것이다. 안석주의 조선제일주의는 '조선 사람의 독특한 정조'를 바탕에 까는 것이었다. 그것은 조선 사람의 생활에서 우러나온 미술로서, 조선 사람이 가져야 할 '조선의 영상'이다.

물론 꽉 막힌 국수주의자도 아니었다. 이를테면 그는 누룽지와 숭늉 맛에 길들여진 우리 민족의 생활양식을 중시하지만 동시에 커피를 부정하지도 않았던 것이다.

그의 민족미술론은 추상적인 민족미술론이 아니었다. 상아탑 속에 있는 예술지상주의 미술을 비판적으로 보면서, 비참한 환경에 처한 민족의 처지와 조건, 민중의 생활과 투쟁을 반영하며, 또 대중의 이익을 획득하는 데 도움이 되는 미술운동을 펼쳐야 한다는 체계 잡힌 미술론을 가지고 있었다.

그런 탓인지 서화협회에 기울인 애정은 매우 뜨거웠다. 서화협회전람회야말로 조선 유일의 조선미술작품 전람회요, 그곳에서 우리들의 회화예술을 찾아볼 수 있다고 거침없이 이야기할 정도였으니까. '무릇 조선인 화가 된 자로서는 마땅히 협회전을 지지하여야 할 것'이라고 밝히는가 하면, 심지어 김종태·이승만·김주경이 제9회전에 작품을 내지 않자 그 소행을 괘씸히 여겼던지 평문에 이름을 공개하기를 서슴지 않았던 것이다.

끝으로 한 가지 기억해 둘 일이 있다. 목판화에 관한 비평을 남겨 두고 있는 일 말이다. 아마 판화비평으로는 드문 사례일 텐데, 아쉬운 것은 깊이있는 탐구보다는 그저 짚고 넘어가는 데 그치고 말았다는 점이다. 물론 워낙 판화가 드물었던 시절이니 당연한 일이겠다.[8]

20세기 미술비평의 개척자이자 선구자의 삶은 모두 짧아야 했던 모양이다. 김복진이 세상을 뜬 지 만

십 년 뒤 안석주가 그 길을 따라갔다. 노목이 시들어서 죽을 때까지 살고 싶어 했던 그였지만, 뜻과 달리 병마에 시달리다 세상을 떠야 했다. 내 신혼살림을 그가 잠들어 있는 망우리 묘지 아래서 꾸렸던 적이 있다. 그때 나는 딸을 얻었고, 또 그가 작사한 노래 「우리의 소원은 통일」을 즐겨 불렀다. 지금도 망우리 쪽을 향해 아침 해를 보면 그 노래가 들려 오는 듯하다.

최고의 논객, 김용준

비평가의 열정

모든 평론가가 말을 많이 하거나 잘하는 것은 아니다. 그래도 속설이라는 게 있는데, 평론가는 말이 많다는 것이다. 내가 보기에 저간의 사정은 대개 이렇다. 글을 써서 발표하니 사람들의 관심을 끌 수밖에 없고, 그러다 보니 평론가 아무개가 뭐라 했다더라 하는 말이 꼬리에 꼬리를 물 수밖에 없다. 말을 잘하든 못하든, 많건 적건 관계없이 평론가로부터 말이 시작된다는 뜻이다.

그렇게 보자면 평론가란 말을 불러일으키는 사람이다. 말의 종류는 굉장히 여러 가지일텐데, 그 꽃은 역시 논쟁이라 하겠다. 논쟁이란, 말이 눈 구르듯 부풀어올라 실타래 헝클어지듯 뒤죽박죽 되어 버렸을 때 생긴다. 한 문제에 대해 두세 가지 견해가 맞서는 상황 말이다.

내가 보기에 김용준이야말로 평생을 논쟁 속에서 살았다. 평생을 논쟁 속에서 살았다니, 심정이 어떠했을까. 지금껏 논쟁다운 논쟁을 펼쳐 볼 기회를 갖지 못한 나로서는 짐작조차 할 길이 없지만, 대단히 열정적인 성격의 소유자였음에 틀림이 없다.

이를테면 20세기 전반기에 미술관계 저서를 남긴 사람이라고 해 봐야 몇 명 안 되는데, 그 가운데 김용준은 두 권이나 남기는 열정을 보였던 것이다. 『근원수필』이 그 하나요, 『조선미술대요』가 그 둘이다.

김용준은 일찍 부모를 여의고 큰형을 따라 고향을 떠나 충북 영동군 황간에서 자랐다. 부모 슬하도 아닌 조건에서 경성 중앙고보 유학길에 오를 수 있었던 사정을 미루어 짐작해 보면 공부를 무척 잘했던 탓이 아닌가 싶다. 큰형의 기대가 컸을 터이고 김용준은 중앙고보 전교 이등을 차지하여 그 기대를 저버리지 않았다.

하지만 곧 그 기대를 저버리는 사건이 벌어졌다. 1923년 이종우가 중앙고보 도화교실을 차렸다. 도화 성적이 뛰어난 김용준을 이종우가 불렀을 터이고 여기서 창작한 작품 〈동십자각〉이 조선미전에서 입선을 했다. 1924년의 일이다. 스물한 살의 청년 김용준의 운명이 가름되는 순간이었다. 집안의 어른, 큰형의 반대에도 불구하고 고보를 마친 김용준은 이종우의 도움에 힘입어 동경유학을 떠났다. 이종우는 그때를 다음처럼 회고하고 있다.

"김용준은 오학년 때 경복궁 동십자각을 총독부 청사 신축에 따라 현 위치로 옮겨 짓는 공사광경을 그려 선전에 입선했다. 제목은 〈건설이냐, 파괴냐〉. 이 깜찍한 소재의 그림은 뒤에 내가 인촌(＊김성수) 선생에게 갖다 드리고 그의 동경 유학 여비를 마련해 준 일이 있어 매우 인상 깊다."[1]

동경미술학교에 입학한 김용준은 창작보다 이론에 열심이었다. 입학 다음해인 1927년에 「익스프레셔니즘에 대하여」「화단개조」「무산계급 회화론」「프롤레타리아 미술 비판」을 내리 발표했다. 이론에 열중하지 않고는 도저히 쓸 수 없는 글들이다.

이 글 복사본을 동료 연구가 김복기로부터 넘겨 받았을 때 나는 밤을 새워야 했다. 담긴 내용의 독특함이라든지 짜임새있는 논리 탓만은 아니었다. 총 들고 싸움터에 나선 병사처럼 거세찬 쟁론 태도에 빠져들어갔던 것이다. 일찍이 이같은 논객이 있었던가.

이보다 앞선 시기에 펼쳐졌던 몇 차례 논쟁은 사실 미학과 사상을 중심에 두고 펼친 것이 아니었다. 그런데 이 논쟁은 미학사상과 미술이론을 중심에 두는 굉장한 것이었다. 그러니까 우리 미술비평사상 그 치열함이나 규모에서만 따지자면 첫째가는 이 논쟁을, 나는 김용준이란 사람을 통해 처음으로 발견할 수 있었던 것이다. 그렇다. 김용준은 이같이 거대한 논쟁을 통해 식민지 조선 미술동네에 그 이름을 굵게 새겨 놓았던 것이다. 그가 상대했던 논적이 당대를 뒤흔들던 윤기정·임화와 같은 프로예맹 최고의 논객임을 상기해 보면 짐작이 갈 것이다.[2]

스스로 원했건 원치 않았건 김용준은 이 논쟁을 통해 대단한 이론가로 떠올랐다. 다시 말해 비평가의 길을 매우 화려하게 닦아 놓은 셈이다. 그런데 1928년초에 다른 논객과 공방을 두 차례 주고받은 끝에 붓을 놓고 말았다. 임화를 비롯한 당대 쟁쟁한 논객들로부터 집중포화를 받아 수세에 몰리는 어려움을 겪어야 했던 탓인지 모르겠다. 그 뒤 두 해를 그냥 보냈다. 아니 그냥 보낸 게 아니었다. 비평가의 길과 화가의 꿈 사이를 방황했던 것이다.

다시 글쓰기를 결심한 계기는 어쩌면 1929년 여름 심영섭의 글 「아세아주의 미술론」을 보는 순간이었는지 모르겠다. 심영섭은 아시아의 고향을 인도와 중국의 위대하고 신비한 철학과 종교·예술이라고 주장하면서 그곳으로 복귀하자는 주장을 펼쳤다. 또한 마르크스주의 미학을 거칠게 공격했다. 여기에 김용준이 크게 공감했던 모양이다. 바로 자신이 1927년에 그 조선 마르크스주의자들로부터 공격을 당해 수세에 몰렸던 쓸쓸한 추억이 새로웠을 터이니까. 김용준은 다음해 몇 편의 뜻 깊은 글을 발표했는데, 말 그대로 심영섭의 지지자임을 드러내 보이는 것이었다.

"오오, 얼마나 오랜 시일을 예술이 정신주의의 고향을 잃고 유물주의의 악몽에서 헤매었던고. 칸딘스키—과연 오랜 동안 예술이 사회사상에 포로가 되어, 많은 예술가들이 프로예술의 근거를 찾으려 애썼던 것이다."[3]

비평의 힘과 화려한 등장

젊은 날 김용준은 마르크스주의의 한 갈래인 무정부주의자였고, 그 미학사상으로 김복진·임화에 맞섰다. 하지만 그 뒤 무정부주의를 버리고 정신주의 또는 신비주의 미학으로 방향을 바꿨다. 그리고 미술에서는 고구려나 신라미술의 유산으로부터 '진실로 향토적 정서와 율조를 노래'하는 데 빠져 들어갔다.

화가의 꿈보다 비평가의 길에 무게를 크게 둔 결정적 계기는 1930년 12월과 다음해 1월에 다가왔다. 정하보와 홍득순이 김용준을 세차게 때렸던 것이다. 조선의 현실을 제대로 이해하지 못한 채 현실을 도피한 다음 잠꼬대 소리나 지껄이는 예술지상주의자라고 말이다. 이에 깜짝 놀란 김용준은 홍득순을 향해

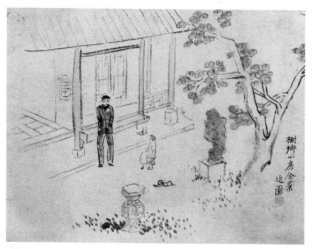

김용준 〈수향산방 전경〉 1944. 환기미술관.
1940년대에 살던 김환기의 성북동 집 수향산방(樹鄕山房). 이 집은 김용준이 살다가
김환기에게 넘겨준 것으로 본래 이름은 노시산방이었다.

일대 반격을 가했다.

홍득순을 향해 무모한 일 개인의 독단과 그 죄로 말미암아 '예술재판소에서 중대한 범죄인의 형을 받을 것'이라고 준엄하게 꾸짖었다. 그 준엄한 빛의 세기가 대단했던 모양이다. 그때 자신과 조직적으로 맞섰던 김주경의 녹향회를 무너뜨려 버렸을 정도였으니까. 그 힘의 샘터는 내가 보기에 그의 글이다.

녹향회와 동미회 · 백만양화회를 가운데 두고 벌어진 이 논쟁은 1929년부터 1932년까지 만 삼 년을 끈 싸움이었다. 물론 홍득순과 김용준 두 사람만의 논쟁도 아니었다. 이 논쟁은 다른 논쟁과 달리 단체를 둘러싼 것으로, 누가 누구를 비판하는 식으로 일관한 것은 아니었다. 이태준 · 심영섭 · 김용준이 한쪽을 차지하고, 안석주와 정하보 · 홍득순이 다른 한쪽에 섰으며, 김주경과 유진오가 또 다른 자리에서 서 있으면서 각자의 입장을 또렷이 밝히고 공격을 퍼붓기도 했던 그런 논쟁이었다.

내가 보기에 그 길고 긴 논쟁의 최종 승자는 따로 없었다. 두 단체가 사라지면서 더 이상 싸움이 없었던 탓이다. 아무튼 이 논쟁이야말로 조선에서 제일가는 관념적 신비주의 논객 김용준이 등장하는 무대였다.

미술사학자 김용준

김용준은 뛰어난 미술평론가이기도 했지만 대단한 미술사학자이기도 했다. 대단하단 말을 들을 수 있으려면 뭔가 미친 구석이 있어야 한다고들 한다. 김용준이 그랬다.

황갈색으로 검누른 유약을 내려 씌운 두꺼비 연적에 얽힌 이야기다. 골동품 수집가들이 본다면 거저 준대도 안 가져갈 민속품에 불과한 것인데, 어느날 김용준이 그것을 덥석 사가지고 왔다. 그날 밤에 부부 싸움이 벌어졌다.

"쌀 한 되 살 돈이 없는 판에 그놈의 두꺼비가 우리를 먹여 살리느냐는 아내의 바가지다. 이런 종류의 말 다툼이 우리집에는 한두 번이 아닌지라 종래는 내가 또 화를 벌컥 내면서 '두꺼비 산 돈은 이놈의 두꺼비가 갚아 줄테니 걱정 말아'라고 소리를 쳤다. 그러한 연유로 나는 이 잡문을 또 쓰게 된 것이다."[4]

이 이야긴 화가 장우성도 기억하고 있는 사건이다. 좀 엉뚱하긴 하지만 기왕 내친 김에 김환기(金煥基)와 얽힌 이야기도 들어 보자. 김용준이 지금 성북동 간송미술관 근처 어느 곳에 우물도 있고, 또 칠팔십 년이나 된 큰 감나무 몇 그루가 있는 집에 이사를 왔다. 오래 된 감나무가 특징인지라 근처에 살던 소설

가 이태준이 그에 걸맞은 집 이름을 지어 주었는데, 늙은 감나무 집이란 뜻의 '노시산방(老柿山房)'이었다.

해방되기 전에 가까운 벗 김환기에게 거의 돈 받지 않는다 싶을 정도의 헐값에 그 집을 넘겨 주었다. 해방된 뒤 그 집 값이 엄청나게 뛰었다. 대단히 미안한 생각에 김환기는 가끔 김용준에게 돈도 쓰라고 집어 주고, 또 자기가 사랑하는 좋은 골동품도 갖다 주곤 했단다. 정이란 주고받는 것인 모양이다.

김용준에 얽힌 또 한 가지의 이야기가 있다. 1946년 봄, 김재원(金載元) 이홍직(李弘稙) 황수영(黃壽永) 김원용(金元龍) 최순우(崔淳雨)와 더불어 김용준이 국립박물관에 '미술애호회'란 이름의 이른바 미술사학자 모임을 만들었다. 김용준은 이때 기회가 닿는 대로 김환기 칭찬을 늘어놓는가 하면 미술애호회 회원으로 끌어들이고 싶어 했다. 김환기가 스스로 사양해 버려 실패했지만, 얼마 뒤 서울대 예술대 미술학부 창설 때 김환기를 교수로 끌어들이는 데는 성공했다.

지금까지 미술사학자로서의 김용준이 노닐었던 모습을 살펴본 셈인데 어쨌건 그런 그가 기념비적인 『조선미술대요』를 남겼다는 사실은 당연한 일이 아닌가 싶다. 그 책은 우리 미술사에서 대중적 고전이다. 대중들은커녕 미술가들조차 그런 책이 있었느냐고 되묻는 판에 웬 뚱딴지냐고 여길 분이 계실지 모르겠다. 하지만 내가 보기에 그 책에서 규정하고 있는 각 시대별 미술의 특징에 대한 해석은 눈여겨볼 만한 가치가 충분히 있다.

이를테면 고구려미술의 특징을 패기에 넘치는 것으로 본다거나, 백제는 온아하고 유려한 것이 특징이라고 보는 대목이 그러하다. 이 책은 내가 보기에 고유섭을 비롯해서 미술애호회에 속한 미술사학자들의 생각을 모아 김용준 나름대로 다듬은 것이다. 그러니까 그 내용이 그 뒤 미술 교과서나 대학 강단에서 폭넓게 받아들여졌음은 자연스런 일이겠다. 철들고 난 뒤에 이 책을 읽으면서 느낀 내 생각 한 토막도 그 증거다. 내가 자라면서 익힌 우리 미술에 대한 이러저러한 생각이 모두 김용준의 것과 꼭 같았는데, 이건 나만의 헤아림이 아닐 줄 믿는다.

사학과 비평의 행복한 결합

김용준은 조선화단이 처한 어두운 그늘과 비좁음 따위야말로 비평의 힘이 자리잡지 못한 탓이라고 지적했다. 그래서 조선에서도 로망 롤랑, 러스킨, 루나찰스키 같은 위대한 평론가가 나타나야 한다고 주장하면서, 아무튼 조선화단에 미술평론가가 없다는 사실은 부끄럽다기보다 말하기조차 무서울 정도라고 탄식했던 것이다. 따라서 화단 성립 초기에 있는 조선에서는 우선 '건전하고 충실한' 수준의 평론가만 나와도 좋다고 보고, 그랬을 때 사회가 '침착한 태도로 우대하고 편달하여 주기를' 호소했다.

김용준의 비평관은 '보다 더 작품에 대한 태도를 경허히 하여, 작품에 숨은 미를 해부하여 다시 이것을 구성해 놓은 그런 비평'에 중심을 두는 것이었다. 다시 말하자면 작품을 대상으로 삼아 미를 분석하고 종합하는 것을 비평의 임무라고 보았던 것이다.[5] 이러한 비평 태도는 김복진의 지도로서의 비평관과는 다른 것이다. 아무튼 해석으로서의 비평관을 지닌 김용준은 전문 미술평론가로서 의식이 매우 뚜렷했다.

1940년에 요절한 김복진의 소망은 고유섭과 같은 미술사학자가 비평활동을 하는 것이었다. 그 소망이 이뤄졌다. 김용준이 그렇게 했다. 물론 김용준이 미술사학자로 출발하진 않았지만 그때 누구보다도 헌

신적인 자세로 우리 미술사에 깊이 빠져 들어갔으며, 대중적 고전이라 할 열매도 맺어 놓았던 것이다.

김용준은 사학과 비평을 조화시킨 보기 드문 논객이었다. 그 조화가 낳은 열매 가운데 하나가 조선향토색에 관한 것이다.

김용준은 색채나 소재 따위로 조선향토색을 풀어 나가는 경향에 반대했다. 이를테면 김종태와 김중현(金重鉉)의 작품을 짚어 나가면서 색채나 소재로 조선향토색을 해석하는 것은 올바르지 못하다고 비판했다.[6] 이것은 밝고 가벼우며 명랑한 색채를 조선향토색 이론의 핵심에 두었던 김주경 및 오지호의 견해에 정면으로 맞서는 것이다. 김용준은, 감성과 이성을 바탕에 둔 인간의 정신에서 조선적인 것을 찾았다는 점에서, 자연환경 속에서 형성된 인간의 생리와 감각에서 조선적인 것을 찾은 오지호·김주경과 나누어진다.

김용준이 스스로 내세운 '조선의 공기를 감촉케 할, 조선의 정서를 느끼게 할 가장 좋은 표현 방식'은, 다름 아닌 조선시대의 미술이 지니고 있는 '조선의 마음'에서 찾아야 한다고 보았다. 그 조선의 마음이란 청아한 맛이라든지 소규모의 깨끗한 맛 따위였다. 그것은 야나기 무네요시(柳宗悅)가 조선의 아름다움이라고 생각한 '슬픈 맛'과 다른 것인데, 내가 보기엔 추상성 짙은 관념이란 점에서는 달라 보이지 않는다. 오지호의 그것이 생태학적 심미주의라면, 김용준의 그것은 관념적 심미주의임을 엿볼 수 있는 대목이 바로 이 지점이다.

김용준의 미학은 순수직관 및 정신유희에 기초한 관념적 심미주의란 말로 좁혀 볼 수 있을 것이다. 그 절정을 보여주는 글이 1938년『조광』8월호에 발표한「미술」이란 글이다. 아무튼 김용준이 제창한 조선향토색은 관념적이지만 '표현 방식'과 같은 창작방법론의 수준을 유지하고 있었고, 또한 미학적 특징을 연결시키고 있다는 점에서 소재주의 따위를 벗어난 것이라 하겠다.

그렇듯 김용준은 자신의 미학과 사관을 미술비평에도 적극 적용해 나갔으며 실제비평은 물론 이론비평에도 심혈을 기울여 많은 글을 발표하는 정열을 보여주었다.

마지막 논쟁과 패배

김용준이 줄곧 중앙고보나 보성고보 교사로 생계를 꾸려 나가던 차에 대학 교수로 나갈 수 있었던 것은, 미군정청 서울시 학무과장으로 재직하던 화가 장발(張勃)과의 인연 때문이었다. 그 인연으로 일제시대 경성제국대학교를 개편한 서울대학교 교수로 취임했던 때가 1946년 여름이다. 하지만 얼마 뒤 사표를 내고 나왔다. 미군정청이 미국인을 총장으로 앉히려는 따위의 서울대 종합대학안을 발표했던 탓이다. 사퇴와 같은 과감한 행동의 뒷면엔 김용준의 오랜 민족주의 사상이 자리잡고 있었다. 물론 논쟁에서 보듯 뚜렷한 주관의 힘도 컸다.

김용준의 사상 편력을 여기서 모두 따질 수는 없다. 다만 그의 민족주의 사상은 해방된 조국의 조건과 좀더 끈끈하게 맞물려 갔고, 나아가 젊은 날 스스로 부정해 버렸던 사회주의 사상과 다시 화해하기 시작한 게 아닌가 싶다.

인민군이 서울을 점령한 육이오 때 서울대 미술학부 학장에 취임했다. 이때 김용준의 풍모를 알려 주는 일화가 지금도 전해 오고 있다. 교수를 대상으로 하는 교양강좌 때의 일인데, 김용준이 손에「인민보(人民報)」를 말아 쥐고 강의실에 들어와 영특한 인민군이 부산으로 밀고 내려가는 것을 치켜 세우면서 미

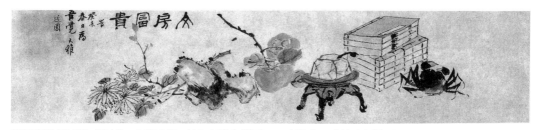

김용준 〈문방부귀〉 1943. 개인 소장. 고보시절 유화로 미술을 시작했던 김용준은 1930년대부터는 조선미술에 탐닉했고 창작에서도 수묵채색화로 전환했으며, 월북한 뒤엔 수묵채색화 분야에서 기념비적인 역작 〈춤〉을 남기기도 했다.

군이 패주 중이라고 열을 올렸다는 것이다.[7] 그리곤 얼마 뒤 월북해 버렸다. 월북한 김용준은 평양미술대학 교수이자 저명한 화가요 미술사학자로서 역할을 수행해 나갔다.

사람의 운명은 끈질긴 것인가 보다. 젊은 날 화려한 논쟁을 통해 미술동네에 그 이름을 수놓았던 김용준은, 삶의 끝을 마주하면서조차 그 운명에서 벗어날 수 없었다. 논객의 운명, 그렇다. 전후 조선민주주의인민공화국 미술동네에서 필요한 것은 사실주의 미술 구현과 그 민족전통의 계승과 혁신이었다. 김용준이 당면한 시대사적 과제를 피해 갈 수는 없었다. 논객의 운명이었으므로.

이때 논적은 또 한 명의 월북 미술이론가 리여성이었다. 리여성은 채색화 양식의 전통을 중심에 놓을 것을 주장했고, 김용준은 수묵화 양식의 전통을 앞세울 것을 주장했다. 리여성 대 김용준의 논쟁판은 국가적 규모의 관심을 얻으면서 김무삼·이능종 대 조준오·한상진의 논쟁판으로 번져 나갔다. 여기서도 김용준은 스스로의 견해를 굽히지 않았다. 논객의 투혼이 강렬하게 빛을 발했다. 이 논쟁은 1950년대 후반기 내내 이어졌는데, 1955년 『력사과학』 1호에 발표한 「조선화의 표현형식과 그 취제 내용에 대하여」부터, 1960년 『문화유산』 2호에 발표한 「사실주의 전통의 비속화를 반대하여―리여성 저 『조선미술사 개요』에 대한 비판 1」까지 매우 줄기찬 것이었다.

나는 채색화 양식 대 수묵화 양식의 대립, 채색 대 선묘의 대립을 사실주의 창작방법과 민족전통 계승 문제의 뼈대로 세울 문제가 아니라고 생각한다. 하지만 어쨌건 김용준은 논쟁에서 패배를 맛봐야 했다. 어쩌면 생애 마지막일지도 모를 이 논쟁에서 패배란 매우 뼈아픈 것이었으리라. 아니 어쩌면 더욱 커다란 아픔은 그 뒤 펼쳐진 조선민주주의인민공화국 사실주의 미술이 채색화 양식으로 뒤덮여 나갔다는 사실일지 모른다.

검은 한묵(翰墨)으로 유일한 벗을 삼아 일생을 담박(淡泊)하게 살다 가는 모습을 꿈꾸었던 김용준. 가난과 외로움을 벗 삼아 성북동에서, 의정부에서 쫓겨다니듯 식민지 시대를 견뎌 나온 김용준. 격정의 해방공간 오 년을 살며 전쟁과 분단을 겪은 다음, 어느새 평양 복판에 서서 고구려 고분벽화 연구에 위대한 업적을 남기고 또한 새조국 건설기에 미술교육자로 혁혁한 공로를 세워 나간 김용준. 논쟁으로 점철된, 하지만 시원스런 승리를 제대로 맛보지도 못하며 늘 수세에 몰렸던 김용준은, 1967년 어느 날 눈을 감아야 했다.

김용준이 중앙고보 시절 야외 스케치를 나다녔던 세검정을 거쳐 미술가의 꿈을 아로새기던 경복궁 옆 동십자각을 지날 때가 가끔 있다. 그때 나는 학창시절의 김용준을 떠올린다. 또 옛 서울대 문리대 터를 지나 간송미술관에 이를 때면 사십대 미술사학자 김용준이 남겼을 법한 삶의 향기를 느낀다. 간송미술관에서 그 근처 어느 곳이었을 노시산방을 헤아릴 때면, 내가 중학생 때 살던 집의 커다란 감나무와 마주치는 착각에 빠지곤 한다.

민족주의 미술비평의 반석, 윤희순

윤희순은 1902년 무렵 서울에서 태어났다. 대한제국 군대의 무관으로 근무하던 아버지 밑에서 유복한 유년시절을 보냈다. 서당엘 다녔는데 이때 배운 한문이 뒷날 미술사가로 성장하는 바탕이 되었다.

또 하나, 철들어 가는 윤희순에게 잊지 못할 기억이 자리를 잡았다. 일제가 이 땅을 강점하면서 퇴직 군인으로 물러난 아버지가 술로 세월을 보내다가 급기야 폐인이 되는 모습을 보았던 것이다. 조국의 운명과 아버지의 비애.

그리고 그 운명은 자신에게도 다가왔다. 삼일운동의 회오리를 겪으며 다니던 휘문고보를 졸업한 뒤 경성법학전문학교에 입학했으나 가세가 기울었다. 윤희순은 가장 구실을 해 나가야 했기에 곧바로 경성사범학교로 옮겨 자격증을 취득한 뒤 교사로 취업해 생계를 꾸려 나갔다.

식민지 화단 삼총사

삼십오 원짜리 월급쟁이 교사로 나선 것이다. 그곳이 경성 주교보통학교였다. 이곳에서 김종태(金鍾泰)라는 걸물 같은 화가를 만났다. 김종태는 생활이 엉망인 화가였지만 윤희순과는 아주 각별한 우정을 나누었다.

1927년의 일이다. 보통학교에는 과목별로 교사가 있지 않았는데도, 김종태는 총독부 주최 조선미전에 특선을 한 뒤 이 경력을 내세워 예능 지도교사로 나섰다. 혼자만 그런 게 아니라 절친한 윤희순도 음악 실력이 보통이 아니라면서 교장을 구워삶았다. 엉뚱하게 음악 핑계를 댔지만, 어쨌건 덩달아 윤희순도 예능 지도교사가 되었다.

이들은 넓은 저택을 화실로 쓰고 있는 이승만(李承萬)과 사귀면서 무척 가까워졌다. 이들이 얼마나 친했는지는 모르나 이승만의 회고에 따르면 대단했던 듯하다. 1930년대 중반 무렵 이승만과 윤희순이 나란히 매일신보사 학예부에 근무할 때 일이다.

윤희순은 양복 조끼 주머니에 값비싼 회중시계를 갖고 다녔는데, 이를 노리던 김종태가 어느 날 신문사로 찾아왔다. 김종태의 간절함에 더 이상 버티지 못한 윤희순은, 드디어 회중시계를 전당포에 맡겼다. 거의 한 달 치 월급을 꿰찬 이들은 자정이 지날 때까지 술집을 옮겨 다녔다. 술을 아예 못하는 윤희순만 빼고 이들 둘은 이미 고삐 풀린 망아지처럼 제멋대로 날뛰면서 노랫가락인지 고함인지 모를 지경으로 주정을 부렸다. 윤희순이 꾀를 냈다.

주재소 앞엘 가면 조용해질 거라고 믿었던 것이다. 한편으로 두 취한에게 겁을 잔뜩 주면서 말이다. 하지만 이들이 어디 맨정신인가. 순경 앞에서도 엉뚱한 짓을 계속했다. 취한들은 철썩 따귀를 얻어맞고,

윤희순은 손이 발이 되도록 빌어 겨우 그 앞을 빠져 나올 수 있었다. 혹 떼려다 혹 붙인 격이 되고 만 것이다.

사람들은 이들 이승만·김종태·윤희순을 묶어 '화단 삼총사'라 불렀다고 한다.

윤희순이란 사람

김종태와 달리 윤희순은 성격이 매우 근엄하고 착실하며 견실했는데, 흔한 말로 꼬장했다고 한다. 유복하게 자랐으나 일찍 파산당해 가장의 지위에 올랐고, 또한 취직이란 게 온 가족을 책임지는 무게가 실려 있는 것이었기에 멋대로 살 수 없는 처지였던 것이다.

더구나 미술가로서는 독학으로 자라났으니 이런 모습을 가리켜 자수성가형이라고 말할 수 있겠다. 아무튼 내로라 하는 동경 유학생들 틈을 비집고 뒤늦게 미술계에 발을 들여놓았으니 함부로 날뛸 수도 없었을 터이다.

아무튼 윤희순은 1920년대 중반 무렵 이승만의 화실에 들락거리면서 안석주와 김복진·이창현(李昌鉉)·김중현(金重鉉) 등 당대 미술가들과 인연을 쌓아 나갔다. 내 짐작이지만 윤희순에겐 바로 이곳이 미술학교였다.

그는 이곳에 아예 별채를 얻는다. 그리곤 식구를 몰고 와서 함께 살았다. 생활의 어려움 탓이기도 했지만, 번듯한 미술학교를 다니지 못한 윤희순으로서는 쟁쟁한 미술계 거물들이 밤낮으로 출몰하는 이곳이 썩 마음에 들었을 터이다. 이승만이 큰 주인이라면 그는 작은 주인이었고, 이승만이 교장이라면 자신은 교감이었다.

바로 그 무렵부터 그는 독학으로 그린 그림들을 총독부 미술전람회에 출품해서 입선을 거듭해 나갔다.

이렇게 미술동네에 발을 들여놓은 그는 창작과 비평활동을 더불어 열심히 해 나갔으며 틈틈이 미술사 연구에도 정열을 기울여 나갔다. 그가 별다른 내색을 안 했으니 누구도 그가 미술사가인 줄 몰랐을 터이다. 1946년 불현듯 『조선미술사 연구』를 세상에 내놓을 때까지. 그의 성격은 이처럼 자신을 내세울 줄 몰랐다. 조용만은 다음처럼 쓰고 있다.

"성격이 김종태와는 정반대였다. 근엄하고 착실해 까분다든지 건방지게 구는 일이 없고, 학교에서도 평이 좋았다. 그 대신 천재적인 섬광이랄까 번쩍이는 재질이 보이지 않았지만, 견실하고 믿음직한 곳이 있어 신뢰감을 느끼게 하였다. 나이도 종태보다 훨씬 위여서 종태는 그를 늘 형님이라고 불렀다."[1]

사람 좋다고 해서 윤희순이 그렇게 만만한 사람은 아니었다. 1930년대 서화협회는 선배들이 세상을 떠나고 오직 고희동만 남아 모든 일을 독단적으로 처리했다. 총회 결의사항이건 간사회의 건의사항이건, 모든 게 고희동 멋대로 뒤바꾸곤 했다.

1935년에 들어서야 늦깎이로 정회원이 된 윤희순은 그런 고희동에 맞서 시비를 가리고 따져 나갔다. 아무도 고희동의 성채 같은 권위에 도전하지 않던 시절의 일이다. 오직 윤희순 혼자뿐이었다. 고희동이 서화협회전람회를 흐지부지 그만둬 버렸을 때, 격노한 윤희순은 다음처럼 간사들을 향해 꾸짖었다.

부드러운 성품의 윤희순. 1930년대 이후
민족주의 미술비평의 반석으로 자리잡은
윤희순은, 겉으로는 원만하되 비평의 내면은
서릿발처럼 매서웠다.

"나도 회원으로서 책임을 느끼지만 간사들은 대체 무슨 꿈을 꾸고 있
느냐 묻고 싶다. 귀하고 오래 된 전통을 우물쭈물 묵살할 작정인가. 자
살자는 남의 동정을 구하기 전에 먼저 '비겁자'였음을 면치 못할 것이
다. 모든 재정의 염출도 그리 쉽게 되는 것은 아니다. 그러나 회원들의
회비제로 질소한 회합을 할 수도 있고, 회장도 예년의 휘문교가 아니라
도 백화점이나 또는 경복궁 후원의 미술관을 빌릴 수도 있는 것이 아닌
가. 문제는 성과 열에 있는 것이다. …유산인들이여, 일 년에 몇 백 원
이면 되는 서화협전으로 하여금 자멸의 비운에 빠지지 않도록 그대들
의 잔푼돈을 유효하게 써 볼 의향은 없는가."[2]

아예 고희동은 제쳐 둔 채 간사들을 준엄하게 꾸짖었던 윤희순은 해
방 뒤에도 고희동에 대한 태도를 바꾸지 않았다고 한다. 비평가로서 윤
희순의 서릿발 같은 매서움을 보여주는 대목이다.

비평가 윤희순

윤희순은 어떤 계기로 미술평론을 발표했으며 또 그 길로 나갔던 것일까. 난 이것이 늘 궁금하다. 우선
김종태가 1928년부터 이종우 개인전 평이나 총독부 미술전 평 따위를 발표했다는 사실을 주의 깊게 살펴
볼 필요가 있다. 늘 어울려 다녔으니, 분명 김종태가 윤희순에게 평필을 들어 보라고 틈틈이 권했을 터
이다. 또한 이승만의 집에서 만난 미술가들 가운데 김복진과 안석주는 당대 내로라 하는 비평가들이었
다. 이들의 권유 또는 자극이 있었음직하다.

뒤에 말하겠지만 윤희순은 김복진의 사상미학을 웬만큼 따르고 있었다. 얇고 가볍게 따른 게 아니다.
조금씩 조금씩 그래서 훨씬 깊이 그렇게 따라갔다. 그리곤 그런 관점을 미술사학으로 풀어냈다. 그러니
까 윤희순도 김복진의 그늘 아래 숨쉬는 미술평론가요 미술사학자인 것이다.

이 대목에서 나를 생각해 본다. 나는 미술평론가 또는 미술사학자를 별다른 계기 없이 꿈꿨고 또 그 길
을 걷고 있다. 굳이 들으라 한다면 어릴 때부터 역사에 관심이 많았던 문학소년으로서 이동주의 『한국회
화소사』와 김윤식 · 김현 공저의 『한국문학사』 그리고 아놀드 하우저의 『문학과 예술의 사회사』로부터
받은 감동 때문이 아닌가 한다. 1974년이니까 고등학교 시절이었다. 공장 다니던 사촌누이가 땀내 나는
돈을 쥐어 주었다. 난 그 돈으로 『한국문학사』를 샀다. 밑줄 그으며 읽을 때 이동주의 미술사를 좀더 풍
부하게 채워 『한국문학사』처럼 쓸 거라고 다짐했다. 하우저의 책을 읽으면서 문학이나 음악까지 묶어서
우리 예술사를 쓸 거라고 꿈꾸기도 했다.

윤희순은 어린 시절에 무슨 책을 읽었을까. 오세창의 『근역서화징(槿域書畵徵)』이 아니었을까. 윤희
순이 숨을 거두기 얼마 전에 쓴 「조선미술사의 방법」[3]이란 글에서 『근역서화징』을 들추고 있는데, 비약이
심하긴 해도 그렇게 미뤄 보는 일이 전혀 엉뚱하다는 생각이 안 든다.

그리고 그는 미술비평의 모범을 어쩌면 김복진의 글에서 구했을 터이다. 내가 김윤수와 원동석으로부
터 구했듯이 말이다.

윤희순이 살던 시대를 함께 살았던 많은 이들이 윤희순을 미술비평가로 기억하고 있다. 화가 장우성(張遇聖)은 '날카롭고 비판적인 면보다는 미술사적인 입장에서 글을 쓰는 원만한 비평가'[4]로 추억하고 있다. 가장 가까웠던 이승만은, 윤희순이 여가를 선용해서 부지런히 사료를 뒤지고 모아 미술사 연구를 하는가 하면 틈틈이 평론을 발표했다[5]고 묘사한다. 조용만은, 윤희순이 아예 그림보다 비평에 장기를 지녔고 '30년대의 회화비평은 도맡아 할 정도로 왕성한 비평활동'[6]을 펼쳤다고 기억하고 있다.

윤희순은 1946년 11월, 비로소 공식적인 미술평론가 지위를 얻었다. 민족미술진영의 단일대오인 조선미술동맹 창립총회에서 미술평론부 위원장에 선임되었던 것이다.

정실비평 시비

1936년에 이당(以堂) 김은호(金殷鎬) 문하생들이 한 자리에 모여 후소회(後素會)를 만들었다. 이른바 창립총회를 연 것이다. 그리곤 미술평론가 몇 사람과 신문사 기자들을 태서관이란 음식점에 초청했다.

이 자리에 초청받은 미술평론가는 안석주와 윤희순이었다. 이 무렵 윤희순은 미술평론가로 이름을 얻고 있었다. 하지만 그런 자리에 참석한 일이 화근이었던가. 우리 미술비평사에 또 한 가지 비평에 얽힌 사연이 만들어졌다.

묵로(墨鷺) 이용우(李用雨)는 이당 김은호에 대해 늘 좋지 않은 생각을 갖고 있었다. 거침없던 성격이라 그 생각이 말이나 몸짓으로 나타나곤 해서 함께 자리를 하고 있는 사람에게 곤혹스러움을 안겨 주곤 했다. 하지만 윤희순은 김은호에 관해 호감을 갖고 있었을 뿐만 아니라, 예술적인 능력에 관해서도 믿음을 지니고 있었다. 그러니 자연 호평을 할 수밖에.

묵로 이용우는 그런 윤희순이 눈꼴셨다. 어떤 술자리에서 한바탕 퍼부었다.

"이당에게 무엇을 얻어먹고 이당을 칭찬했소?"

얼굴이 붉어진 윤희순은 그만 어쩔 줄 몰라 하다가 눌러 참고 더 이상 언쟁을 벌이진 않았다. 서로 친한 작가와 비평가 사이에 이뤄지는 비평을 '정실비평'이라 부른다. 나는 김은호에 대한 윤희순의 긍정적 평가가 오직 정실에 따른 것이라고 여기진 않는다. 어쨌건 이 사건은 '칭찬'한 일이 비난의 대상이 된 첫 사례가 되었다.

윤희순은 김복진의 민족적이고 민중적인 사상미학을 일정하게 계승한 미술비평가였다. 후계자는 대체적으로 두 가지 경우로 나눌 수 있을 것이다. 한 갈래는 스승의 속 알맹이를 일직선으로 진전시켜 나간다. 다른 한 갈래는 속 알맹이를 풀어 헤쳐 동심원 퍼져 나가듯 널리 스며들게 하는 모습을 보

왼쪽부터 윤희순·김종태·이승만. 이들 셋은 화단 삼총사라 불리며 종로통을 휘젓고 다녔다. 통행금지 위반과 고성방가로 경찰에 쫓기던 일화를 이승만이 그렸다.

인다. 윤희순은 바로 후자의 모습을 보여주는 전형이다.

조선향토색에 관한 윤희순의 빛나는 견해가 그러한 예증이다. 소재 따위를 내세우는 조선향토색에 관해 비판하면서 조선 정조를 '시대와 사회와 계급의 저류를 흐르는 정조'라고 갈파하고 있다. 그리고 조선향토색의 속 알맹이를 '인생·사회 내지 문화에, 즉 조선에 어떠한 가치를 던져 주느냐가 결정적 계기'[7]라고 쓰고 있다.

하지만 나는 그런 정도에 머무르는 윤희순이라면 더 이상 주목할 필요가 없다고 생각한다. 다음과 같은 관점까지 아우르고 있는 까닭에 눈여겨보는 것이다.

"미술의 예술적 가치는 미에 있으며, 미는 캔버스의 색채를 거쳐서 인생의 신경계통에 조화적 율동과 고조된 생활을 감염 및 발전시키는 힘(力)이다. 그러므로 에네르기의 약동 내지 생활의 발전성이 없는 작품은 반비(反非) 미학적 사이비 미술이다."[8]

윤희순은 김복진의 '단순한 계승자'가 아니었다. 그는 안쪽과 바깥쪽을 훨씬 넓혀 나갔다. 아마 그가 프롤레타리아예술동맹과 같은 조직활동에 뛰어들지 않았던 사실은 성격 때문이기도 하겠지만, 사상미학의 눈길에 무게를 두었던 탓이 더 컸는지도 모르겠다. 그러나 나는 윤희순이 김복진을 극복했다거나 뛰어넘어 새로운 경지에 이르렀다는 생각에는 뜻을 함께 하지 않는다.

이 대목에서 나는 윤희순의 절창 두 편을 가려내야겠다. 그 소리 내력은 하나다. 민족주의라는 알맹이 말이다.

민족미술비평의 강령

갓 서른 무렵에 이른 미술비평가 윤희순은 패기만만했다. 미술동네에 진입한 뒤 처음 가져 보는 자신감이었다. 세 편의 날렵한 글을 발표한 뒤였다. 서화협회와 총독부 조선미전 그리고 일본미술계를 다룬 이 글들은 호평을 받았을 터이고, 여기서 자신감을 얻었음은 두말할 나위가 없겠다.

윤희순의 절창이 여기서 나온다. 첫 절창은 「조선미술계의 당면과제」[9]이다. 조선 민족미술의 계승과 혁신을 주장하는 첫 소절에서 그는 사실주의와 미술의 생활화를 속 알맹이로 내세운다. 두번째 소절에서 그는 외국미술에 대한 비판과 흡수를 주장한다. 일본 채색화와 프랑스 고전주의 그리고 소비에트 신흥미술에 대한 내용과 형식의 과학적 수입방침을 내놓았다. 세번째 소절에는 서화협회와 총독부 미전, 동미전 및 녹향전에 대한 날카로운 비판이 아로새겨져 있다.

윤희순은 그저 비판만 했던 게 아니다. 나름대로 오랜 세월 간직해 왔던 대안을 끝 소절에서 쏟아 놓았다. 미술문화 대중화 운동을 제창했던 것이다. 그 내용은 다음과 같다. 신문·잡지를 통해 삽화와 만화를 비롯해서 보도 및 평론활동을 펼칠 것과, 모든 미술기구를 통폐합해서 조선민족의 권위있는 미술발표기관을 조직할 것, 그리고 미술관 및 박물관 건설과 미술학교 건립 따위들이다.

이러한 절창은 식민지 조선 미술동네를 순식간에 휘감았다. 조선 미술동네가 안고 있는 문제를 총화해 놓은 일종의 강령이었던 탓이다.

한꺼번에 너무 많은 힘을 쏟아 버렸던 것일까. 그 뒤 윤희순은 몇 년 동안 침묵 속에 빠져 들어갔다.

비평활동을 재개한 지 몇 년이 지난 1940년에 윤희순은 또 한 번 절창을 읊조렸다. 이번 노래는 폭풍우 같지 않았다. 따스한 봄바람 같았다. 「회사한상(繪事閑想)」[10]이 그것이다. 그는 이 글에서 예술을 '지(智)에서 발효된 아름다운 이름'이라고 정의했다. 선천적인 소질만이 아니라 지력(智力)이 계발됨으로써 예술의 감수성이 훨씬 빛난다는 주장을 펼쳤던 것이다.

예술을 단순한 유희 따위로 또는 생활의 저급한 쾌락 따위로, 가식과 허위로 채워 나가는 가짜 꽃무리에 대한 윤희순의 번득이는 적대감은 지금 읽어도 섬뜩할 지경이다. 윤희순은 '참된 미의 기사(騎士)'란 다음과 같다고 쓰고 있다.

"예술가는 건전한 정신의 소유자이고, 가장 건전한 정신미의 발휘자이다. 미는 가식이나 허위가 아니라 진(眞)의 승화이다. 화폭은 퓨리즘(purism)이 아니라 우주와 인간의 생장하는 생명의 흐름을 담아 놓는 그릇이다."[11]

반석을 깔아 놓은 삶의 끝

일찍이 동료 연구가 김용철은 1943년 무렵 윤희순이 '일제의 앞잡이 노릇'을 했다고 비판했다. 김용철에 따르면 윤희순은 민족미술론자에서 친일미술론자로 전향한 것이다.[12] 윤희순은 그때 일본어로 미술비평문을 발표했다.

나는 친일행위 비판이라는 엄격한 잣대를 윤희순에게도 예외 없이 들이대야 한다고 여긴다. 하지만 나는 윤희순이 친일미술활동을 제대로 했는지 여전히 의문스럽다. 그가 쓴 일본어 미술평론들을 읽어 보면 전쟁미술이 어떻다고 하더라도 "회화의 자율성, 즉 회화의 순수성을 망각할 수 없다"고 호소하고 있다. 체제 안에서 친일을 제대로 하지 않는 하나의 길이 어쩌면 미술의 순수성을 틀어쥐는 길이 아니었을까.

윤희순은 이 무렵 정현웅과 더불어 조광사 편집부에 근무하고 있었다. 그는 친일을 제대로 하는 어떤 원고청탁도 거절하고 있었다.[13] 그리고 해방 뒤 서울신문사 창립요원으로 참가하면서 노동조합격인 자치위원회 위원장에 피선되었고, 1946년엔 조선조형예술동맹 위원장과 조선미술동맹 위원장에 피선되었다.

나는 윤희순을 생각하면 애틋함이 먼저 떠오른다. 얼마전 동료 연구가 김복기가 또 하나의 애틋한 소식을 전해 왔다. 병상에 누워 죽음을 기다리고 있는 윤희순의 모습을 그린 화가 정종녀(鄭鍾汝)의 소묘가 있으니, 쓸 데 있으면 쓰라는 이야기다. 1947년 5월 윤희순은 폐결핵으로 어머니와 부인·자식들을 남겨 두고 세상을 떠나갔다. 문인 홍효민(洪曉民)은 추도사에서 다음과 같이 그 마지막을 묘사하고 있다.

"자는 듯 돌아가셨다."[14]

심미주의 미술비평의 교사, 김주경

내가 1987년 무렵 신혼살림을 꾸리던 동네 가까이에 암사동 선사시대 유적지가 있었다. 그곳에 들러 옛 조상들의 삶을 맛보는 일도 뜻 깊지만, 나로서는 고고학자의 기쁨을 헤아리는 일이 더욱 즐거웠다. 그 유적지를 처음 발굴한 고고학자들이 누린 기쁨 말이다. 무엇인가를 발견한다는 것은 연구자에게 최고의 기쁨일 터이다.

김주경을 새로 발굴했을 때 살 떨리는 내 느낌이 그런 것 아니었을까. 내가 김주경을 발굴하기 전까지만 해도 김주경은 오지호와 함께 1938년에 기념비적인 천연색 화집을 남긴 추억 속의 화가에 불과했다. 그나마 월북화가인 탓에 반공국가의 금기에 묶여 그 이름조차 그늘에 가려져 있었다. 쑥스러움을 무릅쓰자면 난 그를 밝혀낸 연구자임을 자랑스레 여기고 있다.[1] 물론, 연구가 김복기(金福基)에게 좀더 큰 자랑스러움이 안겨져야 하겠다. 김주경을 훤히 비추어냈으니 말이다.[2]

그래도 아직 우리 미술동네는 김주경을 제대로 알지 못한다. 김주경과 비슷한 시대를 살아온 문인 조용만이 김주경을 '비평가'라고 불렀던 적이 있다.[3] 웬지 낯설지 않은가.

선배를 치고 나선 비평가

내가 보기에 김주경은 유별난 미술가다. 유별나다고 말하는 데는 여러 뜻이 있다. 하지만 결코 뒤틀린 행동 따위를 일삼아 숱한 화제를 뿌린 그런 '유별남'과는 거리가 멀다. 나름의 미학과 창작방법을 매우 굳세게 세운 유별남이다. 내가 보기에 그 미학과 창작방법은 조선 심미주의 미술세계에 짙은 안개처럼 흩날리고 있다.

안개를 거두고 조선 심미주의의 물결을 제대로 보려면 김주경을 알아야 한다. 그렇게 하자면 먼저 비평가 김주경을 헤아려 보아야 하겠다. 그가 쓴 글 안에 유별난 비밀이 감추어져 있는 탓이다.

장강의 뒷물이 앞물을 밀어낸다 했던가. 뒷물 김주경이 앞물 김복진과 안석주를 거세게 내쳤다. 김주경의 눈엔 김복진과 안석주가 동쪽을 나는가 하면 서쪽에서 울부짖는 사막의 사자처럼 보였다. 그래서 존경했던 게 아니다. 이 야심만만한 청년의 눈엔 그 사자야말로 뛰고 소리치기만 즐기는 만용에 가득 찬 야수로 보였을 뿐이다. 그래서 경멸에 찬 목소리로 차가운 야유를 퍼부었다.

선배 비평가를 보는 김주경의 차가운 눈길이야말로 미술비평사상 눈부신 열매를 낳는 동력이었다. 비평에 대한 비평행위는 논쟁의 일반 형태이지만, 김주경의 그것은 남다른 것이었다. 그 글이 다름 아닌 「비평의 비평」[4]이다. 그러니까 김주경은 그같은 비평에 대한 비평을 통해 등장한 첫 미술가였다. 그것도 선배 비평가를 호되게 꾸짖으면서 말이다. 이런 등장 경로가 제대로 된 것인지 틀린 것인지 난 알지 못한

다. 그 뒤 지금까지 그런 길을 따른 미술평론가가 있는지 어쩐지도 난 모른다. 하지만 나는 이 대목에서, 김주경의 그런 발자취가 20세기 미술비평동네의 판을 짜 나가는 데 큰 역할을 했다는 점을 또렷이 해 두고 싶다. 비평의 터전과 그 길을 넓혔다는 점 말이다.

내가 보기에 김주경은 위대한 사상가이자 예술비평가를 꿈꾼 사람이었다. 물론 제일의 화가가 되고 싶은 욕망도 대단했을 터이다. 욕망 어린 꿈을 이룰 첫 기회는 엉뚱한 데서 왔다. 영국인 신부 찰스 헌트가 충북 진천 산골짜기 공립보통학교 학생 김주경을 경성으로 데리고 왔다. 성공회 니콜라이 기숙사에 머물며 경성제일고보에 입학, 곧 이어 고려미술원과 도화교실에서 꿈을 키워 가던 김주경.

그리고 꿈을 찾아 현해탄을 건넜다. 문학사가 김윤식은 현해탄 콤플렉스를 문학사 해석의 무게있는 잣대로 쓰곤 했다. 하지만 욕망과 꿈이 큰 김주경에겐 그런 콤플렉스가 자리잡을 틈이 없었던 모양이다. 김주경에겐 조그만 섬나라 일본이 문제가 아니었다. 눈길은 서구 또는 중국에 머물렀다. 조선미술의 세계적 지위를 헤아리길 즐겨 했던 것이다.[5]

오지호와 더불어 조선제일주의자의 풍모를 내보였던 김주경으로선 너무도 당연한 일이 아니겠는가.

우정을 나누는 법을 가르치다

언제부턴가 오지호를 조선 인상주의의 기수라고들 불렀고, 나 또한 그렇게 생각해 왔다. 하지만 오지호의 둘도 없는 벗 김주경을 헤아리면서, 특히 그의 이론을 살펴 나가는 가운데 그런 생각이 깨져 나가기 시작했다. 지금 나는 김주경 없는 오지호를 생각하지 못한다. 1950년 전쟁 뒤 영영 만나지 못하고 남과 북에서 따로 운명을 마감했지만, 그렇다고 하더라도 나는 그들이 뗄 수 없는 한 몸이라고 생각한다.

두 폭의 아름다운 그림이 떠오른다. 하나는 오지호를 그린 것이고 또 하나는 스스로를 그린 것이다. 부부는 하나인 두 몸이라했던가. 꼭 그들이 그랬다. 김용준과 대결했던 녹향전 시절에도 그랬고, 개성 송도고보 교사 재직도 앞뒤로 나누어 가졌으며, 화집도 함께 만들었다. 해방 뒤에도 함께 조직을 꾸려 나갔다. 김주경이 평양미술전문학교에 몸담고자 월북하고 난 뒤, 광주 조선대학에 몸담은 오지호가 전쟁 중 빨치산에 참가한 것도 어쩌면 김주경과 더불어 살기 위한 것 아닐까. 억지 부리지 말라고 꾸짖는 분도 없지 않겠지만, 둘이 펼친 이론활동의 속 알맹이를 보면 내 짐작이 전혀 엉뚱한 것이 아님을 알 수 있을 것이다.

나는 그들의 우정을 부럽게 여긴다. 물론 지금 나도 이런저런 우정을 나누고 있는 벗들이 있다. 자랑인가. 하지만 둘의 우정에 이르기까진 아직 멀었다.

아무튼 김주경과 오지호는 자연과 인간의 유기성에 토대를 둔 생태학적 심미주의 미학이론과 조선 인상과 창작방법론, 그리고 실제의 창작에 이르기까지 하나도 다른 게 없다. 나는 이 대목에서 옷깃을 다듬는다. 글 쓰는 자세를 바로잡고 마시던 커피를 조용히 한쪽으로 밀어 놓는다. 미학과 창작방법 이론까지 함께 펼쳐 나가는 우정이 참으로 가능한지 의문스러웠거니와, 여기 모범이 있어 그들의 발자취를 내 가슴에 담아 두려는 것이다.

이 대목에서 잠깐 살펴볼 거리가 있다. 비평가 김주경이 오지호의 작품을 어떻게 평가하고 있는가 하는 것이다. 우선 김주경은 1931년 제10회 조선미전에서 대체로 우수한 역작을 찾기 힘들다고 총평을 가했다. 그런데 오지호의 〈나부〉야말로 대표적 역작이요, 커다란 수확이란다. 인연에 얽힌 정실비평인가,

올바른 비평 태도인가 알 길이 없다. 하지만 미학이론과 창작방법이 같은 뿌리에서 나온 작품에 대한 평가임에랴 두말할 나위가 있을까. 내가 보기에도 옳다. 자신의 미학적 당파성을 비평에서도 굳건하게 지켜 나가는 태도 말이다.

친절한 교사 비평가

김주경은 대학을 갓 졸업하고 경성에서 얼마간 활동한 다음부터 1958년까지 교직에 몸담았다. 그러니 나름대로 교육철학이 없을 수 없다. 김주경의 교육철학은 대단히 간단하다. 김주경은 사람을 지도하는 데 '힘써 공부하면 출세해서 성공한다' 는 식의 훈육 표어를 대단히 싫어했다. 올바른 교사라면 바로 이런 말을 해야 한다고 여겼다. "힘써 배워라. 그리하여 너의 아름다운 소질을 발휘하라." 이런 이야기는 지금도 여전히 교사와 학생이 새겨 둘 이야기니 좀더 들어 두자.

"출세해서 멋진 칭호 얻기를 걱정하는 대신에 자기의 꽃이 좀더 향기롭지 못한 것을 걱정할 것이며, 머리 위에 출세의 관을 쓰지 못해서 애쓰는 대신 꽃잎에 벌레가 쪼아 들지 않을까를 걱정할 일이다. 그러니까 칭호나 관 따위를 목적으로 삼는 교육은 볼일 다 보고 난 뒤 가을로 이끄는 파괴의 교육이요, 반대로 아름다움을 추구하는 교육은 활동이 개시되는 봄으로 이끄는 건설의 교육이다."[6]

직업이 사람의 성격을 만든다고 했다. 김주경이 그렇다. 그의 비평은 대단히 친절하다. 이를테면 글머리에 언제나 수필 같은 냄새를 담는다. 그래서 쉽게 읽을 수 있고, 또 아름답다. 내가 읽은 일제 때 평문 가운데 「조선전을 보고 와서」는 어쩌면 가장 빼어난 산문일지도 모르겠다. 한 구절만 읽어보자.

"예술에 굶주린 나는 오래간만에 미전이라는 데를 구경하러 갔다. 그 덕택으로 초록의 세계를 보게 되

김주경 〈그림 그리는 오지호〉 1937. 소재 미상.
김주경은 오지호와 더불어 조선 인상주의를 반석 위에 올린 화가이자 이론가였다.

「오지호·김주경 2인 화집」
1938년에 출간한 천연색 화집으로, 김주경은 이 책에 「미와 예술」이란 기념비적인 논문을 수록했다.

었다. 아름다운 풀들이여, 그림 보기 전이나 후나 역시 변함 없이 나를 도취케 하는 것은 초록이었다."[7]

김주경은 심미주의자로서 오지호와 함께 인상주의를 조선 풍광에 일치시켜낸 이로, 비평에서도 아름다운 산문을 추구했다.

그의 글을 읽다 보면 이런 수필 같은 대목이 많다. 아름다움을 추구한 미술평론가의 글쓰기니까 자연스런 일이겠다. 하지만 누구나 그렇게 해왔던 건 아니다.

또 한 가지, 교사 비평가 김주경의 멋진 모습이 있다. 미술동네의 웬만한 문제들은 모두 그의 글쓰기 대상이었고, 그 대상이 글 속으로 들어왔다 하면 읽는 이에게 아주 또렷이 이해하게끔 만들어 버렸다. 자상한 선생이었던 탓이다.

창작을 하는 데 어려움을 겪는 화가의 여러 가지 조건을 조목조목 따져 보는가 하면, 미술작품의 판매에 얽힌 이야기도 슬슬 풀어놓았다. 때로는 미술동네가 지니고 있는 짜임새라든지 발자취를 살펴보기도 한다. 그저 살펴보는 게 아니라 제도나 관행의 문제를 헤아리고 있다. 거기서 그치는 게 아니다. 비평론도 펼쳤고 공예에 대한 나름대로의 견해를 밝히기도 했다. 또 그 무렵 식민지 미술계를 지배했던 조선향토색이라든지 위세를 보인 기독교 미술에 대해서는 물론, 프롤레타리아 미술에 대한 안내도 아주 간결하다.

그 가운데 한 가지. 프롤레타리아 미술에 관한 친절한 안내란 이렇다. 프로미술이란 노동자나 빈민을 소재 삼았다는 조건만으로 이뤄지는 게 아니며, 그것은 무산자가 현재 당하고 있는 고통을 의식하는 동시에 고통의 감정 및 해결책을 촉구하는 예술가의 심적 태도와 실천적 현실을 표현하는 미술이란 것이다. 그래서 프롤레타리아 미술작품 속에는 무엇보다도 투쟁 목적과 심적 태도가 의식적으로 표현된 무엇이 뚜렷해야 한다고 말한다.[8] 나는 가끔 이 대목을 읽으면서 감탄하곤 한다. 참으로 진지하고 민감한 예술가라면 미학이 달라도 그 핵심을 꿰뚫는 것일까. 프로미술 반대쪽에 선 김주경이 그 핵심을 올바로 꿰고 있으니 말이다.

서양미술 계몽과 봄의 노래

우리 근대미술사에 글을 써서 서양미술을 대중에게 널리 알리는 노력을 기울인 이는 몇 손가락 안짝이다. 1920년대에 김찬영·고희동·권구현 같은 이들이 그렇게 했다. 하지만 김주경만큼 풍부하고 충실한 교사는 아니었다. 서양미술사의 명가들이 남긴 작품을 단순히 소개하거나 찬양하는 데 급급하지 않았다. 작품과 작가의 안쪽에 깔린 일화들을 들어 가까이 다가설 수 있는 친절함을 베풀고 있다. 1937년 11월 3일부터 『동아일보』에 이십 회에 걸쳐 세계명화를 소개한 글은 비할 데 없이 뛰어난 서양미술 교과서일 터이다.

더구나 그는 여러 유파의 발자취와 그 동력을 밝히고 있다. 나아가 우리의 입장에서 서양미술을 어떻게 받아들일 것이냐를 따지는 대목은 보석처럼 빛나는 대목이다. 그때 민족적 입장이나 또는 특수한 민족성을 고려하는 김주경의 태도는 대단히 경쾌해 보인다.[9]

바로 그 민족적 입장 또는 특수한 민족성이야말로 김주경이 세운 조선 심미주의 이론의 바탕이다. 앞

선 연구가들은 오지호가 지닌 미학 이론의 뿌리를 서구 인상주의자들의 이론에서 찾고 있다. 김주경에 대해서도 예외가 아닐 것이다. 하지만 그런 연구 태도만으로는 김주경과 오지호가 자연생태적 심미주의 미학을 세웠다는 점과 조선의 자연환경에 적용해 나간 예술적 탐구의 알맹이를 못 볼 것이다.

김주경은 자신의 생태적 심미주의 미학을 이론적으로 뒷받침하기 위해 심혈을 기울였다. 그러다 보니 일이 재미있게 풀렸다. 일본과 독일·중국까지 싸잡아 비판했다. 그 나라 예술이 대개 반예술의 늪에 빠졌다고 보고 탓을 자연과 역사에 돌려 놓았다. 거기에 비해 조선은 뛰어난 자연과 역사를 지니고 있는 탓에 순수예술이 자연스럽게 꽃피울 수 있었다는 것이다.[10] 대단한 자존심이다.

또 한 가지가 있다. 초현실주의나 미래파를 비롯한 추상미술의 여러 유파에 대해 격렬한 비판을 가했던 대목이다. 자연과 예술의 관계를 올바르지 못한 눈으로 보다 보니 관념에 빠졌다는 것이다. 이것을 김주경은 '반예술'이라고 불렀다.[11] 그렇지만 조선 같은 자연을 지닌 나라에선 그러한 유파의 수입이 쉽지 않다고 설명한다. 자연 풍토가 워낙 다르니 그런 관념은 뿌리를 내릴 수가 없다는 생각이다. 하지만 이런 견해는 내가 보기에 무리다. 한 켠의 사실을 가지고 모든 사실을 이렇다 저렇다 못 박는 일은 억지니까. 미술이 어디 자연이라는 요소 한 가지에 묶여 있는 것일까.

아무튼 김주경은 자연상태에 순응하는 감정을 아로새기는 길이 순수예술의 길이라고 여겼다. 그러니까 자연상태를 부정하는 감정이야말로 반예술에 이르는 길이라고 여겼다는 뜻이다.

김주경의 예술론은 계절로 따지면 봄의 예술론이다.

"우리가 가장 목말라 하는 그 봄은 오직 그가 타고난 아름다운 씨가 꽃피는 시절이다. 아름다운 씨가 꽃피는 시절—그 얼굴들이 마주치고 엉키고 웃고 외치는 시절. 이 시절이야말로 오직 사람에게만 허락된 봄이다. 사람만이 꾸밀 수 있고 사람만이 즐겨 할 수 있는 인생의 봄이다. 미술은 말할 것도 없이 이 봄을 구성하는 일부의 역할을 가진 것이다."[12]

조선에서 일으킨 물결

김주경은 조선미술을 세계적인 높이로 올려 놓고 싶어 했던 야심만만한 비평가였다. 그래서 이 꿈 많은 비평가의 호가 파국(波國)이었던 모양이다. 조선에서 일으킨 물결이 세계로 번져 나가야 한다는 뜻이 아로새겨졌을 테니까. 창작가로서는 두말할 나위도 없고 비평가로서 김주경이 조선에서 일으킨 물결의 크기는 결코 작은 게 아니다.

일제 때 사람들은 김주경이라 부르지 않고 '파국'이란 호를 즐겨 불렀다. 애착이랄까 친근미가 느껴져서란다. 그가 화단에서 펼친 활약을 보면 쉽사리 이해할 수 있는 이야기다. 이를테면 해방 직후 조선미술건설본부를 꾸릴 때 정현웅·윤희순과 더불어 주역으로 나설 정도였다. 그 뒤 고희동 따위의 관료적 미술가들의 행위에 맞서면서 좌우통합 미술가조직인 미술가동맹을 꾸리는 데 커다란 힘을 발휘했다. 서양화부 위원장, 중앙집행위원장 또는 민주주의민족전선 교육부위원 따위의 직함이 그 힘을 짐작케 하고도 남음이 있을 터이다.

가끔 사람들이 말하기를 김주경이 패권주의에 사로잡혔다든지 또는 가족을 버리고 월북해서 결국 숙청 당해 버리지 않았느냐고 한다. 냉소가 배어 있는 은근한 야유를 들을 때, 나는 한 예술가의 선택이 낳은

운명을 너무 가볍게 다루는 게 아니냐는 불만에 사로잡힌다.

　나는 김주경의 미학과 미술이론에 젖줄을 대고 있지 않다. 김주경이 공격했던 김복진에게 젖줄을 대고 있는 나지만 그가 걸어온 발자취를 좋아한다.

　덕수궁 옆에 있는 성공회 건물과 종로경찰서 뒷쪽에 있는 천도교 회관엔 그의 숨결이 배어 있다. 성공회 건물은 김주경이 고교시절 내내 미술가의 꿈을 키운 곳이니 조선 심미주의 미학 이론과 비평의 물결을 일으킨 발원지이겠다. 또한 김주경으로서는 화단의 길목에서 만난 첫 고갯길이 녹향전이었는데, 천도교 회관이 제1회 녹향전을 연 곳이다. 난 지금도 그곳에 가면 김주경이 잘못 흘려 버린 만년필이라도 발견할 수 있지 않을까 싶어 땅을 파헤치고 싶은 고고학자가 되곤 한다. 지난 1993년 그곳에서 구속작가 황석영을 위한 문학제가 열렸다. 묘하게도 난 그 행사가 이뤄지는 동안 내내 김복진과 김주경에게 시달렸다. 사실주의와 심미주의 양대 비평가들이 남긴 숨결을 헤아렸던 탓이다.

교과서 같은 비평의 고전, 정현웅

청년 정현웅이 현해탄을 건넌 것은 열여덟 살 때였다. 1928년이었으니 이 무렵 식민지 조선 땅에서는 농민들의 소작쟁의, 노동자들의 파업투쟁이 한창이었다. 한편, 미술동네에서는 김주경이 녹향회를 조직하고 심영섭이 그 선언문을 발표하면서, 우리 미술사에 또 한 차례 거대한 논쟁의 발판을 마련하던 해였다. 또한 이 해엔 오세창이 『근역서화징』을 세상에 내놓아 많은 사람들이 감동의 회오리를 맛볼 수 있었다.

우울한 방황

허약하고 내성적인 성격의 정현웅이 현해탄을 건넜던 것은 오직 화가의 꿈을 이루고 싶어서였다. 멀쩡하게 그런 것은 아니다. 경성제이고등보통학교 재학시절인 1927년에 총독부 주최 조선미술전람회 공모전에 출품해 입선을 했으니, 학교에서도 상서로운 일로 여겼을 터이다. 게다가 아버님은 개화 지식인이었으므로 유학길에 별 어려울 일이 없었던 것이다.

동경에서 천단화학교(川端畵學校)에 입학을 했고 푸르른 꿈이 막 피어 오를 즈음, 어려움이 밀려왔다. 병약한 몸이었지만 지금껏 잘 버텨 왔는데, 하필 이런 결정적인 때 눕지 않으면 안 될 그런 병이 몰려왔던 것이다. 육 개월 만에 현해탄을 거슬러 와야 했다. 하지만 아무도 그의 꿈을 꺾을 수는 없었다.

그는 방황하는 예술가의 길을 택했다. 스물네 살의 정현웅이 읊었던 시 「안개를 거름」이 있다.

"원형의 공간이 나를 따라 움직인다, 고정된 거리를
가지고. …도회의 점경이 나의 독점한 공간으로
뛰어들어 왔다 순간에 사라진다, 나날의 생활과 같이.
나는, 나를 둘러싼 두터운 흰 벽 속에 원시의 공포를
느끼며 걷는다."[1]

이것은 그가 시인을 꿈꾸며 쓴 시다. 나는 이 시를 읊으며 1934년까지 스물네 해 동안 살아온 우울한 젊은이의 초상을 떠올린다. 알 수 없는 어떤 공포를 느끼는 나날의 생활로부터 해방은 오직 하나, 예술이었던 것이다. 내가 보기에 정현웅의 예술은 그런 것이다.

하지만 예술은 그를 올곧게 살 수 있도록 만들었다. 타락으로부터, 좌절로부터, 공포로부터 정현웅을 지켜 준 빛이었던 것이다.

예술에 대한 명상

좀 엉뚱한 이야기이지만 정현웅은 글쓰기를 책만들기로부터 시작했다.

정현웅은 신백수(申百秀)나 조풍연(趙豊衍)·이시우(李時雨)와 같은 벗들을 만났고, 대개 그렇듯 누군 가가 그 벗들을 하나로 묶자고 해서 드디어 '삼사동인(三四同人)'이 태어났다. 삼사동인은 곧 『삼사문학 (三四文學)』이란 동인지를 냈다. 이 책은 남다른 데가 있다. 철필로 기름종이를 긁어 등사판으로 밀어 만 든 책이다. 정현웅이 이걸 만들었다. 손수 철필을 들고 긁었는데, 문자 배치나 삽화를 보면 나름의 편집 디자인 감각을 한껏 살린 작품이다.

아무튼 철필 긁는 필경사 노릇을 한 것이다. 남의 글만 필경한 게 아니다. 자기 글과 그림도 아로새겼 다. 여기에 처음 발표한 글이 「생활의 파편」[2]이다. 이것은 그의 첫 글이자 젊은 날의 예술론이니, 결코 가 볍지 않다. 뒷날 우리 미술비평사에 한 자리를 차지하는 사람이 쓴 첫 예술론 아닌가.

정현웅은 근대회화가 문학적 요소를 쫓아내 버렸다는 점을 충분히 알고 있었다. 그러니까 조형의 자유 로움이 근대미술에서 무엇인지 잘 알고 있었다는 뜻이다. 또 그는 예술이란 개인주의가 낳은 것이요 개 성이야말로 절대적인 것이라고 생각했으며, 예술지상주의에 대해서도 넉넉한 이해를 갖고 있었다.

정현웅은 옛 미술이 '종교의 괴뢰' 또는 '궁전과 귀족에 예속되어 권문 부호를 아첨하기도 했다'고 비아 냥댔다. 하지만 바로 그러한 '제한과 구속'에도 불구하고 놀라운 예술적 성취를 얻고 있음을 지적하면서 다음과 같이 말하고 있다.

"제한이란 실용이 있고 필수조건을 가짐으로써 생(生)하는 것이다. 현대회화도 이같은 제한이 있다면 보다 더 건전하고 훌륭한 작품이 얼마든 나올 것이다."[3]

정현웅은 예술의 지나친 자유로움에 대해 두려워했던 것이다. 이를테면 그는 같은 글에서 "순수예술에 저회(低徊)하면서 자기 작품을 옹호할 만한 확연한 이론적 확신도 없이 맹목적으로 예술지상주의라는 것 을 탐0(貪0)하며 모멸하는 인간을 가끔 본다"고 썼다. 내가 보기에 정현웅은 균형 잡힌 눈길을 갖추려고 애쓴 사람이다.

정현웅은 예술이 겉모습을 지나치게 꾸미는 것을 싫어했다. 그것은 '내면 생활의 빈약을 폭로'하는 것 이기 때문이다. 정현웅은 결코 기술만을 능사로 삼는 예술에 대해 너그럽지 않았다. 생활의 충만함, 다 시 말해 사상이 그 기술에 잘 결합되어 있어야 한다고 여겼다. 또 그는 같은 글에서 다음처럼 썼다.

"사실주의는 항상 이상주의에 반작용을 하였으며, 또한 타락 도정의 회화를 철회시키고 지향하는 예술 적 요소를 포함하고 있다."[4]

이와 같이 균형잡힌 정현웅의 예술적 명상은 자신의 창작세계는 물론 글쓰기에서도 여러 가지 미덕으 로 나타났다.

문학청년이었던 정현웅은 가장 안정된 글쓰기를 지향했다. 월북해서도 삽화가로서 출판 분야 미술과 고분벽화 모사 같은 작업에 커다란 성과를 남겼다.

비평하는 태도

비평가가 아니라 하더라도 누구나 남의 말은 하기 쉬운 법이다. 정작 본인에게는 쉬운 일이 어디 하나 없는데도, 사람들은 스스로를 잊은 채 쉬 남의 말들을 해대는 것이다. 정현웅은 그 법을 잘 알고 있었다. 그래선가. 정현웅은 언제나 세심하게 글을 다뤘던 것이다. 그가 교과서와 같은 고전적 비평가로 자리를 잡은 것은 결코 우연이 아니었다.

'자기보다도 큰 인격, 자기보다도 큰 사상, 자기보다도 앞선 사람을 끌어내려 두 발로 짓밟는 것을 무상의 공명으로 하고 쾌감을 느끼는 인간'을 싫어했던 정현웅이다.

정현웅은 그 무렵 미술동네를 휩쓸던 회오리를 눈여겨보았을 터이다. 동경미술학교 출신의 몇몇 화가들이 녹향회를 만들었지만, 곧 이어 동미회가 생겼다. 동미회는 동경미술학교 동문전이라고 내세워 녹향회 회원 몇을 빼 왔다. 격분한 녹향회의 김주경, 그리고 이에 맞서는 김용준의 거센 비판. 이것은 서화협회를 둘러싼 서화미술회와 서화연구회 사이의 싸움을 떠올리게 하는 것이다. 아무튼 녹향회와 동미회의 화단 세력 싸움은 또 한 차례 논쟁을 낳았고, 우리 미술의 지적 수준을 한 단계 높여 놓았다. 하지만 이런 값매김은 오늘에 와서 하는 이야기다. 그때 그런 모습을 지켜 보던 정현웅의 눈길로 보자면, 그것은 어쩌면 타락한 예술가의 몹쓸 짓이 아니었을까.

특히 그는 그때 발표되는 공격적이고 날카로운 쟁론들을 보면서 큰 회의에 사로잡혔을지도 모른다. 그는 다음처럼 세상을 향해 물었다.

"난폭과 무모한 행동을 용감이라 하고 영웅적이라 생각하는 것이나 아닌가. 삼가는 것 없고 헤아리는 것 없이 노골하게 말하는 것을 솔직하다 하는 것이나 아닐까."[5]

정현웅의 담담한 글투는 대단한 아름다움을 머금고 있다. 빛나지도 않고 뜨겁지도 않으며, 그렇다고 볼품 없는 가난함 따위도 아닌 글투야말로 정현웅 비평의 특징이다. 하지만 정현웅이 얌전해 빠졌다거나, 날카로운 비판의식, 값진 문제의식이 없는 덤덤한 비평가라고 생각한다면 커다란 오산이다. 정현웅의 첫 비평이라 할 수 있는 「미술의 가을」[6]이 그것을 잘 보여준다. 프랑스 근현대 미술사를 '끊임이 없는 투쟁과 혁명의 연쇄'였다고 짧게 줄여 말한 다음, "소란한 파문이 있어야 성장이 있다. 예술의 진전과 향상에는 대립과 투쟁이 절대로 필요하다"고 또렷하게 못 박아 두었던 비평가였다.

운명의 개척자

오늘의 미술비평은 대중언론매체가 생기면서 싹을 틔웠지만, 그것만으로 이뤄진 것은 아니었다. 대중언론에서 다룰 수 있을 만한 미술동네 일들이 벌어져야 했다. 그러나 더욱 중요한 것은 언론 편집자의 판단이라 하겠다. 1883년에 창간했던 『한성순보』부터 1909년에 창간했던 『대한민보』에 이르기까지 비평문

은 어디에도 보이지 않는다. 비평다운 글이 편집자의 판단에 따라 언론에 실린 첫 사례는 1915년에 안확이 쓴 「조선의 미술」이다. 이 글을 실은 『매일신보』는 곧 이어 태화산인(太華山人)의 「동양미술전을 일별함」이란 글을 실었고, 다음해에는 지창한과 김규진의 「서화담」, 이광수의 「문부성 미술전람회기」 따위를 연재했다.

또 1917년에 일기자가 「서화전람회 별견」을 발표했으니, 대중언론매체의 비평활동은 그렇게 이뤄졌던 것이다. 하지만 여기서 그 이야길 하려는 게 아니다. 정현웅은 기자였다. 오늘날 기자는 비평가 대접을 받지 못하고 있으며, 또 스스로도 비평가인 척하지 않는다. 하지만 비평가 가운데 기자 또는 편집자 출신이 제법 있다. 얼핏 손꼽아 보더라도 이구열·유홍준·윤범모(尹凡牟)·이용우(李龍雨)·이주헌(李周憲)이 떠오른다. 아무튼 이들은 빼어난 능력을 보여주고 있으니 늘 놀라움의 대상이다.

그럼 식민지 조선에서는 어떠했는가. 우선 안석주가 언론사에 재직한 평론가의 전형이다. 다음 세대로는 윤희순과 정현웅이 있다. 그런데 학벌이 시원찮은 게 모두 똑같다. 일본유학 갔다가 아파서 학업을 포기하고 돌아온 안석주·정현웅은 물론, 아예 일본 근처에도 안 간 윤희순 들이다. 이들 셋은 모두 화가로 출발했지만, 안석주와 윤희순은 그림을 포기했고 정현웅은 뒷날 북쪽에서 벽화 모사라든지 삽화와 같은 인쇄미술 분야에서 커다란 열매를 거두었다.

그때 미술가들이 언론사에 입사하는 것은 삽화 그려 돈벌이를 하려던 것이었다. 정현웅은 이 대목에서 '그림으로서 먹을 길을 찾는다면 선생질을 하거나 삽화를 그리는 것이 가장 가까운' 길이라고 썼던 적이 있다. 아무튼 정현웅은 방황을 걷어 치우고 선배의 소개로 동아일보사에 입사했다.

"우연한 기회로 사오 년 전에 모 신문사에서 발간하던 소년잡지에 그리게 된 것이 삽화를 그리게 된 동기가 되었다. 그때 그 잡지를 편집하던 군이 극력 지지를 해주었고 입사까지 시키려고 여러 가지로 애를 써 주었으나, 사장과 면대한 결과, 인간의 됨됨이 비사교적이겠다는 가소로운 이유로써 퇴짜를 맞았다. 여기에 부화가 나서 다시는 신문사를 가지 않겠다고 하던 것이 어찌어찌해서 다른 신문사로 또 굴러 들어가게 되었다. 그러나 삽화를 그리러 들어간 것이 아니라, 광고부원으로서 광고접수를 하고 때때로 도안도 하고 판도 짜고 하는 일이다. 그러다가 그때 삽화를 그리던 화가가 병으로 입원을 하게 되어서 매일 소설에 삽화가 빠지게 되니까 어디 너도 그림을 그린다니 시험 삼아 그려 보라는 것이었다."[7]

아무튼 정현웅은 입사 다음해인 1936년에 올림픽 마라톤 우승자 손기정의 가슴에 붙은 일장기를 지워 신문 지면에 내보냈고, 그로 말미암아 여기서 쫓겨나야 했다. 그 뒤 『조선일보』로 옮겨 똑같은 일을 반복했는데, 정현웅은 살아 생전 이때와 같이 욕망과 열정을 쏟아 본 적이 없다고 했다.

그는 이때까지 미술평론에 별 생각이 없었던 듯하다. 아니 그럴 여지가 없었다. 누가 정현웅에게 비평 지면을 주겠는가. 하지만 정현웅

20세기 전반기에 뛰어난 삽화가들이 배출되었는데, 이승만·안석주의 뒤를 이어 정현웅도 그 대열에 합류했다. 『조선일보』 1938년 10월 16일자 만해 한용운의 연재소설 「박명」에 정현웅이 그린 삽화.

은 문학청년이었다. 이미 삼사동인에 참가해 시도 쓰고 예술론도 동인지에 발표했던 그다. 신문사에 입사해 갖은 일들을 다하던 중 어느날 문득 글쓰기에의 욕망이 꿈틀댐을 느꼈을 것이다. 아무도 모르지만 그 욕망은 다음과 같은 자신의 성격에 부딪쳐 담금질을 거듭하지 않았을까.

"성격에도 은둔적 요소가 명분이 있으나, 세상을 향하여 충분히 말할 만한 재능의 결핍이 또한 그의 원인이 아닌가 스스로 생각하고 우울할 때가 많다."[8]

그러나 그는 운명론자가 아니었다. 정현웅은 '숙명이란, 마지막 길에 이른 것을 깨달은 인간들의 최후의 자위적 도피처'라고 여겼으며, '진실한 예술을 위하여 정정당당히 도전할 용기와 근기(根氣)'를 지녔던 사람이다. 1937년에 자신이 몸담고 있던 『조선일보』에 「목시회전 평」을 발표하는 것을 시작으로, 정현웅은 1930년대 후반 미술비평동네를 주름잡는 주역의 한 사람으로 떠올랐다.

순결과 지성의 향기

1930년대 후반은 이미 미술비평 행위가 부쩍 늘어나 매우 자연스러웠던 때다. 특히 십 년 전부터 미술비평동네를 뜨겁게 달군 김복진이 여전히 날카로움을 뽐내고 있었으니, 새로 자라난 비평가들과 조화를 이뤄 조선미술 평단은 바야흐로 활짝 핀 꽃과 같은 시절이었다.

이때 실제비평의 형태는 다음과 같은 것이었다. 어떤 전시회를 대상으로 삼건 작가와 작품을 쭉 늘어놓고 작품의 장단점을 꼬치꼬치 캐묻는 것이다. 많은 필자들이 이런 방식을 취했다. 이런 비평 태도는 내가 보기에 식민지 조선 미술비평에서 고전적이고 교과서적인 것이다. 정현웅은 이런 형태를 크게 벗어나지 않았다. 하지만 정현웅은 꼼꼼하고 차분하게 대상을 살피고 헤아려 담담한 문투로 써 내려갔다. 정현웅의 글쓰기가 어떤 것인지 엿볼 수 있는 예를 하나 들어보자. 재동경미협전에 대한 비평 끝에 "끝으로 이상에 든 분들은 그 중의 몇 분을 빼고는 나와 교유 관계에 있거나 한두 번 안면이 있던 이들이라는 것을 말해 둔다. 아는 이의 작품이란 더 유의해 보게 되고 허물 없이 이야기할 수도 있는 때문"[9]이라고 써 놓았는데 정현웅의 조심스러움이 돋보이는 대목이다.

또한 정현웅은 자신의 이념과 미학·창작방법론을 전면에 내세우거나 누군가를 격렬하게 공격하는 행위를 하지 않았다. 그는 비평 대상에 충실하려고 노력했던 일종의 고전주의자였다. 그런 뜻에서 이마동(李馬銅) 개인전 평과 더불어 이쾌대에 대한 비평은 인상적이다.

"청구(靑駒, *이마동)는 순수하고 솔직한 자연의 칭미자(稱美者)요, 자연을 끔찍이 사랑하는 시인이다. 그는 대상을 까다롭게 선택하지 않는다. 그에게는 시각에 들어오는 삼라만상의 그 어느 모도 그림이 되지 않는 것이 없고, 그것이 한 아무런 흥미도 없는 언덕, 보잘것없는 들판이라도 그는 큰 감격을 가지고 신선한 원색에 가까운 색채로써 이 감격을 화폭 위에 쏟는다. 그의 자연에 대한 지극한 사랑은 들에 핀 이름 모를 한 떨기 꽃에도 미치고, 강가에 깔린 잡초조차 무심하게 버리지 않으려 한다."[10]

"이쾌대 씨 진지한 태도에 머리를 숙인다. 세밀한 '데생' '마티에르'의 묘구도(妙構圖)의 이성적인 집

약, 신비주의적인 고전 미(味)와 현대적인 '상티망'이 화면을 흘러서 일종의 종교 미(味)를 느낀다. 그러나 이러한 환몽적 감상주의와 동양적 고전 취미는 자칫하면 회화의 제일의적(第一義的) 의도를 잊고 자위적인 의고(擬古) 취미와 저급한 소녀 잡지(雜誌) 취미에 젖기 쉬운 위험이 있다. 〈습작〉 A·B에도 약간 이러한 느낌이 없지 않았다. 이지성(理知性)을 연마할 것이다. 가장 기대를 갖는 작가다."[11]

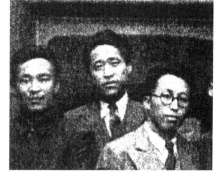

정현웅은 1943년 제20회 조선미전에 〈흑외투〉를 출품하여 입선했으나 불온하다는 이유로 총독부로부터 강제철거를 당했다. 가운데가 정현웅이다.

하지만 정현웅을 가장 잘 드러내는 글 한 편만 고른다면 나는 「상실된 순결과 지성」을 꼽겠다. '유화 삼십 년'의 역사를 쌓았지만, 아직도 너무 가난한 식민지 조선의 미술동네 전반에 대한 우울한 산문으로서, 순결과 지성을 요구하는 정현웅의 단아한 목소리가 잔잔한 가락을 타고 흐르는 글이다. '예술과 인간성'에 대한 새삼스런 되새김이 글 꼬리를 아로새기고 있거니와 짙은 여운을 풍기는 글이다.

정현웅은 결코 화려한 논객도, 요설을 일삼는 몰이꾼도 아니었다. 그는 일찍 자라 활짝 핀 꽃이라기보다는, 언제 피울지 모르지만 탐스러운 꽃을 피우려고 넉넉하게 기다리는 사람이었다. 야망 어린 꿈보다는, 안개 속에서 서서히 다가올 빛을 향해 산책하는 사람이었다. 정현웅의 희망은 다음과 같이 소박한 것이었다.

"꽃이 피려면 빈약한 꽃으로 피느니보다 해바라기와 같은 탐스러운 꽃으로 피어야 한다는 것이요, 그러기 위하여는 취미니 양식이니 하는 데 너무나 구속을 받지 말고, 예술의 대도(大道)가 무엇인가를 너 나할 것 없이 다시 한번 반성해 보자는 것이다."[12]

하지만 결코 그것은 작은 것이 아니다. 소박하고 차분하지만 그 속에 숨어 깊은 곳을 흐르는 '예술의 대도에 대한 반성'은 우울한 식민지 미술가에게 최고의 철학적 명상이었을 것이다. 거기에 덧붙여 비평가 정현웅이 남긴 명상록 가운데 '비평의 대도에 대한 반성'이란 새겨들을 만한 경구가 있어 이를 글 끝에 덧붙여 둔다.

"한 사람 작품을 시대적 배경으로만 비판한다는 것은 잘못이 아닐까. 생활 환경과 경위는 그의 사상과 성격을 결정하는 중요한 요소가 된다는 것은 말할 여지도 없는 것이다."[13]

근대미술 비평가들

1. 정양모, 「조선 전기의 화론」『한국사상대계』 1, 성균관대학교 대동문화연구원, 1973.
2. 유홍준, 「조선시대 화론 연구」, 학고재, 1998.
3. 그 밖에 비평 또는 이론에 관한 연구가 나름으로 이뤄졌는데, 대표적인 몇 논문은 다음과 같다. 홍선표, 「고려시대 회화론 소고」『예술논문집』 20집, 대한민국예술원, 1981; 강관식, 「조선후기 미술의 사상적 기반」『한국사상사대계』 5, 한국정신문화연구원, 1992; 정옥자, 「조희룡의 시서화론」『한국사론』 19집, 서울대 국사학과, 1988.
4. 이경성, 「미술평론」『문예총람 1975』, 한국문예진흥원, 1975.
5. 이구열, 「근대 한국미술과 평론의 대두」『한국현대미술의 형성과 비평』, 열화당, 1980.
6. 『월간미술』 1992년 1월호에 실린 삼십여 명의 미술가들과 『가나아트』 1992년 3·4월호에 실린 팔십여 명의 미술가들이 보는 미술비평에 관한 견해 참고.
7. 신위, 『경수당집』; 김정희, 민족문화추진회 편, 『국역완당전집』, 솔, 1998; 조희룡, 실시학사 고전문학연구회 역주, 『조희룡전집』, 한길아트, 1999; 김석준, 『홍약루회인시록』; 김석준, 『속홍약루회인시록』; 김복진, 윤범모·최열 엮음, 『김복진 전집』, 청년사, 1995; 이승만, 『풍류세시기』, 중앙일보사, 1977; 장우성, 『화맥인맥』, 중앙일보사, 1982; 조용만, 『30년대의 문화예술인들』, 범양사, 1988 참고.
8. 유홍준, 「조선후기 문인들의 서화비평」『19세기 문인들의 서화』, 열화당, 1988, p.60.
9. 허경진, 『조선위항문학사』, 태학사, 1997, p.174.
10. 위의 책, p.293.
11. 장지완, 「천수경전(千壽慶傳)」, 이경민 편, 『희조일사(熙朝佚事)』; 허경진, 위의 책.
12. 김규진, 「서화연구회 취지문」; 이구열, 『한국근대미술산고』, 을유문화사, 1972; 이광수, 「문부성 미술전람회기」『매일신보』, 1914. 6. 19; 김환, 「미술론」『창조』, 1920. 2. 3.
13. 변영로, 「동양화론」『동아일보』, 1920. 7. 7-8; 김찬영, 「우연한 도정에서」『개벽』, 1921. 2; 김찬영, 「작품에 대한 평자적 가치」『창조』, 1921. 5; 일관자, 「서화협회 3회전을 보고」『개벽』, 1923. 5.

14. 구본웅, 「사변과 미술」『매일신보』, 1940. 7. 9; 심형구, 「시국과 미술」『신세대』, 1941. 10.
15. 구본웅, 「해방과 우리의 미술건설」, 한국근대미술연구소, 『한국의 근대미술』 1호, 1975. 11.

19세기 최대의 비평가, 조희룡

1. 조희룡, 『화구암난묵(畵鷗盦讕墨)』; 실시학사 고전문학연구회 역주, 『조희룡전집』 2, 한길아트, 1999, p.86.
2. 조희룡, 『한와헌제화잡존(漢瓦軒題畵雜存)』; 실시학사 고전문학연구회 역주, 『조희룡전집』 3, 한길아트, 1999, p.101.
3. 조희룡, 『서(序) 기(記)』; 실시학사 고전문학연구회 역주, 『조희룡전집』 5, 한길아트, 1999, p.157.
4. 조희룡, 『우봉척독(又峰尺牘)』; 실시학사 고전문학연구회 역주, 위의 책, p.142.
5. 조희룡, 『석우망년록(石友忘年錄)』; 실시학사 고전문학연구회 역주, 『조희룡전집』 1, 한길아트, 1999, p.137.
6. 오경석, 「천죽재차록(天竹齋箚錄)」; 오세창 편저, 동양고전학회 역, 『국역 근역서화징』, 시공사, 1998, p.1009.
7. 이기복, 「석경학인신유초(石經學人神遊草)」『여항문학총서(閭巷文學叢書)』 7, p.86; 유숙경, 「혜산 유숙의 회화 연구」, 이화여자대학교대학원, 1995, p.21.
8. 조희룡, 「예림갑을록(藝林甲乙錄) 제화시」『일석산방소고(一石山房小槁)』; 실시학사 고전문학연구회 역주, 『조희룡전집』 4, 한길아트, 1999, p.213.
9. 조희룡, 『석우망년록』; 실시학사 고전문학연구회 역주, 앞의 책, p.41.
10. 조희룡, 『일석산방소고』; 실시학사 고전문학연구회 역주, 앞의 책, p.172.

조선 미술비평의 스승, 김복진

1. 김복진, 「제4회 미전인상기」 6, 『조선일보』, 1925. 6. 7.
2. 최우석, 「김복진 군의 「미전인상기」를 보고」『동아일보』, 1925. 6. 13.
3. 한설야, 「카프와 김복진」『조선미술』, 1957. 5.
4. 김복진, 「수륙 일천리」 1, 『조선중앙일보』, 1935. 8. 13.

5. 이현상, 「피의자 소행조서」, 1928. 9; 『역사비평』, 1988년 겨울호.

6. 김복진, 「조각생활 20년기」 『조광』, 1940. 3-6.

7. 김복진, 「제17회 조미전 평」 1, 『조선일보』, 1938. 6. 8.

8. 김복진, 「조선역사 그대로의 반영인 조선미술의 윤곽」 『개벽』, 1926. 1; 「나형선언 초안」 『조선지광』, 1927. 5; 「예술관념과 윤리관념은 공간의 양단이다」 『조선중앙일보』, 1935. 10. 5-6; 「조선조각도의 방향」 『동아일보』, 1940. 5. 10.

9. 이 책의 1부 9장 「김복진의 형성미술이론」 참고.

인상기 비평의 선구자, 안석주

1. 안석주, 「토월회 이후, 광복까지—나의 자서전」 『삼천리』, 1948. 10.

2. 최열, 「1920년대 민족만화운동—김동성과 안석주를 중심으로」 『역사비평』, 1988년 봄호.

3. 안석주, 「정열과 사랑」 『박문』, 1939. 1.

4. 김주경, 「평론의 평론」 『현대평론』, 1928. 9.

5. 안석주, 「미전인상」 『조선일보』, 1929. 9. 6-13.

6. 안석주, 「녹향전 인상기」 『조선일보』, 1929. 5. 26-28.

7. 안석주, 「제9회 협전 인상기」 『조선일보』, 1929. 10. 30-11. 2.

최고의 논객, 김용준

1. 이종우, 「양화 초기」 『한국의 근대미술』 3호, 1976. 10, pp.30-31.

2. 이 책에 수록된 5장 「프롤레타리아 미술논쟁」 참고.

3. 김용준, 「백만양화회를 만들고」 『동아일보』, 1930. 12. 23.

4. 김용준, 「두꺼비 연적을 산 이야기」 『새 근원수필』, 열화당, 2001, p.47.

5. 김용준, 「화단개조」 『조선일보』, 1927. 5. 18-20.

6. 김용준, 「회화로 나타나는 향토색의 음미」 『동아일보』, 1936. 5. 3-6.

7. 장우성, 「화맥인맥」, 중앙일보사, 1982, p.111.

민족주의 미술비평의 반석, 윤희순

1. 조용만, 「30년대의 문화예술인들」, 범양사, 1988, p.240.

2. 윤희순, 「전초병」 『매일신보』, 1940. 10. 7.

3. 윤희순, 「조선미술사의 방법」 『개벽』, 1948. 3.

4. 장우성, 「화맥인맥」, 중앙일보사, 1982, p.36.

5. 이승만, 「풍류세시기(風流歲時記)」, 중앙일보사, 1977.

6. 조용만, 앞의 책, p.242.

7. 윤희순, 「제11회 조선미전의 제 현상」 『매일신보』, 1932. 6. 1-8.

8. 위의 글.

9. 윤희순, 「조선미술계의 당면과제」 『신동아』, 1932. 6.

10. 윤희순, 「회사한상(繪事閑想)」 『문장』, 1940. 6.

11. 윤희순, 「회화와 예지(叡智)」 『조선미술사 연구』, 열화당, 2001, p.177.

12. 김용철, 「한국근대미술평론 연구」, 홍익대학교 대학원 석사학위논문, 1977, pp.83-84.

13. 김용환, 「코주부 표랑기」, 융성출판, 1983, p.67.

14. 홍효민, 「추도 범이(凡以) 형!」 『중외신보』, 1947. 6. 7.

심미주의 미술비평의 교사, 김주경

1. 최열, 「상실된 미술사의 복원」 『현대』, 1987. 11; 「재구성해야 할 월북 미술가들의 미술사적 지위」 『현대공론』, 1988. 9.

2. 김복기, 「인상주의를 추구한 30년대 화단의 총아」 『월간미술』, 1989. 2.

3. 조용만, 『30년대의 문화예술인들』, 범양사, 1988, p.224.

4. 김주경, 「비평의 비평」 『현대평론』, 1927. 9.

5. 김주경, 「조선미술의 세계적 지위」 『신문학』, 1946. 4.

6. 김주경, 「조선미술전람회와 그 기구」 『신동아』, 1936. 6 참고.

7. 김주경, 「조선전을 보고 와서」 『신동아』, 1935. 7.

8. 김주경, 「녹향전을 앞두고」 『조선일보』, 1931. 4. 5-9 참고.

9. 김주경, 「화단의 회고와 전망」 『조선일보』, 1932. 1. 1-9.

10. 김주경, 「조선미술의 세계적 지위」 『신문학』, 1946. 4.

11. 김주경, 「미와 예술」 『오지호 · 김주경 2인 화집』, 한성도서주식회사, 1938.

12. 김주경, 「조선미술전람회와 그 기구」 『신동아』, 1936. 6.

교과서 같은 비평의 고전, 정현웅

1. 정현웅, 「CROQUIS」 『삼사문학』, 1934. 12.

2. 정현웅, 「생활의 파편」 『삼사문학』, 1934. 9.

3. 위의 글.

4. 위의 글.

5. 위의 글.

6. 정현웅, 「미술의 가을」 『신동아』, 1934. 10.

7. 정현웅, 「삽화기」 『인문평론』, 1940. 3.

8. 정현웅, 「생활의 파편」, 앞의 책.

9. 정현웅, 「재동경미협전」 『조광』, 1943. 9.

10. 정현웅, 「이마동 개인전 평」 『조선일보』, 1938. 6. 1.

11. 정현웅, 「재동경미협전 평」 『조선일보』, 1939. 4. 23.

12. 정현웅, 「신미술가협회전」 『조광』, 1943. 6.

13. 정현웅, 「생활의 파편」, 앞의 책.

20세기 미술비평사 인명사전

2015년 현재 작고한 미술사학자 및 미술비평가를 주요 수록 대상으로 삼았다. 특히, 김용준 · 박문원 등 월북 미술비평가들과,
리재현의 『조선역대미술가편람』(1999)에 이론가로 소개되어 있는 북한 미술비평가들도 포함시켰다.
내용은 발표 논문 및 비평 목록과 저서, 역서를 중심으로 다루어 해당 이론가의 전공 및 관심 분야를 헤아리도록 했다.
인명 개개인에 대한 서술의 분량이 당사자의 업적이나 중요도와 상응하는 것은 아니다.
정확성을 기하고자 했지만, 내용상에 오류나 누락이 있다면 질정을 바란다.

고유섭(高裕燮, 1905-1944) 미술사

호는 우현(又玄). 인천 용리 출생으로 1927년 경성제대 예과 문과를 수료했고, 1930년부터 1933년까지 동대학 법문학부 철학과에서 미학 · 미술사를 전공했다. 개성부립박물관 관장으로 재직했고 그 뒤 이화여자전문학교 및 연희전문학교에 출강했다.

1930년 『신흥』 1월호에 「금동미륵반가상의 고찰」을, 7월호에 「미학의 사적 개관」을 발표했고, 1931년 10월 「협전 관평」을 『동아일보』에 발표하면서 미술계에 본격적으로 발을 들여놓았다.

1933년 『신동아』 11월호에 발표한 「현대 세계미술계의 귀추」와 1935년 6월 『동아일보』에 발표한 「미의 시대성과 신시대 예술가의 임무」가 당대 미술계의 주목을 끌었으나 생애 대부분을 미술사 연구에 바쳤다.

그의 미술사학은 실증사학은 물론 사회경제사학, 양식사적 · 정신사적 미술사 방법론을 두루 취하는 것이었다. 식민지 시대 유일한 미술사학자로서 야나기 무네요시(柳宗悅)와 같은 일본인들의 조선미술 연구와 해석에 부분적으로 영향을 받기도 했지만, 해박한 지식과 깊이있는 탐구를 바탕으로 폭넓은 방법론을 적용해 나감으로써 우리 미술사학의 독자적인 기초를 세워 놓았다.

특히 우리 고미술 전통을 현대에 올바르게 전승하는 문제를 소홀히 하지 않았던 점은 고유섭 미술사학의 미덕이자 강점이다. 또한 황수영 · 진홍섭 · 최순우는 그의 제자들로 우리 미술사학계의 전통을 두텁게 하고 있다.

서른아홉 해의 짧은 생애와 식민지 상황의 조건 탓에 생전 한 권의 저서도 출간하지 못했다. 후에 제자들이 힘을 기울여 출간한 저서로 『고려청자』(을유문화사, 1954) 『한국미술사 급(及) 미학논고』(통문관, 1963) 『조선미술문화사논총』(서울신문사, 1949) 『한국탑파의 연구』(동화출판공사, 1975) 『우리의 미술과 공예』(열화당, 1977) 『고려청자』(삼성문화재단, 1977) 『한국미의 산책』(동서문화사, 1977) 『한국 건축미술사 초고』(대원사, 1999) 등이 있다. 편저로 『조선화론집성』(경인문화사, 1976)이 있으며, 1993년에 『고유섭전집』(전4권, 통문관)이 나왔고, 2007년부터 2013년까지 『우현 고유섭 전집』(전10권, 열화당)이 간행됐다.

구본웅(具本雄, 1906-1953) 비평 · 회화

호는 서산(西山). 서울 출생으로 가정부의 실수로 넘어져 어려서부터 척추 불구자가 되었다. 경신고보 시절 고려미술연구회에서 이종우의 지도로 미술 수업을 시작했다. 1926년에는 청년학관 미술부에서 김복진에게 조소를 배워, 제6회 조선미술전람회 공모전에서 〈머리습작〉으로 특선을 했다. 1928년 일본으로 건너가 동경 천단화학교(川端畵學校)에서 회화 수업을 했으며, 1929년에는 일본대학 전문부 미학과에 수학했고, 1930년 태평양미술학교에 입학해서 이과전 · 독립전 · 태평양전 등을 무대 삼아 활동했다.

1933년 졸업하고 귀국해 11월에 종로 본아미 다방에서 개인전을 가졌다. 그에 앞서 10월 『동아일보』에 「청구회전을 보고」를 발표하면서 비평활동을 시작했다. 그로부터 1953년 타계하기까지 스무 편의 비평문을 꾸준히 발표함으로써 전문비평가의 면모를 보였다. 전람회 비평으로 이송령 개인전 평이나 녹과전 평을 비롯해 여러 차례에 걸쳐 조선미술전람회 평을 발표했다.

「13회 조선미전을 봄」(1934) 「제17회 조선미술전람회의 인상」(1938) 「미술의 걸작―제19회 작품 평」(1940) 따위가 대표적이다. 그와 더불어 미술계의 문제점을 지적하고 대안을 제시하는 정론적 비평에 주력했는데, 이 점이 미술비평가의 면모를 잘 보여주는 대목이다. 조선화단의 기초가 튼튼해야 한다고 주장한 「화단인들은 기점 영역 성축에」(1934)를 시작으로, 미술계 상황을 개괄적으로 헤아리면서 따져 나간 「집단에서 분산으로 정축년의 미술계」(1937) 「금년의 화단」(1938) 등을 발표했다.

한편 가장 잘 알려진 「사변과 미술」(1940)은 심형구와 조오장의 글과 더불어 몇 안 되는 친일 논조를 담고 있어 그의 인생에 오점으로 남아 있다. 하지만 해방 뒤에는 「우리미술의 민주성」(1947)과 「우리미술의 자주성」(1948)을 발표했으며, 특히 미발표 유고로 뒷날 알려진 「해방과 우리의 미술건설」(1976)은 나름대로 새 조국 건설에 참여하는 의지를 밝히고 있어 뜻있는 평가를 받고 있다.

육이오 전쟁의 와중에, 허약해진 몸으로 신문사에 근무한 것 등으로 말미암아 급성폐렴에 걸려 짧은 생애를 마쳤다.

권구현(權九玄, 1902-1938?) 비평 · 회화

호는 천마산인(天摩山人). 충북 영동 출생으로 독학으로 회화에 입문했다. 1926년 제5회 조선미술전람회에 작품 〈남선소녀〉로 입선했으며, 1927년에는 문인 이향과 함께 흑우회 활동을 했고 이 해에 시집 『흑방의 선물』을 출간했다. 조선프롤레타리아예술동맹 맹원이었으나 아나키즘에 빠져 있다는 이유로 제명했고, 그 뒤 1928년 자유예술연맹을 결성해 기관지 『문예광』을 내기도 했다. 1932년 고향으로 낙향한 뒤 미술활동에 전념했으며, 1935년과 1938년 두 차례에 걸쳐 경남 진남포 · 하동 등지에서 개인전을 열기도 했다.

맨 처음 발표한 「선사시대 회화사」(1927) 「전기적 프로예술」(1927)과 같은 글은 이론가의 면모를 보이고 있다. 그 뒤 「미전 인상」(1930) 「조선미전 단평」(1933) 「미전 인상」(1935) 등 조선미술전람회 비평을 꾸준히 발표했다. 특히 「덕수궁 석조전의 일본미술을 보고」(1933)는 소재의 특이함에서 남다른 글이다. 낙향한 뒤 창작과 비평활동과 더불어 1935년 무렵부터 경남 진남포·하동 등지로 옮겨 다니며 '빈민 구제를 위한 서화회'를 언론사와 함께 여러 차례 열성적으로 펼치던 중 짧은 삶을 마쳤다.

길진섭(吉鎭燮, 1907-1975) 비평·회화

평양에서 민족대표 삼십삼 인이었던 길선주 목사의 셋째 아들로 태어났다. 평양 숭실중학교 시절 제4회 조선미술전람회 공모전에 작품 〈풍경〉으로 입선해서 재능을 인정받았으며, 서울 중앙고보에 입학해 이종우에게 회화를 배웠다. 1927년 일본 동경미술학교 서양화과에 입학했으며 1930년 제1회 동미전에 참가·출품했고, 1934년에는 목일회, 1936년에는 백만회에 참가하기도 했다. 1936년에 다시 일본에 건너가 1938년까지 활동하다가 귀국했는데, 곧장 색다른 문제의식을 담은 비평 「화가의 생활 —문화기술자의 생활」(1938)을 발표하면서 비평가로 출발했다. 그 뒤로도 「미술계의 제 문제」(1939) 「조선화단의 현상」(1939) 「화단의 당면과제」(1941)와 같은 글을 발표했다. 하지만 전람회 비평은 「제19회 조선미전 서양화 평」(1940)을 비롯해 「20주년을 맞는 선전을 보고」(1941) 「제3회 신미술가협회전을 보고」(1943) 등으로 그렇게 많지 않다. 해방 뒤에는 새로운 조국 건설에 기여하는 미술가의 임무를 탐구하고 제안하는 비평에 주력했다. 그것은 1945년 8월 조선미술건설본부 서양화부 위원으로서 선전미술대장을 역임했다거나, 1946년 11월 출범한 조선미술동맹의 서울시지부 위원장을 거쳐 제2대 위원장을 맡았던 경력과 무관하지 않다. 이때 「회화예술의 해방문제」(1945) 「해방조선의 당면한 회화」(1946) 「미술계의 동향」(1946) 「미술시평」(1948)과 같은 정론비평을 발표했다.

1946년 서울대 예술대학 미술학부 창설 교수였으나 1948년 월북, 평양미술학교 교수를 역임하고 조선민주주의인민공화국 최고인민회의 제1기 대의원, 국립미술제작소 소장, 조선미술가동맹 부위원장을 지냈다. 창작활동은 물론 이론활동을 계속하면서 1954년과 1957년에 중국과 소련을 방문했고, 1961년에는 유화 〈전쟁이 끝난 강선 땅에서〉로 국가미술전람회 일등상을 수상하기도 했다. 비평으로는 「좌담회—조선화의 전통과 혁신」(1957) 「혁명적 작품 창작에 모든 힘을 집중하자」(1965) 「조국해방전쟁 시기 영웅들의 형상」(1965)을 발표했다.

김기웅(金基雄, 1923-1997) 미술사

서울 출생으로 일본 중앙대를 중퇴하고 와세다 대학에서 한일 고고학을 연구해 1967년 문학박사 학위를 취득했다. 경희대 교수, 우석대·성균관대·한양대·숙명여대·건국대 강사를 거쳐 1980년부터 문화재전문위원으로 활동했고, 명지대 강사로도 출강했다. 사후 정부는 보관문화훈장을 추서했다.

논문으로 「한국 벽화고분의 특성과 인접 지역 벽화고분과의 관계」(1981) 「덕흥리 고분벽화」(1981) 「고구려 고분벽화」(1985)를 발표했다.

저서로 『역사학개론』(정음사, 1961) 『한국의 원시 고대미술』(정음사, 1974) 『한국의 벽화고분』(동화출판공사, 1982) 『고분』(대원사, 1991)

『고분유물』(대원사, 1992)이 있고, 일어판 저서로 『신라의 고분』(일본학생사, 1976) 『백제의 고분』(일본학생사, 1976) 『가야의 고분』(일본학생사, 1978) 『조선반도의 벽화고분』(일본 육흥출판, 1980)이 있다.

김복진(金復鎭, 1901-1940) 비평·조소

호는 정관(井觀). 충북 청원에서 조선왕조의 관리 김흥규의 장남으로 태어났다. 1919년 배재고보를 졸업한 뒤 1920년 일본으로 건너가 동경미술학교 조각과에 입학했다. 학창시절에도 극단 토월회, 미술가 단체 토월미술회, 미술교육기관 정측강습원, 문예조직 파스큐라를 결성했으며, 귀국한 뒤 1925년 8월 조선프롤레타리아예술동맹 창립을 주도해 중앙위원 및 서열 1위로 나섰다. 또 같은 해 10월 YMCA에 미술연구소를 설치해 1927년 무렵까지 꾸준히 운영하기도 했다.

조직가로서의 두드러진 면모를 보이며 이론활동을 펼쳤다. 1925년 3월과 6월에 연이어 『조선일보』에 발표한 「협전 5회 평」과 「제4회 미전 인상기」가 논쟁을 몰고 왔고, 1926년 『개벽』 1월호에 발표한 「조선역사 그대로의 반영인 조선미술의 윤곽」은 청년 김복진을 급진 미술론자로 뚜렷하게 자리잡도록 했다. 특히 1927년 『조선지광』 5월호에 발표한 「나형선언 초안」은 짧지만 청년 김복진의 미학·미술론·미술운동론의 모든 체계를 담고 있는 글이다.

1928년 8월 조선공산당 사건으로 체포·투옥당하여 만 오 년 육 개월의 수감생활을 끝내고 출옥한 뒤, 1935년 5월 『조선일보』에 「미전을 보고나서—나의 회고와 만상」을 발표하면서 다시 미술계에 발을 내딛었다. 그 뒤 창작은 물론, 어려운 조건에서 민족미술의 전통을 계승하는 새로운 미술운동 방침을 세우고 그에 걸맞은 이론활동을 펼쳐 나갔다. 1935년 10월 『조선중앙일보』에 발표한 「예술관념과 윤리관념은 공간의 양단이다」라는 글이 그런 입장을 매우 뚜렷하게 보여주고 있다. 「정축 조선미술계 대관」(1937) 「재동경미술학생종합전 인상기」(1938) 「제17회 조선미전 평」(1938) 「선전의 성격」(1939) 「제19회 조선미전 인상기—조각부」(1940) 등이 생애 후반기 비평들이다.

또한 대중적 미술문화 현상에 관심을 기울여 「경성 각 상점 간판 품평회」(1927)와 같은 좌담에 참석했으며, 그 뒤에도 「종로상가 간판 품평기」(1936) 「종로상가 진열창 품평」(1936)과 같은 비평을 남기기도 했다. 그밖에 「수륙 일천 리」(1935) 「조각생활 20년기」(1940)와 같은 글은 20세기 초 조소예술계의 상황을 알려 주는 중요한 자료로 남아 있다. 특히 생애 마지막 해인 1940년 5월 발표한 「조선 조각도의 향방」은 자신의 조소예술론으로, 또한 20세기의 첫 조소예술론으로 미술사에 또렷이 새겨져 있는 글이다.

1995년 서거 55주기에 맞춰 후배 조소예술가 및 비평가들이 만든 '정관 김복진기념사업회'가 추모전 및 묘비 건립사업을 수행했으며, 2001년 '김복진 탄신 백주년기념사업회'가 기념전을 개최하고 『김복진 연구』(모란미술관, 2001)를 출간했다.

사후 저서로 윤범모·최열이 엮은 『김복진 전집』(청년사, 1995)이 있다.

김순영(1938-1993) 비평

전남 장성 출생으로 어릴 때 함경남도로 옮겨 가 1958년 평양미술대학 전문부 회화과에 입학했고, 학부 진급 때 미술이론과로 옮겨 1965년에 졸업했다. 이후 북한의 조선미술박물관 학술과 연구사·과장, 예술교육

출판사 부주필로 활동했으며, 『백과사전』『문학예술사전』 편찬에 집필자로 참가했다. 1984년 「현대조선화 연구」로 학사학위를 취득하고 「자연과 예술의 미학적 관계」를 박사학위 논문으로 제출한 뒤 병사했다.

논문으로 「조선화의 민족적 특성에 대하여」「미술사 서술에서 제기되는 몇 가지 문제」와 같은 미술사 관련 글과, 비평으로 「대성산 혁명열사릉의 조형예술적 특징」「조선화의 필치에 대하여」「미술작품에서의 구도」「풍경화 창작에서 제기되는 몇 가지 문제」「새롭고 독창적인 조선화의 색채 형상」「기념비 조각 건립에서 지대설정과 장소문제」「풍경화 창작에서 나타난 자연주의적 편향」등 모두 삼백육십여 편의 글을 발표했다.

저서로 『현대조선화 연구』『주체예술의 찬란한 개화』가 있고, 공저로 『조선미술사 1』『조선미술사 3』『항일혁명미술』이 있다.

김영주(金永周, 1920-1995) 비평·회화

함남 출생으로 일본 태평양미술학교를 나왔다. 1950년대에 두드러진 활약을 펼친 비평가이며, 창작 분야에서는 초기 표현주의 경향에서 점차 조형성과 정신적 의미를 공존시키려는 네오로맨티시즘 경향으로 나갔다. 자신의 조형이 언어충동으로 출발한다고 주장하면서, 작품을 경험과 언어의 기호 표식으로 본 모더니스트였다. 1957년 한국미술평론가협회 조직을 주도했으며 1960년대 전반기까지 활발한 비평활동을 펼쳤고 그 뒤로는 창작에 전념했다. 국전 초대작가와 심사위원을 역임했고, 홍익대·서라벌예대·중앙대 교수로 활동했다.

「유화 2인전 평」(1948) 「상반기 화단」(1949) 「전회에의 일기」(1950) 등을 발표했고, 육이오 전쟁 뒤 활동을 재개해 「현대미술의 방향—신표현주의와 그 얼굴」(1956) 「조형예술의 영역—현대미술의 방법에 대하여」(1957) 「앵포르멜과 우리미술」(1958) 등을 발표하며 꾸준히 모더니즘을 옹호해 나갔다. 한편 「조각고」(1954)를 비롯해서 「한국미술의 제 문제」(1955) 「대한미협의 사명은 무엇인가」(1956) 「현대미술 비평의 사명」(1956) 「미술문화의 이념과 구상」(1956) 「현대의 미의식」(1957) 「현대미술의 현주소는」(1977)을 통해 새로운 문제의식을 갖도록 미술계에 촉구해 나갔다.

저서로 『동서미술개설』(문리사, 1964)이 있다.

김용준(金瑢俊, 1904-1967) 미술사·비평·회화

호는 근원(近園). 경북 선산 출생으로 경성 중앙고보를 거쳐 1926년 일본으로 건너가 동경미술학교를 졸업했다. 학생시절인 1927년 5월 『조선일보』에 조선화단의 진보성 획득을 제창하는 「화단개조」「무산계급 회화론」을 연이어 발표해 당대 프롤레타리아 미술진영을 공격했다. 이로 말미암아 유례없는 프롤레타리아 미술논쟁이 펼쳐졌다. 같은 해 9월 『프롤레타리아 미술 비판』을 끝으로 일단락되었는데, 이 논쟁으로 일약 유명한 이론가로 떠올랐다. 그 뒤 1930년 4월 『동아일보』에 「동미전을 개최하면서」를 발표, 본격적인 비평활동을 시작했다. 그 해 12월 『동아일보』에 「백만양화회를 만들고」를 발표했는데, 이 또한 정하보의 비판에 직면하면서 당시 심미주의와 리얼리즘, 동미전과 녹향전을 둘러싼 복합적인 논쟁 과정에 또 하나의 예각을 만들어냈다.

1931년 12월 「미술에 나타난 곡선 표징」을 발표하면서 이른바 조선향토색을 옹호하기 시작했고, 1936년 5월에는 「회화로 나타나는 향토색의 음미」, 1940년 1월에는 「전통에의 재음미」를 발표해 조선향토색에 대한 확고한 견해를 밝히기도 했다. 「화단 일 년의 회고」(1931)와 같은 개괄적인 비평에 주력했지만 단체전이나 개인전·공모전에 대한 비평활동 또한 충실히 했고 많은 수필을 발표해 수필가로도 널리 알려졌다. 1930년대 중반부터 미술사 연구에 관심을 기울여 1939년 2월 『문장』에 「이조시대의 인물화」「이조의 산수화가」를 발표하기도 했다. 해방 뒤에도 「민족문화 문제」(1947) 「신사실파의 미」(1948) 「겸현(謙玄) 이재(二齋)와 삼재설(三齋說)에 대하여」(1950) 등 많은 글을 발표했으며, 서울대·동국대 교수로 재직했고 육이오 전쟁 중 월북했다.

월북한 뒤 평양미대 교수, 조선화 강좌장을 역임했다. 1953년부터 과학원 고고학연구소 연구원으로 재직하면서 미술사 관련 논문을 발표했고, 특히 고구려 고분벽화를 연구해 그 연구 수준을 높여 나갔다. 또한 창작활동도 계속하면서 조선미술가동맹 조선화분과위원장을 역임했고, 1957년 제6차 세계청년학생축전에 수묵채색화 〈춤〉을 출품해 금메달, 1958년 공화국 창건 십주년 기축 국가미술전람회에 〈강냉이〉를 출품해 이등상을 수상하기도 했고, 그 해 개인전을 열기도 했다. 또한 「조선화 표현형식과 그 취제 내용에 대하여」(1955) 「안악 3호분의 연대와 그 주인공에 대하여」(1957) 「단원 김홍도의 창작활동에 관한 약간한 고찰」(1960) 「리조 초기의 명화가들 안견, 강희안, 리상좌에 대하여」(1961)와 같은 미술사 논문을 발표했고, 「사실주의 전통의 비속화를 반대하여」(1960)와 같은 글을 통해 리여성과 수묵화의 전통을 옹호하는 논쟁을 펼치기도 했다. 1962년부터 평양미대 예술학 부교수로 복직해 활동하면서 교육과 미술사에 헌신하다가 세상을 떠났다.

저서로 『근원수필』(을유문화사, 1948) 『조선미술대요』(을유문화사, 1948)가 있으며, 월북 이후 『고구려 고분벽화 연구』(과학원출판사, 1958)와 『조선화기법』(1959)을 비롯, 생전에 『조선미술사』와 『단원 김홍도』를 출간했다. 열화당에서 『근원 김용준 전집』(전6권, 2000-2007)을 출간했다.

김원용(金元龍, 1922-1993) 미술사

호는 삼불(三佛). 평북 태천 출생으로 경성제대 법문학부 사학과를 졸업했으며, 캐나다 온타리오 고고박물관, 미국 버팔로 과학박물관에서 고고학·박물관학을 수료하고, 미국 뉴욕 대학 대학원에서 미술사 박사학위를 취득했으며, 영국 런던 대학교 대학원에서 고고학을 연구했다. 1962년부터 서울대 교수 및 동대학원 원장을 역임하고 동아대 교수와 한림대 한림과학원 원장을 지냈다. 서울시 문화상, 3·1 문화상, 인촌상을 수상했다. 1982년과 1991년 두 차례의 문인화전을 갖기도 했다.

고고학 분야에서 커다란 성과를 남겨 「암사리 유적의 토기, 석기」(1962) 「삼국시대의 개시에 관한 일 고찰」(1967) 「한국 마제석검 기원에 관한 일 고찰」(1971) 「한국 반월형 석도의 발생과 전개」(1972) 「한국 구석기시대 문화 연구 서설」(1981) 「한국 고고학의 발전」(1982) 「한국 청동기시대의 예술과 신앙」(1983) 「고신라 토기」(1985) 등 이루 헤아릴 수 없이 많은 논문을 발표했다.

미술사 분야에도 버금가는 성과를 거두었는데, 조각 분야에서 「조선조 왕릉의 석인조각」(1959) 「조선조 석수조각」(1961) 「한국불상의 양식 변천」(1961) 「고대 한국의 석불」(1965) 「고대 한국의 금동불」(1965) 「한국 불교조각 연구 소사」(1981)를 발표했다. 회화 분야에서 「고구려 고분벽화에 보이는 불교적 요소」(1959) 「조선의 화원」(1961) 「법주사 마애각화

에 대하여」(1976)「울주 반구대 암각화에 대하여」(1980)「고구려 고분벽화의 기원에 대한 연구」(1986) 등이 있고, 공예 분야에서는 「공예약사」(1964)「신라 가형토기고(家形土器考)」(1969)「백제의 특이형 토기」(1978)를 발표했다.

또한 일찍이 1950년 6월 『신천지』에 「박물관 운영과 그 대중화」를 발표하는 등 다양한 영역에 걸쳐 집필활동을 펼쳤다. 「일본인 야나기 무네요시(柳宗悅)의 한국미술관」(1962)「한국미술사 연구의 2-3 문제」(1964)「한국의 미술—한국학의 형성과 그 개발」(1968)「전통문화의 형성과 보존」(1975)「한국 그림세계의 정립에 대한 감상」(1977)「한국미술사의 반성」(1978)「한중일 삼국미술의 상관 양상」(1978)「한국미술에 있어서의 철학과 양식」(1978)「고대 한국과 서역」(1984)「한국미의 흐름」(1986) 등이 그러하며 이러한 폭넓음을 바탕으로 독보적인 한국미술 통사를 저술할 수 있었다.

저서로는 『신라토기의 연구』(을유문화사, 1960) 『한국고고학 개설』(일지사, 1965) 『한국미술사』(범문사, 1968) 『한국미술소사』(삼성문화재단, 1973) 『우리 미술의 특색』(신구문화사, 1973) 『한국문화의 기원』(탐구당, 1976) 『한국미의 탐구』(열화당, 1978) 『한국벽화고분』(일지사, 1980) 『신라토기』(열화당, 1981) 『한국고고학연구』(일지사, 1987) 『한국미술사연구』(일지사, 1987)가 있으며, 타계한 뒤 안휘준과의 공저 『신판 한국미술사』(서울대 출판부, 1993) 그리고 수필집 『나의 인생, 나의 학문』(학고재, 1996)이 나왔다. 또한 그를 기리는 문집으로 『이층에서 날아온 동전 한닢』(예경, 1994)이 있다.

김인환(金仁煥, 1937-2011) 비평

함남 단천 출생으로 홍익대 회화과를 졸업했다. 『신아일보』 기자를 역임하고 추계예술학교·동국대·성신여사대·경희대·중앙대 강사를 거쳐 1981년부터 조선대 교수로 재직하고 있다.

1969년 「한국미술의 제 문제」「한국 현대미술의 지향점」을 발표했고, 1970년대에 들어서 「한국미술 60년대의 결산」(1970)「시지프스의 노고—미술비평가의 역할」(1973)을 발표하면서 모더니즘 열풍 이후 새로운 세대 비평가의 면모를 보여주었다. 미술계의 당면 문제들에 폭넓은 관심을 갖고 「전위미술의 문제성」(1975)「와해된 지 오래인 집단의 개념」(1979)「대학미전의 실태와 부작용」(1979)「산업화 바람 속의 예술문화」(1982)「미술지원 십 년의 평가」(1983)「80년대 미술의 재조명」(1985)「국립현대미술관의 미술관 교육」(1989)「현대미술과 비평」(1990)「AG 그룹—70년대 형식실험과 문제의식의 첨병」(1995) 등을 발표해 왔다. 작가론으로는 「송영방—본원적인 것에의 정념」(1978)「최영림—민담에 뿌리내린 자연관」(1979)「정관모—토속성에서 우러난 계시의 기념비」(1983)「문신—자연의 생태미와 성장법칙, 그리고 우주적인 조화원리」(1986)「앵포르멜 운동의 견인차 방근택」(1992)을 발표했다.

저서로 『동서미술의 흐름』(미술공론사, 1994) 『미학 예술학 서설』(미술문화원, 1995)이 있고, 역서로 『원시미술』(동문선, 1990)이 있다.

김재원(金載元, 1909-1990) 미술사

호는 여당(黎堂). 함남 함주 출생으로 함흥고보를 졸업하고 1929년부터 독일 뮌헨 대학에서 교육학과 고고학을 전공, 1934년 박사학위를 취득했다. 1940년 귀국해 1945년까지 보성전문학교·경성여자의학전문학

교·경성경제전문학교 강사를 거쳐 1946년부터 1969년까지 서울대 강사로 출강했다. 1954년부터 학술원 회원, 하버드 옌칭 학사 서울지부 동아문화연구위원회 위원장, 베를린 독일고고학연구소 통신회원 등으로 활동했고, 1968년 한국고고학회 초대회장을 역임했다. 또한 1948년부터 록펠러재단 초청으로 미국·캐나다 등의 박물관에서 연수했으며, 국보해외전시관리관으로 미국과 유럽에 수 차례 주재하면서 활동했다. 1965년부터 미국 샌프란시스코에서 열린 제27차 국제동양학자대회 등 수 차례 국제대회에 참가하기도 했다. 한일출판문화상을 비롯해 학술원상, 5·16 민족상, 국민훈장 모란장, 3·1 문화상을 수상했다. 1945년부터 1970년까지 국립중앙박물관 관장으로 재직하면서 미술사학 행정에 큰 발자취를 남기고 타계했다.

1938년 「고고학상으로 본 상고의 전구(戰具)」「동양문화의 고구(古具)」를 『조선일보』에 발표했고, 그 뒤 「시베리아(西伯利亞)의 역사와 문화」(1942)「예술과 감상」(1943)을 비롯해 「하남 협주한묘 출토의 명기(銘器)」(1953)「고대 건축에 대하여」(1953)「숙수사지 출토 불상에 대하여」(1958)「새로 발견된 토기 수종」(1962)「한국 고고학적 과거 여(與) 현재」(1962, 중국어)「부여, 경주, 연기 출토 동제유물」(1964)「감은사의 서탑 발견과 사리용구」(1965, 일본어)「송림사 전탑」(1966)「이조 민속조각의 수례(數例)」(1968)「한국미술 총론」(1973)「장사의 전한묘 발굴에 대하여」(1975) 등의 논문을 발표했다.

저서로 『박물관』(고려문화사, 1946) 『단군신화의 신연구』(정음사, 1947) 『호간총과 은영총』(국립박물관, 1947) 『미술고고학용어집』(을유문화사, 1955) 『조선미술』(미술출판사, 1967) 『여당수필집』(탐구당, 1975) 『나의 인생관—동서를 넘나들며』(휘문출판사, 1978)가 있다.

김종태(金鍾太, 1937-1999) 미술사

전북 남원 출생으로 전북대 사학과를 졸업하고 대만의 대만대학 대학원 역사과 예술사조를 졸업한 뒤 대만 국립역사박물관에서 동양미술사를 연구했다. 중앙대·수도여사대·경희대·이화여대 강사, 한양대 중국문제연구소 연구원을 거쳐 한양대 박물관에 재직하던 중 타계했다.

논문으로 「일품화론」(1975)「동양의 회화사상」(1977)「고려시대의 산수화—한중 회화 관계사를 찾아서」(1979)「고구려 국내성 고분 발굴고」(1984)를 발표했다.

저서로 『중국회화사』(일지사, 1976) 『칠기공예론』(일지사, 1976) 『동양화론』(일지사, 1978) 『석도화론』(일지사, 1981) 『동양회화사상』(일지사, 1984) 『한국 수공예미술』(예경, 1990)이 있다.

김주경(金周經, 1902-1981) 비평·회화

호는 파국(波國). 충북 진천 출생으로 한 신부의 도움으로 경성 제일고보를 거쳐 1925년 일본에 건너가 동경미술학교까지 진학할 수 있었다. 학생시절인 1927년 9월 당대의 비평가 김복진과 안석주를 비판하는 「평론의 평론」을 발표해 조선 미술계에 깊은 인상을 새긴 뒤, 1929년 장석표·심영섭 들과 더불어 녹향회를 조직했다. 1930년 7월 「제9회 조선미전 평」을 시작으로 본격적인 미술비평을 시작해 꾸준히 활동했다. 이때부터 1932년까지 활발한 비평활동이 이어져 「제10회 조미전 평」(1931)「화단의 회고와 전망」(1932)「제11회 조미전 인상기」(1932)「혼돈 저조의 조선미술전람회 비판」(1932) 등을 발표했는데, 주로 총독부 주최의

조선미술전람회에 대한 비판적 입장을 갖춘 글이었다. 이때 자신의 녹향회와 김용준이 주도하는 동미회 사이에 대립이 있었으며, 김용준으로부터 격렬한 공격을 받기도 했다. 그 뒤 몇 년 동안 비평활동을 중단했으며, 경성 제일고보 교사로 직장을 옮긴 1935년 7월에야 「조선전을 보고 와서」를 발표, 비평활동을 다시 시작했다. 이때에도 여전히 조선미술전람회에 대해 비판적이었는데, 「조선미술전람회와 그 기구」(1936) 같은 글이 그렇다. 이 무렵에 그가 힘을 기울인 대목은 미술계몽이었는데, 학생들을 위한 글을 쓰거나 1937년 11월 「세계명화」를 「동아일보」에 이십회까지 연재하는 등 노력을 기울였다.

특히 1938년 발표한 「미와 예술」은 자신의 미학을 체계화한 장편의 논문으로, 조선 심미주의 미술론의 주요 문헌이다.

해방 뒤 조선미술건설본부 및 조선미술가동맹에서 주도적인 활약을 펼치며 「조선미술은 해방을 요구치 않는가」(1945) 「문화 건설의 기본방향」(1946) 「조선민족미술의 향방」(1948)과 같은 지도적 비평문을 발표했다. 1946년 가을 월북해서 평양미술학교 교장에 취임, 1958년까지 재직하는 등 북한 미술계의 기초를 다져 나갔다. 1947년 유화 〈김일성 장군 전적지〉로 제1차 북조선미술전람회 일등상을 수상했으며, 1968년 〈봉화리 전경〉을 발표하기까지 창작활동을 지속했다.

공저로 「오지호·김주경 2인 화집」(한성도서주식회사, 1938)이 있다.

김찬영(金瓚永, 1893-1960) 이론·회화

필명은 유방(惟邦). 평양 출생으로 평양 사숭학교를 졸업하고, 열여섯 살의 어린 나이로 일본에 건너가서 동경 명치학원에 입학했다. 부모의 권유로 명치대 법과에 입학했으나, 본인의 뜻에 따라 중퇴하고 1912년에 동경미술학교에 입학했다.

1917년 봄, 학교를 졸업하고 귀국한 뒤에는 화업에 별다른 열정을 보이지 않았다. 오히려 문필에 뜻을 두고 1920년 「창조」 동인에 가담했다. 또 염상섭·황석우·오상순·변영로·김억과 함께 '폐허' 동인에 가담해 동인지 「폐허」에 산문을 발표하기도 했다.

김찬영은 1915년 2월 발행된 「학지광」 4호에 「프리」란 수필을 발표하며 일찍 문필활동을 시작했다. 이후 1920년 7월 「동아일보」에 「서양화의 계통 및 사명」을 발표하면서 그 이름을 미술이론가로 등록했다. 그 뒤 「창조」를 통해 미학적 수필들을 발표하면서 꾸준히 미술론에 해당하는 글들을 발표했다. 1921년에 발표한 「현대예술의 대안에서─회화에 표현된 포스트 임프레셔니즘과 큐비즘」은 앞의 글과 더불어 서양미술에 대한 소개의 선구적 의미도 지니고 있다.

특히 「작품에 대한 평자적 가치─비평을 알고 비평을 하라를 읽고」(1921)는 우리 근대미술의 이론가가 나름의 비평이론을 세워 나가는 과정의 산물이라는 점, 비평을 둘러싸고 펼친 논쟁 성격의 글이라는 점에서 눈길을 끈다.

1923년 「개벽」 2월호에 「문화생활과 주택─근대사조와 소주택의 경향」을 발표해 관심 영역을 넓혔으며, 같은 잡지 6월호에 산문 「묵은 수기에서」를 끝으로 문필활동을 마감했다.

김환(金煥, 1894?-?) 이론

소설가 김동인의 증언에 따르면 김환은 일본 동경의 어느 사립 미술학교에서 유학했다고 한다. 유학 시절 소설가 전영택과 친했으며 김동인·주

요한 등이 주도한 '창조'의 동인으로 활동했다. 동인지 「창조」의 영업을 맡는 등 열성과 활동력이 돋보이는 사람이었다. 김동인은 그에게 늘 미술평론을 하라고 충고 내지 강권을 했다고 한다.

1920년 2월 「창조」에 발표한 「미술론」은 종교적 심미주의 미학을 바탕에 깔고서 미술의 여러 측면들을 탐색하고 이집트 미술을 살핀 장편의 논문이다. 같은 해 7월 「학생계」에 발표한 「미술에 대하여」 역시 미술이론사상 주목을 끄는 글이다.

김희대(金熙大, 1958-1999) 미술사

경북 안동 출생으로 계명대 회화과를 거쳐 홍익대 대학원 미술사학과를 졸업했다. 금성출판사에서 「한국근대회화선집」 편집에 참가했으며, 한국근대미술사학회 총무간사를 역임했다. 1995년 동아일보사 일민문화재단 제1회 일민 펠로 미술 부문에 선정되었다. 1990년부터 국립현대미술관 학예연구사·학예연구관을 역임했고, 1998년부터 국립현대미술관 덕수궁분관 분관장으로 재직하던 중 간암으로 타계했다.

논문으로 「렘브란트의 〈자화상〉에 나타난 자아개념의 이해」(1984) 「한국 인상주의 화풍의 흐름과 성격」(1990) 「한국 근대 양화와 자화상」(1992) 「한국 근대 서양화단의 인상주의적 화풍의 계보」(1993) 「이인성의 구상화에 대한 소고」(1996) 「'근대를 보는 눈' 전을 기획하면서」(1997) 「김관호의 〈해질녘〉 연구」(1998)를 발표했다.

리여성(李如星, 1901-?) 미술사

호는 청정(靑汀). 경북 칠곡 출생으로, 1919년 대구에서 혜성단 조직활동을 하다 만주로 도피했으나 체포당해 삼 년간 복역한 뒤, 1923년 일본 동경 입교대 정경과를 졸업했다. 재학 중 사회주의 조직인 북성회 활동을 하다가 조선공산당에 입당했고, 1926년부터 「동아일보」와 「조선일보」 기자로 재직하며 편집차장을 역임했다. 제13회 서화협회전 공모전에 입선했고 1935년 청전 이상범과 함께 2인전을 가졌다. 1937년 조선 역사를 회화화하는 작업을 시작했고, 해방 뒤 건국준비위원회, 조선인민공화국 중앙인민위원, 선전부 대리로 활동했다. 1946년에는 민주주의민족전선 부의장, 조선인민당 정치국장을 역임한 뒤 월북해 창작과 이론 활동을 펼쳤다. 1957년 작품 〈리원수산 협동조합 마을의 봄〉을 발표했다.

논문으로 「예술가에게 보내는 말씀」(1935) 「동양화과─감상법」(1939) 「조선 명인전 2─이녕」(1939) 「조선복색 원류고」(1941) 「고구려 고분벽화 이야기」(1941) 「조선의 죽공예」(1948) 「서예로 본 민족문화의 길」(1948) 「최근 안악에서 발견된 고구려 고분의 벽화의 연대에 대하여」(1949) 「대동강반 한식 유적유물과 '낙랑 군치' 설에 대하여」(1955) 「우리나라 건축에 민족적 양식을 도입하는 문제에 관하여」(1958) 「석굴암 조각과 사실주의」(1958)를 발표했다.

저서로 「조선복식고」(백양당, 1947) 「조선미술사 개요」(평양 국립출판사, 1955) 「조선 건축미술의 연구」(1999, 한국문화사 복간)가 있다.

박경원(朴敬源, 1910?-?) 미술사

약력을 알 수 없다. 육이오 전쟁을 앞뒤로 미술사 연구에 발자취를 남겼다.

논문으로 「조선 불상의 광배에 대한 소고」(1948) 「이조 문인화론」(1949)

「청초미의 구조」(1950) 「진양군 홍석면 출토 유명(有銘) 십이지신장 입상」(1960) 「연희 칠년명 금동여래상의 출토지」(1964) 「통일신라시대 묘의 석물 석인 석수 연구」(1982)를 발표했다.

저서로 『학생미술사』(문화교육출판사, 1953) 『우리나라 미술사』(문교출판사, 1953) 『동양미술사』(문화교육출판사, 1955)가 있다.

박문원(朴文遠, 1920-1973) 비평·회화

서울에서 소설가 박태원의 동생으로 태어나 연희전문학교를 졸업하고, 일본으로 건너가 동북제국대 미학과에 입학했다. 재학 중 1943년 학병 출병을 거부함에 따라 징용을 당해 해방 때까지 원산에서 강제 노동을 했으며, 1945년 해방 직후 서울에서 남로당 서울시 문화부 총무과장을 맡았고, 조선프롤레타리아미술동맹 중앙의원 및 조선노동조합전국평의회 선전부 부원으로 활동을 시작했다. 1946년 조선미술가동맹 서기장, 조선문화단체총연맹 중앙위원을 지냈으며, 그 해 11월 미술가 단일조직인 조선미술동맹 서기국원으로 활동했다. 1941년과 1942년 연이어 조선미술전람회 공모전에 응모해 입선했으며, 1946년 12월 열린 조선미술동맹전에 작품 〈감방〉을 출품해 화제를 불러일으키기도 했다.

「조선미술의 당면과제」(1945)를 시작으로 해서 1948년 12월까지 삼 년 동안 다섯 편의 글을 발표했다. 「조선미술의 당면과제」는 해방 뒤 미술계의 흐름을 살피면서 미술건설본부의 모습을 비판하고 있는 글이다. 이 글은 그가 몸담고 있는 조선프롤레타리아미술동맹의 입장을 충실하게 보여준다. 그 뒤 일 년 동안 이론활동을 멈추다가 「중견과 신진」(1947)을 발표했는데, 리얼리즘 창작방법론을 미술계 현실에 비추어 설득력있게 펼쳐낸 글이다. 특히 「리얼리즘과 로맨티시즘의 문제」(1948)는 김기창의 작품 〈창공〉과 이쾌대의 작품 〈조난〉을 대상으로 삼아 창작 문제를 다룸으로써 뛰어난 리얼리즘 비평가의 면모를 여실히 보여주었다. 또한 「선전미술과 순수미술」(1948)은 미국미술의 예를 들어 가며 순수미술의 본질을 해명하는 점이 돋보이며, 「미술의 삼 년」(1948)은 당대 미술계의 경향을 구체적으로 분석해 나간 주요 문헌이다.

1949년 중반 무렵 투옥당해 1950년 전쟁 발발 뒤 출옥, 남조선미술동맹 위원장으로 활동하다가 월북한 다음, 1951년 북한에서 조선미술가동맹 부위원장, 조선미술출판사 부주필, 조선미술박물관 연구사를 역임했다. 이 시절 창작과 이론활동을 아울렀는데 1954년작 〈서울해방〉, 1961년작 〈삼일봉기〉, 1966년작 〈고갯길〉이 있다. 1961년 논문 「조선 고대 미술사의 기초 축성을 위하여」를 『조선미술』에 십 회에 걸쳐 연재했는데, 여기서 삼국시대 미술가의 신분을 밝히고 또 일본의 작품들이 우리나라 작가의 작품임을 해명했다. 1963년 「안악 제3호 벽화무덤에로의 미술적 안내―공간 형성과 벽화 구성」과 「도리의 본국에 대하여」를, 1966년에 「삼국시기 미술사 연표」를 각각 『력사과학』에 발표했고, 그 밖에 「신라의 금관」 「고구려벽화에 나타나는 신마에 대하여」 「안악 3호 무덤행렬도의 비밀을 알아내기까지」 등을 통해 우리 미술사학의 수준을 높였다. 박문원은 1970년 「미술발전을 위한 우리 당의 정책과 그 빛나는 실현」을 집필해 해방 후 미술사 서술의 기초를 마련했다는 평가를 받았다.

방근택(方根澤, 1929-1992) 비평

제주 출생으로 부산대 철학과를 졸업했으며 육이오 전쟁 중 육군 장교로서 교관으로 근무했다. 1955년 광주 미국공보관에서 유화 개인전을 갖

기도 했다. 1959년 한국미술평론가협회 조직에 주도적인 역할을 했으며, 1960년에는 한국현대미술가연합 창립선언문을 작성하기도 했다. 1978년부터 성신여사대와 인천교대 강사로 출강하던 중 병석에서 타계했으며 한국미술평론가협회장으로 영결식을 치렀다.

전후 모더니즘 열풍 한가운데서 이론적 옹호자로 나섰던 그는 「회화의 현대화 문제」(1958) 「현대미술과 앵포르멜 회화」(1960) 「국제전 참가의 문열리다」(1960) 「미술비평의 확립―적극적 미술비평을 위한 미술운동」(1961) 「현대미술의 미아들」(1963) 등 숱한 비평문을 발표하는 가운데 화단활동에 정열적으로 뛰어들었다. 「미술계의 당면과제」(1964) 「미술행정의 난맥상」(1967) 「미술의 비즈니스」(1973) 등을 통해 미술계의 왜곡을 지적하는 문제의식을 드러내 날카로운 비평가의 면모를 과시했다. 1975년 「박서보의 묘법이란」을 통해 박서보를 비판한 뒤 비평활동을 활발히 하지 않았다. 1980년대 중반에 이르러서 활동을 재개해 「비평에 있어서 이상형과 직업형」(1985) 「탈구조의 사상사와 그 미술비평」(1989)과 같은 비평론을 비롯해서 「1950년대를 살아남은 '감정의 대결' 장」(1984) 「도시의 경험과 도시 디자인」(1992), 그리고 작가론으로 「김구림―김구림은 '―은 아니다'를 소거한다」(1989) 「최붕현―미완성을 열게 하는 인간상의 화가」(1991)를 발표했다. 특히 1950년대 모더니즘 미술의 발자취를 다룬 장편 연재물 「한국 현대미술의 출발―그 비판적 회고」(1991-1992)는 생애 마지막으로 힘을 기울인 것이었으나 타계로 말미암아 미완에 그치고 말았다.

저서로 『현대미술과 앵포르멜 회화』, 『미술가가 되려면』(태광문화, 1986) 등이 있고, 편저로 『세계미술대사전』(전3권, 한국미술연감사, 1992)이 있다.

석도륜(昔度輪, 1923-2011) 비평

부산 출생으로 1948년 해인사로 출가했다. 1960년까지 선원(禪院) 생활을 했고, 이후 미술비평활동을 하며 여러 대학에 출강했다.

1962년 「전위미술에의 회의」, 1963년 「이신(異神)을 모시는 한국미술―그 전통의 풍토와 사회성」을 발표해 모더니즘 열풍에 대응하는 비평활동을 펼쳤으며, 「국제미술전 출품과 그 잡음」(1963) 「한국화단의 그림값」(1966) 「현대미술관의 의미」(1969) 「비평과 창작적 계기―창작이란 '오늘의 여기서' 그것 뿐인가」(1974) 「화상, 그 공과론」(1976) 등 폭넓은 미술계의 문제들을 다루었다. 또한 「현대미술에 끼친 동양미술의 정신」(1968) 「현대 이전의 동양적인 판화개념」(1968)에서 보듯이 동양미술에 관심을 기울여 「한국의 야불(野佛), 노불(路佛)」(1970) 「불상」(1971) 「선화(禪畵)의 세계」(1977) 「추사를 읽는다」(1986) 등 전통미술 연구로 전환했다.

심영섭(沈英燮, 1900?-?) 비평·회화

행적에 관해 알 수 없지만, 1928년 녹향회에 김주경·장석표와 함께 참가했으며, 서화협회에 참가했고 총독부의 조선미술전람회에는 관심을 두지 않았다. 화가로 알려져 있으나 남아 있는 작품이 없으며, 다만 1928년부터 1934년까지 여섯 편의 글을 발표한 바 있다. 관점이 독특하고 여러 방면에 걸쳐 관심을 기울인 듯 다룬 소재가 매우 다양하다.

먼저 전람회 비평으로 「제9회 협전 평」(1929)이 있는데, 이 글에서 자신이 '창작가로서의 미술비평가'임을 주장했다. 1929년 10월 교육 문제를

다룬 「예술교육론」을 발표했고, 1932년에는 「상공업과 미술」을, 1934년 10월에는 「프롤레타리아 예술운동의 근본적 모순」을 발표해 여러 종류의 미술 분야에 독자적인 견해를 피력하는 역량을 과시했다. 그러나 가장 큰 관심을 끄는 글은 처음 발표한 글인 「미술만어(美術漫語)—녹향회를 조직하고」(1928)와 장편의 논문 「아세아주의 미술론」(1929)이다. 이 두 편의 글은 모두 녹향회 창립취지와 그 선언문으로 쓴 글임을 스스로 밝혀 놓고 있다. 「아세아주의 미술론」은 물질적인 서구의 진보를 뛰어넘어 아시아와 조선의 정신적인 것이야말로 우월한 문명, 우월한 미술의 가능성을 열어 놓고 있다는 견해를 뼈대로 삼고 있는 이론이다. 유례를 찾기 힘들 만큼 긴 분량이지만, 대부분을 세계 문명과 자신의 세계관을 피력하는 데 할애함으로써 정론적 미술이론으로서의 구체성은 부족한 흠이 있다. 또한 「아세아주의 미술론」의 알맹이는 신비주의를 바탕에 깔고 있는 일종의 변형된 민족주의 미술론이다. 자신의 작품에도 불상·태극무늬·고무신·댕기·치마 따위와 같은 조선적인 소재들을 취했다고 한다. 이런 미학적 견해는 김용준의 절대적 지지를 받아 1930년대 심미주의 미학의 큰 흐름을 이루었다.

안석주(安碩柱, 1901-1950) 비평

호는 석영(夕影). 서울 출생으로 휘문고보를 졸업했다. 일본 본향양화연구소에서 미술 수업을 시작했으나 건강이 나빠져 육 개월 만에 학업을 중단하고 귀국했다. 1921년 「동아일보」에 입사해 언론계 활동을 시작했으며, 1922년 토월회와 '백조' 동인에 가담해 활동했다.

1924년에 재차 동경으로 건너갔다가 일 년 만에 귀국해서 「동아일보」와 「조선일보」에서 학예부장을 역임했다. 언론인으로서 숱한 삽화와 만화를 그려 발표한 선구자였으며, 1934년 자신의 소설 '춘풍'이 영화화된 일을 계기로 스스로 감독 및 시나리오 작가로 전업, 영화인으로 변신했다. 1939년 조선영화주식회사에 입사했으며, 창씨개명을 하는 등 친일 행적을 밟았다. 해방 뒤에는 전조선문필가협회 등에서 임원으로 활약했고, 정부수립 뒤에 전국문화단체총연합회 부회장, 대한영화사 전무이사, 대한영화협회 이사장을 역임했다. 서울시 예술위원, 문교부 예술위원으로도 활동하던 중 1950년 병석에서 타계했으며, 전국문화단체총연합회장으로 영결식이 치러졌다.

1924년 10월 「조선일보」에 「제2회 고려미전을 보고서」를 발표하면서 미술비평 활동을 시작했다. 이때 잡지 「신여성」에 유럽의 저명한 화가들을 소개하는 대중적인 글을 쓰기 시작했는데, 우리나라에 서양미술을 소개하는 선구적 활동이었다. 1925년 서화협회전, 1927년 조선미술전람회, 1929년 녹향전 등 주요 전시회가 열릴 때마다 전시평을 발표했으며, 영화인으로 변신한 뒤에도 「조선미전 특선작 평」(1938) 「춘곡 개인전 평」(1940)에 이르기까지 꾸준히 평필을 들었다. 해방 뒤에도 「해방과 미술」(1946) 「단구미술 평」(1946)을 발표, 미술비평과 인연을 끊지 않았다.

저서로 영화대본 작품집 「여학생」, 「희망」(1949)이 있으며, 유고집으로 「안석영 문선」(관동출판사, 1984)이 있다.

오세창(吳世昌, 1864-1953) 미술사·서예

호는 위창(葦滄). 서울에서 역관 오경석(慶錫)의 아들로 출생하여 「한성주보」 기자, 농상공부 참의, 체신국장 등 관료 생활을 했다. 천도교에 입교해 활동하면서 개화운동 대열에 앞장섰고, 삼일운동 때 민족대표 삼

십삼 인으로 참여해 삼 년간의 옥고를 치렀다.

1918년 출범한 서화협회의 발기인이자 정회원이었으며, 서예·전각에 뛰어났다. 특히 서화에 감식안이 드높았는데, 이는 아버지 오경석이 수집한 서화가에 관한 방대한 사적 자료에서 싹튼 것이었다. 이 사료를 분류·조사하여 1928년에 「근역서화징(槿域書畵徵)」을 간행했다. 이 책은 우리나라 미술가 사전이자 인명·시대순의 미술사 저술로 특히 시대구분의 체계화가 돋보인다. 또한 그 범위의 방대함은 그의 박학다식함뿐만 아니라 학문적 열정을 반영하는 것이다. 더구나 지금도 이 책의 가치가 여전한 것은 고전이 갖추어야 할 요소인 학문적 충실함 때문이라 하겠다. 이 책은 서화가 천백이십여 명의 인적사항과 관련기록을 이백팔십여 종의 문헌을 통해 뽑아내고, 이를 출생연대순으로 실어 놓고 있다. 그 밖에 「서도와 아호」는 1949년 「조광」에 발표한 글로 잡지에 발표한 드문 예이다.

저서로 「근역서화징」(계명구락부, 1928) 「근역인수(槿域印藪)」(국회도서관, 1968)가 있다. 「근역서화징」은 그의 사후 신한서림·협동연구사·보문서점 등에서 복간했고, 1998년 비로소 「국역 근역서화징」(시공사, 1998)이 세상에 나왔다.

오주석 (吳柱錫, 1956-2005) 미술사

경기도 수원 출생으로 서울대 동양사학과를 졸업하고 동대학원 고고미술사학과에서 석사학위를 취득했다. 「코리아헤럴드」 기자를 거쳐 호암미술관·국립중앙박물관 학예연구사로 재직했으며, 서울대·이화여대·한신대·중앙대에 출강했다. 간송미술관 연구위원으로 활동하고 있다. 논문으로 「이인문 필 〈강산무진도〉의 연구」(1993) 「김홍도의 〈주부자시의도(朱夫子詩意圖)〉」(1995) 「화선 김홍도, 그 인간과 예술」(1995) 「김홍도의 삶과 예술」(1998)을 발표했다.

저서로 「단원 김홍도」(열화당, 1998) 「옛 그림 읽기의 즐거움 1, 2」(솔, 1999) 「오주석의 한국의 미 특강」(솔, 2005)이 있다.

오지호(吳之湖, 1905-1982) 이론·회화

호는 모후산인(母后山人). 본명은 점수(点壽). 전남 화순에서 한말 군수를 지낸 오재영의 막내 아들로 태어났다. 경성 휘문고보를 거쳐 일본 동경미술학교를 졸업했다. 1928년부터 녹향회에 참가했고 그 해 조선미술전람회 공모전에 응모, 입선했다.

1931년 귀국한 뒤 경성 동아백화점 광고부에 입사했다가 1935년부터 개성 송도고보 교사로 옮겼고, 이때 이름을 지호로 바꿨다. 1938년 「오지호 김주경 2인 화집」을 출간하면서 자신의 미학을 체계화한 장편의 논문 「순수예술론」을 실어 이론 능력을 보여주었다. 이 글은 조선의 자연 풍광을 내세워 미를 해석해 나간 일종의 심미주의 미학체계를 담고 있다. 이 무렵 단행본 분량의 장편 논문 「미와 회화의 과학」도 집필했으나, 오랫동안 빛을 보지 못하다가 1992년에 가서 책으로 묶여져 나왔다.

「순수회화론」을 1938년 8월 「동아일보」에 발표하면서 본격적인 이론활동을 시작했는데, 1939년 5월 「동아일보」에 발표한 「피카소와 현대회화—미술사상의 지위와 그의 예술을 해부함」은 두고두고 미술계에 화제였다. 세계 미술계를 뒤흔들던 피카소를 강력히 비판했던 탓이다. 추상미술을 인정하지 않았던 그는 「현대회화의 근본문제」(1940)에서 자신의 견해를 보다 견고히 했다.

해방 뒤 조선미술건설본부 중앙위원 및 조선미술가동맹 미술평론부 위원장, 조선미술동맹 부위원장을 역임했다. 이 무렵 「조선미술의 일본적 독소」(1945) 「애조의 예술을 버리자」(1946) 등 일본미술 잔재 청산을 촉구하는 비평을 시작으로, 「해방 이후 미술계 총관」(1946) 「미술계」(1947) 「회화, 음악, 문학」(1949)을 발표하며 활발한 비평활동을 펼쳤다. 전후에도 여전히 비구상미술을 비판적으로 고찰하는 「데포르메론」(1956) 「구상회화와 비구상미술―양자가 별종의 예술임을 밝힌다」(1959) 「구상회화선언」(1959)을 발표함으로써 장두건 · 박서보 · 김영주 · 이열모 · 이일 등과 입장을 달리해 논쟁을 펼치는 계기를 마련했다. 그 뒤 이론활동을 중단하고 화업과 한자사용운동에 전념하다가 타계했다.
공저로 「오지호 · 김주경 2인 화집」(한성도서주식회사, 1938)이 있고, 저서로 「현대회화의 근본문제」(예술춘추사, 1968) 「미와 회화의 과학」(일지사, 1992)이 있다.

유복열(劉復烈, 1900-1970) 미술사
호는 선옹(鮮翁). 충남 공주 출생으로 조선총독부 공업전습소를 거쳐 1919년 경성공업전문학교 광산과를 졸업했다. 공주 영명중 교사를 역임하고, 1932년 조선총독부 광산과 기수, 1937년 의주 방산광산소 소장을 거쳐 해방 뒤에는 미군정청 광무국 기사장과 국장을 역임했다. 1955년부터 대한철광주식회사 고문을 지냈다. 부친과 숙부가 안중식 · 민영익 · 조석진 등과 가까웠고 또한 진품을 숱하게 수장하고 있었다고 한다. 오세창 문하에 출입했고 이한복 · 김은호 · 이상범 · 변관식과도 어울리는 한편, 작품 수집에 힘을 기울여 이천여 점을 모았다고 한다. 하지만 해방과 육이오 전쟁 과정에 모두 없어졌고, 이에 따라 「한국회화대관」의 집필 계획을 세우고 진력한 끝에 1979년에야 출간을 볼 수 있었다. 이때 이병도 · 김원용 등이 협력했다고 한다.
저서 「한국회화대관」(문교원, 1979)은 오세창의 「근역서화징」이 나온 이래 보기 드문 대형 미술사전으로 의의가 큰 책이다. 모두 칠백사십칠 명의 서화가와 그들의 대표작품 천여 점을 소개하고, 흑백사진 도판으로 칠백육십 점의 작품을 수록했다.

윤희순(尹喜淳, 1902-1947) 비평 · 미술사 · 회화
호는 범이(凡以). 경성 출생으로 휘문고보를 졸업하고, 경성법학전문학교에 입학했으나 집안이 어려워 중퇴하고 경성사범학교로 옮겨 졸업한 뒤 1923년 경성 주교보통학교 교사로 근무를 시작했다. 이때부터 동료 교사 김종태와 함께 이승만의 집에 출입하면서 안석주 · 김복진 · 김중현 등 미술인들과 사귀며 미술가의 꿈을 키워 나갔다. 제6회 조선미술전람회 공모에 응모해서 입선하면서 꾸준히 출품하기 시작했으며, 1935년에 서화협회 정회원 자격으로 제14회 회원전에 출품했고, 1938년에는 중견작가 양화전, 1942년엔 서양화가 수묵화전에 초대받아 출품하기도 했다.
1930년 10월 「제10회 협전을 보고」를 발표하면서 미술비평가로 활동을 시작했으며, 1931년 10월에는 「일본미술계의 신경향의 단면―초현실주의 계급적 추세」와 같이 눈길을 끄는 글을 발표해 나갔다. 1932년 6월 발표한 「조선미술의 당면문제」는 당대 조선미술계의 문제를 과감하게 드러내고 진취적인 해결 방도를 제시한 것으로써 일약 미술계의 주목을 받았다. 특히 1931년에는 조선미전 개혁운동 단체인 개신동맹기성회를 조직

해 활동했고, 1935년에는 서화협회 운영에 관한 문제제기를 해 나가는 개혁성을 보여주었다. 1932년부터 「매일신보」 학예부에 취직해 삽화를 그리거나 삽화에 관한 몇 편의 글을 발표했다. 1936년 5월에 가서야 「미전인상」을 발표했으며, 이때부터 활발한 미술평론가로 떠올랐다.
「조선미술원 낙성기념 소품전」(1937) 「후소회전 평」(1939) 「유채화 10인전」(1940) 「이묵전 인상기」(1940) 「재동경 미협전」(1940) 「청전화숙전」(1941) 「신미술가협회전」(1943) 「독립서화협회 소감」(1946) 등 단체 전람회 비평은 물론, 「제17회 조선미술전람회 단평」(1938) 「제19회 선전 개평」(1940) 「20주년 기념 조선미술전람회 평」(1941) 「미술의 시대색―제21회 조선미전 평」(1942) 「조미전과 화단」(1943) 등 조선미술전람회에 관한 비평을 꾸준히 발표했다. 또한 개인전에도 관심을 기울여 「배운성 개인전 평」(1940) 「지향성의 파지―박영선 개전을 보고」(1940) 「회화의 현대성―길진섭전을 보고」(1940) 「예술의 정제성―이유태 개전을 보고」(1940) 「자아류의 위험―김만형 유화전을 보고」(1940) 「심예일여―김중현 개인전을 보고」(1943) 등을 발표했다.
1943년 무렵 조광사로 옮겼고, 해방 뒤 1945년에는 매일신보사를 접수해 「서울신문」을 창간하고 자치위원장으로 선출되어 활약했다. 특히 1946년에는 조선조형예술동맹 위원장, 조선미술동맹 위원장 및 조선미술동맹 미술평론부 위원장을 맡아 활동했다. 이때 그는 비평활동을 거의 중단했다. 하지만 「청구화인고」(1946) 「조형예술의 역사성」(1946) 「고전미술의 현실적 의의」(1946)와 같은 미술사 관련 논문을 꾸준히 발표했다. 특히 타계 일 년 뒤에 유고로 발표된 「조선미술사의 방법」(1948)은 미술사가로서의 면모를 뚜렷하게 보여주는 주요 논문이다. 1947년 5월 폐결핵이 악화되어 서울 동대문 밖 영도사에서 타계했다. 타계한 뒤 제2회 춘기 조선미술동맹전에 박진명과 함께 유작전이 열렸다.
저서로 「조선미술사 연구」(서울신문사, 1946)가 있는데, 1994년 동문선, 2000년 열화당에서 복간했다.

이경성(李慶成, 1919-2009) 미술사 · 비평
호는 석남(石南). 인천 출생으로 일본으로 건너가 와세다 대학 법률과를 졸업하고, 귀국해서 1945년부터 1954년까지 인천시립박물관장을 역임하고, 1956년부터 이화여대 조교수, 홍익대 미술대학 교수 및 미술학부장으로 재직했다.
1967년 한국미술평론가협회 회장, 1975년부터 한중미술연합회 상임운영위원, 국제박물관협회 회원을 거쳐 국립현대미술관 관장, 워커힐 미술관 관장을 역임했으며, 1986년부터 1992년까지 재차 국립현대미술관 관장을 지냈다. 1978년 중화민국 학술원에서 명예 철학박사 학위, 1984년 대한민국 보관문화훈장을 받았다. 현재 한국근대미술사학회 고문, 삼성미술문화재단 고문, 석남미술문화재단 이사장, 올림픽미술관 운영위원장, 모란미술관 고문으로 활동하고 있다.
일찍이 1946년 「대중일보」에 「예술관 개관을 앞두고」와 「조선 미학에 대하여」를 발표했고, 본격 비평활동은 「미술 일 년의 회고」(1950)를 발표하면서부터다. 「미술비평의 과제」(1951) 「미술비평의 제 문제」(1955)는 스스로 비평가임을 확인하는 탐색의 뜻을 포함하고 있는 글이다.
먼저 육이오 전쟁 뒤 불어 온 모더니즘 이식 열풍을 옹호하는 숱한 비평을 발표했다. 「미의 단층―1954년 전반기의 화단」(1954) 「최근의 화단」(1955) 「무엇을 위한 조형이던가―제3회 현대작가미술전의 경우」(1959)

「추상회화의 한국적 정착」(1967) 「현대미술의 향방—20세기의 미술」(1968) 등은 그것을 역사적 관점에서 읽어낸 글이다. 특히 「한국 현대회화의 양식 분석과 동향—구상 및 비구상 작품들의 양식 분류」(1977) 「풍요 속에 이루어진 조용한 변혁, 70년대 미술계의 흐름」(1979)과 같은 글은 한국 현대미술의 과정을 일목요연하게 보여주는 인상적인 비평문이다.

또한 선구적인 근대미술사 연구자로서 숱한 연구성과를 낳았다. 「서화협회 창립 전후—한국현대미술의 여명」(1962) 「한국근대미술자료」(1965) 「한국근대미술사서설」(1973)과 같은 논문이 대표적이며, 작가론을 비롯해 헤아릴 수 없이 많은 글을 발표했다.

그 밖에 1980년 무렵까지 날카로운 문제의식으로 매시기 주요한 미술계 활동에 빠짐없이 참가해 비평의 영향력을 높여 왔다. 「국전의 내력과 문제점」(1968) 「미술발전을 저해하는 7가지 요인」(1980) 등은 그런 문제의식이 담긴 글 가운데 빙산의 일각에 지나지 않을 정도다. 특히 그가 주장했던 국전 폐지, 국립현대미술관 설립 실현은 그의 비평활동이 미친 영향을 잘 보여준다.

저서로 「미술입문」(문화교육출판사, 1961) 「한국미술사」(문화교육출판사, 1962) 「공예통론」(수학사, 1967) 「한국근대미술연구」(동화출판공사, 1974) 「근대한국미술가론고」(일지사, 1974) 「한국현대미술사—공예」(국립현대미술관, 1975) 「미술이란 무엇인가」(일지사, 1976) 「현대한국미술의 상황」(일지사, 1976) 「한국 근대회화」(일지사, 1980) 「수화 김환기—내가 그린 점 하늘에 갔을까」(열음사, 1980) 「속 근대한국미술가론고」(일지사, 1989) 「어느 미술관장의 회상」(시공사, 1998)이 있다.

이동주(李東洲, 1917-1997) 미술사

서울 출신으로 연희전문학교를 졸업하고 서울대 대학원에서 1963년 법학박사 학위를 취득했다. 1949년 서울대 교수, 1976년 국토통일원 장관, 1980년 대우학술재단 이사장, 1981년 아주대 총장, 1989년 세종연구소 이사장을 역임했다.

1969년 「우리나라의 옛 그림」을 「아세아」에 연재하면서 미술사가로 자리잡았다. 그 뒤 「한국 회화사」(1972) 「안견의 〈몽유도원도〉」(1974) 「일본을 왕래한 화원들」(1974) 「단원 김홍도」(1975) 「완당 바람」(1975) 「심현재의 중국 냄새」(1975) 「겸재일파의 진경산수」(1977) 「임송월헌의 〈서행일천리장권(西行一千里長卷)〉」(1980) 「고려불화—탱화를 중심으로」(1981) 「조선초 산수화풍의 도입」(1986)을 연이어 발표했으며, 일본에 있는 숱한 우리 옛 회화들에 대해 관심을 기울여 1973년 「민족 회화의 발굴」을 「한국일보」에 연재했다. 또한 1980년 「계간미술」에 「한국미술사의 재조명」을 연재했으며, 1985년 발표한 「한국회화사의 오랜 숙제」라는 제목의 연속 대담도 있다.

저서로 「한국회화소사」(서문당, 1972) 「일본 속의 한화(韓畵)」(서문당, 1974) 「우리나라의 옛 그림」(박영사, 1975) 「한국회화사론」(열화당, 1987) 「우리 옛 그림의 아름다움」(시공사, 1997)과, 「국제정치원론」(장왕사, 1956) 「한국민족주의」(서문당, 1977) 「미래의 세계정치」(민음사, 1994)가 있다.

이시우(李時雨, 1916-1995) 비평

경남 울산 출생으로 일본의 일본 대학 전문부와 법학부 예술학과를 졸업

했다. 상주공립중 교감, 영남상고 교장을 역임했으며, 1962년부터 부산산업대, 부산대 부설 교육연수원 강사로 출강했다. 부산시문화상 심사위원, 상황과 의식전 기획위원을 역임했다.

비평으로 「리얼리티가 던지는 감동」(1957) 「자아의 순화—이중섭의 예술」(1961) 「미술운동과 젊은 세대」(1962) 「난동 중에 다져진 서양화 지반」(1979) 「활기 되찾은 전시장」(1981)을 발표했다.

이일(李逸, 1932-1998) 비평

평남 강서 출생으로 서울대 불문과를 중퇴한 뒤 프랑스 파리 국립 소르본느 대학에서 고고학과 미술사를 전공했다. 「조선일보」 파리 주재 특파원을 지냈으며, 1970년과 1971년에 서울 국제미술제 국제심사위원으로 역임했다. 1973년 동경 국제판화 비엔날레, 1975년 까뉴 국제회화제, 상파울루 비엔날레 한국 커미셔너로 활동했다. 1986년 한국미술평론가협회 회장에 취임하면서 기관지인 계간 「미술평단」 창간을 주도했고, 국제미술평론가협회 한국지부를 창설해 초대회장을 지냈다. 1994년 서울현대미술연구소를 개설해 소장을 맡아 활동했으며, 1966년부터 홍익대 미술대학 교수로 재직하던 중 세상을 떠났다. 사후 1999년 대한민국 보관문화훈장이 추서되었다.

1963년부터 잡지 「신세계」에 「파리 화단의 기수들」 「휴전상태에 들어가는 파리 화단」 및 「역설과 딜레머의 좌표」(1964) 「현대미술은 저항 예술 아닌 참여의 예술」(1965) 등을 발표했으며, 「국전의 비현실화」(1966) 「한국 화단의 과제」(1968) 등의 글을 내놓으며 한국 화단의 문제점에 관심을 기울여 나갔다. 그 뒤에도 「현대미술의 제 문제」(1974) 「미술비평의 76년도 현주소」(1977) 「현대미술은 타락했는가—예술과 정신문화」(1979) 등을 발표하면서 날카로운 문제의식을 지닌 1970년대 논객으로 떠올랐다.

또한 「전위미술론」(1969) 「공간역학에서 시간역학으로」(1970) 등 견고한 모더니즘 미술론을 펼치면서 「하이퍼 리얼리즘에 관한 노트」(1976) 「사실에서 추상으로」(1984) 「70년대와 80년대, 모더니즘의 지속과 극복」(1989) 「현대미술의 환원과 확산」(1993) 등을 발표했다. 특히 한국 모더니즘 미술이 독자성을 갖추었음을 강력하게 주장해 눈길을 끈 바 있고, '환원과 확산'이란 명제를 체계화해냄으로써 하나의 논리로 정립시켜 나갔다.

그 밖에도 서구 미술가들을 소개하는 활동을 펼쳤으며, 작가론으로 「체험된 시간의 결정체—남관론」(1970) 「사의적(寫意的) 추상, 서예적 추상—이응로」(1977) 「미술의 역동성과 극적 연출행위—이반」(1988) 「영원한 비상을 꿈꾼 조각가」(1992)를 발표했다.

저서로 「현대미술의 궤적」(미진사, 1974) 「한국미술, 그 오늘의 얼굴」(공간사, 1982) 「현대미술의 시각」(미진사, 1983) 「현대미술에서의 환원과 확산」(열화당, 1991) 「서양미술의 계보」(API, 1992) 「현대미술의 구조—환원과 확산」(API, 1992) 「이일 미술비평일지」(미진사, 1998)가 있고, 역서로 「추상예술의 모험」(을유문화사, 1964) 「새로운 예술의 탄생」(정음사, 1974) 「세계회화의 역사」(삼성문화재단, 1974)가 있다.

이종석(李宗碩, 1933-1991) 미술사

충남 아산 출생으로 고려대 국문과와 단국대 대학원 사학과를 졸업했다.

1959년부터 『신태양』 『새벽』 『대한일보』 기자를 거쳐 1965년부터 『중앙일보』 기자·논설위원으로 재직했다. 문화재전문위원, 전승공예전 심사위원을 역임했으며, 홍익대 강사로 출강했다. 1978년부터 『계간미술』 주간을 거쳐 1990년에 호암갤러리 관장으로 재직하던 중 타계했다.

논문으로 「한국 민화의 종교적 기법」(1970) 「민가의 생활 용구」(1970) 「한국의 석공예와 석재」(1972) 「담양의 채상」(1973) 「장승 조각의 몇 가지 해명」(1977) 「왕골 공예의 새로운 단계」(1977) 「송(宋)·원대(元代) 도자기 개관」(1977) 「조선 칠의 한 특징에 관하여」(1979) 등을 발표했으며, 「한국 공예사 연구의 관점 문제」(1988) 등 공예사 분야에 성과를 남겼고, 「근대미술 60년 전 시말기」(1972)라는 글도 발표했다.

저서로 『한국의 목공예』(열화당, 1986)가 있으며, 사후에 『한국의 전통 공예』(열화당, 1994)가 나왔다.

임영방(林英芳, 1929-2015) 비평

인천 출생으로 1951년 프랑스로 건너가 파리 대학 철학과와 예술과를 졸업하고 동대학원에서 석사과정을 마쳤으며, 1964년 「프랑스 제3공화국 시기 파리 시내 공공건물 내의 장식벽화 연구」로 박사학위를 취득했다. 프랑스 루브르박물관 연구원, 세종대·서울대 교수를 역임했다. 문화재 전문위원, 한불미술협회 회장, 애국선열 조상건립 위원회 위원으로 활동했으며, 1986년에 『예술과비평』이 제정한 예술비평상을 수상했다. 1995년 제1회 광주 비엔날레 조직위원장으로 활동했고, 1992년부터 1996년까지 국립현대미술관 관장을 역임했다.

「팽창하는 미술」(1968) 「현대미술의 원천」(1969)을 비롯해 「서울 시가에 세워진 조각물」(1970) 「동서미술의 새 가치관」(1972)을 발표하면서 비평활동을 펼쳐 나갔으며, 「이탈리아 르네상스 미술에 있어서 휴머니즘의 문제」(1989)와 동서양미술 연구논문도 발표했다. 또한 「민족예술의 계승」(1971) 「그 사회, 그 미술」(1977) 「삶과 멀어질 때 미술은 사치」(1977) 「한국 예술의 계승 문제」(1977) 「서양미술에 나타난 평화사상」(1977)과 같은 글을 통해 미술과 사회에 관한 탐구에 힘썼다. 이러한 문제의식은 「한국 고회화 미술을 통해 본 미의식과 전통」(1980) 「임옥상—일상을 넘어선 충격적 리얼리즘의 형상화」로 이어졌다. 그 밖에 「김종영—존재체에 대한 근원적 조형가치의 추구」(1984) 「최만린—생태적인 대지의 힘을 형상화」(1987) 「강관욱—한국적 형상을 추구하는 솜씨와 끈기」(1989) 등 조소예술가들을 대상으로 삼는 작가론을 발표했다.

저서로 『미술교육』(서울대 출판부, 1973) 『명작 속의 역사이야기』(미술과생활, 1977) 『예술의 세 얼굴』(중앙일보사, 1979) 『현대미술의 이해』(서울대 출판부, 1979) 『미술의 길』(지학사, 1986) 『생활미술』(한국방송통신대학 출판부, 1985)이 있고, 역서로 『전후 현대미술』(세운문화사, 1977) 『르네상스의 인문주의 미술』(문학과지성사, 2003) 『중세 미술과 도상』(서울대 출판부, 2006) 『바로크: 17세기』(한길아트, 2011) 이 있다.

장충식(張忠植, 1941-2005) 미술사

경남 진주 출생으로 동국대 인도철학과와 동대학원을 졸업하고, 1987년 「신라 석탑의 연구」로 박사학위를 취득했다. 동국대 박물관 연구원을 거쳐 경상북도 문화재위원으로 활동했고, 1988년에 우현학술상, 1992년에 경주시문화상, 2004년에 제7회 한국미술저작상을 수상했다. 1980

년부터 동국대 교수로 재직했다.

논문으로 「신라시대 탑파 사리장엄에 대하여」(1976) 「경태 7년 불상 부장품에 대하여」(1978) 「한국불교판화의 연구」(1982) 「통일신라 석탑 부조상의 연구」(1982) 「신라 전석탑고」(1984) 「한국 불교미술의 밀교적 요소」(1986) 「고려 국왕, 궁주 발원 금자 대장경고」(1991) 「고려의 문화와 대장경 판화」(1994)를 발표했다.

저서로 『고려화엄판화의 세계』(아세아문화사, 1982) 『한국의 불상』(동국대 역경원, 1983) 『신라석탑연구』(일지사, 1987) 『한국의 탑』(일지사, 1989) 『직지사』(불지사, 1994) 『한국의 불교미술』(민족사, 1997) 『한국불교미술연구』(시공사, 2004)가 있으며, 편저로 『한국금석총목』(동국대 출판부, 1984)이 있다.

정규(鄭圭, 1923-1971) 비평·회화

강원도 고성 출생으로 서울 제일고보를 거쳐 1944년 동경 제국미술학교를 졸업했다. 육이오 전쟁 때 월남해서 1953년 부산에서 첫 개인전을 가진 뒤 회화 및 판화가의 길을 걸었다. 1954년부터 1962년까지 국립박물관 부설 한국조형문화연구소 연구원을 역임했으며, 이화여대·홍익대 강사를 지내다가 1958년 미국으로 건너가 로체스터 공예학교에서 도예를 연구하기도 했다. 1958년부터 모던아트협회, 한국판화가협회에 가담했으며, 1967년에 구상전 창립회원으로 참가했다. 1963년부터 경희대 교수로 재직하던 중 병사했다.

「전쟁과 현대미술」(1953) 「현대미술은 난해한 것인가」(1955) 「미술비평의 제 문제」(1955)를 발표하면서 비평활동을 시작했으며, 「1955년의 회고와 신년에의 희망」(1956) 「미술양식의 시대성」(1956) 「현대미술론」(1956) 등을 발표했다. 1957년에는 미술사에 관심을 기울여 『신태양』에 「한국 양화의 선구자들」을 연재했고, 「구미공예운동소사」(1964) 「한국 현대 도자공예운동 서설」(1971)을 발표했다.

정하보(鄭河普, 1910?-?) 비평·회화

일찍이 일본으로 건너가 1920년대에 일본프롤레타리아미술동맹 맹원으로 활약했다. 1930년 무렵 귀국해 조선프롤레타리아예술동맹 미술부에 가입해 활동했는데, 이때 이주홍·박진명과 짝을 이뤄 영등포를 비롯한 공장지대에서 선전 미술활동을 펼쳤다.

1930년 3월 수원에서 프로미술전람회를 주도적으로 이끌어 나갔는데, 이때 일본의 프로미술 작가들 작품을 가져와 함께 전시하기도 했다. 다음 해에도 제2회 프로미술전람회를 추진, 개최했으나 1회 때와 마찬가지로 일본경찰에 의해 전시를 중단당했고, 연행되어 고초를 겪기도 했다. 김복진이 출옥한 뒤인 1934년 5월, 프로미술운동의 새로운 방침에 따라 서울 근농동에 박진명·이상춘과 함께 조형미술연구소를 창립해 활약했다.

출생지와 생년·타계에 관한 자료가 없으나, 1930년대 후반 무렵 일본으로 건너간 뒤 1950년대까지 생존해 있었던 듯하다.

1930년 12월 『조선일보』에 「백만양화회의 조직과 선언을 보고」를 발표했는데, 이 글은 그의 미술비평활동의 시작을 알리는 것으로, 신비주의적 경향을 지닌 김용준의 심미주의를 비판하는 쟁론적 성격의 글이다. 그 뒤 침묵을 지키다가 김복진이 출옥해 『조선중앙일보』에 근무하면서 그에게 지면을 줌에 따라 비평활동을 재개했다. 이때 「미술비평의 부진」

「미술운동의 재출발」과 같이 눈길 끄는 글을 발표했으며, 「리얼리즘의 화가 쿠르베에 대한 일 고찰」을 발표해 미술운동의 리얼리즘적 지향을 의욕적으로 표명하기도 했다. 그의 비평활동은 짧은 기간에 지나지 않으나 문제의식이 돋보이고 있으며, 1935년 7월 예술문제 좌담회에 참가하여 같은 제목의 논문인 「예술문제 좌담회」의 발표를 끝으로 비평활동을 마감했다.

정현웅(鄭玄雄, 1911-1976) 비평·회화

서울 출생으로 매동소학교와 경성제이고등보통학교를 졸업했다. 1928년 일본으로 건너갔으나 육 개월 만에 귀국하여 간판·무대 관련 미술활동을 하는 가운데, 서화협회 공모전에 유화를 출품하면서 화가의 길을 걷기 시작했다.

문학 청년으로서의 꿈도 있어 1934년에 '삼사동인(三四同人)'에 참여하기도 했고, 1935년 동아일보사 광고부에 입사해 삽화가로도 활동했다. 1936년 『동아일보』에 손기정의 베를린 올림픽 우승 사진을 일장기를 지우고 내보낸 일로 해직당한 뒤, 조선일보사 학예부로 자리를 옮겨 근무했고, 1940년 무렵 윤희순과 함께 『조광』에 입사했다.

삽화가로 명성을 날리던 정현웅은, 1938년 중견작가양화전과 조선미전에 출품하면서 화가의 길을 걷는 한편, 1937년 「목시회전(木時會展)」 평을 발표하면서 꾸준히 미술비평활동을 전개해 나갔다.

「이마동 씨 개인전기」(1938) 「김인승 씨 개인전 평」(1939) 「심형구 씨 개인전 평」(1939) 「재동경미협전 평」(1939) 「신미술가협회전 평」(1943) 「제6회 재동경미협전 인상」(1943) 「손응성 씨 개전」(1944) 등을 발표하며 꾸준히 비평활동을 펼쳤으며, 「폴란드의 미술」(1939)을 비롯해 해외 미술을 소개하는 글들도 발표했다.

1940년 조선미전 입선작 〈대합실의 일우(一隅)〉는 식민통치의 암흑상을 나타내는 사실주의 작품이고, 1943년 조선미전에 〈흑외투〉로 입선했으나 총독부로부터 사상이 불온하다는 이유로 전시 금지 처분을 받았다.

해방 뒤 조선미술건설본부 서기장을 맡아 화단 재건의 주역으로 활약했고, 1947년 잡지 『신천지』 발행인과, 조선미술동맹 아동미술부위원장·사업부장으로 활동했다.

육이오 전쟁 이후 월북해 평양미술대학 조선화 강좌장을 역임했고, 북한에서 삽화를 비롯한 이른바 출판미술의 중심인물로 활약했는데, 1951년부터 1957년까지 물질문화유물보존위원회 제작부장으로 재직했고, 1957년부터 조선미술동맹 출판화분과 위원장으로 활동하면서 신의주와 평양에서 임홍은과 함께 2인전을 열기도 했다. 1964년 조선미술동맹 위원장에 취임했고, 이때 '인민예술가' 칭호를 수여받았으며, 이후부터는 조선화 창작에 심혈을 기울였다.

정현웅은 북한에서 비평활동을 주로 하지는 않았지만, 「기백에 찬 고분 벽화에 관한 회상」(1965) 「단상·역사화와 복식문제」(1966)를 발표하기도 했다. 저서로 『조선미술 이야기』(국립출판사, 1954) 『정현웅 전집』(청년사, 2011) 『틀을 돌파하는 미술』(소명출판, 2012)이 있다.

조오장(趙五壯, 1910?-?) 이론

행적에 관한 자료가 부족하다. 1938년 한 해 동안 네 편의 글만 남겼다. 『조선일보』에 3월부터 10월까지 「전위운동의 제창」 「전위운동의 제창—에튜드 단장, 조선화단을 중심으로」 「신정신의 미래—추상회화와 순수주의」를 연속 발표했으며, 11월에는 『조광』에 「전위회화의 본질」을 발표했다.

조요한(趙要翰, 1926-2002) 미학

함북 경성 출생으로 서울대 철학과를 졸업하고 독일 함부르크 대학에서 수학했다. 한국철학회 회장을 역임했으며, 숭실대 교수로 재직하다가 정년퇴임 후 명예교수로 있다. 학술원 정회원으로 활동하고 있다. 2000년에 『한국미의 조명』으로 김세중기념사업회가 제정한 제3회 한국미술저작상을 수상했다.

논문으로 「한국 조형미의 성격」(1968) 「한국인의 미의식」(1987) 「미술사학의 방법과 과제」(1989) 「김환기, 아름다운 자연과의 화합과 탐색」(1993) 「한국의 미, 그 현대적 변용」(1994) 「동양의 아름다움과 서양의 아름다움」(1997) 「한국인의 해학미」(1998) 「한국미의 탐구를 위한 서론」(1999)을 발표했다.

저서로 『예술철학』(경문사, 1973) 『아리스토텔레스의 철학』(경문사, 1988) 『조요한의 철학에세이』(법문사, 1996) 『한국미의 조명』(열화당, 1999)이 있다.

조우식(趙宇植, 1910?-?) 비평·회화

행적에 관한 자료가 부족하다. 1938년부터 문필활동을 시작했으며, 1939년 파스텔 화가로 알려진 박성규와 2인전을 열었다. 1943년까지 여러 편의 글을 발표했는데 그 뒤 행적은 알 길이 없다. 1943년 7월 발표한 「출발」은 그의 마지막 글로 일제 군대 보도반에 참가해 쓴 수필과 삽화인데, 미루어 보아 보도반 미술가로서 활동했음을 알 수 있다. 1938년 3월에 발표한 「무대장치가의 태도」로 미루어 무대미술 활동을 했을 듯하다. 그때 스스로 추상미술을 지향했던 듯하며, 비평 또한 모더니즘을 옹호하는 경향을 지니고 있었다. 일본에서 열리는 독립전에 대한 비평 「독립전 조선작가 평」(1939) 및 「고전과 가치—추상작가의 말」(1940) 「현대예술과 상징성」(1940)이 모두 그러하다. 그러나 1941년 1월 발표한 「예술의 귀향—미술의 신체제」는 자신의 경향을 부정하고 전체주의 국가의 정책에 미술가가 복종해야 한다는 친일미술적인 논리를 담고 있다.

조인규(1917-1994) 비평·회화

함북 청진 출생으로 1934년에 청진공립상업보습학교를 졸업한 뒤 자동차주식회사, 양곡판매조합에 근무하면서 해방을 맞이했다. 청진시 문화건설협의회 미술부장, 청진시 예술연맹 미술동맹위원장, 북조선 미술동맹 함경북도위원회 서기장, 청진지구미술연구소 강사, 북조선미술동맹 지도원으로 활동했으며, 1953년부터 조선미술가동맹 평론분과위원장, 문예총출판사 부주필, 『조선미술』 편집위원회 위원을 역임했다.

작품으로 〈전철수〉(1946) 〈문수리풍경〉(1950) 〈한강도하 전투〉(1952) 〈학습〉(1955) 등이 있다.

비평으로 「미술전람회 감상기」(1945) 「미술전람회 평」(1950) 「도식과 편향」(1957) 「민족적 특성에 대한 고찰에서 나타난 그릇된 견해와 편향」(1960) 「조형적 직관성에 대한 의견」(1963) 「색채 표현에 대한 의견」(1966)을 발표했다.

저서로 『유화기법』 『조선미술사』 『조선화창작이론』(1986)이 있다.

조자용(趙子庸, 1926-2000) 미술사

황해도 황주 출생으로 1947년 미국의 웨슬리언 초급대학과, 밴더빌트 대학을 졸업하고, 1953년 하버드 대학 대학원을 졸업했다. 그 뒤 우리 미술문화유산에 빠져 들어 유물들을 수집하고 에밀레미술관을 설립했으며, 민화회를 창립해 활동했다.

논문으로 「동이족의 수호신, 장수도깨비」(1985)를 발표했다.

저서로 『한국 호랑이 미술』(브래태니커, 1970) 『한얼의 미술』(에밀레미술관, 1971) 『한호의 미술』(삼화인쇄, 1974) 『삼신민고』(가나아트, 1998)가 있고, 공저로 『조선시대 민화』(예경, 1989)가 있다.

진홍섭(秦弘燮, 1918-2010) 미술사

개성 출생으로 1936년 일본으로 건너가 명치대 정경학부를 졸업했고, 이화여대 대학원에서 1974년 박사학위를 취득했다. 1947년부터 1952년까지 국립박물관 개성분관장, 국립박물관 경주분관장을 역임했으며, 이후 문화재위원회 전문위원, 문화재관리국 문화재과장, 문화재위원회 제1분과 위원을 역임했다. 이화여대 강사를 거쳐 1963년부터 이화여대 교수, 이화여대 박물관 관장, 한국정신문화연구원 교수, 동아대학교 객원 교수로 재직했다. 한국대학박물관협회 회장을 거쳐 한국미술사학회 대표로 활동했으며 한국문화재보존기술진흥협회 회장을 지냈다. 1982년에 대한민국 은관문화훈장을 받았다. 1981년부터 문화공보부 정책자문위원과 문화재위원회 제2분과 위원장으로 재직했다.

논문으로 「연기의 삼존천불비상(三尊千佛碑像)」(1961) 「사천왕상 벽전(壁塼)의 일례(一例)」(1961) 「금동여래입상」(1964) 「영양 신구동 삼층석탑」(1964) 「남산 신성비의 종합적 고찰」(1965) 「황룡사탑지 사리구(舍利具)의 조사」(1966) 「남원 만복사지 석탑의 조사」(1970) 「안압지 출토 금동판불」(1982) 「중원지방의 불교미술」(1984)을 발표했으며, 이 외에 「한국 석탑의 조형미」(1965) 「한국 예술의 전통과 전승」(1966) 「삼국시대 고구려 미술이 백제, 신라에 끼친 영향」(1973) 「백제 신라문화의 재인식」(1973) 「한국미술사 연구의 현황과 전망」(1979)을 발표했다.

저서로 『청자와 백자』(세종대왕기념사업회, 1974) 『경주의 고적』(열화당, 1975) 『한국의 불상』(일지사, 1976) 『삼국시대의 미술문화』(동화출판공사, 1976) 『한국의 금속공예』(일지사, 1980) 『석불』(대원사, 1989)이 있다. 역서로 『일본미술사』(열화당, 1978)가 있으며, 편저로 『한국 고고미술문헌 목록』(고고미술동인회, 1967) 『한국미술사연표』(일지사, 1980) 『한국미술사자료집성』(전7권, 일지사, 1987-1999) 『한국 불교미술』(문예출판사, 1998) 『묵재한화』(대원사, 1999)가 있다.

최순우(崔淳雨, 1916-1984) 미술사

개성 출생으로 1935년 개성 송도고등보통학교를 마치고 그 해 조선고적연구회에 근무하면서 고유섭에게 미술사를 배웠다. 1945년부터 국립박물관에 근무했으며 1948년 박물감, 1961년 미술과장을 역임했고, 1973년 국립중앙박물관 학예연구실장을 거쳐 1974년부터 국립중앙박물관장을 지냈다.

1957년부터 문화재 해외전시 사업에 주력했고, 1975년부터는 '한국미술 오천년 전'을 일본 및 미국 등지에서 이뤄냈다. 1966년 미국 샌프란시스코에서 개최된 세계동양미술사학회에 참석하는 등 해외활동을 꾸준히 펼쳤다. 최순우는 우리 미술사상의 회화 · 조각 · 공예 모든 분야에 관심을

기울여 「대영박물관의 이조불화」(1962) 「낙생면 출 금동보살좌상」(1963) 「전 선산 출토 연유천불존상」(1964) 「전 영월 출토 금동반가구소상」(1964) 「유숙의 범차도권」(1964) 「지우재의 해산첩」(1965) 「단원 김홍도의 재세연대고」(1966) 「이조회화에 나타난 에로티시즘」(1968) 「겸재 정선」(1971) 「약사여래삼존 불탱」(1973) 「고려 이조 도자의 신례(新例)」(1973) 「겸재 정선의 생애와 작품」(1976) 「표암유고의 회화사적 의의」(1979) 「고구려 고분벽화 인물도 유형」(1981) 「15-16세기의 산수화」(1982) 등을 발표했다. 높은 혜안으로 우리 미술을 성찰해냈는데 「이조미의 성찰─그 도자공예사 고찰에 부쳐서」(1955) 「한국미의 전통」(1966) 「한국미술의 특질은 무엇인가」(1966) 「전통미 단장」(1970) 등에 잘 드러나 있으며, 「우리나라 미술사 개설」(1955) 「한국미술사」(1958) 「한국공예사」(1972)를 발표하기도 했다.

저서로 『한국의 고등기(古燈器)』(한국전력주식회사, 1968) 『한국미, 한국의 마음』(지식산업사, 1980) 『한국의 목칠가구』(경미문화사, 1981)가 있고, 사후 『최순우 전집』(전5권, 학고재, 1992)이 나왔다. 공저로 『한국미술사연표』(일지사, 1981)가 있고, 편저로 『한국미술 오천년』(현암사, 1978) 『한국미술』(전3권, 도산문화사, 1982)이 있다.

한상진(韓相鎭, 1920?-1963) 미술사

해방 전 서울에서 활동하다가 육이오 전쟁 때 의용군에 입대하여 월북했다. 월북한 뒤 외국에 유학을 다녀와 평양미술대학 교수로 재직했다. 월북 이전인 1949년 『동아일보』에 「기중(幾中) 미전을 보고」를 발표했으며, 월북 이후 「미술의 민족적 특성에 대하여」 「민족 고전평가에서 나타난 편향」 「추상주의 미술의 난무장으로 되고 있는 남조선」 등 비평과 미술사 분야에 주력하여 「석굴암 조각」(1959) 「조선미술사 개설」(1961)을 발표했다.

저서로 『중국미술사』 1(1964)이 있으며, 공저로 『조선미술사』 1(1965)이 있다.

황수영(黃壽永, 1918-2011) 미술사

개성 출생으로 일본 송산고를 거쳐 동국제국대를 졸업했으며, 동국대에서 「한국 불상의 연구」로 박사학위를 취득했다. 국립박물관 박물감을 거쳐 국립중앙박물관 관장을 역임했다. 1954년부터 동국대 교수, 동국대 박물관 관장을 역임했다.

논문으로 「감은사지를 찾아서」(1950) 「설악산 출토 신라 범종 조사기」(1950) 「우리나라의 탑」(1961) 「군위 삼존석불」(1962) 「석굴암의 창건과 연혁」(1964) 「충남 연기 석상 조사」(1964) 「신라 남산 삼화령 미륵세존」(1969) 「삼국시대의 조각」(1970) 「신라 문무대왕 탑모의 조사」(1971) 「통일신라기의 조각」(1972) 「서산 백제 마애삼존불상」(1973) 「단석산 신선사 석굴 마애상」(1973) 「삼국시대의 조각─백제의 불상조각」(1980) 「영월출토 금동보살상 이례(二例)」(1994)를 발표했다. 또한 「동양미술과 불교」(1957) 「백제의 미술문화」(1968) 「우리 고대미술과 불교」(1973)는 거시적 관점의 글이며, 「문화재의 수호」(1949) 「육이오와 문화재」(1959) 「재일 문화재의 반환문제」(1960) 「고미술 연구의 신단계」(1962) 「석굴암의 변형과 왜곡」(1962) 「일본에서 돌아오는 문화재」(1965) 등은 시사성 있는, 미술사학계의 문제점들에 관한 글이다.

저서로 『한국불상의 연구』(동화출판공사, 1973) 『한국의 불교미술』(동

화출판공사, 1974) 『신라의 석불』(1974) 『불교와 미술』(열화당, 1978) 『불탑과 불상』(세종대왕기념사업회, 1984) 『석굴암』(예경, 1989) 『반가 사유상』(대원사, 1992) 『신라의 동해구』(열화당, 1994)가 있으며, 1999년에 『황수영전집』(전7권, 혜안, 1997)을 출간했다. 편저로 『금석유문』(1965) 『한국불교미술사론』(민족사, 1987)이 있다.

수록문 출처

19세기 미술이론 및 비평
2001년 신고.

20세기초 미술이론 및 비평
2001년 신고.

조선미술론의 형성과정
「조선미술론의 형성과 성장과정」『한국미술의 자생성』,
한길사, 1999.

조선미술론의 성장과정
「조선미술론의 성장과정 연구」『한국근대미술사학』제6집,
청년사, 1998.

프롤레타리아 미술논쟁
「1927년 프롤레타리아 미술논쟁」『가나아트』, 1991년 9·10월호.

심미주의 미술논쟁
「1927-1932년간 논쟁 연구」『한국근대미술사학』창간호,
청년사, 1994.

김복진의 전기 미술비평
「최초의 근대조각가 김복진의 초기 미술이론」『월간미술』,
1994년 8월호.

김복진의 후기 미술비평
『한국근대미술사학』제4집, 청년사, 1996.

김복진의 형성미술이론
『미술연구』창간호, 미술연구회, 1993.

임화의 미술운동론
「임화의 미술운동론 연구」『미술연구』제2호, 미술연구회,
1994.

전미력의 미술운동론
「전미력의 미술운동론 연구」『미술연구』제2호, 미술연구회,
1994.

김용준의 초기 미학·미술론
「김용준의 초기 미학·미술론 연구」『미술연구』제4호,
미술연구회, 1994.

윤희순의 민족주의 미술론
「윤희순의 민족주의 미술론 연구」『한국근대미술사학』제7집,
청년사, 1999.

박문원의 미술비평
「박문원의 미술비평 연구」『미술연구』제3호, 미술연구회,
1994.

근대미술 비평가들
『가나아트』, 1993년 5·6월호.

19세기 최대의 비평가, 조희룡
2001년 신고.

조선 미술비평의 스승, 김복진
『가나아트』, 1993년 7·8월호.

인상기 비평의 선구자, 안석주
『가나아트』, 1993년 9·10월호.

최고의 논객, 김용준
「김용준, 논쟁의 소용돌이 속에서 지새운 한평생」『가나아트』,
1994년 1·2월호.

민족주의 미술비평의 반석, 윤희순
『가나아트』, 1994년 3·4월호.

심미주의 미술비평의 교사, 김주경
『가나아트』, 1993년 11·12월호.

교과서 같은 비평의 고전, 정현웅
「교과서적 비평의 고전, 정현웅」『가나아트』,
1994년 9·10월호.

20세기 미술비평사 인명사전
『가나아트』, 1994년 11·12월호.

A Summary

The History of Criticism on Korean Modern Art

A northeastern Asian country with an abundant cultural heritage inherited from its long history has undergone the destruction of its creative power, as well as its culture as a result of foreign invasion and colonization. This is the scene of the Korean Peninsula in the 20th century. The colonization, the Korean War and division of the country resulted in the devastation of matters and spirits.

The invaders opened the road to Westernization on this desolate land, and Korean intellectuals internalized the West-centered ideas. Even in the new millenium, West-centered ideas are still being adopted as the central concept by the powers governing the southern part of the Korean Peninsula.

I am deeply frustrated by such destruction executed by the followers of the West. I hope that the creative power grow inside our people. I do not blindly deny the foreign power nor idolize our own nation. My only wish is the affluence of our culture.

This will be possible when culture has deep and broad roots solidly implanted. Therefore, I believe our culture should be founded on the cultural heritage of our ancestors. So far, we have based our culture on that of the West and transplanted it. But, now is the time for us to reestablish it on the cultural heritage of our nation.

Likewise, Korean art had imitated and transplanted that of the West during the last century. In the meantime, we have ignored the first half of the 20th century, which we have belonged to, as well as the centennial heritage of our art and culture in the 19th century. The first half of the 20th century, the beginning of the transplantation of Western art, has degraded into the primitive times or the infancy of its existence, while the 19th century has been shamed as the age of no achievement in the midst of the perishment of the nation itself.

I insist that we should rid ourselves of such self-denigration, in order for national art to flourish in the 21st century. The publication of *The History of Criticism on Korean Modern Art* is the fruit of such hopes of mine. I started writing this book in the belief that discovering and reorganizing the idea of national modern art is a lofty project to guarantee the wealth of our national art.

My research into art criticism and theories in the 19th century in this book is not so profound nor extensive. This mirrors, the superficiality of my knowledge, but I believe, will be good enough for an introduction to the aesthetics and ideas of the 19th century's Korean art. The aesthetics and ideas of this period are established mostly on aestheticism. However, I do not agree with the scholars insisting that the Korean art of the 19th century simply imitated the aesthetics and ideas of the scholarly painting of the Southern School in China.

They have established their own styles and produced fruits as beautiful and brilliant as jewels, while experiencing the conflict and tension between feudalism and modernism as a whole. At the end of 19th century, the conflict and tension between colonialism and nationalism became the concern of the times, and the artists of this period attempted to expand classical formalism for the purpose of

solidifying their nationality. Thus, the creative power residing in our people has been transformed in accordance with the flow of the times.

The active transplantation of Western art and the internalization of it since the 1920's among Korean artists was also enabled by national demand from the inside. The aesthetics and ideas during the colonial period were the result of the challenge against and search for overcoming of colonialism and the recovery of a national identity, which were the tasks of the period.

Joseon, the Northeast Asian country, has had an abundance of outstanding aestheticians, such as Gim Jeong-hui, Jo Hui-ryong, Gim Seok-jun, Gim Bok-jin, Gim Yong-jun and Yun Hui-sun through the 19th to the 20th centuries. But, nevertheless, the blind followers of the West functioned as obstacles to the appreciation of their ideas. I hope this book will offer the readers an opportunity to have access to the brilliant achievements of the aesthetics and ideas of Joseon under the hardship of modernization.

찾아보기

최열은 1956년생으로 중앙대학교 예술대학원을 졸업하고 한국근현대미술사학회와 인물미술사학회 회장, 문화재청 문화재전문위원 및 월간 가나아트 편집장, 가나아트센터 기획실장을 역임했으며, 정관김복진미술이론상, 석남이경성미술이론상, 정현웅기념사업회 운영위원, 그리고 국민대, 고려대, 서울대, 중앙대, 한국예술종합학교 강사로 활동하고 있다. 한국미술저작상, 간행물문화대상 저작상, 월간미술대상, 정현웅연구기금을 수상했으며, 저서로『한국근대사회미술론』『한국현대미술운동사』『한국 만화의 역사』『한국근대미술의 역사』『한국현대미술의 역사』『한국근대미술비평사』『한국현대미술 비평사』『한국근현대미술사학』『민족미술의 이론과 실천』『미술과 사회』『화전(畵傳)』『김복진—힘의 미학』『권진규』『박수근 평전』『이중섭 평전』『근대 수묵채색화 감상법』『사군자 감상법』『옛 그림 따라 걷는 서울길』『옛 그림 따라 걷는 제주길』등이 있다. 제주문화정보점자도서관에서 미술점자도서『옛 그림 따라 걷는 제주길』을 번역 출간했다.

한국근대미술 비평사

韓國美術批評 1800-1945

최열

초판1쇄 발행 · 2001년 9월 15일
재판1쇄 발행 · 2016년 4월 1일
발행인 · 李起雄
발행처 · 悅話堂
경기도 파주시 광인사길 25 파주출판도시
전화 031-955-7000, 팩시밀리 031-955-7010
www.youlhwadang.co.kr
yhdp@youlhwadang.co.kr
등록번호 · 제10-74호
등록일자 · 1971년 7월 2일
편집·공미경 조윤형 홍진
디자인 · 기영내 박소영
인쇄 및 제책 · (주)상지사피앤비

값은 뒤표지에 있습니다.

Published by Youlhwadang Publishers
The History of Criticism on Korean Modern Art
ⓒ 2001, 2016 by Choi Youl
Printed in Korea

ISBN 978-89-301-0518-7 03600

이 도서의 국립중앙도서관 출판시도서목록(CIP)은
e-CIP 홈페이지(http://www.nl.go.kr/ecip)에서
이용하실 수 있습니다.(CIP제어번호: CIP2016007369)